글짜씨

25

절근타이래피

성어 고과 그 표

인사말

『글짜씨』25호는 한국타이포그라피학회 제7대 이사회의 학술지 편집부가
만드는 마지막 호다. 첫 편집을 맡은 22호에서 독자에게 밝힌 것처럼 우리는
주제 특집호 형식을 되살려 지난 세 호에 걸쳐 글자체의 생태계, 스크린
위의 타이포그래피, 새로운 시대의 기수로서 출판과 타이포그래피의
사회적 역할을 탐구했다. 연구 영역도 시각 디자인을 넘어 커뮤니케이션과
예술 분야로, 한국을 넘어 다양한 지역으로, 창작과 산업을 아우르는
폭으로 넓혔다. 각 호의 주제 선정은 사회 상황과 독자의 요구를 충실하게
반영하려는 노력이었을 뿐 아니라 편집부 구성원의 자발적 연구 관심사가
확장된 결과이기도 했다.

 22호에서는 타이포그래피의 출발점인 글자체의 생태계를 교육–
창작–생산–유통–교육의 순환 구조로 분석하면서, 최근 들어 유난히
눈에 띄는 독립 글자체 창작 집단과 새로운 글자체 유통 모델의 배경을
살펴봤다. 독자와 함께 목격하는 이 시대를 '한글 글자체 디자인의
르네상스'라고 부르기도 했다. 23호에서는 시각 디자인의 표준 매체가
된 스크린이 타이포그래피의 오랜 질서와 논리를 어떻게 근본적으로
변화시키고 있는지, 그런 흐름에서 어떤 창작 실험과 비즈니스 기회를
넘볼 수 있는지 탐구했다. 24호에서 새로운 세계관을 설파하는 매체로서
출판과 타이포그래피를 논할 때는 타이포그래피의 역사적인 사회적 역할을
회고하는 한편 앞으로 새로 쓰일 역사의 풍경을 상상했다. 해외 연구자를
초청해 다양성과 포용성을 담보하는 사회가 지역과 문화를 넘어선 인류의
공동 과제임을 다시 확인했다.

 25호는 접근성과 타이포그래피를 화두로 논의의 장을 연다. 장소나
정보에 접근하고 예술과 문화를 다양한 감각으로 소통하며 향유하는
데 어떠한 신체 조건이나 성별, 나이, 지식수준, 지역의 차이도 제약이

되어서는 안 된다는, 어찌 보면 당연한 명제를 실천하기 위해서 그동안
여러 분야에서 얼마나 많은 사람이 노력을 기울였으며, 앞으로 할 일이
얼마나 많이 남아 있는지, 또 여기서 타이포그래피는 어떤 역할을 할 수
있는지 말문을 열어보고자 했다. 디자이너, 예술가, 기획자, 접근성 매니저,
자막 해설가가 한자리에 모여 인식의 변화를 이끌어내는 방법에 관해
토론하는 대담으로 시작해 배리어프리(barrier-free) 제도의 시대적 변화를
조사하는 연구로 환경 변화를 먼저 제시하고자 했다. 다음으로 공연이나
영상의 이해와 감상의 폭을 다른 차원으로 이끌어내는 감각 기호의 번역
연구, 이상을 추구한 글자체 디자인 사례의 개발 과정과 의의를 밝히는
연구, 디지털 환경에서의 정보 접근성 개선을 위해 반드시 해야만 하는
일을 구체적으로 제시하는 연구가 실렸다. 접근성 개선을 지속적인 주제로
삼아온 스튜디오 사례, 점자와 그림의 관계를 탐구하는 전시 기획 사례,
미술관의 쉬운 해설 프로젝트 사례를 소개했다. 이외에 기능적 이미지의
참조적 활용을 방법론으로 제안하는 논고가 실렸으며, 지난 9월에 열려
10월에 막을 내린 국제 타이포그래피 비엔날레 타이포잔치 2023을
다각도로 조망하는 평문도 실렸다.

　　　그동안 이번 편집부의 학술 활동을 관심 있게 지켜봐 주신 독자들께
깊이 감사드린다. 독자들의 관심 덕분에 마음 놓고 흥미로운 주제와 연구를
좇아 활동을 벌일 수 있었다. 타이포그래피 연구는 멈추지 않는다. 새로운
운영진과 편집부를 만나 『글짜씨』는 또 한번 큰 도약을 앞두고 있다.
그 도약에도 함께하시기를 권한다.

　　　최슬기
　　　한국타이포그라피학회 회장

여는 글

1950–1960년대에 처음 제안된 유니버설 디자인 혹은 인클루시브 디자인은
대량생산과 기능주의로 대표되는 현대주의 디자인의 본령과 어느 정도 그
궤를 같이하며, 건물, 제품, 환경, 심지어 시스템과 인프라까지 개별 주체의
상황과 조건을 종합적으로 고려하여 더 많은 사람, 즉 다수가 제한 없이
사용할 수 있도록 조정하고자 하는 방법론이자 태도로서의 개념입니다.
　　이번 한국타이포그라피학회 학술대회와 『글짜씨』의 주제는
접근성과 타이포그래피입니다. 접근성은 유니버설 디자인과
인클루시브 디자인에서 필연적, 필수적으로 논의되는 요소입니다.
한국타이포그라피학회가 접근성을 주제로 제안한 것은 이미 반세기 넘도록
지속적으로 연구되고 논의되고 발달되어 온 보편적, 포용적 디자인이라는
개념과 가치가 현재에 적용하기에 부족하거나 퇴색했기 때문은 아닙니다.
　　타이포그래피와 그래픽 디자인의 교육 과정에서 보편성,
포용성은 주요한 가치로 제시되고 문제를 해결하는 핵심적인 원리로서
가르칩니다. 이러한 개념은 투명하고 합리적으로 접근하는 태도와
객관성을 위한 노력이 필연적으로 뒤따릅니다. 이때 보편성과 포용성은
불평등에 결부되는 결핍을 보완하는 방식으로 기본권을 추구해야 한다는
절실함보다는 한계효용을 균등화하려는 합리적인 태도와 연결됩니다.
『글짜씨』의 편집진은 이와 같은 오랜 관행을 통과해 온 가운데, 그래픽
디자이너들이 여타 근접 직군(건축, 미술, 공연 예술 등)과 비교해 접근성과
관련한 인식 및 의식 수준이 높은지, 구체적 실천을 무의식적으로 회피하는
경향이 있지 않은지 되돌아보고자 합니다.
　　이를 위해 편집진은 연표, 좌담, 기획 및 프로젝트 꼭지 등에 이번 호
전체를 할애해 그래픽 디자인 분야와 인접 문화예술 분야를 가리지 않고,
타이포그래피를 포함해 (시각) 언어를 매개로 접근성을 확보하고 여러 장애

상황에 구체적이고 개별적으로 대응해 나가고 있는 생산 현장 전문가들의 사례를 소개하려고 노력했습니다. 특히 그래픽 디자인 분야에만 해당하는 사례를 소개하는 것으로 그치기보다 인접 분야까지 대상을 확장한 것은 접근성에 관한 논의가 2020년 「장애예술인 문화예술 활동 지원에 관한 법률」이 제정된 이후 먼저 인접 문화예술계를 중심으로 더 활발하게 이루어졌음을 인지했기 때문입니다.

『글짜씨』는 접근성 혹은 보편적, 포용적 디자인에 새로이 관심을 가지는 젊은 연구자와 디자이너가 연구와 디자인 제작에 활용할 수 있는 지침서 역할을 할 수 있기를 바랍니다. 책의 서두에서는 한국의 장애인 혹은 접근성 관련 법제가 언제 어떻게 제정되었는지를 주요 사건과 사례 등을 포함한 연대표로서 제공합니다. 연대기에서는 사회적 유대 아래 우리가 의무적으로 추구해야 하는 가치의 가장 기초적인 형태와 거시적인 원칙을 보여주고, 연대표와 조응해 접근성을 다룬 마지막 글인 「접근성 작업자를 위한 키워드 사전」을 통해 실천적 고민에 도움이 되는 실질적이고 구체적인 힌트로 마무리합니다.

기획과 프로젝트 꼭지에는 넓은 의미에서 타이포그래피를 포함한 실질적 실천을 중심으로 주요 사례들을 실었습니다. 디자인의 인접 문화예술 분야로서, 미술관에서 미술 경험을 기획하고 중개하는 입장에서, 향유 주체의 개별 상황에 맞추어 경험을 다원화하는 과정에서 언어가 어떤 역할을 하는지에 관한 연구들이 실렸습니다. 마찬가지로 디자이너가 아닌 음성 해설가가 시각장애인을 위해 시청각 및 공간 경험을 음성 언어로 변환하는 과정에서 발생하는 기호 간 번역이 음성 해설을 어떻게 형식적으로 구체화하는지 소개하는 연구도 실렸습니다.

이 연구들이 개별 개체의 경험을 더 구체화하는 데 관심을 기울였다면, 수십 수백만 단위의 사용자와 그들을 둘러싼 환경 전체를 포괄하는 수많은 콘텐츠를 동시에 통제하기 위한 시스템 및 플랫폼에서 어떻게 접근성을 확보할 수 있는지, 그리고 텍스트의 시각 인식 체계의 기준은 어떠한지 고민하는 연구 또한 실렸습니다. 시각장애 당사자가 개별 웹 기반 프로젝트에서 대체 텍스트를 작성한 경험을 기록한 원고와 견주어 읽는 것도 흥미로울 것입니다. 이번 호에 실린 많은 사례가 언어의 형식을 매개로 타이포그래피와 느슨하게 연결되어 있음을 발견할 수 있을 것입니다.

한편 이번 『글짜씨』에는 국제 타이포그래피 비엔날레 타이포잔치 2023 《따옴표 열고 따옴표 닫고》의 평문도 충실히 실렸습니다. 전시 본연의

가치와 맥락을 논하는 평문이나 이번 타이포잔치에서 주요한 형식으로 다룬 퍼포먼스에 집중한 평문뿐 아니라 접근성의 관점에서 바라본 관람기 또한 실렸습니다. 이번 호의 주제와 연결 지어서, 혹은 단독으로 자유롭게 읽어보기를 권합니다.

『글짜씨』의 기획 초기 단계에 마련한 라운드 테이블에는 편집진이 모두 참여한 가운데, 타이포그래피 전문가를 포함해 접근성 매니저, 문화 기획자, 장애 예술 창작자, 자막 해설가 등 미술과 공연 예술의 인접 장르에서 접근성을 연구하고 실천한 경험이 있는 분들을 모셔서 이야기를 나누었습니다. 이때의 경험으로 여는 글을 마무리하고자 합니다. 이날 참석한 국공립 미술관, 공연 예술 기획 및 실행 주체들은 문화예술 분야의 접근성 확보에 타이포그래피와 그래픽 디자인 전문가의 책임 있는 역할이 요구된다고 입을 모았습니다. 또한 참여자 대부분은 편집진에게 이번 호 주제에 관해 다음과 같은 염려를 전했습니다.

그것은 "당사자성의 확보"가 무엇보다 중요하고, 접근성 문제에 대한 "막연한 두려움은 무지로부터" 온다는 점입니다. 전자는 접근성 문제를 고민할 때 장애 당사자의 관점과 참여를 확보하지 않는다면 소재주의와 대상화에 빠지기 쉽다는 지적일 것입니다. 그럼에도 새로운 시도와 실천이 지금보다 훨씬 늘어야 한다는 것이 참여자들의 공통 의견이었습니다. 이번 『글짜씨』 편집진이 준비한 내용은 해답을 찾기보다 아주 초보적인 질문에 가깝습니다. 우리 편집진이 접근성 문제에 무지함을 깊이 통감하며 앞으로 타이포그래피와 그래픽 디자인 분야에 관련 연구와 실천이 활발히 이어지기를 희망합니다.

이번 25호는 제7대 이사회의 편집진이 마지막으로 엮는 『글짜씨』입니다. 22호『글자체의 생태계: 생산, 유통, 교육』, 23호『스크린 타이포그래피』, 24호『새로운 계절: 세계관으로서의 출판』, 그리고 이번 25호『접근성과 타이포그래피』는 각각 상이한 내용을 다루고 있는 듯 보이지만, 각 호의 기획 및 편집 과정은 디자이너를 둘러싼 세계에서 변화하는 사회 문화적 흐름을 가치 중립적이고 구체적 실행 장르에 가까운 '타이포그래피'라는 개념과 어느 정도 결부시키려는 태도를 공유합니다. 글자체의 생태계, 스크린과 모바일 환경이 유발한 타이포그래피의 변화, 출판을 매개로 파악하는 젠더 의식을 비롯한 사회적 변혁, 그리고 디자인이라는 분야에서의 포용과 보편의 의미를 다시 묻는 행위는 동시대의 타이포그래피와 타이포그래피를 수행하는 디자이너들의 환경을 반영하는 것인 동시에 그로부터 촉발된 타이포그래피의 변화를 반영하는

것이기도 합니다. 미흡하지만 이 네 권의 학술지에서 소개한 내용이 새로운
계절을 맞이한 새로운 세대의 독자들에게 참고가 되었으면 합니다.

김린, 김형재
한국타이포그라피학회 출판이사

연표

1. 개요

문화예술을 향유하는 것은 삶을 풍족하게 하는 경험이다. 우리는 문화생활을 통해 더 넓은 세상에 대해 배우고 가족이나 친구와 함께 시간을 누리며 짜릿한 재미를 느끼기도 한다. 읽고 싶은 책이 생겼을 때 온라인 서점에서 바로 구매하는 일, 도서관에서 책을 대여하는 일, 전시나 공연을 관람하는 일은 내게 너무나 당연한 일상이다. 선택의 자유가 보장되는 것은 물론, 문화생활을 즐길 때 내가 주저하거나 불편을 겪거나 위험을 감수해야 하는 상황은 웬만해서는 발생하지 않는다.

반면, 누군가에게는 온라인으로 책을 구매하는 과정 자체가 매우 어렵고 복잡한 일이다. 원하는 책을 읽기 위해 몇 개월을 기다려야 하는가 하면, 도서관에 가고 싶어도 건물 입구에 경사로가 설치되어 있지 않아 물리적으로 진입할 수 없기도 하다. 최근 인건비를 절약하고 효율성을 높이기 위해 여러 영화관에서 도입하는 키오스크 앞에서, 스크린을 읽지 못하거나 손이 닿지 않는 누군가의 선택권은 제한된다.

이처럼 이 사회는 모두가 같은 경험을 누릴 수 없도록 설계되어 있다. 심지어 일상에서의 기본권조차 보장받지 못하는 상황에서 전시나 공연, 영화 감상과 같은 문화생활은 기대하기 어려운 경험이다. 비장애인 중심으로 설계된 시설과 환경은 장애인을 문화생활은 물론 일상생활에서도 쉽게 누락시킨다. 다수의 권력에 의해 한쪽으로 치우친 환경을 장애인 당사자가 감수해야 할 이유는 없다. 물리적으로 이동할 수 있는 권리, 필요한 정보를 제공받을 권리는 사회 구성원으로서 마땅히 누려야 하는 권리다. 장애인 당사자들은 너무 오랜 시간 동안 이 권리를 침해받아 왔다. 2022년 국내 등록 장애인 기준으로 전체 인구의 5.2%, 약 265만 명의 기본권이 배제되고 있는 것이다. 장애인의 접근성 향상을 위한 움직임은 우리 모두가 누려야 하는 당연한 권리를 찾는 일이다.

사회 전반에 걸쳐 다양성과 포용에 대한 논의가 활발해지면서, 최근 몇 년 사이 문화예술 영역에서도 장애인의 예술 향유와 창작을 위한 다양한 시도가 이루어지고 있다. 문화는 예술, 여가, 관광에 이르는 폭넓은 의미를 내포한다. 그러나 장애인은 문화권을 향유하는 데 문화시설로 이동 가능한 수단 부족, 시설 내 물리적 접근성 결여, 접근 가능한 문화 콘텐츠의 부재 등 여러 형태의 차별에 직면하고 있다. 평화학 연구자 정희진은 "보편의 반대는 특수가 아니라 차이"라고 정의하며, "보편성은 언제나 특수성이라는 범주를 고안하여 권력의 필요에 따라 특정한 인간을 배제시킨다."라고 말한다. 문화예술이 우리 삶에 끼치는 중요한 영향을 생각하면, 모든 사람이 사회 구성원으로서 예술을 향유하고 창작할 권리를 누릴 수 있도록 보편의 영역을 넓히고 배제된 이들을 포용할 필요가 있다.

접근성이란 제품이나 서비스, 환경 등을 장애 유무뿐 아니라 지역, 성별, 나이, 지식 수준에 상관없이 이용할 수 있는 정도를 의미한다. 최근에는 물리적 시설에 대한 접근성 개선을 넘어 비장애인 중심적인 사회적 인식과 시스템, 제도 등을 개선해 나가려는 흐름이 형성되고 있다. 큰 글자로 적은 메뉴판은 저시력자는 물론 고령자에게도 도움이 되는 것처럼, 접근성에 대한 연구와 활동은 사용자의 확장이라는 잠재적 포용력을 지닌다.

접근성(accessibility)의 개념을 일컫는 용어도 다양하게 활용되고 있다. 가장 폭넓게 쓰이는 '배리어프리(barrier-free)'는 장애인, 고령자, 임산부를 비롯한 사회적 약자의 사회생활에 지장을 주는 물리적인 장애물이나 심리적인 장벽을 없애기 위해 실시하는 운동 및 시책을 뜻한다. 이외에도 유니버설 디자인(universal design), 인클루시브 디자인(inclusive design), 배리어컨셔스(barrier-conscious) 등 시대의 흐름에 따라 새롭게 등장해 온 용어들은 대상, 범위, 목적에 관해 조금씩 상이한 부분이 있지만 궁극적으로 지향하는 바는 모두 동일하다.

사회적 약자에 대한 인식 변화는 국가 차원에서 장애 인식 개선을 위해 노력하도록 당위성을 제공한다. 나아가 사회적 인식과 현행 법령은 밀접한 상호작용을 통해 발전해 나가기 마련이다. 예를 들어 사회의 장애 인식이 발전할수록 투쟁을 통해 법률 조항이 수정되거나 새롭게 제정되고, 적용 대상이 확대된다. 그리고 법령의 개정은 장애에 대한 인식을 변화시키면서 실천적 흐름의 객관적 근거가 되어주기도 한다. 따라서 장애 현안의 개선을 위해서는 관련 법과 정책에 대한 이해가 선행되어야 한다.

현재 대한민국에는 장애인의 문화예술 향유와 관련한 단독 법이 존재하지 않는다. 장애인의 문화권에 관한 권리 보장은 「장애인·노인·임산부 등의 편의증진 보장에 관한 법률」, 「장애인차별금지 및 권리구제 등에 관한 법률」 「지능정보화 기본법」 등 서로 분야가 다른 법에 걸쳐져 있어 한눈에 파악하기가 어렵다. 이 글에서는 장애인의 문화예술 활동과 관련한 주요 법률과 조항을 정리해 보고, 국내외 최신 배리어프리 사례를 일부 소개함으로써 디자이너의 올바른 장애 인식과 배리어프리에 대한 이해를 도우려 한다.

국내 장애인 관련 법령의 경우 대한민국 정부 수립 이후부터 1970년대까지 군경 희생자를 중심으로 다뤘기에 적용 대상의 포괄성이 미비한 수준이었다. 1961년에 제정된 「생활보호법」을 시초로 장애인 복지와 관련한 입법이 시작되었다. 당시에는 장애를 신체적, 정신적 손상으로 치료 불가능한 대상으로 인식하면서 「장애인차별금지법」 「직업재활법」과 같은 의학적 진단을 근거로 한 국가적 지원이 이루어졌다. 그러나 장애에 대한 기존의 '병리학적' 관점은 1980년대부터 '사회적'

관점으로 변화했다. 장애는 '개인이 극복해야 하는 문제'가 아니라, '사회가 구축해 놓은 환경, 조건, 인프라가 장애인을 억압하는 사회적 환경이 문제'이며 이를 개선해야 한다는 흐름이 형성된 것이다.

이런 배경을 바탕으로 장애에 대한 사회의 시선과 장애인의 권리가 변화해 온 과정을 거시적인 관점에서 파악하기 위해 장애인의 문화예술 향유 및 창작과 관련한 국내 법제 발전 과정에 대한 내용을 정리했다. 총 열네 가지 현행 법령 중에서 관련 조문을 선별하여 정리하였으며, 기본 법령의 적용 단계 및 범위에 대한 구체적인 내용을 담고 있는 시행령, 시행규칙을 참고하였다. 또한 이 글에서 다루는 총 쉰네 개의 법령 조항과 직간접적으로 연관된 서른 개 주요 배리어프리 사례를 엄선하였다. 일상에서 쉽게 접하는 배리어프리 사례부터 공연 및 시각예술 영역의 창의적인 시도에 이르기까지 폭넓게 소개하려 한다.

「교통약자의 이동편의 증진법」 제3조, 「장애인복지법」 제23조에 따르면 교통 약자가 편리하고 안전하게 교통수단을 이용할 수 있도록 관련된 편의를 제공해야 한다. 그러나 실제로 장애인이 시내에서 버스를 이용하는 데는 큰 어려움이 따르며, 이를 위한 편의 시설은 부재하다시피 한 상황이다. 이처럼 법으로는 장애인의 권리로 분명하게 명시되어 있으나 그저 형식에 그치거나 유예되는 제도가 많다. 또는 반대로 너무나 당연한 권리임에도 법의 수호를 받지 못하는 경우도 대다수다. 휠체어 이용자의 버스 탑승을 위한 기기 설계, 저시력 혹은 전맹 시각장애인을 위한 시청각 정보 등 장애인이 비장애인과 동등하게 버스를 이용하기 위한 일련의 과정에 디자인이 개입될 수밖에 없다.

배리어가 없는 완벽한 환경을 구현한다는 것은 현실적으로 불가능한 일일지도 모른다. 그럼에도 중요한 것은 나의 행동이 변화를 일으킨다는 믿음이다. 우리가 매일 익숙하게 누리고 있는 편리함 속에서 누군가의 권리를 배제시키고 있다는 점을 인식하고 고민하기 시작한다면 분명 동등한 경험을 함께 누릴 수 있는 환경을 위해 이전과는 다른 선택지를 고안해 내게 될 것이다. 4월 20일이 장애인의 날로 지정된 지 올해로 43년이다. 장애 인식에 대한 역사와 변화의 궤적을 좇으며 각자의 환경 속에서 물리적, 제도적, 심리적 장벽을 허물기 위한 실천의 출발점을 찾길 바란다.

일러두기
1. 현행 법령은 국가법령정보센터 홈페이지(https://www.law.go.kr)에서 검색할 수 있다.
2. 법률의 기본 조항과 연계된 시행령과 시행규칙을 통해 보다 상세한 내역을 파악할 수 있다.
3. 한국장애인개발원 홈페이지(https://www.koddi.or.kr)에서 유니버설 디자인 환경과 관련한 정책 연구 보고서, 가이드라인 등을 살필 수 있다.

1960–1970 1980 1990

¦ 「생활보호법」 제정(1961)
¦ 「문화예술진흥법」 제정(1972)
¦ 「특수교육진흥법」 제정 (1977)

¦ 「심신장애자복지법」 제정(1981)
¦ 장애인복지시설 현대화사업 추진(1985–1987)
¦ 「장애인복지법」 전부개정 및 장애인등록제도 실시(1989)

¦ 「장애인 고용촉진 등에 관한 법률」 제정(1990)
¦ 「정보화촉진기본법」 제정(1995)
¦ 「장애인·노인·임산부 등의 편의증진 보장에 관한 법률」 제정(1997)
¦ 「장애인복지법」 전부개정(1999)

¦ 세계 장애인의 해 지정(1981)

¦ 세계 장애인의 날 선언(1992)
¦ 「장애인 편의 시설 및 설비의 설치 기준에 관한 규칙」 마련(1995)
¦ 장애인복지대책위원회 설치(1996)
¦ 「장애인 인권 헌장」 선포(1998)

¦ 웹 접근성 인증
¦ 애플 iOS '손쉬운 사용' 기능

■ 법률 제정
■ 주요 사건
■ 사례

2000	2010	2020

「교통약자의 이동편의 증진법」
제정(2005)
「장애인차별금지 및 권리구제 등에 관한
법률」제정(2007)
「정보화촉진기본법」(1995)에서
「국가정보화 기본법」(2009)으로 명칭
변경

「문화기본법」제정(2013)
「한국수화언어법」제정(2016)
「점자법」제정(2016)
「식품 등의 표시·광고에 관한 법률」
제정(2018)

「장애예술인 문화예술 활동 지원에 관한
법률」제정(2020)
「국가정보화 기본법」(2009)에서
「지능정보화 기본법」(2020)으로 명칭
변경
「장애인복지법」제15조 폐지(2021)
「문화예술진흥법 일부개정법률안」
발의(2023)

장애물 없는 생활환경(BF) 인증 제도
도입(2007)

장애인문화예술센터 '이음센터' 개관
(2015)
장애등급제 (단계적) 폐지(2019)

「제1차 장애예술인 문화예술 활동 지원
기본계획(2022–2026)」발표(2022)

넷플릭스 화면 해설(2015–)
무의(2015–)
조금다른운동회(2016–)
내비렌즈(NaviLens, 2017)
온라인 이음(2018–)
소소한소통(2018–)
‹차별없는가게›(2018–)

아인투아인(AYIN TO AYIN, 2020–)
의약품 이용 편의를 위한 점자 표시
Neuk Collective(2020–)
0set 프로젝트, 공연장 접근성 워크숍
(2020)
Cards for humanity(2020)
잡지 『MSV』소셜 임팩트 시리즈 중
『이동』편(2021–)
서울시립 북서울미술관 전시 «길은
너무나 길고 종이는 조그맣기
때문에»(2021)
신영균, 터치 아트 아카이브(2021)
전시 «이음으로 가는 길»(2022)
전시 «만지는 선, 들리는 모양»(2022)
「장애인실태조사」「문화시설 장애인
접근성 실태조사 보고서」(2022)
토스 장애인의 날 캠페인(2023)
국립중앙박물관 배리어프리
키오스크(2023)
네이버 배리어프리 웹툰(2023)

1960

1961 │ 「생활보호법」 제정
│ 6·25전쟁 전후 시기에는 주로 민간단체나
외국의 원조 단체, 종교 단체 등에 의해
장애인에 대한 구호가 행해졌다. 국내에서
정부가 장애인 문제에 본격적으로 개입한
것은 1961년 「생활보호법」을 제정한
이후부터다. 「생활보호법」이란 생활 유지의
능력이 없거나 생활이 어려운 자에게 필요한
보호를 행하여 이들의 최소한의 생활을
보장하고 자활을 조성할 수 있도록 제정한
법으로, 이 법으로써 장애로 인한 빈곤자에게
국가의 보호가 제공되기 시작했다.

1970

1972 │ 「문화예술진흥법」 제정
│ 문화예술의 진흥을 위한 사업과 활동을
지원하고자 제정된 법이다. 예술 분야를
천시하는 경향을 타개하고 우리 문화예술의
종합적인 발전을 기하기 위해 이를
법률적으로 뒷받침하려 제정하였다.

1977 │ 「특수교육진흥법」 제정
│ 이 법에서는 시각장애·청각장애·정신지체·
지체부자유·정서장애·언어장애·기타
심신장애를 지닌 사람을 특수교육 대상자로
정하고, 장애인에 대한 교육정책이
시도되었다. 이후 최근 특수교육 현장의
요구나 동향을 반영하지 못함에 따라
「특수교육진흥법」을 폐지하고, 2007년
「장애인 등에 대한 특수교육법」을
제정하였다.

1981 **세계 장애인의 해 지정**

UN(국제연합)은 1981년 '세계 장애인의
해'를 선포하고 모든 국가에 장애인을
위한 복지사업과 기념행사를 추진하도록
권고했다. UN의 권고와 '세계 장애인의 해'
제정 등 장애인 복지에 대한 국제적인 관심과
함께 정부는 복지사회 건설을 국정 지표로
삼아 복지 대상자 중 가장 취약 계층인
장애인의 복지에 큰 관심을 두었다.

1981 **「심신장애자복지법」 제정**

UN '세계 장애인의 해' 지정이 발단이 되어
1981년 「심신장애자복지법」이 제정된다.
장애인의 직업 재활, 생활보호 등의 복지
시책을 효과적으로 추진하기 위해 만들어진
법으로, 주로 장애인 시설에 관한 사항이 주를
이뤘다. 그러나 이 법은 장애인의 재활과 복지
향상이 목적이었다기보다는 단편적인 선언에
가까웠으므로 실효와 영향력은 미미했다. 이
법은 "심신장애자"를 "지체불자유, 시각장애,
청각장애, 음성·언어기능장애 또는 정신박약
등 정신적 결함으로 인하여 장기간에 걸쳐
일상생활 또는 사회생활에 상당한 제약을
받는 자"로 정의했다.

1985-1987

 **장애인복지시설 현대화사업 추진(3개년
계획)**

1988년 장애인올림픽을 앞두고 정부는
1985년부터 1987년까지를 '장애인복지시설
현대화사업 3개년 계획기간'으로 설정하고
장애인 복지시설의 현대화를 도모하였다.

1989 **「장애인복지법」 전부개정 및 장애인등록제도
실시**

「심신장애자복지법」 전부개정을 통해
"심신장애자"라는 용어가 "장애인"으로
변경되었고, 이에 따라 법명이
"장애인복지법"으로 변경되었다. 또한 동법
제19조에 장애인등록제도가 신설되었다.
대한민국의 장애인등록제도는 1987년
'장애등록 시범사업'으로 시작되었다.
장애인등록제도가 시행된 이후 공식적인
장애 인구에 관한 통계 확보가 가능해졌다.
당시 장애인 복지 정책 대상자는 '15개 장애
유형 장애인 등록 대상자'로, 해당 장애

유형에 포함되지 않을 경우 장애인 복지
정책에서 배제된다는 문제점이 존재했다.

 장애등급제 도입

장애인이 복지 서비스에 접근하기 위해서는
장애인 등록이 필요하다. 장애 등급은
의학적 기준에 따라 열다섯 가지 장애 유형을
설정하고 1급부터 6급까지의 등급으로
나누어 복지 서비스를 차등적으로 제공했다.
이렇게 장애 유형과 등급을 나누어 등록해야
하는 장애등급제는 한국과 일본에만
존재하는 것으로 알려져 있다. 2019년
폐지되기까지 31년간, 장애 등급에 따라
일률적으로 서비스를 제공하는 장애등급제는
욕구와 환경이 제각각인 장애인 개개인의
특성을 전혀 고려하지 못한다는 점에서
꾸준히 개선 필요성이 지적되어 왔다.

1990 「장애인 고용촉진 등에 관한 법률」
(약칭: 장애인고용법) 제정

1989년 「장애인복지법」 개정을 바탕으로
이듬해 1월에는 「장애인 고용촉진
등에 관한 법률」이 제정, 공포되어
장애인의무고용제도가 시행되기 시작했다.

1992 세계 장애인의 날 선언

UN에서 매년 12월 3일(한국은 4월 20일)을
'세계 장애인의 날'로 정하여 국제사회에서
장애 문제와 우리 사회의 장애 인권을
되새기는 계기가 되었다.

1995 「정보화촉진기본법」 제정

정보통신 산업의 기반을 조성하고 국민
생활의 질을 향상하기 위해 제정되었다.

**「장애인 편의 시설 및 설비의 설치 기준에
관한 규칙」 마련**

장애인 전용 시설 및 일정 규모 이상의 공급
시설에 경사로, 장애인 화장실 등 편의 시설
및 설비의 세부 설치 기준을 정함으로써
공공시설로의 접근과 이동을 용이하게
하여 장애인의 사회참여를 확대하고자
제정되었다.

1996 장애인복지대책위원회 설치

1996년에 장애인복지대책위원회가
설치되어 보건복지부, 교육부, 노동부
세 개 부처를 중심으로 '장애인복지발전
중기계획'을 수립하였다.

1997 「장애인·노인·임산부 등의 편의증진 보장에
관한 법률」(약칭: 장애인등편의법) 제정

1995년부터 「장애인 편의 시설 및 설비의
설치 기준에 관한 규칙」을 마련하여 공공건물
및 공중 이용 시설에 편의 시설을 설치하도록
하였으나, 설치율이 저조하였고 미설치 시
제재 수단이 약하다는 지적에 따라 편의
시설에 관한 별도의 법률을 제정하기에
이르렀다. 1년의 유예기간을 거쳐 1998년
4월 11일부터 시행되었으며, 그동안 각
법률로 분산되어 있던 편의 시설에 관한
규정을 일원화했다. 이 법률이 제정되기
전까지는 건축법이나 도로법 등 각 개별
법률에 관한 최소한의 시설 기준마저
지켜지지 않았다.

1998 「장애인 인권 헌장」 선포

1975년 12월 9일에 UN 총회에서 채택된
「장애인 권리 선언」을 근거로, 1998년
12월 9일 대한민국 국회에 의하여
헌장으로 채택되고 전 국민과 국가에 의해
존중되기를 열망하면서 「장애인 인권 헌장」을
선포하였다. 기존 여러 장애인 관련 선언문에
담겨 있는 기본적인 조항으로 이뤄져 있다.

1999 「장애인복지법」 전부개정

1999년 1월에 개정, 공포된
「장애인복지법」은 1980년대부터 꾸준히
제기돼 왔던 요구가 마침내 반영된,
10년 만의 법률 개정이라는 의미가 있다.
동시에 적절하지 못한 장애 분류와 등급으로
인해 사회적 지원을 받지 못하던 신장,
심장 등에 질병이 있는 내부장애인이나
정신장애인이 지원을 받을 수 있었던 한편,
장애 등록을 할 수 없었던 많은 장애인이
혜택을 받을 수 있는 길도 열렸다.

2005 「교통약자의 이동편의 증진법」
(약칭: 교통약자법) 제정

1997년 제정되었던 「장애인·노인·임산부
등의 편의증진 보장에 관한 법률」은 장애인,
고령자 등 교통 약자를 위한 교통수단 및
이동 편의에 대해서는 거의 다루고 있지
않아 실효성이 없었다. 이에 따라 2005년
「장애인등편의법」 개정을 통해 여객 시설과
도로의 이동 편의 시설 규정을 강화하고,
「장애인등편의법」 중 교통수단, 특별
교통수단, 보행 환경 등의 내용을 새롭게
규정하여 「교통약자의 이동편의 증진법」을
제정함으로써 장애인 등 교통 약자의
교통수단 접근권을 보완했다.

2007 「장애인차별금지 및 권리구제 등에
관한 법률」(약칭: 장애인차별금지법)
제정(2007.3–4.)

2007년 제정되고 2008년부터 시행된
법률로, 장애 관련 법령들이 장애인의 일반적
복지, 교육, 직업 재활, 취업 지원 등과 같이
국가 예산에 따라 좌우되는 복지적, 시혜적
성격을 띠는 데 비해 「장애인차별금지법」은
장애인에게 차별로부터 보호 및 구제를
청구할 수 있는 구체적인 권리를 부여하고
있다. 이러한 점에서 우리 사회의 장애에
대한 인식을 의료적 모델에서 사회적 모델로
전환시키는 기초를 마련한 법률이라 할 수
있다. 「장애인차별금지 및 권리구제 등에
관한 법률」이 제정되고 장애인 등 이동
약자에게 정당한 편의 시설을 제공하지 않을
경우에도 차별 행위로 규정함으로써, 장애인
편의 시설은 단순한 복지의 문제가 아니라
인권의 문제로 인식되기 시작했다.

2007 장애물 없는 생활환경 인증 제도
도입(2007.4.)

어린이, 노인, 장애인, 임산부뿐 아니라
일시적 장애인 등이 개별 시설물 및 지역에
접근, 이용, 이동하는 데 불편을 느끼지
않도록 계획, 설계, 시공, 관리 여부를 평가해
인증하는 제도다. 공신력 있는 기관의
인증을 통해 장애물 없는 생활환경을 조성해
장애인, 노인, 임산부 등의 물리적 시설에
대한 이용과 접근성을 높이고 생활 편의를
증진하기 위해 2008년 7월 15일부터

「장애물 없는 생활환경 인증에 관한 규칙」을
근거로 장애물 없는 생활환경(barrier-
free, BF) 인증 제도를 시행하고 있다. 처음
제정되었을 때 명칭은 "장애물 없는 생활환경
인증제도 시행지침"이었다. 2007년 자율적
참여 제도로 처음 시행됐으며, 2015년
「장애인·노인·임산부 등의 편의증진
보장에 관한 법률」이 개정되면서 국가
및 지방자치단체가 신축하는 공공 분야
건축물은 의무 적용으로 변경되었다.

2009 「국가정보화 기본법」 전부개정

「정보화촉진기본법」(1995)이 「국가정보화
기본법」(2009)으로 명칭이 바뀌었다.

2013 「문화기본법」 제정

문화에 관한 국민의 권리인 '문화권'을 최초로 명시한 법률이다. 문화의 개념을 "문화예술, 생활 양식, 공동체적 삶의 방식 등을 포함하는 사회나 사회 구성원의 고유한 정신적·물질적·지적·감성적 특성의 총체"로 폭넓게 정의하였다. 「문화기본법」에 따라 중앙행정부와 지방자치단체는 5년 단위로 문화 정책의 비전과 방향을 제시하는 '문화진흥 5개년 기본계획 및 시행계획' 수립과 동시에 문화영향평가를 시행해야 한다.

2015 장애인문화예술센터 '이음센터' 개관 (2015.11.)

정부가 설립한 최초의 장애인 문화예술 전용 시설로, 장애 예술가를 위한 공간을 지원한다. 2020부터 국내외 장애 예술의 흐름을 살펴보는 《무장애예술주간: 노리미츠인서울》을 진행 중이다.

2016 「한국수화언어법」 제정(2016.2.3.)

이 법은 한국 수화언어(수어)가 한국어와 동등한 자격이 있는 농인의 고유한 언어임을 밝히고, 한국수어의 발전 및 보전 기반을 마련해 농인과 한국수어 사용자의 언어권과 삶의 질을 향상시키는 것을 목적으로 한다. 특히, 농인과 한국수어 사용자들이 정치, 경제, 사회, 문화의 모든 생활 영역에서 차별받지 않고, 한국수어를 통해 삶을 영위하고 필요한 정보를 받을 권리에 대해 명시하고 있다.

「점자법」 제정(2016.5.29.)

시각장애인의 문자 향유권을 보장하기 위해 제정, 공포된 「점자법」은 한글과 더불어 점자가 대한민국에서 사용되는 문자로 일반 활자와 동일한 효력을 지닌다는 사실과 함께 점자의 사용을 차별하지 않을 것을 명시하고 있다. 또한 점자 발전의 도모를 위해 5년마다 '점자발전기본계획'을 수립하고, 점자 사용과 보급을 촉진하기 위해 점자 교육 기반을 조성하도록 하는 규정을 포함한다. 하지만 이러한 목적을 달성하기에는 규정 사항이 협소하고 조항의 구체성이 떨어져 점자를 사용하는 시각장애인의 편리 보장을 위한

시행령, 시행규칙의 규정과 전면 개정안이 요구되는 상황이다.

2018 「식품 등의 표시·광고에 관한 법률」 (약칭: 식품표시광고법) 제정

식품 등에 대하여 올바른 표시와 광고를 하도록 하여 소비자의 알권리를 보장하고 건전한 거래 질서를 확립함으로써 소비자 보호에 이바지하는 법률로, 표시 의무자와 표시 방법과 관련한 제3조 및 제4조에는 시각장애인을 위해 제품명, 유통기한 등 표시 사항을 알기 쉬운 장소에 점자나 바코드 또는 점자·음성 변환용 코드로 병행 표시할 수 있다는 내용을 포함하고 있다.

2019 장애등급제 (단계적) 폐지(2019.7.)

기존 1급부터 6급까지 구분하고 있는 등급제를 1–3급을 중증으로, 4–6급을 경증으로 단순화했다. 2019년 7월부터는 장애등급제 단계적 폐지를 시행했다. 또한 '서비스 지원 종합조사'의 적용 범위를 넓혀, 2019년 7월까지는 1단계로 일상생활 지원, 2020년 10월까지는 2단계로 이동 지원, 2022년은 3단계로 소득과 고용 지원의 범위를 확대하기로 하였다.

2020 「장애예술인 문화예술 활동 지원에 관한
법률」(약칭: 장애예술인지원법) 제정
우리나라에서 최초로 '창작자'로서 장애
예술인의 문화예술 활동을 지원할 수 있는
근거와 체계를 마련한 법률이다. 국가와
지방자치단체는 장애 예술인의 공연, 전시
등을 정기적으로 개최해야 하는 등 장애
예술인 활동 지원을 법적으로 명시했다.

「지능정보화 기본법」 전부개정
「국가정보화 기본법」(2009)이 「지능정보화
기본법」(2020)으로 명칭이 바뀌었다.
여러 개정을 거쳤으나 비대면 중심으로
전환되는 디지털 기술과 빠른 기술 발전을
포용적인 정책으로 담아내지 못하고 있다.

2021 「장애인복지법」 제15조 폐지
「장애인복지법」 제15조의 내용은 다른
법률과의 관계인데, 다른 법률로부터
적용받는 복지 서비스가 있는 경우에
중복 적용을 제한하고 있다. 이에
따라 정신장애인은 「정신건강증진 및
정신질환자 복지서비스 지원에 관한
법률」을 통해 의료적인 지원은 받을
수 있지만, 삶에 필요한 복지 서비스는
「장애인복지법」 제15조의 규정으로
인해 적용이 제한되는 문제가 발생했다.
「장애인복지법」 제15조가 정신장애인을
차별한다는 내용으로 국가인권위원회에
차별 진정을 하는 등 정신장애인 당사자들과
장애우권익문제연구소를 비롯한
단체들의 연대 활동 등 지속적인 노력으로
「장애인복지법」 개정 법률안이 국회 본회의를
통과할 수 있었다.

2022 「제1차 장애예술인 문화예술 활동 지원
기본계획(2022-2026)」 발표(2022.9.)
문화체육관광부가 발표한 이 기본계획은
「장애예술인 문화예술 활동 지원에 관한
법률」 제6조에 따라 수립된 법정계획으로,
향후 5년간 장애 예술인 문화예술 활동
지원을 위한 정책 비전과 방향을 제시한다.

2023 「문화예술진흥법 일부개정법률안」
발의(2023.5.25.)
장애 예술인의 문화예술 활동 기회를
보장하기 위한 「문화예술진흥법
일부개정법률안」이 국회 본회의를 최종
통과했다. 시각장애인 당사자 김예지 의원이
대표 발의한 이 법률안은 제15조의2,
"장애인 문화예술 활동의 지원"에 대해 "국가
및 지방자치단체가 설치한 문화시설 중
대통령령으로 정하는 문화시설은 장애인의
문화예술 활동 기회를 보장하기 위하여
「장애예술인지원법」 제3조제1호에 따른
장애 예술인의 공연·전시 등을 정기적으로
실시하여야 한다."라는 내용을 담고 있다.

3. 장애인 접근성 및 배리어프리 관련 주요 현행 법령

아래에 명시된 목록은 장애인 접근성 및 문화예술 향유에 관한 주요 현행 법령을 조사하기 위해 살펴본 열네 가지 법률, 조문, 규칙이다. 그중 총 쉰네 개의 법률 조항을 선별하였으며, 일부 조항의 내용과 관련된 최신 정보 및 배리어프리 적용 사례를 함께 소개한다. 다소 추상적으로 느껴질 수 있는 법률 조항의 내용을 구체적인 사례와 함께 살펴봄으로써 접근성 개선 현황을 살펴보려 했다. 제시된 서른 가지 배리어프리 사례는 장애인의 대중교통 이용(이동 접근성), 웹 이용 및 미디어 콘텐츠 시청(정보 접근성)과 같은 일상의 영역뿐 아니라 전시 및 공연 등 예술 참여 활동(문화 접근성)에 이르기까지 폭넓은 범주를 다루고 있다. 각 사례는 법령 조항과의 연관성을 바탕으로 선정했으며, 2023년 8월을 기준으로 정리한 내용임을 밝힌다. 이 글은 비장애인 중심적 사회에서 장애인이 경험하는 환경을 더욱 명확하게 인식하고 문화예술계의 배리어프리 동향을 파악할 수 있는 출발점이 되어줄 것이다. 최근 문화예술 분야 전반에서 장애인의 접근성 향상을 위한 참신하고 획기적인 실험들이 매우 활발하게 이루어지고 있는 만큼 모든 디자이너에게 포용적 인식과 접근성 실천에 대한 용기를 불어넣는 계기가 되기를 바란다.

1 문화예술진흥법(1972)
2 지능정보화 기본법(1995)
3 장애인·노인·임산부 등의 편의증진 보장에 관한 법률(1997)
4 장애인복지법(1999)
5 문화예술교육 지원법(2005)
6 교통약자의 이동편의 증진법(2006)
7 독서문화진흥법(2006)
8 장애인차별금지 및 권리구제 등에 관한 법률(2008)
9 장애물 없는 생활환경 인증에 관한 규칙(2010)
10 문화기본법(2013)
11 한국수화언어법(2016.2.)
12 점자법(2016.5.)
13 식품 등의 표시·광고에 관한 법률(2018.3.)
14 장애 예술인 문화예술 활동 지원에 관한 법률(2020)

문화기본법

[시행 2021.9.11.] [법률 제18379호, 2021.8.10. 일부개정]

법령 조항ㅣ 문화기본법 제4조(국민의 권리)

내용 ㅣ 모든 국민은 성별, 종교, 인종, 세대, 지역, 정치적 견해, 사회적 신분, 경제적 지위나 신체적 조건 등에 관계없이 문화 표현과 활동에서 차별을 받지 아니하고 자유롭게 문화를 창조하고 문화 활동에 참여하며 문화를 향유할 권리(이하 "문화권"이라 한다)를 가진다.

장애물 없는 생활환경 인증에 관한 규칙

[시행 2021.12.4.] [보건복지부령 제839호, 2021.12.3. 일부개정]
[시행 2021.12.4.] [국토교통부령 제918호, 2021.12.3. 일부개정]

법령 조항ㅣ 장애물 없는 생활환경 인증에 관한 규칙 제1조(목적)

내용 ㅣ 이 규칙은 「장애인·노인·임산부 등의 편의증진 보장에 관한 법률」 제10조의2, 제10조의3, 제10조의5, 제10조의7, 제10조의10, 제10조의11 및 「교통약자의 이동편의 증진법」 제17조의2 제5항에서 위임된 장애물 없는 생활환경 인증과 인증기관 지정 등에 관한 사항을 정함을 목적으로 한다. [개정 2015.8.3., 2021.12.3.]

법령 조항ㅣ 장애물 없는 생활환경 인증에 관한 규칙 제2조(인증 대상)

내용 ㅣ 장애물 없는 생활환경 인증(이하 "인증"이라 한다) 대상은 다음 각 호와 같다.
1. 개별시설
가. 「장애인·노인·임산부 등의 편의증진 보장에 관한 법률」(이하 "장애인등편의법"이라 한다) 제7조에 따른 대상시설
나. 「교통약자의 이동편의 증진법」(이하 "교통약자법"이라 한다) 제9조에 따른 교통수단, 여객시설, 도로
2. 교통약자의 안전하고 편리한 이동을 위하여 교통수단·여객시설 및 도로를 계획 또는 정비한 시·군·구(자치구를 말한다. 이하 같다) 및 「교통약자의 이동편의 증진법 시행령」 제15조의2에 따른 지역
[전문개정 2015.8.3.]

지능정보화 기본법

[시행 2022.7.21.] [법률 제18298호, 2021.7.20. 타법개정]

법령 조항 : 지능정보화 기본법 제1조(목적)

내용 : 이 법은 지능정보화 관련 정책의 수립·추진에 필요한 사항을 규정함으로써 지능정보사회의 구현에 이바지하고 국가경쟁력을 확보하며 국민의 삶의 질을 높이는 것을 목적으로 한다.

법령 조항 : 지능정보화 기본법 제46조(장애인·고령자 등의 지능정보서비스 접근 및 이용 보장)

내용 : ① 국가기관등은 정보통신망을 통하여 정보나 서비스를 제공할 때 장애인·고령자 등이 웹사이트와 이동통신단말장치(「전파법」에 따라 할당받은 주파수를 사용하는 기간통신역무를 이용하기 위하여 필요한 단말장치를 말한다. 이하 같다)에 설치되는 응용 소프트웨어 등 대통령령으로 정하는 유·무선 정보통신을 쉽게 이용할 수 있도록 접근성을 보장하여야 한다.
② 지능정보서비스 제공자는 그 서비스를 제공할 때 장애인·고령자 등의 접근과 이용의 편익을 증진하기 위하여 노력하여야 한다.
③ 정보통신 또는 지능정보기술 관련 제조업자는 정보통신 또는 지능정보기술 관련 기기 및 소프트웨어(이하 "지능정보제품"이라 한다)를 설계, 제작, 가공할 때 장애인·고령자 등이 쉽게 접근하고 이용할 수 있도록 노력하여야 한다. 이 경우 장애인·고령자 등이 별도의 보조기구 없이 지능정보제품을 이용할 수 없는 경우에는 지능정보제품이 보조기구와 호환될 수 있게 노력하여야 한다.
④ 국가기관등은 지능정보제품을 구매할 때 장애인·고령자 등의 정보 접근과 이용 편의를 보장한 지능정보제품의 우선 구매를 촉진하기 위하여 필요한 시책을 마련하여야 한다.
⑤ 「전기통신사업법」 제2조 제8호에 따른 전기통신사업자는 장애인·고령자 등의 지능정보서비스 접근 및 이용 편의 증진을 위하여 노력하여야 한다.
⑥ 과학기술정보통신부장관은 장애인·고령자 등의 지능정보서비스 접근 및 이용 편의 증진을 위한 지능정보제품 및 지능정보서비스의 종류·지침 등을 정하여 고시하여야 한다.
⑦ 제4항에 따른 우선 구매 대상

지능정보제품의 검증기준, 검증절차, 구매촉진 및 그 밖에 필요한 사항은 대통령령으로 정한다.

사례 : 넷플릭스 화면 해설(2015-) ♣

법령 조항 : 지능정보화 기본법 제47조(장애인·고령자 등의 정보통신접근성 품질인증 등)

내용 : 1. 과학기술정보통신부장관은 장애인·고령자 등의 정보 접근 및 이용 편의를 증진하기 위하여 제46조 제1항에 따라 대통령령으로 정하는 유·무선 정보통신에 대한 접근성 품질인증(이하 "정보통신접근성 품질인증"이라 한다)을 할 수 있다. (이하 생략)

사례 : 웹 접근성 인증 ♣

지능정보화 기본법 시행령

[시행 2022.7.21.] [대통령령 제32627호, 2022.5.9. 타법개정]

법령 조항 : 지능정보화 기본법 시행령 제34조(장애인·고령자 등의 지능정보서비스 접근 및 이용 보장)

내용 : ① 법 제46조 제1항에서 "웹사이트와

♣ 넷플릭스 화면 해설(2015-)
정보 접근성
넷플릭스는 2015년 처음 화면 해설을 도입한 이후 현재 한국어를 포함해 서른여섯 개 언어로 화면 해설 옵션을 지원하고 있다. 오디오 화면 해설은 인물의 동작, 표정, 의상은 물론 화면에서 벌어지는 상황을 음성으로 자세히 설명해 주는 기능으로 모든 사용자가 영상 콘텐츠에 대한 동등한 시청 환경을 누리기 위해 필수적인 요소다. 넷플릭스에서 제공하는 접근성 관련 기능으로는 헤드셋이나 보청기 등 보조 청취 장치, 화면 밝기 및 글자체 크기 조절, 키보드 단축키 및 스크린 리더 사용, 재생 속도 조절, 음성 명령 등이 있다. 최근에는 자막 크기를 세 단계로 조절할 수 있는 'TV 자막 설정 기능'을 도입했다. 자막 스타일 또한 흰색 텍스트에 검은색 그림자가 더해지는 '그림자 효과(Drop shadow)', 검은색 배경에 흰색 텍스트인 '어둡게(Dark)', 검은색 배경에 노란색 텍스트인 '대비(Contrast)', 흰색 배경에 검은색 텍스트인 '밝게(Light)' 등 네 가지 선택지를 제공한다.

♣ 웹 접근성 인증
정보 접근성 웹 접근성
웹 접근성이란 장애인, 고령자 등 웹 환경을 이용하기 어려운 사용자를 위해 웹사이트에서 제공하는 정보의

이동통신단말장치(「전파법」에 따라 할당받은 주파수를 사용하는 기간통신역무를 이용하기 위하여 필요한 단말장치를 말한다. 이하 같다)에 설치되는 응용 소프트웨어 등 대통령령으로 정하는 유·무선 정보통신"이란 다음 각 호의 유·무선 정보통신을 말한다. [개정 2021.6.10.]
1. 웹사이트
2. 이동통신단말장치에 설치되는 응용 소프트웨어
3. 이용자의 조작에 따라 서류 발급, 정보 제공, 상품 주문·결제 등의 사항을 처리하기 위하여 설치하는 무인정보단말기
4. 「출판문화산업 진흥법」 제2조 제4호에 따른 전자출판물
② 과학기술정보통신부장관은 제1항 각 호의 유·무선 정보통신에 대한 장애인·고령자 등의 접근성을 보장하기 위하여 다음 각 호의 업무를 수행해야 한다.
1. 접근성 실태조사
2. 접근성 표준화 및 기술개발 지원
3. 접근성 보장을 위한 교육 및 컨설팅
4. 그 밖에 접근성을 보장하기 위하여 필요한 업무

사례	애플 iOS '손쉬운 사용' 기능 ♣ 네이버 배리어프리 웹툰(2023) ♣

장애인복지법

[시행 2022.12.22.] [법률 제18625호, 2021.12.21. 일부개정]

법령 조항	장애인복지법 제1조(목적)
내용	이 법은 장애인의 인간다운 삶과 권리보장을 위한 국가와 지방자치단체 등의 책임을 명백히 하고, 장애발생 예방과 장애인의 의료·교육·직업재활·생활환경개선 등에 관한 사업을 정하여 장애인복지대책을 종합적으로 추진하며, 장애인의 자립생활·보호 및 수당지급 등에 관하여 필요한 사항을 정하여 장애인의 생활안정에 기여하는 등 장애인의 복지와 사회활동 참여증진을 통하여 사회통합에 이바지함을 목적으로 한다.
법령 조항	장애인복지법 제14조(장애인의 날)
내용	① 장애인에 대한 국민의 이해를 깊게 하고 장애인의 재활의욕을 높이기 위하여 매년 4월 20일을 장애인의 날로 하며, 장애인의 날부터 1주간을 장애인 주간으로 한다. ② 국가와 지방자치단체는 장애인의 날의 취지에 맞는 행사 등 사업을 하도록 노력하여야 한다.

접근성을 보장하는 것을 뜻한다. 웹 접근성을 위해서는 시각장애인이 사용하는 소프트웨어 '스크린 리더'가 인식할 수 있는 방법으로 웹페이지를 구성해야 하고, 청각장애인을 위해 소리로 전달되는 정보를 글자로 제공해야 한다. 웹 접근성 준수 의무자 및 적용 시기는 「장애인차별금지법」 제21조 제1항과 시행령 제14조에 규정되어 있으며, 2009년부터 현재까지 공공기관, 교육기관, 의료기관 등 단계별로 적용 대상을 확대해 나가고 있다. 과학기술정보통신부에서 지정한 웹 접근성 품질마크 인증 기관으로는 한국웹 접근성인증평가원, 웹와치, 한국시각장애인협회, 한국웹 접근성인증평가원이 있으며, 인증 유효기간은 1년으로 매년 갱신이 필요하다. 반드시 웹 접근성 인증 과정을 거치지 않더라도 접근성이 뛰어난 웹사이트를 제작할 수 있지만, 인증이 반드시 필요한 경우에는 웹사이트 개발 초기 단계부터 심사 기준에 대한 검토가 선행되어야 할 것이다.

♣ 애플 iOS '손쉬운 사용' 기능
정보 접근성 제품/기기

애플의 모든 기기에서 제공하는 '손쉬운 사용(Accessibility)' 기능의 '보이스오버(Voiceover)'는 시각장애인, 청각장애인을 비롯해 신체장애인의 모바일 사용을 돕는 대표적인 기능이다. 손가락으로 화면을 터치하거나 드래그하는 등의 제스처를 기반으로 화면에 무엇이 있는지 음성으로 읽어주는 방식이다. 타인이 본인의 화면을 보는 것을 원치 않는 시각장애인의 경우에는 화면이 완전히 꺼진 상태에서 사용할 수도 있다. 그 외에도 '흑백 모드' 활성화 기능뿐 아니라, 렌즈로 촬영하는 것을 확대해 보여주는 디지털 돋보기 '확대기' 기능, '글자 더 크게 조절' 기능, '오디오 설명' 기능 등이 있다. 애플워치에는 휠체어 사용자를 위한 '휠체어 주행 운동' 메뉴가 있어서 걸음 수 대신 휠체어를 미는 횟수를 측정한다. 또한 아이폰이 이용자의 목소리와 똑같은 소리를 내주는 '개인 음성(Personal Voice)' 기능, 수화 통역 서비스인 '사인타임(SignTime)', 아이폰이 카메라를 활용해 잘 보이지 않는 글씨를 파악해 읽어주는 '포인트 앤 스피크(Point and Speak)' 기능도 추가될 예정이다.

♣ 네이버 배리어프리 웹툰(2023)
정보 접근성

OTT를 넘어 국내 콘텐츠 업계에서도 장애인의 콘텐츠 접근성을 높이기 위한 행보가 눈길을 끌고 있다. 네이버 웹툰은 AI를 활용한 웹툰 대체 텍스트 제공 서비스 '배리어프리 웹툰'을 개발했다.

사례	토스 장애인의 날 캠페인(2023) ♣	
법령 조항	장애인복지법 제22조(정보에의 접근)	
내용	① 국가와 지방자치단체는 장애인이 정보에 원활하게 접근하고 자신의 의사를 표시할 수 있도록 전기통신·방송시설 등을 개선하기 위하여 노력하여야 한다.	

② 국가와 지방자치단체는 방송국의 장 등 민간 사업자에게 뉴스와 국가적 주요 사항의 중계 등 대통령령으로 정하는 방송 프로그램에 청각장애인을 위한 한국수어 또는 폐쇄자막과 시각장애인을 위한 화면 해설 또는 자막 해설 등을 방영하도록 요청하여야 한다. [개정 2016.2.3.]

③ 국가와 지방자치단체는 국가적인 행사, 그 밖의 교육·집회 등 대통령령으로 정하는 행사를 개최하는 경우에는 청각장애인을 위한 한국수어 통역 및 시각장애인을 위한 점자 및 인쇄물 접근성바코드(음성변환용 코드 등 대통령령으로 정하는 전자적 표시를 말한다. 이하 이 조에서 같다)가 삽입된 자료 등을 제공하여야 하며 민간이 주최하는 행사의 경우에는 한국수어 통역과 점자 및 인쇄물 접근성바코드가 삽입된 자료 등을 제공하도록 요청할 수 있다. [개정 2012.1.26., 2016.2.3., 2017.12.19.]

④ 제2항과 제3항의 요청을 받은 방송국의 장 등 민간 사업자와 민간 행사 주최자는 정당한 사유가 없으면 그 요청에 따라야 한다.

⑤ 국가와 지방자치단체는 시각장애인과 시청각장애인(시각 및 청각 기능이 손상된 장애인을 말한다. 이하 같다)이 정보에 쉽게 접근하고 의사소통을 원활하게 할 수 있도록 점자도서, 음성도서, 점자정보단말기 및 무지점자단말기 등 의사소통 보조기구를 개발·보급하고, 시청각장애인을 위한 의사소통 지원 전문인력을 양성·파견하기 위하여 노력하여야 한다. [개정 2019.12.3.]

⑥ 국가와 지방자치단체는 장애인의 특성을 고려하여 정보통신망 및 정보통신기기의 접근·이용에 필요한 지원 및 도구의 개발·보급 등 필요한 시책을 강구하여야 한다.

사례	온라인 이음(2018–) ♣	
법령 조항	장애인복지법 제25조(사회적 인식개선 등)	
내용	① 국가와 지방자치단체는 학생, 공무원, 근로자, 그 밖의 일반국민 등을 대상으로 장애인에 대한 인식개선을 위한 교육 및 공익광고 등 홍보사업을 실시하여야 한다.	

② 국가기관 및 지방자치단체의 장,

시각장애인은 스마트폰의 모바일 앱 화면을 읽어주는 '보이스오버' 기능이나 화면 상태를 음성으로 알려주는 '토크백' 기능을 이용해 음성으로 대사를 들으며 웹툰을 즐길 수 있다.

♣ 토스 장애인의 날 캠페인(2023)
디자인 `장애 인식` `웹 접근성`
토스는 4월 20일 장애인의 날을 맞아 '점자 카드'를 만드는 캠페인을 진행했다. 모바일 사용자는 나비, 꽃, 나무, 별 네 가지의 글자 중 하나를 선택해 해당 단어를 점자로 써볼 수 있었다. 또한 '시각장애인용 화면 보기'와 '비장애인용 화면 보기' 버튼을 선택해 시각장애인이 사용하는 웹 환경을 간접적으로 체험할 수 있었다. 그 외에도 화면을 터치하면 텍스트를 읽어주는 '스크린 리더' 기능, 전화 음성 대신 화면에 글자를 표시해 주는 '보이는 ARS' 기능, 앱 내에서 글자의 크기를 변경할 수 있는 '큰글씨 모드' 기능, 저시력자와 색맹·색약 사용자를 위한 '다크 모드' 기능을 소개했다.

♣ 온라인 이음(2018–)
`장애 인식` `예술`
온라인 이음은 문화체육관광부와 한국장애인문화예술원이 운영하는 장애 예술 전문 지식 플랫폼으로, 국내외 최신 장애 예술의 동향과 활동을 살펴볼 수 있다. 2015년 장애인문화예술센터 '이음'의 개관 이후 2018년 11월 웹진 『이음』의 창간을 시작으로 현재까지 운영되고 있으며, 장애 예술과 관련한 교육, 뉴스, 포럼 및 세미나는 물론 공연, 전시와 관련한 정보를 다루고 있다. 또한 한국장애인문화예술원은 2020년부터 《무장애예술주간: 노리미츠인서울》을 매년 개최하여 토크 프로그램, 영화, 연극, 디자인 전시, 퍼포먼스 등을 통해 장애 예술 현황과 쟁점에 대해 살펴볼 수 있는 기회를 제공한다.

「영유아보육법」에 따른 어린이집, 「유아교육법」「초·중등교육법」 「고등교육법」에 따른 각급 학교의 장, 그 밖에 대통령령으로 정하는 교육기관 및 공공단체(이하 "국가기관등"이라 한다)의 장은 매년 소속 직원·학생을 대상으로 장애인에 대한 인식개선을 위한 교육(이하 "인식개선교육"이라 한다)을 실시하고, 그 결과를 보건복지부장관에게 제출하여야 한다. [신설 2015.12. 29., 2019.12.3.]
(이하 생략)

사례	전시 «이음으로 가는 길»(2022) ♣ 조금다른운동회(2016–) ♣ 다이애나랩, ‹지도에 없는 이름› 연계 퍼포먼스, 영상 ‹우리는 이미 펜스를 만난 적이 있잖아요› ♣
법령 조항	장애인복지법 제23조(편의 시설)
내용	① 국가와 지방자치단체는 장애인이 공공시설과 교통수단 등을 안전하고 편리하게 이용할 수 있도록 편의 시설의 설치와 운영에 필요한 정책을 강구하여야 한다. ② 국가와 지방자치단체는 공공시설 등 이용편의를 위하여 한국수어 통역·안내보조 등 인적서비스 제공에 관하여 필요한 시책을 강구하여야 한다. [개정 2016. 2. 3]
사례	잡지 『MSV』 소설 임팩트 시리즈 중 『이동』 편(2021–) ♣
법령 조항	장애인복지법 제28조(문화환경 정비 등)
내용	국가와 지방자치단체는 장애인의 문화생활, 체육활동 및 관광활동에 대한 장애인의 접근을 보장하기 위하여 관련 시설 및 설비, 그 밖의 환경을 정비하고 문화생활, 체육활동 및 관광활동 등을 지원하도록 노력하여야 한다. [개정 2017.9.19.]

식품 등의 표시·광고에 관한 법률(약칭: 식품표시광고법)

	[시행 2023.1.1.] [법률 제18445호, 2021.8.17. 일부개정]
법령 조항	식품 등의 표시·광고에 관한 법률 제1조(목적)
내용	이 법은 식품 등에 대하여 올바른 표시·광고를 하도록 하여 소비자의 알 권리를 보장하고 건전한 거래질서를 확립함으로써 소비자 보호에 이바지함을 목적으로 한다.
사례	아인투아인(AYIN TO AYIN)(2020–) ♣ 의약품 이용 편의를 위한 점자 표시 ♣

장애인차별금지 및 권리구제 등에 관한 법률
(약칭: 장애인차별금지법)

	[시행 2023.1.28.] [법률 제18334호, 2021.7.27. 일부개정]
법령 조항	장애인차별금지 및 권리구제 등에 관한 법률 제1조(목적)
내용	이 법은 모든 생활영역에서 장애를 이유로 한 차별을 금지하고 장애를 이유로 차별받은 사람의 권익을 효과적으로 구제함으로써 장애인의 완전한 사회참여와 평등권 실현을 통하여 인간으로서의 존엄과 가치를 구현함을 목적으로 한다.

♣ 전시 «이음으로 가는 길»(2022)
디자인 물리적 접근성 전시/워크숍
2022년 «무장애예술주간:
노리미츠인서울»의 일환으로 진행된
디자인 전시 «이음으로 가는 길»은 본
행사의 전체 디자인을 담당하기도 한
디자이너 홍은주와 김형재가 기획한
전시다. 시각장애, 청각장애, 신체장애
등이 있는 열세 명의 장애인이 혜화역 혹은
대학로에서부터 이음센터 2층 갤러리까지
이동한 경험을 자세하게 묘사해 전시했다.
총 열다섯 편의 내용은 전시 공간의
벽면부터 바닥에 이르기까지 흰 벽에 검은
글씨로 가득 채워져 있고, 인물마다 쓰인
글자체의 종류와 글자 크기가 조금씩
다르다. 글이 적힌 위치나 높이에 따라 몸을
움직여 텍스트를 읽어나가며, 서로 다른
신체가 경험하는 차이를 이해해 볼 수 있다.

♣ 조금다른운동회(2016–)
장애 인식 예술
문화 기획팀 '조금다른'에서 개최하는
'조금다른운동회'는 놀이를 매개로 서로
다른 몸에 대한 고정관념을 깨는 경험을 할
수 있는 기획이다. 서로 다른 신체 조건의
팀으로 나누어 진행하는 피구, 패럴림픽
종목이기도 한 '골볼', 다양한 하지 특성이
있는 사람들이 함께 즐길 수 있도록 개발한
핸드볼 게임 '링크볼', 안대를 쓰고 색판에
표현된 빨강과 파랑을 의미하는 점자를
손으로 읽어 뒤집는 '점자색판 뒤집기' 등의
종목이 있다.

♣ 다이애나랩, ‹지도에 없는 이름› 연계
퍼포먼스, 영상 ‹우리는 이미 펜스를 만난
적이 있잖아요›
예술 장애 인식 공연/퍼포먼스 전시/워크숍
사회적 소수자와 함께하는 표현을
연구하고 실행하는 창작 집단
'다이애나랩'은 2023년 아르코미술관
주제 기획전 «일시적 개입»을 통해 작품의
창작 전 단계부터 접근성을 고려해 만든
신작 두 점을 선보였다. 다양한 차별 문제를
고민해 온 활동가 일곱 명의 인터뷰 내용을
담은 ‹우리는 이미 펜스를 만난 적이
있잖아요›는 시·청각장애나 언어의 장벽이
있는 사람들도 볼 수 있도록 시각장애인을
위한 음성 해설, 청각장애인을 위한
한국어 수어 통역, 한국어 자막, 영어
자막을 포함하고 있다. 또 다른 작품
‹지도에 없는 이름›의 연계 퍼포먼스는
배리어컨서스[1]로 진행되는 릴랙스드
퍼포먼스(relaxed performance)[2]에
해당한다. 벽면을 따라 묵자와 점자
테이프가 교차되며 길게 나열된,
누군가에게는 보이지 않고 누군가는 읽을
수 없는 '지도'를 세 명의 퍼포머와 세
명의 속기사, 세 명의 수어 통역사가 각자
다른 방식으로 읽고 통역하는 방식으로
진행되었다.

법령 조항	장애인차별금지 및 권리구제 등에 관한 법률 제20조(정보접근에서의 차별금지)
내용	① 개인·법인·공공기관(이하 이 조에서 "개인 등"이라 한다)은 장애인이 전자정보와 비전자정보를 이용하고 그에 접근함에 있어서 장애를 이유로 제4조 제1항 제1호 및 제2호에서 금지한 차별행위를 하여서는 아니 된다. ② 장애인 관련자로서 한국수어 통역, 점역, 점자교정, 낭독, 대필, 안내 등을 위하여 장애인을 대리·동행하는 등 장애인의 의사소통을 지원하는 자에 대하여는 누구든지 정당한 사유 없이 이들의 활동을 강제·방해하거나 부당한 처우를 하여서는 아니 된다. [개정 2016.2.3.]
법령 조항	장애인차별금지 및 권리구제 등에 관한 법률 제21조(정보통신·의사소통 등에서의 정당한 편의제공의무)]
내용	① (중략) 행위자 등이 생산·배포하는 전자정보 및 비전자정보에 대하여 장애인이 장애인 아닌 사람과 동등하게 접근·이용할 수 있도록 한국수어, 문자 등 필요한 수단을 제공해야 한다. (이하 생략)
사례	마이크로소프트 접근성 매뉴얼, 네이버 널리 ♣ Figma's plugins for accessibility ♣
법령 조항	장애인차별금지 및 권리구제 등에 관한 법률 제23조(정보통신·의사소통 등에서의 정당한 편의제공의무)
내용	① 국가 및 지방자치단체는 장애인의 특성을 고려한 정보통신망 및 정보통신기기의 접근·이용을 위한 도구의 개발·보급 및 필요한 지원을 강구하여야 한다. ② 정보통신 관련 제조업자는 정보통신제품을 설계·제작·가공함에 있어서 장애인이 장애인 아닌 사람과 동등하게 접근·이용할 수 있도록 노력하여야 한다. ③ 국가와 지방자치단체는 장애인이 장애의 유형 및 정도, 특성에 따라 한국수어, 구화, 점자 및 인쇄물 접근성바코드가 삽입된 자료, 큰문자 등을 습득하고 이를 활용한 학습지원 서비스를 제공받을 수 있도록 필요한 조치를 강구하여야 하며, 위 서비스를 제공하는 자는 장애인의 의사에 반하여 장애인의 특성을 고려하지 않는 의사소통양식 등을 강요하여서는 아니 된다. [개정 2014.1.28., 2016.2.3., 2017.12.19.]
사례	내비렌즈(NaviLens)(2017) ♣

♣ 잡지 『MSV』 소셜 임팩트 시리즈 중 『이동』 편(2021–)

디자인 장애 인식 출판

『MSV(Magazine for Social Value)』는 미션잇(Missionit)에서 발간하는 매거진이다. '교통약자의 이동과 공공 디자인: 이동(Mobility)' '직업의 다양성과 포용력 있는 업무 환경: 일(Job)' '모두를 위한 놀이와 놀이 공간 디자인: 놀이(Play)' '생활 안전부터 재난까지 안전을 위한 디자인: 안전(Safety)' '시니어 세대의 디지털 접근성과 포용적인 디자인: 시니어(Senior)'라는 키워드를 주제로 현재까지 총 다섯 권을 발행했다. 창간호에 해당하는 '이동' 편의 경우, 이동에 제약을 경험하는 사람들에게 받은 인사이트와 인터뷰 그리고 교통 약자의 이동 접근성 향상을 위한 해외 사례들을 소개하고 있다.

♣ 아인투아인(AYIN TO AYIN)(2020–)

디자인 제품/기기

'아인'은 눈(eye)을 의미하는 히브리어로, '아인투아인'은 '눈에서 눈으로'라는 뜻이다. 아인투아인 대표 박현일은 시각 장애와 예술을 기반으로 차별 없는 제품과 서비스를 제공하고자 비니, 양말, 가방 등 웨어러블 아이템을 위주로 제품 개발을 지속하고 있다. 가장 대표적인 제품 '뉴노멀삭스(New normal socks)'는 짝을 맞추어 신는 것이 어려운 시각장애인을 고려한 양말로, 디자인이 모두 다르지만 통일성을 갖춘 다섯 장의 양말로 구성되어 있다. 양말의 패턴 디자인은 전시 «우리들의 눈»의 ‹코끼리 만지기› 프로젝트에서 코끼리의 촉감을 표현한 시각장애 학생들의 작품으로 만들어졌다. 최근 브랜드 머듈(Mudule)과의 콜라보로 제작한 '뉴노멀백(New normal bag)'은 케인(흰 지팡이), 복지 카드, 시각장애인용 리모컨, 점자 단말기, 물, 우산 등 시각장애인의 소지품과 사용 편리성을 고려하여 개발한 가방이다.

♣ 의약품 이용 편의를 위한 점자 표시

정보 접근성

미국, 영국, 독일 등지에서는 장애인의 안전한 의약품 사용을 위해 정보 접근성을 높여주는 제도적 지원이 이뤄지고 있다. 미국의 경우 2012년부터 시각장애가 있거나 고령인 환자들을 위해 전문의약품 용기에 부착하는 라벨 개발을 법으로 의무화했으며, 이에 개발된 오디오 디지털 라벨이 약사에 의해 처방 의약품 용기에 부착돼 해당 의약품에 대한 정보를 환자에게 설명해 준다. 경증 시각장애인을 위해 프린팅 글자 크기를 키우거나, 복용 시간에 따라 다른 색깔의 용기를 사용하고, 점자 라벨 및 입체감 있는 에폭시 스티커를 뚜껑에 부착해 복용 횟수를 표시하기도 한다.

법령 조항	장애인차별금지 및 권리구제 등에 관한 법률 제24조(문화·예술활동의 차별금지)
내용	① 국가와 지방자치단체 및 문화·예술사업자는 장애인이 문화·예술활동에 참여함에 있어서 장애인의 의사에 반하여 특정한 행동을 강요하여서는 아니 되며, 제4조 제1항 제1호·제2호 및 제4호에서 정한 행위를 하여서는 아니 된다. ② 국가와 지방자치단체 및 문화·예술사업자는 장애인이 문화·예술활동에 참여할 수 있도록 정당한 편의를 제공하여야 한다. ③ 국가 및 지방자치단체는 장애인이 문화·예술시설을 이용하고 문화·예술활동에 적극적으로 참여할 수 있도록 필요한 시책을 강구하여야 한다. ④ 제2항을 적용함에 있어서 그 적용대상이 되는 문화·예술사업자의 단계적 범위 및 정당한 편의의 구체적인 내용 등 필요한 사항은 대통령령으로 정한다.
사례	Cards for humanity(2020) ♠ 소소한소통(2018-) ♠
법령 조항	장애인차별금지 및 권리구제 등에 관한 법률 제24조의2(관광활동의 차별금지)
내용	① 국가와 지방자치단체 및 관광사업자(「관광진흥법」 제2조 제2호에 따른 관광사업자를 말한다. 이하 이 조에서 같다)는 장애인이 관광활동에 참여함에 있어서 장애인에게 제4조 제1항 제1호·제2호 및 제4호부터 제6호까지에서 정한 행위를 하여서는 아니 된다. ② 국가와 지방자치단체 및 관광사업자는 장애인이 관광활동에 참여할 수 있도록 정당한 편의를 제공하여야 한다. ③ 국가와 지방자치단체는 장애인이 관광활동에 적극적으로 참여할 수 있도록 필요한 시책을 강구하여야 한다. ④ 제2항을 시행함에 있어서 그 적용대상이 되는 관광사업자의 단계적 범위 및 정당한 편의의 구체적인 내용 등 필요한 사항은 대통령령으로 정한다. [본조신설 2017.9.19]
사례	무장애 관광 ♣

장애인차별금지 및 권리구제 등에 관한 법률 시행령 (약칭: 장애인차별금지법 시행령)

	[시행 2023.3.30.] [대통령령 제33367호, 2023.3.30. 일부개정]
법령 조항	장애인차별금지 및 권리구제 등에 관한 법률

♣ 마이크로소프트 접근성 매뉴얼, 네이버 널리

디자인 웹 접근성

대체 텍스트, 자막, 명도 대비, 초점 이동 등에 대한 이해는 웹 환경에서의 정보 접근성 향상을 위한 필수 요소다. 마이크로소프트, 네이버에서 제공하는 정보 플랫폼을 통해 접근성 높은 콘텐츠와 제품 및 환경을 만들기 위한 리소스를 살펴볼 수 있다. 특히 네이버 널리(Nuli)는 저시력 시각장애, 전맹 시각장애, 손 운동장애, 중증 운동장애 사용자의 웹 사용 환경을 간접적으로 체험할 수 있는 콘텐츠를 제공함으로써 다양한 사용자에 대한 이해를 돕는다.

♣ Figma's plugins for accessibility

디자인 웹 접근성

대표적인 UI 디자인 프로토타입 도구 '피그마(Figma)'는 접근성 향상을 위한 다양한 플러그인을 제공한다. 'Color contrast checker' 'A11y' 등의 플러그인을 통해 WCAG[3] 기준 배경과 텍스트 간 색상 대비 검사가 가능하며, 최소 대비값 기준을 충족하지 않을 경우 밝기 조정 기능으로 조정된 대비값을 확인할 수 있다. 여덟 가지 색맹 유형에 따라 보이는 색상을 가시화하는 'Color blind'도 있다. 마우스 대신 스크린 리더나 키보드를 사용하는 경우 키보드에 의한 초점은 논리적으로 이동해야 하며 시각적으로 구별할 수 있어야 한다. 이를 '초점 이동'이라 일컫는다. 'Focus order' 플러그인을 사용하여 웹페이지상에서 초점을 맞추는 순서를 편집할 수 있다. 가독성을 고려해 텍스트의 크기를 조절하는 플러그인 'Text resizer-accessibility checker'도 존재한다.

♣ 내비렌즈(NaviLens)(2017)

정보 접근성

시각장애인이 타인의 도움 없이 QR 코드를 단말기에 정확하게 인식시키는 것은 매우 어려운 일이다. 이에 스페인 스타트업 회사가 2017년 시각장애인도 편리하게 사용할 수 있는 새로운 코드를 개발했다. '내비렌즈'는 일반 QR 코드와는 다르게 초점을 맞추거나 움직이지 않고도 먼 거리에서 인식할 수 있도록 설계돼 있어 최대 46미터 거리에서도 읽을 수 있으며 너무 밝거나 어두운 환경에서도 읽을 수 있다. 내비렌즈는 미국 뉴욕시 메트로폴리탄교통공사(MTA)와 협력해 버스 정류장 검색 및 도착 시간 알림 테스트를 진행 중이며, 미국 브랜드 켈로그는 자사의 시리얼 브랜드 네 종에 내비렌즈 기술을 적용해 상품명과 패키지 사이즈, 영양 정보 등을 청취할 수 있도록 했다.

시행령 제 14조(정보통신·의사소통에서의
정당한 편의제공의 단계적 범위 및 편의의
내용)

내용 ┆ ① 법 제21조 제1항 전단에 따라 장애인이
접근·이용할 수 있도록 한국수어, 문자 등
필요한 수단을 제공해야 하는 행위자 등(법
제21조 제1항 전단에 따른 행위자 등을
말한다. 이하 같다)의 단계적 범위는 별표 3과
같다. [개정 2016.8.2., 2023.3.30.]
② 법 제21조 제 1항에 따라 제공하여야 하는
필요한 수단의 구체적인 내용은 다음 각 호와
같다.
1. 누구든지 신체적·기술적 여건과 관계없이
웹사이트를 통하여 원하는 서비스를 이용할
수 있도록 접근성이 보장되는 웹사이트
2. 한국수어 통역사, 음성통역사, 점자자료,
점자정보단말기, 큰 활자로 확대된 문서,
확대경, 녹음테이프, 표준텍스트파일,
개인형 보청기기, 자막, 한국수어 통역,
인쇄물음성변환출력기, 장애인용 복사기,
화상전화기, 통신중계용 전화기 또는 이에
상응하는 수단 (이하 생략)

사례 ┆ Neuk Collective(2020-) ♣

법령 조항┆ 장애인차별금지 및 권리구제 등에 관한 법률
시행령 제15조(문화·예술활동의 차별금지)

내용 ┆ ① 법 제24조 제2항에 따라 장애인이
문화·예술활동에 참여할 수 있도록 정당한
편의를 제공하여야 하는 문화·예술사업자의
단계적 범위는 별표 4와 같다.
② 법 제24조 제2항에 따른 정당한 편의의
구체적인 내용은 다음 각 호와 같다.
1. 장애인의 문화·예술활동 참여 및 향유를
위한 출입구, 위생시설, 안내시설, 관람석,
열람석, 음료대, 판매대 및 무대단상 등에
접근하기 위한 시설 및 장비의 설치 또는 개조
2. 장애인과 장애인 보조인이 요구하는 경우
문화·예술활동 보조인력의 배치
3. 장애인의 문화·예술활동을 보조하기 위한
휠체어, 점자안내책자, 보청기 등 장비 및
기기 제공
4. 장애인을 위한 문화·예술활동 관련 정보
제공

사례 ┆ 국립중앙박물관 배리어프리 키오스크(2023)
♣

점자법
┆ [시행 2023.3.28.] [법률 제18988호,
2022.9.27. 일부개정]

♣ Cards for humanity(2020)
디자인 장애 인식

'Cards for humanity'는 미국 글로벌
디자인컨설팅회사 프로그(frog)에서
제작한 인클루시브 디자인을 위한 도구로,
사내 워크숍을 기반으로 제작되었다.
웹사이트에 직접 접속하거나 피그마
플러그인을 통해 사용할 수 있다. 먼저 사람
카드와 속성 카드가 종류별로 한 장씩, 총
두 개의 카드 조합으로 구성된다. 무작위
카드 구성을 바탕으로 사용자 시나리오를
구성할 수 있으며, 카드를 교환할 때마다
새로운 시나리오 구성을 접한다. 개발 중인
상품이나 서비스의 접근성을 고려해 보고
싶다면 이 카드를 통해 다양한 시나리오를
만나 다른 관점에서 살펴보며 유용하게
사용할 수 있을 것이다.

♣ 소소한소통(2018-)
예술 정보 접근성 출판

발달장애인을 포함해 모두를 위한 쉬운
정보를 제공하는 사회적 기업이다.
문서, 책, 뉴스, 교육 및 홍보 자료를
쉬운 표현으로 바꾸고 이해를 돕는
그림을 함께 그려 넣어 더 많은 사람이
읽기 쉽게 제작한다. 소소한소통은
2022년부터 서울시립미술관과 협력해
발달장애인 관객과 이해에 어려움을
겪는 관객 모두를 위해 '쉬운 글 해설'과
'사용자 친화적(reader friendly) 작품
해설'을 지속적으로 선보이고 있다. '쉬운
글(Easy read)'은 정보에 장벽을 느끼는
발달장애인의 알권리를 지원하기 위하여
이해하기 쉽게 작성된 글을 뜻한다. 글이나
말로만 설명하기보다 이미지, 영상,
사인물 등 다양한 보조물을 함께 활용해
이해를 돕는다. 전시 «키키 스미스—
자유낙하»에서는 일반 관람객을 대상으로
쉬운 정보 및 쉬운 글 해설 작성 워크숍을
진행하기도 했으며, 2023년에는 『모두를
위한 전시 정보 제작 가이드』를 무료
배포했다.

♣ 무장애 관광
물리적 접근성

무장애 관광은 장애, 연령, 성별, 인종, 국적
등 다양한 사회 문화적 조건과 관계없이
누구나 자유롭고 평등하고 안전하게 여가
문화를 즐길 수 있도록 서비스와 시설을
제공하는 것을 뜻한다. 물리적 환경 개선,
교통수단 제공, 보조 기구 제공, 인적
서비스, 정보 및 의사소통 서비스 등을
예시로 들 수 있다. 우리나라의 경우
2013년 제주특별자치도를 시작으로
2022년 6월 기준 예순 개 지자체에서 관광
약자를 위한 관광 환경 조성, 관광 활동
지원, 관광 약자 지원 등 제도적 장치를
마련하고 있다.

법령 조항	점자법 제1조(목적)
내용	이 법은 점자 및 점자문화의 발전과 보전의 기반을 마련하여 시각장애인의 점자사용 권리를 신장하고 삶의 질을 향상시키는 것을 목적으로 한다.

장애예술인 문화예술 활동 지원에 관한 법률 (약칭: 장애예술인지원법)

	[시행 2023.3.28.] [법률 제18987호, 2022.9.27. 일부개정]
법령 조항	장애예술인 문화예술 활동 지원에 관한 법률 제1조(목적)
내용	이 법은 장애 예술인의 문화예술 활동 지원에 필요한 사항을 정하여 장애 예술인의 문화예술 활동을 촉진하고 삶의 질 향상에 이바지하는 것을 목적으로 한다.
법령 조항	제6조(기본계획의 수립)
내용	① 문화체육관광부장관은 5년마다 장애 예술인의 문화예술 활동을 지원하기 위한 기본계획(이하 "기본계획"이라 한다)을 제7조에 따른 장애 예술인문화예술활동 지원위원회의 심의를 거쳐 수립·시행하여야 한다.
	② 기본계획에는 다음 각 호의 사항이 포함되어야 한다. [개정 2022.9.27.]
	1. 장애 예술인 문화예술 활동 활성화를 위한 기본목표 및 추진방향
	2. 장애 예술인 창작·전시·공연 활동의 지원
	2의2. 장애 예술인이 생산한 공예품, 공연 등의 창작물(이하 "창작물"이라 한다)에 대한 홍보 및 유통 활성화
	3. 장애 예술인 문화예술 교육 지원
	4. 장애 예술인 고용 지원
	5. 장애 예술인 문화시설 접근성 제고
	6. 장애 예술인 문화예술 활동에 대한 국민의 인식 제고
	7. 장애 예술인 문화예술 활동 협력망의 구축·운영
	8. 장애 예술인 문화예술 활동 촉진 방안 연구
	9. 그 밖에 장애 예술인의 문화예술 활동을 촉진하기 위하여 필요한 사항
	③ 문화체육관광부장관과 지방자치단체의 장은 기본계획에 따라 매년 연도별 시행계획(이하 "시행계획"이라 한다)을 수립·시행하여야 한다.
	④ 문화체육관광부장관과 지방자치단체의 장은 기본계획 및 시행계획을 수립하기 위하여 필요하다고 인정하는 경우에는 관계

♣ **Neuk Collective(2020–)**

`예술` `정보 접근성` `웹 접근성` `장애 인식`

자폐증, 난독증, 운동장애 등을 장애가 아닌 사회적 모델(social model of disability)의 관점에서 바라보고 이를 신경다양성(neurodiversity)이라고 정의하는 예술가 집단이다. 이들의 웹사이트에서는 스스로를 정의하는 선언서(manifesto)를 다양한 사용자를 고려한 여러 형태의 문서로 제공하고 있다. 도안을 곁들인 파일(illustrated PDF), 도안 없이 글자만 있는 파일(plain text version), 쉬운 해설(easy read PDF), 영국 수어 해설(BSL version), 음성 해설(audio version)이 존재하며, 사용자에 대한 섬세한 고려를 엿볼 수 있다.

♣ **국립중앙박물관 배리어프리 키오스크(2023)**

`예술` `정보 접근성` `제품/기기`

기존의 키오스크는 이용자들의 인식률이 낮거나 이용이 어려운 경우가 많다. 국립중앙박물관에는 시각장애나 청각장애가 있는 관람객이 전시 정보를 손쉽게 접할 수 있는 배리어프리 키오스크가 설치되어 있다. 시각장애인을 위한 음성 해설 및 3D 전시 유물 콘텐츠 서비스를 통해 새로운 전시 해설을 제공한다. 또한 배리어프리 키오스크 앞에 서면 근접 센서로 관람객을 인지해 키오스크 높낮이가 자동으로 조절된다. 키오스크 접근 인식과 동시에 음성으로 마이크 및 점자 키패드에 대한 작동법을 설명하고 시·청각장애인에게 이미지, 음성, 수어 영상 등으로 정보를 제공한다.

	행정기관·지방자치단체와 장애 예술인 문화예술 활동 지원에 관련된 기관 또는 단체에 필요한 자료나 의견 등의 제출을 요청할 수 있다. 이 경우 요청을 받은 관계 행정기관 등은 특별한 사정이 없으면 그 요청에 따라야 한다.
	⑤ 그 밖에 기본계획 및 시행계획의 수립·시행 등에 필요한 사항은 대통령령으로 정한다.
법령 조항	제8조(실태조사)
내용	① 문화체육관광부장관은 3년마다 장애 예술인의 문화예술 활동에 대한 실태조사를 실시하여 그 결과를 발표하고, 이를 장애 예술인의 문화예술 활동 지원을 위한 정책수립의 기초자료로 활용하여야 한다.
	② 문화체육관광부장관은 제1항에 따른 실태조사를 위하여 필요한 때에는 관계

중앙행정기관의 장, 지방자치단체의 장 또는 「공공기관의 운영에 관한 법률」 제4조에 따른 공공기관의 장에게 관련 자료를 요청할 수 있다. 이 경우 자료를 요청받은 관계 중앙행정기관의 장 등은 특별한 사정이 없으면 그 요청에 따라야 한다.
③ 문화체육관광부장관은 제1항에 따른 실태조사를 실시하기 위하여 필요한 경우에는 장애 예술인 등에게 자료의 제출이나 의견의 진술을 요구할 수 있다.
④ 제1항에 따른 실태조사의 내용, 범위 및 절차 등에 관하여 필요한 사항은 대통령령으로 정한다.

법령 조항	장애예술인 문화예술 활동 지원에 관한 법률 제12조의2(장애 예술인의 문화시설 활용 제고)
내용	① 국가와 지방자치단체가 설치한 문화시설로서 대통령령으로 정하는 문화시설은 장애 예술인의 문화예술 활동 기회를 보장하기 위하여 장애 예술인의 공연·전시 등을 정기적으로 실시하여야 한다. ② 제1항에 따른 공연·전시의 범위 및 실시 주기 등에 대하여 필요한 사항은 대통령령으로 정한다.
사례	공연 《국가공인안마사》(2023) ♣ 서울시립 북서울미술관 《길은 너무나 길고 종이는 조그맣기 때문에》 전시(2021) ♣
법령 조항	장애예술인 문화예술 활동 지원에 관한 법률 제12조(장애 예술인의 문화시설 접근성 제고)
내용	① 국가와 지방자치단체는 장애 예술인이 문화예술 활동에 어려움이 없도록 공연장 등 문화시설의 개선을 위하여 노력하여야 한다. ② 국가와 지방자치단체는 대통령령으로 정하는 바에 따라 장애 예술인의 문화시설 접근성 개선에 필요한 비용의 전부 또는 일부를 문화시설 사업자 등에게 지원할 수 있다.
사례	0set 프로젝트, 공연장 접근성 워크숍(2020) ♣

장애예술인 문화예술 활동 지원에 관한 법률 시행령 (약칭: 장애예술인지원법 시행령)

	[시행 2023.3.28.] [법률 제18987호, 2022.9.27. 일부개정]
법령 조항	장애예술인 문화예술 활동 지원에 관한 법률 시행령 제5조(실태조사의 내용)
내용	법 제8조 제1항에 따른 실태조사(이하

"실태조사"라 한다)에는 다음 각 호의 사항이 포함되어야 한다.
1. 장애 예술인의 창작·전시·공연 등 문화예술 활동 현황 및 여건
2. 장애 예술인의 취업 상태 등 고용 현황
3. 장애 예술인의 문화예술 활동 관련 소득 현황
4. 장애 예술인의 고용보험, 산업재해보상보험 등 보험 가입 현황
5. 장애 예술인 관련 문화시설 현황 및 운영 실태
6. 장애 예술인 관련 단체 현황 및 운영 실태
7. 그 밖에 문화체육관광부장관이 기본계획 및 시행계획의 수립·시행을 위하여 실태조사가 필요하다고 인정하는 사항

♣ 공연 ‹국가공인안마사›(2023)
예술 장애 인식 공연/퍼포먼스
저시력 시각장애인 연극배우 이성수가 연출한 배리어컨셔스 연극으로, 안마원을 개원한 저시력 장애인 '저시력(연출가 본인)'과 선천 전맹인 '선천맹', 헬스키퍼로 근무하는 준맹 '안보아'가 주인공으로 등장한다. 우리나라는 지정된 기관에서 일정 기간 이상 교육받은 시각장애인이 안마 및 마사지업에 종사하도록 법으로 정해져 있지만, 비장애인 마사지사가 시장 대부분을 차지하고 있는 실정이다. 본 공연에서는 홍보용 포스터에 대한 음성 해설, 스크린 리더용 텍스트는 물론 공연 중 개방형 음성 해설, 한국어 문자 통역, 휠체어 접근이 용이한 좌석 확보, 지하철역에서부터 극장까지의 이동 지원 및 안내 보행을 제공했다.

♣ 서울시립 북서울미술관 전시
«길은 너무나 길고 종이는 조그맣기 때문에»(2021)
예술 장애 인식 전시/워크숍
발달장애 창작자 열여섯 명, 정신장애 창작자 여섯 명의 예술 세계를 소개하는 전시로 오랫동안 발달장애 작가들과 함께 작업하고 전시를 기획해 온 아티스트 그룹 '밝은방'의 김효나가 초청 기획자로 참여했다. 장애인과 비장애인을 이분법적으로 구분 짓지 않고 모두를 사용자, 생산자, 매개자라는 다양한 주체로서 환대하는 미술관의 흐름과 2021년 서울시립미술관의 의제인 '배움'을 반영한 전시다. 서울시립미술관 유튜브에서 제공하는 다큐멘터리 영상 ‹작가의 방›을 통해 몇몇 작가의 작업 과정과 세계관을 면밀하게 살펴볼 수 있다.

사례	「장애인실태조사」「문화시설 장애인 접근성 실태조사 보고서」(2022) ♣
법령 조항	제6조(문화시설 접근성 개선에 필요한 비용의 지원)
내용	① 법 제12조 제2항에 따른 장애 예술인의 문화시설 접근성 개선에 필요한 비용은 장애 예술인이 문화예술 활동을 안전하고 원활하게 할 수 있도록 문화시설 및 부대시설(「장애인·노인·임산부 등의 편의증진 보장에 관한 법률」 제9조에 따라 같은 법 제3조에 따른 시설주등이 의무적으로 설치해야 하는 편의 시설은 제외한다)을 설치하거나 개·보수하는 데 드는 비용으로 한다. (이하 생략)

독서문화진흥법

	[시행 2023.5.4.] [법률 제18857호, 2022.5.3. 일부개정]
법령 조항	제1조(목적)
내용	이 법은 독서 문화의 진흥에 관한 기본적 사항을 규정하여 국민의 지적 능력을 향상하고 건전한 정서를 함양하며 평생 교육의 바탕을 마련함으로써, 국가 경쟁력을 강화하고 국민의 균등한 독서 활동 기회를 보장하며 삶의 질을 개선하는 데 이바지함을 그 목적으로 한다.
법령 조항	제2조(정의)
내용	이 법에서 사용하는 용어의 정의는 다음과 같다. [개정 2016.12.20.] 1. "독서 문화"란 문자를 사용하여 표현된 것을 읽고 쓰는 활동을 중심으로 하여 이루어지는 정신적인 문화 활동과 그 문화적 소산을 말한다. 2. "독서 자료"란 문자를 사용하여 표현된 도서·연속간행물 등 인쇄 자료, 시청각 자료, 전자 자료 및 장애인을 위한 특수 자료 등 독서 활동에 필요한 자료를 말한다. 3. "독서소외인"이란 시각 장애, 노령화 등의 신체적 장애 또는 경제적·사회적·지리적 제약 등으로 독서 문화에서 소외되어 있거나 독서 자료의 이용이 어려운 자를 말한다. 4. "학교"란 「초·중등교육법」에 따른 학교를 말한다.
법령 조항	제5조(독서 문화 진흥 기본 계획)
내용	① 문화체육관광부장관은 관계 중앙행정기관의 장과 협의하여 독서 문화 진흥을 위한 기본 계획(이하 "기본 계획"이라 한다)을 5년마다 수립하여 시행하여야 한다.

♣ 0set 프로젝트, 공연장 접근성 워크숍(2020)
예술 정보 접근성 물리적 접근성 전시/ 워크숍

신재 연출가를 중심으로 활동하는 프로젝트 그룹 '0set 프로젝트'는 ‹극장 시설 접근성 점검 워크숍—극장은 누구에게나 열려있는가›를 통해 대학로예술극장 시설을 극장 직원들과 함께 점검했다. 또한 ‹공연 접근성 확장 워크숍—다른 방식으로 만나기›를 통해 문자 통역, 수어 통역, 음성 해설의 공연 포함 사례 및 고민을 기록집으로 정리해 온라인으로 무료 배포했다.

♣ 「장애인실태조사」「문화시설 장애인 접근성 실태조사 보고서」(2022)
장애 인식

보건복지부는 3년마다 등록 장애인의 실태 조사를 실시해 일상생활, 직업, 교육과 문화활동 현황을 파악할 수 있도록 한다. 또한 「장애 예술인 문화예술 활동 지원에 관한 법률」 제12조에 따라 장애 예술인의 문화 향유나 예술 활동 등 문화시설 이용에 필요한 접근성 실태 파악을 위해, 국내 모든 문화시설을 대상으로 실질적인 운영 현황과 장애인 이용 현황을 파악하고 기초 연구 보고서와 통계 보고서로 나누어 조사 결과를 분석했다.

[개정 2008.2.29., 2009.3.5.]
② 기본 계획에는 다음 각 호의 사항이 포함되어야 한다. [개정 2016.12.20., 2022.1.18.]
1. 독서 문화 진흥 정책의 기본 방향과 목표
2. 도서관 등 독서 문화 진흥을 위한 시설의 개선과 독서 자료의 확보
3. 독서소외인 및 소외지역의 독서 환경 개선에 관한 사항
4. 독서 활동 권장·보호 및 육성과 이에 필요한 재원 조달에 관한 사항
5. 독서 문화 진흥에 필요한 독서 자료의 생산과 유통 진흥에 관한 사항
6. 독서 문화 진흥을 위한 조사·연구
7. 도서관 등 독서 문화 진흥을 위한 시설의 감염병 등에 대한 안전·위생·방역 관리에 관한 사항
8. 그 밖에 독서 문화 진흥에 필요하다고 인정되는 사항
③ 기본 계획의 수립·시행과 관련하여 문화체육관광부장관의 요청이 있을 때에는 관련 기관이나 단체 등은 특별한 사정이 없는 한 이에 협조하여야 한다. [개정 2008.2.29.]

④ 기본 계획의 수립 절차 등에 관하여 필요한 사항은 대통령령으로 정한다.

| 사례 | 국립장애인도서관 ♣ |

장애인·노인·임산부 등의 편의증진 보장에 관한 법률
(약칭: 장애인등편의법)

	[시행 2023.6.29.] [법률 제19302호, 2023.3.28. 일부개정]
법령 조항	장애인·노인·임산부 등의 편의증진 보장에 관한 법률 제1조(목적)
내용	이 법은 장애인·노인·임산부 등이 일상생활에서 안전하고 편리하게 시설과 설비를 이용하고 정보에 접근할 수 있도록 보장함으로써 이들의 사회활동 참여와 복지 증진에 이바지함을 목적으로 한다. [전문개정 2015.1.28.]
법령 조항	장애인·노인·임산부 등의 편의증진보장에 관한 법률 제4조(접근권)
내용	장애인 등은 인간으로서의 존엄과 가치 및 행복을 추구할 권리를 보장받기 위하여 장애인 등이 아닌 사람들이 이용하는 시설과 설비를 동등하게 이용하고, 정보에 자유롭게 접근할 수 있는 권리를 가진다. [전문개정 2015.1.28.]
법령 조항	장애인·노인·임산부 등의 편의증진보장에 관한 법률 제6조(국가와 지방자치단체의 의무)
내용	국가와 지방자치단체는 장애인등이 일상생활에서 안전하고 편리하게 시설과 설비를 이용하고, 정보에 접근할 수 있도록 각종 시책을 마련하여야 한다. [전문개정 2015.1.28.]
법령 조항	장애인·노인·임산부 등의 편의증진 보장에 관한 법률 제6조의2(편의증진의 날)
내용	① 편의 시설에 대한 국민의 인식을 제고하고 관심을 확대하기 위하여 매년 4월 10일을 편의증진의 날로 한다. ② 국가와 지방자치단체는 편의증진의 날의 취지에 맞는 행사 등 사업을 시행하도록 노력하여야 한다. [본조신설 2023.3.28.]
법령 조항	장애인·노인·임산부 등의 편의증진 보장에 관한 법률 제10조의2(장애물 없는 생활환경 인증)
내용	① 보건복지부장관과 국토교통부장관(이하 이 조, 제10조의5부터 제10조의9까지에서 "보건복지부장관등"이라 한다)은 장애인등이 대상시설을 안전하고 편리하게 이용할 수 있도록 편의 시설의 설치·운영을 유도하기

♣ 국립장애인도서관

물리적 접근성 정보 접근성 출판

우리나라에서 1년에 발행되는 약 5만여 종의 출판물 중에서 장애인이 읽을 수 있는 대체 자료[4]로 제작되는 책은 약 5%로 극소수에 불과하다. 이에 국립장애인도서관은 '소리책나눔터' 사업을 통해 출판사에서 기증한 신간 디지털 파일을 대체 자료로 신속하게 제작해, 장애인이 신간 도서를 읽을 수 있는 동일한 기회를 제공한다. 또한 시각장애인 이용자를 위한 대면 낭독 서비스도 지원하고 있다. 국립장애인도서관 장애인정보누리터 내에는 시각장애인을 위한 독서 확대기, 점자 정보 단말기, 화면 낭독 프로그램, 화면 확대 프로그램 등을 갖추고 있으며 청각장애인을 위한 영상 전화기와 보청기가 마련되어 있다. 또한 높낮이 조절 책상, 특수 키보드 및 마우스, 페이지터너, 승강형 전동 휠체어 등 신체장애인의 물리적 접근성을 위한 보조 기구가 구비되어 있다.

위하여 대상시설에 대하여 장애물 없는 생활환경 인증(이하 "인증"이라 한다)을 할 수 있다. [개정 2019.12.3.] (이하 생략) [본조신설 2015.1.28.]

법령 조항	장애인·노인·임산부 등의 편의증진 보장에 관한 법률 제16조(시설이용상의 편의 제공)
내용	① 장애인등이 많이 이용하는 공공건물 및 공중이용시설의 시설주는 휠체어, 점자 안내책자, 보청기기, 장애인용 쇼핑카트 등을 갖추어 두고 장애인등이 해당 시설을 편리하게 이용할 수 있도록 하여야 한다. [개정 2021.7.27.] (이하 생략)
법령 조항	장애인·노인·임산부 등의 편의증진 보장에 관한 법률 제17조(장애인전용주차구역 등)
내용	① 시설주등은 주차장 관계 법령과 제8조에 따른 편의 시설의 설치기준에 따라 해당 대상시설에 장애인전용주차구역을 설치하여야 한다.

장애인·노인·임산부 등의 편의증진 보장에 관한 법률 시행령(약칭: 장애인등편의법 시행령)

	[시행 2023.6.5.] [대통령령 제33382호, 2023.4.11. 타법개정]
법령 조항	장애인·노인·임산부 등의 편의증진보장에 관한 시행령 제3조(대상시설)
내용	법 제7조 본문의 규정에 의하여 편의 시설을 설치하여야 하는 대상시설은 별표 1과 같다.
	* 편의 시설 설치대상시설로 공공건물 및

공중이용시설의 하나로 문화 및 집회시설이 포함되어있다. 여기에서 문화 및 집회시설은 공연장, 집회장, 관람장, 전시장, 동·식물원을 말한다.

교통약자의 이동편의 증진법(약칭: 교통약자법)

	[시행 2023.7.19.] [법률 제18784호, 2022.1.18. 일부개정]
법령 조항	교통약자의 이동편의 증진법 제1조(목적)
내용	이 법은 교통약자가 안전하고 편리하게 이동할 수 있도록 교통수단, 여객시설 및 도로에 이동편의 시설을 확충하고 보행환경을 개선하여 사람중심의 교통체계를 구축함으로써 교통약자의 사회 참여와 복지 증진에 이바지함을 목적으로 한다. [전문개정 2012.6.1.]
사례	무의(2015-) ♣
법령 조항	교통약자의 이동편의 증진법 제2조(정의)
내용	이 법에서 사용하는 용어의 뜻은 다음과 같다. [개정 2014.1.7., 2014.1.14., 2016.3.29., 2020.12.22.] 1. "교통약자"란 장애인, 고령자, 임산부, 영유아를 동반한 사람, 어린이 등 일상생활에서 이동에 불편을 느끼는 사람을 말한다. (이하 생략)
법령 조항	교통약자의 이동편의 증진법 제3조(이동권)
내용	교통약자는 인간으로서의 존엄과 가치 및 행복을 추구할 권리를 보장받기 위하여 교통약자가 아닌 사람들이 이용하는 모든 교통수단, 여객시설 및 도로를 차별 없이 안전하고 편리하게 이용하여 이동할 수 있는 권리를 가진다. [전문개정 2012.6.1.]
사례	‹차별없는가게›(2018-) ♣
법령 조항	교통약자의 이동편의 증진법 제17조(교통이용편의서비스의 제공)
내용	① 교통사업자는 대통령령으로 정하는 바에 따라 교통약자 등이 편리하고 안전하게 교통수단, 여객시설 또는 이동편의 시설을 이용할 수 있도록 안내정보 등 교통이용에 관한 정보와 한국수어·통역 서비스, 탑승보조 서비스 등 교통이용과 관련된 편의(이하 "교통이용편의서비스"라 한다)를 제공하여야 한다. [개정 2016.2.3., 2019.4.23.] (이하 생략) [전문개정 2012.6.1.] [제목개정 2019.4.23.]
사례	저상버스(low floor bus) ♣
법령 조항	교통약자의 이동편의 증진법 제17조의2(교통수단 등 인증)

♣ 무의(2015-)

물리적 접근성 지도

교통 약자를 위한 이동권 콘텐츠를 제작하는 무의는 2016년도에 설립된 협동조합이다. ‹서울지하철 교통약자 환승지도› ‹4대문안 휠체어 소풍지도› ‹휠체어로 대학로 완전정복› 등을 제작했다. 이동 약자를 위한 ‹서울 궁 지도›는 서울 사대문 안에 있는 여덟 개 궁과 역사 유적지를 편리하게 돌아볼 수 있는 정보가 담긴 지도로, 지하철로 갈 수 있는 경로, 궁 내부 휠체어 경로 추천, 궁 주변 명소에 대한 쉬운 해설, 궁 주변 휠체어로 가기 편한 식당, 편의 시설, 주변 볼 만한 곳에 대한 정보가 담겨 있다.

♣ ‹차별없는가게›(2018-)

물리적 접근성 지도

'다이애나랩'과 '인포숍카페별꼴'이 함께 기획한 ‹차별없는가게› 프로젝트는 장애인과 소수자가 차별받지 않고 드나들며 지역사회와 관계 맺을 수 있는 카페나 식당 등의 목록을 만들어 지도로 공유하는 활동이다. ‹차별없는가게› 홈페이지(wewelcomeall.net/stores)에 접속해 지도상에 표시된 아이콘을 클릭하면 가게에 대한 상세 정보가 제공된다. 웹사이트뿐 아니라 ‹차별없는가게› 가이드북 책자를 통해 관련 정보를 소개하기도 한다. ‹차별없는가게›는 스포츠센터, 병원, 약국, 카페, 식당, 식료품점 등 다양하며, 공간학교 'WWA' 홈페이지(wwa.school)를 통해 접근성과 관련된 체크리스트를 살펴볼 수 있다.

♣ 저상버스(low floor bus)

물리적 접근성 장애 인식

저상버스는 노약자나 장애인이 휠체어 등 이동 보조 기구를 이용하여 다른 사람의 도움 없이 안전하고 편리하게 오를 수 있도록 출입구에 계단 대신 경사판이 설치되고, 차체 바닥이 낮거나 낮출 수 있도록 제작된 버스이다. 핀란드, 베를린, 독일, 일본 등지에서는 이동 보조 기구 이용자, 유아차 동반자 등 모두가 자유롭게 승하차할 수 있도록 버스 차체가 탑승 방향으로 기울어지는 닐링 시스템(kneeling system)이 적용되어 있다. 핀란드 수도권 지역은 1990년대에 모든 대중교통이 저상 탑승구로 교체되었고, 베를린의 시내버스는 2017년에 100% 저상화되었다. 국내에서도 저상버스가 도입되었지만 실제 활용률은 매우 저조한 상황이다. 버스 대수, 운행 횟수의 확장만큼 운수 종사자와 시민들의 의식 수준 향상이 필요하다.

| 내용 | ① 국토교통부장관은 교통약자가 안전하고 편리하게 이동할 수 있도록 이동편의 시설을 설치한 교통수단·여객시설 및 도로에 장애물 없는 생활환경 인증(이하 "인증"이라 한다)을 할 수 있다. [개정 2013. 3. 23] |
| | ② 국토교통부장관은 교통약자의 안전하고 편리한 이동을 위하여 교통수단·여객시설 및 도로를 계획 또는 정비한 시·군·구(자치구를 말한다. 이하 같다) 및 대통령령으로 정하는 지역에 대하여 인증을 할 수 있다. [개정 2013.3.23.] (이하 생략) [본조신설 2009.12.29.] |

♣ 신영균, 터치 아트 아카이브(2021)
예술 정보 접근성
'터치 아트 아카이브(Touch art archive)'는 맹학교에서 사용하는 교과서 네 종의 회화 작품 107점을 3D 프린팅이 가능한 STL 파일로 변환해 아카이빙한 웹사이트다. 현재 맹학교에서 사용하는 점자 교과서에는 '그림 생략'이라고 표시되어 있는 부분이 많아 이미지를 경험하는 데 제약이 크다. 시각장애인의 잔존 감각을 활용한 3D 회화 감상에 관한 연구가 지속적으로 개발돼 실제 교육 현장에 적용되기를 바라며 진행한 프로젝트다.

문화예술교육 지원법(약칭: 문화예술교육법)

	[시행 2023.8.8.] [법률 제19592호, 2023.8.8. 타법개정]
법령 조항	제3조(문화예술교육의 기본원칙)
내용	① 문화예술교육은 모든 국민의 문화예술 향유와 창조력 함양을 위한 교육을 지향한다.
	② 모든 국민은 나이, 성별, 장애, 사회적 신분, 경제적 여건, 신체적 조건, 거주지역 등과 관계없이 자신의 관심과 적성에 따라 평생에 걸쳐 문화예술을 체계적으로 학습하고 교육받을 수 있는 기회를 균등하게 보장받는다. [개정 2023.8.8.]
사례	신영균, 터치 아트 아카이브(2021) ♣
법령 조항	제5조의2(국가 및 지방자치단체의 책무)법령 조항
내용	① 국가 및 지방자치단체는 문화예술교육의 활성화를 위한 정책을 수립하고 그에 필요한 지원을 하여야 한다.
	② 국가는 문화예술교육 지원에 관한 정책을 효율적으로 수행하기 위하여 관계 중앙행정 기관,지방자치단체,특별시·광역시·특별자 치시·도·특별자치도(이하 "시·도"라 한다) 교육청 상호간의 협력 체제를 구축하여야 한다.
	③ 국가 및 지방자치단체는 저소득층, 장애 등 사회적 배려대상자에게 균등한 문화예술교육 기회를 보장하여 문화예술적 소질과 역량을 발휘할 수 있도록 필요한 정책을 수립·실시하여야 한다.
법령 조항	제24조(각종 시설 및 단체에 대한 사회문화예술교육의 지원)
내용	국가 및 지방자치단체는 노인·장애인 등 특별한 배려가 필요한 문화적 취약계층을 보호·지원하는 각종 시설 및 단체에 대하여 사회문화예술교육 관련 활동을 지원할 수 있다.

한국수화언어법

	[시행 2023.8.8.] [법률 제19592호, 2023.8.8. 타법개정]
법령 조항	한국수화언어법 제1조(목적)
내용	이 법은 한국수화언어가 국어와 동등한 자격을 가진 농인의 고유한 언어임을 밝히고, 한국수화언어의 발전 및 보전의 기반을 마련하여 농인과 한국수화언어사용자의 언어권과 삶의 질을 향상시키는 것을 목적으로 한다.

문화예술진흥법

	[시행 2023.8.8.] [법률 제19592호, 2023.8.8. 타법개정]
법령 조항	문화예술진흥법 제1조(목적)
내용	이 법은 문화예술의 진흥을 위한 사업과 활동을 지원함으로써 전통문화예술을 계승하고 새로운 문화를 창조하여 민족문화 창달에 이바지함을 목적으로 한다.
법령 조항	문화예술진흥법 제15조의2(장애인 문화예술 활동의 지원)
내용	① 국가 및 지방자치단체는 장애인의 문화예술 교육의 기회를 확대하고 장애인의 문화예술 활동을 장려·지원하기 위하여 관련 시설을 설치하는 등 종합적인 시책을 세우고, 그 추진에 필요한 행정적·재정적 지원방안 등을 마련하여야 한다. [개정 2022. 9. 27]
	② 국가 및 지방자치단체가 설치한 문화시설 중 대통령령으로 정하는 문화시설은 장애인의 문화예술 활동 기회를 보장하기 위하여 「장애 예술인 문화예술 활동 지원에 관한 법률」 제3조 제1호에 따른 장애 예술인의 공연·전시 등을 정기적으로 실시하여야 한다. [신설 2023.6.20.]

③ 국가 및 지방자치단체는 장애인의 문화적
권리를 증진하기 위하여 장애인의 문화예술
사업과 장애인 문화예술단체에 대하여
경비를 보조하는 등 필요한 지원을 할 수
있다. [개정 2023.6.20.]
④ 제2항에 따른 공연·전시 등의 실시 주기
및 범위 등에 필요한 사항은 대통령령으로
정한다. [신설 2023.6.20.] [본조신설
2008.1.17.] [시행일: 2023.12.21.]

법령 조항┆ 문화예술진흥법 제15조의3(문화소외계층의
문화예술복지 증진 시책 강구)

내용 ┆ 국가 및 지방자치단체는
경제적·사회적·지리적 제약 등으로
문화예술을 향유하지 못하고 있는
문화소외계층의 문화예술 향유 기회를
확대하고 문화예술 활동을 장려하기 위하여
필요한 시책을 강구하여야 한다. [본조신설
2012.2.17.]

사례 ┆ 전시 «만지는 선, 들리는 모양»(2022) ♣

법령 조항┆ 문화예술진흥법 제18조(문화예술진흥기금의
용도)

내용 ┆ 문화예술진흥기금은 다음 각 호의 사업 및
활동의 지원에 사용한다. [개정 2011.5.25.,
2014.1.28., 2022.1.18.]
1. 문화예술의 창작과 보급
2. 민족전통문화의 보존·계승 및 발전
3. 남북 문화예술 교류
4. 국제 문화예술 교류
5. 문화예술인의 후생복지 증진을 위한 사업
5의2. 문화예술인의 생활안정을 위한 자금의
융자
6. 「지역문화진흥법」 제22조에 따른
지역문화진흥기금으로의 출연
6의2. 제9조에 따른 미술작품의 진흥에 관한
사업
7. 제20조에 따른 한국문화예술위원회의
운영에 드는 경비
8. 장애인 등 소외계층의 문화예술 창작과
보급
9. 공공미술(대중에게 공개된 장소에
미술작품을 설치·전시하는 것을 말한다)
진흥을 위한 사업
10. 그 밖에 도서관의 지원·육성 등
문화예술의 진흥을 목적으로 하는
문화시설의 사업이나 활동

♣ 전시 «만지는 선, 들리는 모양»(2022)
예술 디자인 정보 접근성 물리적 접근성
전시/워크숍 장애 인식

전맹 및 저시력을 포함한 시각장애인의
전시 관람 및 비장애인의 시각장애에
대한 인식 개선을 목표로 한 배리어프리
전시다. 디지털 이미지 작품을 바탕으로
청각, 촉각의 다감각적 경험이 가능한
전시 공간을 구현해 관람객 모두가 동등한
입장에서 전시를 감상할 수 있는 안전한
환경을 구현했다. 작품 제작에 앞서
물리적 접근성을 고려한 전시 공간 선정이
우선적으로 진행되었다. 또한 청각적,
촉각적 감각을 적극 활용한 작품 창작을
위해 프로덕트, 패션, 일러스트레이션,
사운드 분야 관련 전문가와 협력 연구를
진행했으며 자문과 모니터링 단계를 통해
비장애인과 장애인이 동등하게 즐길 수
있는 전시 콘텐츠를 개발했다.

본 과제(결과물)는 교육부와
한국연구재단의 재원으로 지원을 받아
수행된 3단계 산학연협력 선도전문대학
육성사업(LINC 3.0)의 연구 결과입니다.

별표 1
장애인·노인·임산부 등의 편의증진 보장에 관한 법률 시행령 [별표
1] [개정 2022.4.27.]
편의 시설 설치 대상시설(제3조 관련) (중략)
다. 문화 및 집회시설
(1) 공연장으로서 관람석의 바닥면적의 합계가 500제곱미터
이상인 시설
(2) 집회장(예식장·공회당·회의장 그 밖에 이와 비슷한 것을
말한다. 이하 같다)으로서 동일한 건축물 안에서 당해 용도에
쓰이는 바닥면적의 합계가 500제곱미터 이상인 시설
(3) 관람장(경마장·자동차 경기장 그 밖에 이와 비슷한 것을
말한다. 이하 같다)
(4) 전시장(박물관·미술관·과학관·기념관·산업전시장·박람회장 그
밖에 이와 비슷한 것을 말한다. 이하 같다)으로서 동일한 건축물
안에서 당해 용도에 쓰이는 바닥면적의 합계가 500제곱미터
이상인 시설
(5) 동·식물원(동물원·식물원·수족관 그 밖에 이와 비슷한 것을
말한다. 이하 같다)으로서 동일한 건축물 안에서 당해 용도에
쓰이는 바닥면적의 합계가 300제곱미터 이상인 시설

1
일반적으로 문턱을 없애는 것을 배리어프리(barrier-free)라고
부르지만, 눈에 보이는 배리어를 없앤 곳에도 여전히 배리어가
존재한다. 따라서 '배리어가 없다' 혹은 '배리어를 없앤다'는
의미보다 '배리어를 인식하고 그 존재를 확인한다'는 것에 무게를
둔 표현을 뜻한다. 이 용어는 «소셜아트—장애가 있는 이와
예술로서 사회를 바꾸다(탄포포노이에(민들레의 집) 편저, 오하나
역)» 속 미쓰시마 다카유키 인터뷰 내용에서 인용되어 사용되기
시작했다.

2
릴랙스드 퍼포먼스란 자폐스펙트럼장애나 지적장애가 있는
관람객을 고려해 더욱 편안한 관람 환경을 조성한 공연을 뜻한다.
발달장애를 가진 아동·청소년·성인 관객의 도전적 행동, 특정
소리나 감각적 특성에 의한 반응 등이 공연을 관람하는 데 문제가
되지 않도록 극장과 공연의 대내외적 환경을 조절한다.

3
WCAG(Web Content Accessibility Guidelines)는
'W3C(월드와이드웹컨소시엄)'라는 국제 컨소시엄에서 마련한
국제 웹 콘텐츠 접근성 지침이다.

4
인쇄물을 읽을 수 없는 장애인이 접근할 수 있도록 번안하여
제작한 자료.

좌담

『글짜씨』 25: 접근성과 타이포그래피 라운드 테이블

일자
2023년 9월 10일 일요일

장소
이음센터 이음아트홀

참석자
김시락 민구홍 백구 소재용 이충현 전지영 정유미

진행
김린 김형재 조예진

김린: 안녕하세요. 저는 한국타이포그라피학회 학술출판이사 김린입니다. 반갑습니다. 먼저 저희가 모인 공간에 대해서 설명드리자면 이음센터 5층에 위치한 이음아트홀이라는 공간인데요, 제 뒤쪽에 무대가 있고 아트홀이라는 이름처럼 공연을 할 수 있는 공간이에요. 층고가 높고 조명은 밝게도 어둡게도 조절할 수 있는데 저희는 오늘 공연을 하는 게 아니므로 적절한 노란색 조명으로 아늑한 분위기를 조성해 봤습니다. 네모 모양으로 테이블에 둘러앉아 있고요. 먼저 진행자 소개를 한 뒤 한 분 분의 자기소개를 한 바퀴 듣고 나서 대화를 나누면 좋을 것 같아요.

제 소개를 조금 더 드리면 키는 167cm에 어깨까지 오는 검은 머리를 오늘은 하나로 묶었습니다. 그리고 베이지색 상의에 하얀색 바지 그리고 하얀색 운동화를 신고 있습니다. 이어서 저와 함께 학술출판이사를 맡고 계신 김형재 님께서 이번 라운드테이블의 취지를 설명해 주신 후 객원편집위원 조예진 님께서 연구의 배경이 되는 연표 작업을 소개해 주시겠습니다. 김형재 선생님, 마이크를 넘겨 받아주시겠습니다.

김형재: 저는 김형재라고 합니다. 40대 중반 남성이고요. 175cm 정도 되는 키에 100kg가 넘는 몸무게로 덩치가 큰 게 아니라 뚱뚱한 편이고요. 머리는 반곱슬이고 하얗게 셌는데 목덜미까지 길게 기르고 있습니다. 콧수염과 턱수염도 길렀는데 마찬가지로 희게 셌습니다. 둥근 금속 안경을 썼고, 들으시다시피 톤이 조금 높은 목소리입니다.

저는 동반자인 홍은주와 함께 디자인 스튜디오를 운영하고 있고 오늘 라운드테이블을 주최한 한국타이포그라피학회 학술출판이사이기도 합니다.

타이포그래피는 글자와 언어를 기반으로 이들의 형태와 내용을 조형적으로 시각화해 표현하는 디자인 장르입니다. 이번 『글짜씨』 25호는 '접근성과 타이포그래피'라는 주제하에 조금씩 구체화하고 있습니다. 오늘 라운드테이블의 가장 중요한 특징은 구성원입니다. 이번에 여러 분야에서 활동하는 분들을 고루 모신 이유는 그래픽 디자이너 혹은 타이포그래피 전문가 중에서 접근성과 장애를 대상화하거나 소재화하지 않는 주체를 찾기가 너무 어려웠기 때문입니다. 그런 어려움으로 고민하던 중, 인접 문화예술 분야에서 접근성 관점으로 활동하는 분들을 모아 구체적인 활동 양상과 활동 과정에서의 고민을 듣고 이를 디자인 분야의 독자들과 공유할 수 있다면 의식의 변화를 촉구하고 새로운 연구와 실천의 가능성의 씨앗이 싹트는 데 큰 도움이 되리라고 생각했습니다.

물론 최근 지자체의 온·오프라인 프로젝트에서 각종 접근성 지침이 확충되고 또 계속해서 새롭게 마련되고 있듯이 체계적이고 제도적인 변화도 활발하게 이뤄지고 있습니다. 그 와중에 자신의 역할을 해나가는 전문인들의 활동 양상은 분명 큰 의미를 지닙니다. 하지만 주로 작은 규모로 활동하거나 전체 조직에서 항상 작은 부분을 차지하는 시각 디자인 분야의 현장 디자이너들의 디자인 수행과 실험이야말로 한국타이포그라피학회의 기반이 되고, 좀 더 개인의 입장에서 이입하고 본보기 삼을 수 있는 사례들이 절실하다는 문제의식에서 오늘 여러분을 모셨습니다. 저는 여기까지 말씀드리고 이제 『글짜씨』 25호에 들어갈 주요 내용을 준비해 주고 계신 조예진 객원편집위원님의 말씀을 듣도록 하겠습니다.

조예진: 안녕하세요. 저는 조예진입니다. 키는 163cm 정도에 단발머리고, 검은색 반팔 티셔츠에 꽃무늬가 있는 짙은 남색 스커트를 입고 검은색 단화를 신고 있습니다. 앞서 설명해 주신 대로 저는 『글짜씨』 25호 객원편집위원으로 참여하고 있습니다. 접근성과 관련한 연구를 처음 시작하게 된 동기에 대한 말씀을 전하면서 제 소개를 대신하겠습니다.

저는 2020년 서서울시립미술관 사전 프로그램 전시 디자인을 담당하면서 처음으로 시각장애인을 위한 정보 접근성을 고려하는 디자인을 요청받았습니다. 점자를 포함하는 책자와 접근성을 고려하는 웹사이트를 작업하는 과정에서 그동안 제가 디자이너로서 완전히 배제하고 있던 대상을 처음으로 인식하게 되었습니다. 어떻게 보면 시각 정보를 다루는 그래픽 디자이너로서 습관처럼 자리 잡은 여러 감각을 의식적으로 지운 채 0에서 다시 시작해야 했는데요. 그렇게 아는 것보다 모르는 게 더 많은 상태에서 공부하고 고민하기를 반복하는 과정이 어렵기도 했고 또 조심스러운 부분도 많았지만 제게는 디자이너로서의 커리어에서 큰 전환점이 될 만큼 중요한 경험이었습니다.

이후에는 먼저 관심을 두며 배리어프리(barrier-free) 공연도 여럿 접했습니다. 특히 오늘 라운드테이블 패널로 참여해 주신 이충현 님이 접근성 매니징을 담당했던 거의 모든 공연을 관람하면서 더욱 본격적으로 배리어프리 관련 연구와 디자인에 집중하기 시작했습니다. 시각 정보를 청각 정보나 촉각 정보로 번역하는 접근 방식에 대해서도 새롭게 배운 점이 많지만, 무엇보다도 개인의 특성을 이해하고 존중하려는 태도 그리고 모두가 경험에서 소외되지 않게 하기 위한 섬세한 노력들이 가장 인상 깊게 남았습니다. 그렇게 공연 예술 분야에서 활발하게 이뤄지고 있는 접근성 관련 시도와 실험의 기운이 디자인 분야로도 확산했으면 좋겠다는 생각을 늘 해왔습니다. 그래서 이렇게 라운드테이블을 통해 그동안의 리서치 과정에서 온라인상으로만 접했던 분들과 함께할 수 있어서 매우 영광이고 기쁘게 생각합니다.

저는 이번 학술지에서 연표 작업을 담당하고 있기도 합니다. 장애인 접근권과 관련한 법령을 연도별로 살펴보고 공연, 전시, 웹, 시각 디자인과 관련한 사례들을 법령의 변화 추이와 연동해서 소개하는 역표를 소개할 예정입니다. 물론 법률이 규정돼 있더라도 실제 실효성을 담보하기란 쉬운 일이 아닙니다. 하지만 장애인의 이동권 보장을 위한 시위가 계속되고 있는 이 시점에서, 또 문화예술계의 배리어프리를 향한 실천적 움직임이 더욱 활발해진 이 시점에서 장애인의 문화예술 향유와 관련한 역사와 흐름을 법령을 통해 조망해 보자는 취지를 담았습니다.

준비하고 있는 원고 중 일부 내용을 간략하게

소개해 드리자면 우리나라 장애인 복지 정책이 국가적 차원에서 체계적으로 시행되기 시작한 것은 1981년 「심신장애자복지법」의 제정부터입니다. 1989년에는 이 법률의 전면 개정을 통해 '심신장애자'라는 용어를 '장애인'으로 변경하고 이에 따라 법의 제명이 「장애인복지법」으로 변경됐습니다. 이처럼 법률명이 수정되는 시점을 살펴보는 것만으로도 장애 혹은 장애인에 대한 사회적 인식의 변화를 엿볼 수 있기도 합니다. 본 원고는 「장애인복지법」「교통약자법」「장애인차별금지법」 등 총 열네 개의 법률에 포함된 내용 가운데 문화예술 향유와 관련한 주요 법령 조항을 다루고 있습니다. 물론 본칙 외에도 상세하고 구체적인 내용을 포함하는 시행령과 시행규칙이 있긴 하지만 여전히 법령의 내용이 어렵고 다소 추상적인 성격을 띰에 따라 배리어프리와 관련한 사례들을 함께 담았습니다.

워낙 다양한 사례들이 있다 보니 선정 기준을 세우는 일이 매우 어려웠는데요. 넷플릭스 화면 해설, 애플의 '손쉬운 사용' 기능처럼 가까운 일상에서 접할 수 있는 영역부터 공연, 전시 등 문화예술 분야에서의 시도에 이르기까지 폭넓게 다루고자 합니다. 법령 조항과 배리어프리 사례를 각각 두 가지 말씀드리면서 제 소개는 마무리하겠습니다. 이동권에 대한 내용을 다루는 「교통약자의 이동편의 증진법」 제3조의 내용은 다음과 같습니다. "교통 약자는 인간으로서의 존엄과 가치 및 행복을 추구할 권리를 보장받기 위하여 교통 약자가 아닌 사람들이 이용하는 모든 교통수단, 여객시설 및 도로를 차별 없이 안전하고 편리하게 이용하여 이동할 수 있는 권리를 가진다." 이와 관련한 프로젝트 사례로 서울 지하철 환승 지도, 사대 문화, 휠체어, 소풍 지도 등 2016년부터 교통 약자를 위한 이동권 콘텐츠를 제작해 온 협동조합 '무의'를 소개합니다. 또한 문화예술 활동에서의 차별 금지에 대한 내용을 다루는 「장애인차별금지 및 권리구제 등에 관한 법률」 제24조는 "국가 및 지방자치단체는 장애인이 문화·예술 시설을 이용하고 문화·예술 활동에 적극적으로 참여할 수 있도록 필요한 시책을 강구하여야 한다."라고 서술하고 있습니다. 이와 관련한 사례로 2017년부터 발달장애인과 정보 약자를 포함해 누구나 이해하기 쉬운 정보를 만들어온 사회적 기업 '소소한소통'이 국내 미술관, 박물관과 협력하여 진행한 쉬운 해설을 소개합니다.

김린: 김린입니다. 이제 순서대로 자기소개를 하고 한 바퀴를 다 돌면 그다음부터 각자의 프로젝트를 소개하는 대담을 진행하겠습니다.

소재용: 네, 안녕하세요. 저는 소재용이라고 하고요. 키는 한 174cm 정도 되고 갈색 금속 안경을 착용하고 있고요. 회색 반팔티와 베이지색 긴바지 그리고 검은색 단화를 신고 있습니다. 저는 2022년부터 이충현 매니저님과 함께 접근성과 관련한 작업들에 조금씩 참여했어요. 그러다가 2023년에 '조금 다른 주식회사'라는 법인을 설립했어요. 이 법인은 크게 놀이를 통해서 사뭇 다르게 감각해 보는 놀이형 장애 인식 개선 교육, 접근성 작업, 그리고 문화 기획, 이 세 파트로 나뉘어 활동을 해나가고 있습니다. 현재 접근성 매니저를 하고 있지만 아직 저는 조금씩 조금씩 배워나가고 있고 이제 막 활동하기 시작한 단계라고 이해해 주시면 감사하겠습니다.

이충현: 안녕하세요. 저는 이충현이고요. 저는 185cm, 그리고 앞머리를 갈라 위쪽으로 올려서 넘겼고, 안경을 쓰고 있는데 약간 초록색인 렌즈를 넣었어요. 그리고 오늘은 입은 옷은 쥐색 반팔티인데 네스퀵의 로고와 토끼가 그려져 있고 청바지와 흰색 양말 그리고 회색 나이키 운동화를 신고 있어요. 기본적으로 스스로를 문화 기획자라고 소개하는데 요새는 문화 기획 중에서도 접근성 작업을 많이 하고 있습니다. 소재용 님이 말씀하신 법인 형태로서 함께 작업하고 있고요. 안전한 환경에서 일하고 싶은 마음에서 만들어진 법인입니다. 잘 부탁드립니다.

김시락: 네, 안녕하세요. 저는 김시락이고요. 지금 제가 무슨 옷을 입었는지 잘 모르겠지만 아마 회색 티를 입은 것 같습니다. 그리고 청바지를 입었고 머리는 수요일 날 빡빡 밀었는데 그새 다시 자라서 지금 까실까실 부들부들한 상태가 됐어요. 운동을 좋아해서 조금 통통한 체격입니다. 다원 창작자로 활동하고 있고 접근성 관련해서 공연 모니터링도 자주 하고 있어요. 오늘 이 자리처럼 당사자로서 겪는 경험에 대해 발언할 기회들이 가끔씩 주어져서 요즘은 말을 많이 하고 있고요. 근데 저도 시각장애인이 된 지는 오래됐는데 공연 접근성에 관심을 두고 본격적으로 활동한 지는 만 2년 정도 되어서 굉장히 짤막한 경력을 보유하고 있습니다.

민구홍: 안녕하세요. 저는 민구홍이라고 합니다. 김형재, 김린 님 맞은편에 홀로 앉아 있습니다. 30대 중후반의 남성으로, 동그란 금테 안경과 흰색 마스크를 썼습니다. 키는 172cm 정도에 검은색 티셔츠, 검은색에 가까운 청바지, 흰색 양말에 낡은 검은색 구두를 신었고요.

제가 미술 및 디자인계에서 특히 콘텐츠를 열람할 때 장애인이 마주하는 기술적 문제를 체감한 건 작년, 그러니까 2022년 아르코미술관의 큐레이터 전지영 선생님과 〈모두를 위한 프리즘〉(http://prism-for-all.art)이라는 웹사이트를 준비하고 만드는 과정에서였습니다. 흔히 '웹'으로 줄여 부르곤 하는 월드 와이드 웹(World Wide Web)은 '모두를 위한 기술'이라고들 하죠. 오래전부터 웹을 주요한 매체로 다뤄오면서, 또 학교에서 웹과 관련한 기술을 가르치면서 자연스럽게 제 머릿속 어딘가에 새겨진 말이기도 한데요, 〈모두를 위한 프리즘〉 덕에 여기서 '모두'가 장애인과 비장애인을 모두 아우른다는 사실을 조금 더 뚜렷하게 알게 됐어요. 나아가 '모두'를 위해서는 웹사이트를 만드는 과정뿐 아니라 준비하는 과정에서 해야 할 일이 적지 않다는 점까지요.

다른 분들의 실천과 성과, 그리고 고민까지 엿볼 수 있는 자리에 함께할 수 있어 영광입니다. 저는 이런 실천에서는 병아리에 가까운데요, 그저 본받고 배운다는 마음으로 경청하겠습니다.

전지영: 네, 안녕하세요. 저는 전지영이고요. 민구홍 님 옆에 90도로 앉아 있습니다. 저는 아르코미술관의 큐레이터로 일하고 있고 민구홍 님이 말씀하신 프로젝트를 기획했습니다. 저는 오늘 검은색 원피스를 입고 갈색 단화를 신고 있습니다. 160cm 정도의 평범한 한국 여성이고요, 검은 머리, 검은 눈에 빨간 매니큐어를 칠했습니다. 머리는 길어요. 한 어깨까지 옵니다. 저도 사실 접근성이라는 분야 혹은 장애 예술의 전문가라고 하기엔 조금 어렵지만, 말씀하신 '모두'에 정말 모든 사람이 포함되는 것인가 하는 질문을 계속 던져왔고 미술관에 오는 관람객이 너무나도 한정적이지 않나 하는 생각에서 이런 프로젝트를 기획하게 된 것 같습니다.

그리고 더 나아가서, 사실 접근성이라는 건 이제 많은 사람에게 익숙한 단어가 된 것 같아요. 관련 포럼도 워낙 자주 열리고 문화예술 기관뿐 아니라 공공 기관, 일반 기업에서도 활발히

논의하고 다루고 있는 분야라 익숙한데, 그렇다면 과연 콘텐츠에 접근한다면 완성인 것인가, 그 많은 사람이 장애인과 비장애인의 구분을 넘어서 그저 콘텐츠에 접근할 수 있게만 하면 우리의 할 일은 끝난 것인가 하는 질문을 또 하게 됐어요. 이제는 단순히 물리적 환경만을 개선해 접근성을 높일 것이 아니라 콘텐츠 측면에서도 모든 사람을 위한 콘텐츠를 만들어야 하고, 더욱이 기획자로서 이 콘텐츠를 함께 만들어나가야 한다는 생각이 계속 들더라고요. 이런 프로젝트를 계속하며 태도에 변화가 있어야 하지 않을까 생각하면서도 사실 본업을 하고 있습니다. 제가 하는 일이 100% 장애 문화예술 기획자라고 할 순 없지만 저는 전반적인 분야에서 이 모든 인식이 개선되어야 한다고 믿는 사람 중 하나입니다.

백구: 안녕하세요. 저는 백구라고 불러주시면 되고요, 다이애나랩의 구성원으로 참여하게 됐습니다. 제가 다이애나랩을 대표해서 온 것은 아니고 다이애나랩의 구성원과 개인 작업을 하는 작업자의 교집합으로서 여기에 나와 있다고 생각합니다. 저는 160cm대 초반의 키에 머리색은 매우 검은 직모로 단발이고요, 검은 뿔테를 끼고 있고 제가 디자인한 흰색 티를 입고 나왔습니다. 프린팅된 티에는 엄청 화가 나 털이 바짝 서 있는 검은 고양이 위에 하얀색으로 "Queer(퀴어)"라고 적혀 있고 빨간색으로 "무병장수(無病長壽)"가 한자로 적혀 있어요. 퀴어의 무병장수를 기원하는 마음으로 디자인한 거고요. 검정 바지와 샌들을 신고 있습니다.

　다이애나랩의 프로젝트는 두 가지로 나뉜다고 생각해요. 처음에 시작한 프로젝트는 2019년 ⟨차별없는가게⟩로, 일상생활에서 장애인과 비장애인이 함께 갈 수 있는 가게들을 매핑하기 시작했습니다. 동시에 ⟨퍼레이드 진진진⟩으로 중증발달장애인 당사자들이 예술 표현의 주최자가 되는 프로젝트를 진행했고 이 프로젝트는 2020년 ⟨환대의 조각들⟩로 이어졌습니다. 프로젝트를 시작하게 된 계기라고 하면 저와 다이애나랩 구성원들이 노들장애인야학에서 햇수로 6년가량 수업해 오고 있는 점을 들 수 있습니다. 야학 안에서 발달장애인분들을 만나고 휠체어 이용자분들을 만나는 것은 전혀 문제없어요. 야학 공간에는 접근성이 다 마련돼 있으니까요. 그런데 야학만 벗어나면 함께 갈 수 있는 곳이 사라지는 거예요. 휠체어 이용자와 갈 수 있었던 가게를 발달장애인과

같이 갔다가 쫓겨난 경험이 있었고 그러면서 내 동료들, 내 친구들과 같이 갈 수 있는 가게들을 직접 섭외해 보자고 시작한 것이 ⟨차별없는가게⟩였습니다.

　노들장애인야학에서 낮 시간 동안 성인발달장애인 당사자분들과 진(zine)을 만드는 수업을 몇 년 동안 하다 보니 진이 많이 쌓인 상태였어요. 우리 한번 진을 들고 야학 밖으로 나가보자, 대단한 것을 하지 않더라도 서로가 만든 진을 교환하고 진을 입고(입는 진) 들고(피켓 진) 속도를 맞춰 걸어보자는 마음으로 시작했습니다. 어떤 사명감과 의식이 있어서가 아니라 내 주위 사람들과 어떻게 함께할 것인가에 대해서 고민하다가 시작하게 된 것입니다. 햇수로 5년 동안 활동했다고 해서 저희가 전문가가 되었다고 생각하지 않습니다. 여전히 너무 어려워요. 그렇지만 어려운 것이 맞는 것 같습니다. 사람을 만나는 일이니까요. 사람은 다 다르고 그래서 다 다른 사람들과 함께한다는 것은 늘 고민해 나가야 함을 가리키는 것 같아요. 오늘은 아마 그런 고민들을 같이 나누는 자리가 되지 않을까 해서 왔습니다. 반갑습니다.

정유미: 안녕하세요. 저는 스투키 스튜디오라는 디자인 스튜디오를 운영하고 있는 정유미라고 합니다. 저는 30대 여성이고 짧은 커트 머리를 하고 있어요. 오늘은 위에는 검은색 긴소매를 입었고, 마치 제 몸처럼 늘 착용하고 다니는 애플 워치를 끼고 있고, 연보라색 긴바지를 입고 나이키 운동화를 신고 있습니다. 충현 님처럼 회사를 다니다가 나와서 작업을 해보고 싶다는 생각이 들어 회사 동료 중 개발을 담당하던 김태경이라는 친구와 같이 시작했습니다. 저희 둘 다 성장 과정에서

⟨퍼레이드 진진진⟩, 2019.

44

정보 접근성의 필요성을 많이 느꼈고, 자연스레
정보 접근성을 높이는 작업을 해야겠다는 데 서로
공감했어요. 어떻게 하면 정보를 잘 모아서 잘 전달할
수 있을까 하는 고민들을 많이 하는 편이었어요.
스튜디오 설립 초기에 어떤 영역의 정보 접근성을
높이는 작업을 해볼까 탐색하다가 제일 먼저
시작한 것이 월경과 관련한 작업이었어요. 월경과
관련한 정보를 모으고 정리하고 공유하는 작업을
진행하면서 월경컵 관련 웹사이트 제작, 월경컵
입문서 제작, 월경컵 체험 공간 운영 등 다양한
활동을 펼쳤습니다.

 저는 우연히 장애 접근성에 관심을 가지게
되었는데요, 최태윤 작가님이 기획한 «불확실한
학교»라는 프로그램에 참여한 일이 계기가 되었어요.
불확실한 학교에서 저희는 다양한 유형의 장애가
있는 창작자가 직접 코딩하여 데이터 시각화를
구현할 수 있도록 협력했어요. 워크숍에 참여한
작가분들 중에는 청각장애인도 계셨고 발달장애인도
계셨고 지체장애인도 계셨는데, 각자의 의사소통
방법과 속도를 존중하며 워크숍이 진행되었어요.
다양함을 기본 전제로 여기고 서로를 존중하는
분위기가 아주 인상적이었고 정말 좋았어요. 그 후
«불확실한 학교»에 참여했던 멘넴 작가님이 코딩을
계속 공부해 보고 싶다고 하셔서 주기적으로 만나
3-4년 정도 같이 작업하게 되었어요. 명확한 쓰임이
있는 결과물을 만들어야겠다는 목표를 두고 작업한
것은 아니고, 서로 알아가면서 관심이 생긴 부분을
코딩으로써 구현하는 등 다양한 시도들을 해볼 수
있었어요. 만남을 이어오면서 자연스레 비영리 예술
단체, 활동가, 장애가 있는 분들과도 인연을 맺어
접근성의 필요성을 더욱더 직접적으로 보고 느낄 수
있었어요. ‹차별없는가게› 같은 프로젝트에도 참여할
기회도 얻었고요. 지금도 스튜디오 내부적으로
접근성에 대해 꾸준히 같이 이야기하고 고민하고
있는 중입니다.

김형재: 김형재입니다. 지금까지 참여한 프로젝트들
중에서 오늘 주제와 연관이 깊거나 같이 공유했으면
좋겠다 생각하는 사례들을 한 번씩 돌아가면서
소개해 주시면 좋겠습니다.

소재용: 소재용입니다. 제가 참여했던 프로젝트들을
일단 소개해 볼까 합니다. 첫 번째는 장애 예술에
관련한 담론을 공유하고 관련 공연이나 전시,

『안녕, 월경컵』.

‹모여라 월경컵› 웹사이트.

영화를 서울 곳곳에서 진행하는 축제 같은 행사 «무장애예술주간: 노리미츠인서울»입니다. 그 행사에서 저희 팀은 접근성 매니징을 맡았습니다. 각각의 콘텐츠는 이미 다 준비되어 있어서 그 외 홍보나 현장 접근성 운영을 담당했습니다. 이 프로젝트를 진행하면서 지금 언뜻언뜻 생각나는 게 있는데, 저희가 필담을 운영하는 과정에서 부정 어구를 사용했다는 점이에요. 저희가 "음성 소통이 어려우신 분들은"이라는 멘트를 썼는데 그때 행사에 참여하신 수어 통역사님이 지적해 주셔서 수정한 일이 있었어요. 저희가 주의를 놓친 부분이었어요. 이러한 과정을 거치면서 접근성을 단순히 서비스로 제공하는 것, 서비스라는 표현 자체 그리고 배려라는 이름으로 시혜적인 태도로 보일 수 있는 언어나 단어 선택은 최대한 지양하려고 노력하고 있어요. 이 부분은 계속해서 신경 쓰고 체크해야 하는 지점인 것 같아요.

그리고 저는 작년 연말 국립극단에서 선보인 ‹극동 시베리아 순례길›이라는 연극에 자막 해설 제작으로 참여했어요. 올해에는 대형 기획사 콘서트의 접근성 작업을 매니징하고 있는데요. 작년에 한 아이돌 콘서트에서 휠체어석 예매를 고르게 운영하지 못해서 이에 대한 이야기가 많이 언급되었는데, 대형 기획사도 접근성의 필요성을 어느 정도 느끼는 것 같더라고요.

김형재: 자막 해설자라는 직업은 어떤 일을 하나요?

소재용: 청각적인 정보들을 시각 정보로 번역해서 해설하는 겁니다. 저는 연극에 참여했으니까 화면 안에 배우와 배우의 대사, 음향 정보와 음악 정보를 담아서 연극을 관람할 때 자막 해설을 통해 다른 방식으로 몰입할 수 있도록 하는 작업이고요. 첫 번째로는 가독성이 중요하지만 한편으로는 관람객이 좀 더 흥미를 느낄 수 있는 포인트를 만들면 좋겠다고 생각했어요. 그래서 배우들의 톤이 미묘하게 바뀌는 지점에는 글자체를 미묘하게 바꾸기도 했어요. 또 대사 중에서 라디오로 들려오는 음향 정보가 있었는데, 그냥 들어도 어떤 말을 하는 건지 정확하게 알아듣기 힘들었어요. 그래서 군데군데 목소리가 변조되는 부분들을 캐치해서 아예 글자체를 바꾸거나 자막 해설에서도 알아볼 수 없게끔 해서 상상해 볼 수 있도록 하는 요소를 집어넣어 봤어요. 이런 식으로 할 수 있는 선에서 흥미롭게 관람하고

2022 «무장애예술주간: 노리미츠인서울» 포스터.

2022 «무장애예술주간: 노리미츠인서울» 현장.

몰입할 수 있는 어떤 방법들을 시도해 보려고 했어요.

김형재: 혹시 연극의 경우엔 자막 해설자가 타이밍을 맞춰 실시간으로 진행하나요?

소재용: 네, 맞습니다. 자막 해설 같은 경우에는 수어 통역사의 속도에 맞춰서 자막을 넘기고요. 수어를 잘

알지 못하는 청인인 경우에는 연습하는 과정에서 그 합을 맞추는 작업이 필요합니다. 그래서 연습할 때 그런 합 맞추는 과정에 많이 신경 썼던 것 같아요.

김형재: 어떤 과정을 통해서 이 일을 시작하게 됐나요? 실행 과정에서 참고했거나 지향점으로 삼은 것이 있을까요?

소재용: 이충현 매니저님은 접근성 작업을 꾸준히 해오셨어요. 매니저님이 작업하면서 얻은 고민과 생각을 많이 전해 들으면서 마음먹게 된 것 같아요. 매니저님이 혼자 하기 어려운 일들은 저희에게 제안해 주셨고 그렇게 저도 알음알음 참여하면서 지금까지 온 것 같고요. 저는 경기도 의왕에 있는 '청년 협동조합 뒷북'이라는 커뮤니티의 활동가로도 활동하고 있는데요, 청년이라고 했을 때 그 청년이라는 대상에서 장애 청년은 배제되는 경우가 많아요. 청년 협동조합 뒷북에서는 뒷동네 보드게임방이라고 해서 지역의 발달장애인 청년과 비장애인 청년이 한 달에 한 번씩 모여서 같이 노는 프로그램을 약 5–6년째 해오고 있어요. 장애 청년 같은 경우도 비장애 청년을 만날 접점이 없고 비장애 청년 역시 장애 청년을 만날 접점이 없는 거죠. 그런 의미에서 둘 사이에 만남의 접점이 필요하다고 생각했고, 접근성 작업도 그렇게 만날 수 있는 접점을 확장할 수 있는 활동이기에 시작한 것 같습니다.

김형재: 소재용 님이 이충현 님의 고뇌와 고민을 옆에서 굉장히 많이 지켜보셨다고 했는데, 어떤 것이었을지 궁금합니다.

이충현: 사실 접근성 작업이라는 것이 워낙 규칙이랄 게 없거든요. 그러니까 접근성 매니저라는 역할을 예시로 들면, 이 직업을 처음 접하는 분들이 많을 것 같은데, 그냥 뭐든지 하는 사람이에요. 연극을 예시로 들어보면 이 연극의 소식을 접하는 과정부터 예약을 하고 그 공연을 보기 위한 정보들을 잘 습득하고 실제로 공연장에 와서 공연을 잘 보고 돌아가기까지의 작업, 그러니까 어떻게 본인의 상황에 맞게, 즉 나답게 왔다 갈 수 있는가에 대한 것을 고민하는 역할이거든요. 사실 할 일이 너무 많은데 그때그때 그 범위도 매우 달라요. 예산을 많이 받을 때도 있고 축제의 경우엔 콘텐츠 외적인 부분에 많이 신경 쓰기도 하고 연극의 경우엔

콘텐츠 내적으로 어떤 요소들이 어우러질 수 있을까 고민하기도 합니다. 언어와 타이포그래피와 연결 지어서 생각해 보면 저는 당장은 세 가지 측면으로 연결됩니다.

번역 개념을 이루는 세 개의 개념은 동원어 간 번역, 언어 간 번역, 기호 간 번역입니다. 동원어 간 번역은 아이에게 보여주는 글이 어른에게 보여주는 글이 되도록 변형하는, 즉 언어가 아니더라도 특정한 대상에 따라서 번역이 필요하다는 말입니다. 언어 간 번역은 영어가 한국어가 되고 한국어가 독일어가 되고 독일어가 일본어가 되는, 언어가 바뀌는 번역을 의미합니다.

그다음이 기호 간 번역인데, 보통 배리어프리가 무엇이냐고 물으면 기호 간 번역이라고 많이 말합니다. 말씀했던 것처럼 어떤 배우가 한 극장에서 나오는 각종 음향, 즉 소리로 만들어진 것들을 자막으로 만들어 기호와 기호가 번역되는 방식이거든요. 그러니까 저희가 하는 일은 사실 기호 간 번역 작업인데, 이것이 서비스적인 측면이 아니라 어떻게 하면 미학적인 측면으로 뻗어나갈 수 있는지 고민하곤 합니다. 예를 들어 제가 작년 7월에 작업한 〈허생처전〉이라는 작품을 페미니즘 연극제에서 상연했는데 그 작업이 판소리였어요. 판소리를 자막으로 어떻게 표현할 것인가 혹은 수어로 어떻게 표현할 것인가 하는 문제가 생겼는데, 이건 사실 한국타이포그라피학회에서 도와주실 만한 일인 것 같아요. 사실 그렇잖아요. 판소리를 자막으로 혹은 수어로 어떻게 바꿔야 할지 결정하는 건 아주 어려워요. 고민하고 또 고민해서 자막을 꼬불꼬불하게 변형하고 기타 효과를 넣긴 했지만 저는 이 분야의 전문가가 아니니까 이런 문제가 늘 어려워요. 아까 말씀한 〈극동 시베리아 순례길〉도 소리를 글자로 바꿔내는 작업을 생전 해본 적 없는 사람들이 하다 보니까 분명히 조금 더 잘, 조금 더 멋있게 아니면 이 작업과 조금 더 어우러지게 만들어낼 수 있을 것 같은데 이런 부분에서 고민이 생기는 것 같아요. 그러니까 '어떻게 하면 내가 이 콘텐츠를 잘 즐길 수 있을 것인가?'라는 문제에서 이런 디테일이 끊임없이 발생하는 거죠. 단순히 소리를 자막으로 바꾸는 것뿐 아니라 시각적 정보를 소리로 바꿔내는 작업일 수도 있고 공연장에 오는 이동권에 대한 것일 수도 있어요.

그리고 또 접근성 매니저로서 중요하게 다뤄야 하는 작업은 언어 사용에 관한 일이에요. 예를 들어

〈허생처전〉 포스터.

부정어구 사용을 인지하지 못하는 경우도 많고, '서비스'라는 단어가 딱히 나쁘게 들리지 않지만 배리어프리 작업의 맥락에서는 지양해야 해요. 사실 배리어프리라는 단어도 제가 쓰면서도 늘 '안 쓰고 싶다.'라고 되뇌이는 단어지만 가장 잘 알려져 있긴 하니까요. 또 배리어컨셔스, 유니버설 등 단어에 따라 시대의 흐름이 급격하게 변화하고 이에 따라 고민되는 지점들이 생겨납니다. 하지만 그런 흐름을 따라가면서 홍보물에 있는 단어 하나를 바꾸는 일도 아주 중요해요.

어쨌든 저는 초창기에 연극 작업을 많이 했고 2021년에는 국립극단에서 '극단 문'과 함께 〈액트리스 1: 국민로봇배우 1호〉 〈액트리스 2: 악역전문로봇〉 〈허생처전〉을 작업했으며 작년에는 이음과 함께 《노리미츠인서울》을 작업했습니다. 올해도 여러 가지 작업을 진행하고 있어요.

김형재: 김형재입니다. 김시락 님이 창작자 입장에서 말씀해 주시면 좋을 것 같습니다.

김시락: 앞서 해주신 말씀을 듣고 떠오른 생각을 간단히 먼저 말씀드리면, 한 5~6년 전에 이선희 님 콘서트를 보러 갔어요. 올림픽홀에서 열렸는데 지하철역에서도 굉장히 멀고 차를 타고 가더라도

들어갈 수 있는 입구가 아주 많더라고요. 그래서 정확히 어디에서 내려야 하는지, 돌아갈 땐 어디서 타야 하는지 등의 정보가 매우 불명확했어요. 그리고 거기 계신 스태프분들이 공연장 스태프가 아니라 공연팀 스태프라서 시설이나 공간에 대해 안내해 줄 수 있는 내용에 한계가 있었던 것 같아요. 워낙 많은 사람이 오가다 보니까 지나가는 사람에 휩쓸려서 따라갔다가 돌아오고, 그렇게 어찌저찌 공연을 봤어요. 주변 지인들의 이야기를 들어봐도 대형 콘서트에서 어떤 접근성 지원을 받았다는 얘기는 못 들어봤어요. 인디 가수 중 제가 좋아하는 몇몇 분들은 공연 중에 문자 통역이나 수어 통역을 하시더라고요. 간단한 음성 소개도 언젠가 해주셨으면 하는 자그마한 바람이 있습니다.

그리고 자막 해설에 대해 말씀하신 것처럼 음성 해설에도 비슷한 고민이 있다고 생각해요. 특히 제 입장에서는 그림 음성 해설에서 그런 점을 많이 느낍니다. 아까 들으면서도 소리를 기호화하면 어떻게 할 수 있을까, 언어로는 어떻게 바꿀 수 있을까, 똑같이 개가 짖어도 한국에선 '멍멍'이라고 하고 외국에선 'Bow Wow'라고 하는 만큼 같은 강아지 소리를 들어도 다르게 감각할 텐데 그런 경험이 없는 것들을 어떻게 변환할 수 있을까 하는 의문이 들었어요. 태어날 때부터 전혀 본 적이 없는 시각장애인들에게는 색이란 것이 지식에 머물기 쉬운데, 어떤 색을 좋아한다는 것도 그 색에 부여된 사회적 이미지를 좋아하는 것인 경우가 많아요.

그러니까 지금 여기서 우리가 다 같이 공유할 수 있는 감각으로 예를 들어보면 먹어보지 않은 음식에 대해서 그 맛을 표현하고 설명하는 것이 가능할까요? 티라노사우르스 뒷다리를 선악과와 악마의 열매로 졸여서 만든 음식이라든가 말이죠. 경험한 적 없는 감각들을 기존 기준에 맞춰서 말로만 변환해 놓는 것은 그저 지식 전달에 그치지 않나 싶어요. 최근 미학적, 감상적 측면에서 이를 보완할 다감각적인 요소가 있다면 좋지 않을까 생각해서 말씀드렸어요.

제가 기획했던 것들 중 작년에 진행한 《무성한성무》가 있어요. 저는 다른 프로젝트에 참여하면서 콘택트 즉흥이라는 걸 처음 경험했는데, 간단한 디렉션이 있기도 하고 없기도 한, 어떤 형식 없이 움직이면서 주변과 공간을 감각하는 워크숍이었어요. 다 같이 하기도 하고 그룹별로 나눠서 하기도 했는데 그 안에서 할 때는 재밌는데 밖에서 볼 때는 너무 재미가 없는 거예요. 음성

SETUP202

액트리스 원:
국민로봇배우 1호
액트리스 투: 악역전문로봇

작·연출. 정진새 출연. 성수연

공참 캔버수 이현석
조명 이혜나
의상 김미나
분장 왕말숙 외
프로듀서 김하이
베리어프리메니저 이승현

제작. 액트리스 프로덕션

2021. 4. 16.–5. 10.

국립극단 소극장 판

국립극단

‹액트리스› 포스터.

해설을 해줘도 지루하고요. 작년에 충현 님이 접근성 매니저로 참여하신 무용 공연 ‹고블린 파티›를 봤는데 사실 두 가지 중 하나는 조금 지루했고 하나는 재밌었어요. 재밌었던 공연은 뚜렷한 서사가 있었어요. 비유적인 부분들도 잘 와닿았고 잘 그려졌어요. 그래서 움직임을 다른 감각으로 경험할 수 있는 방법이 더 없을까, 소리가 같이 나면 좋지 않을까 싶어서 «무성한성무»라는 걸 기획했어요. 앞의 '무성'은 형용사 '무성하다'의 어근이고 뒤의 '성무'는 소리춤을 의미해요. 그래서 청년예술청에서 움직임에 소리를 얹는 워크숍을 시각장애인과 비장애인 참여자분들을 모시고 몇 차례 진행한 뒤 간단한 성과공유회를 열었어요. 그런데 제 입장에서 느끼고 있는 불편과 갈증을 해소하는 데 초점을 두고 작업하다 보니까 문자 통역이라든가 다른 접근성을 많이 고려하지 못한 것 같아서 아쉽긴 했어요.

11월에 이음갤러리에서 여는 전시도 사심에서 시작한 기획이에요. 현대미술을 접할 기회가 적고, 있더라도 이미 완성된 작품에 대한 사후 해설을 더하는 경우가 많은데요. 처음부터 시각장애인도 감각할 수 있게 만들어진 작품들을 좀 보고 싶다, 그리고 어떤 설명들은 너무 많고 부담스럽고 어렵지 않나, 나에게 낯선 지형, 환경, 풍경 들에 대한 제목들이 와닿나 고민하며 기획했어요. 다양한 분야의 작가님들께 작품을 부탁드렸는데 언어로 된 주제를 드리는 대신에 서로 다른 감각들을

제공해 드렸어요. 그것을 직접 반박해 보고 그와 관련된 느낌을 추상적이든 구체적이든 작품으로 만들어주십사 요청을 드리고 그 작품들을 전시할 계획이에요. 작가님들께 드린 모티프가 된 감각 재료를 함께 전시함으로써 관객들이 직접 작가와 동일한 감각 경험을 하고 이를 통해 작가의 시점과 시각에 접속한다는 의미에서 «동시접속»이라는 제목을 지었어요. 제가 최근에 기획한 것들은 이런 것들이 있습니다.

민구홍: 민구홍입니다. 부끄럽게도 말씀하신 작품을 모두 경험하지는 못했지만 말씀만으로도 머릿속에서 그 모습이 그려지는 것 같습니다. 두 분께서 말씀하신 게 공연 예술 분야의 실천이라면, 제가 전지영 선생님과 말씀드릴 수 있는 건 그보다는 좁고 얕은 분야가 아닐까 싶어요. 스크린상에서 콘텐츠에 접근하는 동시에 콘텐츠를 열람하는 방식에 관한 이야기가 될 것 같습니다. 자기소개에서 잠시 언급한 아르코미술관의 웹 기반 프로젝트인 ‹모두를 위한 프리즘›을 중심으로요. 그런데 저는 이 프로젝트에서 도급인에 가까운 터라 먼저 프로젝트를 기획하신 전지영 선생님의 말씀을 들어보고 필요한 부분이 있다면 제가 덧붙이는 것이 어떨까요?

«무성한성무», 소리 재료 탐색.

«무성한성무» 워크숍.

전지영: 전지영입니다. 사실 ⟨모두를 위한 프리즘⟩에 민구홍 님이 굉장히, 아주아주 중요한 역할을 해주셨어요. 참여해 주지 않으셨다면 프로젝트 진행이 거의 불가능한 상황이었죠. 이 프로젝트의 전반적인 배경을 말씀드리자면 아직 웹사이트는 살아 있어요. prism-for-all.art거든요. 작년에 진행한 프로젝트로, 당시 아르코미술관은 소수자 사회에서 목소리를 내기 어려운 사람들이나 사회의 소외된 이면을 담는 전시를 포함해서 여러 가지 프로그램을 기획하고 있었어요. 휠체어 이동권에 관한 전시, 성 소수자와 이민자에 관한 전시, 로컬리티와 테크놀로지에 관한 전시 등 사회에서 조명받지 못한 사정을 다시 비추는 프로그램들이 마련되었고 저는 그중 하나인 ⟨모두를 위한 프리즘⟩을 기획했습니다. 성 소수자 문제와 이민자 이슈에 워낙 관심이 있기도 했고 그로부터 출발하여 장애인 이슈까지 왔습니다. 그런데 장애 예술이란 정말 어려운 담론이고 분야더라고요. 어떻게 보면 페미니즘, 퀴어, 동물권 문제와 다 엮여 있지만 그렇게 너무 포괄적으로 접근하면 더 어려워지고요. 그래서 시각장애인을 위한 프로그램을 만들어보자 생각했어요. 시각장애인을 위한 콘텐츠를 만들고 이를 잘 보여주기 위한 웹사이트를 만든 거죠. 어쨌든 미술관에서 만드는 콘텐츠이기 때문에 시각 문화와 시각예술에 초점을 맞춰야 하고, 시각예술에서 가장 멀리 떨어져 있는 장애인 유형이

시각장애인이라고 짐작했어요. 「장애인문화예술활동 실태조사 및 분석 연구」 보고서만 봐도 공연 예술이나 연극 분야의 관람률이 제일 높아요. 가장 접근성 높고 관람할 수 있는 방법도 많고 어떻게 보면 배리어가 낮은 분야 중 하나인데 시각장애인들이 미술관에 오기란 너무 어려운 거죠. 3%도 안 오는 것 같아요. 시각장애인 중 미술관을 관람하는 사람이 연간 1–2% 정도밖에 안 됐던 것 같거든요. 그런데 시각 창작물 중엔 사실 시각장애인을 비롯한 장애인과 함께 고민하고 담론을 나누며 만들어지는 작품들도 아주 많아요. 이것을 어떻게 하면 조금 더 많은 사람에게 보여줄 수 있을까, 어떻게 하면 접근성을 넓힐 수 있을까 고민하면서도 굉장히 좁게 시작했던 거죠. 그래서 미술관에서 가장 멀리 떨어져 있는 관람객이라고 상정하고 시각장애인을 위한 프로그램을 만들었어요. 미술관에 오기 어려운 분들을 위해서 미술관에서 진행하고 있는 콘텐츠들을 웹사이트로 다시 재조합했고, 웹사이트 자체만으로도 이분들을 위한 콘텐츠를 만들었다는 걸 보여주기 위해서 처음부터 시각장애인분들과 협업했어요.

공연 예술과 연극 분야엔 화면 해설 작가와 자막 제작하시는 전문가가 많이 계시고, 시각 미술 분야쪽에도 대체 텍스트를 작성할 수 있는 협동조합이 있지만 모든 콘텐츠를 미술관이 다 만들어나가는 상황에서 이 모든 작업을 맡길 수가 없었어요. 그래서 미술관에 있는 건 전부 시각 정보들인데 이를 어떻게 텍스트로 옮길지 고민하며 자체적으로 대체 텍스트를 생성해야겠다고 생각했어요. 사실 언어와 번역은 모든 장르에서 같은 고민을 공유하는 것 같아요. 그런데 시각 정보, 특히 예술 작품은 번역하기가 너무 어려워요. 비장애인 관람객이 보기에도 수많은 콘텐츠와 레이어를 이해해야 하는데 과연 언어로 쉽게 해석하거나 풀어낼 수 있을까 우려했어요. 그래서 아예 태어나서부터 색깔을 인지하지 못한 전맹 시각장애인들은 색을 어떻게 인지하는지 이해하고자 했어요.

프리즘은 '빨주노초파남보' 색상의 스펙트럼이 있는데, 시각장애인을 정말 이해하기 위해서는 기본적으로 이분들이 색깔을 인식하는 그 과정을 이해해야겠다는 생각이 들었어요. 그래서 전맹 시각장애인 여섯 분과 함께 대체 텍스트를 만들어서 웹사이트의 프리즘 메뉴와 색깔에 대응하는 대체

텍스트로 적용했어요. 물론 이 기획이 미술관의 콘텐츠와 얼마나 연계성 있는지 많이 고민합니다. 하지만 시각장애인분들이 쓴 색깔에 대한 설명 해설이 너무 흥미로웠고 미술관이 시각장애인을 이해하는 데 하나의 도구가 될 수 있지 않을까 싶어서 구홍 님과 함께 대체 텍스트를 작성하는 워크숍을 진행했습니다. 모두 웹사이트에 온전히 담을 수 있었고요. '미술관에서 가장 중요한 시각 언어를 어떻게 반영할 수 있을까?'라는 질문을 이런 식으로 조금씩 풀어나갔고, 이후로 웹사이트의 접근성에 대한 디자인은 구홍 님께 많이 의지하고 도움을 받았어요. 유니버설 디자인, 웹사이트 접근성 등은 현재 많은 기업이 관심을 두고 관리하는 분야인데, 예술적, 미학적으로 풀어나가는 디자인은 이를 얼마나 수용할 수 있을지 실험해 보고 싶었어요. 또 일반 접근성 웹사이트를 만들어주는 기업보다는 같이 일하는 디자이너님께 이 일을 의뢰드리고 처음부터 같이 고민하면서 만들어나가고 싶었어요.

김형재: 김형재입니다. 〈모두를 위한 프리즘〉 웹사이트에는 주로 어떤 내용이 담겨 있고 어떤 형식으로 게재되었는지 설명해 줄 수 있을까요?

전지영: 전지영입니다. 왜 미술관에서 이런 시각장애인을 위한 웹사이트를 만들었는지를 설명하는 탭이 있어요. 그 탭을 클릭하면 저희가 한 다양한 워크숍, 시각장애인분들이 미술관 또는 색깔을 바라보는 시선을 풀어낸 과정 등을 확인할 수 있어요. 시각장애인이 미술관에서 아주 중요한 인물 중 하나임을 계속 상기시켜 주는 중요한 탭이에요. 그리고 아르코미술관이 다루고 있는 다양성, 특히 확장할 수 있는 다양성에 관한 이야기가 플러그인, 작품에 대한 수어 통역, 작가의 에세이, 토크 등 여러 형식으로 담겨 있어요.

　독일문화원과 장애 예술 담론에 관한 웹 세미나 라운드테이블을 진행한 적이 있어요. 장애 예술의 역할과 미술관에서 장애 예술을 어떻게 받아들여야 할지 논의했어요. 장애 예술은 그동안 현대미술의 미술사적 대구에서 많이 배제되고 삭제되어 왔는데 과연 어떻게 동시대 현대미술에 장애 예술을 포함할 수 있을지 이야기 나누기도 했어요. 장애 담론에서 확장한 이러한 이야기들도 웹사이트에 선별적으로 담겼습니다.

민구홍: 민구홍입니다. 여기 계신 다른 분들과 이 대화의 독자를 위해 전지영 선생님께서 언급하신 대체 텍스트(alternative text)에 관해 잠깐 설명할 필요가 있을 것 같아요. 우리가 웹상에서, 조금 더 정확히 이야기하면 웹 브라우저상에서 콘텐츠를 열람하는 방식은 크게 두 가지로 나뉩니다. 하나는 눈으로 보거나 읽는 방식, 또 다른 하나는 귀로 듣는 방식이죠. 특히 두 번째 방식에서 시각장애인이나 저시력자는 스크린 리더(screen reader)라는 단말기나 화면 낭독 프로그램을 이용해 웹사이트를 열람하고요. 이때 텍스트는 TTS(Text to Speech)로 처리하면 되지만, 문제는 이미지예요. 웹 브라우저가 이미지를 판단해 어떤 이미지인지 말로 설명해 주는 기술은 아직 상용화되지 않았거든요. 이때 필요한 보조 콘텐츠가 바로 대체 텍스트입니다. 즉 대체 텍스트는 해당 이미지에 관한 누보 로망(nouveau roman)식 설명문이라 할 수 있죠. 이미지를 제대로 출력할 수 없는 상황에서 대체 텍스트만으로도 해당 이미지가 어떤 이미지인지 판단할 수 있어야 해요. 예컨대 장프랑수아 밀레의 〈만종(Angelus)〉을 위한 대체 텍스트는 '프랑스의 화가 장프랑수아 밀레의 1859년 작품 〈만종〉. 저녁 무렵 들판 위에서 두 남녀가 고개를 숙이고 서 있다.' 같은 식으로 작성해야 하죠. 카메라로 훑듯 정확하게요.

　〈모두를 위한 프리즘〉은 아르코미술관에서 장애인의 콘텐츠 접근성을 중심으로 진행한 여러 프로젝트를 여러 방식으로 소개한 공간입니다. 일종의 웹진이기도 한데요, 이 웹사이트를 만드는 과정에서 특히 고민한 건 앞서 말씀드린 대체 텍스트와 관련한 부분이었어요. 조금 더 넓은 의미에서요. 웹사이트를 기획하고 만드는 과정에서 일반적으로 필요한 콘텐츠를 어떻게 보여줄지에 관한 고민에 콘텐츠를 어떻게 들려줄지에 관한 고민이 추가된 셈인데요, 이를 위해 쉽고 단순하지만 가장 중요한 부분에 집중했어요. 즉 HTML(HyperText Markup Language)이라는 컴퓨터 언어로 콘텐츠에 시맨틱 마크업(semantic markup)으로 부르기도 하는 의미론적 마크업을 적용하는 거였죠. 웹사이트에 실릴 콘텐츠의 양상을 파악해 이미지의 대체 텍스트는 물론이고 제목이나 본문뿐 아니라 본문 가운데 중요한 구절이 무엇인지 판단하면서요.

　한편, 색 또한 중요했어요. 텍스트와 배경의

색상 대비가 충분하지 않으면 일반 사용자뿐
아니라 저시력자가 텍스트를 읽기 어렵죠. 게다가
일부 사용자는 특정 색을 구분하기 어렵거나 아예
불가능할 수도 있습니다. 예컨대 적녹색약 사용자는
빨간색과 녹색을 구별하기 어렵죠. 텍스트와 배경을
위한 가장 좋은 색상 대비는 없습니다. 상황과 목적에
따라 다르죠. 하지만 웹 접근성에 중점을 둔다면
일반적으로 WCAG(Web Content Accessibility
Guidelines) 2.1에서 제시하는 몇 가지 기준을
따르는 게 좋죠. WCAG 2.1은 웹상의 콘텐츠가
모든 사용자, 특히 장애가 있는 사용자가 접근하기
쉽도록 설계돼야 하는 기준을 제공하는 국제적
가이드라인인데요, WCAG 2.1에 따르면 배경에
대한 텍스트의 최소 대비 비율은 4.5:1이고, 18pt
또는 굵은 14pt 이상의 텍스트에 대한 최소 대비
비율은 3:1입니다.

김형재: 김형재입니다. 의미론적 마크업에 대해
자세히 설명해 줄 수 있을까요?

민구홍: 민구홍입니다. 의미론적 마크업을 설명하기
위해서는 HTML에 관해 설명할 수밖에 없습니다.
HTML은 웹을 이루는 기본적인 언어인 동시에
웹 기술의 피라미드 가장 밑바닥에 자리한 컴퓨터
언어입니다. 이름처럼 텍스트를 하이퍼텍스트로
만드는 게 주된 목적이죠. 현재 HTML 최신
버전에서 제공하는 113가지 태그(Tag)를
이용해 콘텐츠를 맥락화하고 구조화하는 걸
마크업(Markup)이라 합니다. 어떤 면에서는 출판
편집자가 교정부호를 이용해 원고에 표시하는
일과 비슷하죠. 콘텐츠의 양상을 파악해 각 태그로
용도에 맞게 마크업하는 게 의미론적 마크업입니다.
예컨대 <header> <footer> <article> <section>
<figure> 등의 태그는 콘텐츠의 맥락과 구조에 관한
명확한 의미를 제공합니다. 조금 복잡하기는 하지만
의미론적 마크업만으로 부족한 경우에는 각 태그에
ARIA(Accessible Rich Internet Applications)
속성을 추가해 접근성을 향상시킬 수 있고요.
　의미론적 마크업의 목적은 크게 두 가지입니다.
구글이나 네이버 같은 검색 엔진상에서 검색 결과를
효과적으로 도출하기 위함인 한편, 스크린 리더가
읽어줄 콘텐츠의 맥락과 구조를 판단하는 기준이
되죠. 대체 텍스트를 작성하는 것 또한 의미론적
마크업의 한 부분일 수 있고요. 웹사이트를 만드는

2023년 현재 이미지가 주된 콘텐츠인 미술관 및 박물관 웹사이트
대부분은 대체 텍스트 속성이 누락돼 있다. 스크린 리더를 통해
웹사이트의 콘텐츠를 귀로 듣는 시각장애인은 이미지를 온전히
파악할 수 없다. 하지만 모든 이미지에 관한 대체 텍스트를
작성하는 것은 쉽지 않은 일이다. 이를 위해 챗GPT(ChatGPT)
등 인공지능의 이미지를 텍스트로 번역하는 기능을 적극적으로
활용할 필요가 있다.

과정에서 의미론적 마크업은 콘텐츠와 컴퓨터를,
궁극적으로는 인간과 인간을 연결해 주는 기본적인
고리죠. 웹 초창기인 1990년대에는 웹이 상대적으로
새로운 기술이었기 때문에 의미론적 마크업의
중요성은 그리 강조되지 않았어요. 사실 그런
개념도 희미했고요. 당시에는 웹사이트의 주된
목적이 단순한 정보 전달과 기본적인 인터랙션에
있었고, HTML 태그는 주로 레이아웃이나
시각적인 스타일을 지정하는 데 사용됐거든요.
하지만 사용자가 폭발적으로 늘어난 웹 2.0부터
웹 표준의 필요성, 콘텐츠 접근성 문제, 검색 엔진
최적화(Search Engine Optimization, SEO) 등이
주목받기 시작하면서 의미론적 마크업이 중요하다는
인식이 확산됐죠.
　한편, 앞서 잠깐 언어에 관한 이야기가
나왔는데, 〈모두를 위한 프리즘〉을 만들면서 이런
일이 있었어요. 웹사이트에는 일반적으로 '검색'
기능이 있죠. 특정 키워드를 중심으로 웹사이트에

실린 콘텐츠를 재정렬하는, 누구에게나 익숙한 기능인데요, <모두를 위한 프리즘>에서 이 기능의 명칭을 '검색' 대신 '찾아보기'로 제안했어요. 제 딴에는 그 편이 조금 더 '친절'하지 않을까 해서요. 그런데 <모두를 위한 프리즘>을 공개하기 전에 네이버 널리의 김정현 님과 카카오 디지털 접근성 책임자인 김혜일 님께서 접근성 측면에 문제가 없는지 살펴봐 주시면서, '찾아보기'와 '검색'과 관련해 둘은 비장애인에게는 별로 상관이 없겠지만, 장애인에게는 '찾아보기'보다 '검색'이 훨씬 일반적이고 스크린 리더에도 친화적이라고 말씀해 주셨죠. 그런 점에서 겉으로 드러나는 언어의 레이아웃뿐 아니라 언어 내부에서 동작하는 레이아웃이 있다는 걸 알게 됐어요.

전지영: 전지영입니다. 미술관에서 만드는 웹사이트고 민구홍 님이 워낙 아름다운 웹사이트를 많이 만들어오셨기 때문에 사실 접근성이 가장 용이하려면 어떤 디자인도 들어가지 않고 텍스트로만 읽는 게 가장 편하더라고요. 텍스트가 가지런히 나오고 스크린으로 쭉 읽어나가는 게 시각장애인에게는, 특히 스크린 리더를 사용하는 전맹 시각장애인에게는 사실 가장 편한 구조인데, 여기서 전혀 중요하지 않은 글자체 색깔 같은 디자인 요소를 포기하기가 너무 어려웠습니다. 어쨌든 미적으로도 아름다워야 하고 장애인에게도 접근성이 좋아야 한다는 생각에 이 두 가지를 어떻게 절충할 것인지 계속 여쭤봤어요.
　나중에 다른 접근성 전문가 두 분과 유니버설 디자인에 관해 이야기했는데, 유니버설 디자인은 정말 유니버설해야 한다는 것이었어요. 정말 다양한 장애 유형을 단일화시킬 수 없고, 그렇기 때문에 가장 보편적인 디자인이 적용되어야 한다는 거죠. 살구색 등 색깔의 스펙트럼은 전혀 중요하지 않고, 오히려 인식하기에 가장 편한 색깔만이 사용되어야 하고요. 그런데 디자이너로서 이러한 고민을 안 할 수가 없으니 이 이야기를 듣고서 구홍 님도 굉장히 많은 고민을 하고 계실 것 같더라고요.

민구홍: 민구홍입니다. <모두를 위한 프리즘>에서 반드시 완수해야 할 두 가지 임무가 떠오르는데요, 하나는 전지영 님이 말씀한 것처럼 모든 콘텐츠가 텍스트화되어야 하는 점이었어요. 보통 공간을 절약하거나 미적인 기능을 수행하기 위해 관성적으로

사용해 온 아이콘 같은 정보 그래픽마저도요. 그래서 웹사이트에서 사용한 유일한 정보 그래픽은 웹사이트 하단에 자리한 아르코미술관의 로고뿐입니다. 동시에 미적인 기능을 무리 없이 수행해야 했죠. 그게 또 다른 임무였는데, 이런저런 고민 끝에 결국 프로젝트명인 '프리즘'과 거기서 자연스럽게 도출된 '무지개'를 메타포로 사용했죠. 쉽다면 쉽지만 합리적인 선택이었습니다. 이에 따라 메뉴를 일곱 가지로 분류하고 메뉴마다 특정 색을 부여했습니다. 마침 전맹 시각장애인 네 분으로 구성된 '무지개를 만드는 물결'과 함께 시각장애인이 인식하는 다양한 색의 느낌과 경험을 완성하는 글쓰기 워크숍이 진행됐고, 그 결과물 또한 웹사이트 하단에 실을 수 있었죠. 색 하나당 대체 텍스트가 열 가지 정도 있는데, 메뉴에 접속할 때마다 이 가운데 하나가 무작위로 출력됩니다. 예컨대 빨간색 메뉴에 접속하면 빨간색의 대체 텍스트, 즉 전맹 시각장애인이 상상하는 빨간색을 읽을 수 있죠. 참, 각 메뉴뿐 아니라 콘텐츠의 메타데이터(metadata)를 소개해 주는 마스코트인 초롱이도 있네요.

전지영: 전지영입니다. 일단 프리즘이라는 개념을 먼저 떠올렸어요. 태양이 비추는 한 개의 색이라고 생각하는 밝고 환한 빛이 프리즘을 통과하면 세상에 존재하는 다양한 색깔의 빛이 보이죠. 이런 기능에 착안해서 지금까지 보지 못한 시각장애인의 시각을 보고자 했어요. 프리즘은 여러 색을 굴절시키는데, 사실 웹사이트의 메뉴와 색깔 사이에 연관 관계는 크게 없어요. '빨주노초파남보'의 순서대로 설정했고 메뉴의 위계 구조로서 작동했죠.
　사실 여기서 사용된 색깔에 대한 대체 텍스트를 쓰지 않아도 되는데, 그렇다면 '빨주노초파남보'라는 프리즘의 개념과 디자인에 반영되는 색깔을 시각장애인은 전혀 이해하지 못하게 되는 거잖아요. 하지만 시각장애인이 이를 이해하는 것은 필요하기 때문에 시각장애인분들과 대체 텍스트를 작성하는 워크숍을 진행했어요. 워크숍 후기도 올라와 있는데, 참여자분들이 아주 어려워하셨어요. 비장애인은 거의 자동적으로 빨강에서 열정이나 피 등을 연상하는데 참여자분들은 색깔을 본 적 없으니 학습 지식으로 대체 텍스트를 작성하셨더라고요. 예를 들어 노란색의 경우, 병아리가 노란색이라고 생각을 해보니 병아리는 귀여워 보일 거고, 또 보송보송하고

작으니까 귀여운 노란색에 대한 대체 텍스트가
나오더라고요.

　이 전체 과정을 겪고 나니 저도 그렇고
민구홍 님도 그러시겠지만, 프리즘은 어떻게 보면
결과물이라기보다 아르코미술관이 접근성과
장애인을 좀 더 이해하려는 실험적 시도에 더
가까웠다고 생각해요. 그전에 이동권 문제를 다룰
땐 휠체어 지도를 제작하기도 했는데 이번에는 장애
유형 중 시각장애인에게 완전히 초점을 맞추고
이분들을 위해 무언가를 해보자고 했죠. 사실 다른
미술관에도 미술 해설 도슨트 프로그램이라든지
시각장애인을 위한 프로그램이 정말 많아요. 그런데
과연 이런 것을 제공하는 것만으로 시각장애인의
갈증을 해소할 수 있을까, 우리의 궁금증은 해소할
수 있을까 하는 의문이 늘 있었고, ‹모두를 위한
프리즘›은 이런 질문에 대응한 실험적 시도였어요.
그래서 지금은 조금 더 잘 이해할 수 있게 된 것
같습니다.

민구홍: 민구홍입니다. 한 가지만 더 말씀드리면,
김정현 님과 김혜일 님의 말씀을 듣고 제가 이제껏
만든 모든 웹사이트를 업데이트해야겠다는 생각이
들었습니다. ‘모두’를 위해서요.

백구: 백구입니다. 현시점에 “차별없는가게”라는
말을 들으면 이질감이 없는데 2019년엔 ‘차별 없는’
과 ‘가게’의 조합이 사람들에게 불편함을 일으킨다는
의견들이 있었어요. 단어가 너무 세다면서요. 누가
타인을 차별하고 싶겠으며, 또 누가 자신이 타인을
차별하고 있다고 생각하겠어요. 그래서 어떻게
‹차별없는가게›를 불편함 없이 편안하게 느끼게 할
것인가에 대한 이미지 연구를 스투키 스튜디오와
함께했어요. ‹차별없는가게›를 시작하면서 물리적
접근성 측면에서 많은 시행착오를 겪을 수밖에
없었어요. 서울 안에 있는 가게들 중 휠체어로 접근할
수 있는 공간으로 만든다는 것이 우선 조건이었는데
저희가 만나는 가게의 주인들은 작고 오래된 건물에
있는 세입자들이었고, 그렇다고 가게 주인이
‹차별없는가게›를 하고 싶다고 건물주의 허락 없이
계단을 부순다거나 할 수 없잖아요. 그리고 경사로를
설치했는데 인도로 삐져나오면 「도시교통정비
촉진법」에 따라 불법으로 간주되어 경사로가
철거당할 수도 있어요. 이런 면면 때문에 ‘경사로를
어떻게 설치할 것인가?’가 저희에게 주어진 큰 숙제

아르코미술관의 온라인 위성을 표방하는 ‹모두를 위한
프리즘›(http://prism-for-all.art)은 미술계 안팎의 접근성을
둘러싼 프로젝트를 실천하고 나누는 플랫폼이다.

‹모두를 위한 프리즘›은 기획 단계에서 사용자에 따라 몇 가지
모드(흑백, 글자 확대, 텍스트, 영문)로 열람할 수 있도록 설계됐다.

중 하나였습니다.

경사로를 설치하면서 재미있었던 건, 경사로 설치 업체를 섭외해서 가게 앞에 경사로를 설치하는데 설치해 주시는 분이 이렇게 말씀하시더라고요. "여기 휠체어 타신 분들 많이 오시나 봐요." 경사로가 없는데 어떻게 휠체어 탄 분들이 많이 올 수 있지? 아이러니한 질문이었습니다. 서울시 지원금을 받아 ‹차별없는가게›를 시작했는데 프로젝트의 성과 지표는 '그래서 장애인들이 얼마나 가게에 방문했는가?'였습니다. 하지만 경사로를 설치했다고 해서 갑자기 휠체어를 이용하는 분들이 자유롭게 가게를 오갈 수 있는 것은 아니잖아요. 이동권 문제도 있고, 사회 구조적 맥락에서 살펴봐야 할 지점을 배제한 채 마치 경사로 하나로 문제가 해결되는 것처럼 이야기하는 것은 경솔한 것 같습니다. 그렇지만 동네에 살고 있는 휠체어 이용자가 가게 앞 경사로를 발견하고는 '나도 들어가 볼 수 있겠다.'라고 생각하는 환대의 경험을 일상에서 경험하는 것은 중요합니다.

2020년에 서서울미술관 사전프로그램 «언젠가 누구에게나»에 참여했습니다. 사전프로그램을 남서울미술관에서 진행했는데 문화재로 등록되어 못 하나 박을 수 없는 공간이었고, 미술관 입구에 돌계단이 층층이 놓여 있어 일자 경사로를 설치하려면 미술관 앞 도로를 점유해야 했어요. 다이애나랩은 미술관 시설의 접근성 워크숍과 예술 작품의 접근성 포럼을 비롯한 프로그램을 준비하고 있었는데, 휠체어가 미술관에 들어갈 수 없으면 이 프로그램을 진행할 수 없고, 경사로를 설치할 수 없으면 미술관 야외 공간에서 포럼을 진행하거나 아예 참여하지 못할 수도 있다는 이야기를 주고받았습니다. 그래서 이성민 큐레이터, 최유미 소장, 박선민 작가 등 여러 사람과 긴 시간 동안 남서울미술관에 경사로를 어떻게 설치할 것인가에 대해 논의했어요. 결국엔 서서울미술관 사전프로그램을 진행하는 동안에만 정원을 가로지르는 임시 경사로를 설치했습니다. 얼마 전에 들은 소식으로는 남서울미술관에 고정 경사로가 설치되었다고 하더라고요. 경사로를 설치한 이후에도 같은 질문을 받습니다. "미술관에 경사로를 설치했어. 그래서 장애인이 와?" "장애인이 얼마나 와?" 이런 질문을 여전히 받는데, 설치해 보지도 않고 가능성을 타진하는 태도와 변화를 수치로 판단하는

행위가 얼마나 무모하고 위험한지 매번 곱씹게 됩니다.

2021년 ‹환대의 조각들› 프로젝트 중 «초대의 감각»이라는 전시를 우정국에서 진행했을 때, 미술에서 흔히 사용하는 전시 텍스트가 얼마나 어렵고 추상적인지를 느꼈습니다. 예를 들어 전시 서문의 수어 통역을 맡겨야 하는데, 비장애인이 광범위하게 사용하는 말 '본다'를 수어로 표현할 땐 무엇을 보는지, 어떻게 보는지, 얼마나 오랜 시간 보는지 하나하나 다 해석하는 과정을 거쳐야 하는 거예요. 전시 텍스트를 점자로 옮길 땐 점자는 공간이 많이 필요한 언어라 점자가 들어갈 수 있는 지면이 한정된 반면에 전시 텍스트 양은 너무 많았어요. 정보의 양에 대해 고민하게 되고, 수어로 옮겼을 때 추상적인 단어들을 어떻게 표현할지 통역사와 계속 논의해야 하고, 음성 해설로 넘어갔을 땐 시각장애인에게 전시 공간을 어떻게 설명할지 구상해야 하죠.

그럴 땐 전시 공간을 한번 걸어보는 겁니다. 전시 접근성 매뉴얼이 있었던 게 아니라서 계속해서 장애 당사자분들에게 여쭤보고 직접 경험하면서 하나씩 만들어갔어요. ‹환대의 조각들›에서 이뤄진 전시는 점자와 묵자가 같이 적힌 리플릿, 큰 글씨 리플릿, 영어 리플릿, 점자만 있는 리플릿 등 다양한 선택지를 제공했어요. 전시장 입구에 전시 서문은 묵자와 점자가 병기된 리플릿으로, 작가와 작업에 대한 설명은 큰 글씨 리플릿, 영어 리플릿, 점자 리플릿 세 종류로 마련하고 그 맞은편에는 수어 통역 화면과 문자 해설, 음성 해설을 갖춰두었습니다. 최대한 전시 정보에 대한 접근성이 떨어지는 상황을 만들고 싶지 않았습니다.

작가님들께 전시를 의뢰드리면서 접근성을 고려한 작업을 요청했습니다. 작업의 2차 해석으로의 접근성이 아니라 만질 수 있는 조각, 들을 수 있는 사진과 그림, 진동으로 느낄 수 있는 소리 등 작업을 설계하는 시작 단계부터 전시에 누구를 초대하고 싶은가, 누구를 상상하고 있는가를 전제한 작업을 해줬으면 좋겠다고 말씀드렸습니다. 어린이도 만질 수 있는 낮은 좌대 위에 올려진 만질 수 있는 조각(구은정), 퀴어 정체성을 드러내는 향기(양승욱), 다른 높낮이로 엎드려 듣거나 움직임과 진동으로 느낄 수 있는 소리(오로민경), 발달장애인 창작자이자 신화와 괴수의 세계를 뒤섞어 보여주는 그림과 들려주는 이야기(정진호) 작업들이 전시

공간에 놓였습니다.

　작가님들이 만든 작은 책자가 하나 있었는데, 이 책자의 음성 해설을 준비를 못 했어요. 시각장애가 있는 관객분이 전시장을 방문하셨는데 전시장에 계신 조력자가 직접 읽어주셨어요. 그 풍경이 마음에 오랫동안 남습니다. 요즘은 사람과 접점이 없는 방식으로 접근성을 만들어가는 경우가 많아지는 것 같아요. 첨단기술로 접근성이 해결된다는 방향으로요. 그런데 저는 마찰과 접점을 만들어가는 게 접근성이라는 생각이 들어요. 우리가 준비한 접근성이 부족하더라도 만남이 마찰을 초래하고 그 마찰로써 우리가 서로를 이해하는 것이 접근성이 아닐까 생각합니다.

‹천천히 우회하며 오르는 길›, 남서울미술관 임시경사로, 2020.

　지금까지 다이애나랩의 일원으로서 기획했던 프로젝트를 말씀드렸고, 작업자로서는 2021년부터 청각장애가 있는 김은설 작가님과 ‹므브프› 프로젝트를 이어오고 있습니다. 소리가 들리는 상태가 자연스러운 사람(백구)과 소리가 들리지 않는 상태가 자연스러운 사람(김은설)이 소리를 둘러싼 워크숍, 공연, 전시를 만들고 있습니다. ‹므브프› 프로젝트를 할 때 중요시한 점은 워크숍, 공연 환경을 편안하게 구성하는 것이었습니다. 다양한 연령대와 몸을 가진 사람들이 참여할 수 있는 워크숍과 공연을 꾸려야 했기에 릴랙스드 퍼포먼스라는 개념을 참고했습니다. 워크숍과 공연 중에 관객은 공연 공간을 자유롭게 돌아다니거나 소리를 낼 수 있고, 편안하게 쉴 수 있는 공간도 따로 마련해 두었습니다. 무대뿐 아니라 관객석에도 조명을 켜두어 무대와 관객석의 경계를 흐트러뜨리는 등 진행자와 참여자의 구분을 흐리는 방식으로 워크숍과 공연을 진행했습니다. ‹므브프› 워크숍과 공연에서는 소리 언어와 수어, 문자 해설이 동시에 일어납니다. 하나의 상황이 청각적으로, 시각적으로, 텍스트로 한없이 뒤섞입니다. 언어들 사이에 시간차가 계속 발생해 2시간을 예상해도 3시간 반을 넘기기도 합니다. 차이, 다름과 함께하는 것은 늘 시간이 필요한 일인 것 같습니다.

‹초대의 감각›, «환대의 조각들», 2021.

‹진동하는 신체되기›, ‹므프브›.

정유미: 정유미입니다. 저는 다이애나랩과 함께 ‹차별없는가게› 프로젝트를 같이했는데요. 그간 접근성을 주제로 한 프로젝트만 했던 건 아니어서 관련 경험이 풍부하지는 않지만 ‹차별없는가게›를 함께하면서 느낀 점들을 이야기해 보려 합니다.

　‹차별없는가게›는 사회적 소수자가

지역사회에서 차별받지 않고 동등한 개인으로 받아들여질 것을 동네 식당이나 카페 등 일상에 가까운 가게로부터 약속받아 지도에 표시하는 프로젝트입니다. 스투키 스튜디오는 캠페인에 사용되는 캠페인 아이덴티티, 포스터, 가이드북, 웹사이트 등을 만들었어요.

처음 다이애나랩이 ‹차별없는가게› 프로젝트를 함께하자고 했을 때 너무 좋은 취지라고 생각했지만 참여하기 망설여지는 지점들이 있었어요. 우선 캠페인의 이름 "차별없는가게"가 굉장히 강렬하고 완전무결한 듯 느껴져서 무서웠고, 당사자가 아닌 제가 장애 접근성에 관한 프로젝트를 할 때 무언가 '잘못할까 봐' 두려웠어요. 이런 우려를 다이애나랩에게 말씀드렸을 때 이게 '불가능하지만 점차적으로 해보는 것'이라고 잘 설명해 주셨고, 어려운 부분은 같이 상의하면서 진행할 수 있겠다는 확신이 들어서 참여하게 되었어요.

우선 캠페인 디자인을 하며 어떤 톤으로 전달할까 하는 문제에 주안점을 두었어요. 차별, 접근성과 관련한 책과 자료를 찾아보기도 하고 다이애나랩과 많이 회의하기도 하면서 디자인 기획을 잡아나갔어요. 차별하지 않을 것이라는 약속을 함께한 사람들이 있는 공간이 서로를 감시하고 혼내는 곳이 아니라 당황스러운 일이 일어날 수도 있지만 결과적으로는 모두가 편안한 공간이라는 경험을 잘 전달하고 싶었어요. 그리고 캠페인 디자인을 실제로 적용할 공간은 ‹차별없는가게› 프로젝트에 참여한 가게들이기 때문에 직접 방문해서 가게의 개성을 최대한 존중하면서도 ‹차별없는가게› 캠페인에 참여 중임을 드러낼 수 있는 방법에 대해 깊이 고민했어요.

그래서 각자 다른 사람들이 편안하게 공간에 존재하는 느낌을 전달하는 일러스트레이션 작업을 했고, 어느 참여 가게와도 잘 어우러질 수 있도록 검은색, 흰색을 배경으로 포스터를 만들었어요.

작업에는 각 가게의 접근성 정보를 알려주는 아이콘 작업도 포함이 되어 있었어요. 아이콘 작업을 할 때는 각 아이콘의 명칭에 대한 논의도 많이 했고, 이미지의 표현에 있어서도 다이애나랩과 논의를 많이 해서 제작했어요.

웹사이트는 사실 접근성을 높이는 데 한계를 종종 느꼈어요. 저희는 웹사이트 작업을 할 때 사용자별로 어떤 지점에 가서 무엇을 느끼고 어떤 정보를 전달 받아야 하는지 구체적으로 설정하고 작업하는 편이에요. 그런데 눈이 보이는 사람을 중심으로 웹사이트의 경험을 구성해 놓고 그것을 시각장애인을 위해서 탭으로 탐색할 수 있게 하거나 대체 텍스트를 적용하는 것만으로 접근성을 준수했다고 하는 게 과연 맞는 것인가 많이 생각하게 되더라고요. 그리고 웹사이트가 지도를 중심으로 구성되어 있는데, 지도를 탐색하는 접근성에 대한 기준이 아직 마련되어 있지 않은 상태였기 때문에 혼란스러운 상태에서 맨땅에 헤딩하듯이 웹사이트를 만든 기억이 납니다.

가장 좋았던 점은 작업 중간중간에 다이애나랩이 여러 사람, 특히 장애가 있는 분들이나 활동가분들에게 자문을 구하고 그 과정을 전부 공유해 주셨다는 거예요. 그전에도 장애 접근성 관련 프로젝트에 디자이너로 참여한 적은 있었는데 디자인을 실제로 사용하는 당사자에게 어떻게 가닿는지 확인할 수가 없어서 아쉬웠거든요. 저는 보통 이런 프로젝트에 참여하면서 실제로 이 디자인이 쓸모 있을지에 대해서 관심이 많고 잘 쓰이는 모습을 볼 때 효용감을 느끼는데 그것을 확인하는 기회는 흔치 않은 것 같아요.

‹차별없는가게› 프로젝트처럼 디자이너가 기획에 참여하고 당사자와 연결되어 사용성을 확인하고 프로젝트를 넘어서 친구가 되는, 그런 과정이 필요한 것 같아요. 그런 환경과 네트워크를 어떻게 만들 수 있을까 많이 고민하게 되는 시점이에요. 주변 디자이너들과도 자주 접근성에 대한 이야기를 나누는데, 디자이너와 활동가, 당사자가 서로 연결되고 프로젝트가 천천히 진행되더라도 서로가 효용을 느낄 수 있게 작업을 꾸려나가는 방법을 논의하면서 접근성을 높이는 프로젝트들을 해나가면 좋겠다고 생각합니다.

김형재: 김형재입니다. 각기 다른 영역에서의 경험이 이 자리에서 서로 교차하면서 고민이 해소되면 좋을 듯합니다. 판소리를 접근성 매니징하는 물리적인 과정에서의 고민을 나눠주신 바 있는데요. 민구홍 님이 만약 판소리를 타이포그래피로 표현하는 자막 해설에 참여한다면 어떤 방식으로 접근하실 것 같아요?

민구홍: 민구홍입니다. 판소리를 타이포그래피로 표현한다는 건 결국 소리를 문자로 치환하는 일이겠죠. 당장 머릿속에 떠오르는 결과물은 자막이

‹차별없는가게› 로고.

『차별없는가게 가이드북』의 표지 이미지. 다양한 존재가 편안하게
공간에 머무르는 모습을 표현하고 있다.

‹차별없는가게› 웹사이트의 모습. ‹차별없는가게› 프로젝트에
참여하고 있는 가게가 표시되어 있다.

까페여름에 ‹차별없는가게› 발매트와 경사로가 설치된 모습.
이야기, 우에타 지로 촬영.

‹차별없는가게› 중 한 곳인 인포숍카페별꼴의 가게 정보가 표시된
모습. 가게 소개와 접근성 정보 등을 볼 수 있다.

‹차별없는가게› 포스터.

극대화된 모습일 것 같아요. 저는 평소와 다름없이 표현보다 기능적인 측면을 먼저 고려할 것 같은데요. 판소리를 떠나 눈에 보이지 않는 소리를 눈에 보이도록 드러내야 하는 만큼 공연장에서 판독하기 좋을 만한 글자체를 선택할 것 같아요. 여기서 개념적이든 시각적이든 판소리와 연결할 수 있는 부분을 찾아내 볼 테고요.

김형재: 판소리는 보통 한 번에 알아듣기 어려운 부분도 있지 않을까요?

민구홍: 옳은 말씀입니다. 사실 판소리를 많이 들어보지 않아서 머릿속이 깜깜해지는데요. 이런 기술적 문제를 체감하고, 또 실제로 해결해 오신 이충현 님께 배턴을 넘기고 싶습니다. 이충현 님은 구체적으로 어떤 방법론을 사용하셨나요?

이충현: 말씀하신 내용이 기본 전제인 것 같아요. 자막 해설의 가장 중요한 기본 전제는 잘 보여야 한다는 것인데, 잘 보인다는 게 사실은 글자체나 글자체의 위치와 크기에 따라서 결정되는 것만도 아니에요. 예를 들어 프로젝터 스크린은 보통 하얀색인데 극장이 검은색일 경우엔 연출자 입장에서 스트레스를 받는 상황이 생기는 거죠.
　　판소리는 굉장히 한국적인 음악이기 때문에 판소리에 잘 어울릴 만한 글자체를 뒤져보곤 하는데, 요즘은 「Kopub 바탕체」를 자주 사용합니다. 꼭 자막 해설이 아니더라도 접근성 작업을 하다 보면 일단 기본적으로 창작진과 관객들이 약속하는 게 중요해요. 접근성 작업에서 극 안으로 들어갈 때 어떤 약속들을 해야 하냐면, 예를 들어 수어에는 '오호츠크해'라는 단어가 없어요. 그러면 지문자라는 방식으로 오호츠크해를 표현합니다. 지문자는 자음 모음을 하나하나 표현하는 방식이에요. 대사가 '오호츠크해 어쩌고저쩌고' 하면 수어는 이 대사를 못 따라갑니다. 그래서 그런 단어들에 대해 먼저 약속하는 거예요. 음성 혹은 수어를 통해서 관객에게 '앞으로 오호츠크해는 이겁니다. 우리 공연하는 동안 이걸로 약속해요.'라고 하듯이요. 자막도 예컨대 음악이 나올 때 이것이 음악이라는 걸 나타내는 방식을 합의하는 약속이 사전에 필요합니다.
　　그때는 기울임과 색깔과 각 악기의 이미지를 반영하는 식으로 판소리를 표현했는데요, 늘 아쉽죠. 돈과 시간이 더 있었다면 훨씬 재밌는 형태의 애니메이션으로 만들어볼 수도 있고 그 외 다양한 방식을 시도해 볼 수도 있는데, 사실 공연 하나 만들 때 PPT로 준비한다고 치면 한 1,500–2,500장이 나오거든요. 일일이 다 만드는 데 한 장 한 장의 길이감을 고려해야 하고, 스포하면 안 되니까 내용이 잘리고, 배우의 호흡에 따라서 다시 잘리고, 대본이 바뀌면 변경된 부분에 따라 또 달라지고. 이런 일이 자주 벌어지다 보니 사실 늘 아쉬운 것 같아요. 저는 디자이너가 아니니까 자막 작업에서 놓치는 것들이 분명히 있거든요. 그럴 때 어떻게 하면 좋을까 많이 고민했어요. 그래서 이번 10월에 하는 연극 작업에는 디자이너분을 자막 제작에 많이 붙였는데 어떻게 나올지 기대돼요. 소리를 글자로, 소리를 수어로 어떻게 즐겁게 바꿔낼 수 있을까 많이 이야기했어요.

민구홍: 민구홍입니다. 판소리 중간중간의 침묵 또한 중요한 부분일 것 같습니다. 타이포그래피가 검은색, 즉 글자가 아니라 흰색, 즉 여백과 공간을 다루는 기술이라는 말이 있듯 '소리 있음'뿐 아니라 '소리 없음'을 문자로 드러내는 방식까지 고민하다 보면 도전해 볼 만한 시도가 적지 않을 것 같아요. 결국 넓게는 자막이라는 형식을 띤 문자 예술, 구체적으로는 키네틱 타이포그래피(kinetic typography)나 인터랙티브 구체시(interactive concrete poem)의 한 형태일 것 같고요.

김형재: 김형재입니다. 기본적으로 콘텐츠나 구체적인 문자를 그대로 전달하는 게 아니라 그것이 다시 시각적인 조형 요소가 될 수 있다는 말씀이군요.

민구홍: 네, 그럴 수 있다고 생각합니다. 누군가에게는 자막이 작품을 이해하기 위한 보조 도구일 수 있지만, 또 다른 누군가에게는 오직 자막이 작품일 수 있을 테니까요.

김형재: 김형재입니다. 시각장애인이 퍼포먼스나 공연을 감상할 때는 소리, 공기, 음성 해설 등 여러 가지 방식을 취할 텐데, 그러면 원작의 원래 의도와 성격에 접근성 매니저를 비롯한 다른 참여자가 관여하게 되잖아요. 이러한 관여는 사실 일종의 저자성을 부여하는데, 이 부분을 어떻게 의식하면서 작업하고 제한하시는지 궁금합니다.

이충현: 이충현입니다. 지난번에 "접근성 매니저로서 제일 많이 하게 되는 일이 무엇인가?"라는 질문을 받았는데 "사과"라고 답했어요. 접근성 매니저가 가져가야 하는 역할은 어떤 중간 입장일 때가 많아요. 당사자한테도 미안하고 창작자한테도 미안한 경우죠.

아까 다이애나랩의 작업 같은 경우는 들으면서 조금 부럽기도 했는데, 애초에 접근성을 고려하며 창작물을 만들 때와 이미 만들어진 창작물을 공개하기 한 달 전에 접근성을 부여해 달라는 연락을 받을 때 할 수 있는 영역은 아주 다르거든요. 그러다 보니까 저도 창작자한테는 "이만큼 더 해야 해요."라고 하고 장애인 당사자 혹은 관객들한테는 "이만큼밖에 못 했어요."라고 하게 되는 두 입장 사이에서 많은 고민이 들기도 합니다.

어쨌든 방금 하신 질문에서 포인트는 창작자가 얼마나 의지가 있느냐가 절대적이라는 점입니다. 보통 공연 외적으로 들어가는 작업을 할 때 저는 여기서 내 관점을 통해 어떤 미학적 시도를 담아낼 수 있을까 고민하거든요. 그리고 실제로 그것을 담아내려고 계속해서 제안하고요. 그 결과는 창작자가 얼마나 받아들이느냐에 따라 아주 달라지죠. 그래서 제가 항상 처음에 하는 일은 얼마나 개입할 수 있는지를 분명히 하는 것이에요. 제가 무엇을 할 수 있고 얼마나 개입할 수 있고 의지는 얼마만큼이고 지금 우리가 갖춘 컨디션은 어떻고, 이런 것들을 파악한 뒤에 '내가 여기서는 이런 시도들을 해볼 수 있겠구나.' 혹은 '여기서 이런 시도들은 해볼 수 없는데 그래도 이 정도는 가져갈 수 있겠구나.' 아니면 '여기에서 할 수 있는 게 진짜 없구나.' 등의 결심이 서죠.

김형재: 더 많은 시도가 최선이라고 생각하시는 거네요.

이충현: 그럼요. 제 개인적 목표는 이전에 했던 작업보다 한 가지는 더 나아지는 겁니다. 이번에는 무엇이 더 나아질까, 혹은 나아질 수 있을까 의식적으로 고민하는 편이에요. 이를테면 《서울국제공연예술제》를 줄여서 '스파프(SPAF)'라고 부르는데, 스파프에서 아카이빙 작업을 아주 잘, 아니, 아주 잘까지는 모르겠지만 잘해보는 게 목표거든요. 그간 작업하면서 아쉬웠던 점은 엄청나게 고민하고 논의해서 나온 결과물이

2023 《서울국제공연예술제》 포스터.

서너 번 상연되면 곧바로 종료되는 것이었어요. 물론 저를 비롯한 참여자들과 관객들의 마음속엔 남아 있겠지만 더 잘 남겼으면 하는 바람이 늘 있었어요. 하지만 그럴 여력이 없어서 하지 못했죠. 핑계일 수도 있겠지만요.

그런데 이번엔 아카이빙을 잘해보고 싶었어요. 물론 이미 우리나라에 가이드는 아주 많아요. 큰 글씨를 사용하면 좋다는 어떤 '정답'도 있는데 사실 저는 가이드에서 어떤 이질감을 느끼고 접근성 작업을 하면서 정답을 찾은 적이 별로 없거든요. 그보다는 훨씬 상위의 고민들을 하고 있습니다. 미학적 시도에 관해서도 그렇고, 정답이 없는 것만 같은 담론을 끌고 가고 있어요. 하지만 어쨌든 접근성 작업을 처음 접한 사람들에게 가이드를 줘야 하고 보통 정답 같은 것을 알려주게 됩니다. 그런데 이번엔 정답이 없는 가이드를 만들어보고 싶었어요. 창작의 주체들이 그 과정에서 어떤 역할을 했는지, 이 타임라인을 시작부터 가져가 보려고 시도하고 있어요. 그래서 이번에 아키비스트분을 섭외하기도 했어요. 작업할 디자이너로 스투키 스튜디오를 추천해 주셨고 섭외할 수도 있다고 하셨는데, 연락이 갔었다면 좋겠네요.

정유미: 같이 작업할 수 있다면 정말 좋을 것 같아요! 조금 전 판소리를 어떻게 자막으로 보여줄지 고민한다고 말씀할 때 베리어블 글자체(variable

font), 즉 가변 글자체가 생각났는데요, 글자체의
속성이 고정되어 있지 않고 굵기, 높낮이, 곡선 등
여러 값을 조절해서 사용할 수 있습니다. 예를 들어
음성을 표현할 때면 얇은 목소리, 굵은 목소리,
낮은 목소리, 높은 목소리, 또는 소리의 떨림도
표현할 수 있을 것 같고요. 이를테면 낮은 목소리는
글자의 높이를 줄이고 얇은 목소리는 글자의 굵기를
얇게 하는 식으로 소리의 속성과 글자체의 속성을
연결해서 소리를 시각적으로 표현하는 데 사용할 수
있을 것 같다고 생각했어요. 판소리 공연에서 문자
통역으로 내용을 전달하는 것 말고도 함께 즐기는
공연이라는 측면에서 어떻게 이 함께한다는 감각을
향유할 수 있도록 시각적으로 재밌게 번역하여
전달할 수 있을까 고민했죠. 저희는 코딩으로 단어를
만들어서 특정 값에 반응하는 작업들을 해본 적은
있지만 아직 베리어블 글자체를 만들어본 적은
없어요. 『글짜씨』에서 만들어봐도 좋겠네요.

김형재: 어떤 조건에 반응하는 모듈이나 규칙을
글자체에 적용해서 실제 콘텐츠가 갖춘 자극이나
여러 입력값에 따라서 달라지는 방식일까요?

정유미: 네, 맞아요.

이충현: 목소리를 듣고 알아서 변환되나요?

정유미: 만약에 목소리값의 높낮이나 굵기를 수치로
변환할 수 있다면 반영시킬 수도 있을 것 같아요.
아니면 현장에서 듣는 분이 그 값을 실시간으로
조정한다면 동시에 무언가를 할 수도 있지 않을까요?
마치 디제잉 공연을 하는 것처럼요.

이충현: 동시에 변환할 수 있는 방식의 글자체예요?

정유미: 글자체의 다양한 형태는 점과 점을 연결한
선으로 구성되어 있는데요, 그 점의 위치나 점과
점을 잇는 곡선의 곡률 등의 값을 고정해 두지 않고
조정 가능한 형태로 두는 거예요. 직접 조정할 수도
있고, 소리와 같은 어떤 입력값을 받아서 수치화할 수
있다면 그 값을 반영하게 할 수도 있어요.

이충현: 미리 세팅할 수도 있고 현장에서 그때그때 할
수도 있고 그런가요?

글자실험—기존 글자체 정보 확인.

글자실험—글자 변형 기획.

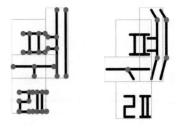

글자실험—글자체 변형.

정유미: 네! 지금은 그런 기술이 충분한 것 같아요.

백구: 얼마 전에 성수연 배우님이 연출한 ‹B BE BEE› 공연을 봤는데 문자 해설에 애니메이션을 넣었더라고요. 문자에 움직임을 주어 문자 해설이 하나의 역할을 맡아 공연 안에서 연기하는 배우처럼 느껴졌습니다. 수어 통역사 두 분도 성수연 배우님과 같은 분장을 해서 일인극이지만 세 명이서 같이 움직이고 있다는 감각을 불러일으킨 공연이었어요. 아주 흥미롭게 봤습니다.

저는 접근성을 미학적으로 접근하는 측면에 관해 아직까지 불편한 지점이 분명히 있습니다. 접근성은 실천이고 행동이잖아요. 차이와 다름에 관해 생각하고 사람과 어떻게 만날지 고민하고 만나는 순간에서 발생하는 예술 같은 순간에 대해선 긍정합니다. 그렇지만 사람이 고려되지 않는 맥락에서 접근성 그 자체를 아름답게 옮기는 일에 집중하는 건 위험하다고 생각합니다.

김시락 님에게 묻고 싶은 것이 있습니다. 예전에 한 시각장애인 당사자분과 이야기를 나누었을 때 미술관에 거의 안 간다고 하더라고요. 갤러리나 미술관에서 촉각 명화를 경험한 적이 있는데 촉감이 유치했다고 하셨어요. 마치 어린이 촉감북 같다고요. 그렇다면 시각장애인에게 공간을, 그리고 시각 작업을 어떻게 설명할 수 있을까, 어떻게 접근해야 흥미를 가질까 궁금했습니다. 미술관이나 갤러리처럼 시각 중심적인 공간에서 느낀 감각을 들려주실 수 있을까요?

김시락: 네. 아까 말씀드린 것처럼 다른 감각으로도 경험할 수 있는데 음성 해설만 제공되는 경우를 몇 차례 경험해 봤지만 재미가 없었고요. 그렇다고 해서 그것이 불필요한 게 아니라 저 같은 전맹에게는 무용할 수 있지만 저시력 장애인에게는 충분히 도움이 될 수 있기 때문에 필요한 접근성이기는 하죠. 다만 전맹 입장에서는 그것만으로는 불충분하다는 생각을 했어요. 말씀한 것처럼 촉각 명화라고 해서 전시를 여는 경우가 종종 있는데요. '이런 모양이구나.'라고는 느껴지지만 어딘지 가슴을 치는 감각적이고 미학적인 순간을 느끼지 못하고 감동으로 이어지지 않는 한계가 분명 있어요. 어떤 것을 눈으로 볼 때와 손으로 만졌을 때 드는 괴리감도 분명 있는데, 어떻게 이 간극을 메우며 감각을 전달할 수 있을지는 쉽지 않은 문제인 것 같아요.

촉각 명화의 경우 단순히 일정 수준 도드라지게 만들어 벽에 걸어 전시하는 것 말고도 다른 시도를 해볼 수 있어요. 제가 일본에 갔을 때 일본점자도서관을 방문했는데, ‹최후의 만찬›을 삼차원으로 제작해서 좌대에 올려 전시했더라고요. 그런 것도 또 하나의 시도로서 재미있었어요. 물론 그림에서는 볼 수 없는 뒷모습까지 표현하다 보니 또 다른 창작이 이뤄져야 하기 때문에 더 어려울 수는 있지만요. 평면상에서 살짝 두드러지게만 해놓으면 원근감 때문에 눈으로 보면 사람처럼 보이기도 하고 갈매기처럼 보이기도 하지만 결국엔 어떤 기호, 어떤 불분명한 배경처럼 느껴지는 경우가 많아요. 사실 그럴 땐 뭐랄까요, 작품을 촉각적으로 만들어서 접근성을 고려한 전시를 했다고 홍보할 수는 있겠지만 그런 것들이 어떤 즐거움으로 와닿지는 않는 것 같아요.

함께하고 있는 ‹어둠 속에, 풍경›이라는 프로젝트에서는 꿈에 대해 많이 이야기합니다. 비장애인 참여자의 꿈은 시각적 요소가 중심을 이루는데, 이것을 우리가 어떻게 공유할 것인가 하는 지점에서 많은 논의와 시도가 이뤄졌어요. 저는 실명한 후에 제 꿈에서 시각적인 정보가 차츰 사라져 전혀 보지 못하게 된 지 꽤 됐어요. 소리와 촉각 위주의 꿈을 꾸다가 요즘은 소리가 들리는 꿈도 별로 없는 것 같아요. 그냥 이야기만 남는….

감각을 공유하기 위한 방법 중 하나로 감각을 각자의 표현으로 풀어보는 작업을 많이 했어요. 예를 들어 선명하다는 감각을 촉각적으로 풀어내면 깨끗한 접시를 손끝으로 문지르는 느낌이라고 한 적이 있어요.

접근성은 실천이기에 접근성에 대한 미학적 접근에 반감을 느낀다고 하셨는데, 어느 정도 공감되는 부분도 있고 조금 달리 생각해 볼 수도 있다고 생각해요. 제공되는 접근성 요소들은 정보 전달이라는 본연의 역할을 놓쳐서는 안 되겠죠. 하지만 정보 전달을 넘어서 좀 더 풍부한 감상 경험을 제공하기 위한 고민과 노력이 많이 이루어지고 있고 멈춰서는 안 된다고 생각해요. 그럴수록 일대일로 대응시키는 단순한 작업을 넘어서 조금 전 말한 ‹최후의 만찬›처럼 창작의 영역이 점점 더 확장하겠죠. 더 많은 창작자가 더 과감하게 더 다양한 접근성 시도를 해보면 좋겠어요.

이충현: 미학적인 욕구가 정보 접근에 대한 욕구를 넘어설 때 문제가 생긴다고 생각해요. 제 경우는 살면서 익숙해진 청각 정보, 시각 정보, 촉각 정보 등의 감각이 제게 주는 종합적인 감각 같은 것이 있거든요. 그리고 보통 연출자가 애초에 배리어프리 공연을 의도하지 않고 만들었을 땐 그 정보들이 버무려졌을 때 와닿는 어떤 감각을 관객에게 전달하고 싶어 하는 것일 테고요. 그러니까 미학적 접근은, 어떤 감각을 다르게 느끼는 관계, 또 이 다름을 같이 즐길 수 있는 영역에서의 미학적 접근인 것 같아요. 그런데 말씀한 것처럼 오로지 미학을 위해서 정보 접근성을 배제하거나 놓치는 부분은 그냥 그렇게 발생할 수도 있기 때문에 굉장히 조심해야 한다고 생각합니다.

백구: 네, 저도 공연에서 미학적 욕구가 정보 접근 욕구를 넘어서는 경우는 드물다고 생각합니다. 다만 디자인과 시각 미술 안에서 접근성이라는 것 자체를 개념화하기도 하는 것 같아요. 디자이너 혹은 작가 자신이 접근성을 이해하고 있고 이렇게 색다르게 다룰 수 있음을 과시하는 식의 미학적 접근 사례들을 접한 적이 있고, 그런 시도들은 오히려 접근성이 정말 필요한 사람들을 소외시키기에 불편하다고 생각했습니다.

김형재: 김형재입니다. 시도가 많아져야 한다는 점에 대해서 모두 동의하시는 것 같습니다. 그렇다면 각자의 입장에서 그런 시도에 담보되어야 하거나 같이 가야 하는 최소한의 여건 혹은 조건이 있을지, 있다면 어떤 것들이 있는지 들어보고 싶습니다.

전지영: 전지영입니다. 그래서 시각장애인에게 색깔이나 보이는 미적 아름다움이 전혀 중요하지 않은가 물어보면 또 그게 아닌 거예요. 그 사람들이 어떤 색깔의 어떤 디자인의 옷을 입는지는 너무 중요하죠. 물론 안 중요한 분들도 있겠지만, 본인에게 보이지 않음에도 그것이 본인의 기분과 성격을 표현하는 데 너무 중요한 분들이 아주 많더라고요. 색깔을 모르더라도 눈앞의 색깔이 무엇인지 판독하게 해주는 기계도 발명되고 있어요. 오히려 그래서 저는 미학적 측면을 아예 배제하고 오직 퀄리티만 고민해야 하는가에 대해서는 많은 논의와 시도가 필요한 것 같아요.

이충현: 이충현입니다. 제가 생각하기에 백구 님은 예술 창작자 기반이고 저는 기획자 기반이다 보니 시작점이 다른 것 같아요. 제가 해온 접근성 작업의 기본은 늘 기능에 있었거든요. 그러다 보니까 기능에 초점을 맞춘 작업들이 의도와 연출에 미학적으로 맞춰야 하는 것과 미학적 측면에 초점을 맞춘 작업들을 기능에 맞춰야 하는 것 사이에서 비롯한 차이가 아닐까 하는 생각이 들었습니다. 그런 차이가 있었겠구나, 그런 사례를 보셨겠구나 싶었죠.

백구: 백구입니다. 접근성을 고려한 작업을 만들고 기획하면서 어느 순간에는 접근성이라는 절대 기준이 존재하고 그 절대 기준을 향해 달려가고 있는 건 아닐까 돌아보고 있습니다. 누구나 '내가 만드는 공연과 전시에 접근성을 시도해 볼까? 내가 노력하면 해볼 수 있을 것 같다.'라는 마음이 들게 하는 것이 중요하다고 생각합니다. 배리어프리한 환경을 위해서 무조건 수어 통역과 문자 통역, 음성 해설이 있어야 한다는 절대적 규칙을 만드는 것을 저는 지양합니다.

　예를 들어 개인 작가가 지원금을 받아 전시를 준비하고 있어요. 그리고 자신의 전시에 농인을 초대하고 싶어요. 그렇지만 수어 통역사를 섭외할 만큼의 지원금은 받지 못했어요. 그렇다면 필담으로 시작할 수도 있습니다. 배리어프리한 환경을 구성하는 것은 돈이 많이 드는 일이잖아요. 사람이 하는 일이기에, 그리고 1차 창작만큼 품이 많이 드는 일이기에 그에 적정한 금액을 받는 것이 맞다고 생각합니다. 하지만 수어 통역사, 문자 통역, 음성 해설을 갖추지 못해서 접근성을 포기하는 방식은 아닌 거죠. 저마다의 방식으로 접근성을 만들어나갈 수 있습니다.

　그렇지만 접근성이 필요한 당사자를 고려하지 않은 자의적 배리어프리 해석은 위험합니다. 어떻게 만나고 소통할 것인가에 대한 고민과 태도가 기반에 깔려 있어야 합니다. 접근성을 방법론으로만 바라보지 않고 다른 언어를 만나는 순간으로 생각하면 너무 재밌지 않나요? 내가 적은 텍스트가 수어의 움직임과 표정으로 번역되는 과정, 이야기로 공간을 이해하는 과정이 재미있고, 그 과정에서 만나는 사람들이 있었기에 계속해서 해나가는 것 같습니다.

민구홍: 민구홍입니다. 오늘 처음 뵙긴 했지만 그냥 편하게 동료로서 김시락 님께 여쭤보고 싶어요. 작품을 생산하는 과정과 소비하는 과정에서 어느 순간에 가장 즐거우신가요? 창작을 포함한 생산 활동에서 자연스럽게 결과물의 소비자가 어느 순간에 즐거움을 느낄지 고려하거나 상상해 보게 되잖아요. 실례가 되는 말일 것 같아 조심스럽지만, 이제껏 제게 그 소비자는 비장애인이었으니까요. 김시락 님 말씀이 저뿐 아니라 이 대화의 독자에게 유용한 학습 기회가 될 것 같습니다.

김시락: 즐거움을 주는 감각은 청각, 후각, 미각 정도인 것 같습니다. 사실 생각해 보면 촉각은 어떤 생각을 일으키긴 하지만 어떤 감정을 일으키는 경우는 적은 것 같아요. 지금 여러 얘기를 들으면서 생각해 보면 뭐랄까요, 눈으로 봤을 때는 굉장히 무섭게 생긴 호랑이 조각을 만진다고 해서 '무서워!'라고 하기가 쉽지 않을 것 같거든요. 그런데 반대로 작고 귀엽게 생긴 강아지 인형을 만지면서 '귀여워!'라고는 할 수 있는데, 그럴 때는 인형의 형태적인 면과 더불어 강아지와의 기억이 복합적으로 작용하는 것 같아요. 보들보들한 털이 있으면 더욱 쉽게 연상할 수 있겠죠. 그래서 돌로 된 강아지 인형보다는 따뜻한 털로 된 강아지 인형을 만지면서 '귀엽다!'라고 말하기가 더 쉬울 거예요. 그러니까 살아 있는 동물을 만졌을 때 느끼던 귀엽다는 생각은 도식화되고 학습된 것이 아닌가 싶어요. 강아지를 무서워하는 사람 중에는 복슬복슬한 털만 닿아도 소스라치게 놀라는 경우도 있잖아요. 무섭게 생긴 호랑이 조각을 무섭게 느끼지 않는 것처럼 귀여운 것을 어떻게 귀엽다고 느낄 수 있는 것인가 하는 생각이 잠시 들었어요.

그에 반해서 다른 감각들은 직접적으로 연결되는 것 같아요. 청각의 경우 유리를 긁는 소리를 들으면 즉각적인 거부반응이 나타나기도 하고 자기 취향에 맞게 굉장히 멋지게 연출된 노래를 들었을 땐 소름이 돋기도 해요. 향기에 대한 취향도 분명하죠. 그 밖에 즐기는 요소로 시각장애인은 기승전결이나 서사가 있는 이야기를 굉장히 좋아하는 것 같아요. 저도 마찬가지고요. 감각하는 경험은 아니지만 슬픔, 분노 같은 감정을 일으키니까요. 예술 중에 이야기와 무관한 것은 별로 없는 듯하지만요.

민구홍: 민구홍입니다. 말씀 감사드립니다. 언급하신 음악이나 이야기처럼 순서의 집합, 즉 시간성이 작품을 감상하는 데 중요한 요소로 작용하는 것 같아요. 시간성이 회화나 포스터 같은 평면 예술에서는 아무래도 다루기 어려운 요소인 만큼 시간성을 기준으로 가능한 매체들을 추려보면 시각장애인을 위한 생각지 못한 매체를 발견할 수 있지 않을까요?

김시락: 미술 작품 관련해서 방금 생각난 게 있는데, 어제 토탈미술관에 방앤리 작가님들이 선보이는 〈어둠 속의 예언자〉 모니터링을 갔어요. 일반적인 모니터링이라기보다는 작품을 보여주시고 같이 이야기 나누는 그런 시간이었어요. 그분들의 작업 중 흥미로웠던 것이 있어요. 독일에서 한 작업으로, 시각장애인을 위해서 촉각 모형을 따로 만든 게 아니라 애초에 만질 수 있는 경험을 기획한 건데 그 과정에서 어떤 부분을 어떻게 만지면 온도가 달라지고 소리가 나는 등 관람객의 움직임에 반응하는, 여러 가지 감각이 복합된 전시였어요. 한국에서 연다면 꼭 보러 가겠다고 말씀드렸죠. 기존 그림들에 대한 음성 해설을 조각화하는 데서 그치기보다는 보편적으로 감상할 수 있는 작품에 좀 더 흥미가 생기는 것 같습니다.

조예진: 조예진입니다. 대화 중에 계속 언급된 내용이기도 하고 오늘 꼭 함께 이야기 나누고 싶었던 주제이기도 해서 질문드립니다. 촉각 명화 전시의 경우, 기존의 평면 예술 작품을 양각으로 돌출시켜서 시각장애인이 특정 형태를 손끝으로 인지하게 하는 방식을 취하고 있죠. 이러한 단일한 방식의 번역으로는 비장애인이 예술 작품을 시각적으로 감상했을 때 겪는 임팩트를 절대 전달할 수 없다는 생각이 듭니다.

이와 비슷하게 충현 님이 접근성 매니징을 담당한 초반의 공연들은 기존 공연 콘텐츠에 대한 후작업을 통해 배리어프리 공연을 구성하는 방식이었는데요. 최근에 관람한 연극 〈구십 구명의 꼬마들과 나눈 대화〉뿐 아니라 올해 하반기에 준비하고 계신 연극 〈이리의 땅〉도 창작 단계부터 배리어프리를 고려하는 방식을 취하는 것으로 알고 있습니다. 연출자이자 접근성 매니징을 담당하신 충현 님은 물론, 관람객의 경험에 이르기까지 연극의 구성적 측면에서 이전에는 없던 새로운

‹이리의 땅› 공연 실황.

경험을 선사한다는 생각이 들었어요. 이처럼 이미 만들어진 콘텐츠에 대한 접근성을 고려하는 일과 창작 초기 단계부터 배리어프리를 고려하며 공연을 만들어나가는 일에 대한 경험과 의견을 나눠주시면 좋을 것 같습니다.

이충현: 이충현입니다. 한 수어 통역사님과 일하다가 그분이 느끼는 아쉬움을 말해주셨어요. 보는 행위에는 째려보기, 흘겨보기 등 다양한 보기의 종류가 있는데 모두 수어에 따라 다 다르다 보니까 100% 정확하게 번역하는 것은 기호 간 번역에서 불가능하다고요. 한국어와 한국 수어는 분명히 다른 언어기 때문에 시작 언어가 한국어라면 번역하는 형태는 늘 아쉬움이 남기 마련이죠.
　실제로 애초에 한국 수어에서 시작한 연극이 있었어요. 처음부터 수어로 연기하고 그것을 한국어로 번역하는, 일종의 미러링 방식의 연극이었어요. 제가 참여하지는 않았지만, 그랬을 때 상상할 수 있는 범위가 완전히 달라지고 철저하게 수어에 맞는 방식의 극이 짜인다는 점이 창작 단계에서 가져갈 수 있는 아주 큰 이점인 것 같아요. 애초에 누구를 대상으로 설정하고 어떤 언어를 사용할지에 따라서 창작자가 전달하고 싶은 메시지가 잘, 예술적으로, 감각적으로 전달된다고 생각해요.
　기본적으로는 처음부터 배리어프리를 고려하는 방식이 당연히 좋고, 만약 안 된다고 하면 창작 단계에서 꾸준히 오랫동안 가져갈 수 있는 정도는 필요한 것 같습니다. 이미 만들어진 작품은 예술가의

자아가 너무 세고, 수정하거나 변화시킬 수 있는 것이 많지 않기도 하고요. 그런 차이가 있습니다.

백구: 백구입니다. 저는 창작 단계 안에서 비장애인과 장애인이 같이 참여하는 프로젝트들을 지속적으로 해왔기 때문에 창작 단계 안에서 접근성을 늘 염두에 둘 수밖에 없습니다. 물론 회의하는 매 순간 수어 통역사분이 계시기는 힘들죠. 힘들지만 필담을 한다거나 음성을 텍스트로 바꿔주는 화면을 켜놓고 회의하면 대화하는 방식이 완전히 달라져요. 일단 천천히 또렷하게 이야기해야 하고 입 모양을 가리거나 다른 곳을 보며 회의할 수 없습니다. 상대방에게 더 집중하게 되죠. 발달장애인분들과 함께한 ‹퍼레이드 진진진› ‹등장인물› ‹어라운드 마로니에›의 경우, 속도에 대해 고민했습니다. 비장애인의 속도를 기준으로 공연을 준비하면 비장애인이 이끌고 가는 공연이지, 함께하는 공연이 아닌 경우가 많아요. 발달장애인분들과 공연을 준비할 땐 특정 기간을 연습 기간으로 묶어두기보단 일상생활에서 발달장애인의 속도로 반복합니다. 그리고 그 반복이 공연장으로 옮겨 가는 방식으로 공연을 만들어가고 있습니다.
　처음부터 접근성을 고려하면 작업물의 결과가 달라질 수밖에 없습니다. 누구나 만질 수 있는 조각을 만들겠다고 생각하면 좌대가 낮아져야겠죠. 다양한 연령대가 만질 수 있어야 하니까요. 그러면 조각의 높이가 달라지고 재료가 달라지고 크기가 달라집니다. 접근성을 매 순간 내 작업 안에 가져올 순 없지만 나를 다른 곳으로 데려가는 건 분명해요. 접근성을 시작점으로 잡으면 자신이 생각지 못한 작업 지점으로 가게 해주고 그 상태가 또 즐거우면 그 작업을 계속해서 해나가는 것 같습니다.

정유미: 정유미입니다. 백구 님이 방금 "배리어프리(접근성)를 시작점으로 잡으면 자신이 생각지 못한 작업 지점으로 가게 해준다."라고 말씀했을 때 저도 그렇게 느낀 프로젝트가 생각나서 공유드리고 싶어요. 초반에 «불확실한 학교»라는 프로그램에 참여한 이후에 멘넴 작가님과 함께 주기적으로 소통하면서 코딩 작업을 했다고 말씀드렸는데 이에 대해 조금 더 설명하겠습니다.
　멘넴 작가님은 자폐성 장애 판정을 받은 어린 시절부터 자신의 노트에 다양한 관심사를 기록해 왔고 비영리 예술 단체 로사이드와 함께 캐릭터

작업도 하셨어요. 저희는 작가님과 어떤 것을 같이 할지 고민하다가 멘넴 작가님의 캐릭터에서 반복적이고 규칙적인 부분에 주목했어요. 머리, 상의, 하의를 조립하는 레고처럼 멘넴 작가님의 캐릭터도 매번 모듈을 조립하듯이 같은 요소가 반복되면서 규칙이 존재하는 듯한 인상을 받았거든요. 그 느낌이 재밌기도 했고 코딩을 이해하는 데 좋을 것 같아서 작가님의 캐릭터를 분해해서 버튼을 누르면 랜덤으로 캐릭터를 조합하도록 프로그래밍하여 같이 작업한 적이 있어요.

멘넴×스투키 스튜디오 캐릭터 조합 프로젝트, 조합 원리.

이 작업은 단지 멘넴 작가님과 저희가 서로 재밌어하는 부분을 구현한 작업이었고, 사실 진행 과정에서는 이렇게 '돈 안 되는' 작업을 해도 괜찮나 하는 생각이 들기도 했어요. 그런데 이 경험을 통해 이지앤모어에서 진행한 《월경박람회》에서 방문객을 실시간으로 캐릭터화하는 전시 작업을 할 수 있었고, 또 그 전시를 통해 닷페이스가 주최한 《온라인 퀴어퍼레이드: 우리는 없던 길도 만들지》 작업으로 연결될 수 있었어요. 백구 님이 이야기한 것처럼 당사자들과 처음부터 함께 작업하다 보면 어딘지 새로운, 평소의 나라면 하지 않았을 작업들을 해보게 되고 새로운 영역으로 확장하죠. "생각지 못한 작업 지점으로 가게 해준다."는 말에 제가 느낀 공감은 이런 측면이었습니다.

멘넴×스투키 스튜디오 캐릭터 조합 프로젝트, 웹사이트 아카이빙 화면.

민구홍: 민구홍입니다. 기호 간 번역이든 언어 간 번역이든 어떤 측면에서는 저희의 실천이 어느 정도는 번역의 속성을 지닌다고 생각합니다. 어떤 대상을 다른 대상으로 치환한다는 점에서요. 저도 언어 간 번역을 하거나 경우에 따라 기호 간 번역을 하기도 하는데요, 곤경에 처할 때마다 제가 되새기는 말이 있어요. "번역은 원칙적으로 불가능한 일을 가능케 하는 활동이다." 누가 한 말인지는 기억이 잘 안 나지만, 어쨌든 저희는 어쩌면 불가능한 일을 하고 있는 게 아닐까 싶어요.

《온라인 퀴어 퍼레이드: 우리는 없던 길도 만들지》.

정유미: 정유미입니다. 사실 디자이너들이 본업으로 굉장히 바쁘고 지친 상황에서 접근성과 관련한 거창한 목표를 세우고 프로젝트를 시작하기란 어렵다고 생각해요. 지원 사업으로 진행되는 프로젝트에 참여하더라도 취지는 좋지만 달성하고자 하는 목표가 너무 크거나 기간이 짧거나 지원금이 적거나 디자이너는 나 하나인 경우가 많아서 참여하고 나면 소진된 느낌을 받은 경험도 많고요.

누구의 지원 없이, 착취당하는 느낌 없이 디자이너나 활동가나 장애인 당사자가 효용을 느낄 수 있는 프로젝트가 일어나기 위해서는 서로 지속 가능하기 위해 필요한 것에 대해 이야기를 많이 나눠야 한다는 걸 느껴요. 디자이너 스스로도 어떤 활동이나 프로젝트에 참여함으로써 무엇을 기대하고 있는지 잘 알고 있어야 할 것 같고요. 이런 부분에 대해 서로 이야기를 나누고 이해하고 있는 상태에서 진행한 프로젝트는 참여 과정이나 참여 후에나 하길 참 잘했다는 생각이 들더라고요.

결국 평소에 참여하고 싶은 영역의 활동가나 장애인 당사자와 관계를 구축하는 일은 아주 중요해요. 오늘 저도 예전 작업 이야기들을 하면서 당사자와 만나서 서로를 이해하고 소통하려는 노력 속에서 또 다른 새로운 생각을 하고 접근성에 대해 고민하고 공부할 수 있었구나 다시 한번 느꼈어요. 다시금 가볍더라도 주기적으로 관계를 쌓아나가고 싶다는 생각이 들었습니다.

그리고 아마 기록하지 않아서, 혹은 기록되지 않아서 발견할 수 없었더라도 여기저기서 디자이너들이 접근성과 관련해서 다양한 대화와 시도를 실천하고 있을 것 같아요. 서로 연결되어 소소하지만 다양한 접근성의 시도들을 이야기하고 공유할 수 있는 제작 그룹이 있으면 좋겠어요. 같이 고민하고 다양하게 시도하고 그 과정을 기록하고…. 사실 스튜디오를 같이 운영하는 김태경 님과 함께 접근성 스터디를 꾸려보려고 하는데 아직 실천하지는 못한 상태입니다. 관심 있으신 분이 있다면 함께 해보고 싶네요!

백구: 백구입니다. 이미 예술계 안에서 접근성 이야기를 너무 많이 접하고 있고, 따라서 이미 다양한 시도와 가능성이 실험되고 있으리라고 생각합니다. 저는 오히려 예술적 초점에서 사회적 초점으로 살짝 옮겨 와 이동권 보장 혹은 정보 접근성에 대해 이야기하고 싶습니다. 왜 연극이나 전시를 보러 가고 싶지 않겠어요. 편안하게 갈 수 없기 때문이에요. 대중교통을 이용하기도 어렵고 장애인 콜택시를 잡기 위해 2–3시간을 기다려야 해요. 그 오랜 시간을 기다리며 왜 미술관에 가겠습니까. 저 같아도 집에서 편안하게 OTT를 시청하겠습니다. 지역사회 안에서 발달장애인이 같이 살아가야 문화예술 소비자가 될 텐데 서울시는 공공일자리사업을 축소하고 심지어 내년에는 없애겠다고 엄포를 놓고 있는 상황이에요.

사회 안에 장애 당사자가 설 자리를 마련해 주지 않은 채 예술 안에서만 접근성을 계속 이야기하는 것은 아무 의미가 없다는 거죠. 문화예술계의 접근성만 따로 두고 생각할 수 없다는 말입니다. 예술계의 접근성은 사회적 접근성과 유기적으로 연결되어 있습니다. 그럼에도 접근성의 시도는 계속되어야죠. 내 주위에 있는, 함께하는 사람들이니까요. 제 고민은 예술에서 말하는 접근성에 비해서 사회적 접근성이 너무 축소되고 있지는 않은가 하는 것입니다.

전지영: 전지영입니다. 저도 비슷한 연장선상에서 고민하고 있는 것 같아요. 접근성이나 장애 예술이 점점 자주 언급되면서 장애인과 접근성에 대한 논의들이 도구로 활용되는 것 같다는 생각도 좀 들어요. 물론 그렇지 않은 경우가 훨씬 많겠지만, 스스로 다양성이 있는 기관이라는 걸 보여주기 위해서 접근성 포럼을 연다든지 장애인과 협업하여 작업함으로써 어떤 당위성을 얻어 관련 이야기를 한다든지 말이에요. 사실 남는 건 비장애인 작가의 이름뿐인데, 기획자로서 어떻게 가야 올바른 방향으로 가는 걸까 고민하게 돼요. 그리고 올바른 방향으로 가고 계신 분들이 이 문제에 대해 더 많이 얘기했으면 좋겠다는 생각도 들고요.

단순히 이런 이야기들을 하는 것뿐 아니라 실천적으로 장애 예술인을 동일 선상에서, 기존의 시스템 안에서 더 많이 다뤄야 해요. 물론 기존 시스템이 많이 개선되어야 하지만, 그럼에도 더 많은 장애 예술인을 초청해야 한다고 생각해요. 그런데 이게 아주 어렵더라고요. 지난번엔 발달장애인 퍼포머와 함께하는 영상 작업을 전시회의 한 작품으로 의뢰했는데, 과연 전시에서 다루고자 하는 전체적 주제와 어울리는지, 어떤 평가를 받을지 무섭더라고요. 사실은 미술관에서 전시를 많이 안 해본 장애 예술 작가들과 함께한다는 것도 기획자로서 어떻게 평가받을지 조금은 두려운 구석이 있어요.

하지만 이런 여러 가지 시도를 해봐야지만 사람들이 이 문제에 더 익숙하게 접근할 수 있을 것 같아요. 도구로 활용된다는 문제의 근본에는 당사자성의 문제도 있죠. 그런데 장애인분들과 자주 협업하는 비장애인 작가님과 이런 이야기를 나눴는데, 그럼에도 더 부딪히고 더 관계를 쌓고 더 접점을 만들어야 이 문제를 확산시키지, 두려워하고 당사자성에 관해 너무 많이 고민한다면 오히려

앞으로 나아갈 수 없다는 말씀을 하더라고요.

민구홍: 민구홍입니다. 예전에 한번은 제가 좋아하던 책이 한국어로 번역돼 출간됐어요. 그런데 읽다 보니 아무래도 번역이 좀 어색한 거예요. 그래서 어떤 선생님께 이거 번역이 좀 어색하다고 투덜댔죠. 그런데 그 선생님은 이렇게 번역해 준 것만으로도 고마운 일 아니냐고 말씀하더라고요. 여기서 새로운 이야기가 시작될 수 있다는 점에서요.

오늘 대화 초반에 말씀드린 대체 텍스트는 '모두'의 접근성을 위해 웹사이트상에서 반드시 필요한 콘텐츠임에도 특히 이미지가 많은 미술관이나 박물관의 웹사이트에는 빠져 있어요. 국민의 세금으로 운영되는 국립현대미술관이나 서울시립미술관 웹사이트마저도요. 물론 이런 상황을 전혀 이해하지 못하는 건 아닙니다. 실무 차원에서는 작성하기 무척 수고로운 일인 동시에 무엇보다 아무래도 대체 텍스트가 겉으로 드러나지 않기 때문이겠죠. 생텍쥐페리의 『어린 왕자』의 한 구절을 되새겨 볼 만합니다. "가장 중요한 건 눈에 보이지 않아." 그래서 '새로운 질서 그 후…' 같은 컬렉티브가 대체 텍스트의 중요성을 환기하는 워크숍을 진행하기도 하는데요, 저는 대체 텍스트를 둘러싼 이런 실천이 일시적 퍼포먼스를 넘어 실무적인 차원에서도 접근할 필요가 있다고 생각합니다. 대체 텍스트를 '작품'으로 간주하는 건 근사한 일일 수 있지만 실제로 대체 텍스트가 필요한 장애인들에게는 또 다른 허들처럼 작용할 가능성도 적지 않습니다. 논의 자체를 일상으로 끄집어내야 하죠. 그 방법 가운데 하나로 최근 각광받는 인공지능을 활용해 보면 좋겠습니다. 그저 실용적으로요. 오늘날의 기술이라면 단순히 상상만으로 끝나지 않을 수 있습니다.

김시락: 일단 많은 접근성을 제공받고 있는 당사자, 수혜자로서 많은 노력을 해주셔서 감사하게 생각하고 있어요. 그래서 아까 백구 님이 말씀한 것처럼 다 할 수 있으면 좋겠지만 여건상 쉽지 않은 부분이 있기 때문에 제가 기획할 때도 항상 할 수 있는 만큼 하자고 생각해요. 하지 못하는 것이 아쉽고 부족한 부분이 있겠지만 그래도 의지를 다지고 계속해서 시도하는 것이 중요하지 않나 싶습니다. 남들이 해줬으면 좋겠다는 건 구체적인 얘기인데, 유명 건축물 미니어처 전시를 하면 꼭 가서 보고 싶어요. 세계 여러 나라의 랜드마크 건축물이나 가우디 같은 유명한 건축가의 건축물 같은 거요. 말로만 들어서는 상상하는 데 한계가 있어서요.

이충현: 이충현입니다. 저도 사실 비슷한 얘기를 하고 싶었는데 많은 분이 처음 만날 때 "저는 이만큼밖에 없는데 괜찮을까요?"라고 물어보시거든요. 그러면 그때마다 항상 "일단 할 수 있는 만큼 하는 게 중요합니다."라고 말합니다. 그런데 최근에 이 말의 부작용을 봤던 게, 적당히 할 만큼만 하고 더 노력하지는 않으려 하는 경우가 있더라고요. '할 수 있는 만큼 하는 건 중요한데 그냥 좀 적당히 하고 우리 할 만큼 했으니까 됐다.'라는 식의 태도는 주의했으면 좋겠어요. 개인 창작자로서, 기획자로서는 할 수 있는 만큼 하되 그다음에 할 수 있는 걸 고민해 봤으면 좋겠다는 생각이 듭니다. 한 가지 걱정되는 게 있는데, 접근성과 배리어프리를 모르는 예술가분들이 이 글을 보면 무서워하지 않을까 걱정됩니다. 왜냐하면 제 기준에서 오늘 한 이야기는 다소 어려울 수 있는 이야기 같거든요. 어쨌든 고민할 만한 지점이 있는 이야기가 오갔지만 그럼에도 할 수 있는 만큼 하는 것 그리고 안도하지 않는 것이 중요합니다.

그리고 제가 하고 싶기도 하고 누가 해줬으면 좋겠는 것은 안전망을 만드는 것입니다. 예를 들면 제가 기획자로서 늘 겪는 어려움은 한 접근성 작업이 끝나고 나면 제가 더 이상 접근성 매니저가 아닌 순간이 오는데, 그럴 땐 앞으로 뭐 해먹고 살지 하는 걱정이 앞섭니다. 그래서 제가 창작자로서, 기획자로서 꾸준히 작업을 지속할 수 있는 안전망일 수도 있고, 제가 가지고 있는 어떤 네트워크로서의 안정망일 수도 있을 것 같아요. 못 오는 관객분들은 저한테 대책을 개발해 달라고 하시는데 지금 당장의 저는 못하거든요. 그런 면에서 사회적인 이동권 문제부터 시작해서 사회적 접근성이 비교적 높지만 그럼에도 우리가 할 수 있는 것을 생각했을 때 관객 입장에서 안심할 수 있는 어떤 체계를 만들면 좋겠습니다. ‹차별없는가게›도 어떤 안전망을 만드는 작업이었던 것 같고요.

최근에는 공연장에 인증 같은 것을 하는 해외 사례를 봤어요. 실제 장애인 당사자가 공연장에 가서 직접 자문하고 여러 요소들을 확인하고 기준에 맞으면 '인증'을 해주는 식이었는데, 그런 인증 제도가 국내에 생기고 또 굉장히 믿을 만하다고

판단되면 이러한 시도들을 통해서 지속 가능한 환경을 만들어나가면 좋겠어요.

소재용: 소재용입니다. 평소 생각하던 내용을 많이 말씀해 주신 것 같아요. 저도 시도하기에 앞서서 두려움이나 압박감을 느끼는 것 같고요. 이 측면을 어느 정도는 견지해야 한다고 생각하지만 하나의 시도조차 막아버리는 어떤 두려움으로 다가올 때가 항상 존재하는 것 같아요. 그래서 그런 과한 두려움은 느끼고 싶지 않은 마음을 계속 가져가고 싶은 바람이 있고요. 전지영 님이 말씀하신 '관계'에 공감했는데, 결국 관계를 쌓아나가는 일이 중요한 것 같습니다.

조예진: 조예진입니다. 앞서 충현 님이 오늘 저희가 나눈 이야기들이 독자들에게 너무 무섭게 들리지는 않을까 하는 염려를 전해주셨는데요. 많은 디자이너가 작업을 수행하면서 겪는 제약에 익숙한 편이고, 심지어 제약을 즐기기까지 하는 종류의 사람이기 때문에 오늘의 논의를 통해 오히려 더 새롭고 구체적인 상상을 해볼 수 있지 않을까 하는 긍정적인 추측을 해보았습니다.

개인적으로 충현 님이 접근성 매니징을 담당한 페미니즘 연극제의 〈허생처전〉(2022)이 기억에 많이 남아요. 엘리베이터가 없는 2층에 공연장이 위치해 있어서 관람객이 휠체어에 탑승한 채로 폭이 매우 좁은 계단을 조심스럽게 오르던 모습도 떠오르고요. 공연장이 협소한 편이어서 관객들의 모습을 더 가까이에서 관찰할 수 있기도 했는데, 우리가 정말 '함께' 즐기고 있다는 기쁨과 더불어 뭉클함이 느껴졌어요. 그래서 그 당시의 경험과 감정을 자주 떠올리면서 작업을 지속하는 힘을 얻기도 합니다.

저는 디자이너를 포함하여 주변 지인들에게 배리어프리 공연을 한 번만 직접 관람해 보라고 권유하는 편인데요. 하나의 공연을 함께 즐기기 위해 다양한 언어가 실시간으로 교차하는 환경을 온전히 경험하고 나면 이전과는 다른 방식으로 모든 것을 인지하게 되리라는 믿음이 있습니다. 오늘 함께해 주신 패널분들께서 여러 프로젝트의 진행 과정과 그에 관한 고민뿐 아니라 두려움, 무서움, 조심스러움과 같은 감정을 솔직하게 전해주셔서 깊이 공감할 수 있었고 큰 위로를 받았습니다.

김형재: 오늘 이 라운드테이블 역시 지금까지 해본 적 없는 시도였고, 거칠고 미숙하지만 어딘가에 조금이라도 가닿아 또 다른 시도들이 파생됐으면 좋겠습니다. 저희도 꼭 새로운 것들을 계속해서 만들어나가겠습니다.

기획

우리는 모두 이 안에 함께 있습니다*: 신체적, 정서적 미술관 접근성 향상 프로그램과 쉬운 글 해설 기획하기

들어가며

대학원 시절 미술관 교육 수업 과제 중 하나는 미술관에서 관람객을 거리를 두고 따라다니며 관찰하는 것이었다. 관객이 눈치채지 못하게 작품 앞에서 몇 초나 서 있는지, 복도나 휴식 공간에서 어떻게 행동하고 이동하는지, 어떤 사람이 오는지, 누구와 오는지, 그들의 대화 내용과 그들의 분위기는 어떤지 긴 시간 동안 살핀다. 누가 오고 누가 오지 않는가 혹은 못 오는가, 전시를 위해 만들어진 것들을 어떻게 이용하거나 이용하지 않는가 혹은 못 하는가, 무엇이 필요하고 어떤 제약을 마주하게 되는가를 단편적으로나마 공감하고 이해할 기회가 된다.

이런 관찰 방식을 토대로 지금의 미술관에서 펼쳐지는 퍼포먼스나 미디어 작품을 보거나 듣기 힘든 관객을 생각해 보자. 또 낮게 부착된 작은 글씨의 해설을 읽어보고 싶어 허리를 잔뜩 구부려 힘들게 작품 설명을 읽는 관객, 계단이나 갤러리에 접근하기 힘들어 포기하는 관객에 대해서도. 미술관에 와서 심리적으로 괜히 주눅이 드는 관객은 어떨까. 작품 해설을 봐도 이해하기 힘든 상황에 부딪히며 전시 감상을 포기하는 관객이나 안내 리플릿이 없으면 불안해하는 관객, 나이가 들거나 장애가 있어 신체 모양이나 움직임이 타인과 달라 미술관에 진입하는 것 자체가 힘든 관객, 그리고 미술관에 진입해도 이곳에 어울리지 않는다고 생각하며 자신을

* 『불교와 양자역학: 양자역학 지식은 어떻게 지혜로 완성되는가』(빅 맨스필드 지음, 이중표 옮김, 불광출판사, 2021)에서 재인용했다.

숨겨야 한다고 생각하는 관객. 이들을 위해 미술관에서 할 수 있는 것은
없을까?

미술관 접근성

2021–2023년 서울시립미술관에서 진행한 «미술관 접근성 향상
프로그램»[1]은 문화예술에 쉽게 접근할 수 있었던 이들만을 위해 미술관이
이용되고 있는 것은 아닌지, 문턱을 찾아 연구하고 모두가 함께 있을
수 있는 미술관을 생각하며 기획되었다. 문화에 대한 접근은 모두에게
기본적인 권리다. 하지만 신체적 장애와 심리적 어려움으로 미술관과 잘
연결되지 못한 비–관람객(les non-publics)[2]이 있어 이들을 위한 프로그램을
진행했다. 이 글에서는 여러 프로그램 중 이해에 어려움을 겪는 관객과
발달장애인을 위한 '쉬운 글 해설(Easy Read Label)' 작성 워크숍과 쉬운 글
해설을 전시에 적용한 사례를 중점적으로 논하고 함께 진행한 접근성 향상
프로그램을 간략하게 살펴본다.
　　　　쉬운 글 해설의 첫 시도는 2022년 서울시립미술관에서 진행한
«시적 소장품»(2022. 3. 22.–5. 8.) 전시에서였다. 매년 진행되는 소장품
전시는 미술관이 구입한 작품을 모두에게 공유하는 자리다. 이 취지에
맞도록 관람에 어려움을 겪는 관람객, 비–관람객 등을 고려해야 한다고
보았다. 그리하여 '발달장애인을 포함한 모든 관람객'을 위해 쉬운 글로 된
현대미술 해설의 첫 모델을 제작하고 그 필요성을 공론화했다.
　　　　쉬운 글(쉬운 정보)은 영어로 Easy Read 또는 Accessible

1　프로그램의 자세한 개발 과정, 진행 사진, 실제 개발된 보조 도구 사례 기록, 참여자 대화록 및 에듀케이터 여섯
　　명의 에세이는『미술관에 다가갈 수 있나요?: 교육자들의 경험으로 돌아본 신체적, 정서적 미술관 접근성 향상
　　연구 프로그램』(서울시립미술관, 2023)에서 찾아볼 수 있다. 다음 주소에서 다운받을 수 있다.
　　https://sema.seoul.go.kr/kr/knowledge_research/publish_detail?museumDataNo=1210385
2　박소현,「미술관 민주주의와 '비관람객'/'배제된 자들'의 목소리」, SeMA 코랄, 2021. 9. 18.
　　http://semacoral.org/features/sohyunpark-democracy-museum-non-publics
　　박소현은 이 글에서 '비–관람객' 개념은 역사적으로 1960년대 프랑스에서 지방 분산화 운동 및 68혁명을
　　배경으로 등장했고, 1968년 빌뢰르반(Villeurbanne) 회의에서 발표된 빌뢰르반 선언에서 처음 사용되었다고
　　말한다. 이 회의에서 비–관람객은 68혁명을 통해 확인한, 드골 정부의 정책에 반대하는 강력한 노동 계급을
　　지칭하는 용어로, 이들을 끌어안을 수 있는 연극을 만들자는 결정에서 도출된 것이었다. 따라서 빌뢰르반 선언은
　　드골 시대 문화부의 양적인 관람객 확대 정책(일명 문화의 민주화)이 결국 기존 관람객이나 잠재적 관람객만을
　　대상으로 할 수밖에 없음을 비판하는 입장에서 비–관람객 개념을 사용했는데, 이와 호환된 용어가 '배제된
　　자들'이었다. 여기에는 사회적 불평등이 문화적 불평등으로 전이 또는 심화된다는 문제의식이 내재하고 있었다고
　　말한다. 이에 문시연(2010)은 빌뢰르반 선언 속에 드러난 비관객은 문화로부터 단절되고 배제된 존재로 제기된
　　것으로, 비관객이라고 명명하는 것은 자의적인 경계와 꼬리표만 만들었지 관객의 현실을 판단하고 이해하는
　　도구로서의 가치를 지니거나 문제를 해결하고자 하는 시도로 보기 어렵다는 의견을 제기하기도 했다.

Information 등으로 불리며, 읽었을 때 이해하기 쉬운 정보를 말한다. 쉬운 표현과 간결한 구조의 글, 이해를 돕는 이미지, 가독성을 고려한 디자인, 보기 편한 형태까지 모든 요소를 고려해 정보에 쉽게 접근할 수 있도록 한다. 쉬운 글은 이해하는 데 어려움이 있는 발달장애인과 한국어가 모국어가 아닌 사람, 문해력이 낮은 사람 등에게 필요한 정보 접근 지원 방식이라고 할 수 있다.[3] 시각장애인에게 점자나 음성으로 정보를 제공하고 청각장애인에게 수어나 텍스트로 정보를 제공하는 것과 마찬가지로 중요한 역할을 한다. 발달장애인이 꼭 알아야 하는 실생활과 법률 정보에는 쉬운 글이 적용된 바 있다. 미술계에서는 이러한 사례를 찾기 힘들었기에 현대미술 작품 해설에 적용해 보려 했다. 기존의 해설을 다시 쓰고 가독성을 높였으며 이해하기 쉽게 아이콘을 활용해 디자인했다. 전시와 교육 담당자, 쉬운 글 작성 전문가, 발달장애인 당사자 들이 글의 작성과 편집, 감수에 참여했다. 특히 발달장애인 당사자의 감수 의견은 글의 형태와 레이블 디자인의 모든 부분에 반영해 수정해 나갔다.

이렇게 작성된 쉬운 글 해설은 여러 범위에 걸쳐 활용될 수 있다. 전시실 벽면에 붙은 레이블뿐 아니라 음성 해설, 수화 해설을 작성하는 데 바탕이 된다. 사람들은 흔히 장애의 종류가 나뉘어 있기에 여러 장애를 동반한 장애인이 많다는 사실을 잊는다. 복합적으로 여러 장애를 가지고 있는 경우가 많기에 쉬운 글 해설을 만들어두면 다방면으로 활용할 수 있다.

쉬운 글 해설의 제작 배경

쉬운 글 해설을 기획하게 된 배경에는 2019년 서울시립미술관이 한국장애인문화예술원(이음)과 함께 진행한 «언러닝, 뮤지엄»이라는 프로그램을 공동 개최하며 참여했던 경험이 뿌리내리고 있다. 이 프로그램은 발달장애 예술가와 비장애 예술가, 미술관의 학예 연구사가 참여했으며 모두가 연결되고 환대받을 수 있는 미술관을 고민하며 기획되었다. 대안적 환경을 만들 수 있도록 발달장애인 작가들과 미술관을 함께 돌아보며 시선이나 소음에 민감한 장애인의 경우 휴식 공간을 어떻게 조성할지, 갤러리나 화장실 등의 공간에 대한 이동 접근성, 전시 동선과 안내 글자의 크기와 위치 등 다양한 부분을 살피고 어떻게 모두가 잘

3 소소한소통, 『모두를 위한 전시 정보 제작 가이드: 관람객과 더 가까워지는 전시 만들기』, 소소한소통, 2023, 14쪽
 참조.

사용할 수 있을지를 고민했다. 그리고 발달장애인 작가들과 비언어적으로 대화하는 방법을 포함해 다양한 소통 방식을 배워나갔다. 이렇게 서로를 알아가며 미술관 환경을 돌아본 뒤 함께 퍼포먼스를 꾸려나갔다. 이 경험으로 이해에 어려움을 겪는 발달장애인을 위한 쉬운 글 작성 방식이 존재한다는 것을 배웠고, 이 배움은 미술관에서 쉬운 글 해설을 만드는 데 영향을 주었다.

　　시기적으로 당시 유행이던 코로나-19 팬데믹도 쉬운 글 해설을 제작하는 데 바탕이 되었다. 비대면으로 바뀌는 환경에선 더 많은 도움이 필요한 관객이 생기기 때문이다. 가령 노인, 장애인, 외국인 등이 그렇다. 외출이 큰 행사처럼 느껴지는 장애인의 경우 미술관의 작품을 설명해 주는 도슨트 시간에 참여하는 것이 힘든 일이기는 하지만, 코로나-19 시기에는 대부분의 미술관이 운영하는 도슨트 프로그램조차 진행되지 않았다. 모바일 사용이 원활하지 않은 관객에게도 이 시기는 매우 힘든 시기였다. 이런 상황에서 언제든 나를 위한 보조 도구, 즉 쉬운 글 해설이 전시실에 있다고 생각하면 든든하지 않을까. 이 해설을 제공하는 방식에 대해서도 리플릿, 부착형 레이블 등 어떤 방식을 취할지를 고려했다. 하지만 처음 진행하는 만큼, 전시실에 부착하는 기존 전시 해설과 동등하게 접근할 수 있도록 쉬운 글 해설이 놓여야 의미가 있겠다고 생각했다. 동등하게 위치한 쉬운 글 해설이 발달장애인 관객뿐 아니라 비장애인 관객도 감상하는 데 큰 도움이 되었다는 피드백을 받았다. 쉬운 글 해설은 모두에게 도움을 줄 수 있지만 제작할 때 삼은 주요 타깃은 성인 발달장애인이었다. 장애인은 성인이 돼도 아이 같아, 아이를 대하듯 말하고 행동하게 된다는 한 도슨트의 말이 기억에 남아 있었다. 글은 다양한 형식으로 작성할 수 있었지만 앞서 언급한 상황에서 벗어나고자 쉬운 글과 어린이를 위한 해설을 차별화했다.

　　2014년부터 2023년까지 미술관 교육 부서의 학예 연구사로 일하며 다양한 사람들이 현대미술의 난해함을 호소하는 상황을 마주하기도 했다. "이해가 잘 안돼요. 이것도 예술인가요?"라며 따로 와서 묻는 관람객도 있었다. 대중을 직접 만나는 경우가 많았기에 사실 꽤 많은 사람이 전시나 퍼포먼스, 프로그램에 대해 이처럼 질문했다. 때로 이 질문은 '괴리감이 느껴진다.'라는 어조이기도 했고 '내가 스스로 해석을 만들어가게끔 이해할 만한 맥락이 있다면 좋겠다.'라는 아쉬움, 혹은 수학 문제를 풀고 난 후 채점이라도 하듯 '빨리 답을 알려줘.'라는 요구처럼 느껴질 때도 있었다.

서브텍스트(당신이 들어온 문)

👤 작가 이름 윈
📅 만든 때 2014년
🔧 만든 방법 **디지털 C-프린트**
 디지털 C-프린트 : 사진을 인쇄하는 방법 중 하나.
 잉크가 아닌 빛을 이용해 사진을 인쇄한다.
🖼 작품 크기 **세로 175.5센티미터(cm) 가로 117.5센티미터(cm)**
 3개 중 1개의 크기

이 작품은 커튼 뒤에 다양한 사람들이 있는
모습을 상상하게 만든다. 커튼 뒤의 무대에는
어떤 사람들이 숨어 있을까?

작품의 제목인 '서브텍스트'는 이야기 속
인물이 하는 말에 숨겨진 생각이나 감정을 뜻한다.

도판 1. «시적 소장품» 전시에 적용된 쉬운 글 해설 캡션 디자인 일부.

도판 2. 기존 작품 해설과 쉬운 글 작품 해설이 함께 놓여 있다.

그러자 함께 호흡하는 법을 찾아야겠다는 생각이 들었다.[4] 그리고 다양한 이들이 미술관에 개입하는 존재가 되어 함께 무언가를 주고받는 관계를 상상했다. 또한 쉬운 글 해설을 제작한 때는 백지숙 관장의 재임 시기(2019-2023)로, 새롭게 제시된 기관의 비전은 "여럿이 만드는 미래, 모두가 연결된 미술관"이었다. 연결되지 못한 채 잠재하는 관람객과 함께하는 방안을 건축, 공공 프로그램, 전시, 디자인 등 다방면으로 고민하고 각종 TF에 참여해 여러 부서의 사람들과 논의한 경험, 그리고 그러한 미술관의 분위기도 내게 영향을 주었을 것이다. 이처럼 미술관 현장에서 만난 사람들과의 경험은 더 많은 사람과 연결되기 위한 쉬운 글 해설의 바탕으로 작용했다.

한편, 정보를 쉽고 명료하게 전달하는 쉬운 글의 특성상 작품 해설에 적용하는 것이 옳은지에 대한 의문도 있었다. 작품 해설을 쉬운 글 방식으로 변형했을 때 작품의 의미가 뚜렷해짐과 동시에 관객이 예술에 대해 상상하는 힘을 잃어버리지는 않을까 하는 것이었다. 그리고 "쉬운"이라는 용어에 대해 작품 해설이 왜 쉬워져야 하느냐고 의문을 제기한 분도 있었다. 종종 이런 의문은 '사람들은 쉬운 것만 좋아하지.' '대체 어디까지 떠먹여 주냐.' 식의 비난 어린 말들과 결합하곤 한다. 이런 말들은 함께할 수 있는 방안을 모색하기보다 우리와 그들의 구분을 강화한다. 그리고 누구를 미술관의 중심에 두는지, 특정한 이들만을 관객으로 상정하는 것은 아닌지 생각해 보게 한다.

쉬운 글 해설을 쉽고 빠르게 '정답을 제공'한다는 관점으로 볼 것인지에 대해서는 의문이다. 관객이 어렵고 난해하게 느끼는 현대미술을 이해할 수 있도록 풀어 쓰고, 징검다리 역할의 배경지식을 제공한다고 봐야 하지 않을까. 관객들은 배경지식을 바탕으로 작품을 다각도로 이해하거나 더 상상할 힘을 얻기도 한다. 해설의 목적이 의도적으로 예술을 어렵게 느끼게 하는 것이 아닌 이상 정보 접근에 대해 동등한 권리를 제공하고 접근성의 폭을 넓히자는 의도에서 쉬운 글을 제작했다. 또 쉬운 해설 글이 벽에 추가로 부착되면 전시 공간에 글이 과하게 많아지고 작품 감상을 방해할 수 있다는 염려도 있었다. 그렇지만 난해한 예술 언어로 어려움을 겪는 관객을 위해 쉬운 글 해설을 시도하고 전시실에 배치했다.

4 추여명,「미술관에 놓인 배움의 식탁」,『미술관에 놓인 배움의 식탁: 예술가의 런치박스 레시피』, 서울시립미술관, 2019, 7쪽 참조. 이 책에는 서울시립미술관의 미션, 건축, 전시와 예술가의 작품 세계를 기반으로 구성된 점심 식사를 관객과 함께하는 《예술가의 런치박스》 프로그램의 기록이 담겨 있다. 6년간 진행된 이 프로그램의 변화 과정, 관객-예술가-미술관 간의 소통과 공동 창작, 관객 참여 등에 관한 개별 사례, 작가와 큐레이터를 비롯한 다양한 참여자들의 글과 진행 사진을 살펴볼 수 있다

도판 3-1. «시적 소장품» 전시와 연계한 쉬운 글 작품 해설의 제작 과정이 담긴 문서. 서울시립미술관 추여명 학예 연구사와 소소한소통 반재윤 에디터의 메모가 적혀 있다.

도판 3-2. 발달장애인 감수자(쉬우니로 통칭)분들이 준 의견을 반영해 해설을 수정해 나간 과정. 메모에서 수정 전후를 살펴볼 수 있다.

쉬운 글로 된 미술 작품 해설의 첫 모델을 만든 이후, 미술관 내부 학예 연구사를 대상으로 «발달장애인을 위한 접근성 강연과 글쓰기 워크숍»을 두 차례(2022. 4. 26., 5. 4.) 진행했다. 전반적으로 발달장애인에 대한 이해에서 시작해, 쉬운 글이 적용된 안전 재난 문자, 법률 서비스 등에 활용된 사례들을 살펴본 뒤 미술관 해설에 처음 적용된 내부 사례를 공유했다. 그리고 학예 연구사들이 팀을 꾸려 기존의 미술관 소장품 해설을 다시 쉬운 글 형식으로 바꾸어 작성해 보기도 했다. 국가 정책상 어쩔 수 없이 해야 하는 것이 아님에도 자발적으로 많은 학예 연구사와 코디네이터가 참여해 고민을 공유하고, 함께했다.

　　　미술관 소장품에 쉬운 글 해설을 적용한 사례가 외부로 알려지면서 왜 이러한 시도를 하게 되었는지, 쉬운 글은 무엇인지, 쉬운 글 작품 해설을 만드는 협업의 과정은 어떻게 되는지, 그리고 장애인을 위한 예산이 별도로 마련돼 있는 것인지 궁금해하는 등 다양한 문의가 들어왔다. 이 해설은 미술관 내부의 전시와 교육을 담당하는 학예 연구사, 발달장애인 당사자, 쉬운 정보로 글을 바꾸는 외부 기관의 에디터와 함께한 것이었다. 그렇기에 비용을 외부에 지급해야 했는데, 이 비용은 별도로 배정된 것이 아니고 교육예산에서 우선순위를 변경해 마련한 것이었다.

　　　한정된 시간과 돈, 노력 사이에서 우리는 각자의 우선순위를 마주할 수밖에 없다. 규모가 작은 미술관과 예술 센터에서는 어떻게 쉬운 글을 적용해야 할지 방법을 잘 몰라 어려움이 따를 것 같은데, 그렇지 않아도 예산이 적어서 하고 싶지만 포기해야 했던 상황을 전해주기도 했다. 이런 고민들을 접하면서 외부의 관심 있는 사람들을 위해 쉬운 글이 무엇인지, 그리고 왜 필요한지 알리는 무료 강연을 기획했다. 또 관심 있는 누구나 미술관의 시도에 참여할 수 있도록 현대미술 작품의 쉬운 글 해설 방식을 연구하고 함께 작성해 보는 워크숍을 개최해 흐름이 지속될 수 있도록 했다.

　　　워크숍 참여자를 모집할 때, 이런 프로젝트에 관심 있는 사람들은 미술관에 자신의 기여가 반영되는 현상에 호감을 느낄 것이라고 보았다. 전시 담당 큐레이터와 협의해 참여자들이 작성한 해설은 전시 «키키 스미스—자유낙하»(2022)에 반영될 수 있다고 공지했다. 이렇게 해서 진행된 «발달 장애인을 위한 쉬운 글 작품 해설 글쓰기 워크숍»(2022. 11. 1.–11. 23.)에는 대학생, 서울시립미술관 큐레이터, 타 기관 큐레이터, 예술가, 예술가이면서 장애인과 미술 수업을 하는 교육자(teaching artist),

문화 행사 기획자, 도슨트, 예술 분야 교수, 해당 분야에 관심 있는 시민, 비장애인 공무원과 후천적 뇌병변장애인 공무원 등 다양한 사람들이 참여했다. 다양한 층위의 사람들이 참여해 미술관으로서도 여러 고민과 의견을 해설에 반영할 수 있는 자리였다.

당시 «키키 스미스—자유낙하» 전시를 담당한 이보배 학예사와 함께 이 워크숍에 대해 의견을 나누었고, 이후에 전시될 키키 스미스 작가의 작품 리스트를 공유받아 워크숍 자료를 구성했다. 강연은 그간 미술관에서 함께 협업해 온 주명희 쉬운 글 작성 전문가와 함께 진행했다. 4주의 시간 동안 매주 2회씩 강의를 진행해 쉬운 글에 대한 이해를 돕고 기존 사례를 공부할 수 있게 했다. 그리고 매주 작품을 두세 점씩 지정해 쉬운 글로 해설해 보는 실습 워크숍을 병행했다. 참여자들은 강연만 수강하기도하고 실습 워크숍까지 함께 참여하는 경우도 있었다.

실습 워크숍에서는 처음에 표현 기법을 쉽게 해설하는 연습을 한다. 비전공자에게 낯설 수 있는 재료나 기법을 나타내는 단어를 쉽게 설명해 보는 것이다. 그리고 나서 서울시립미술관 소장품의 기존 해설과 지난 전시의 작품 해설 사례를 두고 문제점을 분석해 다시 작성해 보는 시간을 가졌다. 마지막으로 참여자들은 향후 전시될 작품 이미지와 배경 자료를 읽고 쉬운 글 해설에 꼭 들어가야만 하는 주요 키워드들을 뽑아 이를 중심으로 작품 해설을 쓴다. 또한 미술관이 마련한 작품 자료와 해설을 기반으로 쉽게 바꿔보기도 하고, 원글을 바꾸는 방식 외에도 주어진 자료를 해석해 처음부터 쉬운 글 해설을 써보기도 한다.

참여자들이 글을 완성하고 공유하는 시간에는 어떻게 이해하기 쉽게 쓸 것인지 논의하는 것뿐 아니라 각자의 성별 특수성, 배경 등 각 분야에서 예민하게 생각하는 지점과 다양한 시각을 공유했다. 키키 스미스 작가의 작품에서 살펴볼 수 있는 여성, 신화, 동물, 자연이라는 소재들을 다루다 보니 자연스럽게 용어를 사용하는 데 더 예민하게 주의를 기울였다. 워크숍이 종료된 후 미술관 내부에서는 전시 기획에 맞춰 어떤 느낌으로 작품 해설을 수정해 나갈지 좀 더 세부적으로 결정하고, 쉬운 해설을 적용할 작품을 추가로 선정했다. 이렇게 참여자들의 쉬운 글 해설은 발달장애인 당사자의 감수, 쉬운 글 작성 에디터의 편집을 거쳐 «키키 스미스—자유낙하» 전시에 일부 반영되었으며, 전시 기간에 그 작성 과정과 결과물을 SeMA 러닝 스테이션에서 선보였다. 워크숍에 참여한 외부 기관 중 국립중앙박물관과 국립아시아문화전당(ACC) 등 다양한 곳에서 현재 쉬운 글 해설을 전시에 적용하고 있다. 앞으로는 기관별 특성을 살린 다양한

형태의 쉬운 글 해설도 기대해 본다.

함께 진행된 신체적, 정서적 미술관 접근성 향상 프로그램

《미술관 접근성 향상 프로그램》은 발달장애인 관객뿐 아니라 시각장애인, 파킨슨병 환자, 시니어, 그리고 정서적으로 미술관이 낯설고 어색한 관객에도 관심을 두었다. 그리고 각 대상의 특성을 잘 아는 각 분야의 교육자들과 접근성에 대한 의견을 교환하며 함께 진행했고, 미술관을 누리는 다양한 접근 방법을 고민하고 실천했다.

우선 급변하는 미술관 환경에서 시각장애인 관객이 미디어와 퍼포먼스 작품을 감상하기 힘든 환경을 마주하고 나서 동시 음성 해설 방안을 연구했다. 대부분의 미술관에서 기본적으로 제공하는 '오디오 가이드'는 눈이 보인다는 것을 전제하고 있다. 그나마 시각장애인을 위한 회화나 조각에 대한 음성 해설은 보편화되어 가는 추세지만 그 전달 방식은 백과사전식으로 정보를 나열하듯 설명하는 경우도 많다. 미디어와 퍼포먼스 작품은 관람자가 나중에 직접 볼 수 있도록 작품의 개요를 적은 글만 놓여 있기도 하고, 도슨트(전시 해설가)도 작품을 간단히 소개하고는 "나중에 천천히 보시죠."라는 말과 함께 지나간다. 하지만 이런 작품을 혼자 관람할 수 없는 관객이 있다. 그래서 인접 분야의 사례를 반영해 동시 해설을 진행할 수 있는 방법을 만들려고 했다. 전문무용수지원센터에서 무용 동시 음성 해설가를 양성한 장현정 오디오(화면 해설) 작가에게 자문을 구하고, 미술관에서 동시 음성 해설을 연구하고 사례를 공유하는 강연 프로그램을 진행했다.

무용 동시 음성 해설가로 활동하는 무용수이자 안무가 이경구는 "무용 동시 음성 해설은 장애와 비장애의 구분 없이 공연 관람의 접근성을 넓히기 위한 것이며 시각장애인들이 충분히 작품을 느낄 수 있도록 설명한다."라며 "현대무용의 경우 몸을 자유롭게 움직이다 보니 해설할 때 객관적으로 설명하기보다는 상상의 여지를 남겨둘 수 있도록 했다."라고 말한다.[5] 또 무용계에서는 공연이 시작하기 전에 무대와 의상을 만지거나 먼저 경험할 수 있는 '터치 투어'를 진행하고 시각장애인 단체를 초대해 개별적 피드백을 받으며 음성 해설의 방향성을 만들어가고 있다. 국내

5 이진주, 「관객의 눈을 사로잡는 춤사위, 소리로 풀어 귀를 사로잡는다」, 『경향신문』, 2021.12.13.
 https://m.khan.co.kr/people/people-general/article/202112132133075#c2b

무용계 또한 동시 음성 해설의 역사가 오래되지 않아 여러 시도를 하며 방법을 찾아나가는 과정에 있다. 향후 미술관에서도 동시 음성 해설을 개발할 때 섬세하게 기획하기 위해 인접 분야와 소통하며 연구 중이다.

　　음성 해설 방식을 다양화하기 위한 미술관의 시도도 있었다. 시각장애인 당사자와 함께 대화하며 작품을 설명하는 《이야기의 모양》(2021) 온라인 영상 프로그램을 제작한 것인데, 이 프로그램에서는 실제 작품에 사용된 소재와 형태를 반영한 '미니어처 촉각 키트'를 제작하고 온라인으로 해설과 체험을 진행했다. 촉각 키트는 미술관 현장에서 받아 가거나 온라인으로 신청하면 배송받을 수 있었다. 음성 해설은 보통 비장애인이 작품을 해설하는 영상이나 음성이 보편화되어 있다. 이와 달리 당사자성을 반영한 음성 해설은 전시실에서 실제로 미술 교육자와 시각장애인이 작품을 보며 대화한 순간들, 미술관으로 진입하며 공간을 경험한 순간들을 영상으로 촬영해 그대로 전달하기에 더욱 의미가 있다. 같은 장애가 있는 관객은 전시 감상에 도움을 받고 비장애인은 어떻게 시각 외에 다른 감각으로 작품을 감상하는지 경험할 수 있어, 서로를 이해하고 나아가 소통하는 데 유익할 수 있다.

　　움직이기 어렵고 무력감을 느끼거나 사회적으로 고립되기 쉬운 상태에 있는 파킨슨병 환자, 시니어, 그리고 시니어 교육에 관심 있는 관련자들을 위해서는 음악과 무용을 활용한 감상 프로그램을 진행했다. 이 프로그램에서 관객은 전문 무용수와 함께 미술관이 낯설지 않도록 미술관 로비와 전시실, 야외 조각 공원 등 다양한 공간을 돌아다니고 작품이나 공간과 연결되는 여러 가지 소리에 반응하거나 작품을 몸짓으로 표현하고 감각해 보는 활동을 한다. 작품의 형태나 느낌, 주제, 색상 등 다양한 요소들과 일상적 움직임, 무용에서 차용한 동작들을 연결해 따라 하거나 움직임을 표현하다 보면 자신만의 몸짓을 찾고 몸과 마음을 열어 미술관과 연결된다.

　　사람과 공간이 서로 알아가며 친밀해지는 소통을 중요시하는 관객이 참여하기에, 특히 고립된 환경에서 벗어나 미술관의 작품과 환경, 그리고 다른 참여자들과 상호작용하며 자기 몸의 움직임을 관찰하는 시간을 중요하게 다루었다. 그리고 프로그램 참여자 간의 상호작용뿐 아니라 다른 관람객들과도 전시실에서 섞일 수 있도록 하여 서로의 모습과 행동에 노출되고 익숙해질 수 있도록 했다. 이러한 교감의 시간을 나눈 뒤에는 불안감이 낮아져 편안하고 친밀한 환경 속에서 미술관을 누릴 수 있다. 이 프로그램은 상대적으로 미술관에 방문하거나 관람하기 어려운

발달장애인과 청각장애인 초·중·고등학생에게도 도움이 될 것이라 보고 참여 대상을 점차 확대해 진행 중이다.

마지막으로 정서적으로 미술관이 낯설고 눈치를 보게 되는 관람객을 위해서는 전시실에서 개인의 삶을 드러낼 수 있는 《전시실의 사적인 대화》 프로그램을 구성했다. 특히 이 프로그램은 자신의 생각을 꺼내는 것을 불편해하고 충분히 상상할 수 있음에도 상상력을 차단하거나 작품 해설을 정답지로 보고 그것이 있어야 안심을 느끼는 이들을 생각하며 구성되었다. 미술관에서 관람은 올림픽에 참가한 선수가 되어 누구보다 빠르고 정확하게 답을 찾는 시간이 아니다. 또한 관람자 자신의 생각과 느낀 감정을 미술관에 있는 해설과 다르다고 해서 차단할 필요도 없다. 자신의 생각을 차단하거나 정답이 없다고 불안해하는 상황을 피하면서도 일방적인 프로그램이 되지 않기 위해선 서로를 존중하는 편한 분위기가 형성된 상태에서 사적인 대화의 시간이 필요하다고 보았다.

이 프로그램에서는 관람객에게 하나의 해설을 제공하고 고정된 의미를 받아들이도록 유도하기보다 다양한 배경의 관객이 자신만의 관점으로 해석을 만들어가는 데 중점을 두었다. 관람객은 작품을 보며 과거 경험과 생각, 자신의 인간 관계를 떠올리고, 자신이 살아가는 사회를 반영해 작품을 해석하며 새로운 의미를 부여한다. 작품을 해석하고 이야기를 나누며 때로는 고정관념이나 위계를 드러내는 경우도 있었지만 참여자들은 다양한 맥락에서 작품을 바라보기에, 기존 해설에서 읽어낼 수 없는 새로운 시각을 보여주었다.

이 프로그램은 개인적 삶을 바탕에 두는 것을 우선시하나 필요 시에는 기존의 작품 연구 자료도 제공된다. 시대적 맥락이나 작가의 시각을 상상하며 작품을 해석해 보기도 한다. 물론 개별적으로 몰두해서 글을 작성하는 시간도 있었다. 그러나 참여자와 참여자 간, 참여자와 에듀케이터 간에 질의하고 대화한 시간이 대부분이며 이를 통해 전시와 작품, 삶의 연결을 모색한다. 그리고 여러 생각을 모아 더 풍요로운 의미를 만들 수 있게 돕는다. 이런 대화를 위해서는 관객이 '평가받는다'는 생각에서 벗어나 이야기할 수 있도록 돕는 것이 중요하다.

이런 유의 프로그램을 진행할 때 중요한 것은 "당신은 무엇이든 미술관에서 할 수 있어. 자유야. 그런데 왜 그렇게 행동하는 거지?"라며 관람객을 비난하지 않는 것이다. 미술관의 공간을 광장처럼 쓰라고 만들어놔도 안 쓴다거나 말을 하라는데도 안 한다며 "관람객은 역시 미술관을 누릴 줄 모른다." 하는 것도 마찬가지다. 학교, 미술관, 다양한

도판 4. 참여자 대화 과정 및 사적인 해석 전시(SeMA 러닝 스테이션, 2022).

매체 등을 통해 특정한 행동 방식을 학습한 훈육된 몸에 대해 자유롭지
못하다 판단하기 전에, 이들이 움직일 수 있는 환경을 조성하고 어떤
분위기를 공유하고 있는지 살피는 것이 중요하다.

전시, 작품과 연결해 질문을 주고받는 것이 어려운 관객을 위해
질문이 담긴 ‹작품 감상과 대화를 위한 질문 카드›[6]를 제작하기도 했다. 처음
2022년 3월에 열린 «시적 소장품» 전시와 연계한 «전시실의 사적인 대화»
프로그램에서는 이런 장치가 없었지만, 12월에 개최된 «키키 스미스—
자유낙하» 전시와 연계할 때는 별도의 신청이 필요한 프로그램에 참여하지
못하는 관객을 위해 질문 카드를 만들어 전시실 옆에 상설로 비치하며
관객과 전시를 연결하는 방법을 점차 다양화했다.

카드에는 서른아홉 가지 질문이 담겨 있다. "돈을 벌지 못하면
인간은 쓸모없는 존재일까요?" "나와 완전히 다른 생각을 가진

6 ‹작품 감상과 대화를 위한 질문 카드›는 서울시립미술관 홈페이지에서 다운로드할 수 있다.
 https://sema.seoul.go.kr/kr/whatson/education/detail?exNo=0&acadmyEeNo=1119169&evtNo=0&glolangType
 =KOR

사람과 어떻게 대화할 수 있나요?" "동물과 인간은 어떤 것이 같거나 다를까요?" "내가 사람이나 동물 등 다른 존재를 무시한다면 그 이유는 무엇인가요?" "잘리고 분리된 몸은 무엇을 의미할까요?" "다정한 세계가 있다면 그 세계는 어떤 세계일까 상상해 보세요. 내가 기준을 세운다면 어떤 곳이 다정한 세계일까요?" 등의 질문을 통해 전시와 관객의 삶을 연결하고 작품과 사회, 사신을 돌아보도록 했다. 이 카드는 디자이너 푸푸리(홍세인)와 함께 제작한 것으로, 질문별로 일러스트레이션 이미지를 디자인하고 카드에 리소 인쇄하여 관객이 흥미를 갖고 사용해 보고 싶게 했다.

　　　《전시실의 사적인 대화》는 모든 과정이 녹취, 기록되었고 녹취록을 바탕으로 참여자들과 함께 세 편의 팟캐스트를 제작해 유튜브에 업로드했다.[7] 팟캐스트에서는 서울미술고등학교 1학년 재학생들이 서울시립미술관 소장품에 대해 자신의 가치관, 학교생활과 진로, 가족, 인간관계 같은 삶과 연결해서 대화하는 것을 확인할 수 있다. 청소년들의 이야기가 다른 관객들이 자신의 생각을 좀 더 자유롭게 드러내도록 돕는 역할을 하기를 바랐다. 더불어 참여자들은 미술관 소장품에 대한 사적인 감상을 반영해 해석 글을 작성하기도 했는데, 열네 편의 글은 종이에 인쇄하여 전시실 옆에 걸어두고 불특정 다수의 관객이 마음에 드는 글을 가져갈 수 있도록 했다. 대화록은 월 그래픽으로 만들어 미술관에 전시함으로써 소장품을 감상하는 다양한 방법을 공유하고 참여자와 다른 관객의 연결을 유도하려 했다. 《전시실의 사적인 대화》 프로그램과 영상 팟캐스트는 미술관에서 제공하는 정보를 관객이 단일한, 또는 완전한 해석으로 받아들이는 것에 대해 다시 생각해 보게 한다. 이 프로그램의 참여자들은 미술관의 든든한 매개자로 활동했다.

　　　접근성 향상 프로그램의 여러 활동은 상호 보완적인 역할을 한다. 미술관에서 관객은 일방향적으로 움직이지 않고 다양한 존재와 영향을 주고받는다. 그렇기에 작품에 대한 이해를 돕고 대화의 장을 마련해 관람객들이 각자의 생각을 표현하고 다양한 관점을 공유하며 서로 연결되도록 하는 이런 활동들이 미술관에서 함께 진행될 때 미술관이 모두에게 더 잘 사용될 수 있을 것이라 생각한다.

7　청소년들의 대화가 담긴 팟캐스트 중 박혜수 작가의 작품 ‹Goodbye to Love I›와 자신의 인간관계와 사랑을 중심적으로 나눈 대화는 다음 주소에서 확인할 수 있다. https://www.youtube.com/watch?v=x8_Dz8NsVM8 송영규 작가의 작품 ‹고백록›을 보며 입시와 학교생활에 대해 나눈 이야기는 다음 주소를 참고하라. https://www.youtube.com/watch?v=PA_RMYlKods

나가며

누군가가 미술관을 싫어하고 관심 없다 말할 때는 정말 흥미가 없을 수도 있지만, 때로는 그가 미술관에 접근하기 힘들 수밖에 없었던 사회적, 문화적 맥락이 있을 수 있다. 관람객이 '미술관에 안 가고 싶다.'라는 선택을 내렸다면 그렇게 선택할 수밖에 없게끔 주변 상황이 조성된 것은 아니었는지 돌아봐야 한다.

모두를 만족시킬 순 없다고 말하며 원래 하던 대로 하거나 다른 특성을 지닌 사람을 나와 다르다며 구분 짓고 타인에게 주어진 환경에 적응하기 위해 충분히 노력하지 않고 있다고 말하기는 쉽다. 예술이 특정한 사람들을 위한 것이 아니라면 그들만의 아름답고 안전한 장소가 아니라 함께 예술을 누리고 의견을 교환할 수 있는 방법을 고민해야 하지 않을까. 장애인의 날, 혹은 특별한 날에만 누군가를 공공장소에서 마주치는 게 아니라 서로가 편안한 환경을 만들어 언제든 마주하며 함께 존재하는 환경을 그려본다. 우리는 모두 여기 함께 있다. 서로를 이해해 보려는 노력으로 각자의 자리에서 기획하고 디자인한다면 우리는 앞으로 또 다른 환경을 만날 수 있지 않을까.

참고 문헌

소소한소통, 『모두를 위한 전시 정보 제작
가이드: 관람객과 더 가까워지는
전시 만들기』, 소소한소통, 2023.
추여명, 「쉬운 글 해설과 관람객의 사적인
해석 사이에서」, 『미술관에 다가갈
수 있나요?: 교육자들의 경험으로
돌아본 신체적, 정서적 미술관
접근성 향상 연구 프로그램』,
서울시립미술관, 2023.
문시연, 「문화정책 토대로서의 프랑스
비관객(les non-publics) 논의 연구」,
『프랑스문화예술연구』 34집,
프랑스문화예술학회, 2010, 61–90쪽.
박소현, 「미술관 민주주의와
'비관람객'/'배제된 자들'의 목소리」,
SeMA 코랄, 2021. 9. 18.
http://semacoral.org/features/
sohyunpark-democracy-museum-
non-publics
이진주, 「관객의 눈을 사로잡는 춤사위,
소리로 풀어 귀를 사로잡는다」,
『경향신문』, 2021. 12. 13. https://
m.khan.co.kr/people/people-general/
article/202112132133075#c2b

모두를 위한 타이포그래피: 모두를 위한 디지털 콘텐츠(웹, 모바일) 접근성에서 타이포그래피

1. 웹 접근성의 이해

웹 접근성(accessibility)이란 장애인, 고령자 등이 웹사이트가 제공하는 정보에 동등하게 접근하고 이해할 수 있도록 보장하는 것이며, 본질적으로는 개인의 특정 상황과 상관없이 '모든 사용자'가 동등한 경험을 할 수 있는 서비스 환경을 구축하는 것을 목표로 한다.

서비스 디자인에서 접근성을 다룰 때, 접근성 가이드라인을 실무에 적용하고 이행하는 과정에서 발생하는 접근성의 본질적 의미와의 간극으로 혼란이 생길 수 있다. 다시 말해 '모든 사용자'를 고려해야 한다는 포괄적인 정의와 장애 유형에 초점을 두고 있는 가이드라인의 차이에서 오는 혼돈이라고 할 수 있다. 이를 위해서는 접근성의 본질에 대한 공감과 이를 바탕에 두고 있는 가이드라인에 대한 명확한 이해가 필요하다.

서비스 제작 과정에서 다뤄야 하는 웹 콘텐츠 접근성 표준 가이드라인(WCAG 2.2, KWCAG 2.2)은 시각, 청각, 신체, 언어, 인지, 언어, 학습 및 신경 장애를 비롯한 광범위한 장애 문제를 해결하여 웹 콘텐츠에 더 쉽게 접근할 수 있도록 '보편적 사용성 표준'을 정의하고 있다.

1. WCAG
 웹 콘텐츠 접근성 가이드라인(Web Content Accessibility Guidelines, WCAG)은 전 세계의 개인, 조직, 정부의 요구 사항을 충족하는 웹 콘텐츠 접근성에 대한 국제 공유 표준을 제공하는 것을 목표로 W3C의 WAI(Web Accessibility Initiative) 프로세스를 통해 개발되었다. WCAG 1.0을 기반으로 하며 현재와 미래의

다양한 웹 기술에 광범위하게 적용하고 테스트할 수 있도록 설계된 가이드라인으로, 장애가 있는 사람들이 웹 콘텐츠에 더 쉽게 접근할 수 있는 방법을 정의하고 있다. 2023년 10월 5일 WCAG 2.2 버전으로 수정 업데이트되었다.

2. KWCAG
한국형 웹 콘텐츠 접근성 가이드라인(Korean Web Content Accessibility Guidelines, KWCAG)은 2018년 발행된 W3C의 WCAG 2.1을 기초로 작성한 한국 방송 통신 표준으로, 우리나라 산업 전반에 미치는 영향 등을 고려하여 국제 표준 중 반드시 준수해야 하는 필수 항목 위주로 구성되었다. 이 표준은 장애인, 고령자와 같은 사람들이 비장애인, 젊은이와 동등하게 웹에 접근할 수 있기 위해 웹 콘텐츠를 제작할 때 준수해야 하는 여러 지침을 기술하고 있다.

이와 같은 접근성 가이드라인을 처음 접할 때 단순히 법의 규정을 준수하기 위한 수단이나 장애인만을 위한 해결책으로 간주해서는 안 된다. 가이드라인을 준수하는 목적은 가이드라인이 법적, 정책적 기준의 충족을 넘어 '모든 사용자'가 동등한 접근성과 사용성을 보장받는 것을 목표로 하는 보편적 개념으로 인식되는 것이다.

2. 손쉬운 사용

오늘날은 모든 사람이 디지털 서비스 안에서 상호 연결 고리를 맺고 있기에 장애인을 포용하는 접근성 기술은 제품 및 서비스 운영의 중추 역할로 부상하고 있다. 이에 따라 디지털 기기의 운영체제에서는 웹 콘텐츠 접근성 가이드라인(이하 WCAG)의 원칙을 기반으로 모든 사용자가 서비스를 원활하게 이용할 수 있도록 접근성을 사용성과 통합하는 형태로 발전해 왔다. 대표적으로 아이폰의 '손쉬운 사용' 기능과 안드로이드 및 웹 브라우저의 '접근성' 기능을 예로 들 수 있다. 이들은 사용자가 본인의 신체적, 물리적 여건의 한계 때문에 서비스 이용에 불편을 겪지 않도록 '보편적 사용성 표준'을 기반에 두고 설계된 기능으로, 구조적으로 '접근 용이성'을 보장하여 '사용 편의성'이 제공될 수 있도록 하고 있다. 또한

개인의 능력에 맞게 사용자화할 수 있도록 설치할 때부터 관련 기능을 지원하며 이후 사용자 환경 설정에서 추가로 변경할 수 있도록 한다.

구체적으로 살펴보면 저시력, 색약 사용자가 모든 정보를 쉽게 읽을 수 있도록 색상 조정, 텍스트 확대, 화면 대비 강화, 다크 모드 기능 등의 시각 지원 기능을 제공하며, 눈이 전혀 보이지 않는 사용자의 경우에는 스크린 리더 기능을 통해 모든 화면 정보를 음성으로 듣고 이해할 수 있다. 또한 운동장애가 있거나 일시적인 상황으로 기기 조작에 어려움이 있는 경우엔 제스처 및 터치 기능을 개인의 신체 능력에 맞게 조정할 수 있는 동작 지원이 있으며, 음성인식 및 보조 기구 연결을 지원하여 입력을 대체하는 사용 환경을 조성하고 있다. 청각 지원으로는 오디오 조정 및 음성-텍스트 변환 기능을 제공하며 알림을 빛이나 진동으로 설정해 중요한 정보를 전달받을 수 있다.

이 기능들은 표면적으로 장애인을 보조하는 형태를 갖추고 있으나 본질적으로는 일시적 사용 제한 및 노화로 서비스 사용에 어려움을 겪는 사람들에게도 유용하도록 설계돼 있다. 이렇듯 모든 사람의 다양성과 사용 편의성을 보장하기 위해서는 '디지털 취약 계층'을 우선적 고려 대상으로 삼는 사용성 설계가 중요하며, 이를 바탕으로 모든 사용자가 접근 용이성을 보장받을 수 있도록 사용 환경의 저변을 점차 확대해 나가야 한다. 이것은 결국 각 서비스 프로세스의 접근성 기반이 충실히 마련돼야 한다는 명제로 귀결된다.

3. 포용적 타이포그래피

접근성에서 타이포그래피는 서비스의 정보 전달을 결정하는 핵심 디자인 요소다. 따라서 모든 사용자가 콘텐츠를 쉽게 이해하고 읽을 수 있도록 각 운영체제 환경에서 올바르게 작동할 수 있게 해야 하며, 다양한 요청 상황으로 발생하는 교차적인 사용성을 해결하기 위해 제작 기준도 함께 확립해 두어야 한다. 아래 텍스트 적용 방법은 WCAG를 기준으로 ‹카카오 접근성 디자인 체크리스트› 프로젝트에서 진행한 타이포그래피 선행 연구 내용의 일부다.

도판 1. (왼) 아이폰 손쉬운 사용, (오른) 안드로이드 접근성 메뉴.

도판 2. 웹 브라우저 접근성 메뉴.

텍스트 적용 방법

¶ 충분한 가독성이 확보된 글자체를 선택하고 과도한 장식 글자체
사용을 피해야 한다.

¶ 텍스트 크기는 본문 16px 이상으로 적용해야 하며 내용이나 기능
손실 없이 최대 200%까지 확대 조정이 가능해야 한다.

¶ 모든 화면에서 텍스트 명도 대비율은 최소 4.5:1 (WCAG 레벨 AA)
이상이어야 한다.

¶ 화면 대비 증가 옵션 선택 시 명도 대비율은 최소 7:1 (WCAG 레벨
AAA) 이상이어야 한다.

¶ 이미지 텍스트는 순수한 장식 또는 특정 텍스트의 표현을 전달하는
정보가 필수적인 경우에만 사용해야 한다.

¶ 텍스트 색상을 적용할 경우 색약 사용자를 고려하여 색상과 무관한
텍스트 구조를 설계해야 한다.

¶ 배경(이미지, 색상)이 텍스트의 가독성을 해치지 않도록 주의해야
한다.

¶ 텍스트 밑줄은 링크로 활용하며 강조의 목적으로 사용하지 않도록
주의해야 한다.

¶ 텍스트 모션은 정보 인지에 부정적인 영향을 미칠 수 있으므로
사용에 주의해야 한다.

¶ 과도한 글줄 및 화면 스크롤 길이는 인지와 조작에 어려움이
있으므로 사용을 자제해야 한다.

¶ 문장, 문단 안에서 굵은 글꼴을 통해 강조하지 않아도 이해되는지
확인이 필요하다.

¶ 취소선은 운영체제 환경에 따라 스크린 리더를 통해 읽히지 않을 수
있으므로 다른 방법으로 적용해야 한다.

위 방법들은 디자이너들이 텍스트를 적용할 때 서비스에서 제공하는 시각
정보를 모든 사람이 이해할 수 있도록 하는 보편적인 표준을 적용하는
것으로 해석하고 정리한 것이다. 각 개인의 특정 상황과 능력을 고려하는
것을 시작으로 궁극적으로는 타이포그래피를 다루면서 모든 사용자가
디지털 경험에 온전히 참여할 수 있는 환경을 조성하는 범용성을
마련한다는 목표가 있다. 이는 특정 그룹의 선호도를 충족시키기보다
누구도 정보의 활용 경험으로부터 배제하지 않는 것을 추구하는 포용성에
기반한 것이다.

접근성 기반의 타이포그래피 연구는 더욱 넓은 고객층을 확보하고 잠재된 시장을 개척할 수 있기에 비즈니스 관점에서도 매우 중요한 분야다. 예를 들어 타이포그래피의 접근성을 제대로 이행하지 못할 경우 저시력 사용자들의 불편을 초래하는 것에서 나아가 이용 불가 상태로 만들어 결국 그들의 서비스 이탈로 이어진다. 종내에는 비즈니스에 부정적인 영향을 미칠 수밖에 없다는 것이다. 아이폰 사용자는 젊다는 인식이나 화면의 타이포그래피 구조를 시력이 좋은 디자이너 개인의 관점으로 보거나 저사양 디바이스에 대응한다는 이유로 불필요하게 작고 흐린 텍스트로 제작하는 등 편향된 인식으로 인한 과오를 범하지 않도록 조심해야 한다. 작고 흐린 텍스트는 시력이 좋은 사람들을 이용 불가 상태로 만들지 않기 때문이다. 따라서 접근성이 보장된 타이포그래피를 고려하는 데 어떤 특정 집단의 취향이나 제작 상황을 살피기보다는 모든 사용자를 고려하여 보편적 기준을 따르는 원칙을 세우고 이행에 대한 합의를 우선시하는 것이 더욱 중요하다.

포용적인 타이포그래피는 "어떤 열렬한 집단을 대상으로 삼는 것이 아니라 어떤 집단이든 함부로 배제하지 않는다"는 점에 있다.
—『인클루시브 디자인 패턴』에서[1]

더불어 UI/UX 디자이너에게는 모든 서비스 제작 과정에서 인터페이스 언어를 처리하는 운영체제 구조에 대한 이해가 요구되며 이는 운영체제 내 타이포그래피 요소 또한 포함한다. 여기서 말하는 인터페이스 언어란 운영체제 시스템에서 사용자와 서비스가 상호작용하는 방식을 말하며 텍스트, 색상, 레이아웃, 도형 등이 결합한 오브젝트라고 볼 수 있다. 디자인 원형의 단위 개체 결합으로 이루어지며 일관된 사용성을 제공할 수 있도록 논리적인 체계로 조합하여 제작해야 한다. 이때 타이포그래피는 정보 전달을 위한 키(key) 개체로 작용하기 때문에 타이포그래피를 다루는 다면적인 인터페이스 시스템에 대한 이해는 필수적인 요소가 된다.
　　디지털 디바이스의 타이포그래피는 전통적인 타이포그래피를 다루는 방식과 더불어 디지털 운영체제의 기술 논리에 좀 더 집중하게 되어 있다. 이를 위한 우리의 당면 과제는 타이포그래피에 대한 심도 있는 이해와 더불어 새로운 디지털 환경에서 정의된 타이포그래피 효과에 대한

1　헤이던 피커링 지음, 이태상 옮김, 『인클루시브 디자인 패턴: 접근성 있는 웹디자인하기』, 웹액츄얼리코리아, 2020, 29쪽.

kakao

접근성 디자인 체크 리스트

국제 웹 콘텐츠 접근성 가이드라인 WCAG 2.2 / 한국형 웹 콘텐츠 접근성 가이드라인 KWCAG 2.1 /
모바일 애플리케이션 콘텐츠 접근성 가이드라인 2.0 / 장애 유형 리서치 분석에 따라
서비스의 범용적 사용성을 확보할 수 있도록 마련된 카카오 접근성 디자인 체크 리스트

ver.1.0

카카오 접근성 디자인 체크 리스트.

**Service
Design
Guideline**

**Accessibility
Design
Check list**

브랜드와의 심미적 균형
접근성 가이드라인을 반영하는 과정에서
기존 서비스 스타일 및 고유 브랜드 가치를
해치지 않는 것이 중요

인터페이스 언어의 일관성
인터페이스 구성요소의 경우 규칙적인 순서 및
동일한 패턴을 따르도록 인터페이스 언어의
일관성을 지켜가는 것이 중요

모든 사용자의 이해와 공감
모든 사용자를 위한 보편적 사용성을 위해서는
사용자와 시스템 간의 상호 작용 방식에 대한
이해를 기초로 공감 가능한 사용성 제고 필요

ver.1.0

카카오 접근성 디자인 체크 리스트 방향성 설정 과정의 일부 내용.

4.5 : 1
텍스트 최소 명도대비

텍스트와 배경의 명도대비가 최소 4.5:1이 충족되었는지 체크

명도대비율	적용 요소
4.5:1	텍스트와 텍스트 이미지 (본문, 디스크립션 등)
3:1	큰 텍스트 (18 Regular 이상 / 14 Bold 이상), 플레이스 홀더

큰 텍스트에 대한 모바일 기준은 플랫폼 기본 본문 크기의 150% Regular, 120% Bold

ver.1.0

카카오 접근성 디자인 체크 리스트 텍스트 최소 명도대비.

글자 크기

노년층 및 저시력 사용자 집단을 포함하여 모두가 편하게 볼 수 있는 보편적인 크기로 정의해야 합니다.
한글 꼴의 경우 OS(운영체제) 기준과 동일하게 적용하게 될 경우 네모꼴의 특성으로 상대적으로 커 보일 수 있으므로
-1dp/pt 줄인 16dp/pt를 표준 크기로 선정되었습니다.

주요 서비스별 기본 글자 크기 비교

단위	iOS	iMessage	Galaxy	Twitter	WhatsApp	Facebook	Telegram	Instagram	LINE	kakao
dp/pt	17	17	16	16	16	16	16	16	16	15

17pt iOS San Francisco

The quick brown Muzi jumps

16pt Apple SD Gothic

기술과 사람이 만드는 더 나은 세상

OS(운영체제) 및 주요 서비스의 기준 글자 크기 비교.

글 줄 간격

한글 네모꼴의 경우 가독성 확보를 위해 OS(운영체제) 기본 영문 서체 기준보다 넓은 줄 간격을 가져야 합니다.
줄 간격을 더 넓게 적용하더라도 다른 언어의 가독성을 해치지 않습니다.

한글꼴

행간

Line height 22pt

We define digital inclusion as fulfilling our role and responsibility to narrow the divide among members and pursue development and prosperity for all within the digital ecosystem. To this end, we aim to take a transparent and flexible approach to improving

Line height 24pt

카카오의 디지털 포용성은 디지털 생태계 사회 구성원의 양극화 해소와 모두의 발전과 번영을 위한 카카오의 생태적 책임과 역할을 의미합니다. 이를 위해 카카오는 투명하고 유연한 자세로 구성원의 접근성을 높이고, 함께 성장하는 파트너십을 강화하며 건강한 디지털 사회를 구현하는 데 앞장서고자 합니다.

OS에서의 한글 줄 간격 기준에 대한 연구.

글 줄 간격

한글 글꼴의 특성에 맞게 크기 및 줄 줄 간격을 다른 언어에 적용해 보았을 때
전체 균형이 보장된다는 것을 알 수 있습니다.

한글

모두가 공존하고 함께 성장할 수 있는 포용적 생태계를 만들기 위해서는 카카오와 공동체가 가진 영향력이 우리 사회의 지속가능성을 추구하는 일에 활용될 수 있어야 한다고 생각합니다. 서로 같이 성장한다는 상생의 핵심 가치는 사회의 지속 가능성과 기업의 지속가능성이 상호 함께하는 것에 있기 때문입니다. 이를 위해 카카오는 공동체와 함께 5년간 총 3,000억 원의 상생 기금을 조성하겠습니다. 상생 기금은 소상공인 및 지역 파트너, 디지털 콘텐츠 창작자, 공연 예술 창작자, 모빌리티 업계의 플랫폼 종사자, 스타트업 및 사회혁신가, 지역 사회, 이동 약자 및 디지털 약자 지원에 활용하여 카카오가 가장 잘할 수 있는 방법으로 함께 하는 성장을 이어 나가고자 합니다.

영문

Creating an inclusive ecosystem that promotes co-existence and shared growth for all is made possible when Kakao and its Community leverage their influence in pursuing sustainability across our society. The core value of win-win partnerships for shared growth is realized when social sustainability goes hand-in-hand with corporate sustainability. As such, Kakao will raise a total of KRW 300 billion for win-win partnership funds with its Community for the next five years. These funds will go to support small business owners & local partners, digital content creators, performing arts creators, mobility platform

아랍어

من أجل إنشاء نظام بيئي شامل حيث يمكن للجميع التعايش والنمو معًا ، أعتقد أنه يجب استخدام تأثير Kakao والمجتمع لتحقيق الاستدامة في مجتمعنا. وذلك لأن القيمة الأساسية للتعايش للنمو معًا تكمن في التعايش بين الاستدامة الاجتماعية واستدامة الشركات. ولهذه الغاية ، جمعت Kakao والمجتمع ما مجموعه 300 مليار وون كوري في صندوق مربح للجانبين لمدة خمس سنوات. يتم استخدام صندوق Win-Win لدعم الشركات الصغيرة والشركاء المحليين ، ومنشئي المحتوى الرقمي ، ومبدعي الفنون المسرحية ، والعاملين في منصة صناعة التنقل ، والشركات الناشئة والمبتكرين الاجتماعيين والمجتمعات المحلية ، والجوال والمحرومين رقميًا . لمساعدة Kakao على العمل معًا في أفضل طريقة ممكنة. نريد أن نواصل

태국어

ในการสร้างระบบนิเวศที่ครอบคลุมซึ่งทุกคนสามารถอยู่ร่วมกันและเติบโตไปด้วยกันได้ ผมเชื่อว่าอิทธิพลของ Kakao และชุมชนควรถูกนำมาใช้เพื่อแสวงหาความยั่งยืนในสังคมของเรา ทั้งนี้เนื่องจากค่านิยมหลักของการอยู่ร่วมกันในการเติบโตด้วยกันนั้นอยู่ที่การอยู่ร่วมกันระหว่างความยั่งยืนทางสังคมและความยั่งยืนขององค์กร ด้วยเหตุนี้ Kakao และชุมชนจึงระดมทุนได้ทั้งหมด 3 แสนล้านวอนในกองทุนแบบ win-win เป็นเวลาห้าปี กองทุน Win-Win จะใช้เพื่อสนับสนุนธุรกิจขนาดเล็กและพันธมิตรในท้องถิ่น ผู้สร้างเนื้อหาดิจิทัล ผู้สร้างสรรค์การแสดง พนักงานแพลตฟอร์มอุตสาหกรรมเคลื่อนที่ สตาร์ทอัพและนักประดิษฐ์

중국어

为了创建一个包容的生态系统，每个人都可以共存和共同成长，我认为应该利用 Kakao 和社区的影响力来追求我们社会的可持续发展。这是因为共生共存的核心价值在于社会可持续发展和企业可持续发展的共存。为此，Kakao 与社区共募集了 3000 亿韩元的共赢基金，为期 5 年。共赢基金用于支持小企业和本地合作伙伴、数字内容创作者、表演艺术创作者、移动行业平台工作者、初创企业和社会创新者、当地社区以及移动和数字弱势群体，以帮助 Kakao 在最好的方式。我们希望继续增长。我们相信共存对 Kakao 的成长至关重要，我们将继续思考 Kakao 和社区的社会角

OS에서의 한글 줄 간격 기준에 대한 연구.

파악이다. 따라서 디지털 운영체제 시스템과 지속적으로 발전하는 플랫폼 서비스 기술에 대한 이해를 바탕으로 디지털 환경까지 필수적인 영역으로 포함하도록 타이포그래피 연구의 외연을 확대해야 할 필요가 있다.

4. 접근성을 넘어

모든 사용자의 사용을 보장해야 하는 접근성의 본질적인 질문은 이에 대한 고찰을 당연시하는 태도와 접근성의 근간이 되는 기준이 '사회 공동체'임을 인식하는 데서 실마리를 찾을 수 있다. 급진적인 변화를 맞이했던 1990년대 디지털 사회에서는 장애인에게도 정보 접근에 대한 균등한 기회를 부여해야 했다. 당시로서는 이 문제를 해결할 지식인을 모으고 반드시 합의를 이루어내야만 했던 상황이었을 것이다. 그러나 접근성에 대한 이러한 소극적 전제는 오늘날 고착화되어 우리를 인식의 오류 속으로 침잠시키는 부작용을 낳는다. 장애인을 동등한 구성원으로 대우하며 기회를 만들어준다는 것은 애써 노력을 통해 배려를 베풀어야 하며 장애인은 배려받는 '수혜자'라는 편견을 강화할 수도 있다. 이보다는 함께 사는 공동체 구성원으로서 배려를 보편적이고 절대적인 일상으로 간주해야 한다. 결국 접근성 자체는 사회 공동체 관점에서 본질적으로 필수 불가결한 것임을 전제하고 있기에 결과의 평등, 보장적 평등을 추구하는 현대 사회학 이론과 그 궤를 같이한다고 볼 수 있다.

　　나아가 오늘날 디지털 기반의 현대사회는 접근성과 함께 포용성을 중시하는 인클루시브 디자인의 중요성을 강조하고 있다. 인클루시브 디자인은 신체, 문화, 인종, 성별, 나이, 교육 수준, 특수한 상황 등에 관계없이 모든 사람의 다양성을 이해하고 존중할 수 있도록 디자인하는 것을 목표로 하며 서비스의 시스템적인 영역을 전부 포함한다. 장애가 있는 사람의 물리적 환경을 개선하는 데 초점을 두었던 웹 콘텐츠 접근성, 배리어프리 및 제품 환경의 범용성을 강조한 유니버설 디자인 개념까지 모두 포함하는 포괄적인 개념이다. 이러한 점에서 인클루시브 디자인은 '공동체'다. 포용적인(inclusive) 사회 공동체는 모든 사람의 차이와 특성을 존중하며 다양성이 사회를 풍부하게 한다는 인식을 형성한다. 제품이나 서비스 디자인은 사회적, 문화적, 윤리적 가치와 깊이 연결되기 때문에 디지털 환경, 특히 웹과 앱 서비스에서 포용적인 디자인 인식의 중요성이 부각되고 있는 것이다. 이에 따라 '좋은 디자인'을 넘어서 '올바른

디자인'으로 윤리의식을 제고할 것을 필요로 하며, 사회적, 환경적, 그리고 인간적 가치를 중심으로 사람들의 공감과 이해를 통해 사회의 연대 의식에 입각한 서비스 제작에 노력을 기울여야 한다.

　　"좋은 결과는 고통에서 나온다."라는 격언은 현시점에서 접근성을 고민하는 디자이너의 책임을 대변하고 있는 듯하다. 일의 경중과는 관계없이 디자이너로서 접근성을 통해 서비스 내에서 더 나은 사용성을 만들어야 한다는 의무감은 직업적 소명 의식 안에서 더욱 무겁게 느껴진다. 회사에서 동료와 치열하게 고민해서 만든 결과물이 전 국민의 손으로부터 출발해 주변을 감싼 커뮤니케이션을 모두 연결한다고 생각하면 단순히 일로서 제작 작업에 임할 수 없게 된다. 꼬인 실타래를 풀고 엮는 것과 같이 수많은 가설을 세우고 실패를 거듭하는 제작 과정에서 우리가 추구하는 보편적 정의는 모순되게 많은 고민과 갈등을 안겨준다. 이 과정에서 우리의 선택이 가져올 파급력이 미치는 지점은 보이지 않는 선으로 우리를 옭아매어 중한 책임감을 절실히 통감하게 한다. 거듭하는 고민과 갈등의 결과는 우리를 '모든 사용자'를 고려해야 한다는 본질로 다시 되돌린다. 서비스의 사용성을 고민하는 모든 디자이너가 이 과정에서 새로운 발견을 거듭하는 이율배반적인 상황을 즐길 수 있기를 바란다. 이러한 고통과 인내를 양분 삼아 접근성이 서비스 필수 표준 역할을 다할 수 있기를 희망하는 바다.

접근성: 감각 기호로 번역되는 시청각 기호

우리는 잠에서 깨어 눈을 뜬 순간부터 취침하기 전까지 시각과 청각을 통해 수많은 정보를 받아들인다. 특히 시각으로 받아들이는 정보는 속도와 양에서 압도적이다. 시각 디자인도 이러한 시각 정보를 만들어내는 일 중 하나다. 국립국어원 표준국어대사전은 시각 디자인을 "『미술』도형이나 화상, 또는 디스플레이 등 시각적 표현에 의해 실용적 정보를 전달하는 디자인"이라고 정의한다. 이러한 일을 하는 시각 디자이너는 인간이 시각을 집중적으로 사용하여 정보를 얻고 해석할 수 있도록 글자의 모양, 색깔, 크기, 배치 등을 전략적으로 활용한다. "사진은 천 마디 말보다 가치가 있다.(A picture is worth thousand words.)"를 직관적으로 보여주는 일이며 멀티모달리티(multimodality)의 최전방에 있다.

　　멀티모달리티는 다양한 모드(mode)가 결합하여 의미가 만들어지는 것을 말한다.[1] 즉 글자체와 크기, 색을 정해 지면이나 공간에 배치하면 이용자들이 그 의미를 읽고 해석하는 일련의 "사회적 활동"[2]을 하는 것이다. 예를 들어 빨간색을 '젊음'이라는 글자에 사용하면 이용자들은 열정을 떠올리겠지만 '죽음'에 사용하면 공포와 두려움을 느낄 수 있다. 이렇게 정보를 받아들이고 맥락을 파악해 의미를 이해하는 도구로 시각은 무척 효율적이다. 하지만 정보 접근성 관점에서 보면 시각 도구는 퇴색한다. 시력이 약한 사람들에게 이러한 정보는 배제되기 때문이다.

　　접근성(accessibility)은 건물 입구에 자동문이나 경사로를 설치하여 물리적 접근성을 높이는 것부터 콘텐츠에 음성 해설(audio description)이나 자막 해설(caption), 외국어를 한국어로 번역한 한글 자막(subtitles) 등을 제공하는 서비스까지 다양한 범위를 포함하는 용어다. 번역이 전 인구를

1　Kress, G. (2010) *Multimodality: A Social Semiotic Approach to Contemporary Communication*. London: Routledge.
2　Kress, G., & Van Leeuwen, T. (2020). *Reading images: The grammar of visual design*. London: Routledge, p.19.

통합하고 넓은 의미에서 문화 행사를 다 함께 즐길 수 있도록 돕는 역할을 하기 때문에 번역학에서 번역은 접근성의 한 형태로 연구되어 오기도 했다.[3] 음성 해설은 "비언어적으로 전달되는 시청각 기호(이미지, 소리, 자막 등)를 언어로 번역"하여 들려줌으로써 시각장애인 혹은 저시력 이용자가 "시청각 기호를 이해하고 즐길 수 있도록 하는 서비스"[4]를 말한다. 예를 들어 영화에서 대사 없이 등장인물들의 움직임만으로 이야기가 전개되는 추격 장면이나 격투 장면을 언어로 번역하여 음성 정보로 변환하는 것이 음성 해설이라면, 자막 해설은 같은 장면에서 들을 수 있는 다양한 소리(호흡, 부서지고 깨지는 소리, 달리는 소리, 배경음악 등)를 언어로 번역하여 화면(보통 하단)에 자막으로 제공하는 것을 가리킨다. 감각 영역 관점에서 음성 해설은 시각을, 자막 해설은 청각을 보완하기 때문에 둘은 완전히 다르지만 두 서비스 모두 비언어 시청각 기호를 언어 기호로 번역한다는 점에서 "기호 간 번역(inter-semiotic translation)"에 해당한다.[5]

　　　음성 해설은 1980년대 초 미국 워싱턴주에 있는 아레나 스테이지의 연극에서 시각장애인 관람객을 위해 처음 선보였다. 한국의 경우, 1980년대 말 워싱턴주 방송사 WGBH가 제공한 해설 비디오 서비스(descriptive video service, DVS)를 한국시각장애인연합회가 2000년에 도입해 시범 방송과 준비 과정을 거쳐 2003년 4월 KBS 드라마 〈대추나무 사랑 걸렸네〉[6]를 시작으로 화면 해설 방송을 제공했다. 하지만 화면 해설은 '화면'이란 어휘 때문에 상당히 제한적이다. 공연이나 전시관, 현장 해설 등에 사용할 수 없고 자막 해설과 혼동을 일으킨다. 현재는 상위어인 음성 해설을 사용하는 기관과 단체가 점점 늘어나고 있고 특히 공연 예술계에는 음성 해설로 정착했다.[7] 이러한 해설이 영상 콘텐츠에서 어떻게 수행되고 있는지 영화 〈미나리〉 음성 해설 사례를 통해 간략하게 알아보겠다.

　　　〈미나리〉의 오프닝 장면은 1분 30초 동안 대사 없이 허밍이 섞인 음악으로만 이루어져 있다. 음악이 점차 줄어들면 다양한 소리(새소리, 쾅 부딪치는 소리, 호흡 등)가 흐르지만 영상을 볼 수 없다면 무의미한 소리

3　Díaz-CintasJ., Orero, P. and Remael, A. (2007). *Media for all : subtitling for the deaf, audio description, and sign language*. Amsterdam ; New York: Rodopi.

4　서수연, 이상빈, 「한국 드라마의 몸짓언어가 음성 해설(화면 해설)로 번역되는 양상과 실무에의 함의 고찰」, 『통역과 번역』 23(3), 2021, 112쪽.

5　Jakobson, R. (2000). On linguistic aspects of translation. In L. Venuti (Ed.), *The Translation Studies Reader* (pp. 113–118). London: Routledge.

6　필자가 〈대추나무 사랑걸렸네〉 음성 해설 대본을 작성했다.

7　필자는 많은 기관과 단체에 음성 해설 사용을 권하고 있는데, 용어가 정착하기를 바라며 본문에도 계속 '음성 해설'을 사용한다.

정보다. 그리고 느닷없이 대사(청각 정보)가 들린다.

> 여자 여기 대체 어디야?
> 남자 집이지.
> 여자아이 (유창한 영어 발음) David, look!
> [데이비드, 봐!]
> 남자 데이비드, 뛰지 마!"

이들은 누구이며 어디에 있고 왜 한국어와 영어로 이야기를 하는지, 모든
것은 의문투성이다. 다음은 〈미나리〉의 오프닝 장면을 음성 해설로 번역한
대본의 일부분이다.

> 동양계 남자아이 데이비드가
> 달리는 차 뒷좌석에 묵묵히 앉아 있다.
> 차 전면 유리 너머 앞서가는 이삿짐 트럭을 따라
> 30대 동양계 여자 모니카가 운전한다.
> (중략)
> 모니카는 트레일러집 근처에 차를 세운다.
> 룸미러에 모니카의 당황한 눈동자가 비친다.
> (중략)
> 제이컵이 담배를 발로 비벼 끄고 집을 본다.

영화는 달리는 차 뒷좌석에 앉아 있는 남자아이의 상반신에서 시작한다.
비시각장애인은 아이가 동양계라는 것을 외모를 보고 바로 파악할
수 있지만 음성 해설에서 만약 '데이비드'라고 이름만 알려준다면
시각장애인은 외국 아이라고 착각할 수 있다. 더군다나 아이의 첫 대사는
유창한 발음의 영어 대사다. 이렇게 음성 해설은 아이의 성별, 인종, 움직임,
장소뿐 아니라 눈빛을 통해 읽을 수 있는 감정까지 전달하며 시각장애인이
이야기를 따라갈 수 있도록 돕는다. 반면 발화자, 대사, 효과음, 음악 등을
화면에 자막으로 설명하는 자막 해설은 다음과 같이 수행된다.

(모니카) 귀에 꽂고

[청진기 달그락 소리]

[심장 쿵쿵쿵 뛰는 소리]

(모니카) 기도하는 거 잊지 말고

괄호 속의 "모니카"라는 이름은 발화자고 "귀에 꽂고"는 대사다. "청진기 달그락 소리"는 모니카가 청진기를 아들 데이비드에게 건네줄 때 들리는 효과음이다. 이러한 자막 해설은 소리가 들리는 시점에 맞춰 하단에 나타난다. 자막 해설의 경우 의성어와 의태어를 효과적으로 사용하면 청각장애인 시청자는 입체적이고 생생하게 영화를 즐길 수 있다.

공연에서 음성 해설과 자막 해설의 범위는 더 확장하고 있다. 먼저 음성 해설의 경우 영화 ‹미나리›처럼 제작하는 표준형 음성 해설(standard audio description)을 넘어 통합형 음성 해설(integrated description)도 활용되고 있다. 통합형은 극본의 지문을 배우가 무대에서 직접 낭독하거나 새로운 등장인물을 만들어 음성 해설을 극에 자연스럽게 녹이는 방법이다. 예를 들어 2022–2023년 국립극장에서 상연한 음악극 ‹합체›는 라디오 DJ인 지니 역에 음성 해설 기능을 추가하여 등장인물의 움직임이나 감정을 설명하기도 했다. 자막 해설은 장르를 확장하기도 한다. 2023년 대학로 극장 쿼드에서 상연한 ‹다페르튜토 쿼드›는 퍼포머들이 음악에 맞춰 다양한 도구(은박 비닐, 쇠막대, 나무판 등)로 소리를 내는 퍼포먼스 음악극이다. 필자는 이 공연에서 음성 해설과 자막 해설을 접목해 음악을 설명하고 다양한 소리를 의성어와 의태어, 아이콘으로 표현했다.

최근 문화예술 전반에 걸쳐 공연 및 미술관, 전시관 행사에 접근성을 높이는 방안을 모색하고 실천하는 모습을 볼 수 있다. 특히 공연의 경우 많은 기관과 극단이 음성 해설, 자막 해설, 수어 통역을 연극이나 무용 등에 접목해 다양한 관객과 만나고 있다. 또한 한국장애인문화예술원은 공연 포스터와 영상 트레일러 음성 해설 아카데미를 시행해 그동안 배제되었던 포스터 해설의 중요성과 필요성을 환기했다.[8] 이러한 시도는 시각이나 청각이 약한 사람을 문화 향유자이자 소비자로 대하는 태도이기도 하다.

필자는 현재 다양한 매체가 시도하는 접근성 사례를 접목하여

8　필자의 제안으로 시작된 이 아카데미에서 공연 관계자들과 함께 포스터 속 수많은 기호 정보(글자, 이미지, 숫자, 색깔, 배치 등)들의 의미를 탐구했고 해설 방법을 알아보았다. https://www.i-eum.or.kr/board/read?boardManagementNo=1&boardNo=3217&searchCategory=&page=1&searchType=&searchWord=&level=2&menuNo=2

 '지지직' 노이즈가
(불규칙하게) 이어진다

[불꽃 '펑 치지직 펑펑']

[은은한 새 소리
'뾰로롱', '짹짹']

도판 1. ‹다페르튜토 쿼드› 자막 해설 일부분.

101

시각 디자인의 접근성을 높이는 방법 두 가지를 제안하려 한다. 많은 시각장애인은 핸드폰에서 제공하는 접근성 도구를 이용해 글을 읽거나 듣고, 이미지 속 글자를 추출해 정보를 얻을 수 있다. 하지만 맥락을 파악하여 의미를 만들어내는 일은 여전히 힘들다. 글자의 크기, 색깔, 배치 등은 핸드폰의 접근성 도구가 읽어주지 않기 때문이다. 이러한 환경을 고려하여 첫째, 시각 정보를 음성 정보로 변환하는 기능을 활용한 QR 코드나 SNS와 연계해 맥락 정보를 제공할 수 있다. 이때 제공하는 정보는 시각장애인 이용자가 의미를 해석할 수 있도록 필수 정보만 제공한다. 과도한 의미 전달은 자칫 시각장애인 이용자를 교육 대상 혹은 수동적 수신자로 치환할 수 있고, 이는 결국 그들의 흥미를 떨어뜨리게 한다.[9] 둘째, 미술관이나 박물관의 접근성 사례를 차용하여 시각 디자인 작품에 대한 가이드 투어를 진행하는 방법이다.[10] 다양한 촉각 도구(레이저 컷, 3D 입체 모형 등)를 이용하여 평면 작품을 촉각화해 시각장애인도 시각 디자인 작품을 감각으로 느끼고 즐길 기회를 제공한다. 예를 들어 글자체를 입체화해서 촉각으로 감각하게 한다거나, 색깔을 온도로 나타내 채도와 명암을 표현하고 점자를 이용해 배치를 제시할 수 있다. 다양한 촉각 도구와 음성 해설을 작품전에 접목하여 시각장애인에게는 전시 관람의 기회를, 비시각장애인에게는 다른 감각으로 전시를 경험할 기회를 제공한다. 이는 인식 개선과 함께 전시 방법의 확장까지 생각해 볼 수 있는 지점이다.

　　　필자가 제시한 방법은 기본에 불과하다. 기술이 발전할수록 접근 방법과 도구도 함께 다양해진다. 가상 게임이나 음악 분야에서 사용하는 웨어러블 진동 조끼는 청각장애인 관람객에게 음악과 소리를 진동으로 느낄 수 있도록 돕는다. 안경에 자막이 뜨는 스마트 글래스 또한 청각장애인에게 편리한 접근성 도구로 활용될 수 있다.[11] 골전도 이어폰은 공연장에서 긴 시간 이어폰을 끼고 음성 해설을 들어야 하는 시각장애인에게 좀 더 편리한 청각 보조 수단으로 사용될 수 있다. 이러한 다양한 접근성 도구의 활용과 더불어 콘텐츠의 접근 방법을 개발하고 발전시키는 것도 잊지 말아야 한다.

　　　오늘도 사회 곳곳에서 다양한 시청각 기호들이 우리의 시선을 잡기 위해 단장하고 뽐내고 있다. 하지만 그러한 기호 정보에 접근하지 못하고 배제되어 소비자는커녕 이용자로서의 즐거움도 누리지 못하는

9　　앞의 글, 서수연, 이상빈, 2021, 129쪽.

10　뉴미디어 아티스트 그룹 방앤리 스튜디오와 필자는 토탈미술관에서 《어둠 속의 예언자》(2023. 10.)로
　　　시각장애인을 위한 가이드 투어를 진행했다.

11　국립극단은 연극 〈당신에게 닿는 길〉(2023. 10.)에서 국내 최초 스마트 글래스를 청각장애인들에게 대여했다.

사람들이 여전히 우리 주변에 있다. 우리는 시각이나 청각 등 다양한 층위의 장애가 있는 사람들이 능동적 해석자 또는 소비자로서 사회 활동을 할 수 있도록 콘텐츠의 접근 방법을 개발하고 발전시켜 그들을 세상의 맥락 속에 포함하는 노력을 멈추지 말아야 할 것이다.

쉬운 정보가 말하는 정보 접근성

여는 말

우리는 수많은 정보 속에 둘러싸여 매일 정보를 이용하며 산다. 점심 메뉴를 고를 때나 새로운 앱 서비스에 가입할 때나, 일상적 선택을 내릴 때 '내가 어떤 정보를 얼마큼 알고 있는가?'라는 기준은 나의 결정을 좌우한다. 그리고 이런 크고 작은 선택과 결정의 경험들이 모여 한 사람의 취향 그리고 생활의 방향이 된다. 정보에 접근해 활용하는 일이 그저 앎에 그치지 않고 삶과 연결되어 있다는 것이다. 하지만 모든 정보에 모든 사람이 동등하게 접근할 수 있는가? 그 정보에 접근하기 위한 노력은 개개인의 몫이어야만 하는가?

　　　　이 글에서는 정보에 대한 접근성을 누구나 보장받아야 할 권리로 보고, 좀 더 포괄적인 정보 접근을 보장하는 실천 방법으로서 '쉬운 정보의 제공'에 대해 알아보고 특히 미술관과 박물관에 적용된 사례들을 살펴보고자 한다.

정보 접근성과 쉬운 정보

정보에 '동등하게' 접근할 수 있다는 말은 다음 네 가지 질문과 관련이 있다.

¶　　　꼭 필요한 정보, 알아야 할 정보에 접근할 수 있는가? (접근 여부)
¶　　　정보를 읽거나 듣거나 그 밖에 어떤 방식으로든 인식할 수 있는가? (문해, 가독성)
¶　　　정보를 이해하는 데 걸리는 시간이 같은가? (접근 속도)
¶　　　누구나 같은 의미로 이해하는가? (의미 전달)

단순히 읽을 수 있느냐를 넘어 똑같은 속도와 수준으로 이해할 수 있느냐가

'동등함'의 여부를 결정할 것이다. 이것이 가능하려면 예컨대 물리적인 측면에서는 휠체어 사용자나 유아차 사용자 등을 위해 건물에 경사로나 엘리베이터를 설치하는 것처럼 정보 접근에 방해가 되는 요소들을 제거하고 최대한 광범위한 문해 수준을 고려한, 단순하고 간결하며 직관적인 정보 제공이 필요하다.

　　　발달장애인처럼 눈으로 보거나 입으로 소리를 낼 때 신체적 어려움은 없으나 장애 특성상 인지하기가, 혹은 사회적으로 상호작용하기가 쉽지 않은 사람들은 기존 정보를 읽고 이해하는 데 어려움이 있다. 발달장애인뿐 아니라 아직 복잡하고 전문적인 정보에 익숙하지 않은 어린이, 한글을 배우는 중인 이주민, 수어라는 고유한 언어를 사용하는 청각장애인, 영어, 외래어, 디지털 신조어 중심의 정보가 낯선 고령자 등도 정보 접근에 어려움을 겪는 정보 약자에 해당한다.

　　　'쉬운 정보'는 발달장애인 등 정보 약자의 알권리와 정보 접근성 보장을 위해 이해하기 쉽게 제공된 정보를 말한다. 영어로는 Easy Read, Accessible Information 등으로 쓰인다. 쉬운 표현의 글, 이해를 돕는 이미지, 가독성을 고려한 디자인, 보기 편한 제작 형태까지 모든 요소를 고려해 정보에 쉽게 접근할 수 있도록 하는 정보 접근 지원 방식이라 할 수 있다. 보는 데 어려움이 있는 시각장애인에게 점자를 제공하고, 듣는 데 어려움이 있는 청각장애인에게 수어를 제공하는 것과 마찬가지로 이해에 어려움을 겪는 사람에게 필요한 정보 접근권을 보장하는 도구다.

　　　제도적으로 「유엔장애인권리협약」 9조와 21조, 「장애인차별금지법」 20조 등은 장애인이 접근 가능한 정보를 제공받아야 할 권리를 명시하고 있다. 특히 2015년 11월 시행된 「발달장애인 권리보장 및 지원에 관한 법률」(약칭: 발달장애인법) 10조는 "국가와 지방자치단체는 발달장애인의 권리와 의무에 중대한 영향을 미치는 법령과 각종 복지 지원 등 중요한 정책 정보를 발달장애인이 이해하기 쉬운 형태로 작성하여 배포하여야 한다."라고 명시하고 있다. 발달장애인의 정보 접근권을 보장하기 위해 '쉬운 정보'를 제공해야 한다고 규정한 유일한 국내법이다.

　　　영국, 호주, 뉴질랜드 등 해외에서는 굉장히 오래전부터 쉬운 정보를 활용하고 있고, 정부 차원에서 발달장애 관련 기관이나 단체 등을 중심으로 쉬운 정보 제공에 대한 가이드 및 지침이 2000년대 초반부터 만들어졌다. 특히 영국은 국가 차원에서 고령자, 이주민, 장애인을 포함한

모든 국민을 고려한 읽기 쉬운 책 개발 지침을 지원하고 권장한다.[1] 국내에 많이 활용되는 쉬운 정보 가이드 대부분이 영국 자료기도 하다. 대표적으로 영국의 발달장애인 권익 옹호 단체인 체인지(CHANGE)가 만든『접근 가능한 정보 만들기(How To Make Information Accessible)』[2]는 국내에서 많이 활용하고 참고한 쉬운 정보 가이드라 할 수 있다.

쉬운 정보 제작 기준('접근 가능한 정보 만들기' 일부)

문서 준비
¶ 그림이 들어갈 공간을 충분히 확보한다. (최소 8cm)
¶ 그림은 글의 왼쪽에 배치한다. 만약 그림을 다른 위치에 배치한다면 글과 그림의 매칭이 분명히 확인되는 곳에 둔다.
¶ 세리프나 복잡한 모양이 없는 명확하고 읽기 쉬운 글자체를 사용한다. (고딕 계열)
¶ 글자는 최소 14pt 이상을 사용한다.
¶ (영어의 경우) 대문자로 단어를 쓰지 않는다.
¶ 줄 간격을 여유 있게 둔다. (워드 기준 1.5줄)
¶ 글자에 그림자, 윤곽선, 취소선, 그러데이션, 등을 하지 않는다.
¶ 문장의 길이가 너무 길거나 짧지 않은지 확인한다. 이상적 문장의 평균 글자 수는 약 60자다.
¶ 문장은 왼쪽 정렬을 한다. 오른쪽 정렬, 중앙 정렬, 양쪽 정렬 모두 사용하지 않는다.
¶ 배경에 색상이 있을 경우 글자와 충분한 대비가 있는지 확인한다.
¶ 톤이 있는 배경을 사용하더라도 패턴, 강한 그러데이션, 희미한 그림 등이 배경에 사용되는 건 안 된다.
¶ 인쇄할 때는 무광택 또는 실크 마감 처리된 종이에 한다.
¶ 용지가 너무 얇으면 뒷면이 비치기 때문에 어느 정도 두께감 있는 종이를 사용한다.
¶ 한 페이지에 너무 많은 정보를 넣지 않는다. 여백이 많은 것이 문서를 보는 데 더 도움이 된다.

1 손지영, 이정은, 서선진, 「발달장애인용 쉬운 책(easy-to-read book) 개발」, 『국립장애인도서관 연구보고서』, 2013.

2 CHANGE, *How to Make Information Accessible: A guide to producing easy read documents*, 2019, https://www.changepeople.org/getmedia/923a6399-c13f-418c-bb29-051413f7e3a3/How-to-make-info-accessible-guide-2016-Final

¶ 일부 사람은 색맹일 수 있다는 것을 염두에 두고 디자인한다.

¶ 정보가 많은 경우, 챕터를 나누고 챕터별로 다른 색상을 사용한다. 다른 챕터로 넘어가는 데 편리하다.

¶ 문서의 제본은 쫙 펼쳐지는 형태로 한다. (중철, 스프링 제본 등)

쉬운 글

¶ 짧고 명확한 문장으로 글을 작성한다.

¶ 복잡한 단어, 어려운 단어, 전문용어는 사용하지 않는다.

¶ 어렵지만 사용해야 하는 단어는 쉬운 설명을 함께 제공한다.

¶ 어려운 단어가 많은 경우 별도 단어 목록을 만들어 설명을 제공한다.

¶ 같은 뜻을 가진 단어는 한 가지로 통일하여 사용한다.

¶ 한 문장에 하나의 정보만 담는다.

¶ 기호와 부제를 활용하여 정보를 나누어 구성한다.

¶ 가급적 대명사를 사용하지 않는다.

¶ 숫자는 아라비아 숫자로 기재한다.

¶ 기호, 문장부호 사용에 주의한다. #, &, ~, % 등의 문장부호 사용을 자제한다.

¶ 줄임말을 사용하지 않는다.

¶ 문장이 길어 줄 바꿈을 할 때에는 단어가 끊기지 않도록 한다.

¶ 한 주제가 한 페이지에 모두 담기도록 한다.

해외의 쉬운 정보 제작 관련 가이드 사례

¶ Information for All: European standards for making information easy to read and understand(2010), Inclusion Europe

¶ How to Make Information Accessible: A guide to producing easy read documents(2019), CHANGE

¶ Clear Written Communications: The Easy English Style Guide(2015), Scope

¶ Make It Clear: A guide to making Easy Read information(2017), People First New Zealand

How To Make Information Accessible

A guide to producing easy read documents

도판 1. 『접근 가능한 정보 만들기(How To Make Information Accessible)』.

¶ Am I Making Myself Clear?: Mencap's guidelines for accessible writing(2000), Mencap

¶ Mencap's Make It Clear: A guide to making easy read information, Mencap

¶ How to Use Easy Words and Pictures: Easy Read Guide(2006), 영국 정부 DRC(Disability Rights Commission)

¶ Making Written Information Easier to Understand for People with Learning Disabilities: Guidance for people who commission or produce Easy Read information(2009), 영국 보건부(Department of Health)

쉬운 정보 제작: 글과 디자인

쉬운 정보의 구성 요소는 크게 내용과 형식으로 나누어 볼 수 있다. 내용은 쉬운 어휘, 단순한 문법 구조를 사용한 글, 글을 보조하는 이미지(삽화나 사진) 등이 해당된다. 형식 면은 디자인이나 정보가 최종적으로 노출되는 디바이스가 무엇인지와 관련 있다. 글자체, 글자 크기, 자간과 행간, 정렬 방식 등, 그리고 인쇄물일 경우엔 용지나 제본 방식 등을 고려하며 내용을 어떻게 보여줄지 결정하는 것이다.

특히 '글'은 쉬운 정보에서 가장 핵심이다. 글을 어떻게 구성하고 완성하느냐가 다른 요소에도 큰 영향을 미칠 수밖에 없다. 글과 관련해 참고해야 할 여러 가지 세부 지침이 있지만 가장 기본적이고 전제해야 할 것은 '이 정보가 필요한 사람을 상상하며 쓰는 것'이다. 무엇을 궁금해하고 필요해하는지를 중심으로 읽는 이의 문해력, 경험, 배경지식 등을 고려해서 쓰는 것이 접근성을 고려한 쉬운 글쓰기라 할 수 있다. 소소한소통은 해외 가이드의 내용을 종합해 우리나라 실정과 문화 환경에 맞는 쉬운 정보 제작 경험 및 노하우를 담은 가이드를 펴낸 바 있다.[3] 이를 바탕으로 쉬운 정보를

도판 2. 『쉬운 정보, 만드는 건 왜 안 쉽죠?』.

3 소소한소통, 『쉬운 정보, 만드는 건 왜 안 쉽죠?: 모두를 위한 쉬운 정보 제작 안내서』, 소소한소통, 2021.

제작할 때 지침으로 삼는 내용들을 소개한다.

정보 범위 설정 및 구성

¶ 전달하고 싶은 정보가 무엇인지 결정한다.

¶ 지나치게 많은 정보를 담거나 생략하지 않는다.

¶ 중요한 정보를 앞에 배치한다.

¶ 내용의 이해를 돕거나 정보의 활용에 도움이 되는 정보는 추가로
제공한다.

문장 작성

¶ 한 문장에는 하나의 정보만 담는다.

¶ 필요 없는 수식을 덜어내고 단순한 문장으로 작성한다.

¶ 독자에게 직접 말하듯이 작성한다.

¶ 서술형의 문장으로 작성한다.

¶ 긍정문으로 작성한다.

¶ 능동태로 작성한다.

¶ 은유, 비유, 추상적 표현은 지양한다.

어휘 사용

¶ 일상의 언어를 사용한다.

¶ 특정 집단에게만 통용되는 표현은 사용하지 않는다.

¶ 전문용어, 한자어, 외래어 등은 지양한다.

¶ 어렵지만 알아두어야 할 표현은 그대로 사용하고 설명을 덧붙인다.

¶ 명사화된 어휘 선택은 지양한다.

¶ 같은 의미의 단어가 반복될 경우 같은 표현으로 통일해서 사용한다.

쉬운 정보에서 디자인은 정보 약자를 위한 디자인이라고 말할 수 있으며
유니버설 디자인, 인클루시브 디자인에 뿌리를 내리고 있다. 가능한 한 많은
사람이 쉽게 정보를 받아들이기 위해 큰 범위에서는 유니버설 디자인의
일곱 가지 기준(①공정한 사용 ②사용상 유연성 ③간단하고 직관적인 사용
④쉽게 인지할 수 있는 정보 ⑤실수에 대한 포용력 ⑥적은 물리적 노력
⑦접근과 사용에 적합한 크기와 공간)을 충족하는지 확인하고 디바이스가
달라지더라도 정보를 받아들이는 데 어려움이 없도록 디자인을 설계한다.
정보 약자를 위해 포용적인 사고와 방법론을 바탕에 두고 디자인에

접근해야 하며 가장 중요하게 고려하는 요소는 가독성(readability)과 판독성(legibility)이다. 가독성과 판독성은 각기 다른 기능을 발휘하지만 '읽기의 능률'이라는 하나의 목표를 지향한다. 보는 이가 읽고 이해할 수 있는 능률을 고려하며, 단순히 빨리 읽는 것만이 목표가 아니라 정확하게 정보를 받아들일 수 있게 식별할 수 있는지도 중요하다. 다양한 시각 능력을 헤아리며 필요한 정보를 오류 없이 인지하고 글(내용)의 이해를 돕는 이미지 요소를 고려하는 일도 필요하다. 또 색각 이상자를 고려해 흑백 인쇄물과 같이 색을 구분하기 어려운 장애 환경에서도 색에 관계없이 콘텐츠를 바르게 인식하도록 구성하는 것이 좋다.

글자체
¶ 독자에게 익숙한 글자체 사용(지나치게 개성이 강한 글자체 지양)
¶ 글자의 식별을 방해하는 글자체 지양
¶ 적절한 자간과 행간 유지

구조·위계
¶ 위계 구분이 용이하도록 글자, 낱말, 글줄 간 각 단위의 명확한 구분
¶ 간단하고 일관된 레이아웃
¶ 논리적인 순서(선형 구조)
¶ 한 줄에 들어가는 단어 수 조절

색·대비
¶ 색각 이상자를 고려한 배색 고려
¶ 색만으로 디자인 구성하지 않고 모양, 패턴, 아이콘을 적절히 활용
¶ 텍스트와 배경은 적정 명암비(4.5:1)를 갖추도록 유의

이미지 사용
¶ 핵심만 단순하게 표현
¶ 추상적 개념의 구체화
¶ 상징적 그림 지양
¶ 인물의 몸짓, 손짓, 기호(화살표 등)를 강조 요소로 활용
¶ 나이, 젠더, 장애, 인종 등 인권 감수성 고려

아직까지 공식적으로 집계된 쉬운 정보 제작 현황은 존재하지는 않는다.
다만 「발달장애인법」 10조에 따라 현재 쉬운 정보 제공 의무가 있는
국가나 지자체, 공공기관 등 공공 영역과 발달장애인 대상 서비스 유관
기관들이 정책 및 서비스 관련 정보를 제공하는 사례가 주를 이룬다.
읽기쉬운자료개발센터(알다센터)를 별도 사업으로 운영 중인 서울시나
관련 연구를 토대로 발달장애인을 위한 대체 자료 제작 사업을 진행하는
국립장애인도서관 등이 대표적 사례라 할 수 있다. 그 외에는 개별 조직
또는 개별 사업에 따라 필요에 의해 자체적으로 제작하거나 쉬운 정보 제작
전문 기업에 의뢰하는 방식으로 만들어지고 있다. 쉬운 정보를 제작하는
국내 전문 기업으로는 현재 필자들이 속해 있는 소소한소통과 피치마켓 두
곳이 있다. 2023년을 기준으로 선거(중앙선거관리위원회의 사회적 약자
대상 선거 정보 제공 개선 방안 연구), 사법 분야(대법원 행정처의 이지리드
판결서 작성을 위한 시각 자료 개발 연구) 등에서 쉬운 정보가 구체적으로
적용될 수 있는 개별 지침에 대한 연구들이 진행되었거나 진행 중에 있어,
관련 논의가 공공 영역에서 이루어지고 있음을 알 수 있다.

쉬운 정보는 새로운 정보를 제공하는 것이 아니라 같은 정보를
이해하기 쉽게 제공하는 것이기 때문에 주제나 영역, 활용 범위에 제한이
없다. 아직까지 무한히 시도할 수 있고 더욱 다양해질 수 있다. 디바이스의
경우 인쇄 기반 매체 외에도 사이니지, 웹(UX/UI), 영상 등이 있다.
기능적 유형의 경우 사업·서비스 안내, 법령·제도·지침 안내, 교재·매뉴얼,
서식(계약서, 설문), 정보·지식 제공 자료, 전시·작품 해설 등이 있겠다.
기본적으로 쉬운 정보의 제작 지침을 따르면서도 담기는 내용, 활용 범위,
활용 대상 그리고 디바이스에 따라 기획되고 만들어진다.

1 　　단행본 『누워서 편하게 보는 복지 용어』[4] 도판 3
복지 서비스를 좀 더 주체적으로 이용할 수 있고 관련 정보를 몰라서
이용하지 못하는 일이 없도록 낯선 복지 용어를 쉽게 풀이해 주는 사전
형식의 단행본이다.

4　소소한소통, 「누워서 편하게 보는 복지 용어: 쉬운 건 누구에게나 필요해」, 소소한소통, 2023,
https://www.sosocomm.com/news/news_view?no=257&newsType=NOTICE

2 PDF 배포용 자료 『개인정보를 지켜라!』[5] 도판 4

개인 정보 침해를 막고 일상에서 대처할 수 있는 방법을 쉽게 설명한
자료로, PDF 무료 배포를 고려해 기획된 자료다. 빈도가 높은 침해 사례를
중심으로 자료를 구성하고 개인 정보를 침해하는 가해자를 캐릭터로
등장시켜 자료에 대한 집중도와 이해도를 높였다.

3 매거진 『쉽지: 연애』[6] 도판 5

"처음인 사람을 위한 쉬운 지식"을 슬로건으로 삼아 일상적 주제를 하나씩
정해 이해하기 쉽게 제공하는 것이 목적인 비정기 간행물이다. 『연애』
편은 연애 이전의 만남부터 이별까지 연애 과정별로 참고하면 좋을 만한
내용으로 구성되었고 실제 연애 경험이 있거나 원하는 발달장애인의
인터뷰를 더해 공감대를 높이려 했다.

4 쉬운 근로계약서 도판 6

계약서와 같은 서식도 이해하기 쉽게 바꿀 수 있다. 한자어는 최소화하고
핵심 내용을 우선 배치해 간결하게 만들어, 계약을 맺는 상호 간 이해의
차이를 줄이고 반드시 알아야 할 내용을 명확히 확인할 수 있도록 한 것이
특징이다.

5 소소한소통, 『개인정보를 지켜라!』, 소소한소통, 2023, https://sosocomm.com/news/
news_view?no=243&newsType=NOTICE
6 쉬운 정보 연구소, 『쉽지: 연애』, 소소한소통, 2023년 3월 호.

도판 3. 『누워서 편하게 보는 복지 용어』.

도판 4. 『개인정보를 지켜라!』.

5 웹 『이음 온라인』 이용 안내 페이지 도판7

온라인으로 제공되는 매거진 『이음 온라인』(https://www.ieum.or.kr)의
이용 안내 페이지를 배너 형태로 이해하기 쉽게 구성했다.

6 명도복지관 사이니지 도판8

판독성을 고려한 글자체와 큰 활자, 배경색과의 대비와 배색 고려, 공간의
기능을 나타내는 이미지 적용 등으로 발달장애인 이용자의 공간 인지를
돕기 위해 만든 쉬운 사이니지 사례다.

도판 5. 매거진 『쉽지』.

도판 6. 쉬운 근로계약서.

도판 7. 웹 『이음 온라인』 이용 안내 페이지.

도판 8. 명도복지관 사이니지.

예술 작품에 대한 해설은 서비스나 정책, 일상 생활 정보를 안내하는
일과는 또 다른 고민과 관점이 필요한 작업이다. 관람이라는 주체적 행위와
연결되어 있기 때문이다. 정보를 정확하고 쉽게 제공하는 것 외에도 정보를
접한 사람 개개인의 감상으로 이어질 수 있게 하는 추가적인 노력이
필요하다. 관람하는 작품의 가치나 개성, 작가의 창작 의도와 같은 고유한
지점을 드러내면서도 개인적 감상의 영역을 침범하지 않도록 선을 지키는
것이 중요하다. 꼭 봐야 할 부분은 놓치지 않도록 방향을 안내하되 정답을
가르치려 하지 않는 것이다. 이런 시도들은 발달장애인뿐 아니라 예술 작품
감상을 어렵고 낯설게 느끼는 비장애인 역시 관람이라는 행위에 더 가깝게
다가갈 수 있게 한다.

다음은『모두를 위한 전시 정보 제작 가이드』[7]에서 밝히고 있는
전시 정보 제공의 네 가지 방향과 관련 지침들이다.

정확함: 필요한 정보를 정확하게 전달하기
전시에 대한 모든 정보를 전달하기보다는 전시나 작품을 이해하는 데
반드시 필요한 정보가 무엇인지 판단해 핵심 내용을 고르고, 이를 누구나
명확하고 동일하게 이해할 수 있게 작성하는 것을 말한다.

¶ 전시, 작품 이해에 필요한 정보를 고른다.

¶ 최대한 원래 의미를 정확하게 담아서 전달한다.

¶ 이해에 모호한 부분이 없도록 명확하게
설명한다.

¶ 단어를 선택할 때 의미가 너무
포괄적이거나 어중간하지 않도록 한다.

¶ 번역 투 표현을 경계한다.

간결함: 최대한 내용을 간결하게 전달하기
관람객이 전시 관람을 위해 미술관, 박물관에
머무는 총 시간은 생각보다 길지 않다. 가능한 한
짧은 시간 안에 중요한 정보를 직관적이고 빠르게

7 소소한소통,『모두를 위한 전시 정보 제작 가이드: 관람객과 더 가까워지는
전시 만들기』, 소소한소통, 2023.

도판 9.『모두를 위한 전시 정보 제작
가이드』.

파악할 수 있도록 불필요한 것은 덜어내고 핵심 내용을 중심으로 서술한다.

¶ 불필요한 표현은 최대한 생략한다.
 생략이 필요한 표현: 무의미하게 쓰인 어휘, 의미가
 중복되는 문장, 과한 미사여구 등
¶ 한 문장에 가급적 한 의미만 담아 본용언 위주로 짧게 쓴다.
¶ 피동형, 사동형 문장을 지양하고 능동형 문장과 사람이 주어인
 문장을 지향한다.

 새로움: 지식을 제공하고 관람객의 호기심을 자극하기
전시 해설의 특징적 기능은 개개인이 저마다의 감상을 영위할 수 있도록
돕는 데 있다. 뉴스처럼 명백한 사실 기반의 정보를 전달하는 경우와 달리
정확한 정보를 기반으로 관람객의 상상력과 호기심을 자극하고 작품이나
전시에 대한 궁금증을 풀어주는 것도 필요하다.

¶ 배경지식으로서 전제되면 좋을 정보를 추가한다.
¶ 작품의 매력을 돋보이게 하는 내용을 강조한다.
¶ 질문을 통해 관람객의 호기심을 자극한다.
¶ 관람객이 궁금해할 만한 내용은 최대한 구체적으로 충분히
 설명한다.

 함께함: 작품, 작가와 관람객을 이어주기
지나치게 생소하고 낯선 정보는 오히려 관심을 거두게 하고 이해하는
데 장벽이 된다. 일상적으로 익숙한 표현, 실제 경험과 연관시킬 수 있는
해설은 작품이나 전시의 내용을 더욱 와닿게 하고 이해를 높인다.

¶ 최대한 일상에서 자주 쓰이는 표현을 사용한다.
¶ 대다수 관람객이 평소에 경험해 봤을 예시를 든다.
¶ 작품 해설의 경우 전시 작품을 감상하면서 읽는 상황을 헤아려,
 눈에 보이는 모습을 묘사하는 것을 고려한다.

지금까지 소소한소통에서 접근성을 고려한 전시 해설 작업의 과정은
보통 전시 기획 단계에서 시작한다. 담당 학예 연구사나 큐레이터와 해당
전시의 특성, 기획 방향, 쉬운 해설을 적용할 범위나 형태, 주요 타깃 등에

대해 협의해 세부 작업 내용을 정한 다음, 전체 전시의 볼륨이나 준비 기간, 결과물의 활용 범위 등에 따라 쉬운 해설의 작업 범위가 달라진다. 완성된 쉬운 해설을 패널, 레이블로 부착하거나 전시 소개 웹페이지에 게시하거나 오디오 가이드 같은 별도 디바이스로 제공하는 경우도 있다. 쉬운 해설이 수어 해설이나 점자 해설의 기본 스크립트로 사용되기도 한다. 전시실에 쉬운 해설이 사이니지 형태로 부착되는 경우에는 전시 오픈 전 현장 방문이나 사전 디자인 작업 협의 등을 통해서 전시 무드 및 작품과의 조화, 전시 환경적 특성, 다른 레이블의 구성 등을 고려해 접근성을 높일 수 있는 디자인을 제안한다. 또 발달장애인 외 다양한 관람객을 고려한 배치, 위치, 높이 등 설치 방법에 대해 자문하기도 한다.

글 작업의 경우 전시 내용과 작품에 대한 이해가 전제되어야 하기 때문에 이해할 수 있는 기초 자료(원문 해제, 작품 이미지, 관련 참고 자료)를 제공받아서 일차적으로 한두 가지의 샘플 원고를 작성한 후 미술관, 박물관 측과 공유해 세부 해설 작성 방향을 확정하고 전체를 작업하는 방향으로 진행하고 있다. 전체 원고를 작성한 후에는 두 차례 이상 담당 큐레이터나 학예 연구사와 피드백을 주고받으며 완성해 나간다. 이 제작 과정은 작성된 쉬운 해설에 대한 발달장애인의 감수 과정을 포함한다. 관람객 입장에서 실제 의미대로 적절히 이해하고 있는지 확인하고, 여전히 어렵게 느끼는 부분은 없는지, 더 적절한 표현이 무엇인지 의견을 구하는 과정이다. 사전 사용자 테스트로, 제작 시 중요하게 여기는 단계이자 이해 수준을 측정할 수 있는 단계이기도 하다. 담당 학예 연구사, 큐레이터와는 주로 작품의 사실적 정보나 이론적 내용이 오류 없이 담겼는지를 검토해 정확성과 신뢰성을 담보한다.

작품 레이블 사례(미술관)

작품 옆에 붙는 레이블은 보통 해제를 담는데, 작품마다 짧은 감상 시간을 고려했을 때 적당한 양의 정보를 제공하는 것이 중요하다. 제작 연도와 같은 기본적인 작품 정보 외에도 작가의 개인적 이야기나 창작 배경, 창작 기법 등 다양한 정보를 담는다는 특성이 있다. 쉬운 해설로 작업할 때는 기존 일반 해설, 전시 기획, 작품, 작가와 관련한 자료들을 토대로 여러 가지 정보 중 우선적으로 전달해야 할 정보를 걸러내고 필요한 내용을 중심으로 새롭게 구성한다. 실제 관람할 때 벽에 걸린 회화 작품보다 좀 더 역동적으로 느낄 수 있는 설치 작품의 경우 크기, 질감, 설치 위치 등을 가늠해서(보통 전시가 시작하기 전에 작업하기 때문에 이미지를 통해

가능한다.) 관람객의 입장에서 주목할 만한 요소들을 중심으로 서술하기도 한다. 디자인과 관련해서는 레이블의 내용을 구성하기 전에 먼저 '작품' '관람자' '레이블' 간의 '거리'를 고려한다. 거리의 정도에 따라 레이블의 사이즈나 구성 요소들의 크기, 여백 등을 결정한다. 미술관에서 주인공은 작품이기 때문에 레이블을 작품보다 도드라지게 해서 시선을 빼앗는 것을 주의해야 한다. 일반 정보 레이블과 쉬운 정보 레이블이 나란히 붙는 경우도 있는데 일반 정보와 쉬운 정보 사이의 거리는 서로의 시야를 방해하지 않고 서로의 독해에 개입하지 않도록 적정 거리를 유지하는 것이 좋다.

또 서서 읽기에 부담이 없도록 글줄 길이와 전체 문장 길이를 조절한다. 제목, 작가, 작품 정보, 작품 설명 등 각 요소 간 위계가 명확하게 보이도록 우선순위대로 크기를 조절한다. 중요한 단어는 강조하고 단순한 아이콘을 사용하는 것도 이해하는 데 도움이 된다.

도판 10. 서울시립미술관 《시적소장품》 전시 쉬운 해설 레이블.

개별 자료 디자인 사례 1

국립중앙박물관 기증관 ‹손기정 기증 청동 투구› 쉬운 자료 도판11
기증 문화재를 소개하는 개별 자료로, 국립중앙박물관 기증관 1실에 비치해
관람객이 편하게 가져가서 볼 수 있도록 만든 자료다. 관람자가 작품을
보면서 같이 읽을 수 있도록 앞면과 뒷면이 있는 한 장으로 구성했으며 해당
문화재의 중요성과 문화재 기증의 가치를 이해하는 데 필요한 키워드를
쉽게 설명하고 중요한 사진 자료와 함께 편집했다. 앞쪽에는 투구를
직관적으로 이해하도록 돕는 아이콘이 배치되었고 여러 각도에서 바라보는
모습도 같이 확인할 수 있다. 투구 모양에는 후가공으로 에폭시를 넣어 조금
더 입체적으로 느낄 수 있게 했다.

개별 자료 디자인 사례 2

국립중앙박물관 상설전시관 «그리스가 로마에게, 로마가
그리스에게»
기획 단계부터 쉬운 전시 자료가 논의되기도 하지만 공간 디자인과 같이
전시와 연계된 다른 디자인이 다 완성되고 나서 진행되는 경우도 있다.
이런 경우에는 쉬운 전시 자료와 디자인을 각각 작업하더라도 관람객이
별개 작업물로 느끼지 않도록 가급적 같은 무드를 유지하는 것이 중요하다.
다음 예시는 대표적인 전시품을 한눈에 볼 수 있도록 A3 규격의 핸드아웃
형태로 작업한 쉬운 전시 소개 자료인데, 공간 디자인에 쓰인 글자체와
무드를 가져오고 정보의 양을 고려해 접어서 볼 수 있도록 지면을
구성했다. 그리스와 로마의 신화 속 인물들의 이름을 비교하는 정보는 전시
관람만으로는 파악하기 어려운 내용을 추가로 담은 것이다. 도판12

다른 유형의 접근성을 함께 고려한 디자인 사례

시각 장애인도 읽을 수 있도록 쉬운 정보뿐 아니라 점자와 패턴을 포함한
촉각 자료도 함께 기획했다. 스프링 제본은 180도 펼쳐서 볼 수 있기 때문에
점자 자료를 만들 때 주로 사용하는 형태다. 점묵자 혼용 레이아웃을 구성할
때는 지면을 차지하는 비율이 점자가 묵자의 두 배 이상인 경우가 많아서
판형이 너무 크지 않으면서도 펼쳐서 손으로 읽을 수 있는 크기를 세심하게
설계해야 한다. 또한 인쇄 시 점자 크기는 「한국 점자 규정」의 정해진
규격에 맞춰서 제작해야 오류 없이 읽을 수 있다. 도판13

도판 11. 국립중앙박물관 기증관 ‹손기정 기증 청동 투구› 쉬운 자료.

도판 12. 국립중앙박물관 상설전시관 «그리스가 로마에게, 로마가 그리스에게».

도판 13. 국립중앙박물관 기획 전시 «영원한 여정, 특별한 동행».

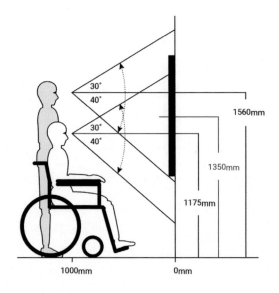

도판 14. 휠체어 사용자를 고려한 설치 위치 (『모두를 위한 전시 정보 제작 가이드』 중).

설치 방식(위치, 높이, 그 외 여건)

모든 정보는 사용자의 활용 방법, 용도에 맞게 제작한다. 전시실 벽에
부착하는 패널이나 레이블의 경우, 사용자와 패널 간 거리, 설치 벽의 주변
환경(작품과의 거리, 벽 배경색), 쉬운 해설과 원문 해설의 구분 여부 등을
함께 고려한다. 레이블의 경우 휠체어 사용자의 평균 눈높이를 고려하여
보통 바닥면으로부터 1,350mm 범위의 높이를 권장한다. 휠체어 사용자의
눈높이(1,100–1,175mm)와 어린아이 등 낮은 눈높이에서 올려다볼 때의
시야각을 고려한 수치다. 도판 14

나가는 말

Q 기존 해설과 비교했을 때 쉬운 해설은 어떤 점이 달랐나요?

A 작품을 이해하기 쉽게 잘 표현해 줬어요. 전시가 열리기 전에
 컴퓨터로 작품을 보고 종이로 쉬운 해설을 보면서 감수했어요. 그때
 나눈 이야기가 해설에 잘 담긴 것 같아요.

Q 쉬운 해설을 보고 나서 미술관과 박물관에 대한 생각이 이전과
 달라졌나요?

A 네. 쉬운 해설이 있다면 미술관이나 박물관을 방문하기 더 좋아지고

저도 전시를 보러 더 자주 가게 될 것 같아요. 그동안은 작품 설명을
이해하기 어려워서 전시를 잘 보러 가지 않았거든요. 쉬운 해설을
말로 한 번 더 설명해 주는 서비스도 있으면 좋겠어요. 설명이
편해야 작품에 대해 잘 알 수 있으니까요.

—«영원한 여정, 특별한 동행» 전에 감수 참여한 김명일 발달장애인
감수 위원과의 인터뷰 중

무지와 무관심의 상태에서는 어떤 것노 의미 있게 성험힐 수 없다. 보기에
편안하고 이해하기 쉽게 제공된 정보는 앎에서 관심, 경험, 취향, 삶으로
이어진다. 다양한 사람을 포괄적으로 고려한 정보 제공은 더 많은 사람이
이전에 할 수 없었던 경험을 해보게 하고 스스로 선택하고 결정하는, 좀 더
주체적인 삶을 살 수 있게 한다. 쉽다는 판단은 누구에게나 주관적일 수밖에
없기 때문에 정답이나 정석을 제시하기는 어렵지만 접근 가능한 정보를
제공하기 위해 지향해야 할 측면과 지양해야 할 측면은 엄연히 존재한다.
한 사람의 사용 경험을 긍정적으로 바꿀 수 있느냐가 그 기준이 될 것이다.
어떠한 위계도 없이 누구에게나 동등하게 가닿는 정보와 서비스를 위한
고민이 더 활발해지기를 바란다.

참고 문헌
National Museums of Scotland, *Exhibitions
for All: A practical guide to
designing inclusive exhibitions*, NMS
Publishing, 2002.

프로젝트

점자 만들기 키트, '점킷'

점자 만들기 키트, '점킷'

점자는 여섯 개 점의 돌출 여부로 문자를 표현한다.「한국 점자 규정」중
2020년 신설된 한국 점자 표기의 기본 원칙 제7항에 따르면 점 높이의
최솟값은 0.6mm고 최댓값은 0.9mm다. 점 지름의 최솟값은 1.5mm,
최댓값은 1.6mm이며 점 간 거리의 최솟값은 2.3mm고 최대 2.5mm까지
가능하다. 자간 거리는 재질에 따라 최소 5.5mm, 최대 7.3mm로 규정한다.
행간 거리는 최솟값이 10.0mm지만 최댓값은 정해두지 않았다. 최솟값과
최댓값이 있지만 점의 규격을 0.1mm 단위로 자세하게 제시하고 있다.
점자의 기준을 벗어나 더 크거나 높다고 읽기가 편해지지는 않는다. 점자를
묵자[1]처럼 타이포그래피나 글자체 등의 이름을 붙여 변주할 수 있는
시각적 디자인 요소로 활용하기 전에 먼저 사회적으로 합의된 정보 전달의
도구라는 점을 의식해야 한다. '점킷' 도판1은 묵자 기준 열 자 내외의 내용을
점자 규정에 맞게 표기할 수 있는 가로 160mm, 세로 24mm, 두께 7mm
크기의 점자 사인 만들기 키트다.

점자 '키트'는 왜 만들어졌는가

점자 사인 커스텀을 제작할 땐 내구성과 심미성을 모두 챙겨야 하다 보니
디자인 기획이 어렵다. 점자의 특성을 모르는 디자이너에겐 점자 규정과
점역된 내용을 확인해 줄 전문가가 필요한데, 이러한 역량을 모두 갖춘 제작
업체를 찾지 못하면 제작처와 자문처를 따로 알아봐야 한다. 점자 전문성은
차치하더라도 0.1mm 단위의 점자 규정을 지켜 제작해 주는 업체만 찾기도
쉽지 않다. 점자 사인을 게시하고 싶은 공간 운영자나 사용자가 디자인,

1 묵자(墨字, regular print)는 인쇄된 일반 문자다. 점자(點字)와 대비되는 용어로 사용된다.

도판 1. 점킷.

제작, 점역까지 모두 조사하고 점자 사인을 도입하는 것은 사실상 매우 어려운 일이다.

점킷이 '키트'인 이유는 점자에 대해 잘 몰라도 점자 규정을 지킬 수 있는 가이드를 제시하면서 사용자가 직접 수행해야 하는 영역이 있기 때문이다. 일괄 제작하여 개당 단가가 낮으면서 사인에 들어갈 정보를 커스텀 제작할 수 있다는 장점이 있다. 기존 제작 방식의 진입 장벽을 경험하지 않고도 누구든 공간에 어울리는 썩 괜찮은 디자인의 점자 사인을 쉽게 도입할 수 있다. 점킷은 사용자가 직접 점역할 수 있도록 점자 표와 정확도가 높은 점역 사이트를 안내하고 있다. 점역·교정사[2]를 거치지 않으면 약간의 오기가 있을 수 있지만, 점자를 오로지 시각장애인의 언어로 낯설게 대하기보다 더 많은 사람이 점자를 경험해 보도록 하는 시도는 분명 긍정적 효과가 있으리라 믿는다. 점자를 끼워보면 점자 자모음 규칙을 어느 정도 파악할 수 있는데, 이 경험만으로도 공공장소의 뒤집힌 점자 정보를 알아볼 수 있는 능력이 생긴다.

점킷은 노플라스틱선데이가 실시 디자인했다. 플라스틱 제작 전문성을 갖춘 노플라스틱선데이는 소형 제품의 디테일을 깊이 고민한다. 무엇보다 재활용되지 않은 소형 플라스틱을 재활용해 자원 순환을 돕는다는 사회적 미션을 추구하는 브랜드이기에, 장애인 접근성과 관련한 사회문제를 해결하고 반영구적으로 사용될 수 있는 점자 사이니지를 제작하는 데 본인들의 비용과 인력을 적극 투자해 주었다. 시각장애인 당사자의 사용성 검증을 위해 도서출판점자를 통해 시각장애인 당사자와 점자 출판 전문가의 자문을 받았다. 두 조직 덕분에 비시각장애인과 시각장애인의 사용성을 동시에 고려하며 점킷을 제작할 수 있었다.

기존 점자 인쇄 방식의 다양성과 한계는 무엇인가

점킷은 디자인 접근성이 낮은 평범한 사람들을 타깃으로 삼아, 기존 점자 제작 방식의 한계를 보완하기 위해 만들어졌다. 기존의 점자 인쇄 및 제작 방식을 살펴보자. 출판 분야에서 가장 많이 사용되는 인쇄 방식은 천공

2 점역·교정사는 시각장애인이 촉각 기능을 활용하여 점자 인쇄물을 읽을 수 있도록 일반 문자를 점자로 번역하고 교정하는 사람이다.

인쇄 도판2 와 UV 인쇄[3] 도판3, 4 다. 천공 인쇄는 점자 인쇄기로 종이를 눌러 점을 돌출시킨다. 점자를 읽어야 하는 앞면의 점은 볼록해져 튀어나오고 뒷면의 점은 오목해져 들어간다. UV 인쇄는 투명 코팅액을 점자부에만 인쇄하여 표면보다 돌출되도록 하는 방식이다. 사인 디자인 분야에서도 UV 인쇄를 활용할 수 있지만 본판과 UV 인쇄부의 재료가 달라 손가락의 마찰력으로 점자가 탈락되는 경우가 많다. UV 인쇄는 코팅액의 점성에 따라 점자 높이가 확보되지 않는 경우가 있으니 점자 전문 UV 인쇄소를 찾기를 추천한다.

공용 공간 내 사인은 여러 사람에게 노출되기 때문에 종이보다는 금속이나 플라스틱 등의 재료로 만들어 내구성을 확보한다. 가장 많이 쓰이는 재료는 지하철 난간 등에서 발견할 수 있는 알루미늄이다. 알루미늄은 휠 수 있어서 압력을 가해 점자를 만들 수 있고 곡면에 부착하기도 용이하며 내구성도 뛰어나다. 하지만 다양한 색상으로 만들기 어렵고 두꺼운 사인을 제작하고 싶은 경우엔 본판 위에 알루미늄을 부착해야 하므로 디자인 완성도가 떨어진다. 플라스틱은 알루미늄의 단점을 보완할 수 있다. 금형[4]을 제작해 본판과 점자부를 일체화할 수 있으며 색상 선택지도 많아 다양한 디자인을 시도할 수 있다. 하지만 플라스틱 사출[5]용 금형을 제작하는 비용이 비싸서 다품종 소량 생산에는 부담스러운 제작 방식이다. 얇고 유연한 플라스틱은 금형 없이 종이처럼 눌러 점자를 만들 수 있지만 그러한 플라스틱을 수급, 가공하는 것 또한 쉬운 일이 아니다. 간혹 고급 호텔이나 미술관에서 본판에 점자 구멍을 뚫고 구슬을 삽입해 디자인적 완성도를 높인 사이니지를 볼 수 있는데, 표면에 구슬을 접착제로 고정하는 경우가 많아 오래 사용하면 구슬이 빠져버리곤 한다. 무엇보다 타공과 삽입 등 제작 공정이 복잡해질수록 제작비는 기하급수적으로 뛴다.

3 도서출판점자는 두 가지 UV 인쇄 방식을 운영한다. 첫 번째는 흔히 알고 있는 스코딕스 UV 인쇄다. 한 번의 인쇄로 점 높이(최대 1mm)를 확보할 수 있는 잉크를 연구했다. 두 번째는 적층 인쇄다. 얇게 여러 번 인쇄하여 쌓을 수 있는 방식으로, 높이 제한이 없다. 적층 인쇄는 여러 레이어로 표현되는 시각 그래픽을 촉각화할 수 있는 방식 중 하나다.
4 금속으로 제작한 플라스틱 제작 틀이다. 제품의 형태를 음각으로 가공한 금형 안에 가열한 플라스틱을 주입해 제품을 생산한다.
5 용해된 물질을 금형 등의 틀에 주입해 제작하는 제조 공정이다.

도판 2. 천공 인쇄 예시.

도판 3. UV 인쇄 예시.

도판 4. 적층 인쇄 예시.

점킷은 앞판, 뒷판, 점자핀으로 구성된다. 점이 탈락하거나 밀려들어
가지 않도록 앞판과 뒷판이 점자핀을 단단히 고정한다. 앞판을 열어 뒷판
내부의 칸막이에 맞춰 점자핀을 끼워 넣고 앞판을 닫아주면 점자 사인이
완성된다. 도판5-7 아주 단순한 형태지만 이를 구현하는 일은 단순하지만은
않다. 금형 사출 플라스틱은 금형과 금형이 닫히는 부분에 파팅 라인이
형성된다. 주의 깊게 살피지 않는 한 눈에 띄지 않는 라인이지만 촉각에
예민한 시각장애인이 점자를 읽는 데는 충분히 방해될 수 있다. 점자핀은
좁고 길어서 옆으로 눕힌 형태로 금형 음각을 새겨야 금형에서 플라스틱을
빼낼 때 용이한데, 파팅 라인이 점자핀 꼭지로 지나지 않도록 하기 위해
일반적인 금형 제작 방식을 따르지 않았다. 도판8 점자핀 간 간격은 점자핀의
크기만큼이나 중요한 요소이기에, 점자핀을 고정하는 앞판의 구멍과
뒷판 내부 홈의 규격을 오차 없이 지켜내야 했다. 구멍과 홈을 만들어내는
작은 기둥과 벽은 플라스틱이 금형 안에 고루 퍼지는 일을 까다롭게 하는
조건이다. 도판9 플라스틱이 금형 안을 채우기 전에 굳어버려서 밀도가
균일하지 않은 제품이 사출될 수 있는 것이다. 플라스틱이 굳으면서 수축할
경우 각 부품 간 사이즈 오차가 발생하고 이에 따라 점자 규정에 어긋나는
제품이 만들어질 수 있는 점도 예측해야 한다. 이것이 최초에는 HDPE[6]
소재로 점킷을 제작하려 했으나 상대적으로 유동성이 높고 수축성이 낮은
PP[7]소재를 선정한 이유다. 도판10

　　　　점킷은 사인을 설치하는 사용자와 사인으로 정보를 습득하는
사용자의 사용성을 반영한다. 정보를 습득하는 주요 대상인 시각장애인의
자문을 받아 표면 질감의 적절성을 확인했다. 무광 샌딩으로 처리하여
촉감이 부드우면서 긁힘에 강한 표면으로 만들었다. 사인의 가로 길이는
일반적인 실명 사인 크기를 너무 웃돌지 않으면서 점자 스무 칸이 들어갈
수 있도록 맞췄는데, 묵자를 기준으로 약 열 자까지 표기할 수 있다. 전체
크기는 점자의 배치, 내부 고정 기능, 플라스틱의 휨을 감안해 적절한
비율로 산정했다. 사인을 설치하게 될 주요 대상인 비시각 장애인을
고려해 앞판을 열어 뒷판에 점자를 정방향으로 끼울 수 있도록 만들었다.

6　페트병 플라스틱 뚜껑의 원료다. 소형 플라스틱은 재활용이 어렵기 때문에 노플라스틱선데이는 주로 플라스틱
　병뚜껑을 모아 새로운 제품을 제작하고 있다.
7　불투명한 플라스틱 재활용 컵에 많이 쓰이는 소재다. 노플라스틱선데이에서 재활용되지 못한 4톤가량의
　플라스틱 컵을 보관하고 있었고 점킷을 만드는 데 이를 사용할 수 있었다.

1. 점자 꽂기 점자핀을 점자 구성판에 꽂습니다.

2. 조립 하기 커버와 구성판을 조립하면 완성입니다.

도판 8. 점자핀을 3D 모델링으로 확대한 모습.

구성품

A 커버x1
B 점자 구성판x1
C 점자핀x50

도판 5-7. 제품 조립 방법.

도판 9. 앞판 금형.

도판 10. 파쇄한 플레이크 형태의 PP.

시각장애인은 읽는 방향과 반대 방향으로 점자를 입력하는 점자판[8]에 익숙하지만 비장애인은 정방향으로 적는 묵자에 익숙하기 때문이다. 사인 정보를 변경하는 경우 뒷판을 벽면에 붙여둔 채 앞판을 열어 점자 내용을 변경할 수 있다. 앞판을 열고 닫기 쉽도록 옆면의 틈과 앞판의 두께를 산정해 전체 두께를 정리했다. 이는 제작의 번거로움으로 점자 내용이 최신화되지 않는 문제를 해결함과 동시에 사인의 사용 기간을 늘려 플라스틱 폐기물을 줄이는 데도 도움이 된다.

그 사이 어딘가의 디자인

헤이그라운드[9]를 운영하고 있는 나의 필요로 점킷 프로젝트는 시작되었다. 우리 공간은 BF 인증 기준[10]을 통과했지만 장애인이 독립적으로 이용하기에 충분히 편리하지는 않다. 모든 사람이 공간을 이용하는 데 문제없도록 하는 것이 내 일이기 때문에 2년 전부터 장애인 접근성을 높이고자 다양하게 시도하고 있다. 점킷은 그중에서도 시각장애인의 접근성을 높이기 위한 프로젝트다. 청각 정보나 촉각 정보를 제공함으로써 시각장애인의 접근성을 높일 수 있는데, 촉각 정보 중 가장 기본적인 점자 정보를 공간 내에 확장하는 것부터 시작하기로 한 것이다.

처음엔 묵자인 시각 정보를 점자인 촉각 정보로 치환하면 될 뿐이라 여겼는데, 사실 이는 2D에서 3D로의 전환이었고 접촉을 전제하는 새로운 공간을 상상하는 일이었다. 점킷은 오로지 문자 정보를 전달하는 것이 목적이지만 인쇄가 아닌 사출로 만들어진 입체물로서 시각 디자인과 제품 디자인의 경계에 있다. 시각 디자이너도 제품 디자이너도 시각장애인도 아닌 내가 이 프로젝트를 시작할 때 점자 인쇄 출판 전문성을 갖춘 도서출판점자, 플라스틱 제품 제작 전문성을 갖춘 노플라스틱선데이, 이 두 회사의 도움이 모두 필요했던 이유다. 어쩌면 시각 디자인과 제품 디자인 사이, 시각장애인과 비시각장애인 사이, 기존 관습들 사이 어딘가에 모두를 위한 디자인이 존재할지 모른다. 유니버설 디자인, 배리어프리 디자인,

8 종이 위에 점필로 점자를 누르는 수기 점자 도구다. 보편적으로 사용하는 점판은 종이를 누르는 면과 읽는 면이 달라 읽는 방향과 반대 방향으로 점자를 쓴다. 요즘은 이러한 어려움을 해소하고자 읽기 방향과 같은 방향으로 쓰는 '바로쓰기 점자판'도 개발되었다.

9 헤이그라운드는 사단법인 루트임팩트에서 운영하는 커뮤니티 오피스로, 소셜 벤처, 사회적 기업, 비영리단체 등 임팩트 지향 조직이 입주해 일하는 공간이다.

10 어린이, 노인, 장애인, 임산부뿐 아니라 일시적 장애인 등이 개별 시설물 및 지역을 접근, 이용, 이동하는 과정에서 불편을 느끼지 않도록 계획, 설계, 시공, 관리 여부를 공신력 있는 기관이 평가하여 인증하는 제도다.

인클루시브 디자인 등 용어는 다양해지고 있지만 아직도 해당 디자인 영역은 주류 디자인 만큼 질리도록 논의되지 않고 있다. 어딘가의 사이에 껴서 부유하고 있는 디자인을 붙잡아 무게를 실어주는 디자이너가 세상에 더 많아지길 바란다.

프리즘 프로젝트에 참여하며

내가 프리즘 프로젝트에 참여하게 된 것은 당시 내가 근무하던
우리동작장애인자립생활센터 강윤택 소장님으로부터 비롯됐다고 할 수
있다. 어느 날 소장님은 내게 혹시 색에 대해 잘 아는지 물었다. 태어날
때부터 앞을 전혀 볼 수 없었지만 색에 대한 관심은 많았던 나였기에 깊이
고민하지 않고 "색을 본 적은 없지만 궁금하긴 해요!"라고 말했다. 그러자
소장님은 아르코미술관에서 색에 관심이 있는 시각장애인을 대상으로
진행하는 프로젝트를 기획 중인데 참여해 보자고 말씀했고, 그것이 프리즘
프로젝트와의 인연이 되었다. 이 프로젝트는 총 네 명의 시각장애인을
모집해야 하는데 소장님은 주위에 함께할 만한 사람이 있는지 물었고 나는
좁은 인맥을 동원하여 여러 시각장애인 친구들에게 연락하기 시작했다.
다행히 두 친구가 참여 의사를 밝혀주었고 센터에 자주 방문하시는 다른 한
분이 관심을 보여주셔서 총 네 명을 구성할 수 있었다.
　　　오리엔테이션 겸 첫 미팅이 있던 날, 나를 포함한 시각장애인
네 명과 아르코미술관에서 프로젝트를 담당하는 코디네이터 두 분이
아르코미술관 회의실에 모였다. 짧은 자기소개 다음으로 코디네이터분들이
이번 프로젝트를 진행하게 된 취지와 우리의 과제에 대해 설명하는 시간이
이어졌다. 아르코미술관에서 '모두를 위한 미술관(프리즘)'이라는 플랫폼을
개발하고 있는데, 그 안에 삽입할 시각장애인을 위한 색상 대체 텍스트를
작성해야 한다는 내용이었다. 과제라 하기에 다소 거창할 수 있는 이 과제는
빨강, 파랑, 주황, 노랑, 초록, 보라 총 여섯 가지 색상에 대한 자신의 느낌과
분위기를 설명하는 문장을 세 개씩 작성해 보내는 것이었다.
　　　평소 시각적 요소가 대부분을 이루는 미술관은 자연스럽게
멀리하던 나였기에 이 프로젝트의 진행 자체는 두 손 들고 환영했지만,
막상 한 번도 본 적 없는 색에 대한 느낌이나 분위기를 무려 세 문장씩이나
작성하려니 눈앞이 캄캄해졌다. 그 자리에 함께한 다른 세 명의 시각장애인
모두 나와 비슷한 생각을 하는 것 같았다. 모두 선천적으로 앞을 볼 수
없었기에 우리의 상황은 비슷했고, 그래서 우리는 이 문장을 어떻게

작성해야 하는지 고심을 공유하기 시작했다.

　　나의 경우, 그전까지 색깔이라는 것은 외워야 하는 개념 정도였다. 바다와 하늘은 파란색이고 나뭇잎은 초록색이며 포도는 보라색…. 선천적으로 전혀 볼 수 없는 시각장애인들은 다 나와 같지 않았을까? 하지만 프로젝트에 참여하기로 한 이상, 결과물이 어떻든 문장을 써야만 했다. 함께 참여한 친구들에게 어떻게 작성하려 하는지 물었지만 잘 모르겠다는 대답만이 돌아왔고 어쩔 수 없이 여섯 가지 색에 대해 검색한 후 문장을 작성하기 시작했다.

　　되짚어 봐도 그 과정은 결코 쉽지 않았다. 색깔은 생각보다 다양했기 때문에 갈피를 잡기 어려웠고, 그 색깔을 한 번도 본 적 없던 나로서는 색깔이 연상시키는 이미지나 느낌을 찾는 일이 쉽지 않았다. 하지만 이러다가는 아무것도 내놓을 수 없을 것 같아 우선 한 문장씩이라도 시작해 보자는 맘을 먹었다. 색깔별로 세 문장씩 작성하기는 어려울 듯해 기억나는 대로 한 문장씩 써보기로 했다.

　　시작이 반이라는 말이 있듯이 어떻게 시작해야 할지 고민만 하기보다는 한 문장이라도 완성해 보자는 심정으로 단어들을 적어나갔고, 중간중간 인터넷 검색을 해가며 총 열여덟 문장을 제출할 수 있었다. 어딘지 그보다 좀 더 완벽하게 해낼 수 있었을 것 같은 느낌을 지울 수는 없었다.

　　아르코미술관 코디네이터분들은 네 명의 시각장애인들이 작성한 문장들을 취합한 후 색깔별로 선별 작업을 진행한다고 했다. 내 문장들이 그다지 만족스럽지는 않았기 때문에 한 문장도 선택받지 못할 것으로 예상했지만 나중에 확인해 보니 두 문장 정도 채택되었다. 함께 참여한 시각장애인들의 문장도 읽어볼 기회가 있었는데, 다양한 관점에서 풍부한 상상력을 동반한 여러 문장을 읽으니 내가 너무 어렵게만 생각했던 것은 아닌가 하는 어쩔 수 없는 아쉬움이 들었다.

　　그러나 이렇게 여러 시각장애인이 느끼는 색깔에 대해 작성한 문장들이 한데 모여 프리즘에 사용된다는 말에 한편으로는 뿌듯했다. 이번 경험을 계기로 색깔에 대한 생각이 조금은 달라지지 않았나 싶다. 한 문장을 작성하는 데 쩔쩔매며 괜히 참여한다고 했나 몇 번이나 자문하기도 했고, 다른 세 친구에게 그리 어렵지 않을 거라며 프로젝트 참여를 부탁했다가 너무 어렵다는 그들의 잔소리를 듣기도 했다. 이러한 순간들은 현재 추억으로 남았고 프리즘은 네 명의 시각장애인이 작성한 문장들과 여러 도움의 손길을 거쳐 완성되었다.

　　시각장애인으로 살면서 과연 이런 유의 프로젝트에 얼마나 더

동참할 수 있을지 모르겠지만 프리즘 프로젝트에 참여한 경험은 나에게 큰 도전이었다. 추후 이러한 프로젝트에 또다시 참여하게 된다면 좀 더 잘할 수 있지 않을까 몰래 자신해 본다. 하지만 아직까지도 시각장애인들이 시각적 요소에 거리감을 느끼는 것은 사실이고 미술보다는 음악을, 미술관보다는 공연장을 선호하는 것도 사실이다. 아르코미술관의 프리즘 프로젝트처럼 시각장애인이 느끼는 색깔과 미술과의 간격을 조금씩 줄여나가는 시도들이 꾸준히 이뤄진다면 시각장애인과 색깔, 미술은 한 걸음씩 가까워질 것이다. 그러다 보면 어느 순간에는 자연스럽게 다가갈 수 있지 않을까. 이를 위해 시각장애인 개개인과 여러 기관의 다양한 시도들이 일회성으로 끝나지 않고 지속적으로 진행되길 바라본다.

초과하는 몸, 엇갈리며 연결되는 말*

⟨초과하는 몸, 엇갈리며 연결되는 말⟩은 제안자 이주현이 만든 2022년도 작업 ⟨Hop, Skip, Sprint, Jump and Balancing⟩[1]의 무용 음성 해설을 작성해 보는 프로젝트다. 영상의 러닝타임은 2분 5초이고 한 명의 무용수가 일곱 가지 동작을 연결하여 수행한다. 무대의 넓이는 4m, 깊이는 8m가량이다. 바닥 전체에 약간 거친 회색 카펫이 깔려 있다. 벽면 모두 하얀색이고 천장에는 백색 형광등이 있다. 무용수의 머리는 검은색이고 하나로 묶여 있으나 길이가 짧은 머리카락들이 귀 옆으로 조금 흘러내렸다. 무용수의 상의는 베이지색이며 목은 라운드넥 민소매, 잘 늘어나는 소재다. 바지는 하얀색으로, 통이 넓고 발목 쪽 밑단을 고무줄로 조일 수 있으며 하얀 양말을 신었다. 참여자는 무용수의 움직임을 번역하여 자신의 언어로 작성하는 과정을 거친다.[2]

> "어떤 두 사람이 같은 영화를 봤다 하더라도 실제로는 같은 영화를 본 것이 아니다. 이는 시각장애인의 경우에도 마찬가지다. 왜냐하면 시각장애인도 비장애인처럼 서로 다른 존재이기 때문이다. 음성 해설도 작가의 해석에 의존하기 때문에 항상 어느 정도는 주관적일 수밖에 없다."[3]

* 이 제목은 극작가 김연재와 프로젝트를 위해 서로 메일을 주고받는 과정에서 그가 프로젝트를 묘사한 문장에서 발췌했다.
1 이 작업은 창작의 지침서 그리고 놀이나 규칙 등으로 불리는 스코어를 마주한 연구자의 경험을 디자인 작업에 녹여내는 과정과 그 결과물을 엮어 펼친 논문 『디자인된 스코어, 스코어가 된 디자인: 움직임을 상상하는 기호들』에 포함되어 있으며 논문에서 작업의 전개 과정을 더 자세히 읽을 수 있다.
2 참여자들에게는 안무가 발생한 과정을 담은 설명 영상을 함께 공유했고, 영상에 담긴 움직임을 최대한 잘 담되 각 참여자의 작품 분석 방식이 잘 드러날 수 있도록 요청했다.
3 이상빈, 화면 해설(audio description)에서의 객관성 개념 분석: 지침, 연구자, 작가의 관점을 중심으로, 『번역학연구』 제20권 3호, 2019, 127쪽.

위 문장은 〈시각장애인의 삶을 위한 접근성 확보(Audio Description: Lifelong Access for the Blind, ADLAB)〉(2011–2014)에서 제시한 음성 해설 지침에서 발췌했다. 음성 해설은 비언어적으로 전달되는 시청각 기호인 이미지, 소리, 자막 등을 언어로 번역하고 구술하여 시각장애인 이용자가 시청각 기호를 즐길 수 있도록 하는 서비스이자 그 과정이다.[4] 영화, 드라마, 연극 속 음성 해설[5]은 배우의 행동이나 주변 공간을 묘사하고 해석을 통해 대사의 틈새에서 전달된다. 반면에 무용 음성 해설은 대사, 감정 그리고 작품이 전달하고자 하는 것들이 몸의 움직임에 함축되어 존재한다. 움직임으로 시작해서 움직임으로 끝나는 그 시간 속에서 수많은 동작의 관계를 연결하여 언어로 붙잡아야 한다. 어떻게 무용수의 동작을 읽어내고 언어로 환원할 수 있을까?

　　　　간절한 마음을 담아서 생각나는 방법을 적어보고 시도해 본다. 무용수의 움직임을 초 단위로 묘사하기, 촉각적인 비유를 사용하기, 가장 알기 쉽게 작성하기, 묘사된 구절들을 정리하기. '창 너머로 들어오는 자연광에 햇살은 따뜻했고 무용수는 왼쪽으로, 오른쪽으로, 공간의 구석구석을 돌고 뛰고 달리고 걷고 때로는 멈춰 있었다.' 이 문장들은 매번 같은 지점에서 멈춘다. 여기에 정말 그 움직임이 담겨 있는 것이 맞는가.

　　　　결국 움직이는 몸은 아무리 자세하게 적어도 언제나 말을 초과하며 비집고 빠져나간다. 완벽한 무용 음성 해설은 없고, 누가 작성하냐에 따라 그들의 살아온 삶과 흔적이 담긴다면 무수히 엇갈리는 많은 무용 음성 해설이 필요하다. 맹인 안무가인 조지나 클리게(Georgina Kleege, 1956–)는 "형편없지 않은 음성 해설을 만들고 싶어 하는 영화 제작자에게 조언이 있습니까?"라는 질문에 "음성 해설을 창작의 과정 일부로 만드세요."라고 답했다.[6] 그렇다면 음성 해설은 움직이는 몸과 함께 얼마나 다양하게 존재할 수 있을까? 이 물음은 이 프로젝트를 시작하게 한 말이었다.

4　서수연, 이상빈, 「한국 드라마의 몸짓언어가 음성 해설(화면 해설)로 번역되는 양상과 실무에의 함의 고찰」, 『통역과 번역』제23권 3호, 2021, 112쪽.

5　음성 해설 작가 서수연은 "국내에서는 '음성 해설'과 '화면 해설'이라는 용어가 함께 쓰이고 있다. 화면 해설이라는 용어는, 한국시각장애인연합회가 미국의 Descriptive Video Service를 도입하는 과정에서 해당 용어를 '화면 해설'로 번역하면서, 현재 방송을 중심으로 사용되고 있다. 하지만 음성 해설 서비스가 공연, 전시 등 다양한 분야로 확대되고 audio description이라는 용어가 널리 쓰이기 시작하면서 최근에는 배리어프리영화위원회 등 다양한 주체들이 '음성 해설'이라는 용어를 쓰기 시작했다."라고 앞 논문에서 말했다. 이를 참고하여 용어를 '음성 해설'로 통일했다.

6　Andrew Leland, 'Ways of Not Seeing', *Art in America*, 6 Oct, 2022, https://www.artnews.com/art-in-america/interviews/blind-artists-roundtable-1234641927, 2023년 10월 20일 접속.

김연재

2분가량의 무용 영상을 보고 시각장애인 관객을 위한 음성 해설을 쓰고 있습니다. 저는 극작가이며 희곡을 쓰고 연극을 만듭니다. 관객의 상상과 무대 간의, 관객 각각의 상상 간의 오차를 줄이며 퍼포먼스를 객관적으로 묘사하는 것이 무용 음성 해설에 마땅한 글쓰기이겠으나 몸은 언어와 기호를 초과하므로 무엇을 쓰든 부정확할 것입니다. 그렇다 하여 음성 해설의 목적을 잊은 것은 아닙니다. 움직임에 정확히 다가가려 애를 쓰는 동시에 저의 감각으로 퍼포머의 움직임을 기록해 보겠습니다. 시각장애인 관객이 음성 해설 필자를 선택할 권한을 가질 수 있다면 이 주관성 또한 공연을 감상하는 하나의 통로가 될 것입니다. 또한 이 글은 공연 중에 실시간으로 낭독되는 것이 아니므로 언제든 되돌아가 다시 읽힐 수 있으며 춤을 따라 출 수 있도록 동작과 분위기를 더욱 상세히 적겠습니다. 무대 설명은 객석에서 무대를 면했을 때를 기준으로, 동작 설명은 무용수의 기준으로 적겠습니다.

네모난 직방체 무대가 있습니다. 화이트 큐브 갤러리 같기도 하고 아직 아무도 입주하지 않은 사무실 같기도 합니다. 벽은 흰색이며 오른편 벽에는 위에서부터 2/3 지점까지 통창이 나 있습니다. 바닥과 천장은 회색빛이며 천장은 콘크리트가 노출되어 있고 차가운 흰색 형광등이 빛을 냅니다. 오후의 해가 비스듬히 들어오며 바닥 위에 사각형을 그립니다. 한 명의 무용수가 있습니다. 젊은 여성이고 비장애인입니다. 팔다리와 목이 길며 키가 큰 편입니다. 앞머리가 있고 반묶음을 하였습니다. 아이보리색 민소매를 입고 바삭거리는 소재의 흰색 고무줄 바지를 입었으며 흰색 양말을 신었습니다.

2분가량의 퍼포먼스는 정적이며 차분합니다. 무대와 의상의 무채색과 어우러지는 단정한 동작으로 꾸밈이 없으며 몸의 굽어짐과 움직임을 담백하게 보여줍니다. 단순하고 소박하지만 의젓한 기개가 있습니다. 무용수는 무대를 자유롭게 돌아다니며 춤을 춥니다. 각 동작의 이름은 제가 임의로 지었습니다.

1. 쪼그려 앉아 풍차 돌리기: 무대 왼편 앞에 달리기경주의 준비 자세로 고개를 숙인 채 앉아 있습니다. 왼팔과 왼다리를 왼쪽으로 뻗었다가 함께 원을 그립니다. 완벽한 원이 되기 전에 제자리로 돌

아옵니다.

2. 기지개 켜며 골반 치켜올리기: 양팔 알파벳 더블유 모양으로 만들며 기지개 켜듯 뒤로 젖혔다가 양팔 내려놓으며 상체를 앞으로 들이밉니다. 마치 하늘에서 잡아당기는 것처럼 골반을 치켜올립니다.

3. 곧게 서서 번개 찌르기: 상체 바닥 향해 숙이고 왼팔은 바닥에 오른팔은 하늘 위로 치켜듭니다. 차렷한 뒤 왼팔을 오른 어깨 너머로 보냈다가 다시 왼쪽으로 당겨 옵니다. 팔을 곧게 폈다 접으며 하늘 향해 번개처럼 찌르며 올라갑니다. 원을 그리며 팔 내립니다.

4. 숭상하기 사방 찌르기: 무협지나 태극권이 생각나는 동작입니다. 마치 누군가를 숭상하듯 왼쪽 어깨 너머 사선으로 양팔을 부드럽게 치켜올렸다가 왼쪽 팔과 다리로 사방을 찌릅니다. 오른쪽, 왼쪽, 앞쪽, 뒤쪽 순서입니다. 마지막 뒤쪽을 찌를 때는 왼팔과 왼다리로 몸을 휘감으며 한 바퀴 돕니다.

5. 장풍 맞기: 두 팔을 풍차 돌린 뒤 양팔은 뒤쪽으로 가슴은 앞을 향해 내밉니다. 그리고 마치 장풍에 맞은 것처럼 가슴을 뒤로 빼며 양팔을 앞으로 내밉니다.

6. 한발 즉위식: 양팔을 오른쪽 아래에서 왼쪽 위를 향해 가슴께까지 들어 올립니다. 하체의 무게중심 왼쪽으로 이동하며 오른 다리 뒤쪽으로 치켜듭니다. 손은 요람에 든 아기, 곤룡포, 장검 따위를 든 것만 같습니다. 중심을 잡은 뒤엔 오른쪽으로 한 바퀴 돕니다.

7. 한발 쉿: 오른 다리 뒤로 치켜들고 오른손 검지 손가락 입에 가져다 대며 '쉿' 하는 제스처를 취합니다.

이 일곱 가지 동작이 2분 동안 부드럽게 이어집니다. 작업 과정을 참조하여 반복적으로 재생하기 전까지 저는 각각의 동작을 독립하여 인식할 수 없었습니다. 마치 하나의 동작처럼 부드럽게 이어지기 때문입니다. 제가 생각할 때에 이 작품의 분위기를 이루는 주요한 특징은 동작과 동작 사이 무대를 이동하는 움직임에 있습니다. 무용수는 앞을 향해 성큼성큼 직진하는 법이 없습니다. 허리를 굽혀 뒤로 걷고 리듬에 맞추어 돌며 걷고 한쪽 손으로 땅을 짚은 채 몸을 낮춰 이동합니다. 그 모습이 매우 겸손하며 자연스러운 느낌을 줍니다. 무대를 이동하는 몸에는 앞선 동작

이 잔류하며 다음 동작이 예비되어 있기에 무어라 규정하기 어려운 즉흥적인 리듬이 느껴집니다. 하나의 동작 안에서 무게중심이 쇠공처럼 묵직하게 몸속을 돌아다니는 듯한 느낌을 주었다면, 동작과 동작 사이의 움직임은 투명하게 빛나는 거미줄을 잣는 것만 같습니다.

남서정

밝은 나시와 긴 바지를 입고 머리를 질끈 묶은 단발머리 여성이 방에서 춤을 추기 시작한다. 복잡하지 않다. 기초적이며 경쾌하고 사뿐한 발걸음과 팔다리가 시원시원하다. 기지개도 살포시 한번 켜본다. 몸이 움직일 때 나는 내밀한 마찰음이 밀도를 조금씩 채운다. 형체가 단단하다.

한곳으로 회전하는 몸의 반응들은 줄곧 내가 생각했던 목적지, 하나의 방향으로 조용히 흐른다. 같은 행동을 반복하는 듯 보이지만 미세하게 각도와 호흡이 다르다. 인간의 몸이 무엇으로 이루어졌으며 무엇을 통해 열리는 것인지 시도한다. 물음이 끊이지 않는다. 내면의 자아와 밀접하게 교류하며 같은 곳을 바라본다. 나의 영혼과 함께 춤을 춘다.

양 손바닥 위에 호흡을 가득 남아서 빈 바닥에 해소하듯이 흩뿌린다. 세상과 연결되어 중력으로부터 답변 받는다. 대지와의 단단한 연결을 통해 이 땅 깊숙하게 뿌리내리고 싶은 자연체로서의 인간이 되고자 하는 의미를 갖는다.

뒷걸음질 치면서 자연으로부터 멀어진 나를 그 속에 다시 접촉한다는 것은 창백한 푸른 점 안의 또 다른 점인 내가 어디쯤에 위치하고 있는지를 되짚어 보게 한다.

다의성을 지니고 있는 머릿속 수많은 동작들은 모두 섬세한 터치에 집중한다. 일관된 세밀한 손길은 인간의 가시 세계를 벗어난 아주 단순한 미지의 동작을 마주하게 된다.

자신의 능력을 초월하는 것에 대한 숭배 및 극복하려는 상징적인 태도에는 정답이 없으며 자연이 말해 오는 대로 물 흐르듯 응답하기 위해 내면적 깊이를 더해주는 공감과 이해를 더욱 확보할 수 있는 태도를 가진다.

나를 복잡하게 만드는 창백한 푸른 점의 온갖 사념은 한 가지의 길로 인도하는 신체의 표현들로 인해 얼추 마무리를 취해간다. 정서

를 리듬에 맞춰 신체로 나타내기 위한 여정의 가장 중요한 동작은 시끄러운 외벽을 정돈하는 것이다. 다시금 첫 번째 순례의 길을 열고 닫는다. 치켜세운 검지를 입에 대고 조용히 갈무리한다.

박지현

웅크리고 있다.

어깨의 위치, 배의 부풀어 오름, 다리 사이의 거리에 집중하고 있고.

어깨는 단순히 쇄골 옆 튀어나온 선이 아니다.

점차 등의 전반부가 된 것을 천천히 느끼며 손을 뻗어본다.

어깨는 고요하게 유지하며 배와 골반 그리고, 다리는 자연스럽게 내어
　　　준다.

어느 한 곳이라도 인식의 범위에서 벗어나는 순간 만족하기 힘든 자세
　　　를 마주하곤 한다.

그럴 땐 조금 더 치밀하게 상상의 거울을 눈앞에 그려본다.

엉덩이가 바닥에 붙는 것은 피해야 한다. 하체의 무게는 생각보다 더 무
　　　겁기 때문에.

다시 들어 올리기 쉽지 않다는 것을 나는 안다.

(음악이 시작된다.)

웅크린 자세에서 벗어난다.

무릎을 끌어당겼다가 힘껏. 다리로 원을 그리고 일어나 팔이 양쪽으로
　　　누가 잡아당기듯 펼쳐진다.

밀어내는 손. 몸은 천장을 향해 확장된다. 팔을 세로로 직선을 만들어
　　　바닥으로 찌른다.

손등이 위를 향해 수평선을 만들고, 그 선을 유지하며 좌우로 찌르며 나
　　　아간다.

왼손은 크게 반원을 그려 수직선으로 내려온다. 오른쪽 어깨가 자연스
　　　럽게 위를 향하고 있다.

반복한다. 빠르게. 느-리-게.

머리가 지시한다. 왼팔과 왼 다리를 뒤, 왼쪽, 앞으로 뻗어야 해.

오른 다리를 불안한 만큼 구부려 버텨보다가 끝내 어려운 순간, 무게중
　　　심이 무너지듯 반 바퀴 턴을 돈다. 지금까지의 동작을 공간의
　　　뒤쪽 모서리, 그리고 중심에서 반복한다. 가볍고 빠르게 걸어
　　　야 해.

양팔을 순서대로 가장 큰 원을 그리고 내린다. 몸을 숙인 상태의 배는 반대로 깊숙하게 치솟아 있다. 배를 안으로 삼켜 올린다. 다시 내밀면서 가슴으로, 사선으로 걷는다.

배와 가슴으로 공간을 헤엄치는 기분도, 목과 턱이 자유로운 순간도 경험하고 있다.

소중한 것을 아래에서 받치듯 손을 구부린다.

위에서 아래로 천천히 무릎을 굽힌다. 중심을 잡기 어려운 순간, 빠르게 반 바퀴 턴을 돈다.

공간의 뒤로 이동해 반복한다.

한쪽 발이 천장으로 당겨진다. 쉿. 나는 중심을 잃었다.

가고 싶은 방향으로 팔을 바닥에 짚는다. 이동하고 싶은 만큼 골반과 무릎을 밀어야 한다.

사선으로 지그재그를 상상하며 이동한다.

다리가 흔들리고 숨이 떨리는 순간을 여유롭게 받아들여야 한다.

(영상 속 소리) 쉿.

서수연

큰 창이 있는 밝고 텅 빈 공간, 흰색 민소매와 바지 차림의 여자 무용수가 한쪽 무릎과 손으로 바닥을 짚고 다른 다리와 팔을 뻗어 원을 그리며 상체를 흐르듯 움직인다.

원을 그리며 이동한 무용수는 양팔을 옆으로 반쯤 펼치고 골반과 상체를 사선으로 천천히 올린다.

무용수는 원을 그리며 이동해 양팔을 옆으로 뻗어 왼쪽으로 허리를 숙인다. 몸을 바로 한 무용수는 허공에 팔꿈치로 지그재그를 그리듯 왼쪽 팔을 움직였다가 정지하고 다시 움직인다.

무용수는 매끄럽게 공간의 10시 방향에 선다. 허공에 손으로 삼각형을 그리듯 왼쪽 손을 양옆과 앞으로 내밀며 동시에 왼쪽 발도 같은 방향으로 내민다. 무용수는 종종종 뒷걸음질로 3시 방향으로 이동해 허공에 삼각형을 그린 후 한 바퀴 원을 그린다. 뒷걸음질로 6시 방향으로 이동한 무용수는 다시 반복한다. 무용수의 이동은 공간에 큰 삼각형을, 손발의 움직임은 작은 삼각형을 이룬다.

무용수는 6시 방향으로 뒷걸음질해 곡선을 그리며 가슴을 앞뒤로 작게 내밀었다가 뒤로 한다. 양팔은 그 움직임에 맞춰 자연스럽게 앞

뒤로 움직인다.

무용수는 두 팔을 반쯤 접은 채 펼친 손을 앞으로 내밀고 한 발을 뒤로 든다.

양손을 아래로 천천히 무겁게 내리던 무용수는 한 발로 회전한다.

상체에 힘을 뺀 채로 물결처럼 움직여 12시 방향으로 이동한 후

한 발을 뒤로 들고 양손을 무겁게 내리는 동작을 반복한다.

다시 회전한 무용수는 10시 방향으로 이동해 한 다리를 뒤로 뻗고 검지를 입에 댄다.

그러곤 검지와 뒤로 뻗은 다리를 반대 방향으로 엇갈렸다가

두 팔과 두 다리를 축으로 움직이며 유영하듯 바닥을 움직인다.

10시 방향에 선 무용수는 한 다리를 뒤로 뻗고 검지를 입술에 댄다.

(쉿!)

이주연

무용수는 바닥에 앉은 자세에서 다리를 빼고 들어 올리며 일어나 팔을 활짝 펴며 몸을 회전시킨다. 몸의 회전이 끝남과 맞춰 바닥에서 일어난다. 아직 굽혀져 있는 무릎을 완전히 펴며 팔을 공중으로 치켜든다. 그 팔을 내린 뒤 가슴을 앞으로 밀고 다시 몸을 회전시킨다.

오른팔을 공중으로 높이 들고 곧바로 내린 뒤 왼팔을 오른쪽으로, 팔꿈치를 왼쪽으로, 그리고 대각선 방향 위쪽으로 움직인다. 상체를 원형으로 움직이며 다시 오른팔이 위쪽으로 올라간 자세로 돌아온 뒤 해당 동작을 반복한다.

바닥에서 뭔가를 잡아 올리듯이 두 팔을 움직이고, 마치 나무 밑동을 들고 있는 것 같은 자세로 발을 움직인다. 그 자세에서 벗어나 왼팔과 왼발을 함께 오른쪽, 왼쪽으로 움직이고 다시 앞으로 뺀다. 한 번 몸을 회전시킨 뒤 상체를 숙인 채 뒷걸음질 친다. 몸을 펴며 두 팔을 45도 방향으로 치켜든다.

왼팔을 오른쪽과 왼쪽, 앞쪽으로 움직인다. 앞으로 든 왼팔을 오른쪽으로 돌리며 몸을 한 바퀴 회전시키고 상체를 떨어뜨려 뒷걸음질 친다. 무용수는 멈추고 앞의 동작을 반복한다.

45도 방향으로 들린 왼팔을 내리고 두 팔을 풍차가 돌듯이 교차시켜 회전시킨다. 그 뒤 회전을 멈추고 가슴을 앞으로 밀고 당긴다. 발 뒤꿈치를 들고 뜀박질해 앞으로 나아가고 동작을 반복한다. 앞

으로 밀린 상체의 균형을 맞추며 오른 다리를 들어 한 발로 중
심을 맞춘다.

그 상태에서 오른쪽으로 몸을 회전시키며 무용수는 상체를 낮추고, 다
시 속도를 높여 제자리로 돌아온다. 그 뒤로 발로 종종거리며
몸을 회전시킨 뒤 뒷걸음질 친다. 앞의 동작을 반복하고는 오른
발을 들고 정지한 상태에서 검지를 입 앞에 대며 '쉿' 하는 동작
을 한다. 그 검지를 든 채로 오른팔을 뒤로 뺀 뒤 앞의 동작을 반
복한다.

최기섭

무용수는 객석에서 보았을 때 무대 좌측 앞쪽에서 한쪽 무릎을 꿇고 앉
아 있다. 왼팔과 왼 다리로 크게 원의 형태를 그린다. 빙글빙글
돌면서 무대 우측으로 이동하다가 한쪽 다리에만 무게중심을
주면서 서서히 일어난다. 다른 쪽 다리로 중심을 이동하면서 다
리에서 몸통으로, 몸통에서 머리로 움직임이 흐른다. 빙글빙글
돌면서 무대 좌측으로 이동하다가 오른팔을 하늘 위로, 왼팔을
바닥으로 쭉 뻗는다. 왼팔을 오른쪽으로 뻗고 왼 팔꿈치를 왼쪽
으로 찌르면서 Z자를 그린 후에 오른팔을 하늘 위로, 왼팔을 바
닥으로 쭉 뻗는다. 한 번 더 반복한다. 무대 뒤쪽으로 이동하면
서 한쪽 다리에 무게중심을 두고 서서히 일어났다가 다른 쪽 다
리에 무게중심을 두고 서서히 일어난다. 한쪽 팔과 한쪽 다리를
왼쪽으로 뻗고 오른쪽으로 뻗고 앞쪽으로 뻗는다. 한쪽 발로 서
서 제자리에서 한 바퀴 휙 돌고 무대 우측으로 이동해서 선다.
한쪽 팔과 한쪽 다리를 방금 전처럼 왼쪽, 오른쪽, 앞쪽으로 뻗
고 제자리에서 한 바퀴 휙 돈다. 무대 가운데로 종종걸음으로
이동해서 선다. 한쪽 팔과 한쪽 다리를 다시 한번 더 왼쪽, 오른
쪽, 앞쪽으로 뻗은 후, 종종걸음으로 무대 좌측 구석으로 이동
한다. 양팔을 크게 휘젓는다. 몸통을 앞쪽 방향으로 밀고, 뒤쪽
방향으로 밀고, 다시 앞쪽 방향으로 밀면서 무대 중앙으로 이
동한다. 왼쪽 다리로만 서서 중심을 잡은 채로 한동안 있다가
한 바퀴 휙 돌면서 무대 뒤쪽으로 이동한다. 다시 왼쪽 다리로
만 서서 중심을 잡다가 한 바퀴 휙 돈다. 무대 좌측 구석으로 가
서 왼쪽 다리로만 서서 중심을 잡은 상태로 오른손 검지를 입술
앞으로 댄다. 제자리에서 한 바퀴 휙 돌면서 바닥으로 내려앉아

양쪽 팔을 바닥에 번갈아 짚으면서 이동하다가 다시 무대 좌측 구석으로 가서 왼쪽 다리로만 서서 중심을 잡은 채로 오른손 검지를 입술 앞으로 댄다.

우리는 같은 것을 보고 있어도 서로 다른 것을 상상하고 그 너머를 경험한다. 본다는 행위는 자신이 살아온 삶이 담긴 엇갈리는 행위다. 이는 귀로 듣는 것도 마찬가지다. 그 엇갈림이 정안인이 같은 것을 보고도 모두 다른 곳에 머물듯이, 귀로 보는 일 또한 많은 오답 속에 저마다의 생각에 도착하도록 이끌 것이다.

마지막으로 지금까지 들려드린 이 글 묶음이 무용 음성 해설을 적는 정답을 찾고자 시작한 것은 아니라는 말을 전하고 싶다. 이것은 무용 음성 해설을 생각하며 디자이너인 필자가 그 틈새 사이에서 생각한 방법이며 출발점이지 도착점은 아니다. 결국 이 방법은 서로 다른 삶을 살아온 여섯 명의 참여자가 공통으로 무용 음성 해설을 적는 경험을 공유하고 저마다의 방식으로 모여서 이뤄낸 하나의 예시일 뿐이다. 그리고 그 결과물은 무용 음성 해설 혹은 시각적 감각 너머에 상상을 넣은 텍스트를 포함한다. 각자의 글이 모여서 교차하며 확장하는 것, 무용 음성 해설을 취향에 맞게 선택하는 것이 가능한 미래를 상상해 보기도 했다. 그리고 무용 음성 해설이 그 움직임을 담아내는 것 이상으로 멀어진다면, 우리는 듣는 무용을 기대하게 될지도 모르겠다.

추후에 이 글은 시각장애인 독자를 위해 epub으로 배포될 예정입니다.

참여자 모두 무용 음성 해설에 대한 접근과 이해도가 다르기에 글의 분량과 형식을 예측할 수 없었다. 누군가가 마음을 담아서 쓴 무용 음성 해설은 영상 속 동작이 끝나고 다른 움직임을 향해 떠나도 계속되었다. 그래서 그 텍스트를 짧게 편집하지 않고 그대로 원고에 실었다. 대신에 원고의 일부를 발췌하여 녹음하는 방식으로 ‹Hop, Skip, Sprint, Jump and Balancing› 음성 해설 버전 영상을 만들어 QR 코드로 넣었다.

김연재와 서수연이 작성한 ‹Hop, Skip, Sprint, Jump and Balancing›의 음성 해설로 연결된다.

박지현이 작성한 ‹Hop, Skip, Sprint, Jump and Balancing›의 음성 해설로 연결된다.

남서정과 이주연이 작성한 ‹Hop, Skip, Sprint, Jump and Balancing›의 음성 해설로 연결된다.

이주현과 최기섭이 작성한 ‹Hop, Skip, Sprint, Jump and Balancing›의 음성 해설로 연결된다.

참여자들

김연재
극작가다. 희곡에서의 여성적 글쓰기를 탐구하며 텍스트를 기반으로 여러 장르와 협업한다. 극단 동 월요연기연구실에서 인류세 이후의 연극을 위한 연기 및 글쓰기 형식을 실험하고 있다. 『상형문자무늬 모자를 쓴 머리들』을 펴냈으며 ‹매립지› ‹낙과줍기› ‹복도 굴뚝 유골함 undocumented› 등의 연극을 만들었다.

남서정
영화제작 석사과정 수료생으로서 두 작품의 단편영화를 연출했으며 더 나은 영화를 제작하기 위해 나름대로 고군분투하고 있다. 항상 다정하고 친절하자는 메시지를 중심 기반으로 작품 세계를 다지고 있으며 취향으로는 최근 기준 ‹슬램덩크› ‹놉› ‹헤어질 결심›에 만점을 줬다.

박지현
1996년 출생으로, 한국예술종합학교 무용원에서 안무를 전공했다. ‹녹음이 빛나는 일대기›(2020) 작업을 기점으로 무대와 영상을 통해 안무에 대한 연구를 지속해 오고 있다.

서수연
국내 음성 해설(화면 해설) 1호 작가다. 방송 영상, 연극, 뮤지컬 등 총 7,600여 편 음성 해설 대본을 작성했다. 런던시티대학교에서 영상 번역, 뉴캐슬대학교에서 미디어와 저널리즘 석사과정, 한국외국어대학교에서 영어번역학과 박사과정 수료 후 접근성 분야의 실무와 연구를 이어가고 있다.

이주연
사회적 고립, 여성의 신체, 기술 발전과 노동 불안정성에 대해 기록하고 시청각적으로 구성한다. 인터뷰와 리서치에 기반한 논픽션 무빙 이미지(non-fiction moving image) 작업을 하며 드로잉과 퍼포먼스, 설치, 글 등을 통해 다양한 주제를 탐구한다.

최기섭
프로젝트 이인(YYIN)의 안무가다. 대학에서 현대무용을 전공하고 대학원에서 공연 예술 이론을 연구하고 있다. 동시대 안무의 정치적 가능성을 탐구하고 춤의 미적 현재성을 질문하는 공연을 만들고 글을 쓴다.

황경은
작곡가, 피아니스트, 싱어송라이터다. 서울대학교에서 미학과 작곡을 전공, 졸업했다. 마음의 문제와 소리의 감각을 어떻게 연결할지, 음악과 언어, 극, 무용 등 다른 매체를 어떻게 연결할지 고민한다. ‹가즈락› ‹새-노래› ‹안녕히› ‹피라› ‹(겨)털› 등을 작업했다.

이숨이

점자와 그림을 같은 자리에 놓기:
대체 텍스트에서 병렬 텍스트로

미술은 다른 감각들보다 시각적 감각을 우선시하고 우위에 올려둔다. 전시장을 거닐 때면 눈과 머리를 제외한 몸의 나머지 부분은 크게 필요치 않은, 투명한 몸이 된다. 이곳에서 몸은 눈과 머리만 담고 옮기는 그릇이다. 자극적인 이미지에 쉽게 두려움을 느끼는 몸, 흔적을 남기고 싶은 몸, 적극적인 산책을 하고 싶은 몸, 만져서 관람하는 몸, 장치를 사용하는 몸, 안내견의 몸, 소리를 내는 몸 들의 관람 경험은 전시 기획과 작품의 물질화가 구성하는 테두리 밖에 있어왔다고 느낀다.

전시에서 상정해 온 관람객의 몸은 어떤 것일까. 미술관에서 반복해 온 전시 형태 여럿을 소환해 관람객의 모습을 추상적으로 떠올려보자. 동서양을 막론한 보편적 키를 갖추고 있어 150cm 정도의 적정 눈높이에서 작품을 마주할 수 있어야 하고, 장치를 포함해서 150cm 내의 폭이어야 하며, 칠흑같이 어두운 영상 방에서도 주변의 형체를 알아볼 수 있을 정도의 시력을 갖춰야 한다. 섬광이 번뜩이는 화면에도 아파하지 않고 잔인한 이미지 앞에서도 작품으로만 인지할 수 있는 덤덤한 마음과 차가운 머리를 가진 사람…. 이런 식으로 다수 값을 구체화하다 보면 그것이 곧 보편적인 인간을 상정하는 것과 크게 다르지 않고, 전시의 물리적인 구성만으로도 그러한 몸을 재현하고 있음을 확인할 수 있다.

최근 다양한 신체 조건을 고려한 장치들이 전시장에, 그리고 관련 자료로 자주 등장한다. 작품 정보를 점자로 읽는 방식, 음성으로 듣는 QR 링크, 점자 인쇄물, 작품을 소형화한 모델 등이 있다. 하지만 이러한 콘텐츠들은 특정 신체 유형별로, 서로 분리된 개별적인 형태로 만들어진다. 또, 이들이 작품 뒤에서 전시의 맥락과 얇은 연결성을 이루는 공간 한쪽에

* 본 글은 «점자 동시병렬 그림»(2023) 전시 서문에 미리 소개되었고 2024년 발간 예정인 도서의 원고 일부를 발췌, 편집했다.

배치되거나 전시장 밖의 온라인 링크로 연결되면서 전시의 맥락으로부터 비켜나게 된다. 누군가의 경험은 공간 밖의 링크나 다른 매체로 변환되고, 무엇보다 서로의 관람과 읽기가 분리되는 경우가 대부분인 것이다. 내가 아닌 다른 이가 무언가를 읽고 감상하는 자리도 똑같이 존재한다는 사실을 감각할 수 있게 하는 자리가 필요했다. 책이나 전시에서뿐 아니라, 개인들의 일상이 서로 분리되지 않은 채 같은 세계에서 공명하고 있다는 사실이 모두의 일상에서 쉽게 발견되기를 바랐다.

서로 보는 것이 한 공간에 겹칠 때, 조금 더 구체적으로는 서로 다른 언어가 동시에 같은 공간을 떠다닐 때, 독자와 관객은 내가 읽고 있는 것 옆에 놓인 알 수 없는 언어와 어떠한 관계를 맺을 수 있을까? 서로의 언어를 확인하게 하는 것을 넘어 다양한 상호작용을 주고받게 한다면 어떨까? 이미지로 설명되지 않는 것이 점자로 쓰이고, 점자에 담을 수 없는 것이 이미지에 그려진다면? 우선, 서로 다른 감각으로 인지되는 이 언어들의 개별적인 특징들을 파헤쳐 보자.

대체 텍스트

대체 텍스트는 시각 정보를 글로 설명하는 글이다. 일종의 정보인 이 언어는 일상에서는 아주 유용하게 기능하지만 미술 작품과 매개할 때는 부자연스러운 관계를 형성하고 작품을 역행하는 모순을 품는다. 작품의 시각 정보에 대해서 말하지만 시각 정보와 의미를 온전히 교환할 수 없기 때문이다. 대체 텍스트의 특징들을 관찰하고, 변화를 위해 이렇게 연습했다.

1 작성자가 어디서부터 혹은 어떻게 이미지를 독해하느냐에 따라, 즉 작성자의 주관적 시점에 따라 읽는 이의 감상은 좌지우지된다. 작품에 대한 접근은 개인마다 다를 수밖에 없지만 대체 텍스트로 작품에 향하는 방법은 한정적이다. 주로 하나의 전반적인 인상을 이야기한 후 세부적인 요소들을 조금씩 묘사하는 접근 방법이 가장 많다. 하지만 이것이 오히려 작품에 대한 다양한 접근을 사전에 차단한다는 점에 주목해, 인상에 대한 내용을 축소하고 시각 정보를 최대한 위계 없이 하나씩 나열하며 설명하기를 택한다. 이때, 작품이 정보로 변하는 순간을 경계해야 한다. 읽는 이의 머릿속에서 상을 그릴 수 있도록 돕는 정보들을 우선 선별한다.

2 이미지를 어떤 단어로 쉽게 표현하거나 비유해서 이미지가 단순한
언어로 치환되는 경우가 많다. 여기서는 그림에 등장하는 대상을
어떤 단어에 빗대거나 설명하기를 지양한다. 추상화의 일부를
"구름 같은"으로 비유하지 않고 "화면 전체가 중간 명도로 부드럽게
채워진다. 선이 보이지 않고 면으로 보일 만큼 부드럽다. 화면
전체에 다섯 개의 수직 면이 전체 면보다 살짝 진하게 그려진다.
총 네 덩어리 흰색 점들의 집합이 화면 곳곳에 있다."라고 적었다.
상위 호환 단어를 쉽게 찾지 않고 설명할 수 없는 것을 설명하려는
노력이 있었다.

3 작품이 얹힌 매체를 설명하지 않는 경우가 많다. 꽤 핵심적인
내용이 생략될 때가 있다. 이를테면 아주 큰 작품에서 크기의
정보가 누락되는 경우, 이미지가 평면 혹은 입체인지 확인할 단서가
없는 경우, 재료나 매체의 특수성이 더 핵심적인 내용임에도 형태만
주요한 내용으로 남는 경우가 있다.
 이를 경계한다면 박선영 작가의 연필 드로잉에 대해서
이렇게 쓸 수 있다.

 "흑연 가루와 점토를 구워 만든 연필심, 그것을 나무 판에
 넣으면 연필이 완성된다. 그 연필을 뾰족하게 세우면 선이,
 종이에 손이 닿을 만큼 눕히고 반복하면 면이 만들어진다.
 비슷한 지점에 행위를 반복하면 진한 명도가 되었다가, 이내
 광이 돌면서 은색이 만들어진다. 이렇게 새하얀 종이 색부터
 새까만 검은색까지 다양한 명도를 표현할 수 있다. 세로
 변이 24.2cm, 가로 변이 18.2cm인 직사각형 종이 위에 이
 재료만을 사용해 드로잉을 완성한 후, 이것을 스캔해 책의
 크기에 맞게 축소해서 실었다…."

4 이미지를 인식하는 방식과 텍스트로 이미지를 인식하는 방식
간의 차이는 매우 크다. 상대적으로 이미지는 시야 범위 내에서
총체적으로 인식할 수 있다. 반면, 대체 텍스트는 동시다발적으로
펼쳐진 상태가 아니라 선형적인 글의 속성에 따라 조금씩 설명되기
때문에 하나의 이미지 총합을 구성하기 위해서는 한 문단의
시작부터 마침표까지 읽어야 한다. 그러니 글로 읽는 이미지인 대체
텍스트에는 필연적으로 시간성이 가미된다. 여기서 대체 텍스트는

이미지가 아닌, 영상과 같은 특성을 획득할 수 있다. 곧 소개할 '병렬 텍스트'에서 이러한 특성을 확대해 연습한다.

병렬 텍스트

대체 텍스트와 같이 이미지 형성 이후에 쓰이거나 이미지 뒤에 배치되지 않고 이미지와 동일한 위계, 즉 병렬에 가까운 구조를 형성하는, 다른 성질의 대체 텍스트를 고안한다. 이를 '병렬 텍스트'라고 이름 지었다. 병렬 텍스트는 작품과 평행하는 병렬 구도로 배치되며 그 상태를 고요히 유지하지 않는다. 병렬 텍스트는 작품과 대체 텍스트의 필연적인 선후 관계, 원본 작품과 대체 자료 간의 분리된 배치 등 기존의 관계를 병렬의 배치로 초기화한다. 이미지에 앞서 얘기하거나 제멋대로 말하는 못된 텍스트, 또 선별적으로 말하는 텍스트 등 서로 다른 마음과 눈을 가진 이가 텍스트로 저마다의 상을 그린다. 그것들은 서로 엮이면서도 서로를 방해하기도 하는데, 읽는 사람들은 이미지가 향하는 방향과 아예 다른 비탈길로 빠질 수도 있다. 병렬 텍스트는 시각적 감각을 중심에 두지 않기 때문에 이미지와 팽팽한 관계를 형성한다. 전시장에 작품과 그 외 작품을 돕는 정보(캡션, 설명, 해설)만 있는 것이 아니라 작품과 병렬하는 어떤 존재가 있다고 상상해 보자. 그것은 작품을 도울 때도 있지만 방해할 때도, 혹은 시끄럽게 할 때도 있다. 아예 또 다른 작품이 되거나 작품과 다른 이야기를 하는 등 묘한 긴장감을 생성할 수도 있다. 병렬 텍스트는 대체 텍스트, 이미지와 이런 관계를 창출할 수도 있다.

1 작품과 대체 텍스트의 '작품 대 해설'이라는 기존 관계 속에서 '해설'의 역할을 재배치하는 것에서 시작한다. 작품을 해설하지 않고 시각이 아닌 경로로 접근하게 하는 병렬 텍스트를 제시함으로써, '작품 대 그와 병렬하는 텍스트를 통한 작품'의 관계를 구성하는 것이다. 이미지로 설명하기 어려운 사건이나 대화, 냄새, 소리 등의 정보가 이미지로부터 독립적으로 생성될 수 있다. 아래 예시는 회전문으로 유추되는 대상을 회전문이라 쓰지 않고 회전문의 구조적인 특성을 서술하면서, 그림에는 담지 않은 내용을 독립적으로 서술했다.

박선영, ‹black spell hotel›, 2021, 종이 위에 흑연, 24.2×18.2cm

"투명한 면 두 개가 십자 모양으로 교차하고, 네 개의 기둥으로 서로에게 기대어 네 개의 공간을 만든다. 십자 구조가 회전하는 순간 중에서, 빈 공간이 생성된 찰나의 순간을 믿고 몸을 들이밀어야 한다. 회전은 그가 작동하는 공간 안에서의 시간을 지루하게 물고 늘어져서, 그 안에 들어간 몸 또한 이전과는 다른 속력을 낸다."

2 눈은 이미지와 접촉하지 않지만 점자로 읽는 이미지는 몸의 손끝과 접촉한다. 전시장에서 보는 것과 만지는 것에는 큰 차이가 있다. 전시장에서는 부딪히는 소리와 만지는 행위가 금기시된다. 보기는 이성과 쉽게 연결되어 고귀한 것, 만지기는 충동적이고 위험한 행동으로 여겨져 왔다. 보는 행위는 대상에 닿지 않지만 점자를 읽고 모형을 만지는 행위, 귀에 이어폰을 꽂아 음성을 듣는 행위는 신체가 대상과 직접 접촉한다. 신체와의 접촉을 통해 감각되는 언어는 눈앞을 지나가는 이미지와 다른 방식, 다른 속력으로 닿는다. 무수히 많은 이미지가 눈 끝에 스치지도 못하고 흘러가는 오늘날의 보기와는 달리, 표면을 차례대로 만져서 읽는 일은 시간을 요구한다. 그리고 이 시간은 텍스트 혹은 손끝으로 읽는 이미지가 가질 수 있는 특성이다. 이를 활용해 촉각과 시각은 어떤 효과를 생성할 수 있다. 접촉을 통해서만 읽을 수 있는 점자 텍스트에서는 그 내용 자체를 접촉의 감각과 연계해서 쓸 수 있다. 내용상 촉각적인 감각이 강조되고, 또 실제 촉각을 통해 읽음으로써 이중 촉각 구조를 만들 수도 있다.

3 서로의 언어를 감상함으로써 각자 능동적으로 서로 다른 보기를 연습할 수 있다. 예를 들어 흘러가는 텍스트 속에서 이미지를 천천히 머릿속으로 그려볼 수 있다. 어떤 이에게 새로운 관람법이 될 수 있다.

1 『black spell hotel』(2022)[1]

드로잉과 점자가 하나의 지면에서 호흡하는 책이자 호텔이다. 질량이
사라지며 물리적인 몸을 잃어가는 이가 호텔을 자유로이 유영하는
이야기가 그림과 점자로 담겼다. 그림과 점자는 같은 이야기를 할 때도
있지만 서로 독립적인 이야기를 하기도 한다.

2 『dictionary of black spell hotel』(2022)[2]

『black spell hotel』이 낳은 딸이다. 사전의 구조, 이미지와 대체 텍스트의
구조를 빌려 이미지 대 해설의 구조로 구성했다. 하지만 이미지의
해설로서의 기능을 배반하는 역할의 텍스트들이 가득하다. 텍스트는
점자가 아닌 텍스트로 실리고 그림은 아주 작게 실렸다. 독자는 어떠한
장면을 상상하게끔 유도하는 텍스트를 읽으면서 구체적인 이미지를
머릿속으로 그릴 수 있다.

텍스트 인쇄와 점자 인쇄는 여러 측면에서 다르기 때문에 두 인쇄를 하나의
지면 위에 놓기 위해서는 제작 과정에서 여러 가지 조절 과정이 필요하다.
시각장애인과 비시각장애인이 함께 볼 수 있는 점자 통합 도서에서 점자는
통상적으로 돌출된 양각으로 혹은 투명하게 인쇄된다. 점자가 시각적으로
색을 띠고 있어야 할 이유가 또렷하게 없거나, 시각장애인과 비시각장애인
각각이 읽는 언어가 한 페이지 안에 있더라도 각자의 독서가 서로에게 큰
영향을 끼치지 않게끔 하기 위한 것이라고 짐작한다. 반대로『black spell
hotel』은 같은 지면 위에서 서로의 존재를 명확히 의식하게 하는 것이
중요했다. 상대적으로 큰 면적이 필요한 점자의 자리를 위해 큰 크기의
종이를 택했다. 각 페이지당 작은 드로잉(24.2×18.2cm)과 네 문장 내외의
짧은 문장이 실렸음에도 비교적 큰 책(28×23cm)의 형태가 나왔다.

점자는 흰 종이와 대비되는 검은색으로, 점자가 지면 위로 또렷하게
돌출되도록 인쇄했다. 점자에 색을 얹기 위해서 점자 모양을 일반 인쇄한 후
종이를 건조했고 그다음으로 그 위에 투명한 재질을 얹는 절차를 거쳤다.
얇은 종이에 이 과정을 시도하면 인쇄된 검은색 점에 투명한 재질이
흡수되어 점자의 높이가 낮아질 위험이 있다. 이를 방지하기 위해서는

1 드로잉 박선영, 기획·글 이솜이, 디자인 신신, 점역 도윤희,『black spell hotel』, 미디어버스, 2022.
2 드로잉 박선영, 기획·글 이솜이, 디자인 신신,『dictionary of black spell hotel』, 미디어버스, 2022.

도판 1. 『black spell hotel』.

 ■ Image of the elevator with the door open. Inside, walls are irregularly wrinkled and curtains are floating in the air. Round lights on the ceiling, glass walls, the floor filled with diamond-shape patterns. ■ steel door opens, revealing a small curtain-shaped room of stiff silver...

HOW TO READ
THIS DICTIONARY

[TEXT 1: ■]

p.s. Can writing explain an image ?

p.s. Take for example, these images : polished bronzes, heavy stainless steel, glass window with film paper on it, refined marbles with wavy patterns.

[text 2: ■]

p.s. the floating words and the flowing narratives are connected with '...'. so don't miss the tail, at the end of the sentence.

p.s. all sentences in this text 2: ■ start with a lowercase letter. it was intended to show the appearance of braille or black pebble, filling the hotel floor.

도판 2. 『dictionary of black spell hotel』.

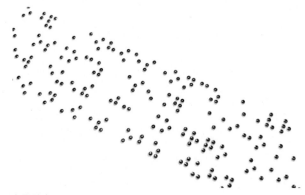

도판 3. 『black spell hotel』 수록 점자.

두꺼운 종이들만을 선택지에 남겨둔다.

　　　　이미지와 점자 텍스트가 하나의 지면을 공유하면 각 언어의
독립적인 감상에 다른 언어가 쉽게 침투한다. 점자가 드로잉을, 반대로
드로잉이 점자를 앞서거나 뒤로하지 않고 서로의 존재를 분명히 의식할
수 있도록 주변을 맴돌거나 마주 볼 수 있게 놓았다. 어떤 이는 이미지를
해설하지 않으려는 내용의 점자에 당황했고, 어떤 이는 자신이 해독할
수 없는 점자를 앞에 두고 답답함을 호소했다. 점자와 이미지, 둘 다 읽을
수 있는 사람은 소수이기에 대부분의 독자에게 점자나 이미지 중 하나는
읽히지 않았다. 많은 이가 학습하지 않은 언어를 잘 보이게 남겨두는 것,
그러한 지면이 품는 공간이 좋았다.

공간에 같이 놓기 연습

1　　　　«점자 동시병렬 그림»[3]
박선영의 ‹black spell hotel›과 이솜이의 ‹대체 텍스트와 병렬텍스트
연습›(2021–2023)을 병렬로 배치했다. 관객에게는 이미지보다 먼저 작성된
점자 텍스트 혹은 이미지가 품지 못하는 서사를 담은 점자 텍스트가
그림보다 먼저 보이게끔 좌대와 기둥에 놓았다. 그림은 거울에 비치는
상으로 보인다. 시각장애인의 관람과 비시각장애인의 관람 경험이
겹치도록 했다.

3　　«점자 동시병렬 그림», 모두예술극장, 2023, 그림 박선영, 전시 기획·글 이솜이, 사진 김진현, 그래픽 디자인
　　이건정. 본 전시는 2023 모두예술주간의 파일럿 프로젝트 ‹나란나란›의 일환이다. ‹나란나란› 총괄 기획: 팩토리
　　2(김다은, 김보경, 홍보라). 협력 기획: 여혜진, 이솜이, 최태윤.

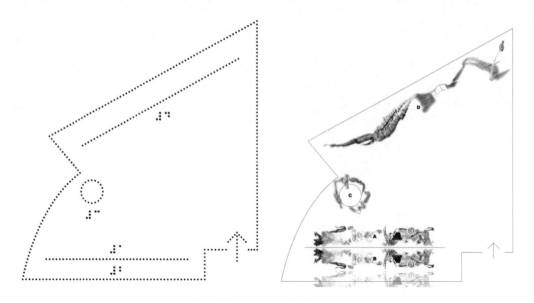

도판 4. (왼) «점자 동시병렬 그림»의 점자로 인쇄한 도면, (오른) 평면으로 인쇄한 도면.

도판 5. «점자 동시병렬 그림».

도판 6. «Guest Relations».

2 «Guest Relations»[4]

박선영 작가의 드로잉과 내가 쓴 글(점자)이 시각적으로도 겹쳐지고, 또 드로잉 보기와 점자 읽기가 같은 속도로 호흡할 수 있는 작품을 기획했다. 원형 패턴들로 덮인 드로잉 위에 흰색 점자를 얹은 연습이었다.

세 가지 언어가 개별로 존재하지만 다른 언어와 가까이 있어 긴장감이 흐르는 상태. 그래서 더 많은 이야기가 산만하게 분포되어 있고 필연적인 오해로 더 많은 사건이 일어날 수 있는 상태. 세 언어는 서로 얽히면서 독특한 관계의 그물을 형성할 수 있다. 이러한 패턴 속에서는 중요한 정보나 먼저 택할 정보를 구별하기 어려운데, 바로 이러한 지점에서 보는 이 혹은 읽는 이의 새로운 독해가 시도될 수 있다. 보는 이 혹은 읽는 이는 자신이 어떤 언어를 따르는지에 따라 정지된 이미지를 볼 수도, 사건과 상황을 담는 장면을 볼 수도, 지루하고 성실한 정보 속에서 유영하거나 불친절한 서사에 휩쓸릴 수도 있다. 예를 들어 대체 텍스트만 읽으면 이 글은 정보이지만, 병렬 텍스트와 함께 읽으며 의미들을 더하면 더 입체적인 장면을 구성할 수 있다. 세 가지 언어가 가까이에서 공명할 때를 보는 이 혹은 읽는 이는 얽힌 언어들 속에서 어떠한 장면을 스스로 구성하게 될 것이다. 그곳에서 만들어질 풍성한 보기와 읽기를 기대한다.

4 «Guest Relations», 자밀아트센터(Jameel Art Center), 두바이, 2023. 사진 제공: 아트자밀미술재단(Art Jameel). 사진: 대니엘라 밥티스타(Daniella Baptista).

시각예술 전시의 접근성을
위한 배리어프리 실천하기:
한국예술종합학교 조형예술과
제23회 졸업 전시의 배리어프리
기획을 기반으로

배리어프리(barrier-free)는 "장애가 있는 사람이 사회생활을 하는 데
물리적인 장애(배리어)를 제거한다는 의미"로 건축학계에서 처음 사용된
용어라고 한다. 최근에는 장애인뿐 아니라 고령자, 어린이, 외국인 등
상황과 장소에 따라 배리어, 즉 장벽을 느낄 수 있는 모든 사람을 대상으로
넓은 의미에서 쓰이고 있다.[1] 한국예술종합학교(이하 한예종) 미술원
조형예술과에서는 제22회 졸업 전시부터 배리어프리 기획을 포함하기
시작했다. 그리고 지난해에 있었던 제23회 졸업 전시 이후에는 두 해의
배리어프리 기획을 정리한 「학내 졸업 전시를 위한 배리어프리 실무안」을
온라인에 공개했다. 본 글에서는 해당 실무안의 내용을 해제하며, 시각예술
작가 개인 혹은 미술 전시를 기획하는 기획자의 위치에서 실천할 수 있는
배리어프리 요소들을 소개하고자 한다.
　　　「학내 졸업 전시를 위한 배리어프리 실무안」은 한예종
장애학생지원센터로부터 자문받은 내용을 기반으로 작성되고 실현되었다.
또한 배리어프리 전시를 실현하기까지 배리어프리팀에서 일한 많은
학우분의 노력이 있었다. 조언과 노력을 아끼지 않은 분들 덕분에
배리어프리 기획이 실무안으로 갈무리될 수 있었으므로 감사의 말씀을
전한다. 본 글에 대한 더욱 상세한 내용은 온라인에 공개된 배리어프리
실무안에서 확인할 수 있다.[2]

1　네이버 지식백과 시사상식사전 '배리어프리' 검색 결과. https://terms.naver.com/entry.naver?docId=931614&cid
=43667&categoryId=43667
2　박정원, 「학내 졸업전시 배리어프리 실무안(공유용)」, 네이버 블로그, 2023년 2월 13일, https://blog.naver.com/3u
nwater/223014251631

휠체어 접근권이 있는 전시 공간을 확보하기

미술 전시를 꾸릴 때 가장 먼저 해야 할 것은 전시 공간을 선정하는 일이다. 이 단계에서 접근성을 위해 가장 먼저 고려해야 할 점이 바로 전시 공간에 휠체어 접근권이 있는지를 확인하는 것이다. 건물의 진입로에 경사로가 있는지, 전시 공간이 1층에 위치하는지, 1층에 위치하지 않는다면 건물 내에 엘리베이터가 설치되어 있는지, 전시 공간이 휠체어가 지나갈 수 있는 폭보다 넓은 공간으로 이루어져 있는지, 전시 공간 내부에 이동을 방해하는 턱이나 계단이 있지는 않은지 등이 공간을 선정할 때 확인해야 할 요소다.

휠체어를 탄 관람자가 전시를 관람할 때 건물에 엘리베이터가 없어 전시 공간에 접근할 수 없는 경우 전시 지킴이가 실질적으로 지원할 수 있는 방법이 많지 않다. 따라서 엘리베이터와 경사로로 접근할 수 있는 공간을 반드시 확보해야 한다. 이 사항은 전시 공간을 선정할 때 최우선 기준이 되어야 하며, 단체 전시에서 배리어프리 기획을 최대한 빠른 시점에서 시작해야 하는 이유이기도 하다. 휠체어 접근권이 부족한 공간에서 전시를 해야 하는 한계가 있을 때는 휠체어가 접근할 수 있는 범위에 대한 정보를 전시 공지에 미리 표기할 필요가 있다.

도면, 리플릿, 전시 서문을 점자 자료와 큰 글씨 자료로 구비하기

전시에서 구비하는 종이 자료를 제작할 때 텍스트를 점역하여 점자와 함께 인쇄하거나 큰 글씨와 함께 인쇄하면 시각장애인과 저시력자의 접근성 향상에 큰 도움이 된다. 이때 전맹이 아닌 시각장애인 중 점자를 읽을 수 있는 인구는 소수이기 때문에 점자에만 매몰되지 않고 큰 글씨 자료 등 저시력자까지 포괄할 수 있는 자료로 만드는 것이 중요하다. 이러한 이유로 한예종 졸업 전시에서는 가독성을 높이기 위해 자료들의 글씨를 18pt 이상의 고딕체로 통일해 인쇄했다.

동선이 복잡한 전시나 졸업 전시와 같은 단체전의 경우 전시 동선 정보가 들어간 전시장 도면을 제공하면 관람자가 동선을 쉽게 파악하는 데 큰 도움이 된다. 도판1 도면을 제작할 시에는 장애인 화장실, 승강기, 경사로의 위치 정보를 강조해서 표시하도록 한다. 이렇게 제작한 도면은 전시장에 진입해서 직진할 때 바로 손이 닿을 수 있는 위치에 올려두어 접근하기 편하게 하면 좋다.

도판 1. 큰 글씨 도면. A2, 흑백, 두 부 인쇄. 인포메이션 책상 위에 비치.

한예종 졸업 전시에서는 이러한 도면과 함께 간단한 전시 정보와 배리어프리 지원 사항, 연계 강연 정보를 포함한 점자 리플릿을 제작했다.도판 2, 3 A3 용지를 반으로 접어 사용할 수 있도록 구성했고 일반적인 리플릿과 다르게 조금 큰 크기로 제작했는데, 이는 묵자를 점자로 변환할 때 필요한 종이의 면적이 훨씬 크기 때문이었다.

점자 인쇄는 여러 가지 방식이 있다. 상술한 리플릿처럼 묵자와 점자를 한 종이 위에 함께 인쇄하는 방식이 있고 투명 스티커 용지에 점자를 인쇄해 묵자 위에 붙이는 방식도 있다. 이 밖에도 도면의 동선이나 길 모양을 입체화하여 손으로 만질 수 있게 인쇄하는 방식도 있으므로 예산 상황에 따라 더욱 효과적인 자료를 만들 방법을 생각해 보면 좋겠다.

음성 안내 제작 및 SNS 대체 텍스트(ALT) 삽입하기

음성 안내는 시각장애인뿐 아니라 미술 자체를 어렵고 낯설게 느끼는 모든 관람객에게 큰 실효가 있는 배리어프리 방안이 될 수 있다. 음성 안내는 읽을 수 있는 인구가 적은 점자보다 접근성이 높으며 작가의 작품 세계를 핵심만 간결하게 압축하여 친절하게 설명해 주기 때문에 음성 안내가 전시를 이해하는 데 큰 도움이 되었다는 피드백이 많았다. 또한 누구나 개인 단말기를 통해 언제든 접근할 수 있다는 장점이 있다.[3]

음성 안내를 제작하기 위해서는 우선 작가별로 (혹은 전시 규모에 따라 작품별로) 1–2분 분량의 스크립트를 작성한다. 스크립트를 작성할 때는 첫 두세 문장에 전시 공간의 정보와 작품의 캡션 정보(작가, 작품 제목, 규격)를 포함한다. 그 후에는 작품의 크기와 색, 생김새 등의 정보를 서술하면 되는데, 이때 단순히 시각적인 정보뿐 아니라 작가의 제작 의도나 주제와 같은 내용으로 관람자의 궁금증을 풀어주게끔 구성하면 더욱 좋다.

이렇게 해서 작성된 여러 편의 스크립트는 꼭 전시 동선에 따라 순서대로 배열해야 한다. 이 중간에 음성 안내가 누락되는 작가 혹은 작품이 있으면 안내에 혼선이 생길 수 있으므로 꼭 누락하지 말고 전시를 이루는 구성원 전체 혹은 작품 전부를 다룰 수 있도록 한다. 스크립트를 음성으로 변환할 때는 발음이 정확한 사람이 직접 녹음하면 좋겠지만, 네이버 클로바 등에서 제공하는 AI 음성 기록 서비스를 이용할 수도 있다. 이렇게 제작한

[3] 한예종 조형예술과 제23회 졸업 전시 «사이 그늘의 날들»의 음성 안내를 참고하라.
https://www.youtube.com/@Vacances2022_finearts_karts

도판 2, 3. 점자 및 큰 글씨 리플릿 실물 사진. A3, 양면, 흑백, 200부 인쇄.

음성 안내는 큐피커 같은 유료 플랫폼이나 유튜브 재생 목록 기능 같은 무료 플랫폼을 활용해 공개한다.

온라인을 통해 전시를 홍보하는 경우, 대체 텍스트(alternative text, ALT, 이하 ALT) 기능을 적극적으로 이용하도록 한다. ALT는 온라인에 이미지가 포함된 게시글을 업로드할 때 이미지에 대한 시각적 설명 중심의 간단한 텍스트를 별도로 입력하는 기능이다. ALT를 입력하면 스크린 리더 어플의 사용자가 이 텍스트에 접근할 수 있다. 인스타그램, 트위터, 페이스북은 이미 ALT 기능을 제공하고 있다.

이 밖에 가능한 배리어프리: 문자 통역, 배리어프리 자막 제작, 영상 내 음성 해설 제작

전시 연계 강연이나 아티스트 토크 등 행사를 진행할 때는 청각장애인을 대상으로 한 문자 통역 혹은 수어 통역을 제공할 수 있다. 문자 통역은 개인 단말기로 자막에 접근할 수 있는 쉐어타이핑 같은 플랫폼을 이용하거나 강연 공간에 화면을 별도로 준비하여 자막을 띄우는 방식으로 실현할 수 있다. 도판4

영상·영화 작업자의 경우, 작업 내에 청각장애인을 대상으로 한 배리어프리 자막과 시각장애인을 대상으로 한 음성 해설을 삽입할 수 있다. 배리어프리 자막에 대한 가이드라인은 오롯플래닛의 홈페이지에서 제공하고 있다.[4] 또한 음성 해설 제작은 서울장애인인권영화제에서 11월 23일부터 진행한 ‹배리어프리 제작학교_음성 해설편› 강의를 참고하면 좋을 것 같다.[5]

맺으며

예산과 시간과 인력이 한정된 학내 졸업 전시 상황에서 배리어프리를 기획하는 데는 여러 한계점이 있었다. 수없이 많은 미술 전시에 따라 전시장의 상황은 천차만별로 달라지기에 작가 혹은 기획자가 배리어프리를 실현하려 할 때 부딪힐 한계도 전부 다른 상황일지 모르겠다. 하지만 전시의

4 오롯플래닛 홈페이지를 참고하라. http://www.barrierfreeorot.com/
5 ‹배리어프리 제작학교_음성 해설편› 신청 주소를 참고하라. https://420sdff.com/notice/?q=YToxOntzOjEyOiJrZ Xl3b3JkX3R5cGUiO3M6MzoiYWxsIjt9&bmode=view&idx=16739903&t=board

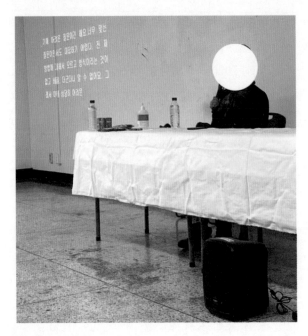

도판 4. 전시 연계 강연에서 이루어진 현장 문장 통역.

아주 일부분이더라도 배리어프리적으로 접근할 수 있는 측면을 만드는 노력이 중요하다고 느낀다. 전시에 접근할 수 있는 사람을 단 한명이라도 더 늘리려는 작은 실천이 결국엔 문화예술계 전반의 분위기를 바꾸는 큰 움직임으로 이어질 것이기 때문이다.

　　배리어프리는 누구나 관람할 수 있는 전시를 만들기 위해 반드시 필요한 절차다. 먼 걸음 하여 전시를 방문했음에도 전시의 특정 면면에 접근할 수 없는 사람, 문화를 체험할 수 없는 사람을 최소한으로 줄이기 위해 배리어프리는 반드시 필요한 사항이며, 이에 대한 찬반의 가늠이 필요치 않다. 모쪼록 이 글이 배리어프리 전시를 기획하는 시각예술인들에게 실질적인 도움이 되었으면 하는 바람으로 마무리한다.

홍윤희

서울지하철 교통약자
환승지도에서 모두의 1층까지

딸 지민이는 태어나자마자 척추에 종양이 있는 소아암을 진단받았다. 항암 치료 끝에 암은 완치됐지만 하반신마비가 됐다. 아이는 유아차를 4살까지 타고 다니다가 5살부터는 휠체어를 타기 시작했다. 재활 치료를 1주일에 두 번씩 다니던 아이는 '내방' '건대입구' 지하철역 이름으로 한글을 배웠다. 아이에게 지하철은 새로운 세상으로 가는 수단이었다.

2011년 지하철 고속터미널역 환승 계단에 있던 휠체어 리프트가 고장난 걸 보고 역으로 전화했다. 역무원은 되물었다. "어머니, 계단 윗쪽이면 9호선이나 3호선에, 아랫쪽에 계시면 7호선에 전화하세요." 세 개 노선은 각기 다른 회사가 운영하고 있었다.

'환승조차 내 딸에겐 어렵겠구나.' 무의의 〈서울지하철 교통약자 환승지도〉의 시작이 된 생각이었다. 2015년 "지민이의 그곳에 쉽게 가고 싶다."라는 제목으로 카카오 스토리펀딩을 시작한 목적은 원래 환승 지도가 아니었다. 환승역에 엘리베이터나 경사로가 있는 장소를 안내하는 스티커를 부착하는 것이었다. 그런데 임의로 스티커를 붙이는 건 불법이란 사실을 알게 된 후 온라인 지도를 제작하는 것으로 펀딩 목표를 바꾸었다.

300만 원 남짓 남은 펀딩 자금으로 앱을 개발하고 맵 리서치를 한다는 건 불가능해 보였다. 그때 계원예술대학교 광고브랜드디자인과 김남형 교수님을 만났다. 그리고 김 교수님 수업에 참여한 학생들이 지하철 환승 과정을 고객 여정 지도(Customer Journey Map)로 만드는 작업이 시작됐다. 2016년 초 학생 네 명이 다양한 상황의 페르소나를 설정해 휠체어를 직접 타고 환승 동선이 가장 복잡한 열네 개 역을 다녔다. 고객 여정 지도에서 휠체어를 타고 지하철에서 느끼는 불편한 점을 짚었다. 불편함은 시설 설비, 표지판, 인식 세 가지로 나눴다. "엘리베이터가 아예 없는가?"(시설 설비), "엘리베이터는 있지만 안내 표시가 휠체어 사용자의 눈높이에 없어서 헤매게 하는가?"(표지판), "엘리베이터를 타려 했는데 다른 사람들에게 새치기를 당하거나 엘리베이터가 꽉 차 있어서 타지

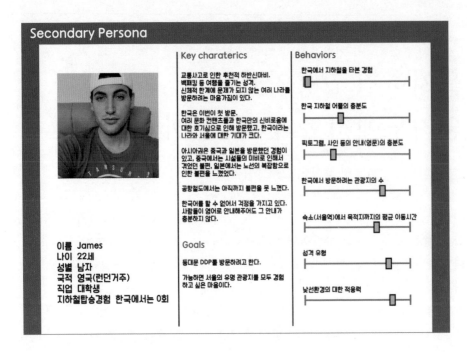

도판 1. 계원예대 학생들이 ‹서울지하철 교통약자 환승지도›를 제작하기 전에 만든 가상의 페르소나.

도판 2. 계원예대 학생들이 ‹서울지하철 교통약자 환승지도› 제작 과정에서 만든 고객 여정 지도.

못하는가?"(인식).

　　고객 여정 지도를 기반으로 첫 번째 지도 버전이 탄생하기까지 소요된 3개월 동안 여러 차례 회의를 했다. 우선 출발 승강장부터 목적 승강장까지 end-to-end 경로를 텍스트로 모았다. 이 텍스트 정보를 어떻게 표기할지 고민했다. 가장 고민했던 건 환승을 하려면 여러 층을 오가야 하는데 이를 어떻게 지도에 표기할지였다. 처음에는 지하철역에 붙어 있는 역 구조를 나타내는 지도에 표시하면 되겠다고 생각했지만, 3D 지도를 평면에 구현한 지하철역 지도 자체를 한눈에 알아보기란 쉽지 않아서 다른 방법을 찾기로 했다.

　　그렇게 2017년 3월까지 열여덟 개 역의 지도 프로토타입이 제작되었다. 초기 프로토타입에서는 여러 층간의 이동을 하나의 페이지에 보여주는 형식을 택했다.

　　2017년 봄, 획기적인 계기가 찾아왔다. 김남형 교수님의 소개로 서울디자인재단의 공공 디자인 연구 사업에 참여할 기회가 온 것이다. 데이터는 마흔여 명의 시민 자원봉사자를 통해 모았다. 팀을 짜고 역을 배정하고 희망 날짜를 정해서 휠체어를 타고 가는 식이었다. 그렇게 2017년 말까지 서른세 개 지하철 환승역을 답사하며 리서치 데이터를 모았다.

　　지도는 앱으로 만들어진다고 가정하고 세 개 섹션으로 구성했다.

도판 3. 시청역에 붙어 있는 역 구조 그림. 3D 입체구조의 여러 층을 한꺼번에 보여주는 방식으로 이동 경로를 표기하면 한눈에 알아보기가 쉽지 않다.

도판 4. ‹서울지하철 교통약자 환승지도›의 첫 프로토타입.

1단계는 텍스트 기반 지도, 2단계는 픽토그램 기반 지도, 3단계는 층별 경로 지도다. 향후 외국어로 번역되거나 시각장애인에게 음성 안내를 할 경우까지 대비한 텍스트 기반 지도가 가장 기본적인 1단계, 이동하면서 볼 수 있도록 한 픽토그램 기반 지도가 2단계로 제시된다.

도판 5. 『서울지하철 환승·이동 정보체계 디자인 가이드북』(서울디자인재단, 2017).

서울디자인재단, 『서울지하철 환승·이동 정보체계 디자인 가이드북: 2017 서울지하철 환승·이동을 위한 유니버설 디자인 연구』, 서울디자인재단, 2017. https://seouldesign.or.kr/?act=view&bbsno=655&boardno=35&cates=149&menuno=326&siteno=1

도판 6. 텍스트 기반 지도로 제시된 무의 ‹서울지하철 교통약자 환승지도›.

도판 7. 『서울 지하철 환승·이동 정보체계 디자인 가이드북』 중 텍스트 지도 제작 가이드라인.

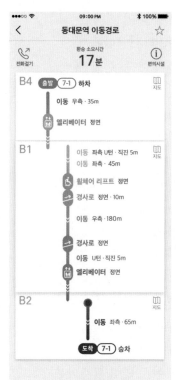

도판 8. 픽토그램 기반 지도로 제시된 무의 ‹서울지하철 교통약자 환승지도›.

도판 9. 무의 ‹서울지하철 교통약자 환승지도›에서 제시하는 층별 실내 지도.

2018년에는 한양대학교 학생, SK그룹 사회 공헌 담당자 등 다양한 시민 자원봉사자들과 데이터를 모으는 한편 서울시도심권50플러스센터에서 리서처 인력을, 지능정보화진흥원에서 프로젝트 지원을 받아 총 쉰세 개 역의 238개 구간 지도를 제작했다.

지도 제작의 최종 목표는 아이러니하지만 지도를 봐야 하는 사람들에게 지도가 '무의'미한 환경을 구축해 내는 것이다. 이를 위해 지도가 필요할 수밖에 없는 교통 약자의 상황을 비장애인들이 휠체어를 타고 경험하도록 리서치를 구성했다. 지하철 환승이 어려운 이유 중 하나인 '안내'를 우선적으로 공략해 보기로 했다. 무의 리서처들은 휠체어를 다며 이런 피드백을 모아왔다. "휠체어로 갈아탈 때 개찰구를 통과해야 하네요. 추가 안내문이 필요하겠어요."

실제로 2017년 자원봉사자들이 모은 지하철 안내문 개선 사항들을 서울교통공사에 전달했으며, 꼭 이 때문만은 아니겠지만 지하철역에는 하나둘씩 교통 약자를 위한 대체 경로 안내문이 붙기 시작했다.

이러한 인식 변화 활동 중에서도 가장 기억에 남는 활동이 있다. 서울시도심권50플러스센터를 통해 모집한 5060 리서처 여섯 명이 휠체어를 타고 스무 개 역을 MZ 세대 디자이너들과 팀을 이루어 다니며 지도 조사를 할 때였다. 이들은 휠체어를 타고 리서치를 한 후 "내가 이기적이었다.

도판 10. 잠실역에 붙어 있는 교통 약자 환승 안내문.

도판 11. 무의 〈서울지하철 교통약자 환승지도〉를 위한 리서치를 하고 있는 시니어 활동가들과 청년 디자이너.

1호선 서울역 방면 → 2호선 을지로입구 방면

① 서울역 방면 승강장
② 엘리베이터 이용
③ 지하 1층으로 이동
④ 개집표기 통과 후 엘리베이터 이용
⑤ 지하 2층 종각 방면 승강장으로 이동
⑥ 환승통로 이동

도판 12. 카카오맵에 탑재된 국토교통부의 도시 철도 환승 현황.

휠체어를 타보니 그 심정을 알겠다. 내가 지금은 걸을 수 있지만 나중엔 어떻게 될지 모르는 것이니 내 미래를 위한 투자를 하는 것.”이라는 소감을 남겼다. 지하철 엘리베이터를 압도적으로 많이 이용하는 교통 약자인 어르신들과 휠체어 이용인이 평화롭게 엘리베이터에서 공존할 수 있겠다는 희망이 들게 하는 소감이었다.

무의는 이때 경험을 토대로 시민들과 접근성 데이터를 모으며 지역의 문제를 해결하는 〈서울 궁 지도〉 〈4대문안 휠체이 소풍지도〉, 〈휠체어로 대학로 완전정복〉 등의 지도를 만들었다. 환승 지도의 나비효과다.

무의 지도는 어떻게 됐을까? 앱용으로 기획했지만 앱으로 만들진 못했다. 그러나 지도 자체의 성과가 있었다. 2020년에는 무의의 조언으로 행정안전부가 주도하여 국토교통부가 보유하던 도시 철도 환승 정보를 카카오맵에 얹을 수 있었다.

〈서울지하철 교통약자 환승지도〉를 처음 만들었을 때는 이런 지도가 왜 필요하느냐고 반문하는 사람이 많았다. 지하철에서 휠체어 이용자를 본 적이 없다는 것. 하지만 이런 지도가 있을 때 오히려 모습을 드러낼 수 있는 것 아닐까? 얼마 전 무의 소셜 미디어로 온 한 메시지는 이를 증명한다. “무의 덕분에 용기 내서 29년 만에 지하철로 혼자 첫 출근을 했다.”라는

휠체어를 이용하는 직장인의 메시지였다.

　　무의 지도는 한 건설 회사 직원의 건축학과 석사 논문 주제가 되기도 했다. 많게는 열한 배까지 오래 걸리는 휠체어 환승 시간과 환승 동선을 조사해, 추후 도시 철도를 건설할 때 교통 약자의 환승 시간이나 환승 동선이 세 배를 넘지 않도록 제안하는 주제다. 서울교통공사의 젊은 직원도 무의 프로젝트에서 영감을 받았다. 2022년 '세이프로드' 사업을 통해 무의가 바랐던 환승 동선 스티커를 아홉 개 역에 붙인 것.

　　무의는 2023년, 티머니복지재단의 지원을 받아 〈서울지하철 교통약자 환승지도〉를 업데이트하고 있다. 이번에는 이 데이터를 민간 또는 공공이 운영하는 교통 앱에 실제로 탑재하는 것을 목표로 하고 있다.

　　디자인은 변화의 필요성을 인식하게 하고 실제로 변화를 원하는 사람들이 모여 일을 도모하는 추동력이 된다. 무의의 지도 프로젝트가 내 딸이 성인이 되었을 때는 존재가 무의미해지기를 바란다.

도판 13. 서울교통공사의 세이프로드(『경향신문』, 2022).

이성희, 「지하철서 '군청색 바닥띠'를 따라가면 엘리베이터가 있다」, 『경향신문』, 2022년 12월 26일. https://m.khan.co.kr/national/national-general/article/202212261118001#c2b

'유니버설 디자인',
디자이너들이 찾는 유토피아:
그러나 존재하지 않은

2021년 겨울 나는 양쪽 무릎의 연골을 잘라내는 수술을 했다. 몇 주간 집 밖을 나서지 못했다. 그러다 나갈 일이 생겨 근 한 달 만에 지하철을 탔다. 이리저리 에스컬레이터와 엘리베이터를 찾아다니며 최대한 계단을 피하던 중, 공덕역 6호선 플랫폼으로 가는 길에서 계단밖에 보이지 않는 막다른 길을 마주했다. 열 칸도 안 되는 낮은 계단이었지만, 그마저도 너무나 높게 느껴졌다. 내쉰 한숨이 바닥에 닿을 때쯤 한쪽 구석에 길게 늘어서 있는 낮은 경사로가 보였다. 한결 나았다.

경사로를 따라 올라가던 중 '이건 언제부터 있었을까?' 하는 생각이 문득 들었다. 그제야 교통 약자를 위한 휠체어 전동기와 노란 점자블록이 눈에 들어왔다. (그것들이 정말 제 기능을 하고 있는지는 모르겠지만) 더 많은 사람이 지하철을 이용할 수 있게 하기 위함이구나 깨달았다. 이것이 내가 체감한(몸으로 느낀) 유니버설 디자인이다.

유니버설 디자인의 정의를 인터넷에서 긁어 와 굳이 말의 앞뒤를 바꿔가며 적기보다 이렇게 설명하는 편이 좋겠다고 생각했다. 예시가 이해되지 않거나 와닿지 않는다면 여백의 QR 코드를 타고 들어가 무슨 뜻인지 읽어보기 바란다. 앞으로 등장(했어야)할 참고 자료도 출처에 대한 고민을 덜고자 하는 마음에 QR 코드로 준비했으니, 핸드폰이 없으면 가져와 옆에 두고 읽는 게 좋다. (참고로 이건 유니버설 디자인에 반하는 주석 방식일 수도 있다.)

유니버설 디자인 글자체(이하 UD 글자체. '유니버설 디자인 폰트'로도 불린다.)에 대한 글을 쓰고자 했을 때 마음을 단단히 먹었다. 글의 제목에서 드러냈듯이 '유니버설 디자인'이라는 말은 너무나 뜬구름 잡는 소리처럼 느껴졌다. 모든 것에 적용된다니, 모두를 위한다니. 그래서 그 유토피아가

(적어도 글자체에 관해선) 얼마나 허무맹랑한 소리인지 내가 한번 쓴소리를 해주리라 생각했다. 그러다 공덕역의 경사로를 오르던 때가 떠올라 그 마음은 조용히 안주머니에 넣어두었다. 좀 말이 안 되고 완벽하지 않으면 아무럼 어떤가. 그래도 조금씩이라도 더 많은 사람을 위해 한 걸음, 한 걸음 나아가는 것이 아무것도 안 하면서 등 돌리고 가만히 서 있는 것보다야 낫지 않겠는가. 이렇게 마음을 고쳐먹으니 지난 몇 년간 지나쳐왔던 국내의 UD 글자체들이 기억났다.

우리나라 UD 글자체의 첫 개발 사례는 2009년으로 거슬러 올라간다. 윤디자인의 편석훈 대표는 2009년 일본 출장 중 이와타 폰트[1]의 UD 글자체들을 보며 한국도 고령화사회를 대비한 UD 글자체가 필요함을 느꼈다고 한다. 이후 2010년 윤디자인은 이와타의 UD 글자체를 참고하여 개발한 「UD고딕」으로 한국디자인진흥원이 주관한 우수디자인(Good Design)상품선정 시각 디자인 부문에 선정되었다. 국내 글자체 시장에 처음으로 한글 UD 글자체가 등장한 순간이었다.

1

과거 윤디자인의 블로그인 온한글[2] 블로그에서 「UD고딕」이 어떤 형태적 특징이 있는지 잘 확인할 수 있다. 그러나 이러한 특징(자소의 형태적 특징, 공간 배분 등)만으로 저시력자를 포함한 모두에게 유효한 가독성을 갖춘 UD 글자체라고 부를 수 있는지는 의문이다. 휴머니스트와 지오메트릭(라틴 글자체 중 산세리프를 세분화할 때 사용하며, 휴머니스트 산스는 획에 필기 방식과 캘리그래피의 특성이 담긴 글자체를 말하고 지오메트릭 산스는 획이 기하학적으로 작도된 인상을 주는 글자체를 말한다.)의 특징을 적절히 섞은 것처럼 보인다. 본문용 글자체라면 십중팔구 이와 유사한 장점을 나열하며 가독성이 높다고 홍보할 것이다.

2

그럼에도 눈에 띈 것은 사용자들이 글자의 폭을 임의로 변화시킬 것을 고려해 넓은 자폭으로, 그리고 가로획과 세로획의 두께가 비슷하도록 디자인해 글자의 폭이 왜곡되어도 가독성을 갖출 수 있게 노력했다는 점이다. 글자체가 얼마나 좋은 가독성과 판독성을 갖췄는지는 각자의 판단에 맡기겠지만, 일단 글자체 디자이너가 의도한 형태가 일반 사용자가 왜곡한 형태보다야 더 좋지 않겠는가. 어쩌면 UD 글자체를 개발하는 것보다 어도비 일러스트레이터의 글자 비율 조정 기능을 없애는 게 모두를 위한 길일 수도 있다. 이후 2018년 「UC고딕」[3](Universal Communication의 약자인 UC로 이름과 디자인이 조금 바뀌었다.)이라는 이름으로 실제

출시되어 상용화되었다.

2014년 새로운 한글 UD 글자체가 출시되었다. 일본의
글자체 파운드리인 모리사와에서 만든 「UD신고 한글」[4]이다. 이후
모리사와는 타사의 본문용 한글 고딕 글자체와 「UD신고 한글」의
가독성을 비교 연구한 자료(2017)[5]도 함께 발표했다. 연구는
한국어가 모국어인 일반인과 저시력자를 대상으로 진행됐다. 타사
글자체 다섯 종과 비교해 얼마나 더 보기 쉬운지 질문해 점수를
측정하는 방식으로 진행했다.

3

가독성 실험에서 정확한 측정을 설계하는 일은 사실
불가능에 가깝다. 실험하고자 하는 글자체의 디자인 비교, 대조는
차치하더라도 샘플 텍스트의 내용과 어휘, 길이, 피실험자의
사전 경험과 학습 능력, 독서 환경 등 가독성에 영향을 미치는
모든 요소를 통제할 수 있어야 하기 때문이다. 그렇기 때문에
모리사와에서 진행한 연구는 (설령 그 의도가 마케팅을 위한 것이라
해도) 시도 자체로서 의미가 있었다.

4

다만 아쉬운 점은 비교 글자체의 선정 기준이 담겨 있지 않아
「UD신고 한글」의 가독성이 우수하다는 실험 결과에 공감하기 쉽지 않고,
개발 단계에서의 실험이 아니라 개발 이후 검증으로서의 실험이기 때문에
실험 결과나 의견을 통해 글자체 디자인이 결정된 건 아니라는 사실이다.
그렇다고 「UD신고 한글」의 조형성을 의심하는 것은 아니다. 나중에 진행된
「KoddiUD 온고딕」 개발 프로젝트에 참여한 이정은 디자이너는 「UD신고
한글」이 작은 게임기인 닌텐도에 실제 사용된 사례를 보고, 조금 조잡하고
어리숙해 보이지만 꽤 잘 읽혀서 해당 프로젝트의 레퍼런스 중 하나로
삼았다고 했다.

5

얼마 후 2017년 디올연구소에서 「디올폰트(dALL01)」[6]를
개발했다. 국내 UD 글자체 사례로는 최초로 기업(빙그레)과
라이선싱 계약을 체결했다. 「디올폰트」의 가장 큰 특징은 좁은
자폭과 잉크트랩(글자체가 작은 크기로 사용될 때 획이 뭉쳐 보일
수 있는 안쪽 모서리를 비운 형태로 그린 표현)이다. 한마디로 작은
크기에 특화된 글자체라 볼 수 있으나 글자가 크게 출력되거나 인쇄 품질이
좋은 환경에서 잉크트랩 표현이 눈에 들어올 정도라면 그것이 가독성에
얼마나 영향을 미칠지는 의문이다.

6

디자인은 기본적으로 쓰여야 의미가 있다. 아무리 많은 사람에게
유익하도록 잘 만든 것이라 해도 쓰이지 않는다면 무의미하다. 많은 기업과

라이선싱 계약을 체결해 실생활의 다양한 영역에서 사용자들에게 도움이
된다면 유니버설 디자인의 가치를 가장 잘 실현한 사례가 아닐까.

　　　　지금까지 한글 UD 글자체가 처음 등장한 2010년 이후 근 10년간의
모습을 살펴보았다. 비교적 최근 출시된 「유디고딕」(준폰트,
2019)[7], 「KoddiUD 온고딕」(한국장애인개발원과 윤디자인, 2020)[8]
프로젝트에 참여한 성준석 디자이너(준폰트 대표)와 이정은
디자이너(윤디자인 수석 디자이니)가 인터뷰에 응했다. 얕은 지식의
글쓴이에게 글자체의 개발 배경과 프로세스에 대해 생생하게
설명해 준 인터뷰를 최대한 날것으로 싣고자 한다.

7

모두가 좋아할 순 없다. 우리가 설정한 목표는 누구도 싫어하지 않을 것을
찾는 것.

8

먼저 「KoddiUD 온고딕」을 개발한 이정은 디자이너와 한 인터뷰다. 이정은
디자이너는 현재 윤디자인그룹의 수석 디자이너다. 갑작스러운 인터뷰
요청에도 그는 엄청난 양의 자료를 가져와 상세히 답해주었다. 「KoddiUD
온고딕」의 개발 프로세스에 앞서 이 프로젝트를 맡은 배경에 대해
말해주었다.

　　¶　2009년 일본 출장을 다녀오신 편석훈 회장님이 "일본이
　　　　워낙 고령화사회다 보니 이런 글자체(UD 글자체)들이
　　　　있더라. 우리나라도 아마 곧 이게 이슈가 될 것 같다."라며
　　　　정말 몇 장 되지도 않는 이와타 UD 글자체 자료를
　　　　던져주시면서 한글 UD 글자체를 개발하라고 하셨어요.
　　　　그래서 투입된 인력이 박윤정(전 Tlab 대표) 전 상무님과
　　　　저였어요. 클라이언트가 있는 프로젝트가 아니다 보니 짧은
　　　　시간 안에 결과물이 나와야 했고 충분한 연구가 부족했기
　　　　때문에 이와타 UD 글자체 자료를 보고 다른 글자체와
　　　　어떤 점이 다른지, 일본어(가나, 한자)에 어떻게 디자인이
　　　　적용된 건지 분석하는 게 최선이었죠. 결과적으로는 의도도
　　　　좋고 디자인도 잘 나와서 '굿 디자인' 선정도 되면서 잘
　　　　마무리되었어요. 그리고 10년 후 한국장애인개발원에서
　　　　UD 글자체를 만든다고 했을 때 자연스럽게 저한테
　　　　프로젝트가 넘어왔어요.

어쩌면 내가 아니라 이정은 디자이너가 이 글을 쓰는 게 더 맞는지도 모르겠다. 어쨌든 첫 UD 글자체 프로젝트에 대한 아쉬움과 직접 부딪치며 배운 소중한 경험은 그가 「KoddiUD 온고딕」 프로젝트를 진행한 이유가 되었다.

¶　　「KoddiUD 온고딕」을 개발하기에 앞서 저시력자에게 정말 유효한 글자체를 만들기 위해서 자문 위원도 직접 추천했어요. 『유니버설 디자인 관점에서의 공공사인 커뮤니케이션 지각 효과 연구』(2008)의 저자이자 한국복지대학교(현 한경국립대학교)의 교수인 안상락 님, 『시각장애인의 삶의 질에 대한 실태 조사 연구』(2001)의 저자이자 한국점자도서관의 이사장인 육근해 님, 『한글 활자의 탄생』(홍시, 2015)의 저자이자 쓰쿠바기술대학교의 교수인 류현국 님을 추천했고, 한국장애인개발원에서는 실제로 시력장애가 있는 서울시립노원시각장애인복지관 김두영 사무국장님을 추천했습니다.

단순히 디자이너들만 모여 글자체를 개발한 것이 아니라 유니버설 디자인과 시각장애를 잘 이해하고 있는 전문가들에게 자문하면서 글자체를 개발했다.

¶　　프로젝트를 기획하면서 먼저 '저시력자'를 어떻게 정의할 것인지가 중요했어요. 사실 시각장애인 중에 전맹자(시력이 0으로, 빛을 지각하지 못하는 시각장애인)는 사실 12.6%(당시 기준)밖에 안 되기 때문에 특정 집단만을 타깃으로 하면 그것을 유니버설 디자인이라고 할 수 있을까 하는 고민이 많았어요. 실제로 자문 회의 중에 자문 위원들도 유니버설의 뜻이 '모두를 위한'이기 때문에 일반인을 대상으로 해도 이질감이 없어야 한다는 의견을 주셨어요. 더불어 조사 결과를 보면 2020년 기준 노안 인구가 46.4%이고, 좋은 쪽 시력이 0.3 이하면 저시력자로 분류되기 때문에 저희는 타깃을 조금 더 넓게 잡았어요.

유니버설 디자인이라고 하더라도 결국 조금이라도 더 많은 사람에게 도움이 되기 위해서는 그 방향성을 정하는 과정이 불가피하다.

¶　　그렇게 방향을 정하고 국내외 사례를 살펴보며 각각의 특징을 참고해 시안을 만들어갔어요. 그중 모리사와의 「UD신고 한글」이 가장 기억에 남는 레퍼런스였어요. 저는

이 글자체를 크게 보면 되게 조악하다고 생각하거든요.
그런데 어느 날 아들이 닌텐도를 하는 걸 봤는데, 작게
쓰일 때 잘 읽히는 거예요. '글자는 저렇게 못생겼는데 왜
잘 읽힐까?'라고 생각했어요. 그래서 왜 그렇게 보이는지
프로젝트를 함께 진행하는 친구들과 같이 고민했습니다.
결국 그 이유를 알아내 「KoddiUD 온고딕」에 반영했어요.

뭘까. 궁금하다.

¶ 우리가 흔히 야민정음('멍' '댕'과 같이 글자의 뼈대 형태에
따라 비슷하게 보이는 글자를 서로 바꿔 부르는 말)이라고
하잖아요. 되게 헷갈리는 글자들. 그런 글자들을 포함해서
리을, 티읕같이 비슷한 형태의 자소들, 여러 논문에서
언급되었던 글자들을 전부 뽑아서 비교해 봤어요. 그리고
해외 사례를 참고하기 위해서 라틴 글자체 중 가장 유니버설
디자인에 적합하다는 평가를 받는 「프루티거」[9]도
참고하면서, 글자간의 변별력, 낱자의 쉬운 인식,
무엇보다 읽기 편해야 한다는 각 시안의 공통 목표를
어떻게 달성할 수 있을지 테스트를 많이 해봤어요.

9

그런 공통 목표와 더불어 네 가지 시안으로
테스트를 하고 싶었던 게, 첫 번째 안은 앞선 닌텐도의
사례였던 「UD신고 한글」처럼 글자의 사이드 베어링(좌우
여백)을 굉장히 넓게 해서 글자 하나하나가 굉장히
명료하게 보이도록 디자인했어요. 두 번째 안은 글자가 지면
또는 화면에 출력되는 상황에서 획의 끝이 날아가 보이지
않도록 단순히 각지게 마감한 것이 아니라 더 뾰족하게
잡아준 시안이에요. 세 번째 안은 구조적으로 차별성을
줘서 탈네모틀에 가깝게 구조를 잡아서 초성, 중성, 종성이
확연히 구별되어 보일 수 있도록 시도했고, 마지막으로 네
번째 시안은 잉크트랩을 활용해서 작은 글씨에서 뭉치지
않도록 하고 자소의 형태도 본문용과 제목용을 다르게
디자인해서 크기에 따라 확실한 구분을 주려고 했어요.

어떻게 보면 많은 프로젝트의 프로토타입 단계에서 자주 시도하는
시안이라고 할 수 있지만 단순히 각기 다른 형태에서 오는 특정한 인상을
얻기 위함이 아니었다. 더 높은 변별력과 가독성을 동시에 얻기 위한
실험이었기에 의미가 있는 시도였다.

¶ 그렇게 제작한 시안 세 종(자문 결과 네 가지 시안 중 4안은 1안과 큰 차별성이 없다는 의견으로 1안, 2안, 3안 세 가지 안으로 진행)과 전문가와 사용자 의견에서 가독성이 높다는 결과가 나온 「SM태고딕」[10], 인쇄 시장에서 가장 꾸준히 사용되어 온 「윤고딕140」[11], 3안과 함께 탈네모꼴 글자체에 대한 선호도 조사를 위한 「윤고딕240」[12]까지 총 여섯 종으로 실험을 진행했어요.

10

여섯 종의 단어 가독성(유사 글자가 잘 구별되는지)과 단문 가독성을 실험하는 테스트를 했고 제안하는 세 종의 선호도 조사와 가독성, 판독성 조사를 진행했어요. 각 테스트의 질문을 '가장 잘 보이고 편하게 읽히는 것은?' '낱말의 생동됨 없이 가장 정확하게 읽히는 것은?' '읽을 때 글줄의 흐름이 가장 자연스러운 것은?' '가장 마음에 드는 것은?' '가장 마음에 들지 않는 것은?' 등 아주 세분화했어요. 그중 '가장 마음에 들지 않는 것'을 묻는 질문은 네거티브 포인트를 알기 위해서였는데, 이 프로젝트에서는 가능한 한 많은 사람을 위해야 하므로 어쩌면 선호도가 낮은 지점들을 피하는 방향이 적합하다고 생각했어요.

11

12

'샴푸 시장에서 1등을 할 수 없다면, 서울 십 대 고등학교 2학년 남자 비듬 샴푸 시장에서 1위'를 목표로 하라는 우아한형제들 김봉진 전 대표의 말처럼 최근 디자인의 추세는 타깃을 점점 명확히 하는 데 초점이 맞춰져 있다. 글자체 시장도 마찬가지다. 더 분명하고 명확하게 타깃을 설정해야 더 독특하고 개성 있는 글자체를 만들 수 있기 때문이다. 하지만 우리는 어쩌면 이러한 과정에서 '불편함'을 느끼며 그 타깃에서 이탈하고 있는 많은 사람을 간과했던 건 아닐까.

¶ 각 테스트의 질문별로 1–5점에 해당하는 답변을 체크할 수 있게 해서 모든 시안과 비교 글자체에 점수를 매겼어요. 총 332명이 참여해 주셨고 연령도 나름 고르게 나왔어요. 저시력자와 노안을 고려했을 때 사십 세 이상인 사람이 많아야 했는데 절반 가까이 참여해 주셨어요. 그중 서른 분은 시각장애가 있는 분들이었고 장애 등급도

다양했습니다. 그리고 시안의 순서도 불규칙적으로
배치해서 불성실한 답변으로 결과가 한쪽으로 치우치지
않도록 했어요. 그렇게 해서 결과를 받아보니 다행히
유의미한 점수 차가 나왔어요.

각 시안의 완성도를 떠나서 테스트 자체가 매우 많은 인원의 참여를 바탕에
두고 비교적 공정하게 설문의 설계하여 사용자들을 충분히 납득시킬 수
있겠다는 생각이 들었다. 자료를 정리해 웹에 공개한다면 상업적으로도,
학문적으로도 충분히 가치가 있다고 말씀드리니 긍정적으로 검토해
보겠다고 답변하셨다.

¶　　　결과를 보면 최종적으로 결정된 시안인 1안이 모든
　　　테스트 부문에서 가장 높은 점수를 받았고 「윤고딕
　　　140」과 1안이 비선호도 부문에서는 가장 낮은 점수가
　　　나왔어요. 탈네모틀이었던 3안과 「윤고딕240」이 가장 높은
　　　비선호도를 보였고 참고 논문[13]에서도 네모틀이
　　　더 가독성이 높다는 내용이 있었는데, 실제로도
　　　네모틀을 더 선호하더라고요. 결국 선호도와
　　　비선호도를 모두 고려했을 때 가장 좋은 결과가 나온
　　　1안을 최종안으로 결정했고, 응답을 반영하며 조금씩
　　　수정해 완성했습니다.

　　　　　이 과정에서 얻은 인사이트는 일반인과 저시력자의
　　　응답 결과가 상이하지 않다는 거였어요. 결국 모두 잠재적인
　　　저시력자이기 때문인 것 같아요. 그리고 자소의 형태보다는
　　　요소끼리, 자소끼리, 글자끼리의 공간이 가장 중요하다는
　　　거였어요. 이것이 결국 글자와 배경 간의 대비를 더 크게
　　　만들 수 있는 방법이겠다는 생각이 들었어요.

여러 프로젝트를 동시에 진행해야 하는 환경에 있다 보니 관성적으로
'가독성이 좋은' '사용성을 고려한' 등의 번지르르한 수식을 붙이곤 했다.
문제를 치밀하게 분석하고 해결해 나가며 마땅한 이유로 결과를 도출해
내는, 그 당연한 프로세스를 이렇게 마주하니 오히려 새롭고 신선했다.

¶　　　프로젝트를 진행하면서 시각장애도 굉장히 종류가
　　　다양하다는 것을 알았어요. 시력장애, 시야장애, 광각장애
　　　등 장애의 종류에 따라 저마다 글자가 보이는 형태가
　　　다르더라고요. 이 모든 종류의 장애를 고려한 글자체는 있을
　　　수 없겠지만, 그래도 하나의 패밀리로 각 시각장애에 적합한

13

글자체를 구성하면 좋을 것 같아요.

인터뷰를 마치며 이정은 디자이너는 프로젝트를 회고하면서 몇 마디 덧붙였다. 어쩌면 우리는 너무 쉽게 유토피아를 찾으려 했는지도 모른다. 단 하나의 글자체로 모두를 만족시킬 수 있다니. 그 원대한 목표를 달성하기엔 너무 쉽고 편한 길만 찾아왔다는 생각이 든다. 그 '모두'에 속하는 서로 다른 '작은 모두'를 위한 저마다의 작은 디자인이 절실히 필요했는지도 모른다.

글자체는 결국 또 다른 사용자(디자이너)에 의해 완성된다.

글자체 사용자를 크게 보면 둘로 나뉜다. 글자체로 타이핑된 텍스트를 읽는 사람, 그리고 그것을 만드는 사람. 즉 디자이너다. (경우에 따라 디자이너가 아닐 수 있지만, 디자인을 하는 사람이라는 의미에서.) 앞서 소개했던 「KoddiUD 온고딕」이든 「UD신고 한글」이든 아무리 모두를 위한 글자체를 만들어도 그걸 사용하는 디자이너가 글자체를 임의로 왜곡한다면 모든 것이 무의미해진다.

최근에 글자체의 고유한 장평을 임의로 조정하는 것을 경계하는 분위기가 형성되고 있지만 그럼에도 여전히 관습적으로 장평을 줄여 사용하는 경우가 많다. 특히 식품 성분 표시나 은행이나 보험사에서 많이 볼 수 있는 약관처럼 좁은 지면에 들어가야 할 텍스트 양이 많을 경우 글자의 가로획들이 다 붙어버릴 정도로 장평과 자간을 조정하는 경우를 쉽게 볼 수 있다. 이러한 고민 속에 만들어진 글자체가 준폰트의 「유디고딕」이다.

¶ 처음부터 유니버설 디자인에 관심이 있었던 것은 아니었어요. 이전 회사(윤디자인)에 다닐 때 프로젝트(「UC고딕」)의 중간에 투입이 되었고, 그 이후로 공부도 하고 관심을 가지게 되었어요. 이렇다 할 인수인계 없이 프로젝트를 맡았기 때문에 주어진 테스트 자료나 연구 자료들이 어떻게 해석되어서 시안으로 도출되었는지 알 수도 없었죠. 결과적으로 아무래도 결정권자의 마음에 드는 결과로 도출될 수밖에 없는데, 꽤 수직적인 조직이었기 때문에 낮은 연차의 디자이너였던 제가 그걸 바꿀 수 있는 상황도 아니었어요. 결국 프로젝트를 끝내지 못했어요. 그런 미완에 대한 아쉬움이 개인 회사를 차린 이후 가장 먼저 UD 글자체를 만들게 된 계기였어요.

사실 우리나라에서 UD 글자체는 상업적인 글자체는 아니라고 생각해요. 어떻게 보면 굉장히 공익적인 목적을 두고 하는 건데, 사실 준폰트라는 회사를 차리면서 다른 글자체를 만들었으면 수익이나 업계에서 자리를 잡는 시간이 더 크고 빨랐을 수 있었겠죠. 그런데 개인적으로 UD 글자체를 완성해야겠다는 생각으로 2년 정도 작업했어요.

언제나 가까이서 보면 비극이 숨어 있다.

¶ 이전 회사에서 진행했던 프로젝트에서 시안의 방향성은 잉크트랩을 활용하는 것이었는데, 제가 생각하는 것과는 달랐어요. 제 생각에는 요즘 출력 환경을 고려했을 때 잉크트랩은 크게 영향이 없다고 봤거든요. 그래서 저는 글자의 구조나 자소의 형태로 변별력을 최대한 줘보려고 했어요.

그런데 작은 크기에서 사용될 걸 고려해서 아무리 잘 만든다고 해도 과자 봉지나 껌 포장지 등 성분 표시를 보면 글자가 매우 좁게 조정되어 있잖아요. '그러면 아무리 잘 만들어도 의미가 없지 않나?'라는 생각이 들었고 애초에 글자체 디자이너의 의도대로 폭을 조정한 글자체를 만드는 쪽으로 방향을 잡았어요.

바라보는 목적지는 같아도 그것에 도달하는 방법은 다를 수 있다. 이전의 사례들이 공급자(글자체 디자이너)의 관점에서 사용자(독자)를 고려한 문제 해결 접근법이었다면, 「유디고딕」은 또 다른 사용자(디자이너)까지도 고려한 문제 해결 접근법의 사례다.

¶ 해외 글자체, 특히 라틴 글자체들을 보면 한 패밀리 안에 컨덴스트(condensed), 익스텐디드(extended) 등 폭을 아주 다양하게 구성해 놓는데, 지금 국내에 출시된 글자체들은 그런 패밀리를 구성하는 경우가 많지 않거든요. 이유는 하나겠죠. 그것에 투자한 시간과 비용을 거두기가 쉽지 않으니까. 그래서 저는 지금은 많이들 쓰는 기술인데, 멀티플 마스터(두 개 이상의 축이 되는 원도를 바탕으로 그사이 특정 값을 가진 원도를 자동으로 그려내는 기술)를 활용해서 다양한 자폭이 있는 패밀리를 만들면 되겠다고 생각하고 작업했어요.

그러던 중에 베리어블 글자체(멀티플 마스터를

활용해 축과 축 사이가 연속된 값을 가져 사용자가 자유롭게
그 수치를 조정할 수 있는 글자체)라는 기술을 알게 되고
그것도 접목시키게 되었어요. 문제는 한글은 라틴과
다르다는 거였어요. 라틴 알파벳의 경우 글자마다 획의 굵기
차이가 그렇게 크지 않은데, 한글은 글자마다 굵기 차이가
매우 크기 때문에 고려해야 할 변수가 너무 많았죠.

한글 글자체 디자이너라면 늘 따라다니는 고민거리다. 세종은 세계에서
가장 효율적인 문자를 만들었지만 덕분에 우린 그만큼 많은 글자를
비슷하면서 다르게 그려야 한다. 가끔 원망스러울 때도 있지만 가능한 한
많은 사람이 제 뜻을 펼치길 바랐던 세종의 마음은 밉지가 않다.

¶ 그래도 베리어블 기술을 활용해서 작은 크기일 때 이응의
형태를 더 볼록하게 한다든지, 숫자나 알파벳을 상황에 맞춰
형태를 바꿀 수 있게 오픈타입 피쳐(글리프를 다른 여러
글리프로 대체할 수 있는 기능)를 추가하는 등 여러 기능을
추가했던 건 디자이너들이 글자체를 임의로 변형하지 않게
최대한 많이, 미리 세팅을 해놓기 위해서였어요.
사실 아까 테스트에 대한 얘기도 잠깐 했는데,
아무리 변별력이라든지, 공간, 구조에 대한 고민으로
글자를 그리고 테스트를 해서 좋은 걸 만들어도 실제로
쓰는 디자이너들이 그걸 임의로 변형해 버리면 아무 의미가
없죠. 그래서 제가 선택했던 방법은 그런 작은 변수보다
더 큰 변수를 없애는 거였어요. 다만 「유디고딕」이 그렇게
널리 쓰이진 못했으니까 결과적으로 성공했다고는 할 수는
없겠죠.

어쩌면 디자이너가 아닌 일반 사용자들에게는 너무 생소하고 어려운
기술로 느껴질 수 있다. (아마 꽤 많은 디자이너가 위의 기능들을 모르거나
알아도 사용하지 않는 경우도 많을 것이다.) 그럼에도 그런 세심한 부분
하나하나를 독학하며 만들어낸 건 어쩌면 그의 간절함이었는지 모른다.

¶ 저는 개인적으로 무료 글자체를 좋아하지 않고 장기적으로
업계에 안 좋은 영향을 끼칠 것으로 생각하는데, 그래도
「유디고딕」은 관련 단체나 기업이 원한다면 무상으로
제공할 마음이 있어요. 결국 더 많은 사람이 사용하고
읽어야 의미가 있는 거니까요.

성준석 디자이너는 지금 다시 「유디고딕」을 만들던 때로 돌아간다면 더 잘

만들 수 있을 것 같다고 했지만 지금은 또 다른 UD 글자체를 만들 계획은 없다고 했다. 그만큼 단순한 작업이 아니기 때문이다. 관련 단체나 전문가의 도움 없이 혼자서 UD 글자체를 개발한 사례는 아마 해외에도 찾을 수 없을 것이다.

유토피아는 어디에도 존재하지 않는다. 그럼에도 그곳을 찾아 나서는 사람들이 있다. 가끔 그 유토피아를 팔아 자신의 이익만을 챙기거나 멋있는 포장지 정도로 쓰는 사람들도 분명 존재하지만 각자의 방법으로 '유니버설 디자인'에 조금씩 더 가까워지는 사람들 또한 분명히 존재한다.

부록

접근성 작업자를 위한 키워드 사전

이충현

본 사전은 '조금다른 주식회사'의 대표 이충현의 지극히 주관적인 견해로 제작되었으며 객관적인 사전적 의미를 넘어 시대적인 흐름을 담아내고자 노력했습니다. 접근성 작업을 시도하는 분들에게 작게나마 도움이 된다면 좋겠습니다!

1. 배리어프리(Barrier-free)
배리어프리란 모든 시민이 편하게 살아갈 수 있는 사회를 만들기 위해 이를 방해하는 심리적, 물리적, 의식적 장벽을 제거하기 위한 운동 및 정책으로, 직역하면 '장벽으로부터 자유롭게'다. 건축학계에서 처음 사용된 단어고 국내에서는 문화예술계 내에서 가장 활발하게 사용되고 있다. 배리어프리의 특징은 대상을 특정(for someone)한다는 것이다. 이를테면 시각장애인을 대상으로 '음성 해설', 청각장애인을 대상으로 '수어 통역'을 진행하는 것이다.

제작자 노트:
배리어프리를 시도하면 정말로 그 환경을 둘러싼 장벽이 완전히 허물어질까요? 그렇지 않습니다. 배리어를 제거한 자리에도 여전히 배리어는 존재합니다. 그러므로 배리어프리 작업에서 중요한 것은 배리어를 인식하는 것입니다. 최근에는 많은 작업자가 배리어프리라는 단어의 한계를 지적하며 대체로서 '장벽을 인식한다'는 뜻의 '배리어컨셔스(barrier-conscious)'와 더욱 많은 대상을 포괄하는 '접근성'이라는 단어를 사용하고 있습니다.

2. 유니버설 디자인(Universal Design)
상품, 시설, 서비스의 이용자들이 성별, 나이, 장애, 언어 등으로 제약받지 않도록 한 보편적(universal) 디자인을 뜻한다. 배리어프리가 대상을 특정한다면 유니버설 디자인은 모든 이(for everyone)를 대상으로 한다. 유니버설 디자인의 대표적인 예로 저상 버스, 경사로, 자동문 등이 있다.

제작자 노트:
누군가를 위한 디자인은 나아가 모두를 위한 디자인이 됩니다. 이를테면 시끄러운 지하철 안에서 자막은 모든 영상 시청자에게 필요하고, 무거운 짐을 들고 이동하는 사람들에게

자동문은 큰 도움이 됩니다. 접근성 작업을 시작할 때 대상을 특정하는 것은 곧 배리어를 인식하는 과정과 연결되기에 꼭 필요한 작업이지만 포괄적인 범위의 접근성을 고려하는 것도 그만큼 중요합니다.

3. 접근성 매니저
접근성 매니저는 작업의 대상을 둘러싼 배리어를 인지하고 그 배리어를 해소하기 위한 모든 작업을 책임지고 매니징하는 사람을 뜻한다. 대상이 안전하게 소식을 접하고 예약하고 찾아오고 즐기고 돌아가는 과정을 설계하고 세팅한다. 작업의 종류와 규모, 기간에 따라 그 역할의 범위와 내용이 천차만별이다.

제작자 노트:
접근성 매니저는 아직 국내에는 널리 알려지지 않은 생소한 직업입니다. 그런 만큼 같은 접근성 매니저라는 직함이 있더라도 다른 일을 하게 되는데요. 전반적인 예산과 서류를 관리하는 행정가가 되고, 접근성 작업의 필요성을 설득하고 사람을 잇는 중간자가 되고, 또 어떤 때는 작품에 적극적으로 개입하는 예술가와 기획자가 됩니다. 매번 다른 길을 가다 보니 정답이 없는 것만 같은 문제들을 직면하지만 도착지를 생각하며 방향을 잡는 일이 중요한 것 같습니다.

- 본 공연장은 엘리베이터와 장애인 화장실이 모든 층마다 있으며, 시각장애인 안내견과 동반 관람이 가능합니다.
- 본 공연은 전회차 음성해설 수신기를 이용한 폐쇄형 음성해설이 준비되어있습니다.
- 본 공연은 전회차 한글/영문 자막해설이 있으며, 10월 7일 토요일 2시, 7시 공연에는 한국어 수어통역이 있습니다.
- 매표소에는 필담 패드가 준비되어 있습니다.
- 휠체어석은 회차당 2석이 있습니다.
- 공연장 안에는 이동지원 스태프가 상주하고 있으며, 전 회차 이동지원(사전신청) 및 공연장 내 안내보행을 제공합니다.
- 종각역 5번 출구에서부터 공연장까지의 이동 및 극장 내부 이동을 지원합니다. 이동지원 사전 신청은 관람일 1일 전까지 이름, 연락처, 관람일, 인원을 포함한 내용을 아래 연락처를 통해 문자로 보내주시면 안내하겠습니다.
- 아래의 문의 번호를 통해 전화 및 문자 예매가 가능합니다.
 : 이동지원 신청, 전화 및 문자 예매: 010-9923-6627 / 접근성 매니저 소재용
 : 전화 및 문자 문의 가능 시간: 평일 11-20시, 주말 및 공휴일 12시-18시
 * 청각 또는 언어 장애인과 비장애인의 실시간 전화 중계 서비스 안내채널
 : 손말이음센터 (국번없이 107)

도판 1. [접근성 매니저] 공연 〈이리의 땅〉 예매 페이지 접근성 안내.

4. 기호 간 번역

기호 간 번역이란 어떠한 뜻을 나타내기 위한 부호, 문자, 표시 따위를 통틀어 이르는 '기호'와 '기호' 간의 번역을 뜻한다. 같은 언어더라도 대상과 상황에 따라 단어 및 문장을 다르게 사용하는 동(同) 언어 간 번역, 언어와 언어를 바꾸는 이(異) 언어 간 번역과 같은 층위의 개념으로, 접근성 작업에서 기호 간 번역은 필수적이다. 배우의 대사, 음악, 효과음 등 소리 기호를 텍스트 기호로 번역하여 자막 해설을 진행한다든가 주요한 움직임, 무대 세트 등 시각 기호를 음성 기호로 번역하여 음성 해설을 진행하는 것을 그 예로 들 수 있다.

제작자 노트:

> 기호 간 번역을 이해한 뒤로 그 방식이 문화예술을 창작하고 기획하는 일과 많이 닮아 있다고 느꼈습니다. 예술가, 기획자가 전달하고자 하는 메시지를 그림으로서, 영상으로서, 축제로서, 음악으로서, 춤으로서 표출하기 위한 작업이니까요. 그러한 맥락에서 볼 때 접근성 작업 또한 기획자의 의도를 투영하는 것이 중요합니다. 시간과 예산은 넉넉지 않고 많은 이해관계자가 얽히다 보니 쉽지 않지만 그럼에도 작게나마 새로운 시도들을 이어나갈 때 일을 지속할 수 있는 동력이 생기는 것 같습니다.

5. 자막 해설

자막 해설이란 발화자의 말, 음악, 효과음 등 모든 청각 정보를 텍스트로 읽을 수 있도록 하는 장치다. 이때 자막 해설의 주 대상은 청각장애인이다. 자막 해설은 상황과 조건에 따라 그 종류도 다양하다. 자막을 제공하는 방식의 종류는 모든 관객이 볼 수 있는 무대 내 화면에서 진행되는 '개방형 자막 해설', 그리고 별도 기기를 준비하여 필요에 따라 자막을 제공하는 '폐쇄형 자막 해설'로 나뉜다. 제작 방식에 따라 자막은 연극, 영상 등 대본 및 청각 정보가 미리 포함된 상태에서 시도할 수 있는 '사전 제작 자막'과 포럼, 좌담회 등에서 활용할 수 있는 '실시간 자막 해설'이 있다.

제작자 노트:

> 공연에서 배우들은 한 마디 한 마디에 감정을 싣고 적절하게 나오는 음악은 분위기를 좌우하고 상황의 이해를 돕는 중요한 장치로 활용됩니다. 그런 면에서 청각 정보를 텍스트로 표현한다는 것은 참 어려운 일입니다. 자막 해설이 진행되는 화면의 위치와 크기, 수어 통역과의 거리, 배경색과 글자 색, 글자체와 크기, 적절한 음악 설명, 발화자의 호흡에 따른

도판 2. [자막 해설] 공연 〈허생처전〉 자막 해설 화면과 무대.

도판 3. [수어 통역] 공연 〈허생처전〉 수어 통역.

> 길이, 텍스트를 넘기는 타이밍 등 고려해야 할 사항이 정말 많은데요. 특히 글자체라는 것의 특징을 잘 활용한다면 더욱 다양하고 재밌는 시도들이 이루어질 수 있지 않을까 자주 생각합니다. 타이포그래피 디자이너분들과의 협업을 기다리고 있습니다!

6. 수어 통역

수어 통역이란 발화자의 음성언어를 수어 통역사가 농인의 제1언어인 수어로 번역하여 통역하는 것을 뜻한다. 주로 청인 수어 통역사가 정해진 자리에서 수어 통역을 진행하는 경우가 많지만 최근에는 배우와 함께 이동하며

통역하는 그림자 통역, 그리고 농인 통역사는 무대에서, 청인 통역사는 무대 아래에서 함께 소통하며 통역을 진행하는 미러링 통역 방식 등이 시도되고 있다.

제작자 노트:

많은 창작자가 자막 해설과 수어 통역 중한 방식만 선택하여 진행해도 괜찮다고 생각합니다. 하지만 한국어 음성을 사용하지 않는 농인의 경우 한글 텍스트 또한 익숙지 않은 경우가 많으며, 한국 수어와 한국어 음성은 엄연히 다른 언어기 때문에 의미를 완벽하게 직역하는 데는 한계가 있습니다. 자막 해설과 수어 통역은 상호 보완적이므로 가능하다면 반드시 함께 진행해야 합니다.

도판 4. [음성 해설] SPAF 음성 포스터.

7. 음성 해설

음성 해설은 배우의 주요한 움직임, 복장, 공연장, 무대 세트 등 각종 시각 정보를 음성으로 들을 수 있도록 하는 장치다. 이때 음성 해설의 주 대상은 시각장애인이다. 음성 해설 방식 또한 다양하며 제공 방식은 FM 수신기, 휴대폰 등을 이용하여 필요에 따라 제공하는 '폐쇄형 음성 해설', 모든 관객이 들을 수 있도록 극장 내 스피커를 통해 진행되는 '개방형 음성 해설', 대본 내에 음성 해설 요소를 포함하여 배우가 직접 발화하는 '통합형 음성 해설' 등이 있다. 또한 음성 해설을 제공하는 목적에 따라 그 시기 및 내용도 달라진다.

도판 5. [음성 해설] SPAF 음성 포스터 녹음 현장.

공연 전 사전 정보 안내가 필요한 경우

￮ 음성 포스터: 시각적 정보에 치중한 기존 포스터의 디자인과 정보를 음성으로 설명한 포스터.

￮ 음성 프리뷰: 공연 전 공연장 접근성 및 공연의 이해를 돕기 위해 알아둘 사전 정보를 포함한다. 공연 중 음성 해설을 진행하는 것이 불가능할 경우 음성 프리뷰 및 사전 음성 해설을 통해 설명할 수 있다.

￮ 사전 음성 해설: 공연장 내에서 공연이 시작되기 직전 진행되는 음성 해설. 주로 무대 구성, 각종 주요 장치들의 위치, 배우들의 목소리, 암전 정보, 트리거 워닝 등을 포함한다.

제작자 노트:

음성 해설은 제작 단계에서 고려해야 할 사항이 많고 작품과 맞닿아 있기 때문에 창작진 모두가 주체적으로 참여해야 합니다. 공연과 잘 어울려야 하고 배우의 대사와 겹치지 않아야 하며 어떤 것이 설명해야 할 정보이고 어떤 것이 설명하지 않아도 될 정보인지 면밀하게 파악해야 합니다. 특히 설명해야 할 정보를 가려내는 것이 가장 중요한데요. 무조건적으로

정보가 많은 편이 능사는 아니기 때문입니다. 시각장애인 관객끼리도 취향이 다르고 양이 너무 많아지면 쉽게 피로감을 주기도 합니다. 창작 과정에서 시각장애인 관객에게 모니터링을 받아보길 추천합니다.

8. 터치 투어

터치 투어란 공연에 사용되는 주요 세트와 소품 등을 관객들이 직접 만져볼 수 있도록 마련하는 장치다. 이때 시각장애인이 주 대상이다. 투어의 방식은 굉장히 다양하므로 각 공연에 어울리는 방식을 상상하며 기획해야 한다. 소품들을 올려두고 공연 전후로 관객들이 만져볼 수 있도록 접근성 테이블을 설치하거나 무대에 직접 서서 주요한 소품들을 만져보거나 극장 및 무대 세트 미니어처를 제작하기도 한다. 이때 시각장애인 관객이 참여할 수 있도록 음성 안내 및 이동 지원을 병행해야 한다.

도판 6. [터치 투어] 공연 ‹극동 시베리아 순례길› 접근성 테이블.

도판 7. [터치 투어] 공연 ‹허생처전› 접근성 테이블.

제작자 노트:

> 유니버설 디자인을 설명하며 언급했지만
> 누군가를 위한 디자인은 나아가 모두를 위한
> 디자인이 됩니다. 소품을 직접 경험해 보고
> 무대에 올라보고 극장 내 미니어처를 만져보는
> 경험은 시각장애인뿐 아니라 모두에게 즐거운
> 경험이 됩니다. 자막 해설, 수어 통역, 음성
> 해설도 마찬가지입니다. 주요 대상을 가장
> 중요하게 고려하되 누구든 참여할 수 있도록
> 세팅하는 것이 좋습니다.

9. 이동 지원

이동 지원은 지하철역, 버스 정류장, 공연장 등 접근성
스태프가 공연의 주요 동선 내에서 관객의 이동을
지원하는 것을 뜻한다. 관객의 특성, 선호에 따라 진행
방식이 달라지기 때문에 여러 선택지를 두고 사전에

선택할 수 있도록 해야 한다. 대상이 되는 관객들의 특성을
잘 이해하는 것이 중요하며 준비한 선택지와 다르더라도
가능하다면 관객의 요청에 맞게 진행해야 한다.

제작자 노트:

> 아무리 역에서 공연장까지 이동 지원을
> 하더라도 근본적인 이동권 문제가 해결되지
> 않는 한 장애인 관객이 공연장에 찾아오는 것은
> 쉽지 않은 일입니다. 그럼에도 할 수 있는 일을
> 하는 것이 중요함을 인지하고 할 수 있는 범위를
> 늘리기 위한 고민을 해보았으면 합니다.

10. 접근성 지도

휠체어, 시각장애인 등 이동 약자가 접근할 수 있는 장소와
범위를 표시한 지도다. 실제로 지도의 형태를 띠는 경우도
많지만 영상물로 제작되는 사례도 많다. 주로 지도 영역 내
장애인 화장실, 장애인 주차 구역, 엘리베이터, 턱과 계단,
문 폭 등 공간 접근성에 대한 내용을 제공하며 공연의 경우
공연 내 콘텐츠 접근성을 포함한다.

도판 6. SPAF 접근성 영상.

도판 7. 무의 접근성 지도.

제작자 노트:

> 지도(영상)를 제작할 때는 제작물 자체에 대한
> 접근성도 함께 고려해야 합니다!

11. 릴랙스드 퍼포먼스(Relaxed Performance)

릴랙스드 퍼포먼스란 편안한 공연을 뜻하며 지적장애나
자폐스팩트럼장애가 있는 사람을 포함하여 더욱 많은
사람이 편안하게 관람할 수 있도록 제작한 공연 방식이다.
이를 위해 기존 공연과는 다르게 지연 입장, 중간 등퇴장,
소리를 내거나 움직이는 행동 등을 허용하고 적절한
조명과 음향 효과를 설정한다.

제작자 노트:

> 릴랙스드 퍼포먼스에서 가장 중요한 것은
> 공연에 참여하는 모두가 서로를 있는 그대로
> 바라보고 이해할 수 있는 환경을 조성하는
> 것입니다.

12. 트리거 워닝

트리거 워닝이란 공연 중 개인의 트라우마나 불편을
불러일으킬 수 있는 요소를 관객들에게 사전에 안내하는
것을 뜻한다. 주로 가장 밝거나 어두운 조명, 관객 쪽으로
비추는 조명, 큰 소리, 욕설과 고함, 폭력 등을 포함한다.

제작자 노트:

> 트리거 워닝은 더욱 많은 관객과 함께하기
> 위한 중요한 장치입니다. 특히 지적장애나
> 자폐스팩트럼장애가 있는 관객들이 있는 경우
> 공연에서 사용하는 요소들에 더욱 민감할 수
> 있기에 관객들에게 인지시키는 것만으로 큰
> 도움이 됩니다.

관람안내

- 본 공연에는 욕설, 고함, 죽음 및 자살에 대한 묘사가 포함되어 있으며,
 인체에 무해한 포그(안개효과)와 갑작스럽고 큰 음향 효과가 발생합니다.
 예매 및 관람에 참고 부탁드립니다.
- 본 공연은 만 15세 이상 관람 가능합니다.
- <이리의 땅> 은 전석 자유석이며, 130분간 진행됩니다. 공연 중 1회의
 인터미션이 있습니다.
- 공연 시작 10분 후에는 입장이 불가합니다.
- 공연장 내 음료 및 음식물 반입이 금지되어 있습니다.
- 공연장 내에서 사전에 협의되지 않은 사진 및 동영상 촬영은 불가합니다.

도판 6. [트리거 워닝] 공연 ‹이리의 땅› 트리거 워닝.

비땅

장근영

긴장과 설렘으로 만난
타이포그래피의 세계

가을을 재촉하는 비가 오던 날, 타이포잔치 2023 국제 타이포그래피 비엔날레 «따옴표 열고 따옴표 닫고»를 관람하기 위해 문화역서울284로 향했다. 타이포그래피(typography)라는 것을 나는 이번에 처음 알았다. 네이버 어학사전에서 '타이포그래피'를 찾아보니 활판으로 하는 인쇄술로, 편집 디자인에서 활자의 글자체나 글자 배치 따위를 구성하고 표현하는 일이라고 나왔다. 즉 비시각장애인이 보는 묵자를 여러 방식으로 디자인하여 인쇄하는 일을 말하는 것 같았다. 눈앞이 흐려지면서 나는 비시각장애인이 보는 묵자를 보지 못한다. 그렇기에 «따옴표 열고 따옴표 닫고»를 보러 가는 내 마음은 조금은 긴장되고 조금은 설레었다. 그렇게 약간의 두근거림을 안고 문화역서울284에 들어섰다. 공간은 어두웠다. 나는 야맹증이 있다. 그래서 내 눈에 보이던 약간의 형체는 공간에 들어서자 어둠 속으로 사라져 버렸다. 보이지 않는 공간 속에서 펼쳐질 타이포그래피의 세계로 들어가는 내 가슴은 좀 전보다 더 두근거리기 시작했다. 두근대는 마음에 작게 숨을 내뱉으며 조심스레 걸음을 옮겼다. 내가 처음 향한 곳은 전시장 2층 그릴이었다. 어디선가 바스락거리는 소리가 들렸다. 소리를 따라 조심스레 걸음을 옮겼다. 발밑으로 폭신한 카펫이 느껴졌다. 그리고 공간에는 바스락, 펄럭펄럭, 스르륵, 철썩철썩 요란한 소리가 가득했다. 나는 공간의 한쪽 구석에 자리를 잡고 주위를 둘러보았다. 공간은 전체적으로 어두웠지만 그 어둠은 왠지 모르게 아늑한 느낌이었다. 어디선가 들어오는 편안한 빛도 느껴졌다. 덕분에 전시장에 들어올 때 느낀 두근거림이 조금은 잦아드는 듯했다. 나는 한결 부드러워진 호흡을 내뱉으며 공간의 분위기를 느꼈다. 그 순간, 계속해서 들리던 바스락, 펄럭펄럭, 스르륵, 철썩철썩 소리가 멈췄다. 한참이나 공간을 채우던 소리가 사라지자 왠지 모르게 공간이 낯설게 느껴졌다. 나는 정면을 응시했다. 잠시 후 좀 전의 바스락, 펄럭펄럭, 스르륵, 철썩철썩하던 소리가 조금씩 다시 공간에 흘렀고 그 사이로 누군가의 음성이 들렸다.

"…너 이거 가질래? 둘둘 말려진 새하얀 종이는 마치 새하얀 옷감 같았다. …"

어디선가 들어본 듯한 친근한 목소리. 누군가가 글을 읽기 시작했다. 그리고 잠시 후 다시 바스락, 펄럭펄럭, 스르륵, 철썩철썩 소리가 났다. 목소리의 주인공은 요란한 소리를 뒤로하고 다시 글을 읽어나갔다.

"입에서 바사삭 부서지는…"

엄마와 함께 김을 굽고 그 김에 밥을 싸서 먹었다는 이야기 뒤로 이어지는 바스락 소리. 나는 이야기를 듣다 입에 군침이 돌았다. 공간에 퍼지는 바스락 소리가 마치 잘 구운 김을 먹는 소리처럼 느껴졌다. 목소리의 주인공은 계속해서 글을 읽었고 공간에 바스락 소리를 퍼뜨렸다. 그러던 어느 순간, 내 앞에 바람이 살짝 느껴졌다. 내 앞에서 떨어지고 날리는 무언가가 있었다. 나는 이야기를 들으며 바람이 느껴지는 쪽으로 살며시 손을 뻗었다. 종이가 느껴졌다. 한쪽은 맨들맨들하고 다른 한쪽은 조금은 거친 느낌의 종이였다. 종이는 넓고 커 보였다.

'이 종이 위의 글을 읽는 거구나!'

목소리의 주인공이 종이 위의 글을 읽어나갈수록 공간에 바스락, 펄럭펄럭, 스르륵, 철썩철썩하는 소리는 점점 더 크게 들렸다. 마치 공간에 종이가 가득 채워지고 있는 것 같았다. 그리고 사람의 목소리는 가득 채워진 그 종이들 속에 갇혀가고 있는 것 같았다. 이제 처음에 바스락거리던 종이 소리는 점점 더 "척척!" "퍽퍽!"거리는 조금 더 큰 소리를 냈다. 공연 초반에 나는 글씨를 읽는 목소리에 더 집중했지만 시간이 갈수록 내 귀에는 종이 소리가 더 크고 강하게 들려왔다. 이는 마치 사람이 종이 위의 글씨를 읽는 것이 아니라 종이가 자신에게 쓰여 있는 글씨를 사람에게 읽어야 한다고 말하는 것 같기도 했다. 옷감 자락을 하늘로 띄우는 내용으로 마무리되는 이야기 끝에 나는 공간에 자리했을 커다란 종이의 모습이 궁금했다. 다시 손을 뻗어 종이를 만져보았다. 한 면은 매끈매끈, 다른 한 면은 바스슥대는 이 종이의 소리는 처음에는 고소하게 들렸고 나중에는 거칠게도 느껴졌다.

"나에게 쓰인 글씨들. 그 이야기들을 읽어줘!"

공연이 진행될수록 종이가 글을 읽는 이에게 이렇게 말하는 것 같았다. 공연이 끝난 뒤 전시장 그릴은 조용해졌지만 공간 속에서 울리던 종이의 소리는 거기에 그대로 남아 있는 듯했다. 이런 생각이 들었다.

'우리는 모두 종이 위의 글씨를 읽는다. 그리고 그 글씨를 읽는 이의 목소리를 듣는다. 그러는 사이 우리는 글씨가 쓰이고 그 글씨를 보이고

읽히는 종이의 존재를 잊고 있었던 것은 아닐까?'

공연을 보고 난 후 바닥에 떨어진 종이를 다시 한번 만져보았다. 처음에 종이의 질감만 느끼던 내가 종이의 울음을 들어서였을까. 종이에게 무엇인지 모를 감정이 느껴졌다. 나는 그렇게 전시장 그릴에 남아 있는 종이 울음의 여운을 잠시 더 느꼈다. 그 여운을 안고 나는 다른 공간으로 천천히 걸음을 옮겼다.

어느 공간에 들어서니 바위들이 가득했다. 바위 밑에는 그 바위에서 부서져 떨어진 것 같은 돌조각들이 있었다. 바위를 살며시 만져보니 무언가가 새겨져 있었다. 분명 바위에 어떤 글씨나 그림을 새겨놓은 것 같았다. 다른 공간에는 책들이 놓여졌다. 책에 쓰인 글씨는 안 보였지만 얇은 종이의 질감을 느끼며 여러 권의 책을 만졌다. 또 다른 공간에는 나무가 있었다. 나무에도 무언가가 새겨져 있는 듯한 팸이 있었다. 또 다른 공간에는 얇은 실들을 모아놓은 전시물이 있었다. 실은 얇았지만 많은 가닥이 모이니 하나의 면을 이뤘다. 그 면에는 그림이나 글씨가 그려져 있을 것 같았다. 또 다른 공간에는 카펫이 있었다. 푹신한 카펫이 아닌 조금은 딱딱한 카펫. 이 카펫에도 어떤 그림이나 글씨가 담겨 있는 것 같았다. 나는 계속해서 이어지고 이어지는 공간을 다니며 글씨가 새겨진 종이, 바위, 실 가닥, 카펫, 나무를 만졌다. 글씨는 나에게 보이지 않았다. 하지만 전시장 그릴에서 들은 종이의 여운 때문이었을까? 글씨가 보이지 않아도 그 글씨가 담긴 종이, 바위, 실 가닥, 카펫, 나무를 만지는 것이 좋았다. 타이포그래피는 활판으로 하는 인쇄술. 활자의 글자체, 글자 배치 등을 구성하는 일이라고 들었지만 나는 전시를 보는 동안 그 활자가 담길 재료에 더 마음이 가고 있었다. 글씨. 즉 비시각장애인이 보는 묵자는 안 보여도 그 묵자를 담는 재료는 직접 만질 수 있었기 때문일 것이다.

나는 전시장 곳곳을 다니며 글씨가 인쇄된 다양한 재료들을 계속해서 만졌다. 동시에 그 재료들에 담긴 글씨들도 상상했다. 아니, 정확히 말하면 그 글자체들을 어떻게 하면 있는 그대로 느낄 수 있는지 생각했다. 재료에 따라 디자인하고 인쇄하는 방식도 다를 것 같았다. 다양하게 디자인한 글씨들을 비시각적으로 느끼는 방법에 대해 나는 상상을 했다. 손끝으로 종이를 스치면 스친 지면이 입체적으로 돌출되게 하는 방법 또는 스친 지면 위에 놓인 글씨들의 모양에 따라 다양한 목소리로 낭독해 주는 방법 등 이런저런 생각을 했다. 그렇게 상상에 빠져 공간을 돌아다니던 나는 전시실 2층 어느 공간에서 들리는 피아노 소리를 들었다. 소리를 따라 공간에 들어서니 키보드가 테이블에 놓여 있었다. 키보드를

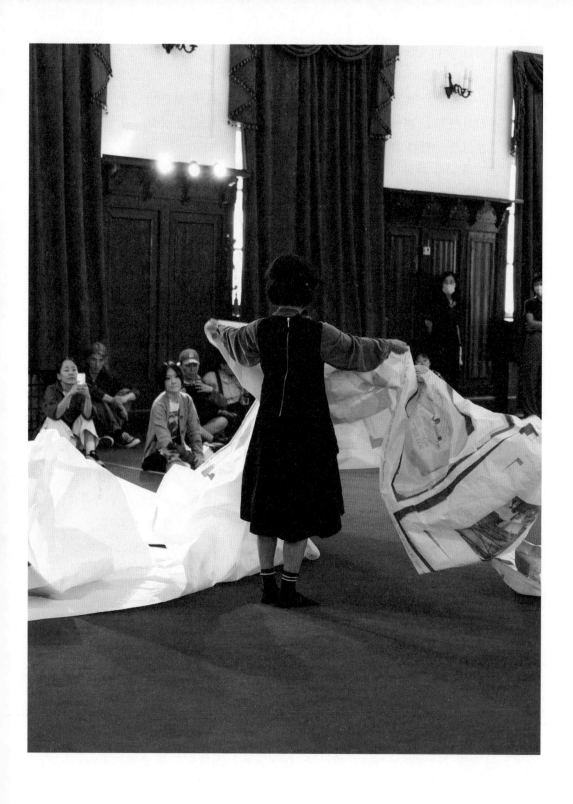

손영은, ‹종이울음›. ⓒ글림워커스, 사진 제공: 타이포잔치 2023.

눌렀다. 피아노 소리가 났다.

'어! 문자를 소리로 표현하는 장치인가?'

좀 전에 다양한 글씨들을 비시각적으로 느낄 수 있는 방법을 상상하던 나는 피아노 소리를 내는 이 장치에 작은 기대를 품고 열심히 키보드를 눌렀다. 하지만 키보드의 가운데 글자만 소리가 났다. 나는 피아노 소리가 나는 자판의 규칙성을 이해하지 못했다. 이 키보드도 내가 상상하던 타이포그래피의 비시각적 감각의 세계는 들려주지 못하는 것 같았다. 나는 아쉬움에 키보드를 몇 번 더 눌러보다 공간을 나왔다.

다음으로 향한 곳은 양위차오 작가의 구술 즉흥 공연장이었다. 공연이 시작하기 전, 나는 공간을 천천히 돌아보았다. 공간에는 칠판이 하나 놓였다. 예전에 학교에 있던 칠판이었다. 칠판을 보니 학창 시절 친구들과 칠판에 글씨를 쓰며 놀던 기억이 떠올랐다. 추억의 칠판이다. 그렇다면 이 칠판은 공연에서 어떻게 표현되고 이용될지 궁금했다. 나는 공연장 한쪽에 자리를 잡고 앉았다. 작가의 구술 즉흥 공연이 시작하고 공연 전 사전 안내가 진행되었다. 작가의 움직임에 따라 관객도 같이 이동해도 좋다는 안내였다. 하지만 나는 잘 안 보여서 한자리에서 공연을 즐기기로 마음먹었다. 작가는 그의 언어로 이야기를 시작했다. 작가의 목소리는 경극에서 듣던 높은 톤의 목소리였다. 작가는 이야기 틈틈이 악기로 분위기를 만들어갔다. 그리고 잠시 후 칠판에 무언가를 끄적이기 시작했다. 그가 사용하는 언어는 나와 달랐지만 나는 그가 들려주는 목소리의 변화와 움직임의 소리로 그의 이야기를 느낄 수 있을 것이라는 작은 기대 속에 계속해서 그의 공연에 귀를 기울였다. 하지만 내 기대와 달리 귀로만 공연을 감상하는 나는, 음성 한국어만 아는 나는 공연을 이해하기 어려웠다. 아무리 집중해서 들어도, 그의 언어도 그의 움직임도 그가 쓰는 글씨도 이해하기 힘들었다. 그렇게 나는 어떤 이야기인지, 어떤 상황인지 전혀 이해하지 못한 채 공연장에 한참 앉아 있었다. 시각적인 활자가 아닌 사람의 목소리로 전하는 이야기. 그 목소리도 시각적 감각이 공존해야 더 잘 느낄 수 있다는 생각이 들었다.

《따옴표 열고 따옴표 닫고》는 타이포그래피라는 시각 요소를 청각적으로, 촉각적으로 느껴볼 수 있는 전시였다. 그렇기에 나는 다양한 글자체의 글씨들이 담긴 종이, 나무 등의 재료를 만질 수 있었고 목소리로 전하는 공연도 즐길 수 있었다. 물론 내가 본 공연은 귀로만 들어서는 이해하기 힘든 부분도 있었다. 하지만 아주 시각적일 것 같았던 타이포잔치에 비시각적 감각으로 즐길 수 있는 요소들도 존재한다는 것.

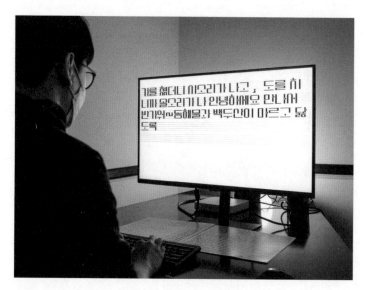

신동혁, ‹신양장표음›. ⓒ글림워커스, 사진 제공: 타이포잔치 2023.

양위차오, ‹칠판 스크리보폰›. ⓒ글림워커스, 사진 제공: 타이포잔치 2023.

그 존재가 내게는 의미 있었다. 좀 부족하고 아쉬워도 다양한 감각을 지닌 이들과 함께하려는 타이포잔치의 열린 마음, 그 마음이 소중하게 느껴졌기 때문이다.

사실 나는 전시를 보러 가는 길에 긴장을 했다. 내가 즐길 거리가 없을까 봐 한 긴장이었다. 동시에 나는 설레기도 했다. 내가 상상하지 못한 즐길 거리를 찾을 수도 있다는 설렘이었다. 그리고 전시는 그 긴장과 설렘을 모두 내게 건네주었다. 전시와 공연이 시각적이며을 제대로 느끼지 못해 아쉽기도 했지만 시각적인 타이포그래피의 세계를 청각적으로, 촉각적으로 느낄 수 있게 준비된 공연과 전시를 경험해서 즐겁기도 했다.

언젠가 타이포그래피의 세계를 나만의 감각으로 좀 더 풍성하게 즐길 수 있는 날, 긴장보다 설렘이 가득한 마음으로 타이포그래피의 세계를 만날 수 있는 날, 그런 날이 곧 다가오기를 나는 기다려본다.

본 과제(결과물)는 교육부와
한국연구재단의 재원으로 지원을 받아
수행된 3단계 산학연협력 선도전문대학
육성사업(LINC 3.0)의 연구 결과입니다.

김환

배리어프리 예술을 원합니다

올해 타이포잔치의 예술 감독을 맡은 박연주 디자이너는 "전시가 정체성과 권력의 맥락에서 음성언어와 문자언어의 충돌, 소거, 생성과 같은 언어의 틈새를 살피고 그래픽 디자인뿐 아니라 문학, 무용, 조각, 만화 등 다양한 영역에서 활동하는 작가들과 함께 '연결 짓는 예술'로서 타이포그래피를 다루며 그 확장 가능성을 찾아보고자 한다."라는 취지를 밝혔다. 이번 타이포잔치 2023 국제 타이포그래피 비엔날레 «따옴표 열고 따옴표 닫고»는 그 취지에 걸맞게 문자와 소리, 시각과 청각, 사물과 신체를 연결하고 그 안에 반복과 변화, 어긋남과 리듬, 노동과 공예성을 공존시켜 대중에게 흔적을 남기며 새로운 것을 찾을 의무를 부여했다.

　　　　이처럼 예술 행사는 예술가들에게 새로운 것을 찾고 흔적을 남기는 기회를 제공한다. 이러한 예술의 특성은 우리 예술가들에게 가능성을 제공하고 삶과 가치의 공존이라는 목적의 수단이 된다. 그러나 작가의 작품 의도가 잘 드러날 수 있도록 기획하고 공간을 구성한 전시도 주요 관람객층을 상정하여 설계한 디스플레이 맥락에서는 그 외로 차별되는 아이나 노인, 장애인 등 특수성을 띠는 대상에게 정상적으로 작동하지 않는 경우를 종종 목도한다. 본 글은 «따옴표 열고 따옴표 닫고»를 예술가이자 뇌병변 중증장애인(휠체어 탑승자)의 관점에서 전시의 관람기를 제시하며 예술 행사가 추구해야 할 방향과 가치를 다시 한번 생각해 보고자 한다.

문화역서울284는 1900년에 남대문역으로 지어졌다. 기차를 품은 채 태어나 1925년 9월 남만주철도주식회사에서 르네상스식 건축물로 새롭게 신축하여 붉은 벽돌과 청동색 돔, 소첨탑과 좌우 대칭 구조가 외관의 주요 특징이다. 일제강점기에 경성역으로 불린 이곳은 한국전쟁 때 일부 파괴되기도 했으나 보수를 거쳐 2004년 폐쇄될 때까지 우리나라 철도 교통의 중심으로 기능했다. 이후 2009년부터 2011년까지 경성역 건립 당시의 모습으로 복원하는 공사를 거쳐 문화역서울284로 재탄생해

지금까지 생활 문화예술 플랫폼으로 자리하고 있다. 이 공간의 목적은 장소의 역사를 존중하면서도 모든 사람이 편리하게 접근하고 즐길 수 있는 생활 문화예술 플랫폼으로 발전하는 것이다. 그럼에도 시대적 건물 구조와 협소한 장소 때문에 배리어프리 설계를 위한 공간이 충분하지 않아 이를 구현하기 어려워 보인다. 배리어프리 설계는 건설 시기와 목적부터 필요한 공간의 크기와 형태, 이용자 수 등에 따라 달라질 수 있기 때문이다.

　　가장 크게 두드러진 장벽은 공간의 넓이였다. 『서울시 유니버설디자인 적용지침』(2022)을 보면 일반 화장실과 구분하여 장애인 등이 이용할 수 있는 화장실을 별도로 설치할 때는 내부 유효 크기를 2×2.1m 이상 확보하고 누구나 오갈 수 있는 출입구와 출입문을 설치하며 내부 휠체어 이용자의 활동 공간을 확보하도록 명시한다. 그러나 직접 사용해 본 장애인 화장실의 내부 구조는 휠체어가 이동하기에 부적절했다. 이와 마찬가지로 전시 공간에서 완전히 충족하기 힘든 요소는 행동반경인데, 주 출입구부터 회전각을 위한 공간이 부족해 접근성이 떨어졌다. 이는 전시 디스플레이에도 해당한다. 조혜진의 ‹다섯 개의 바다›나 크리스 로의 ‹허쉬›가 설치된 전경과 세부 디테일을 관람하려 했을 땐 전동 휠체어의 이동 반경과 규격에 아슬아슬하게 걸려 작품에 손상이 갈까 봐 관람하기를 포기했다. 몇몇 작품은 접근하는 경로에 단차가 있어서 마찬가지로 휠체어 관람객이 관람하기에 위험했는데, 김뉘연과 전용완의 『제3작품집』은 입구에 있는 5cm 이상의 높은 턱 때문에 관람하려면 일정량의 반동이 필요했다. 다만 공간의 영역에서 다양한 관람을 위해 노력한 모습들이 보여 받아들일 만했다.

　　그럼에도 가장 아쉬웠던 사례 두 가지는 『머티 인도 고전 총서』와 에릭 티머시 칼슨의 ‹ETC × 본 이베어: 10년간의 예술과 크리에이티브 디렉팅›이었다. 이 두 가지 사례는 관람하는 데 선택의 영역과 불편함의 감정이 아닌 완전한 차별의 영역이라고 생각했다. 마주 본 검은 벽은 넘을 수 없는 장벽이 되었고, 순차적으로 높아지는 디렉팅 자료들을 보며 마지막엔 비장애인의 높이에서도 관람하기에 무리라는 것을 인지하고 있는 듯, 배려라는 목적으로 둔 발판 역할의 밀크박스에서는 특정 관람객의 완전한 배제를 굳이 고집한 아집마저 느껴졌다.

　　반대로 야노 케이지의 ‹악보와 도형: 일본 동요 변주곡›을 담은 27.7×20cm, 21×15cm 판형의 부클릿(booklet)과 사운드, 이수지의 ‹그래픽을 공예하는 매우 사적인 방법론›의 평면 결과물들은 평면이거나 아카이브 형식을 띤 작업들임에도 누구나 관람하기에 좋은 높낮이와

조혜진, ‹다섯 개의 바다›. ©글림워커스, 사진 제공: 타이포잔치 2023.

김뉘연·전용완, ‹제3작품집›. ©글림워커스, 사진 제공: 타이포잔치 2023.

『머티 인도 고전 총서』를 전시한 테이블을 둘러싼 검은 벽.

‹ETC × 본 이베어: 10년간의 예술과 크리에이티브 디렉팅› 중 가장 마지막에 있는 높은 테이블을 내려다볼 수 있도록 마련된 밀크박스.

설계의 디스플레이였다고 생각한다.

　　전시에서 가장 신선한 충격으로 다가온 작품은 이윤정의 ⟨설근체조⟩
였다. 혀가 천천히 움직이는 장면으로 시작해 안면 근육을 움직이는 장면과
몸 전체를 움직이는 장면으로 이어지면서, 신체 기관으로서 혀에 내재한
운동성을 보여주는 이 작품은 "춤의 역사의 맥락에서 누락되어 온 혀에
주목해 신체 운동이 예술 작품으로 변형하는 과정을 실험한다." 시대적
배경에서 누락되어 온 장애인의 역사와 신체를 다룬 많은 무용이 떠올랐다.

　　"시각 요소가 소리와 어떻게 관계를 맺고 소리를 어떻게 대체하며
또 어떤 다른 상상이 가능한지"를 살핀 강문식의 ⟨감사한 분들⟩ 단채널
비디오 작업은 작업에 대한 사전 정보가 없는 상태에선 마치 청각장애인을

야노 케이지, ⟨악보와 도형⟩. ⓒ글림워커스, 사진 제공: 타이포잔치 2023.

위한 음성 자막 시스템을 상상하게 했다. 문자만으로 정보를 전달하고 소리를 상상하게 해야 하는 역할과 일맥상통하는 이 시각 문자는 작가의 작품 의도처럼 이미지가 어떻게 다르게 발생하는지를 생각하게 한다.

예술 행사는 새로운 것을 찾고 흔적을 남기는 것뿐 아니라 다양한 사람들과의 소통과 공감도 중요하다. 예술은 삶의 과정 그 자체일 수도 있고 일상생활과는 대립하는 정제된 무언가를 다룰 수도 있다. 다만 작가만의 시각과 의도로 만들어신 삭품이 판객에게 이떻게 받아 들어지는지, 어떻게 고정관념을 깨뜨리고 새로운 이미지를 제공하는지는 관람객이 함께해야 비로소 알 수 있다.

사실 아무리 좋은 배리어프리 전시를 열더라도 전시장 안팎에서 장애인 이동권이 제대로 보장되지 않으면 무의미할지도 모른다. 일본 미쓰비씨 1호관 미술관은 도쿄 지하철 오테마치역과 이어지는 지하 배리어프리 루트가 있다고 한다. 배리어프리를 위해 특별한 기획을 할 필요는 없지만 최근 다녀온 사립 미술관과 국공립 미술관에서도 작가의 작품 의도를 최대한 존중하되 다양한 개성이 차별받지 않는 관람에 관심을 두려 노력하고 있다. 사회생활에 지장이 가는 물리적인 장애물이나 심리적인 장벽은 적어도 예술에는 적용되지 않기를 바란다. 예술 행사는 새로운 것을 찾고 흔적을 남기는 것뿐 아니라 삶과 가치의 공존을 실현하기 위해 모든 사람이 함께 즐길 수 있는 예술을 추구해야 하지 않을까.

본 과제(결과물)는 교육부와
한국연구재단의 재원으로 지원을 받아
수행된 3단계 산학연협력 선도전문대학
육성사업(LINC 3.0)의 연구 결과입니다.

이윤정, ‹설근체조›. ⓒ글림워커스, 사진 제공: 타이포잔치 2023.

공연이 전시가 될 때: 손영은의 〈종이울음〉과 양위차오의 〈칠판 스크리보폰〉

전시장을 거닐다 마주하는 어떤 장면은 공연의 흔적이다. 사건은 이미 일어나 있다. 붉은 융단 위 사방으로 펼쳐져 있는 긴 종이. 대각선으로 맞물린 칠판 여럿을 가득 메운 필적. 타이포잔치 2023 국제 타이포그래피 비엔날레 《따옴표 열고 따옴표 닫고》가 열렸던 문화역서울284 2층 그릴과 회의실은 사건을 받아들인 채 전시장의 모습으로 자리해 있었다.

 2층 그릴의 작품은 손영은의 〈종이울음〉이다. 타이포잔치 개막일 이튿날 공연을 보기 위해 전시장을 찾았을 때 작가는 바닥에 펼쳐진 종이를 정리하고 있었다. 이 종이의 폭은 1m, 길이는 100m이고 두루마리 형태다. 그러니까 끝이 풀린 두루마리 휴지를 떨어뜨렸을 때 펼쳐지는 모습과 그것을 다시 수습하려는 모습을 떠올리면 되는데, 다만 이 휴지의 크기가 쉽게 다루기 어려울 정도로 큰 상황이다. 여러 사람의 손을 거쳐 가까스로 펼쳐지기 이전의 형태를 회복한 이 대형 두루마리는 공연의 시작과 함께 다시 펼쳐지기 시작했다. 작가가 두루마리의 부분을 읽는다. "졸업을 앞둔 Ouliana가 커다란 종이 하나를 들고 내 스튜디오에 왔다. 너 이거 가질래? 플로터 프린터에 들어가는 커다란 종이 롤인데 이제는 쓸 일도 없고 또 들고 가기에는 짐스럽다고 했다. 나는 좋다고 하고 그것을 내 스튜디오 한편에 세워놓았다." 어쩌다 친구가 두고 간 대형 두루마리 종이를 떠안게 된 작가는 이 종이를 매개로 여러 단서를 수집하고 추적하며 어딘가 닮은 구석이 있는 이야기들을 느슨히 직조해 나간다. 뉴욕 공립 미술관에서 이미지들을 살피는 모습. 1846년 청사진으로 바다의 해초들을 기록한 작업. 산화되기 전 해초들이 감광지 표면에 누워 햇빛을 받는 과정. 나무 발을 쌓아 올린 사각형 틀에 김을 뜨고 다시 햇빛을 먹이는 작업. 종이 죽에 망을 담가 얇은 종이 막을 떠내 종이 만들기. 공장의 종이 롤들. 밀가루를 물에 풀어 만든 풀 죽에 옷감을 풀어서 풀을 먹이는 어머니. 장삼을 걸친

무용수의 몸짓 속에 공간이 만들어졌다가 스러지는 모습. 오늘날 광고판 속 포스터의 롤 형식. 빵집의 고장 난 영수증 기계가 토해내는 돌돌 말린 빈 종이 더미. 때로는 평면으로 펼쳐지고 때로는 롤로 감기면서 종이가 이미지와 텍스트와 이루어나가는 관계가 실타래가 풀려가듯 하나씩 펼쳐진다. 종이와 옷감이, 옷감과 해초가, 해초와 종이가 얽히고설킨 글과 이미지가 거대한 종이 롤에 띄엄띄엄 인쇄되어 있고 작가가 몸소 롤을 펼치며 인쇄된 문장을 군데군데 읽어나가는 것이다. 그런데 공연자로 나선 작가의 체구가 인상적이다. 몸집이 작아 큰 종이를 다루기가 상당히 버거울 것 같은데, 작가의 움직임은 공연자로서 오히려 아주 가볍고 유동적이며 대상을 자유로이 다룬다. 게다가 종이와 옷감 사이의 무엇으로 존재하는 듯한 롤은 종이처럼 바스락거리는 소리를 내고 구겨지되 옷감처럼 잘 찢어지지 않는다. 작가–공연자는 이것을 거침없이 당기고 구기고 밟고 넘어 다닌다. 때로는 종이가 옷감처럼 몸에 감기기도 한다. 그러면서 공연의 대본이었던 이 종이는 어느새 공연의 무대가 되어 있다. 그리고 넘실대는 종이 바다의 풍랑이 거세질 무렵, 공연은 끝난다. 공연을 준비하는 과정에서 요구되었던 대본이 공연에서 공연자와 함께 주요하게 등장하는 등장인물이 되고, 이어 공연자가 밟고 지나가는 배경이 되고, 움직이는 무대의상으로서 새로운 공간을 만들고, 공연이 끝나면 전시 작품으로 남는다. 또한 내용을 낭독하는 목소리는 이 거대한 종이가 움직이고 구겨지는 소리와 함께 전달되는데, 김이 바스락거리는 소리, 풀을 먹인 모시 옷감 소리, 작가의 아버지가 추억하는 다듬이질 소리, 옷감이 펼쳐지는 소리 등 온갖 소리들에 대한 상상과 함께 작품의 소리는 여러 겹으로 극대화된다. 한편 전시장의 한쪽 바닥에서는 화면을 통해 영상이 흘러나온다. 공연 도중에는 잠시 멈추었다가 공연이 끝나고 전시가 시작되면 재생되는 이 영상 속에는 미니어처로 제작된 집이 있고, 그 집 안을 작가의 손이 작은 종이 롤을 펼쳐 가며 누빈다. 현실의 전시장을 방문한 관객들이 마주하는 비현실적인 대형 종이 롤과 영상 속 비현실적인 공간의 상대적으로 현실적인 크기의 종이 롤이 흥미로운 간극을 유발한다. 종이가 빳빳한 상태를 잃을 때 '종이가 운다.'라고 일컫는 표현을 연상케 하는 제목 '종이울음'은 공연의 결과로 구겨져 있으면서 제목의 이중적 의미처럼 소리를 머금은 채 전시장에 시각화된 소리로 남아 관객의 읽기를 필요로 하는 대상이 된다. 실제로 사물로서 긴 책이기도 하지만 공연 이후 누군가의 읽기가 거듭해서 이어지도록 연출한 전시 작품이라는 점에서 긴 책이기도 한, 책의 기원과 읽는다는 행위에 대해 복합적으로 생각하게 하는 작품이었다.

손영은, ‹종이울음›. ⓒ글림워커스, 사진 제공: 타이포잔치 2023.

2층 회의실에서 펼쳐진 양위차오의 ‹칠판 스크리보폰› 역시
작가–공연자의 강렬한 존재가 돋보이는 작품이었다. ‹종이울음›의
작가–공연자와 반대로, ‹칠판 스크리보폰›의 작가–공연자는 단단해
보이는 체구에 몸통과 소리가 굵고 크다. 작가는 한 손으로 쥐기 좋은 작은
북 정도의 도구만을 가지고 앉아 있다. 예징된 시간이 오고 그는 거의
눈을 감은 채 노래하기 시작한다. 작가는 스스로 울림통이 되어 목청껏
공연하다가 불현듯 일어나 칠판에 무언가를 쓰고 그리기도 하며 2시간
가까이 긴 공연을 이끌어나간다. 역시 ‹종이울음›과는 반대로 그에게는
아무런 대본이 없다. 칠판에는 이미 작가가 여러 차례 그려둔 분필의
흔적이 있지만 공연 중 작가–공연자는 이 흔적을 손으로 그저 슥슥 문댄
다음 덧그리는 등 이전의 자취를 굳이 말끔히 지워내려 하지 않는다(이
칠판은 공연의 출발점이 되는 대본이 아니라 공연의 결과이자 기록이다.).
또한 그는 이 칠판 저 칠판을 옮겨 다니며 공연하기에, 관객은 마치
하멜른의 피리 부는 사나이를 따라가는 아이들처럼 자연히 그가 움직이는
동선대로 따라다니게 된다. 한쪽 벽면에는 작가가 참조한 대만의 민담
네 편을 슬라이드로 상연하고 있다. 이 내용은 전시 내내 노출하기에,
원한다면 공연 전에 미리 읽어둘 수 있다. 여느 민담이나 설화가 그러하듯
단순하면서도 알고 보면 끔찍하고 잔혹한 내용이 주를 이루는 민담들이다.
그러나 이 내용을 숙지해 둔다고 해서 공연을 낱낱이 이해할 수 있지는
않다. 작가는 자신의 나라인 대만의 민담과 자신이 새로 공연하게 된 곳인
한국의 민담을 엮은 다음 구술 즉흥 공연을 펼치기 때문이다. 공연 내내
막힘없이 이야기를 들려주는 작가에 따르면 “구전 민담은 인간이 어떤
사건이나 사물을 이해해 온 보편적인 인식을 담고 있고, 여러 나라의
민담은 비슷한 서사를 공유한다. … 구전 민담은 장단이나 관용적 표현
등을 사용해 기억하기 쉽게 설계돼 있어서, 일단 이야기를 시작하면 타래가
풀리듯 자연스럽게 줄거리가 흘러나온다.”[1] 관객은 이를테면 구전으로
전해 내려오던 옛이야기를 할머니를 통해 듣듯이 대만과 한국의 민담을
작가를 통해 듣는다. 그러나 작가는 중국어의 발성과 어조를 자신만의
방식대로 의도적으로 변형하며 철저히 말의 표면을 전달해 나가기에
중국어 사용자조차 그 의미를 알아채기가 쉽지 않다고 한다. 그렇다면 듣는
이는 언어의 의미 바깥에 자리한 언어 외적인 것들에 기댈 수밖에 없다.
이 공연에서 이야기를 이끄는 주체는 가사 대신 가락과 장단이, 목소리

1　양위차오, 『2023 타이포잔치: 따옴표 열고 따옴표 닫고』, 안그라픽스, 2023, 278쪽. http://typojanchi.org/2023/

연기와 동작이 된다. 공연자가 표출해 내는 겉모습을 통해서만 관객에게 수용되는 공연은 그럼에도 특유의 구슬픈 정서를 한결같이 전달한다. 그것은 전적으로 작가–공연자의 힘에서 비롯된다. 작가–공연자는 인간사의 희로애락을 고루 다루는 다층적인 음성으로, 또한 거듭되는 반복으로 강력한 각성 효과를 자아내는 힘 있는 필기의 몸짓으로 긴 공연을 성실히 이끌어간다. 거리의 그래피티같이 강한 선으로 그려지는 필적은 마치 선사시대 동굴벽화에 길이 남을 그림을 새기는 몸짓의 결과처럼 원초적인 인상으로 와닿는다. 작가–공연자는 영영 지워지지 않기를 기원하듯 그리고 또 그리며 문자와 그림을 칠판에 남긴다. 그러면서 칠판을 분필로 힘껏 찍어 내리는 소리, 선을 긋는 소리, 손가락으로 지우는 소리 등 문자를 그리고 지우는 여러 소리가 입체적으로 더해져 울린다. 작품의 제목 '스크리보폰'은 라틴어에서 온 'scribo(쓰기)'와 그리스어에서 온 '-phone(소리)'을 조합한 것이라고 한다. 쓰는 것과 소리 내는 것의 여러 관계를 몸소 증명해 내는 작품다운 제목이다. 공연이 지나간 전시장의 칠판들에는 여러 민담이 전하는 바를 상징하는 갑골문, 한자, 한글 단어가 즐비하다. 전시를 관람하는 이들은 이 문자들의 어딘가 닮은 구석이 있는 생김새를 작품으로 바라보며 겹겹이 그려진 획을 통해 어떤 이유로 여러 차례 반복되고 강조되었을 몸짓을 짐작한다. 역시 책의 기원에 대해, 이야기의 근원에 대해, 그리고 문자의 시작에 대해 생각하게 하는 이 작품은 나아가 전달한다는 행위에 대해 거꾸로 된 질문을 던진다. 그러한 질문의 증거로서 칠판은 전시 기간 내내 전시장을 지키고 있었다.

앙위치오, <칠판 스크리보폰>, ©콜룸바위커스, 사진 제공: 타이포잔치 2023.

제임스 H. 채

타이포잔치 2023 리뷰

올해로 8회째를 맞이한 국제 타이포그래피 비엔날레가 2023년 9월
19일 개막했다. 전시는 10월 10일까지 문화역서울284에서 열렸다.
타이포그래피에 대한 해석과 확장은 언제나 어려운 작업이기 때문에 오랜
역사를 지닌 비엔날레 전시는 항상 기대와 설렘을 동반한다. 그런 점에서
이번 전시에는 전반적으로 재치와 깊은 사려가 함께했고, 더불어 쉽게
찾아보기 힘든 노련함으로 흠잡을 데 없이 기획되고 실행되었다.

> "«따옴표 열고 따옴표 닫고»는 정체성과 권력의 맥락에서
> 음성언어와 문자언어의 충돌, 소거, 생성과 같은 언어의 틈새를
> 다룹니다."[1]

나는 이번 전시의 큐레토리얼 정확성과 집중력에 압도적으로 감명받았다.
제한적이지 않으면서도 최상의 방식으로 절제된 사고의 실물 경제가
돋보였다. 타이포그래피와 사운드라는 주제는 느슨하면서도 직접적인
방식으로 해석되었으며 바로 이러한 목소리에서 타이포그래피에 대한
큐레이터의 비전이 드러났다. 전시된 작품과 디자이너는 그래픽 디자인
분야에 상당히 치우쳐 있지만, 그래픽 커뮤니케이션과 언어 매체로서의
타이포그래피에 대한 이해를 넓히기 위해 기울인 노력과 주변 분야의
실무자를 찾으려 한 노력 또한 엿볼 수 있었다.

큐레이션은 전반적으로 디자인 교육을 받은 청중을 대상으로 삼은
것이 분명했고, 그런 점에서 전시의 접근성은 일반 대중에게 장벽과 같을
정도로 낮긴 했지만 명확한 비전을 제시하기 위한 작은 희생이었다고
생각한다. 나는 요코야마 유이치의 만화를 타이포그래피 사운드로
표현한 작품을 접하고 놀라움을 금치 못했다. 이것은 물론 관찰의 당연한
결과일지도 모르겠지만 디자인 전시회에서 작가의 패널을 대규모로 관람한

1 박연주, 신해옥, 여혜진, 전유니, 「따옴표 열고 따옴표 닫고」, 『2023 타이포잔치: 따옴표 열고 따옴표 닫고』,
안그라픽스, 2023, 18쪽. http://typojanchi.org/2023/

요코야마 유이치, ‹광장›. ©글림워커스, 사진 제공: 타이포잔치 2023.

경험은 신선하고 새로웠다.

　　1층 전시는 현대미술 분야에서 잘 활용되는 작품이 주를
이루었으며 전통적인 디자인 개념과는 다소 동떨어진 느낌이 들었다.
이윤정, 럭키 드래건스와 같은 아티스트는 소리와 퍼포먼스의 개념을
확장하는 미디어 작품을 선보였다. 에릭 티머시 칼슨이 뮤지션 본 이베어와
수년간 작업한 아카이브는 음악 마니아들의 보물 창고 역할을 했으며
타이포그래피와 사운드의 개념을 친숙한 영역으로 끌어들이는 계기가
되었다. 칼슨은 미국 포크 뮤지션의 시각적 세계를 시각화할 때 난해한
기호와 그래픽 언어를 활용하는 작업 방식으로 잘 알려져 있기 때문에 이번
전시에 칼슨을 포함한 것은 특히 현명한 선택이었다.

　　전시에 선정된 작품들은 타이포그래피의 다른 측면, 즉
타이포그래피와 지오그래피, 타이포그래피와 소리, 타이포그래피와 정체성
등 타이포그래피와의 유사점을 만들어낸다. 타이포그래피 형식인지와는
별개로 이러한 작품들은 언어의 시각적 표현에 대한 완전하고 균형 잡힌

럭키 드래건스, ‹비전리포트›. ⓒ글림워커스, 사진 제공: 타이포잔치 2023.

크리스 로, ‹허쉬›. ⓒ글림워커스, 사진 제공: 타이포잔치 2023.

에릭 티머시 칼슨, ‹ETC×본 이베어: 10년간의 예술과 크리에이티브 디렉팅›. ©글림워커스, 사진 제공: 타이포잔치 2023.

신도시, 〈신도시책〉. ⓒ글림워커스, 사진 제공: 타이포잔치 2023.

이해를 도왔다.

　　2층은 구성주의와 다다의 영향을 받은 타이포그래피와 소리에 대한 초기 개념으로 돌아간다. 야노 케이지의 음악 표기법에 대한 작품과 마니타 송쓰음의 구체적인 시의 유령을 되살리는 아름다운 판화 작품이 전시되었다. 크리스 로의 작품도 사운드에서 영감받은 그래픽 탐험을 제시하며 그래픽이 또 다른 추상적이고 순차적이며 내러티브적인 환경에서 어떻게 작동할 수 있는지 보여준다. 특히 신도시의 책은 펑크 공연장에 걸맞은 방식으로 제시되었는데, DIY 공간의 역사를 자체 편집한 작업을 볼 수 있어서 즐거웠다. 또한 이러한 장면이 디자인 전시를 통해 인정받고 검증받는 모습을 보니 개인적으로도 뿌듯했다.

　　2층 전시실에는 소리, 음악, 언어, 문화를 놀랍도록 아름답게 결합한 작품들도 전시되었다. 특히 양위차오의 분필 드로잉은 중국 전통음악의 소리와 노래에 따라 한글을 사용하려고 노력하는 작가의 모습이 특히 심오하다고 느꼈다. 나는 이 작업이 한자가 한글로 이어지는 역사적 계보를 그리고, 두 문자의 뿌리를 드러내고 연결한다고 생각한다.

　　과거 타이포잔치는 한국의 젊은 디자인 인재들을 소개하는 플랫폼이자 무대였다. 그런 의미에서 의미 있는 장소이자 역할이었지만 최근 몇 년 사이 이러한 기능은 뒷전으로 밀려나고 타이포그래피에 대한 강력한 큐레토리얼 비전이 등장하기 시작했다. 하지만 «따옴표 열고 따옴표 닫고»에서 확인할 수 있듯이 새로운 전시가 꾸준히 개최되면서 희망과 배려를 느낄 수 있게 되었다.

　　앞서 말했듯이 이번 전시에서는 놀랍도록 응집력 있는 큐레이터의 비전을 확인할 수 있었다. 전시는 여러 섹션으로 뚜렷하게 나뉘지 않았고 각 섹션에서 타이포그래피와 사운드를 고유한 방식으로 해석함으로써 연속적인 흐름을 자아내는 방향을 선택했다. 각 섹션이 전체 주제에 관한 연극이었던 이전 전시와는 달리, 소리와 언어의 감각적 개념에 대한 일관되고 의미 있는 매개체를 만들어냈다. 이는 박연주 수석 큐레이터의 탁월한 주도력, 혹은 박연주 큐레이터와 전유니, 신해옥, 여혜진 큐레이터의 조화로운 협업의 결과일 것이다. 가식을 배제하고 진실하고 순수한 마음에서 말하자면, 그 결과 유쾌하고 사려 깊으며 전반적으로 지적인 전시가 탄생했다.

새로운 질서 그 후, 〈이미지 듣기〉, ⓒ콜럼버커스, 사진 제공: 타이포잔치 2023.

평론가 노트

이 리뷰에 대한 브리핑을 받았을 때, 이번『글짜씨』는
'접근성(배리어프리)'이라는 주제하에 꾸려진다는 설명을 들었다. 앞서
언급했듯이 이번 타이포잔치는 콘텐츠 측면에서 접근성이 가장 높은
전시는 아니었지만, 웹과 디자인의 접근성을 높이기 위해 노력한 한 팀이
있었다. 새로우 질서 그 후는 미술계와 디자인계에서 꾸준히 주목받고 있는
그룹으로, 이번 타이포잔치에서도 그들의 젊은 감각을 다시 한번 확인할 수
있었다.

　　　평론가로서 이지수, 이소현, 윤충근으로 구성된 이 그룹을 분류하고
라벨을 붙이고 싶은 유혹을 느낀다. 이들에게 어떠한 이름을 붙이기보다, 웹
연결성의 좀 더 기본적이고 원초적인 기술에 대한 이 그룹의 관심은 로럴

슐스트, 민디 서, 민구홍 등 다른 '원시적' 웹 디자이너들도 함께 공유한다는 점을 언급할 필요가 있다. 이 아티스트들은 웹 기술의 뿌리에 천착하는 방법과 이유에 대한 각자만의 관점이 있지만 오픈소스와 월드 와이드 웹의 이상주의적 기원에 대한 정서를 공유하기도 한다.

이와 관련하여 새로운 질서 그 후는 웹 브라우저에 내장된 '대체 이미지' 설명 기능을 활용하여 강력한 메시지를 전달한다. 웹은 보통 시각적인 매체지만 시각 또는 신체장애가 있는 사람들이 웹을 탐색하는 데 도움이 되는 기능도 내장하고 있다. 새로운 질서 그 후는 이 기술을 노출함으로써 통합과 포용을 표방하는 동시에 웹에 접근하는 수단으로서의 시각의 단일 우위에 의문을 제기하고 도전한다. 또한 이 기술을 활용하면 기계가 웹을 읽는 방식이 노출되어 인간이 들을 수 없는 배경 소음이 드러난다.

새로운 질서 그 후는 이러한 방식으로 웹으로써 현대 웹 기술을 심오하게 관찰하고 웹의 유토피아적 이상에 대한 감상을 촉구한다. 이런 점에서 이들은 그들의 '멘토' 또는 전임자인 민구홍과 매우 흡사하다. 실제로 세 멤버는 민구홍의 웹 기술 수업인 '새로운 질서'에 참석하면서 그룹을 꾸리기 시작했다. 이전 인터뷰에서 그는 기본적인 웹 기술을 활용해 대규모 클라우드 서버 기술이나 복잡한 스크립팅 라이브러리에 의존하지 않는 '핸드메이드' 웹사이트를 만드는 것에 대해 자신의 생각을 밝힌 바 있다. 필수적인 도구를 사용해 웹과 스토리를 발전시키는 방식을 재고함으로써 웹을 만든다는 그의 철학은 접근성이 뛰어난 포용적 비전이다.

James H. Chae

Typojanchi 2023 review

The international typography biennale opened its 8th edition this year on September 19th. The exhibition ran through October 10th and was held at Culture Station 284 in Seoul, Korea. The long standing biennale exhibition always carries anticipation and expectations as the interpretation and expansion of typography is always a difficult task. In that respect this edition was impeccably curated and executed with a deft acumen that's hard to come by, not to mention the wit and thoughtfulness on display throughout the exhibition.

> *"Open Quotation Marks, Close Quotation Marks* address linguistic interstices, such as the collision, erasure, and creation of spoken and written language in the context of identity and power."[1]

I was overwhelmingly impressed by the curatorial precision and focus of this edition. There is a real economy of thoughts that doesn't come across as limiting but restrained in the best way. The theme of typography and sound was interpreted in both loose and direct ways, with such a voice the curators' vision on typography came through. Although the works and designers on display leaned quite heavily into the graphic design fields, there was an effort placed to find practitioners on the periphery, who are working to expand the understanding of graphic communication and typography as a linguistic medium.

Overall, the curation definitely spoke to a design educated audience, and in that regard the exhibition's approachability and accessibility did present barriers to the general public, but I consider that a small sacrifice in favor of speaking with clarity and vision. I was pleasantly surprised to encounter works like Yokoyama Yuichi's comics presented as typographic sound. Of course this is an obvious observation, but

something about seeing the artist's panels at large scale in a design exhibition felt fresh and new.

The first floor exhibits were heavily informed by works that play nicely in the contemporary art arena and felt partly divorced from traditional notions of design. Video works by artists like Lee Yunjung and lucky dragons, presented media works that expand the notions of sound and performance. The archive of Eric Timothy Carlson's years of works with the musician Bon Iver was a music nerd's treasure trove and grounded the notion of typography and sound in a familiar territory. The inclusion of Carlson was a particularly smart choice, because the designer has been known to utilize esoteric symbols and graphic language in visualizing the American folk musician's visual world.

The works selected for the exhibition manage to create parallels to other aspects of typography, like type and geography, type and sound, and type and identity. These additions bring about a full and well rounded understanding of the visual expressions of language, whether in typographic form or not.

The second floor returns to an earlier notion of typography and sound with a heavy constructivist and Dada bent. There are works by Yano Keiji on musical notation and also beautiful prints by Manita Songserm that bring back the ghosts of concrete poetry. Chris Ro's work also presents a graphic exploration motivated by sound and also shows how graphics can operate in another abstract, sequential, and narrative setting. The Seendosi book was of particular enjoyment to see the DIY space's self-edited history which was presented in a fashion befitting the punk venue. Also, it was personally validating to see such a scene recognized and validated in a design exhibition, although I'm sure the founders could care less about such attention.

The second floor rooms also present quite beautifully crafted works that tie sound, music, language and culture together in revelatory ways. I found Yang Yu-Chiao's chalk drawings particularly profound as you see the artist trying to use Hangeul while being guided by the sounds and song of traditional Chinese singing. This, for me, created a historical line from the Chinese

1 Park Yeounjoo, Jeon Yuni, Shin Haeok, Yeo Hyejin, *Open Quotation Marks, Close Quotation Marks*, Ahn Graphics, 2023, p.18. http://typojanchi.org/2023/

language to Hangeul letters, exposing and connecting the roots of the two languages.

In the past, Typojanchi had been a platform or stage to showcase the young design talent of Korea. That has made it a meaningful place and role, but in recent years this function has started to recede into the background and strong curatorial visions on typography have emerged. This has given me a sense of hope and consideration as new editions continue to unfold, but that challenge will hopefully be met with great consideration and thought, as demonstrated in this 8th edition, *Open Quotation Marks, Close Quotation Marks*.

This particular edition saw an incredibly cohesive curatorial vision. The exhibition is not divided into distinct sections, rather opting for a continuous flow between rooms, each interpreting typography and sound in their own unique ways. Unlike previous editions where each section was a play on the overall theme, this organization creates a steady and meaningful mediation on the sensory notion of sound and language. This may be the result of a masterful lead by head curator Yeonjoo Park or a harmonious collaboration between Park and the four other curators (Yuni Jeon, Haeok Shin, and Hyejin Yeo). The result is pleasing, thoughtful and overall intelligent in the truest and purest sense, without any pretension.

Critic's Notes

When briefed on this review, I was informed that this edition of *Letterseed* will be thematically organized under the subject of 'barrier-free'. Although this edition of Typojanchi, as mentioned in the review, was not the most accessible exhibition in terms of content, there was one team that has worked to expose the more accessible aspects of the web and design. This group, After New Order, has been gaining steady attention from both the art and design arenas and their youthful intelligence was again on display at Typojanchi.

As a critic, I am tempted to categorize and label this group, composed of Jisu Lee, Sohyeon Lee, and Choonggeun Yoon. Rather than giving them a movement name, it is worth mentioning that the group's interest in the more default or basic technologies of web connectivity are shared by other "primitive" web designers such as Laurel Schwulst, Mindy Seu, and Guhong Min. Each of these mentioned artists have their own individual perspectives on how and why they choose to be fixated on the roots of web technology, but they share a sentiment for the open-source and idealistic origins of the world wide web.

In this regard, After New Order creates a strong statement by exploiting the "alt-image" description function embedded in web browsers. The web is presented to most as a highly visual medium, but there are functions built in to help navigate the web for those visually or physically impaired. By exposing this technology, After New Order makes a statement of unity and inclusion, while questioning or challenging the singular dominance of vision as a means to access the web. Utilizing this technology also exposes how the web is read by machines, revealing the background chatter that humans cannot hear.

After New Order uses the web in this manner, to create profound observations about contemporary web technologies and make a cry for appreciating the utopian ideals of the web. In this sense, they are very much in line with their "mentor" or predecessor, Guhong Min. The three members actually started to organize while attending Min's "New Order" web skills class. I've spoken to Min in a previous interview about his thoughts on using basic web technologies to create "hand-crafted" websites that don't rely on massive cloud server technologies, or complex scripting libraries. This philosophy of creating a web that uses essential tools in a way to advance and re-think the ways the web can be used to advance stories is quite an accessible and inclusive vision.

김수은

하이 리스크 하이 리턴: «부산현대미술관 정체성과 디자인»*

현대 미술관에 놓이는 작품의 장르적 구분은 이제 의미 없는 논의다. 그런데 탈락 예정인 아이덴티티 디자인 제안들이 전시 공간에 놓인 적이 있던가? 아이덴티티 디자인은 의뢰자의 소유물로 여겨져 작품으로 인정받는 경우가 드문데, 전시는 이 관념에 반하는 것만으로도 호기심을 자극한다. 하물며 까다롭고 비밀스럽게 진행되어 온 공공 미술관의 MI(museum identity)[1] 선정 과정을 전시 형식으로 공개하고, 제안된 디자인 시안들을 관람객에게 선보이는 것은 꽤 과감한 시도다. 미술관이 문화 향유를 위한 개방 공간으로서의 역할을 하는 오늘날, 어느 미술관의 MI 시안 네 가지를 작품으로 내세운 이 전시는 무언가 어색하지만 기획자의 문제 제기와 참여 팀들의 제안은 사뭇 진지하다.

　　«부산현대미술관 정체성과 디자인»은 부산 을숙도에 위치한 부산현대미술관이 개관 5주년을 맞아 올해 MI를 재정비하는 과정을 보여주는 전시로, 공립 미술관이 기존의 공공기관 용역 계약 방식 대신 전시를 택해 제안 내용을 관람객에게 노출하고 그들을 의사 결정에 참여시킴으로써 미술관을 둘러싼 이해관계자들과의 관계 변화를 꾀하는 목적하에 기획했다. 전시는 공모에 지원한 예순 팀 중 1차 선정된 네 팀의 작품으로 구성했으며, 각 팀의 공간에서는 부산현대미술관의 정체성 및 시각 상징 제안, 그리고 그것이 적용된 사례 등을 직접 관찰하고 만져보며 체험할 수 있었다. 전시장 안에는 일정 기간 투표 시설을 갖추어 관람객이 선호하는 시안을 투표할 수 있도록 했다.

* 　이 글을 작성하기 전에 국내 미술관 아이덴티티 디자인 변화 양상과 공공기관 디자인 용역의 일반적인 절차에 대해 CDR어소시에이츠 김성천 대표의 자문을 얻었다.

1 　이 글에 등장하는 MI는 모두 미술관 아이덴티티(museum identity)를 의미한다.

부산현대미술관이 정체성과 디자인 변경을 추진한 까닭은 기존 MI의 활용 문제로 추측된다. 미술관은 개관한 지 5년이 지났음에도 제대로 된 안내 체계를 만드는 데 실패했다고 밝혔다. 상세하게 정리된 디자인 가이드라인이 있음에도 미술관 내 안내문과 사인물 등 방문자 접점이 임시방편적 디자인으로 채워진 것을 보면 알 수 있다. 도판1,2

　　이는 디자이너를 고용하거나 내부 구성원 소통을 강화하면 쉽게 해결될 문제이므로 이것만으로 체계나 아이덴티티 정립에 실패했다고 말하긴 섣부르지만, 질서가 부재한 것처럼 보이는 공간은 결과적으로 긍정적인 인상을 심어주기 어렵기 때문에 관리자에게는 큰 고민거리였을 것이다. 게다가 현재 사용 중인 심벌마크는 자연 풍경을 추상화한 모습이어서 별다른 설명이나 홍보 없이는 구성원과 관람객의 공감을 얻지 못했을 가능성이 크다. 그렇다면 성공적으로 안착한 미술관 정체성이란 어떤 모습을 말하는 것일까?

　　미술관의 정체성은 미술관과 사회의 관계에 따라 규정되고 변화한다. 미술관은 소수 집단의 소유물 보관 공간이었다가 대중을 계몽하는 체제이자 기관이기도 했고, 오늘날에는 창조적 여가 활동의

도판 1. 현재 부산현대미술관 MI. 이미지 제공: 부산현대미술관.

도판 2. 미술관 내 여러 안내표지의 모습. 이미지 제공: 부산현대미술관.

도판 3. 휘트니미술관의 MI 변화: 미술관 건물에서 영감받아 디자인한 로고(애벗 밀러, 2000)에서 Responsive W(익스페리멘털 젯셋, 2013)로 바뀌었다.
출처: https://www.underconsideration.com/brandnew/archives/tag/museum/page/13

도판 4. 서울시립미술관의 MI 변화: 서소문 본관의 모습을 표현한 로고(CNA컴퍼니, 2002)에서 새로운 S(브루더, 2022)로 바뀌었다.
출처: https://www.facebook.com/SeoulMuseumofArt.kr/photos/a.267499423348475/910373769061034/?type=3, https://sema.seoul.go.kr/kr/sema/landing#miArea

장으로도 기능한다. MI 또한 미술관 정체성 변화에 따라 그 표현 방식과 외형을 바꾼다. 건축물과 물리적 공간을 중요하게 여기던 때에는 미술관 내외부나 건축 요소를 묘사, 함축해 심벌마크에 담았고 큐레이팅과 전시 콘텐츠로 중요도가 옮겨 가면서 프레임 형식의 아이덴티티 시스템을 표방했다. 이 경향은 플렉시블 아이덴티티 스타일을 만나 현대미술의 역동성을 함께 내포할 수 있는 유동적 모습을 취했다. 변화하는 양상에 따라 기존의 경직된 아이덴티티를 다양한 조건, 상황 등에 대응할 수 있는 맥락형 아이덴티티로 변경하기도 한다. 문자를 활용해 맥락에 반응하는 휘트니미술관의 'responsive W' 도판3, 여러 모습으로 변주하며 새로운 모습을 만들어내는 서울시립미술관의 '새로운 S' 도판4 가 그 대표적인 사례다.

그렇다면 부산현대미술관은 어떤 방식으로 사회와 관계를 맺고 있을까? 현재의 MI가 장소의 특성을 정체성으로 삼은 데서 알 수 있듯이 미술관이 위치한 을숙도는 철새 도래지와 풍부한 생태로 잘 알려져 있다. 한때 생태 훼손과 쓰레기 매립지로 아픔을 겪었으나 현재는 이를 극복하고 시민들에게 다양한 활동과 쉼을 제공하는 장소가 되었다. 이와 함께 미술관 내부에서 정한 의제 또한 주의 깊게 볼 필요가 있다. 과거에 연 전시들로 보건대 부산현대미술관은 관성적으로 수긍해 온 것들에 대해 의문을 제기하고 성찰적 자세를 취한다. 이에 그치지 않고 동시대 미술을 통해 자연과 인간이 공존하는 대안적 미래를 그린다. 이를 단서로 삼아 미술관은 커뮤니티 기반의 공공 공간으로서 자유로운 접근을 포용하는 현장일 것이라는 거친 생각을 하며 전시 공간에 들어섰다.

이제 각 팀의 작품을 살펴보자. 넓이가 같은 네 개의 구역을 두고 사다리 타기를 해서 공평하게 정했다는 전시 공간의 좌측 안쪽부터 박기록, 치호랑 팩토리, 강문식과 이한범, 폼레스 트윈즈 순서로 관람했으며 특히 관심 있는 지점인 로고타입을 비롯한 MI 구성 요소가 전시에 놓인 방식을 중점으로 살펴보았다.

가장 먼저 본 박기록[2]의 작품은 미술관과 이를 둘러싼 환경의 관계를 탐구하는 데서 출발해 을숙도 생태 탐사와 미술관 큐레이션이 갖는 행위의 공통점을 설명하는 스코프(scope)를 정체성으로 제안한다. 망원경과 레티클 마크(十)로 스코프를 형상화했으며 망원경은 부산의 영문 머리글자 B로 다듬어 심벌마크로, 레티클의 가로세로 선은 그래픽 모티프로 정리했다. 심벌마크 B는 전용 글자체로 확장해 로고타입과 사인물 등에 사용하도록 규정했다.

박기록의 제안이 지닌 장점은 각 요소의 높은 활용도다. 심벌마크 B와 레티클 모티프는 적용 매체를 가리지 않으며 크기가 바뀌거나 회전하더라도 명확하게 인식할 수 있다. 또한 심벌마크, 모티프, 전용 글자체는 어떻게 조합하든 통일성을 유지한다. 박기록의 전시 공간에서는 MI 적용 빈도가 가장 높은 각종 인쇄물 견본을 훑어볼 수 있고 도판5, 미술관 축소 모형을 통해 건물 안내 체계 디자인도 살필 수 있다. 도판6 이들의 작품은 MI의 활용 가능성과 체계성을 충실하게 담는 매체들로 이루어져 제안의 강점을 극대화한다.

다음으로 본 치호랑 팩토리[3]의 제안 역시 미술관이 소재한 을숙도에 머무는 철새로부터 발상하기 시작해 자연과 인간의 공존을 중심 개념으로 삼았다. '공존'은 사실 어디에나 적용할 수 있는 일반적인 개념이기 때문에 정체성으로 삼기에는 부족하다고 생각했는데, 치호랑 팩토리는 이 광의의 개념을 구체적으로 이해시키는 데 주어진 전시 공간을 할애하면서 오히려 포용성과 가능성을 품은 제안으로 이해되었다.

공간 한가운데서는 인간과 철새의 개별적 움직임이 공존으로 승화한 과정을 삼차원 조형 중심으로 설명한다. 도판7 공간을 에워싼 벽면으로 시선을 옮기면 앞서 본 입체는 차원을 축소해 다양한 깊이로 납작해진 로고타입과 예순 개의 적용 예시로 펼쳐진다. 평면에서 선이 교차하는 지점들은 강약의 리듬으로 물과 같이 흘러가는 모습이었고 이 흐름의 역동성은 그래픽 월에서 증폭한다. 도판8

2 그래픽 디자이너 박고은, 글자체 디자이너 김기창, 그래픽 디자이너 정사록으로 구성된 프로젝트 팀.
3 브랜드 디자이너 김치완, 미디어 아트 작가 신재호, 그래픽 디자이너 옥이랑으로 구성된 프로젝트 팀.

도판 5, 6. 박기록의 제안 전경. 이미지 제공: 부산현대미술관.

도판 7, 8. 치호랑 팩토리가 디자인한 로고타입과 제안 전경. 이미지 제공: 치호랑 팩토리.

강문식과 이한범은 장소의 특성을 탈피하여 미술관이 실천하고 추구하는 운영 방향에서 그 정체성을 찾고자 했다. 이들의 공간 중앙의 원형 설치물에는 신문 몇 부가 놓여 있고 넓은 벽면은 아주 많은 동그라미로 채워져 있으며 종이가 구부러지거나 날아가는 것처럼 생긴 조형이 군데군데 배치된 게 전부다. 도판9, 10 영상이 가장자리 쪽 벽에 재생되고 있지만 눈에 잘 띄지 않는다. 이 공간에서는 로고타입 외 디자인 시안이나 적용 사례를 찾아보기가 어려운데, 제안하려는 미술관의 정체성 그 자체를 경험하는 장치로써 전시를 계획한 접근이 매우 흥미로웠다.

놓여 있던 신문은 MI 개발 과정에서 나눈 이야기, 실행한 연구 및 논의를 정리한 『유동적 미술관: 개념과 체계 연구』 인쇄본이다. 그 내용에 따르면 강문식과 이한범은 정적인 상태를 경계하면서 운동성을 유지하는 것을 미술관의 정체성으로 규정했다. 이들이 합의한 유동성은 원(O)으로 형상화되어 로고타입의 'o'과 벽면의 원형 그리드 시스템으로 표현되었고 유동성 개념은 전시 공간에서 벽면들과 조형물을 통해 감각할 수 있었다.

폼레스 트윈즈[4]는 부산현대미술관을 둘러싼 장소적, 문화적 맥락을 리좀(rhizome) 개념으로 통합했다. 여기서도 원이 주요 디자인 요소로 채택되었는데, 연결과 순환의 표현을 쉽게 표현하고자 함이었다. 원래 뿌리줄기를 가리키는 용어인 리좀은 식물 줄기가 수평적으로 뻗어나가는 성질, 그리고 탈중심화와 다양성이 그 특징이다. 전시는 뿌리줄기가 얼기설기 만들어낸 듯한 형상을 통해 주요 개념을 감상할 수 있는 공간이자 제안하는 정체성의 반응 원리를 시연하는 장이다. 도판11 더 정확하게는 전시 공간은 접속 및 조형 생산이 가능한 장소 중 한 곳일 뿐이고 누구나 시간과 장소에 구애받지 않고 온라인 공간에 접속해 조형을 생산할 수 있으며 실시간으로 퇴적물을 관찰할 수 있다. 참여자가 만들어낸 개체들은 어쩌면 지금도 생명성을 지닌 듯 천천히 공간을 부유하다 사그라짐을 반복하고 있다. 도판12

6월 29일, 부산현대미술관은 공식 인스타그램 계정을 통해 최종 선정 결과를 발표했고, 폼레스 트윈즈가 선정되었다.

미술관은 이번 전시에 대해 "미술관의 의사 결정 관행을 개선하려는 목적의 실패를 감수한 시도"라고 말하지만, 사실 이 방식은 여러 측면에서 합리적이다. 공모 방식을 개선함으로써 그간 공공기관의 용역 선정 기준과

4 그래픽 디자이너 신상아와 그래픽 디자이너 이재진으로 구성된 그래픽 디자인 듀오.

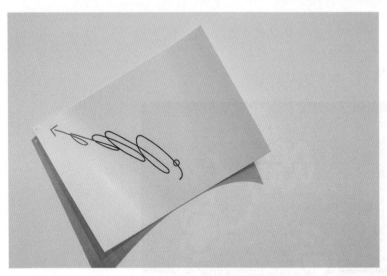

도판 9, 10. 강문식과 이한범의 제안 전경. 이미지 제공: 부산현대미술관.

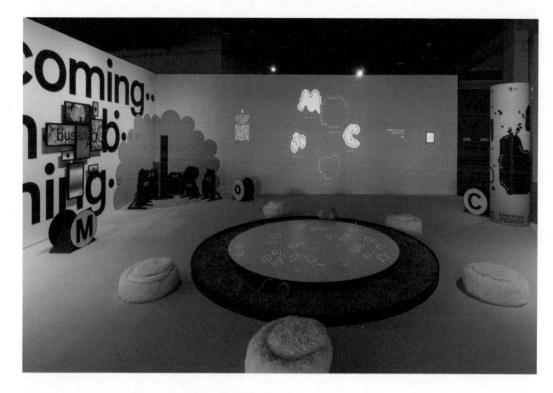

도판 11. 폼레스 트윈즈의 제안 전경. 이미지 제공: 부산현대미술관.

도판 12. «실시간 bMoCA». 출처: bMoCA(https://bmoca.kr/)

절차로부터 배제되었던 독립 디자이너와 소규모 디자인 스튜디오가 참여할
수 있었다. 이는 결과적으로 참가자와 제안 내용의 다양성을 확보하고
요식과 절차에 소요되는 에너지 소모량을 줄여 제안의 질적 향상에
이바지했을 것이다. 또한 전시의 형식을 채택하면서 기존과 같이 제안서
평가 단계에서 한 팀을 선정하지 않고 중간보고에 상응하는 단계까지 여러
후보의 제안을 받아본 것은 잘못된 결정을 하거나 큰 예산을 낭비할 확률을
줄인다. 게다가 보고 발표 준비에 비해 훨씬 높은 완성도를 요구할 수 있고,
제안 내용을 만질 수 있는 형태로 확인할 수 있어 소통에서 발생할 수 있는
오류를 줄임으로써 MI의 성공적인 도출 가능성을 높여준다고 할 수 있겠다.
 이렇더라도 곧 만날 완성된 MI는 사용성을 높이는 방식으로
다듬어질 것이고 그 모습은 전시에서 본 제안과는 매우 다를 수 있다.
전시는 일종의 '정체성 쇼케이스'로, 각 제안의 강점을 살리거나 약점을
보완하는 동시에 감각적 경험을 제공하여 제안을 각인시키는 것이
목적이기 때문이다. 참가 팀들은 모형을 만들거나 설치 가구를 제작해 MI가
놓이는 맥락을 조성하려고 시도했으며 작가가 직접 그림을 그리기도 하고
관객이 개입하고 접속하는 공간을 꾸미기도 했다. 화려한 볼거리와 풍부한
체험 요소만으로도 충분히 멋진 전시였다.
 그럼에도 전시 이후의 상황을 그려보니 조금 걸리는 부분이 있다.
관람객은 네 팀이 제안하는 정체성에 공감했을까? 오늘날 미술관이 생활
세계로 들어온 만큼, 쉽게 찾을 수 있는 정보가 아닌 미술관을 둘러싼 문화
코드로부터 발상하기 시작했다면 어땠을까? 이 코드를 말로 설명하거나
손으로 구현하기는 어렵지만 아무쪼록 부산현대미술관의 새로운 MI는
내부 구성원, 관람객, 지역 주민의 마음 어딘가를 건드리고 그곳에 자리
잡기를 바란다. 그래서 저명한 디자인 공모전에서 수상하지는 못하더라도
이들에게 오래 사랑받는 대상이 되면 좋겠다. 특별한 재료나 근사한 차림
없이도 사람들에게 위안을 주는 음식이나 매해 성적과 상관없이 사람들이
열광하는 스포츠처럼 말이다.

심우진

애벌레 시절부터 지켜본 범나비

배경

본문용 글자체는 난이도가 높고 제작 기간이 길어 해보고 싶어도 엄두를
내지 못하거나, 도전했지만 완성하지 못하고 끝나버리는 경우가 많다.
한글글꼴창작지원사업은 본문용 글자체 개발을 지원하는 사업으로,
방일영문화재단의 후원을 받아 한 디자이너에게 2년 동안의 개발 비용
2,000만 원을 지원한다. 2004년부터 이어왔으니 올해로 20주년이다.
소수 선구자가 이끌던 한글 글자체 디자인을 1세대로 본다면,
2세대인 글자체 디자인 산업은 1980년대부터 시작했다고 볼
수 있다. 짧은 글자체 디자인의 역사에서 20주년은 뜻깊다.
한글글글꼴창작지원사업의 여덟 번째 글자체인 「범나비」도 한글 본문용
글자체를 더욱 풍성하게 만들어보자는 맥락에서 태어났다. 창작자
이주현은 2023년 8월 3일 서울 마포구 WRM(whatreallymatters)에서
「범나비」의 완성을 알렸다.[1]
제작 기간 2년은 짧은 시간이 아니다. 하지만 본문용 글자체의
작업 규모를 고려하면 부지런히 움직여야 한다. 특히 전체 과정의 중반을
넘겨서 콘셉트를 변경하는 것은 위험한 일이다. 시행착오는 초기에
겪을수록 좋지만 초기에는 그려놓은 글자가 적고 완성도가 떨어져
시행착오를 겪을 조건을 만족하지 못하는 것이 본문용 글자체 디자인의
어려움이자 딜레마다. 나는 이주현 디자이너가 한글글꼴창작지원사업에
지원했을 때 심사 위원이었다. 그가 제출한 계획은 원대했고, 나는
2년 동안 완수할 수 있는지 물었다. 그는 적잖은 실무 경험 덕에 손이
빠르다고 답했다. 그 자리에서는 누구라도 할 수 있다고 답했을 것이고
그대로 믿는 심사 위원도 없을 것이다. 다시 지원서를 꼼꼼히 살피며
그의 자신감의 근거를 찾는 수밖에 없었다. 지원자 입장에서도 문서 몇

1 《범나비 프레젠테이션》, 한국문화예술위원회, 한국타이포그라피학회 한글글꼴창작지원사업 심의위원회
주최, 한국타이포그라피학회 주관, 방일영문화재단 후원, wrm space, 2023.8.3.–8.13.

장으로 처음 본 사람을 설득하기는 어려운 일이다. 하지만 심사 위원도 2년 동안 글자체 디자인에 몰입할 지원자를 찾아야 한다. 함께 고생한 심사였다.

이야기

이것저것 하고 싶은 게 많은 기획 단계를 지나 본격적으로 글자를 그리면, 처음 제안한 콘셉트와 중복하거나 충돌하는 요소가 드러난다. 할 수 있는 것만 추리다 보면 모양새도 조금씩 담백해지며 힘이 붙는다. 그렇게 어린 시절 사진첩 보듯 성장 과정을 훑는 것이 전시의 재미다. 2년은 그러기에 딱 좋은 기간이다. WRM 전시 첫날, 한글글꼴창작지원사업 심사 위원들과 함께 이주현을 찾았다. 담담하게 뜨거웠던 지난 2년이 고스란히 담긴, 밀도 높되 피곤하지 않은 전시였다. 그리고 이렇게 말했다. 처음 콘셉트도 좋으니 이건 이것대로 다른 폰트 (font)로 개발해도 좋겠다고. 몇몇 심사 위원도 동의했다. 침을 질질 흘릴 만큼 지쳐 있는 그에게 거기서 꼭 그런 말을 해야 했을까 싶었지만 굳이 말했다. 초롱초롱한 눈빛으로 야무지게.
　　　　전시를 관람하고 조촐한 축하 식사 자리를 가졌다. 밥을 먹으며 2년 동안 뭐가 제일 어려웠는지 물었더니, 본업과 프로젝트의 병행이었다고 했다.(지원금만으로 생계를 꾸리긴 어렵다.) 한글글꼴창작지원사업은 약속한 2년째 날에 종료 심사를 한다. 이주현의 종료 심사에서 심사 위원들이 입을 모아 칭찬한 높은 완성도는 낮엔 일하고 밤엔 글자를 그린 절실함의 열매였을지도 모른다. 처음 심사할 때 궁금해했던 이주현 지원자의 '자세와 실력'이 드디어 모습을 드러냈다. 시종일관 무뎌지지 않으려는 자세, 전시 준비와 오픈까지 이어간 집중력과 추진력은 뚜렷한 기승전결의 형태로 마무리되었다.

비평

비평이란 기준과 작품을 비교하여 말하는 일이다. 속으로는 많이 하지만 그걸 다 들리게 밖에다 대고 말하는 건 별개다. 전혀 다르게 해석될 수 있기 때문이다. 그래서 기준을 명료하게 다듬지만 그럴수록

복잡하고 어려워진다. 그러니 비평은 집중해서 쓰고 집중해서 읽어야 한다. 혹여 누군가의 오랜 노력을 상하게 할까 두렵기도 하지만 비평의 역할을 칭찬이 대신할 순 없다. 조심스레 세 가지 관점에서 「범나비」를 살펴보고자 한다.

　1. 보편성(쓰임새): 본문용이라는 기준에 대하여
본문이란 본론을 이루는 글로, 바탕글이라고도 한다. 바탕글의 특징은 무엇일까. 일단 ①길다. 몇 시간, 며칠, 몇 달을 읽을 수도 있다. 그만큼

집중을 유지하려면 글자체가 담백해야 한다. 작은 것에 휘둘리면 빨리 지치기 때문이다. ②작다. 글의 양이 많은 만큼 작은 글자로 조판해서 읽는다. 글자가 작으면 개성도 무뎌져 비슷비슷하게 보인다. 담백하면서도 자기 목소리를 내는 글자체는 만들기 까다롭다.

바탕글에 걸맞게 디자인한 글자체를 본문용이라고 한다. 「범나비」는 이런 기준을 적용해 보면 성격이 강한 편에 속한다. 본문의 범주를 잘게 나눈다면 좁은 영역에 속할 법한 글자체다. 그렇다면 그 영역을 어떻게 설명할 수 있을까. 뚜렷이 떠오르지 않았다. 물론 모든 새로운 글자체는 낯선 인상이 자연스러워 보일 때까지 시간을 벌어야 하는 운명에 처한다. 시간을 두고 차근차근 써보면 그 맛을 알 수 있겠으나 사람들은 여유롭지 않다. 「범나비」는 매력적인 글자체지만 더욱 뚜렷한 쓰임새를 제안한다면 더 많은 이의 사랑을 받을 것이다. 예뻐서 마음은 가는데 쓸지 말지 고민하는 사람들에게 확신을 심어줄 한 방이 아쉽다.

2. 폰트 완성도(만듦새): 한 벌의 정합성
한 벌의 폰트는 다양한 문자군을 이룬다. 한글, 문장부호, 숫자, 라틴문자 (소문자, 대문자)가 어우러져야 한다. 한글에만 전력을 쏟으면 좋은 글자체를 만들 수 없다. 나머지 문자들도 한 글줄에서 한글과 뒤섞이기 때문이다. 한글에 녹아 있는 반흘림체 요소를 다른 문자에 어떻게 담아낼 것인가. 현재는 소문자(The quick brown fox jumps over the lazy dog)에 반흘림 요소가 들어가 있으나 한글에 비하면 소극적이다. 숫자(0123456789)도 마찬가지다. 한글이 반흘림이면 라틴은 어떻게 디자인해야 할까. 「범나비」는 가로쓰기-반흘림이라는 매우 어려운 콘셉트의 글자체다. 앞날이 창창한 디자이너이기에 이번 프로젝트로 무엇을 얼마나 느꼈는지도 중요하다. 도전을 즐기는 디자이너인 만큼 스스로 납득할 만한 해법이었기를, 그리고 앞으로도 고민을 이어가 주시기를 바란다.

3. 독창성: 시그니처 요소(반흘림)의 완성도
글자체가 독특하면 판독에 많은 에너지를 소모하여 오래 읽지 못한다. 긴 글에 쓰는 본문용은 작은 차이에도 민감하다. 가장 보수적인 글자체인 본문용에 상징 요소를 넣는 일은 부드럽고 지긋한 자기주장처럼 주도면밀해야 한다. 「범나비」의 시그니처는 반흘림 요소다. 특히 한글

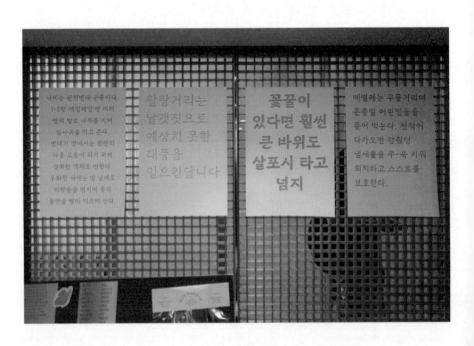

나비는 완전변태 곤충이다.
1~5령 애벌레일 때 여러
쌍의 발로 나무를 기어
잎사귀를 먹고 큰다.
번데기 안에서는 완전히
다른 모습이 되기 위해
걸쭉한 액체로 변한다.
우화한 뒤에는 양 날개로
비행술을 펼치며 꽃의
꿀만을 빨아 먹으며 산다.

팔랑거리는
날갯짓으로
예상치 못한
태풍을
일으킨답니다

꽃꿀이
있다면 훨씬
큰 바위도
살포시 타고
넘지

애벌레는 꾸물거리며
온종일 어린잎들을
뜯어 먹는다. 천적이
다가오면 감췄던
냄새물을 주-욱 키워
퇴치하고 스스로를
보호한다.

문장에도 자주 나타나는 니은 받침에서 잘 드러난다. 잘 조율한 편이지만
(시간을 두고 읽어보면) 전반적으로 정갈한 뼈대에 비해 흘림 요소가
들어간 쪽자에서 이질감이 느껴진다. 시그니처 요소가 여러 쪽자에 두루
녹아 있다기보다는 니은 받침에 쏠린 듯한 느낌이다. 이 문제는 모든
한글 흘림체가 겪는 구조적인 어려움이다. 이주현도 적잖은 시간을 두고
고민했을 것이다. 하지만 나중에 만든 글자체는 잘 알려진 고질적인
문제를 어떻게 풀었는가로 평가받는다. 그렇게 글자체는 이전의 것을
본보기 삼아 발전한다. 「범나비」가 선보인 반흘림은 다른 반흘림이
겪었던 문제를 어떻게 풀어냈을까. 아직까지는 찾지 못했다. 물론 나의
부족함 때문일 수도 있다.

「범나비」의 다음

이주현은 2013년부터 글자체 디자인을 시작하여 프리랜서로 활동하다가
2022년 가을 코스모프타입을 세우고 디자인과 강의를 병행하며 바쁜
나날을 보내고 있다. 그에게 「범나비」가 어떤 존재인지 물었더니,
"처음 도전한 반흘림 스타일로 여러모로 어려웠지만 지원 사업 덕분에
끈질기게 물고 늘어질 수 있"는, "애증의 존재"라고 했다. 현재 여러
웨이트를 지닌 패밀리로 개발 중이며 올해 초 출시를 목표로 하고 있다.

덧붙임

예전엔 새로 나온 글자체를 친절히 설명한다고 글자 일부를 크게
확대하는 일이 많았다. 그런 설명이 필요할 때도 있지만 확대하는 순간
이미 다른 모습으로 바뀌어버리는 모순도 생긴다. 특히 작게 쓰는 본문용
글자체는 디자이너가 의도한 크기, 즉 가장 제 기능을 발휘하는 크기로
보는 것이 정확하다. 이 비평에도 확대 이미지를 넣지 않고 본문을
「범나비」로 조판하는 것으로 대체한다.
　　　사진은 한글글꼴창작지원사업을 만들고 이끌어온 조의환 선생이
찍어주셨다.

논고

배민기

기능적 이미지의 참조적 활용을 통한 창작과 그 예시

주제어 : 기능주의, 참조, 기능적 이미지, 시각 창작, 분석

초록

시각 창작에 있어 유무형의 출발점으로 삼을 수 있는 소재는 다양하며, 특히 수많은 정보가 유통되는 현재의 기술환경에서는 더욱 그러하다. 그러나 시작 단계에서 무엇을 선택할 것인지, 어떤 방식으로 작업과정을 설계할 것인지, 또 그 과정에서 '스스로 만들어 낸 것'에 관한 기준에 얼마나 충실해야 하는지는 여러 실용적 숙고가 필요하다. 본 논문에서는 기능적 이미지 혹은 테스트 이미지로 정의할 수 있는, '미적인 대상을 생산하기 위한 기술적 기준으로 존재하지만 그 자체로 미적 속성을 지닌, 이미지를 위한 이미지'를 소재로 삼아 다양한 참조적 방식으로 만들어진 디자인 작업물에 관해 알아본다. 그 과정에서 기능주의의 역사적 연원이 배태하고 있는 참조적이고 모방적인 측면, 기능과 아름다움이 관계맺는 방식의 탐구를 통해 기능을 지정하는 의도에 논리적으로 포함될 수 밖에 없는 가변성과 확장성, 기능적 아름다움에 내재한 표준적·가변적·비표준적 속성, 참조적 창작 방식의 범용성과 그와 관련된 예시를 알아본다. 그리고 기능적 이미지를 참조적으로 사용한 작업물 6가지를 활용 방식에 따라 서술한다. 기능적 조형을 미적으로 활용하는 첫 번째 사례, 복수의 시각적 창작 방식을 결합하는 두 번째 사례, 시각적 창작의 기본 단위로서 기능적 이미지를 복합적으로 활용하는 세 번째 사례, 시각적 은유와 텍스트의 함축적 표현으로서 네 번째와 다섯 번째 사례, 마지막으로 기능적 이미지를 작업의 비평적 도구로 삼아 작업세계를 확장하는 여섯 번째 사례 순으로 서술해본다.

1. 서론

시각적 창작은 다양한 과정을 통해 진행될 수 있다. 특히 소재의 측면에서
작업의 출발 지점을 설정할 수 있는 요소는 웹에서 우연히 마주친
사진부터 소셜 미디어에서 마주친 동료 디자이너의 작업까지 다양하다.
이러한 경향은 스크린을 통해 수많은 이미지에 노출되는 현대의 미디어
환경에서는 더욱 강화된다. 그러나 작업의 첫번째 단계를 시작하는
시점에서 받았던 다양한 유무형의 영감 중 어떤 영감을 선택할 것인지,
'아이디어'로 구체화한 창작의 무형자본인 해당 영감을 어떻게 활용할
것인지, 작업 과정에서 '이것이 충분히 독자적인 나의 작업으로 간주될
수 있는가'에 관한 고민이 얼마나 유용한지, 또 그 고민을 어느 정도
효율적으로 조절할 수 있는지를 모두 고려하는 것에는 여러 현실적 노력이
필요하다. 본 논문에서는 유용하게 참고할 수 있는 다채로운 창작의
방식으로서, 기능적 이미지(미적인 대상을 생산하기 위한 기술적 기준으로
존재하지만 그 자체로 미적 속성을 지닌, 이미지를 위한 이미지)를 소재로
삼아 다양한 참조적 방식으로 만들어진 디자인 작업물에 관해 알아본다.
그 과정에서 기능주의, 기능과 아름다움의 관계, 참조적 창작 방식에 관해
서술한다.

2. 기능적 이미지의 참조적 활용
2.1. 기능주의의 연원과 맥락

그래픽디자인에서 기능 혹은 기능주의라는 단어는 특별한 역사적 맥락과
연관되지 않는다면, 주로 '장식없고 명료하고 객관적인' 스타일 유형으로
설명된다. 이는 이후에 등장하게 될 현대적 디자인에 관련된 여러 흐름들의
남상(濫觴)을 묘사하는 수사로 유효하게 작동하고 있다. 그러나 기능주의의
연원에는 보다 풍부한 여러 국면과 가능성이 내포되어 있다.
　　　　기능주의와 관련하여 가장 널리 인용되는 문장으로는 건축가
루이스 설리번(Louis H. Sullivan)의 "형태는 항상 기능을 따릅니다.
이것은 법칙입니다(Form Ever Follows Function. This is the Law)."를
꼽을 수 있다. 해당 인용구는 20세기 모더니즘 디자인의 여러 영역의
대전제로 기능하면서, 유용성·명료성·효율성에 기반한 기하학적이고
추상적인 시각적 비전을 창출하는 데에 기여하였다. "목적에 부합하는

합목적성"이라는 전제 하에 기능주의적 비전은 분과에 따라 병렬적 발전을 진행했으며, 이는 그래픽디자인 분과에서도 객관적이고 명확한 정보 전달을 위한 중립적 서체를 사용하고 논리적 레이아웃을 구축하는 시각적 형식의 완성—바우하우스(Bauhaus), 신 타이포그래피(New Typography), 스위스 스타일로 이어지는—을 만들었다(길상희, 2018).

그러나 루이스 설리번이 지시한 기능주의는 우리에게 익숙한 모더니즘 디자인의 '장식을 배제한 명료함'이기도 하지만, 19세기 건축의 유기체주의(Organicism) 전통 속에 위치한 개념이기도 하다. 설리번은 자연의 통일성과 아름다움에 관한 직관에 초점을 맞춘 에머슨(R. W. Emerson)과 휘트먼(Walt Whitman)의 초월주의(Transcendentalism)적 태도, 다시 말해 자연을 예술적 창작의 원천으로 삼는 태도에 경도되어 있었다(Mumford, 1989). 즉, 이는 이상적인 형태가 자연 혹은 자연의 법칙으로부터 직관을 통해 도출된다는 견해에 가깝다(김정혜, 2022).

물론 이러한 방법이 자연의 유기적 곡선을 모방하는 식의 단순한 방법만을 칭하는 것은 아니다. 건축가 필립 스테드먼(Philip Steadman)은 『디자인과 진화(The Evolution of Designs)』(1979)에서 분류학적 유추, 해부학적 유추, 진화론적 유추 등을 포함하는 생물학적 유추(Biological Analogy)가 유기적 건축의 방법론으로 사용되는 점을 설명한다. 이는 유기체주의의 방법이 동식물의 곡선을 모방하는 단계에서 자연의 원리·조직을 유추하는 더욱 세련된 방법까지를 포괄하고 있다는 점을 보여준다(장용순, 2015). 기능주의의 원형은 긍정적인 의미이든 부정적인 의미이든 자연의 모방과 연동되는 기능적 결정론과 연결되어 있다.

즉, 기능주의를 대표하는 해당 인용구에는 기능의 집합이 만들어낸 창발적 결과물 자체가 본질적인 미적 차원을 지니고 있다는 점 뿐만 아니라, 대상이 된 유기체(자연물)의 형태·구조·원리가 디자인된 사물에 깃든다는 결과 또한 포함되어 있다. 여기에는 자연물에 관한 심도깊은 참조성을 발휘하는 단계가 내재되어 있으며, 이는 참조를 통해 아름다움을 도출하는 방법이라 해석될 수도 있다.

2.2. 기능적 아름다움의 확장성과 기능적 이미지
2.2.1. 기능적 아름다움의 속성

특정한 물체가 그 기능에 관한 우리의 지식에 비추어 볼 때 적합성과 우아함과 같은 미적 속성을 갖는다는 의미에서 '기능적 아름다움'에 관한

연원은, 아름다움을 기능적 적합성과 동일시한 소크라테스의 시대로 거슬러 올라간다(Leddy, 2011). 아름다움이 사물의 본성이나 목적에 대한 적합성을 측정한다는 생각은 매우 긴 기간, 적어도 18세기 후반까지 옹호되었다(Parsons & Carlson, 2008). 이후 미적 영역에서 유용성과 기능에 관한 고려를 격리시키는 신칸트주의의 패러다임이 20세기 후반까지 이어지지만, 이후 해당 조류가 갖고 있는 (예술철학과 미학을 경험적 연구로부터 격리시키는) 순수주의적 경향을 극복하여 미적 경험의 범위를 확장하고, 현재는 경험적 예술연구와 철학적 미학의 관련성을 탐구하는 방향으로 논의가 이어지고 있다(Davies, 2010).

칸트주의적 논지 몇가지를 유지하면서도 기능과 아름다움의 연관성을 강조하여 경험적 연구의 영역을 확장하고 있는 글렌 파슨스와 엘렌 칼슨의 저서『기능적 아름다움(Functional Beauty)』(2008)은 기능과 아름다움의 관계를 포괄적으로 논하면서 어떤 감상의 대상에서 '기능'이 어떻게 결정될 수 있는지, 기능에 관한 고려가 어떻게 미학의 언어로 포함될 수 있는지를 서술한다. 그들은 두 개념의 연결성을 논하는 과정에서, 특정 대상의 기능을 지정하는 (창작자의) 의도만으로는 기능의 확정적인 부여가 충분히 일어나지 않는다는 불확정성의 문제(Problem of Indeterminacy)와 대상의 기능에 관해 가지고 있는 인식이 미적인 특성을 수용하는 과정에 끼치는 영향을 파악하는 것이 쉽지 않다는 번역의 문제(Problem of Translation)를 제시한다(Parsons & Carlson, 2008, p.45-49, p.50-56). 해당 개념이 지닌 미학 내부의 학술적 유효성 여부를 떠나, 두 문제는 기능 혹은 기능주의가 아름다움과 관계맺는 방식이 매우 다양할 수 있다는 점을 보여준다.

왕실 안뜰로 설계되었으나 시민광장으로 기능이 변화한 마드리드의 마요르 광장은 '불확정적'이지만 우리는 그것을 여전히 기능과 아름다움에 연계하여 감상할 수 있다(Parsons & Carlson, 2008, p.208-209). 이는 활기찬 디스코 볼룸으로 변한 교회, 노상의 주차방지 도구로 사용되는 대형 화분 등 많은 예시로 확장될 수 있다. 즉, 기능적 아름다움은 기능의 부여를 넘어서는 상실이 일어나더라도 새롭게 획득된 기능을 통해 작동될 수 있다. 또한 번역의 문제에 관해 그들은 예술의 미학적 수용에 관한 켄달 월튼(Kendall Walton)의 이론을 응용한다. 월튼은 작업의 예술적 속성에서 미디어, 스타일, 형식과 같은 익숙한 범주들이 얼마나 비관습적인지에 따라 단계별로 표준적, 가변적, 비표준적(Standard, Variable, Contra-standard) 속성을 제시한다(Parsons & Carlson, 2008, p.45-49). 예를 들어

회화 작업이 2차원 평면이거나 정지 이미지인 것은 '표준적'이지만, 독특한 주제나 새로운 채색방식이 적용되는 것은 '가변적'이고, 콜라주나 캔버스를 찢어버리는 것은 '비표준적'이다(그 과정에서 비표준 속성이 일반화되면 가변적 혹은 표준 속성이 될 수 있다). 이를 아름다움과 연동되는 기능의 인지에 적용하면, 기능에 관해 표준적 속성을 갖고 있는 대상뿐만 아니라 가변적이거나 비표준적 속성을 지닌 대상도 기능적 아름다움의 논의에 포함될 수 있게 된다. 즉, 디터 람스(Dieter Rams)의 미니멀한 계산기나 국제 모더니즘 건축물은 '표준'적인 기능적 아름다움을 갖고 있지만, 바닥이 가늘어지는 크레인이나 공중에 매달린 것처럼 보이는 건물도 '비표준'적인 기능적 아름다움을 갖고 있는 것이다. 후자 또한 인지 영역의 확장을 통해 기능적 아름다움의 범주에 포함되어 "감각 요소에서 기분 좋은 불협화음"을 드러낼 수 있다(Parsons & Carlson, 2008, p.98–99).

2.2.2. 기능적 이미지

기능 자체가 최초의 의도를 벗어나 새롭게 정의될 수 있고 기능의 세부적 영역 또한 세부적 스펙트럼을 지닐 수 있다는 점에서 기능주의는 넓은 대상에 확장되어 적용될 수 있으며, 그 영역은 유기체, 풍경, 무기물, 인공물, 예술품 등 다양하다(Davies, 2010). 이러한 확장성을 고려하여 본 논문에서 고려할 소재는, 테스트용 이미지를 포함하는 '기능적 이미지'이다. 여기서 기능적 이미지는 '미적인 대상을 생산하기 위한 기술적 기준으로 존재하지만 그 자체로 미적 속성을 지닌, 이미지를 위한 이미지'로 정의될 수 있다. 이는 이미지 압축 알고리즘을 테스트할때 사용하는 시험용 디지털 이미지인 4색의 젤리빈(Jelly Beans) 이미지 도판1, 고해상도 컬러 이미지 처리 연구를 위해 사용되었던 여성 모델 사진인 레나(Lenna) 도판2, 필름의 노출과 색조를 테스트하기 위한 영상물인 차이나걸(China girl) 도판3, 우주에서 찍는 이미지의 초점을 맞추는 데에 사용하기 위해 미 공군기지의 아스팔트에 그려놓은 추상적 패턴인 에드워드 AFB 위성 보정 타겟(Edwards AFB Satellite Calibration Targets) 도판4 등 다양한 이미지가 포함될 수 있다.

　　이와 같은 이미지는 토스터 기기와 토스터 만들기의 관계와 같이 매우 직접적으로 기능과 연결되어 있지만, 기능과 관련된 아름다움이 수반되는 양상은 이미지마다 다소 상이하다. 에드워드 AFB 위성 보정 타겟을 구성하는 독특한 패턴의 모든 요소는 정확한 공간 주파수(단위

도판 1. Standard test image (Jelly Beans).

도판 2. Lenna.

도판 3. China Girl.

도판 4. Edwards AFB Satellite Calibration Targets.

영역 안에 얼마나 조밀하게 선을 분리하여 표현할 수 있는지를 나타내는 개념) 간격의 견본이며(Carter, 2017), 순수한 기능성을 구현하기 위해 구성된 시각 요소가 순도 높은 기하학적 아름다움과 결합한다. 이는 기능적 아름다움에서 '표준' 속성의 순수성을 매우 강화한 형태라고 할 수 있다.

　　　반면 여성의 얼굴과 어깨가 포함된 사진인 레나는 전경의 디테일과 원경의 평평함, 어둡고 밝은 부분의 고른 분포, 피부와 모자와 장식에서 보이는 질감의 다양성 등 이미지 처리기술을 테스트할 기능적 요소를 다양하게 가지고 있다(Munson, 1996). 이러한 기능적 요소에 더해, 구상적 이미지이자 사람의 얼굴이기 때문에 포함될 수 있는 수용자의 감정적 유대(레나 이전의 테스트 이미지는 주로 완전히 추상적인 시각물이었다)와 아름다운 여성의 얼굴이기 때문에 포함될 수 있는 강력한 선호도(플레이보이 잡지의 사진인 레나 이미지는 용례의 남성중심적 양상이 성차별적이라는 지속적 문제제기로 인해 현재 잘 사용되지 않는다)가 있다. 이미지의 재현 역량을 시험하는 데에는 완전히 양화되기 어려운 세부 요소의 창발적 집합의 양상을 판단하는 것도 포함된다는 점에서, 이미지가 구상적인 사람의 (매력적인) 얼굴인 것 또한 확장된 형태의 기능이라 할 수 있다. 즉, 레나는 '표준' 속성과 '가변' 속성 두 영역에 걸치는 기능을 일종의 스펙트럼처럼 넓게 갖고 있다고 할 수 있다. 이와 같이 기능적 이미지는 다양한 속성을 갖고 있으며, 이후 이를 활용하는 시각적 창작의 양상을 살펴볼 것이다.

2.3. 참조적 방식을 활용한 창작

앞선 논의에서는 기능주의가 가진 두 가지 측면을 발견할 수 있었다. 기능주의적 창작물이 지닌 아름다움이 다양한 속성을 가지고 있다는 점과, 기능주의의 연원에는 대상의 형태·구조·원리에 관한 '모방'과 '참조'가 포함되어 있기도 하다는 점이다. 만약 전자에서 기능적 이미지가 가진 미적 가능성의 다양함에 초점을 맞추고 후자의 참조적 방식에 강조점을 두어, 이 둘을 '기능적 이미지'를 '참조적으로 활용'하는 방식으로 결합한다면, 새로운 창작의 경향을 서술하는 특정한 방법이 될 수 있을 것이다.

　　　창작자가 자신의 작업물과 그 핵심에 관한 독창성 혹은 원본성(Originality)을 유지해야 한다는 관념, 즉 자신의 독자적 아이디어가 반영되어야 한다는 관념은 오늘날 매우 일반적이고, 그 독자성은 충분히 보호받을 가치가 있다. 그러나 이런 독자성을 작업평가의 핵심에

놓는 방식은 역사적으로 특수한 한정적 시점에 일어났다는 점 또한 주목해볼만 하다. 저작권법의 효시는 18세기 초 영국의 앤 여왕법(Statute of Anne)이지만, 아이디어의 독자성에 관한 인식이 자리잡기 시작한 것은 19세기 후반 베른협약 이후이다. 순수예술이라는 개념이 등장하던 18세기에 미술(Beaux Arts)이라는 용어를 고안한 샤를로 바뜨(Charles Batteux)는 순수예술을 현실의 모방으로 정의했으며, 낭대의 예술가들은 "이전 시대의 예술가들을 모방하는 것을 자랑스럽게 여겼다."(이용욱, 2021, p.126) 이와 같은 모방론은 단순 모방, 본질의 모방, 이념적인 것의 모방으로 분화되어(Stolnitz, 1960/1999) 후자로 갈수록 높은 평가를 받았으며, "17세기에서 18세기에 걸쳐 진행된 오리지널리티를 보호하려는 일련의 노력"이 진행된 이후, 근대적 사회 시스템 하에서 창작자 개인의 관점과 주관에 관한 중요성이 두드러지며 오늘날 우리에게 익숙한 독창성의 담론적 구조가 만들어졌다(이용욱, 2021, p.118, p.126). 이와 같은 예술 창작에 관한 인식, 즉 "주관에 의해 다시 구성하는 표현"의 예술은 현대 사회의 급속한 기술 발전으로 인해 "주관을 갖추고 있지 않은 기술이 예술 의지의 추동에 중요한 역할을 하면서" 다시금 변화의 양상을 나타내고 있다(이용욱, 2021, p.116).

창작에 있어 참조적 방법을 설명한 최근의 비근한 예시로는 패션 디자이너 버질 아블로(Virgil Abloh)가 하버드 GSD 강연에서 발표한 「개인적 디자인 언어(Personal Design Language)」(2017)가 있다. 총 7가지로 이루어져 있는 해당 항목은 이미 존재하는 대상과 그 맥락을 활용하는 레디메이드 방법론을 이야기하는 1번 항목(Readymade), 인용 부호 및 인용문을 조형 원리로 사용하는 방식에 관한 2번 항목("Figures of Speech" or the "Quotes"), 전체 작업에서 새로운 것은 3% 정도로 충분하다는 점을 설명하는 3번 항목(3% Approach) 등 기존에 존재하는 유무형의 대상을 활용하는 참조적 방법으로 이루어져 있다. 그는 빠르게 변화하는 트렌드 주기를 언급하면서, 무언가를 처음부터 만들어내는 것보다 편집을 통해 창작하는 편이 가치있다고 말한다(Bettridge, 2018).

나이키의 대표적인 스니커즈 10종을 재해석하는 콜라보레이션 프로젝트 더텐(The Ten)에서 버질 아블로는 드러내기(Revealing)와 사라지기(Ghosting)로 명명한 고유의 방법을 적용했는데, 드러내기란 신발의 구성 요소를 뒤집거나 잘라내어 구조체로서 신발을 새롭게 보여주는 방식, 사라지기란 신발의 구성 요소를 반투명한 재질로 바꾸어 구조체로서 신발의 내외부 공간을 새롭게 제시하는 방식을 말한다. 도판5

도판 5. Nike and Off-White: The Ten.

이는 1990–2000년대를 중심으로 공간의 내외부, 형태와 기능의 관계를 유동화했던 일본의 몇몇 건축가들의 방법론을 스니커즈 구조의 재해석에 적용한 예시로도 볼 수 있다(임근준, 2023). 명확한 내외부와 경계로 정의되지 않는 사이 공간(In-between Space)의 모호성에서 건축적 비전을 찾은 후지모토 소우(Sou Fujimoto)의 방법론(박호현, 2015), 근대 건축의 성취인 구조·공간·표피의 분리를 넘어서기 위해 요소들 사이의 상호침범과 결합을 시도하고 그를 통해 내외부의 반전을 꾀한 이토 도요오(Toyo Ito)의 방법론은(장용순, 2015), 스니커즈의 물리적 내외부와 구조·표피의 경계가 흐리거나 통합하는 방식과 유사하다. 이처럼 참조적 방식은 시각적 모사를 넘어선 방법론의 차용일 수 있으며, 창작의 실질적 효율성의 측면에서도 무언가를 창작하는 것은 무(無)에서 시작해야 하는 순수성 테스트라기보다는, 자신이 확보할 수 있는 독창성에 관한 효율적 배분의 문제일 수 있다.

이후 3장에서는 다양한 속성을 지닌 기능적 이미지를 폭넓은 형태의 참조적 방식으로 활용한 작업물들을 살펴볼 것이다. 그 과정에서 디자이너, 대상이 된 기능적 이미지, 최종 결과물이 서로 관계맺는 다양한 예시를 서술할 것이다.

3. 기능적 이미지의 참조적 활용을 통한 창작과 그 예시

본 장에서는 '미적인 대상을 생산하기 위한 기술적 기준으로 존재하지만 그 자체로 미적 속성을 지닌, 이미지를 위한 이미지'로 정의될 수 있는 기능적 이미지를 시각문화에서 발견하고, 해당 소재를 자신의 작업에 참조적으로

활용한 사례를 서술한다. 이는 기본적 조형언어로서의 활용에서 시각 아이덴티티, 조형의 기본단위, 시각적 은유의 함축적 표현을 넘어 비평적 확장으로 점차 넓어진다.

3.1. 기능적 조형의 미적 활용: 코다가이드와 앤디 매턴

이스트먼 코닥 사의 코다가이드(Kodaguide)는 필름 카메라의 노출과 플래시 등의 조건을 편리하게 설정할 수 있도록 돕는 보조적 제품이다. 컬러 사진용, 흑백 사진용, 야외용, 실내용, 영상용 등 다양한 조건에 따른 코다가이드가 존재한다. 도판은 1940년대에 생산된 '코다가이드 스냅샷 다이얼'로 소형 카메라용 코닥 필름을 사용하는 일광 및 플래시 사진 촬영을 위한 편리한 노출 계산기로 소개되었다. 도판6 야외촬영 시 빛의 양에 따라 조리개와 셔터스피드를 조정하는 기준을 제공하는 코다가이드 스냅샷 다이얼은 종이 형태의 움직이는 다이얼을 가지고 있다. 다이얼의 상단부는 햇빛이 강한 경우, 햇빛이 약한 경우, 구름이 낀 경우, 그늘진 경우의 4단계로 나뉘어 있고, 필름의 종류와 야외의 상황에 따라 다이얼을 돌려 적정한 노출과 셔터스피드를 얻을 수 있다(Kodak, 1946). 기술적 정보를 한정된 물리적 구조를 가진 간편한 제품으로 구현하는 과정에서, 코다가이드는 정교한 구조, 판독성 높은 다채로운 색상, 직선과 곡선의 기하학적 교차가 어우러진 조형을 지니게 되고, 이는 개성적인 기능적 아름다움을 드러낸다.

　　　시각예술가 앤디 매턴(Andy Mattern)은 대중적인 사진을 뒷받침하는 규칙, 이와 관련해 사회적으로 형성된 정상성과 정확성의 개념에 관심을 갖고 코다가이드를 시각적 소재로 삼아 작업을 제작했다. 〈평균 피사체/중간 거리(Average Subject/Medium Distance)〉(2018– 2021)라는 제목을 가진 그의 작업은, 사진을 통해 코다가이드를 디지털 이미지로 변환한 후 기술번호 및 예제 이미지와 설명 텍스트를 지우고, 전체 이미지를 확대하는 방식(65×45cm)으로 제작되었다. 도판7 작업의 제목에서 유추할 수 있듯 그는 정상성의 개념적 표현에 초점을 맞추었는데, 구체적 정보들이 삭제되어 화면이 추상적 점·선·면의 조합으로 환원되는 과정에서도 옳은(correct), 정상인(normal), 타당한(proper), 적절한(appropriate)과 같은 기능적 가치평가와 관련된 단어들을 남겨두었다. 특정한 시대의 정보설계와 미학을 시각적으로 드러내는 기능적 사물을 포착하고 그 형태적 특성을 편집·변형·과장하여 추상적

도판 6. Kodak Kodaguide for Flash(541A).

도판 7. Average Subject/Medium Distance.

아트워크으로 재창안하는 것에 더해, 사회적 구성물인 정상성, 적절성, 정확성과 같은 가치평가의 언어를 병치한 것이다. 그 과정에서 앤디 매턴은 그 자신의 표현대로 "이미지 메이킹의 조건 및 양면성에 대한 반복적인 판단에 관련된 비스듬한 참조"를 수행했다(Mattern, n.d.). 또한 결과물이 타이포그래피와 추상적 시각요소의 창발적 배치로 환원되었다는 점에서 그래픽디자인의 포스터를 제작하는 방식과 연관될 수도 있다.

3.2. 시각적 창작 방식의 결합: 프린터 색상 막대와 파네트 멜리에

프린터 색상 막대는 프린터가 시각물을 정확히 출력하는지를 확인할 수 있는 표시 중 하나로, 하프톤, 해상도, 잉크밀도 등을 표시하는 다양한 기호가 있다. 색상 막대를 포함한 출력 옵션은 어도비 포토샵을 기준으로 페이지 표시(Page Marks)로 통칭할 수 있는데, 해당 옵션은 그레이디언트 색조 막대(Gradient Tint Bar), 레이블(Label), 맞춰찍기 표시(Registration Marks), 점진 색상 막대(Progressive Color Bar), 모퉁이 재단선 표시(Corner Cop Mark), 중앙 재단선 표시(Center Crop Mark), 설명(Description), 별 모양(Star Target)으로 구성되어 있고, 소프트웨어마다 표시 요소에는 차이가 있다. 도판8 해당 시각기호는 인쇄물을 다루는 그래픽 디자이너에겐 친숙한 시각물로서, 시각문화에 관한 관찰 및 참조를 통해 인쇄 혹은 인쇄의 개념을 상징 및 은유하는 아트워크로 종종 활용된다.

디자이너 파네트 멜리에(Fanette Mellier)가 쇼몽 국제 포스터 페스티벌을 위해 제작한 포스터는 프린터 표시 요소 중 재단표시, 맞춰찍기, 컬러 블리드 등을 제외한 색상 막대, 농도 그래프, 방사형 색상 표시와 그라디언트를 이용하여 제작되었다. 도판9 그는 포스터라는 매체와 그 기술적 기반인 인쇄를 시각적 주제로 삼아, 프린터 표시 요소라는 지극히 기능적인 이미지를 통상의 포스터에 사용되는 사진 이미지나 일러스트레이션의 대체물로 사용하여, 행사의 시각적 아이덴티티를 참조적으로 구축했다.

해당 작업물에는 주로 단어나 문자의 모양을 기본 단위삼아 독특하고 복잡한 형식의 이미지적 구성을 만드는 파네트 멜리에 개인의 개성적 방법과, 작은 활자와 복잡한 구도 및 다중 이미지로 구성되는 최근의 포스터 디자인 트렌드(이는 "책을 읽는 정도의 거리에 더 밀접하게 동일시되는 특성(More Closely Identified with the Scale of the Book)"으로

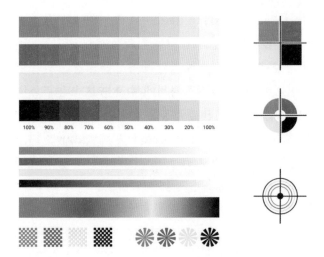

도판 8. Printer Color Test Page.

도판 9. Specimen by Fanette Mellier.

표현된다)가 반영된 것이다(Blauvelt, 2011, p.108). 파네트 멜리에는 특정한 기술적 관점에서 완전히 기능적인 이미지를 창의적 조형의 기본 단위로 삼고, 해당 원소를 '기본 단위를 반복중첩하여 복잡한 구조를 만드는' 자신의 개성적 방법으로 결합한다. 그 과정에서 그는 포스터— 원래 상품 판매 수단이었던 포스터가 그 자체로 상품이 되는 역설적 상황 속에서 "창조적 잠재력이 가득한 빈 서판(Blank Slate Full of Creative Potential)"이자 "자율적이고 개별적인(Autonomous, Discrete)" 자기표현 수단이 된 특수한 형식—라는 갱신된 매체가 제공하는 평면을 작업자 스스로의 시각적 아이덴티티를 표현하는 장으로 활용하였다(Blauvelt, 2011, p.93). 이는 참조가 단일한 방법일 뿐만 아니라 창작자의 기존 창작 방식과 결합될 수 있는 가능성을 보여준다.

3.3. 시각적 창작의 기본 단위로서의 활용: 필립스 원형 패턴(PM5544)와 이화영

필립스 원형 패턴은 PAL방식의 텔레비전 방송에 주로 사용되는 시각적 패턴인 테스트 카드의 일종으로, 주로 한국어 화자에게는 '화면조정'으로 익숙하다(한국은 NTSC 비디오 표준을 사용했지만 KBS, MBC는 이 필립스 패턴을 화면조정 이미지로 사용했다). 가장 잘 알려진 버전은 핀 헨딜(Finn Hendil)이 1966–67년에 설계한 컬러 패턴인 PM5544로, 기하학적이고 단속적인 특유의 기능적 패턴으로 이루어져 있다. 도판10 특히 색상 정보를 포함한 원은 방형파(Square Wave) 형식의 흑백 블록, EBU 색상 막대(노란색, 옥색, 녹색, 자홍색, 적색, 청색과 75% 휘도의 백색, 흑색)에서 백색과 흑색을 제외한 색상 막대, 중앙격자, 수평 이미지 해상도를 측정하는 0.8, 1.8, 2.8, 3.8, 4.8MHz 텔레비전 라인(TVL), 6단계의 명도 등으로 이루어져 흥미로운 조형적 특징을 나타낸다(Wikipedia, n.d.). 과거의 아날로그 방송을 위한 기능적 이미지임에도 불구하고 해당 패턴이 대중의 인식 속에 남아 특정한 시각적 기호로 기능하고 있다는 점은, 해상도 시험과 완전히 무관한 유튜브의 프리미어 공개 영상 도판11 의 카운트다운에서 쓰인다는 사실로 방증할 수 있다.

온양민속박물관의 전시 ‹동물과 문양›(2021)은 전통적 공예품에 등장하는 다양한 동물들을 소재로 삼아 작가와 디자이너들의 해석을 담은 작업물을 선보였다. 수복강녕과 신분의 표식을 매개로 거북이와 장수, 토끼와 다산, 박쥐와 행운 등과 같은 의미망을 참여자의 관점과 재해석을 통해 새로운 의미를 제안해보는 해당 프로젝트에서(온양민속박물관,

도판 10. Philips Circle Pattern.

도판 11. YouTube Premiere Countdown Clock.

n.d.), 디자이너 이화영은 〈나비꿈(Butterfly Dream)〉(2021)이라는 포스터 작업을 제안했다. 도판 12 "장자가 나비의 꿈을 꾼 것일까? 나비가 장자의 꿈을 꾸고 있는 것일까?"(Bowyer, n.d.)라고 적은 아티스트 스테이트먼트는 제물론의 호접지몽을 인용하고 있는데, 디자이너는 나비의 물리적 형태의 추상화와 (해당 고사가 지닌 일반적인 주제인) 현실과 꿈 사이의 관계 및 고정된 자아인식이 가진 역동성에 관한 시각화를 매개하는 참조적 대상으로서 필립스 원형 패턴을 활용했다고 볼 수 있다. 나비의 형태는 크기에 차등을 둔 4개의 원형 패턴을 큰 2개의 원과 좀더 작은 2개의 원을 세부적으로 조합하여 구현했으며, 해당 시각 요소를 사각형 단위의 규격에 맞추어 다양한 크기로 배치하는 방식은 여러 나비가 날아다니는 풍경으로 자연스럽게 제시된다. 나비의 꿈을 현실과 꿈(가상) 사이의 유동적 관계로 해석하는 과정에서, 재현된 가상에 관한 고전적 상징물인 TV 미디어·화면이 채택되어 디자이너의 시각적 비전이 구현된다. 방송 및 스크린의 은유로 널리 알려진 시각기호이자, 그 자체로 시각적 다채로움을 지니고 있는 원형 패턴을 재료 삼아 주어진 상황에 맞는 시각적 방법을 구현한 셈이다. 그 과정에서 순수한 기능적 요소로 이루어진 집합적 시각물은 널리 인식된 사회적 기호로의 변환 과정을 경유하여, 어떤 현실의 외부를 지시하는 시각적 도구로 사용된다.

도판 12. Butterfly Dream by Hwayoung Lee.

3.4. 시각적 은유와 텍스트의 함축적 표현1: ISO 12233 차트와 슬기와민

국가기술표준원 기준 '사진-전자식 정지 영상 카메라-해상도 측정'으로 불리는 ISO 12233 도판 13 은 디지털카메라의 해상도를 시험하는 패턴이다(국가기술표준원, 2018). 주로 수직 해상도와 수평 해상도를 테스트하는 차트로서, 화면비(1:1, 4:3, 3:2, 16:9) 영역을 나타내는 화살표, 공간주파수에 따라 간격이 점증하는 촘촘한 막대, 수평수직 해상도 측정을 위한 간격이 끝부분으로 갈수록 늘어나는 쐐기형 쌍곡선, 도표 상 흰색과 검은색의 구분이 뭉개지거나 에일리어싱(Aliasing)이 일어나는 지를 잘 살펴볼 수 있는 사선(5° 각도)이 포함된 사각형과 H형태의 바 등 ISO 12233은 매우 독특하고 추상적인 조형요소의 조합으로 만들어져 있다(The Digital Picture, n.d.).

디자이너 슬기와민은 디자인과 테크놀러지의 관계를 다룬 책 『인터페이스 연대기』(2009)를 디자인하며 ISO 12233 이미지를 앞표지와 뒷표지 전체를 아우르는 아트워크로 활용했다. 도판 14 메멕스(Memex)의 상상력, SAGE 프로젝트의 CRT 모니터와 라이트펜, TX-2 컴퓨터와 스케치패드, GUI와 중첩 윈도우로 이어지는 발전의 궤적은, 정보의 통합과 몰입을 꿈꾸며 단순한 오퍼레이터를 벗어나 인간과 기계의 공진화를 상상하고, 메타미디어이자 체현된 인터랙션(Embodied Interaction)을 현실화한 오늘날의 컴퓨터로 이어지는 인간-기계-인터페이스의 역사적 변화와 그 중요성을 보여준다(박해천, 2009). 카메라의 광학적 성능을 인간이 정확히 평가하기 위한, 완전히 기능적 요소로만 구축된 순수 인터페이스로서 테스트 패턴인 ISO 12233가 책을 드러내는 아트워크이자 알레고리로 선택된 것은, 이미지와 텍스트 사이에 적용할 수 있는 시각적 차원의 제유법(Synecdoche)이자 방법론적 은유로 해석할 수 있다. 텍스트 전체 혹은 부분을 전달하는 압축적 기호를 제시하는 방법을 레디메이드 사물의 '인용'으로 풀어낸 셈이다.

3.5. 시각적 은유와 텍스트의 함축적 표현2: SMPTE 색상 막대와 케빈 반 알스트

SMPTE 색상 막대는 NTSC 비디오 표준에 사용되는 텔레비전 전용 테스트 패턴이다. 도판 15 초기적 형태의 등장은 1950년대까지 올라가지만, 전체가 3단으로 구성된 가장 잘 알려진 색상과 배치를 지닌 테스트 패턴은 EG 1-1990으로 통칭되며, 이 형태의 가장 앞선 원형은 ECR 1-1978이다.

도판 13. ISO12233 Resolution Test Card.

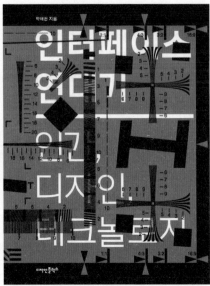

도판 14. Interface Chronology by Sulki and Min.

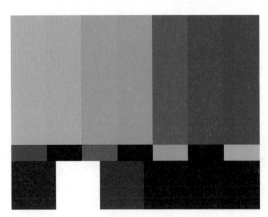

도판 15. SMPTE color bars.

도판 16. Watch Me, Read Me by Kevin Van Aelst.

최상단은 회색, 노란색, 옥색, 녹색, 자홍색, 적색, 청색 7개의 색상 막대로
이루어져 있으며, 바로 밑의 영역은 청색, 자홍색, 옥색, 회색과 사이사이의
검은색이 톱니 형태의 성채(Castellations)처럼 교차되어 있다. 최하단을
구성하는 8개의 사각형은 크게 좌측 3개와 우측 5개로 나누어 볼수 있는데,
좌측은 YIQ(아날로그 NTSC 컬러 TV 시스템에서 사용하는 색 공간)와
관련된 편차를 알 수 있는 진한 청색, 흰색, 진한 보라색 사각형으로
이루어져 있으며, 우측은 비디오 밝기신호(Luma)의 IRE 단위 기준 4%
차이가 나는 흑색 사각형들이 모여있다(Wikipedia, n.d.). SMPTE 색상
막대는 필립스 원형 패턴만큼 잘 알려져 있는 테스트 패턴이며, 아날로그
방송 자체를 상징하는 시각적 기호로도 쓰인다.

케빈 반 알스트(Kevin Van Aelst)는 사진 작업으로 뉴욕 타임즈의
기사 '나를 봐줘, 나를 읽어줘(Watch Me, Read Me)'(2011)의 커버
아트워크를 담당했다. 도판16 필자 버지니아 헤퍼넌(Virginia Heffernan)은
읽기의 경험과 관련된 올드 미디어와 뉴 미디어의 문제를 이야기하며
정보를 읽는 매체적 경험에서 책에 관해 사람들이 취하는 문화적 태도와
그와 관련된 약간의 모순성, 새로운 기술로 제시되는 일부 스크린 매체의
비효율적인 정보전달을 동시에 다루면서, 자신이 좋아하는 필라테스를
수행할 수 있도록 하는 특정 앱(Vook)의 잘 계획된 사용자 경험을
이야기한다. 킨들에 관한 애호를 드러내는 대목에서 화려한 비디오와
그래픽, 광고 등의 산만함에서 벗어날 수 있다는 장점을 언급하며 전통적
독서 경험의 연장을 긍정하지만, "바닥이 완전히 지지되는 것을 느껴라"와
같은 정보를 그저 글로 읽는 것의 무용함을 지적할 때 그는 책이 제공해줄
수 있는 경험의 한계를 명확히 인지한다(Heffernan, 2011). 또한 인쇄
매체와 스크린 매체의 경험을 언급하는 부분에서, 전자의 예시는 책이지만
후자의 예시는 종종 디지털TV이다("그러나 상상력에 휴식을 주는 환상은
불법입니다.[중략] 디지털 TV의 바늘 같은 잽을 막는 것은 실제로 그렇게
쉬운 일이 아닙니다")(Heffernan, 2011).

사진가 케빈 반 알스트는 작업을 구상하면서, 인쇄 매체의 시각적
재현의 대상을 책으로, 스크린 매체의 시각적 재현의 대상을 TV의 시각적
은유인 SMPTE 색상 막대로 잡았다. 3단의 색상 막대는 7개의 색상별
책으로 구현된 상단부, 톱니 모양의 성채를 책등에 인쇄한 뒤 눕혀서 구현한
중간층, 색 공간 편차와 흑색 사각형들의 조합을 책등에 인쇄한 뒤 눕혀서
만든 하단부로 조합되어 입체적 구조물이 되었다. 그가 보여주는 간결한
우아함은 작업결과물 자체 뿐만 아니라 작업의 추상적 요소 및 기획에서도

발견할 수 있는데, 물리적 대상인 책과 추상적 대상인 색상 막대가 대조를 이루고, 재현을 위한 재료인 책이 가진 입체적 특징과 재현의 결과물인 (책등으로 구현된) 색상 막대가 가진 평면적 특징이 또다시 대조를 이루기 때문이다.

3.6. 작업의 비평적 도구로의 확장: 낙원의 제니퍼와 콘스탄트 둘라트

낙원의 제니퍼(Jennifer In Paradise)는 어도비 포토샵(Adobe Photoshop)의 공동제작자 존 놀(John Knoll)이 1987년 당시의 연인이자 이후 아내가 된 제니퍼 놀을 찍은 사진으로, 포토샵 합성에 이용된 최초의 컬러 디지털 이미지로 간주된다.도판17 당시 ILM(Industrial Light & Magic)에서 함께 일했던 그들은 영화의 후반 작업을 마친 후 보라보라 섬으로 휴가를 떠났고 해당 사진을 찍었다(Comstock, 2014). 형제인 토마스 놀(Thomas Knoll)이 매킨토시 플러스에서도 돌아가는 소프트웨어를 개발중이라는 것을 알게 된 그는 개발을 더욱 추진하도록 설득했고, 결국 포토샵이라고 불리는 소프트웨어를 완성하게 된다. 문제는 소프트웨어의 역량을 보여주기 위한 시연에 필요한 견본 이미지였는데, 당시에는 사용 가능한 디지털 이미지가 거의 존재하지 않았다. 우연히 애플 사의 ATG 사무실에 있는 평판 스캐너를 사용할 기회를 얻은 존 놀은 타히티에서 찍은 아내의 사진으로 디지털 이미지를 만들어 시연에 사용하기 시작했다. 낙원의 제니퍼는 한때 가장 많이 변형된 사진 중 하나였으며(Meer, 2014) "카메라가 결코 거짓말을 하지 않는 세상에 거주한 마지막 여성(the Last Woman to Inhabit a World Where the Camera Never Lied)"(Comstock, 2014)으로 언급되기도 한다.

인터넷 아트와 연관된 작가인 콘스탄트 둘라트(Constant Dullaart)는 주로 현대사회의 디지털 정보기술과 연관된 공적 영역과 사적 영역, 권력과 익명성에 관한 의견을 제시한다. 250만 개의 인스타그램 계정을 구매하여 '좋아요'를 예술계 인물들에게 배분하거나, 헤션(Hessian) 용병부대의 이름을 사용하여 수천 개의 가짜 페이스북 계정을 만들어 가상의 군대를 조직하거나(Wikipedia, n.d.), 구글 검색 창의 형태를 움직이는 입의 애니메이션으로 변환하여 구글의 서비스 약관을 읽는 웹사이트를 제작하여 웹에서의 투명성과 권리에 관한 관점을 역설하는 등, 그는 농담과 수행적 실천 사이에서 기술과 권력의 관계와 세상을 인식하는 방식의 변화에 관한 작업을 만들어 왔다. 이는 콘스탄트 둘라트의

독특한 에세이 '발코니주의(Balconism)'에 잘 드러나 있는데(Dullaart, 2014), 발코니라는 단어의 사용은 런던 주재 에콰도르 대사관의 발코니에 서있는 줄리언 어샌지(Julian Assange)의 사진에서 착안한 것이다. 영국 영토이지만 에콰도르에 너무 가까워 영국 당국이 진입하지 않은 이 독특한 공간은 "사회 바깥의 공간"을 뜻하는 가능성의 기호로 사용된다(Carey-Kent, n.d.). 즉, 우리는 모두 공적 공간과 사적 공간의 점이지대로서의 발코니에 있으며, "개방이 아닌 암호화를 통한 자유"를 통해 기술 기반 사회의 개인이 공공 영역에 접속하는 문화적 코드를 정의해야 한다는 것이다(Meer, 2014).

둘라트는 낙원의 제니퍼를 "최초의 포토샵 밈"이자 "역사상 가장 영향력 있는 이미지 조작 프로그램에 의해 공개적으로 변경된 최초의 이미지"로서의 중요성을 발견하는 한편, 다양하게 변형되어 생산되었던 낙원의 제니퍼 이미지를 이제 온라인에서 찾기 어렵다는 점을 강조한다(Dullaart, 2013). 그는 디지털 고고학자를 자처하며 자신이 찾을 수 있는 몇 안되는 이미지의 흔적들을 복원하려 했고, 사용할 수 있는 모든 포토샵 필터를 사용하여 72개의 낙원의 제니퍼 이미지를 만들어, 배경화면과 렌티큘러 인쇄물을 제작했다(Meer, 2014). "카메라를 등진 익명의 토플리스 백인 여성"(Dullaart, 2013)이 복제-재생산되었다는 사실은 레나와 차이나걸과 같은 예시, 즉 '보기에 아름다운 대상'으로 재현되는 여성의 이미지에 관한 문제의식만을 다루기 쉽다. 둘라트의 경우 그것을 특정한 형태의 윤리적 호소로 전환하기보다는, 해당 문제를 포함하는 더 큰 집합—공적 기술과 사적 개인 사이의 접점과 연결방식—을 우스꽝스럽게 증폭하는 수행적 작업을 택했다. 해당 작업물은 그의 전시 ‹스트린젠도, 사라지는 매개자들(Stringendo, Vanishing Mediators)›(2014)을 구성하는 주요 출품작이 되었다. 도판18 특정한 기능적 이미지를 컴퓨터가 매개하는 기술적 미래에 관한 자신의 문제의식 안으로 포함시켜, 기술세계의 역사에서 중요한 순간을 새롭게 수집하여 재배포한 것이다.

4. 결론

기능적 이미지를 활용한 창작은, 특징적인 기능적 시각물을 발견한 후 구체성을 최소화하고 추상성을 극대화하는 과정에서, 형태적 특성을

도판 17. Jennifer In Paradise.

도판 18. Jennifer in Photoshop, Creative Suite 6 by Constant Dullaart.

창작자의 의도를 전달하는 아트워크로 재창안하는 기본적인 예시로
시작했다. 이는 조금씩 고도화되어, 창작자가 원래 가지고 있는 방법론
안에 기능적 이미지의 참조를 자연스럽게 결합하는 방식으로, 또는
화면을 구성하는 아트워크의 기본 단위로 활용되어 창작자의 시각 언어를
배열하는 수단으로 활용된다. 더 나아가 은유와 함축의 기술로 소환된
기능적 이미지는 때로는 전체를 나타내는 부분으로서 시각적 인용의
방식으로, 또다른 예로는 평면성과 입체성, 물질성과 추상성의 변환을
가로지르는 적극적인 변용의 방식으로 활용되었다. 마지막으로, 역사적인
의미를 지닌 특정한 기능적 이미지는 창작자의 작업세계를 확장하는
비평적 도구로서도 사용될 수 있다. 이와 같이 기능적 이미지의 다양한
속성과 그를 참조적으로 활용하는 창작 방식이 지닌 범용성은 더 심도깊은
분석과 넓은 범위의 연구를 통해 긍정적으로 탐구될 수 있을 것이다.

참고 문헌

길상희 (2018). 얀 치홀트와 하라 켄야의 기능적 디자인의 가치. '기초조형학연구', 19(2), 1–10.

김정혜 (2022). 프랭크 L. 라이트의 유기체주의적 건축과 철학적 영향. '한국예술연구', (38), 45–68.

박해천 (2009). '인터페이스 연대기'. 디자인플러스.

박호현 (2015). 소우 후지모토 건축과 베르나르 추미의 건축에 나타난 사이공간(In-between space) 개념에 대한 비교연구. '한국실내디자인학회논문집', 24(6), 87–95.

이용욱 (2021). 기술편집예술의 대상과 인식 연구. '국어국문학', (196), 113–143.

임근준 (2023). 현대미술계 바깥의 현대미술: 포스트컨템포러리 아트로서의 스트리트 패션에 관한 메모. '월간미술', 35(3), 90–95.

장용순 (2015). 이토 토요 건축에 나타난 구조/표피/공간 개념에 대한 연구. '대한건축학회논문집', 31(12), 111–120.

Blauvelt, A. (2011). Graphic Design: Now In Production. Walker Art Center.

Davies, S. (2010). Functional Beauty Examined. Canadian Journal of Philosophy, 40(2), 315–332.

Leddy, T. (2011). Glenn Parsons and Allen Carlson, "Functional Beauty". Philosophy in Review, 31(3), 221–224.

Mumford, M. (1989). Form Follows Nature: The Origins of American Organic Architecture. Journal of Architectural Education, 42(3), 26–37.

Munson, D. (1996). A Note on Lena. IEEE Transactions on Image Processing, 5(1), 3–3.

Parsons, G. & Carlson, A. (2008). Functional Beauty. Oxford: Clarendon Press.

Steadman, P. (1979). The Evolution of Designs: Biological Analogy in Architecture and the Applied Arts. Routledge & Cambridge University Press.

Stolnitz, J. (1960). Aesthetics and Philosophy of Art Criticism: A Critical Introduction. Houghton Mifflin.

국가기술표준원. (2018, November 20). '사진-전자식 정지 영상 카메라-해상도 측정'. https://www.standard.go.kr/KSCI/standardIntro/getStandardSearchView.do?menuId=503&topMenuId=502&ksNo=KSAISO12233&tmprKsNo=KSAISO12233&reformNo=02

온양민속박물관. (n.d.). '동물과 문양'. http://onyangmuseum.or.kr/special/2905

Bettridge, T. (2018, March 26). VIRGIL ABLOH: "Duchamp is my Lawyer". 032c. https://032c.com/magazine/duchamp-is-my-lawyer-virgil-abloh

Bowyer. (n.d.). Butterfly Dream. https://bowyer.kr/Butterfly-Dream

Carey-Kent, P. (n.d.). Stringendo, Vanishing Mediators. Photomonitor. https://photomonitor.co.uk/exhibition/dullaart

Carter, E. (2017, December 4). Edwards AFB Satellite Calibration Targets: Edwards Air Force Base, California. Atlas Obscura. https://www.atlasobscura.com/places/edwards-afb-satellite-calibration-targets

Comstock, G. (2014, June 13). Jennifer in paradise: the story of the first Photoshopped image. The Guardian. https://www.theguardian.com/artanddesign/photography-blog/2014/jun/13/photoshop-first-image-jennifer-in-paradise-photography-artefact-knoll-dullaart

Constant Dullaart. (n.d.). In Wikipedia. https://en.wikipedia.org/wiki/Constant_Dullaart

Dullaart, C. (2013, September 5). A Letter to Jennifer Knoll. Rhizome. https://rhizome.org/editorial/2013/sep/5/letter-jennifer-knoll

Dullaart, C. (2014, March). Balconism: A Manifesto. Art Papers. https://www.artpapers.org/balconism

Eastman Kodak Company. (1946). Kodak Photo Introductory Issue [Brochure]. https://mcnygenealogy.com/book/kodak/kodak-photo-v1-n1.pdf

Harvard GSD. (2017, October 31). Core Studio Public Lecture: Virgil Abloh, "Insert Complicated Title Here"[Video]. Youtube. https://www.youtube.com/watch?v=qie5VITX6eQ&t=623s&ab_channel=HarvardGSD

Heffernan, V. (2011, January 14). Watch Me, Read Me. The New York Times. https://www.nytimes.com/2011/01/16/magazine/16FOB-medium-t.html

Mattern, A. (n.d.). Average Subject / Medium Distance. https://andymattern.com/average-subject-medium-distance

Meer. (2014, July 2). Constant Dullaart. Stringendo, Vanishing Mediators. https://www.meer.com/en/10033-constant-dullaart-stringendo-vanishing-mediators

Philips Circle Pattern. (n.d.). In Wikipedia. https://en.wikipedia.org/wiki/Philips_circle_pattern

SMPTE Color Bars. (n.d.). In Wikipedia. https://en.wikipedia.org/wiki/SMPTE_color_bars

The Digital Picture. (n.d.). About ISO 12233 Resolution Chart Image Quality Testing. https://www.the-digital-picture.com/Help/ISO-12233.aspx

Bae Minkee

Creation Through Referential Utilization of Functional Images and its Example

Keyword: functionalism, reference, functional image, visual creation, analysis

Abstract

There are various materials that can be used as tangible and intangible starting points for visual creation, especially in the current technological environment where a lot of information is distributed. However, many practical considerations are required on what to choose at the beginning stage, how to design the work process, and how to set the standard for 'completely created by myself'. In this paper, I examine design works made in various referential ways, using 'image for image, which exists as a technical standard for producing aesthetic objects but has aesthetic properties in itself', which can be defined as functional images or test images. In the process, it examines the referential and imitative aspects of functionalism's historical origin, and describes the variability and extensibility that are logically included in the intention to designate function through exploration of the relationship between function and beauty. In addition, the standard, variable, and non-standard properties inherent in functional beauty, and the versatility of the referential creation method and related examples are also examined. 6 works that use functional images as a reference are described according to how they are used. The first case utilizes a functional composition aesthetically, the second case combines multiple visual creation methods, the third case uses functional images in a complex manner as a basic unit of visual creation, the fourth and the fifth cases uses visual metaphors and implicit expressions of text, and the sixth case of expanding the world of work using functional images as a critical tool for work is described.

교신 저자: 민본 박미정

형태와 구조 분석을 통한 한글 명조체 세분법 제안 —sm세명조, sm신명조, sm신신명조, 산돌명조, 윤명조를 중심으로

한글, 타이포그래피, 명조체, 형태, 구조, 세분법

초록

한글 명조체는 붓으로 쓰인 글씨를 활자화하면서 생성된 글자 스타일로 흔히 부리가 있는 활자체 양식을 뜻한다. 박경서체 이후 100여 년간 매체의 변화와 사회적 미감의 진화를 겪으며 실로 다양한 특징을 가진 명조체들이 개발되어 왔음에도 불구하고, 그 명칭이나 용어가 정확하게 세분된 예시는 많지 않다.

연구자는 '명조체'라는 용어로 대유되는 대상 군을 세분화하기 위해 명조체 활자의 낱글자 형태와 구조를 분석하는 틀을 만들고, 그 틀을 통해 형태적으로 대표성을 가지며 변화의 흐름이 보이는 다섯 가지 명조체를 분석했다. 그 결과 형태와 구조상 공통점을 가지는 서로 다른 세 개의 그룹을 발견할 수 있었다. 이렇게 세분된 명조체들은 형태와 구조상 분명한 차이점이 있고, 나아가 각각 서로 다른 인상과 성격을 가질 만큼 그 표현력에 차이가 있다. 그 차이는 기능적인 분화가 일어날 만큼 유의미한 차이라 하겠다. 새롭게 세분된 명조체의 특성을 잘 활용하면 도서의 분야와 내용, 용도에 따라 본문용 활자를 구분 지어 활용할 수 있다. 이로써 본문용 타이포그래피가 다채로와질 수 있을 것이다.

1. 서론

1-1. 연구의 배경과 목적

사상이나 뜻, 스토리와 정보 등을 전달하는 매체에서 특정 내용이나 단락을 요약하고 대표하는 짧은 글이 아니라 본론 전체 즉, 실제적인 내용 전반에 적용한 활자를 본문용 활자라고 한다. 본문은 대체로 긴 문장으로 이루어져 있기 때문에 읽는 이가 피로감을 느끼지 않고 편하게 읽으며 내용에 집중할 수 있어야 한다. 이것이 절대적인 잣대는 아닐 수 있지만, 일반적으로 판매를 목적으로 한 도서의 본문은 대부분 이 기준을 따르고 있다.

라틴 알파벳의 경우 세리프 여부에 따라 세리프체, 산세리프체로 분류하기도 하지만, 활자가 가지는 역사와 문화적 배경, 사용하고자 하는 목적에 따라 각각의 활자로 인지하는 경향이 크다. 김현미(2007)에 따르면 타임즈로만(Times Roman)은 정해진 지면에 많은 정보를 실어야 하는 신문 타임즈에, 사봉(Sabon)은 당시 성경책과 달리 새로운 시도를 했던 위시번 성경에 본문 활자체로 사용되었다.

한글 명조체의 경우 다른 형태의 획과 구조, 인상을 지녔음에도 불구하고 '명조체' 하나로 인식하는 경우가 많아 해당 매체의 내용이나 특징에 맞추어 사용하기 어려울 때가 있다. 이에 각 활자체의 특징을 살펴보고 그에 따라 구분하려는 시도가 필요하다.

이 글에서는 1930년대 이후 '명조체'라는 이름으로 개발되어온 한글 활자 군을 관찰한다. 그 결과 명조체에는 두 세기에 걸쳐 다양한 형태적·구조적 진화 과정이 있었으며, 그것이 서로 다른 양식으로 인정받을 만큼의 차별성이 발생했음을 직접 비교를 통해 밝히고자 한다. 나아가 '명조체'를 분화함으로써, 한글 명조체가 다양한 장르의 본문을 더 적절하게 표현할 수 있는 가능성을 모색하고자 한다.

1-2. 연구 범위

박경서체 이후에 출시된 많은 명조체들 중에서 형태적으로 대표성을 가지며 변화의 흐름이 보이는 다섯 가지 명조체를 선택했다. 그것은 sm세명조, sm신명조, sm신신명조, 윤명조, 산돌명조(제작년도 순서)로 단행본 도서의 본문 및 제목 활자로 다양하게 사용되고 있다.

최정호, 김진평, 특허청(안상수·한재준·이용제), 이용제, 노은유의 연구를
살펴보면 활자체를 분석할 때에 두 가지 시각이 있음을 알 수 있다. 첫째,
획의 구체적인 형태에 대한 관찰, 그리고 활자면 안에 자소가 배열되는
방식, 즉 구조에 대한 관찰이다.

최정호는 속공간의 안배, 균형과 조화, 글자의 무게중심, 글자
중심의 흐름 등을 한글꼴의 분석 기준으로 삼았다.

김진평은 활자체 변천 요인을 필기구의 영향, 필기 습관의 영향,
활자 제조법의 영향, 활자 용도의 영향으로 보았다. 또한, 한글 글꼴의
특성을 비교 분석하기 위해서 줄기의 성격, 닿자의 특징, 글자의 구성을
중심으로 글꼴을 분석하고 활자체 변천 계보도를 작성했다.

특허청(안상수·한재준·이용제)은 활자 꼴 간의 유사성
판단 기준으로 낱글자 구조(글자의 외곽 형태, 글자의 내부 공간
형태, 닿자·홀자·받침의 조합과 비례감, 닿자·홀자·받침사이의 간격,
닿자·홀자·받침의 높낮이(위치), 활자의 너비(비례 너비, 고정 너비), 시각적
무게 중심, 밀도와 여백(성긴 정도)), 낱글자 표현(줄기의 방향, 줄기의 굵기,
모짐과 둥금, 굽음과 곧음, 줄기의 이음), 낱글자 구성요소(부리·귀와 맺음,
굴림과 꺾임, 보와 기둥의 기울기와 형태, 삐침과 내리점, 상투와 꼭지),
활자의 전체적인 인상(판짜기 표정-글자와 낱말 사이, 글줄 사이, 질감과
농도, 균형과 조화 등)을 제시했다.

이용제는 한글 글자꼴을 낱자, 낱글자 단위로 구분하여 분석하고
글줄(문장) 단위의 특징을 관찰해야 각 글자꼴의 속성을 이해할 수 있다고
했다. 구체적인 방법으로 구조, 무게중심, 균형, 비례, 운필, 도구에 따라
분석했다.

노은유는 형태적 분석 요소와 구조적 분석 요소로 활자를 분석했다.
형태적 요소 중 닿자는 삐침의 기울기와 휨 정도, 상투의 크기와 형태,
'ㅊ/ㅎ'의 첫 줄기의 방향과 길이, 'ㅈ'의 형태(꺾임 지읒, 갈래 지읒), 'ㅋ'의
덧줄기 등이 있고, 홀자는 기둥의 부리와 맺음, 보의 첫 돌기와 맺음, 곁줄기,
짧은 기둥, 이음줄기의 기울기와 휨 정도 등이 있다. 구조적 요소로는
첫닿자, 홀자, 받침의 비례 관계로 세로 모임 꼴에서 낱글자와 닿자의 너비
비례 / 낱글자와 첫닿자, 받침의 높이 비례 등의 관계를 살펴보고, 가로
모임 꼴에서 첫닿자의 위치, 가로 모임 꼴 받친 글자에서 홀자 기둥을
중심으로 한 받침 'ㄴ'의 좌우 비례, 기둥과 곁줄기의 높이 비례, 가로줄기와

세로줄기의 굵기 비례 등이 있다.

연구자는 노은유의 분석 기준에 최정호, 김진평, 안상수·한재준·이용제, 이용제가 제시한 기준을 덧붙여 다음과 같은 분석 기준을 마련했다.

낱글자별 형태적 특징 기준 : ㅅ·ㅈ·ㅊ 사선 획의 형태, 이음줄기와 이음보의 휨 정도, 낱자 'ㅋ'의 덧줄기, 낱자 'ㄱ, ㅋ'의 꺾임 형태, 낱자 'ㅇ', 'ㅎ', 'ㅊ'과 보에서 붓의 흔적, 낱글자 대비 닿자의 비율, 받침 위치, 곁줄기 위치 등이다.

글자 겹쳐보기 : 글자를 겹쳐봄으로써 각 활자체의 구조를 살펴본다. 시대에 따라 활자 구조가 변화하는 과정을 살펴보고 그 사이에서 각 활자체 간 유사점과 차이점을 살펴본다. 활자의 비율과 공간, 쓰기 방향 변화에 따른 닿자 위치, 사선 획을 가진 낱자의 기울기와 휨 정도와 그에 따른 활자의 인상 등을 살펴본다.

활자체 분석을 위해 최소 기준자를 선정한다. 방법은 다음과 같다.

먼저 각각 24개, 18개, 22개의 낱자가 포함된 3개의 팬그램을 찾아 52개의 낱글자를 수집한다. 거기에서 서로 겹치는 낱글자 2개를 제외하고 겹닿자로 구성된 낱글자 3개, 가장 획이 많은 낱글자 2개, 가장 획이 적은 낱글자 1개를 추가해 총 56개의 비교 기준자를 선정한다.

정 참판 양반 댁 규수 큰 교자 타고 혼례 치른 날—18 자
다람쥐 헌 쳇바퀴에 타고파—9자('타고' 2자 제외)
덧글은 통신 예절 지키면서 표현 자유 추구하는 방향으로—23 자
앓 닭 꽃 빼 를 그—6 자

1.4. 용어 정의

이 글에서 사용한 용어는 다음과 같다.

도판 1. 용어 정리

타이포그라피사전에 따르면 활자란 반복해서 사용할 수 있도록 유형화하고 고정화하여 조립과 해체가 가능한 글자를 말하고 활자체란 활자 한 벌에 일정하게 나타나는 형식과 인상을 말한다. 하나의 활자체를 디자인하기 위해서는 일정한 형식과 인상을 가진 한 벌의 활자를 그려야 한다고 할 수 있다.

2. 본론

한글 명조체 활자의 형태적 차이를 규명하기 위해 낱글자 형태를 비교하고, 구조적 차이를 규명하기 위해 글자를 겹쳐본다.

2-1. 낱글자 형태 비교

앞에서 말한 낱글자의 형태를 비교 분석한다. 여기서는 각 활자체의 크기를 동일하게 설정하고 문자 폭은 100%로 설정했다.

2-1-2. 낱자 'ㅅ, ㅈ, ㅊ' 형태

가로 모임 글자를 보면 sm세명조는 삐침과 내리점 길이 차이가 가장 크고 두 획의 방향이 가장 역동적이며 뻗어나가는 힘이 강하게 느껴진다. 두 획의 붙임 지점의 각도기 디른 활자체에 비해 크고 휨 정도가 가파르며 각도는 비대칭적이다. 붙임 위치는 삐침 중앙보다 약간 위쪽이다. sm신명조·sm신신명조는 삐침과 내리점 형태가 서로 비슷하다. 삐침과 내리점의 길이 차이는 sm세명조보다 적고 삐침의 운동감과 힘이 적어졌으며 두 획의 붙임 지점 각도도 세명조보다 적고 휨 정도는 세명조에 비해 대칭적이다. 붙임 위치는 삐침 중앙보다 약간 위쪽이다. 윤명조의 삐침과 내리점의 길이 차이는 sm신명조·sm신신명조보다 적다. 두 획의 붙임 지점 각도가 sm신명조·sm신신명조보다 크고 두 획의 휨 정도가 거의 대칭을 이룬다. 붙임 지점은 삐침의 중앙에서 약간 위로 다른 활자체와 비교했을 때 가장 아래에 있다. 산돌명조의 삐침과 내리점의 길이 차이는 윤명조보다 크고 두 획의 붙임 지점 각도는 윤명조보다 작고 휨 정도도 비대칭적이다. 붙임 위치는 윤명조에 비해 조금 위에 있다.

세로 모임 글자도 가로 모임과 비슷하지만, 세명조의 내리점은 거의 수평에 가깝다. 삐침과 내리점이 길이나 각도면에서 비대칭적이고 긴장감과 뻗어나가려는 운동감이 가장 크다. sm신명조·sm신신명조를 지나 윤명조로 오면서 내리점이 점점 삐침과 대칭을 이룬다. 이로 인해 활자체의 긴장감이나 운동감이 점차 적어지고 있다. 산돌명조의 내리점은 뻗어나가려는 힘이 보인다.

'ㅅ'이 받침에 사용될 때도 첫닿자로 사용될 때와 대체로 비슷하다. sm세명조의 내리점은 붓을 가만히 내려놓은 것처럼 완만한 곡선으로

이루어졌고 sm신명조·sm신신명조는 획 끝에서 위로 올려 획을 맺는다.
윤명조도 붓을 내려쓰다가 위로 올려 맺지만 더 직선적이고 각도는
거의 대칭을 이룬다. 산돌명조는 삐침에 힘이 있고 내리점은 가벼운
느낌이다. 도판2

　　　'ㅈ', 'ㅊ'도 'ㅅ'의 경우도 비슷하다. 갈래지읒인가 꺾임지읒인가에
따라 첫닿자의 외곽 형태가 sm세명조에서 비대칭이었다가 윤명조로
가면서 점차 대칭이 된다. 내리점이 길어지고 삐침과의 붙임 각도 변화에
따라 두 획의 길이와 휨 정도도 대칭으로 변화하고 있다. 산돌명조는
비대칭적 성격이 있다. 도판3

도판 2. 각 활자체의 'ㅅ' 형태

도판 3. 각 활자체의 'ㅈ', 'ㅊ' 형태.

2-1-3. 이음줄기와 이음보의 휨 정도

sm세명조의 휨 정도가 가장 심하고 sm신명조, sm신신명조는
sm세명조보다 완만하며 윤명조는 다른 활자체와 비교했을 때 가장
완만하고 이음보는 거의 수평에 가깝다. 산돌명조는 경사를 가진다. 도판 4

2-1-5. 낱자 'ㅋ'의 덧줄기

sm세명조는 획의 뻗어나가려는 방향과 힘이 가장 크게 느껴진다. 덧줄기
시작 지점과 끝 지점이 다른 활자체들과 비교했을 때 굵기 차이가 가장
크며 휨 정도도 가장 심하다. sm신명조·sm신신명조는 획의 굵기 차이가
있고 힘의 강약도 있지만, sm세명조보다 적다. 윤명조는 다른 활자체들과
비교했을 때 덧줄기 각도가 수평에 가까우며 시작 지점과 끝 지점의 굵기
차이도 적다. 산돌명조는 각도와 운동감이 있다. 도판 5

sm세명조 sm신명조 sm신신명조 윤명조 산돌명조

도판 4. 각 활자체의 이음줄기와 이음보의 휨 정도.

덧줄기 끝 지점
덧줄기 시작 지점

sm세명조 sm신명조 sm신신명조 윤명조 산돌명조

도판 5. 각 활자체의 'ㅋ'의 덧줄기.

2-1-6. 낱자 'ㄱ, ㅋ'의 꺾임 형태

sm세명조와 sm신명조는 사선 형태이고 sm신신명조는 수평 형태이다. 산돌명조는 sm신명조와 신신명조의 중간 정도로 완만한 사선 형태를 이루며 윤명조는 둥근 형태이다. 도판6

2-1-8. 낱자 'ㅇ', 'ㅎ', 'ㅊ'과 보에서 붓의 흔적

'ㅇ', 'ㅎ'의 경우 sm세명조와 sm신명조는 획이 시작할 때 굵었다가 마칠 때 얇아진다. 이로 인해 상투와 맺음 굵기가 다르다. 이것은 글씨를 쓸 때 붓의 움직임에 따른 힘의 강약, 즉 붓의 흔적이라 할 수 있다. sm신신명조, 산돌명조, 윤명조의 경우 상투는 있으나 획의 굵기 차이는 없다. 양식화되면서 붓의 흔적이 사라진 것으로 보인다. 윤명조는 다른 활자체들에 비해 상투가 두껍고 뭉툭하다. 'ㅎ'과 'ㅊ'의 경우 sm세명조의 꼭지는 획이 시작할 때는 얇고 끝날 때는 둥글다. sm신명조·sm신신명조는 이 형태가 양식화되었고 윤명조는 시작과 끝이 모두 둥글다. 산돌명조는 시작은 두껍고 끝으로 갈수록 얇아진다.

보의 경우 sm세명조는 획을 긋다가 붓을 가볍게 내려놓은 것처럼 맺음이 완만하고 sm신명조, sm신신명조, 윤명조, 산돌명조는 보의 오른쪽 위에서 획이 마무리된다. 또한 sm세명조, m신명조, sm신신명조, 산돌명조의 보는 오른쪽 위를 향한 기울기가 있으나 윤명조는 수평적이다. 도판7

2-1-1. 낱글자 대비 닿자의 비율

'를'의 경우 윤명조의 닿자 크기가 가장 크고 그 다음으로 sm신명조, sm신신명조의 닿자 크기가 크며 그 다음은 산돌명조, sm세명조 순서이다. sm신명조와 sm신신명조는 닿자 비율이 비슷한데 sm신명조가 기울기가 조금 더 강하다. 도판8

2-1-4. 받침의 위치

받침은 대체로 가로 모임 글자일 경우 글자 오른쪽에, 세로 모임 글자일 경우 글자 중앙에 위치한다. sm세명조의 받침은

sm세명조 sm신명조 sm신신명조 윤명조 산돌명조

도판 6. 각 활자체의 꺾임

sm세명조 sm신명조 sm신신명조 윤명조 산돌명조

도판 7. 각 활자체의 붓의 흔적.

각 글자의 첫닿자 너비 ⸱⸱⸱⸱

sm세명조 sm신명조 sm신신명조 윤명조 산돌명조

도판 8. 각 활자체의 닿자 비율.

다른 활자체에 비해 전체 글자에서 오른쪽으로 치우쳐 있다.
sm신명조·sm신신명조·윤명조·산돌명조는 sm세명조에 비해 글자 중앙에
가깝다. 네 개의 활자 중에서 sm신명조의 받침이 가장 오른쪽에 치우쳐
있고 윤명조의 받침이 글자 전체에 차지하는 비율이 가장 크다. 도판9

2-1-7. 곁줄기의 위치

곁줄기는 기둥과의 관계와 첫닿자와의 관계를 말할 수 있다. sm세명조는
곁줄기가 전체 기둥의 중간 정도에 있고 첫닿자의 아래쪽 끝에 위치한다.
sm신명조·sm신신명조도 기둥 중간, 첫닿자 아래쪽에 위치해 sm세명조와
비슷하다. 윤명조의 곁줄기는 전체 기둥의 중앙 위쪽에 있으며 첫닿자의
중간 정도에 있을 정도로 위치가 글자 상단으로 이동했다. 산돌명조의
곁줄기는 기둥의 중간 정도, 닿자 끝쪽에 위치한다. 안쪽 곁줄기는 다섯
활자체 모두 기둥 중앙보다 약간 위, 첫닿자의 중간보다 약간 위에
위치한다. 쌍곁줄기도 홑곁줄기와 비슷한데 sm세명조의 곁줄기가 기둥과
첫닿자 대비 가장 아래쪽에 있고 윤명조가 가장 위에 있다.

　　　겹기둥에 있는 곁줄기의 경우 sm세명조는 안쪽 기둥의 아래쪽에
위치하고 첫닿자 'ㅌ'의 덧줄기 아래에 위치한다. sm신명조·sm신신명조는
안쪽 기둥 중앙보다 약간 위, 'ㅌ'의 덧줄기와 거의 비슷한 지점에 위치한다.
윤명조도 안쪽 기둥 중앙보다 약간 위, 'ㅌ' 덧줄기와 거의 비슷한 지점에
위치한다. 산돌명조는 안쪽 기둥 중앙보다 약간 위, 'ㅌ'의 덧줄기와 거의
비슷한 지점에 위치한다.

　　　첫닿자 위치를 비교하면 윤명조의 첫닿자가 가장 크고 속공간이
넓으며 글자 상단에 있다. sm신명조, sm신신명조, 산돌명조는 첫닿자
크기와 위치가 비슷하다. sm세명조의 첫닿자 크기가 가장 아래에 있고
크기도 작다. 도판10

2-2. 구조 비교

이번에는 각 활자체의 구조를 비교 분석한다. sm세명조, sm신명조,
sm신신명조, 윤명조, 산돌명조의 구조를 비교하되, sm 계열 중 제작년도가
가장 오래된 sm세명조와 sm신명조를 비교하고 sm신명조와 sm신신명조를
비교한 다음, sm신신명조와 산돌명조를 비교한다. 그리고 나서 산돌명조와
윤명조를 비교하고 윤명조와 sm세명조를 다시 비교한다. 이때 활자

받침 시작 지점과
기둥을 연결

첫닿자가 중앙에
오도록 받침 위치 표시

| sm세명조 | sm신명조 | sm신신명조 | 윤명조 | 산돌명조 |

도판 9. 각 활자체의 받침 위치.

기둥 시작 지점
닿자 시작 지점
닿자 끝 지점

기둥 끝 지점

| sm세명조 | sm신명조 | sm신신명조 | 윤명조 | 산돌명조 |

도판 10. 각 활자체의 곁줄기 위치.

크기는 시각적 크기를 동일하게 적용했는데, 그 이유는 산돌명조가 다른
활자체들보다 크기가 작아서 같은 포인트를 적용하면 구조를 비교하기
적절하지 않기 때문이다. 구조 비교에 용이하도록 각 글자의 기둥 길이가
비슷하도록 크기를 맞췄다.

또한, 각 활자체가 본문으로 사용되었을 때를 비교하기 위해 조판한
예도 함께 제시한다. 연구자가 각 활자체의 가장 이상적이라고 여기는
글자 사이, 글줄 사이를 적용해 제시한다. 또한, 이것을 적용하지 않고 각
활자체가 가지고 있는 본래의 글자 사이가 적용된 예시도 함께 제시한다.

2-2-1. sm세명조와 sm신명조

sm세명조의 너비가 sm신명조보다 조금 좁고 닿자 비율이 적다.
sm세명조의 첫닿자가 sm신명조보다 작고 전체 글자 대비 아래쪽에 있다.
sm세명조의 받침닿자가 sm신명조보다 오른쪽으로 치우쳐 있고 그만큼
공간이 많다. sm세명조의 'ㅈ'은 갈래지읒이고 sm신명조는 꺾임지읒이다.
sm세명조의 이음줄기나 'ㅅ'의 삐침 등 사선 휨 정도가 sm신명조에 비해
가파르다. 도판 11

정참판양반댁규수큰교타혼례치
른날다람쥐헌쳇바퀴에파덧글은
통신예절지키면서표현자유추구
하는방향으로않닭꽃빼를그

도판 11. sm세명조(■)와 sm신명조(■) 구조 비교.

sm세명조로 조판한 단락(좌)이 sm신명조로 조판한 단락(우)보다
글자가 작아 보이고 전체적으로 짜임새 있으며 정갈한 느낌이 든다.
sm신명조로 조판한 단락은 sm세명조로 조판한 단락에 비해 회색도가
고르지 않고 글자 사이에 비해 단어 사이가 넓다. 도판 12, 13

체육관 분위기는 아늑했다. 개방된 공간과
장식들 덕분에 따뜻하고 환영하는 느낌이었다.
내 눈길을 사로잡은 것은 운동기구로 짐작되는
물건들이었다. 여태껏 한 번도 보지 못한 것들이
마치 군대 수송부대에 각 잡혀 주차된 지프차들처럼
바닥을 차지하고 있었다. 가운데 있는 4개의
운동기구는 싱글 침대와 비슷하게 생겼으며,
멋스럽게 광이 나는 나무로 만들어진 튼튼한 틀과
조각된 발톱 모양의 다리로 이루어져 있었다.

체육관 분위기는 아늑했다. 개방된 공간과
장식들 덕분에 따뜻하고 환영하는 느낌이었다.
내 눈길을 사로잡은 것은 운동기구로 짐작되는
물건들이었다. 여태껏 한 번도 보지 못한 것들이
마치 군대 수송부대에 각 잡혀 주차된 지프차들처럼
바닥을 차지하고 있었다. 가운데 있는 4개의
운동기구는 싱글 침대와 비슷하게 생겼으며,
멋스럽게 광이 나는 나무로 만들어진 튼튼한 틀과
조각된 발톱 모양의 다리로 이루어져 있었다.

도판 12. sm세명조와 sm신명조가 본문 활자로 사용된 예:
글자 사이(sm세명조 -90, sm신명조 -80).

내용 출처: 『우리 안의 사자』 존 하워드 스틸 저/김난영 역, 책밥.

체육관 분위기는 아늑했다. 개방된 공간과
장식들 덕분에 따뜻하고 환영하는 느낌이었다.
내 눈길을 사로잡은 것은 운동기구로 짐작되는
물건들이었다. 여태껏 한 번도 보지 못한 것들이 마
치 군대 수송부대에 각 잡혀 주차된 지프차들처럼
바닥을 차지하고 있었다.
가운데 있는 4개의 운동기구는 싱글 침대와
비슷하게 생겼으며, 멋스럽게 광이 나는 나무로 만
들어진 튼튼한 틀과
조각된 발톱 모양의 다리로 이루어져 있었다.

체육관 분위기는 아늑했다. 개방된 공간과
장식들 덕분에 따뜻하고 환영하는 느낌이었다.
내 눈길을 사로잡은 것은 운동기구로 짐작되는
물건들이었다. 여태껏 한 번도 보지 못한 것들이 마
치 군대 수송부대에 각 잡혀 주차된 지프차들처럼
바닥을 차지하고 있었다.
가운데 있는 4개의 운동기구는 싱글 침대와
비슷하게 생겼으며, 멋스럽게 광이 나는 나무로 만
들어진 튼튼한 틀과
조각된 발톱 모양의 다리로 이루어져 있었다.

도판 13. sm세명조와 sm신명조의 글자 사이를 조정하지 않은
경우.

2-2-2. sm신명조와 sm신신명조

두 활자체의 너비와 높이, 닿자 비율과 구조가 거의 비슷하다. sm신명조가
sm신신명조에 비해 미세하게 오른쪽 위를 향해 기울어져있고
sm신신명조는 수평적이다. '표', '그' 등 sm신신명조의 세로 모임 민글자의
높이가 sm신신명조에 비해 높다. 도판 14
　　　두 활자로 조판한 단락이 크게 다르지는 않으나 sm시신명주로
조판한 단락(우)이 sm신명조로 조판한 단락(좌)보다 회색도가 고르고
무게감도 가볍게 느껴진다. 도판 15, 16

2-2-3. sm신신명조와 산돌명조

두 활자체의 구조가 비슷하다. 닿자와 홀자가 조합할 때 생기는 공간
차이때문에 글자 높이가 조금 다르다. 이 차이는 '교', '표', '으', '로', '그' 등
세로 모임 민글자와 '챗', '덧', '쥐', '빼' 등 가로 모임 글자에서도 눈에 띈다.
sm신신명조의 민글자 높이가 산돌명조에 비해 높다. 도판 17
　　　같은 크기를 적용했을 때 산돌명조로 조판한 단락(우)이
sm신신명조로 조판한 단락(좌)에 비해 크기가 조금 작고 무게감이 있다.
sm신신명조로 조판한 단락이 산돌명조로 조판한 단락보다 글줄 흐름이
일정해 보인다. 산돌명조로 조판한 단락은 sm신신명조로 조판한 단락에
비해 회색도가 고르지 않다. 도판 18, 19

2-2-4. 산돌명조와 윤명조

전체적으로 윤명조의 첫닿자가 산돌명조보다 크고 글자 상단에 있으며
받침닿자는 산돌명조보다 글자 아래쪽에 위치하는 경우가 많다. 곁줄기도
윤명조가 산돌명조보다 위쪽에 있다. 윤명조의 이음줄기와 이음보 경사가
산돌명조에 비해 완만하고 수평적이다. 산돌명조의 사선 획 휨 정도는
윤명조보다 가파르다. 도판 20
　　　윤명조로 조판한 단락(우)이 산돌명조로 조판한 단락(좌)보다
글자가 훨씬 커 보이고 글줄 흐름이 일정해 보인다. 산돌명조는 비교적
가지런하고 삼각형 형태로 보인다. 두 활자체 모두 글자 사이를 줄였지만,
단어 사이는 여전히 넓어 보인다. 두 활자체 모두 본래 가지고 있는 글자
사이가 sm세명조나 신명조, 신신명조에 비해 좁다. 도판 21, 22

정참판양반댁규수큰교타혼례치
른날다람쥐헌쳇바퀴에파덧글은
통신예절지키면서표현자유추구
하는방향으로앓닭꽃빼를그

도판 14. sm신명조(■)와 sm신신명조(■) 구조 비교

체육관 분위기는 아늑했다. 개방된 공간과
장식들 덕분에 따뜻하고 환영하는 느낌이었다.
내 눈길을 사로잡은 것은 운동기구로 짐작되는
물건들이었다. 여태껏 한 번도 보지 못한 것들이
마치 군대 수송부대에 각 잡혀 주차된 지프차들처럼
바닥을 차지하고 있었다. 가운데 있는 4개의
운동기구는 싱글 침대와 비슷하게 생겼으며,
멋스럽게 광이 나는 나무로 만들어진 튼튼한 틀과
조각된 발톱 모양의 다리로 이루어져 있었다.

체육관 분위기는 아늑했다. 개방된 공간과
장식들 덕분에 따뜻하고 환영하는 느낌이었다.
내 눈길을 사로잡은 것은 운동기구로 짐작되는
물건들이었다. 여태껏 한 번도 보지 못한 것들이
마치 군대 수송부대에 각 잡혀 주차된 지프차들처럼
바닥을 차지하고 있었다. 가운데 있는 4개의
운동기구는 싱글 침대와 비슷하게 생겼으며,
멋스럽게 광이 나는 나무로 만들어진 튼튼한 틀과
조각된 발톱 모양의 다리로 이루어져 있었다.

도판 15. sm신명조와 sm신신명조가 본문 활자로 사용된 예:
글자 사이(sm신명조 -70, sm신신명조 -80).

체육관 분위기는 아늑했다. 개방된 공간과
장식들 덕분에 따뜻하고 환영하는 느낌이었다.
내 눈길을 사로잡은 것은 운동기구로 짐작되는
물건들이었다. 여태껏 한 번도 보지 못한 것들이
마치 군대 수송부대에 각 잡혀 주차된 지프차들처럼
바닥을 차지하고 있었다. 가운데 있는 4개의 운동
기구는 싱글 침대와 비슷하게 생겼으며, 멋스럽게
광이 나는 나무로 만들어진 튼튼한 틀과 조각된
발톱 모양의 다리로 이루어져 있었다.

체육관 분위기는 아늑했다. 개방된 공간과
장식들 덕분에 따뜻하고 환영하는 느낌이었다.
내 눈길을 사로잡은 것은 운동기구로 짐작되는
물건들이었다. 여태껏 한 번도 보지 못한 것들이
마치 군대 수송부대에 각 잡혀 주차된 지프차들처럼
바닥을 차지하고 있었다. 가운데 있는 4개의 운동
기구는 싱글 침대와 비슷하게 생겼으며, 멋스럽게
광이 나는 나무로 만들어진 튼튼한 틀과 조각된
발톱 모양의 다리로 이루어져 있었다.

도판 16. sm신명조와 sm신신명조의 글자 사이를 조절하지 않은 경우.

정참판양반댁규수큰교타혼례치
른날다람쥐헌쳇바퀴에파덧글은
통신예절지키면서표현자유추구
하는방향으로않닭꽃빼를그

도판 17. sm신신명조(■)와 산돌명조(■) 구조 비교.

체육관 분위기는 아늑했다. 개방된 공간과
장식들 덕분에 따뜻하고 환영하는 느낌이었다.
내 눈길을 사로잡은 것은 운동기구로 짐작되는
물건들이었다. 여태껏 한 번도 보지 못한 것들이
마치 군대 수송부대에 각 잡혀 주차된 지프차들처럼
바닥을 차지하고 있었다. 가운데 있는 4개의
운동기구는 싱글 침대와 비슷하게 생겼으며,
멋스럽게 광이 나는 나무로 만들어진 튼튼한 틀과
조각된 발톱 모양의 다리로 이루어져 있었다.

체육관 분위기는 아늑했다. 개방된 공간과
장식들 덕분에 따뜻하고 환영하는 느낌이었다.
내 눈길을 사로잡은 것은 운동기구로 짐작되는
물건들이었다. 여태껏 한 번도 보지 못한 것들이
마치 군대 수송부대에 각 잡혀 주차된 지프차들처럼
바닥을 차지하고 있었다. 가운데 있는 4개의
운동기구는 싱글 침대와 비슷하게 생겼으며,
멋스럽게 광이 나는 나무로 만들어진 튼튼한 틀과
조각된 발톱 모양의 다리로 이루어져 있었다.

도판 18. sm신신명조와 산돌명조가 본문 활자로 사용된 예:
글자 사이(sm신신명조 -80, 산돌명조 -10).

체육관 분위기는 아늑했다. 개방된 공간과
장식들 덕분에 따뜻하고 환영하는 느낌이었다.
내 눈길을 사로잡은 것은 운동기구로 짐작되는
물건들이었다. 여태껏 한 번도 보지 못한 것들이
마치 군대 수송부대에 각 잡혀 주차된 지프차들처럼
바닥을 차지하고 있었다. 가운데 있는 4개의 운동기
구는 싱글 침대와 비슷하게 생겼으며, 멋스럽게 광
이 나는 나무로 만들어진 튼튼한 틀과 조각된 발톱
모양의 다리로 이루어져 있었다.

체육관 분위기는 아늑했다. 개방된 공간과
장식들 덕분에 따뜻하고 환영하는 느낌이었다.
내 눈길을 사로잡은 것은 운동기구로 짐작되는
물건들이었다. 여태껏 한 번도 보지 못한 것들이
마치 군대 수송부대에 각 잡혀 주차된 지프차들처럼
바닥을 차지하고 있었다. 가운데 있는 4개의
운동기구는 싱글 침대와 비슷하게 생겼으며,
멋스럽게 광이 나는 나무로 만들어진 튼튼한 틀과
조각된 발톱 모양의 다리로 이루어져 있었다.

도판 19. sm신신명조와 산돌명조의 글자 사이를 조절하지 않은
경우.

정참판양반댁규수큰교타혼례치
른날다람쥐헌쳇바퀴에파덧글은
통신예절지키면서표현자유추구
하는방향으로앓닭꽃빼를그

도판 20. 산돌명조(■)와 윤명조(■) 구조 비교.

체육관 분위기는 아늑했다. 개방된 공간과
장식들 덕분에 따뜻하고 환영하는 느낌이었다.
내 눈길을 사로잡은 것은 운동기구로 짐작되는
물건들이었다. 여태껏 한 번도 보지 못한 것들이
마치 군대 수송부대에 각 잡혀 주차된 지프차들처럼
바닥을 차지하고 있었다. 가운데 있는 4개의
운동기구는 싱글 침대와 비슷하게 생겼으며,
멋스럽게 광이 나는 나무로 만들어진 튼튼한 틀과
조각된 발톱 모양의 다리로 이루어져 있었다.

체육관 분위기는 아늑했다. 개방된 공간과
장식들 덕분에 따뜻하고 환영하는 느낌이었다.
내 눈길을 사로잡은 것은 운동기구로 짐작되는
물건들이었다. 여태껏 한 번도 보지 못한 것들이
마치 군대 수송부대에 각 잡혀 주차된 지프차들처럼
바닥을 차지하고 있었다. 가운데 있는 4개의
운동기구는 싱글 침대와 비슷하게 생겼으며,
멋스럽게 광이 나는 나무로 만들어진 튼튼한 틀과
조각된 발톱 모양의 다리로 이루어져 있었다.

도판 21. 산돌명조와 윤명조가 본문 활자로 사용된 예:
글자 사이(산돌명조 -10, 윤명조 -25).

체육관 분위기는 아늑했다. 개방된 공간과
장식들 덕분에 따뜻하고 환영하는 느낌이었다.
내 눈길을 사로잡은 것은 운동기구로 짐작되는
물건들이었다. 여태껏 한 번도 보지 못한 것들이
마치 군대 수송부대에 각 잡혀 주차된 지프차들처럼
바닥을 차지하고 있었다. 가운데 있는 4개의
운동기구는 싱글 침대와 비슷하게 생겼으며,
멋스럽게 광이 나는 나무로 만들어진 튼튼한 틀과
조각된 발톱 모양의 다리로 이루어져 있었다.

체육관 분위기는 아늑했다. 개방된 공간과
장식들 덕분에 따뜻하고 환영하는 느낌이었다.
내 눈길을 사로잡은 것은 운동기구로 짐작되는
물건들이었다. 여태껏 한 번도 보지 못한 것들이
마치 군대 수송부대에 각 잡혀 주차된 지프차들처럼
바닥을 차지하고 있었다. 가운데 있는 4개의
운동기구는 싱글 침대와 비슷하게 생겼으며,
멋스럽게 광이 나는 나무로 만들어진 튼튼한 틀과
조각된 발톱 모양의 다리로 이루어져 있었다.

도판 22. 산돌명조와 윤명조의 글자 사이를 조절하지 않은 경우.

sm세명조의 너비가 윤명조보다 조금 좁고 닿자 비율이 적다. sm세명조의
첫닿자가 윤명조보다 작고 글자 아래쪽에 있다. sm세명조의 받침닿자가
윤명조보다 오른쪽으로 치우쳐 있고 그만큼 여백이 많다. sm세명조의
'ㅈ'은 갈래지읒이고 윤명조는 꺾임지읒이다. sm세명조의 이음줄기나 'ㅅ'의
삐침 등 사선 획 경사가 윤명조에 비해 가파르다. 도판 23

같은 크기를 적용했음에도 윤명조로 조판한 단락(좌)이
sm세명조로 조판한 단락(우)보다 글자 크기가 훨씬 커보인다. 윤명조는
글자 전각에 꽉차게 디자인되어 sm세명조에 비해 네모꼴로 보인다.
sm세명조는 비교적 고른 회색도를 가지고 있으며 정갈한 느낌이 든다.
윤명조는 회색도가 고르지 않다. 도판 24, 25

정참판양반댁규수큰교타혼례치
른날다람쥐헌쳇바퀴에파덧글은
통신예절지키면서표현자유추구
하는방향으로않닭꽃빼를그

도판 23. 윤명조(■)와 sm세명조(■) 구조 비교.

체육관 분위기는 아늑했다. 개방된 공간과
장식들 덕분에 따뜻하고 환영하는 느낌이었다.
내 눈길을 사로잡은 것은 운동기구로 짐작되는
물건들이었다. 여태껏 한 번도 보지 못한 것들이
마치 군대 수송부대에 각 잡혀 주차된 지프차들처럼
바닥을 차지하고 있었다. 가운데 있는 4개의
운동기구는 싱글 침대와 비슷하게 생겼으며,
멋스럽게 광이 나는 나무로 만들어진 튼튼한 틀과
조각된 발톱 모양의 다리로 이루어져 있었다.

체육관 분위기는 아늑했다. 개방된 공간과 장식들
덕분에 따뜻하고 환영하는 느낌이었다. 내 눈길을
사로잡은 것은 운동기구로 짐작되는 물건들이었다.
여태껏 한 번도 보지 못한 것들이 마치 군대 수송부대에
각 잡혀 주차된 지프차들처럼 바닥을 차지하고 있었다. 가
운데 있는 4개의 운동기구는 싱글 침대와 비슷하게 생겼
으며, 멋스럽게 광이 나는 나무로
만들어진 튼튼한 틀과 조각된 발톱 모양의 다리로
이루어져 있었다.

도판 24. 윤명조와 sm세명조가 본문 활자로 사용된 예:
글자 사이(윤명조 -25, sm세명조 -90).

체육관 분위기는 아늑했다. 개방된 공간과
장식들 덕분에 따뜻하고 환영하는 느낌이었다.
내 눈길을 사로잡은 것은 운동기구로 짐작되는
물건들이었다. 여태껏 한 번도 보지 못한 것들이
마치 군대 수송부대에 각 잡혀 주차된 지프차들처럼
바닥을 차지하고 있었다. 가운데 있는 4개의
운동기구는 싱글 침대와 비슷하게 생겼으며,
멋스럽게 광이 나는 나무로 만들어진 튼튼한 틀과
조각된 발톱 모양의 다리로 이루어져 있었다.

체육관 분위기는 아늑했다. 개방된 공간과
장식들 덕분에 따뜻하고 환영하는 느낌이었다.
내 눈길을 사로잡은 것은 운동기구로 짐작되는
물건들이었다. 여태껏 한 번도 보지 못한 것들이
마치 군대 수송부대에 각 잡혀 주차된
지프차들처럼 바닥을 차지하고 있었다. 가운데 있는
4개의 운동기구는 싱글 침대와 비슷하게 생겼으며,
멋스럽게 광이 나는 나무로 만들어진 튼튼한 틀과
조각된 발톱 모양의 다리로 이루어져 있었다.

도판 25. 윤명조와 sm세명조의 글자 사이를 조절하지 않은 경우.

각 활자체의 형태적인 변화를 살펴보면 크게 네 가지로 볼 수 있다. 첫째 붓의 흔적 여부, 둘째 쓰기 방향에 따른 닿자의 크기와 위치 변화, 그리고 그에 따른 여백의 변화, 셋째 무게중심의 변화, 넷째 이음줄기·이음보의 기울기 변화이다. sm세명조와 sm신명조에는 붓의 흔적이 남아있으나 sm신신명조로 와서는 그 흔적이 완전히 사라지고 윤명조와 산돌명조로 이어진다. sm신명조에서 무게중심이 가운데로 옮겨왔고 윤명조로 갈수록 확실해진다. sm세명조에서 두드러졌던 이음줄기와 이음보의 기울기는 가로 쓰기 활자의 특징이 점점 강해져 신명조, 신신명조로 갈수록 완만해졌다가 윤명조에 이르러 거의 수평화된다. 산돌명조는 다시 기울기를 가진다.

구조적인 변화는 다음과 같다. sm세명조에서 윤명조로 갈수록 닿자가 커지고 글자 상단으로 이동했으며 그로인해 글자의 여백이 작아지고 속공간은 커진다. 산돌명조는 윤명조보다 닿자가 조금 작아지고 위치도 조금 더 내려왔다. 조판한 단락을 보면 회색도의 변화를 볼 수 있다. sm세명조는 고른 회색도를 가지고 신명조보다는 신신명조의 회색도가 고르고 윤명조, 산돌명조는 고르지 않다.

이렇게 각각의 활자체가 가지는 형태와 구조적인 특징에 따라 명조체를 3가지 계열로 분화할 수 있다.

계열 1은 세명조를 대표로 하는 글자 계열로 첫째 붓의 흔적이 남아있고 둘째 전체글자에서 닿자 비율이 적으며 받침이 글자 오른쪽에 치우쳐 있다. 셋째 무게 중심이 글자의 오른쪽에 있으며 넷째 이음줄기와 덧줄기 등 사선 방향 줄기의 경사가 가파르다. 'ㅅ', 'ㅈ', 'ㅊ'의 삐침과 내리점의 길이 차이가 크고 경사가 가파르며 비대칭적이다. 여기에는 세명조의 뿌리라고 할 수 있으며 1930년대 전후 널리 사용된 박경서체와 삼화인쇄체, 보진재체, 동아출판사체 등이 있고 현대 활자로는 sm세명조, 산작, 흑단 등이 있다. 도판 26-28

계열 2는 신명조를 대표로 하는 글자 계열로 첫째 붓의 흔적이 남아있는 것과 사라진 것이 혼재하고, 둘째 전체 글자에서 닿자 비율이 계열 1보다 많으며 닿자가 글자 상단으로 이동했다. 셋째 무게 중심이 글자 중앙에 있다. 넷째 이음줄기와 덧줄기 등의 사선 방향 줄기 경사가 계열 1에 비해 완만하다. 여기에는 앞서 비교분석한 바와 같이 sm신명조, sm신신명조, 산돌명조 등이 있다. 도판 29-31

체육관 분위기는 아늑했다. 개방된 공간과
장식들 덕분에 따뜻하고 환영하는 느낌이었다.

도판 26. 산작 Regular 10포인트.

체육관 분위기는 아늑했다. 개방된 공간과
장식들 덕분에 따뜻하고 환영하는 느낌이었다.

도판 27. 흑단 중명조 10포인트.

체육관 분위기는 아늑했다. 개방된 공간과
장식들 덕분에 따뜻하고 환영하는 느낌이었다.

도판 28. sm세명조 Regular 10포인트.

체육관 분위기는 아늑했다. 개방된 공간과
장식들 덕분에 따뜻하고 환영하는 느낌이었다.

도판 29. sm신명조 Regular 10포인트.

체육관 분위기는 아늑했다. 개방된 공간과
장식들 덕분에 따뜻하고 환영하는 느낌이었다.

도판 30. sm신신명조 Regular 10포인트.

체육관 분위기는 아늑했다. 개방된 공간과
장식들 덕분에 따뜻하고 환영하는 느낌이었다.

도판 31. 산돌명조 01 light 10포인트.

계열 3은 윤명조를 대표로 하는 글자 계열로 첫째 붓의 흔적이
사라지고, 둘째 쓰기 방향이 달라짐에 따라 전체 글자에서 닿자 비율이 가장
크고 전각 안에 글자가 꽉 차 조판된 글이 네모 형태로 보인다. 첫 닿자가
계열2보다 더 상단으로 이동했다. 셋째 무게 중심이 글자 중앙에 있고 넷째
이음줄기와 덧줄기 등 사선 방향 줄기 경사가 거의 수평에 가깝다. 사선

체육관 분위기는 아늑했다. 개방된 공간과
장식들 덕분에 따뜻하고 환영하는 느낌이었다.

도판 32. 윤명조120 10포인트.

체육관 분위기는 아늑했다. 개방된 공간과
장식들 덕분에 따뜻하고 환영하는 느낌이었다.

도판 33. 산돌명조Neo1 03Regular 10포인트.

체육관 분위기는 아늑했다. 개방된 공간과
장식들 덕분에 따뜻하고 환영하는 느낌이었다.

도판 34. 나눔명조 Regular 10포인트.

체육관 분위기는 아늑했다. 개방된 공간과
장식들 덕분에 따뜻하고 환영하는 느낌이었다.

도판 35. 제주명조 Regular 10포인트.

체육관 분위기는 아늑했다. 개방된 공간과
장식들 덕분에 따뜻하고 환영하는 느낌이었다.

도판 36. 본명조 Regular 10포인트.

방향 줄기 경사가 완만하고 길이 차이가 적어 'ㅅ', 'ㅈ', 'ㅊ' 등이 좌우대칭에 가깝다. 닿자가 크고 속공간이 넓으며 획이 수평수직적이다. 여기에는 윤명조, 산돌명조네오, 나눔명조, 제주명조, 본명조 등이 있다. 도판 32-36

3. 결론

서론에서 언급한 바와 같이 국내에 출판되는 서적의 내용과 분야가 다양함에도 불구하고 본문용 활자체는 명조체 하나라고 인식하고 있다. 본문 활자체 선택의 폭이 좁다는 인식은 본문용 타이포그래피를 단조롭게 만드는 주요한 요인이다. 그러나, 앞의 비교 분석에서 드러난 것처럼 획의 형태가 정형화되고 글자 구조가 가로쓰기에 유리하도록 진화 과정이 존재한다. 이에 따르면 명조체는 적어도 3가지 계열로 세분화할 수 있다. 이렇게 세분된 명조체들은 서로 다른 인상과 성격을 가질 만큼 그 표현력에 차이가 있다. 그 차이는 기능적인 분화가 일어날 만큼 유의미한 차이라 하겠다. 예를 들어 붓의 흔적이 있고 닿자가 작아 여백이 많으며 사선 획에 긴장감이 있고 비대칭적인 계열 1의 경우, 고전적이고 인간적이며 감성적인 인상을 갖는다. 계열 1에서 계열 2, 계열 3으로 갈수록 붓의 흔적이 사라지고 닿자와 글자 너비가 커져 여백이 적으며 사선 획이 완만해 수평적이고 대칭화된다. 이 계열의 글자는 현대적이며 이성적인 인상을 갖는다. 감성적인 인상의 계열 1 명조체는 문학에 사용하기 적합하고 현대적이고 이성적인 인상의 계열 3 명조체는 문학에 사용할 수도 있지만, 자기 계발이나 정치사회, 실용 등 기능과 생각을 주장하는 분야에 잘 어울린다. 이처럼 새롭게 세분된 명조체의 특성을 잘 활용하면 도서의 분야와 내용, 용도에 따라 본문용 활자체를 구분 지어 활용할 수 있다. 이로써 본문용 타이포그래피가 보다 다채로와질 수 있을 것이다.

참고 문헌

김진평,『한글의 글자표현, 미진사』1983

안상수 노은유,『한글 디자이너 최정호』
　　　안그라픽스, 2014

김현미,『좋은 디자인을 만드는 33가지
　　　서체 이야기』세미콜론, 2007

노은유,『최정호, 한글꼴의 형태적 특징과
　　　계보 연구』홍익대학교, 2011

이용제,『세로쓰기 전용 한글 본문 활자꼴
　　　제작 사례연구』홍익대학교, 2006

구자은,『한글 가로짜기 전환에 대한 사적
　　　연구』홍익대학교, 2012

김나연,『한글 활자체 유형 분류를 위한
　　　형태 변별 요소 연구』홍익대학교,
　　　2013

안상수 이용제 한재준,『한글 활자꼴
　　　보호범위와 유사성 판단기준에 관한
　　　연구』특허청, 2003

김진평, "한글 활자체 변천의 사적 연구",
　　　『한글 글자꼴 기초연구』, 1990

이용제, "문장방향과 한글 글자꼴의
　　　관계",『글짜씨 993-1176』
　　　한글타이포그라피학회, 2012

민달식, "디지털 시대의 한글 본문용
　　　활자꼴 변화",『기초조형학연구 12권
　　　2호』한국기초조형학회, 2011

타이포그라피사전(http://typography-
　　　dictionary.kr)

참고한 활자들

sm세명조 Std Regular, 1989

sm신명조 Std Regular, 1990

sm신신명조 Std Regular, 1990

Yoon 윤명조 120, 1994

산돌명조 01 light, 1995

나눔명조 Regular, 2008

제주명조 Regular, 2010

산돌명조 Neo 1 Regular, 2012

본명조 Regular, 2017

산작 Regular, 2022

흑단 Regular, 2023

corresponding author: Min Bon Park Meejung

A proposal for the subdivision method of the Myeongjo typefaces of Hangul using morphological and structural analysis

Keyword: Hangul, typography, the Myeongjo typeface, morphologic, structure, the subdivision method

Abstract

The Myeongjo typefaces of Hangul is a type style in which the handwriting written with a brush are converted into type, and it is often known as a type style with beak. Despite the development of Myeongjo typefaces with various characteristics by experiencing media changes and social aesthetic evolution over the past 100 years since Park Kyung-seo typefaces, there are not many cases where its name or term is accurately subdivided.

In order to subdivide the target group that is replaced by the term Myeongjo typefaces, the researcher created a framework to analyze the initial form and structure of Myeongjo type, and analyzed five Myeongjo typefaces that are morphologically representative and show changes. As a result, three different groups with morphological and structural similarities were found. The Myeongjo typefaces, which is subdivided like this, has a clear difference in form and structure, and furthermore, the more they have different impressions and personalities, the more their expressive power is different. It can be said that the difference is meaningful enough to cause a functional division. If you make good use of the characteristics of the newly subdivided Myeongjo typefaces, you can distinguish and utilize text types according to the field, content, and purpose of books. This will allow for diversification of textual typography.

조예진

점자를 포용하는 타이포그래피 및 인쇄를 위한 지침들

주제어: 타이포그래피, 점자 인쇄, 접근성, 시각장애인, 배리어프리

초록

최근 사회 전반에 다양성, 포용성이 중요한 개념으로 대두됨에 따라 시각장애인의 정보 접근성 향상을 위한 노력의 하나로 점자 인쇄의 비중이 확대되는 추세다. 제품 패키지는 물론, 전시 및 공연을 위한 홍보물에 이르기까지 점차 다양한 영역에서 점자가 활용되고 있음에도 불구하고, 우리가 흔히 접하는 인쇄물이나 서적은 여전히 비장애인을 대상으로 제작됨에 따라 시각 및 독서 장애인은 사용자로서 배제되거나 비장애인과는 차등한 정보를 제공받는 경우가 많다.

묵자와 점자의 병기는 곧 비장애인과 시각장애인이 동등한 조건에서 함께 읽고 사용함을 전제한다. 점자는 촉감에 의한 읽기 방식을 지닌 문자 체계임에 따라 시각으로 인지하는 기존 문자와는 다르게 다뤄져야 한다. 특히, 지면에 묵·점자를 모두 배치하는 경우에는 점자가 지면에서 차지하는 물리적 면적이나 점자의 돌출에 따른 가독성 변화 등 사전에 고려해야 할 요소가 추가된다. 반면, 점자를 포함하는 인쇄물 제작 사례 대부분이 점자를 후반 제작 공정의 하나로 인식하는 정도의 접근 방식에 머물고 있다는 한계점을 지니고 있다.

위와 같은 배경에 따라 본 논고는 묵·점자통합도서를 제작함에 있어 시각장애 및 점자 인쇄 기술에 대한 올바른 이해가 선행되어야 함을 강조하고, 기존의 형식적인 점자 표기가 가지는 실효성의 문제를 극복하기 위한 지침을 제안하는데 목적을 둔다. 이를 위해 형압, 에폭시, UV 인쇄

* 이 글은 서울대학교 미술대학 디자인학부 박사학위논문 「다감각적 체험을 활용한 배리어프리 전시 디자인 연구」(2023)에 바탕을 두고 있으며, 한국타이포그라피학회가 다루는 주제와 목적에 부합하도록 논문의 내용 일부를 재구성하여 편집하였음을 밝힙니다.

등 점자 인쇄 방식의 종류에 따른 특성 및 한계점을 분석하고, 국내외 점자 인쇄 관련 가이드라인을 비교 연구하는 단계를 거쳐 총 20가지 항목으로 구성된 지침을 제시한다. 해당 지침은 생산자, 즉 디자이너의 입장을 기준으로 인쇄소 선정에서부터 원고 작성 및 편집, 페이지 구성, 페이지 번호, 글자 크기, 행간, 줄바꿈, 제본, 발주에 이르기까지 작업 절차에 따른 순서로 소개한다.

점자를 포용하는 타이포그래피 및 인쇄를 위한 지침은 비장애인과 시각장애인 모두를 사용자로 포용하는 디자인 방법론에 대한 기초 연구에 해당한다. 이 연구를 기반으로 점자를 포용하는 타이포그래피의 운용에 대한 디자이너들의 논의와 다양한 시도가 촉발되기를 기대하며, 궁극적으로 장애, 연령, 성별 등 사용자의 고유한 특성을 반영한 안정적인 읽기 방식을 마련하기 위한 토대가 되기를 바란다.

1. 서론
1.1 연구의 배경

비장애인 중심의 정보 제공은 고령층, 시각장애인 등 정보 소외계층의 사용을 제한한다. 최근 장애인의 접근성 향상을 위한 배리어프리(barrier-free, 무장애)[1] 움직임이 일상생활은 물론 문화·예술 분야까지 광범위하게 확산되고 있다. 시각장애인의 정보 접근성을 개선하기 위해서는 기존의 시각 언어를 청각, 촉각 등의 감각을 활용한 선택지로의 번역이 필수적이며, 그중에서도 점자 도서는 시각 및 독서 장애인들을 위한 대표적인 대체 자료에 해당한다.

점자 도서는 6개의 돌출된 점으로 이루어진 점자를 활용하여 손끝으로 읽을 수 있도록 제작한 도서를 뜻한다. 점자 도서는 부피가 커서 휴대가 어렵고 소장 공간을 많이 차지하며 촉각을 통해서 읽기 때문에 도서의 파손 비율이 높은 단점이 있으며, 중도 시각장애인[2]이 점자를 익히고 사용하는데 소요되는 시간 등의 요인으로 인해 과거에 비해 음성 매체에 의존하는 시각장애인들의 비중이 높아졌다. 그럼에도 불구하고

1 장벽과 자유가 합쳐진 용어로, 장애인 및 고령자 등의 사회적 약자들의 사회생활에 지장이 되는 물리적·심리적 장벽을 없애기 위해 실시하는 운동 및 시책을 의미하며, 일반적으로 장애인의 생활에 불편을 주는 물리적 제도적 장벽의 허물어짐을 의미한다. 1974년 국제연합 장애인생활환경전문가회의에서 '장벽 없는 건축설계(Barrier free design)'에 관한 보고서가 나오면서 유래한 용어로 오늘날에는 건축 시설물 뿐 아니라 문화와 예술 분야로 적용, 확장되어 사용되고 있다.
2 사고, 질병 및 주변의 환경적 요인에 의해 후천적으로 장애를 가지게 된 경우를 일컫는다.

점자는 비장애인이 사용하는 시각 문자 상징 체계에 상응하는 문자
체계로서 시각장애인이 지식과 정보를 수용하는 데 중요한 도구인 동시에
사회생활의 동등권을 획득하는 의사소통 수단이기 때문에 문자 그 의상의
의미가 있다.[3]

최근 웹 환경에서의 시각장애인 정보 접근성을 향상하기 위한
글자와 그림의 화면 확대 기능, 색상 반전 기능, 이미지에 대한 대체
텍스트(alternative text)[4] 기능의 적용이 점차 보편화되고 있는 데 비해,
비장애인과 시각장애인이 함께 읽고 사용하는 인쇄물 및 도서에 대한
연구나 사례가 현저히 부족함에 따라 본 연구의 필요성을 인식하게 되었다.

1.2 연구의 목적

점자는 시각장애인을 위한 대표적인 문자 체계이자 의사소통 수단으로,
촉각적 감각을 사용한다는 특징이 있다. 따라서 점자와 묵자[5]를 병기하는
환경에서는 시각적 가독성 뿐 아니라 촉각적 가독성, 나아가 심미성까지
고려한 디자인을 수행해야 한다. 일반적으로 점자 인쇄 과정을 기획
단계에서부터 고려해야 할 사항으로 인식하기보다는 후반 제작 공정의
하나 정도로 인지함에 따라 이러한 제한적인 접근 방식을 극복하고자
시각 및 독서 장애인들과 함께 읽을 수 있는 인쇄 지침을 마련하는 연구를
수행하게 되었다. 본 연구는 디자이너가 묵자와 점자가 통합된 인쇄물
혹은 책자를 제작할 때 시각장애 및 점자 인쇄 기술에 대한 올바른 이해가
선행되어야 함을 강조하고, 기존의 형식적인 점자 표기가 가지는 실효성의
문제를 극복하기 위한 지침을 제안하는데 목적을 두고 있다.

1.3 용어 정의

배리어프리(Barrier-free): 장애인·고령자·임산부 등 사회적 약자의
사회생활에 지장이 되는 물리적인 장애물이나 심리적인 장벽을 없애기
위해 실시하는 운동 및 시책을 뜻한다. 배리어프리가 장애를 가진 사람의

3 한국시각장애인복지관. "시각장애인의 이해", http://www.hsb.or.kr/
4 눈으로 화면상의 콘텐츠를 볼 수 없는 경우, 웹사이트에 게시된 이미지를 시각장애인이 이해할 수 있도록
 설명해주는 글이나 문구를 일컬으며, 앞서 언급한 스크린 리더가 대체 텍스트를 읽어 시각장애인에게 정보를
 제공하는 방식이다.
5 점자를 기준으로 글자가 인쇄된 일반적인 보기 방식을 먹으로 쓴 글이라는 뜻으로 '묵자(墨字)'라고 부른다. 즉,
 점자에 상대하여 이르는 말이다.

접근성 향상을 위한 표준 및 법적 기준을 제시하는 과정에서 비롯된 개념이라면, 유니버설 디자인은 제품 및 공간 디자인 영역에서 사용되어 온 비중이 크다. 하지만 두 개념 모두 실현하고자 하는 가치를 공유하게 되면서 점차 그 차이가 사라지는 추세다. 최근 사회 전반에 다양성, 포용성의 개념이 중요하게 다뤄지기 시작하면서 용어 '배리어프리'는 장애인뿐만 아니라 노인, 임산부, 어린이 등을 포함하는 모든 이용자의 이동 및 접근성을 포함하는 개념으로 그 의미가 확대되어 가장 범용적으로 사용되는 용어에 해당한다. 그 외에도 '무장애', '인클루시브 디자인(Inclusive design)', '배리어 컨셔스(Barrier-conscious)' 등 대상이나 범위, 목적에 따라 새로운 용어가 등장하고 혼용하고 있는 추세이지만, 궁극적으로 지향하는 목표는 일치한다.

2. 묵자와 점자 표기 방식에 대한 이론 고찰
2.1 수용자 입장에서의 묵자와 점자 표기

점자는 시각장애인을 위한 문자 체계이지만 실제로 점자 해독이 가능한 시각장애인은 2020년 기준 우리나라 등록 시각장애인 수 총 25만 2,703명 중에서 9.6%에 불과하다.[6] 그 이유는 후천적으로 발생한 중도 시각 장애인의 경우가 90%로 대부분이기 때문이다.[7] 성인이 되어 시각장애를 갖게 된 경우 점자를 익히고 사용하는 일은 매우 어렵기 때문에 실제로 점자 해독이 가능한 시각장애인의 비율이 낮다. 이러한 이유로 실제 시각장애인 중 전맹은 15% 정도에 불과하며, 대부분은 빛과 명암을 구분하는 저시력 시각장애인이 85%에 해당한다. 저시력 시각장애인은 저하된 시력으로 인해 일상생활에 필요한 일을 수행하기 어렵지만, 여전히 시각에 대한 의존도를 지니고 있다. 따라서, 시각장애인을 위한 도서는 점자 표기는 물론, 저시력 시각장애인을 고려해 큰 글자를 사용해야 한다. 시각장애의 유형은 매우 다양하며 개인에 따라 정도 차가 있지만, 시각장애인의 독서를 위한 디자인을 수행하기 위해서는 표 1과 같은 대표적인 시각장애의 유형에 대한 이해가 선행되어야 한다.

묵자는 시각적 감각에 의존한 읽기 방식, 점자는 촉각적 감각에 의한 읽기 방식에 해당한다. 점자는 촉각에 의한 공간 지각이 전제되기

6 　(사)한국시각장애인도서관협의회(2021). 「2021년 점자 출판물 실태 조사」, 국립국어원. 13p
7 　임예직, 김호진, 조신영, 변혜미, 이윤지, 전영환, 김언아(2021). 「2021년 장애인고용패널조사(2차 웨이브 6차 조사)」, 한국장애인고용공단 고용개발원. 51p

시각장애의 종류	증상	정의	원인
주변부 시야장애		주변 시력이 없어져 마치 터널 안에서 밖을 보는 것처럼 중심부만 보임	망막색소변성, 녹내장
중심시력 장애		물체를 주시할 때 보고자 하는 중심이 보이지 않는 시력 장애	망막질환, 시신경위축, 황반변성
비특이성 시력장애		망막의 출혈이나 삼출물로 인해 얼룩으로 더러워진 것처럼 보임	당뇨병성 망막증
매질혼탁		시야 전체적으로 안개가 낀 것처럼 뿌옇고 희미하게 보임	백내장, 망막색소변성증, 각막질환

표 1. 시각장애의 종류 및 발생 원인

때문에 묵독보다 읽는 속도가 느린 편이고, 비장애인은 점자의 돌출 정도를 시각과 촉각적 감각으로 동시에 수용하게 된다. 이러한 맥락에서 살펴보자면, 묵자와 점자를 병기하는 인쇄 결과물을 제작에 있어 점자와 주변 요소 간의 관계성이 중요하게 다뤄져야 하며, 시각장애인과 비장애인 모두의 안정된 읽기 활동을 도울 수 있는 조건에 대해 인지하고 있어야 한다. 또한 점자의 물리적 규격 및 지면 공간의 한계로 인해 묵자에 비해 점자의 내용이 축약되는 등 시각장애인에게 제공되는 정보의 내용을 다르게 제공하는 부분은 주의를 기울여야 한다.

2.2 생산자 입장에서의 묵자와 점자 표기

국내에서는 2020년 한국 점자 규격이 표준화되었으며, 아래의 그림 1과 같이 점의 크기, 점 높이, 점 지름, 점간 거리, 자간 및 줄간 거리 등 점자의 물리적 규격은 가독성과 재료의 성질에 따라 상이하게 설정되어 있다. 연구 결과에 따르면 종이, 스티커, PVC, 알루미늄, UV 등 매체별로 실험한 결과, 알루미늄, 스테인리스에 비해 종이, 스티커는 점자 타공 시 매체

6. 한국 점자 사용 규격

가. 점 높이: 최솟값 0.6mm 최댓값 0.9mm

나. 점 지름: 최솟값 1.5mm 최댓값 1.6mm

다. 점간 거리: 최솟값 2.3mm 최댓값 2.5mm

라. 자간 거리

 종이, 스티커: 최솟값 5.5mm 최댓값 6.9mm

 피브이시(pvc): 최솟값 5.5mm 최댓값 7.3mm

 알루미늄, 스테인리스: 최솟값 5.5mm 최댓값 7.6mm

 기타 재질: 위의 규격을 준용하여 사용

마. 줄간 거리: 최솟값 10.0mm 최댓값 정하지 않음

바. 점자 규격 그림(예시)

그림 1. 한국 점자의 물리적 규격 신설 내용 그림 2. 점자형압인쇄 예(위), 점자UV인쇄 예(아래)

자체의 변형이 적다.[8] 이처럼 점자 가공의 재료와 점자 돌출 높이의 정도는 가독성에 큰 영향을 끼치는 요소로 작용한다.

 점자 배치의 유형은 크게 공간상의 분리와 재질에 의한 분리로 나뉜다. 공간상 분리의 경우, 페이지의 상단은 묵자, 하단은 점자를 배치하여 동일한 지면에 점자와 묵자를 위한 공간을 나누는 방법이다. 재질에 의한 분리는 점자의 형압 후가공을 통해 지면과의 일체감 효과를 높이는 경우와 UV 인쇄 혹은 PC 소재 점자 스티커를 활용함으로써 종이 외의 재료를 사용하는 경우로 다시 나뉜다.

 점자 인쇄의 종류로는 그림 2과 같이 종이 형압 혹은 UV 인쇄 후가공을 이용해 묵자와 점자를 결합하는 방식이 주로 사용된다. 형압(천공) 인쇄는 특정 디자인에 압력을 가하여 돌출시키거나 들어가게 하는 후가공에 해당하며 가장 널리 사용하는 점자 인쇄 방식이다. 뒷면에 흔적이 남기 때문에 단면 인쇄로 진행되는 경우가 많으며, 행간을 넓게 두어 앞·뒷면의 형압이 교차하는 방식으로 양면 인쇄를 진행하기도 한다. 일체감이 뛰어난 장점이 있지만, 종이의 눌림 현상으로 점자를 읽기

8 (사)한국시각장애인연합회(2016).「점자 활용 규격 표준화 및 사용자별 교육 과정 개발」, 국립국어원. 29p

어려운 상태가 될 수 있기 때문에 장기 보관에 한계가 있고, 묵자와 점자의 인쇄가 교차할 경우 인쇄된 텍스트 혹은 이미지에 왜곡이 생기는 단점이 있다. 돌출된 형압으로 인한 잉크 벗겨짐으로 글자, 이미지의 판독성이 낮아지기도 한다. 형압 방식으로 점자를 인쇄하더라도 그림 3에서와 같이 사용하는 종이에 따라 다른 효과를 누릴 수 있다.

그림 4에서 살펴볼 수 있는 가공법은 투명한 물방울 느낌의 점자가 새겨진 UV 인쇄 방식으로 투명 인쇄, 물방울 인쇄 혹은 스코딕스[9]라 불리기도 한다. 천공 방식과 달리 뒷면에 흔적이 남지 않는다. 또한 천공 점자는 일정 이상 두께의 종이를 사용해야 하지만, 물방울 점자는 $80-300g/m^2$까지 종이의 두께에 구애받지 않는다. 묵자와 점자가 중첩되는 레이아웃에서 높은 가독성을 유지할 수 있는 방법이다. 종이의 종류에 따라 점자 해독이 가능한 돌출 높이가 나오지 않는 경우도 있기 때문에 한국점자규격에 따라 점자 높이 0.6-0.9mm를 준수할 수 있도록 테스트를 통한 확인 절차를 거쳐 제작되어야 한다.

묵·점자통합도서는 묵자와 점자를 한 지면 안에 표현하여 장애인과 비장애인이 자료를 함께 이용할 수 있도록 제작된 대체자료이다. 제작 방법에 따라 크게 묵·점자혼용도서, 점자라벨도서로 구분할 수 있다. 묵자가 인쇄된 종이에 타공 방식, 약품처리 등으로 점자를 입혀 제작한 묵·점자혼용도서와는 달리 점자라벨도서는 동화책과 같은 일반 도서 위에 본문 내용을 점자로 인쇄한 라벨을 붙여 제작한 도서의 방식을 일컫는다.(그림 5참고)[10] 별도의 원고 편집 없이 시중에서 판매하는 도서를 이용하여 제작할 수 있으며 장애인과 비장애인의 동일한 정보 공유가 가능하다는 특징을 지닌다. 형압 인쇄 방식의 도서에 비해 자료 관리가 수월하고 점자의 손상이 적지만, 묵자와 점자 간의 재료적 이질감, 점자로 인한 묵자의 가독성 저하 현상이 발생한다.

3. 작업 사례

본 절에서는 연구자가 제작한 점자 인쇄물 2종을 소개하고자 한다. 이는 수용자 및 생산자의 입장에서의 묵자와 점자 표기에 대한 이해를 바탕으로

9 SCODIX(전용기기)를 이용하여 지정한 부분 위에 투명 잉크를 덧입혀 3D인쇄 효과를 나타내는 후가공을 이른다.
10 남태우, 박재혁, 이승민, 김혜경, 서만덕(2011). 「장애인 대체자료 표준 목록지침 연구」, 국립중앙도서관. 33p

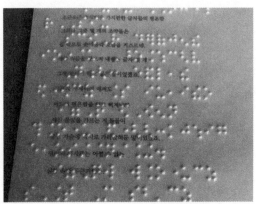

그림 3. 점자형압인쇄 예: 일반용지. 「당신을 향해 뻗은 선(2021)」,
주최: 다이애나 랩, 디자인: 노다예. (좌) 점자형압인쇄 예:
트레이싱지. 「만져야만 보이는 세상 Punctuation Poem(2020)」,
도서출판 점자. (우)

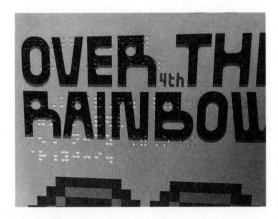

그림 4. 점자투명인쇄 예. 「제 4회 오버 더 레인보우 Over the
Rainbow(2021)」 디자인: 조민정(프래그).

그림 5. 점자 스티커 예. 까막눈, 최남주(지은이), 최승주(그림),
덩키북스, 2020.

제작한 사례에 해당한다. 3.1이 점자 인쇄 기술에 대한 이해를 바탕으로 제작했다면, 3.2는 전맹 및 저시력 시각장애인, 즉 사용자에 대한 이해가 반영된 결과물이다.

3.1 서울시립 서서울미술관 사전 프로그램 『언젠가 누구에게나』(2020) 전시용 책자

서울시립 서서울미술관의 사전프로그램 『언젠가 누구에게나』를 위한 전시 책자로, 묵·점자통합도서의 제작을 목표로 아래와 같은 사양으로 진행하였다.

　　　　연구자는 우선 점자 인쇄 업체를 선정하고, 해당 업체에서 제작할 수 있는 인쇄 최대 크기를 기준으로 판형을 결정했다. 그 후 원고를 포함한 1차 시안을 인쇄소에 전달하여 전체 원고에 대한 점역[11]을을 진행함으로써 점자가 차지하는 물리적인 지면의 양을 가늠하는 과정을 거쳤다. 이를 통해 디자이너가 인쇄소와 원고 편집자 간의 매개자로서 기술적 제약에 대한 이해를 바탕으로 원고의 편집을 요청하는 등 통합적으로 디자인을 조율해 나가는 역할이 점자 인쇄물 제작 과정에서 매우 중요하다는 것을 깨달았다.

　　　　그림 8의 좌측 사진에서 살펴볼 수 있듯이 점자와 묵자의 배치가 서로 교차하는 방식은 인쇄 비용 절감의 효과의 장점이 있지만, 묵자의 가독성에 영향을 끼치는 부분을 유의해야 한다. 각 페이지마다 동일한 내용이 묵자와 점자로 담기는 것이 가장 이상적인 상황이지만, 묵자에 비해 점자가 차지하는 면적이 2–3배 이상 차지하기 때문에 하나의 글이 끝나고 새로운 내용이 시작될 때 동일한 페이지 상에서 묵자와 점자가 동시에 시작될 수 있도록 그림 8의 우측 사진에서와 같이 점자를 위한 빈 페이지를 추가적으로 할애하는 방식을 취했다.

　　　　점역을 거친 묵자 원고가 지면에서 점자의 형태로 조판된 모습을 미리 살펴볼 수 있는 단계가 있다면, 디자이너는 묵자와 점자의 관계를 고려한 디자인 작업을 세밀하게 수행할 수 있다. 하지만 점자 인쇄 업체는 점역이 완료된 점자가 각 페이지에 어떻게 배치되는지에 대한 '미리보기'를 제공하지 않는다. 이를 보완하기 위해 디자이너는 한글 점자 변환기[12]를 통해 점자가 지면을 차지하는 면적이나 모양새를 확인할 수 있다. 이처럼 대안적인 방식으로 디자이너가 점자가 지면을 차지하게 될 면적, 지면에서

11　말이나 묵자를 점자로 번역하는 것을 이르는 용어다.
12　인터넷 검색을 통해 무료로 사용할 수 있는 웹사이트들을 쉽게 찾을 수 있다. 점자로(jumjaro.org), hi098123Tools(https://t.hi098123.com/braille), 기만의 번역기(https://jinh.kr/braille/) 등이 있다.

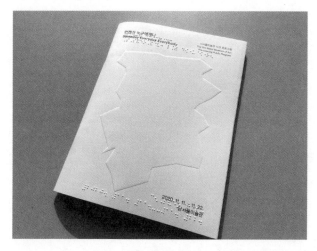

판형: 210×270mm	

판형: 210×270mm

페이지수: 40, 중철 제본

종이: 백색 모조지 120g/㎡ (내지), 200g/㎡ (표지)

사용 서체 및 글자크기: UD고딕(큰 제목 18pt, 작은 제목 15pt, 본문 13pt)

표 2. 서울시립 서서울미술관 사전 프로그램『언젠가 누구에게나』전시용 책자 인쇄 사양

그림 6.『언젠가 누구에게나』전시용 책자 앞표지

그림 7.『언젠가 누구에게나』전시용 책자 인쇄 과정 (장소: 한국점자인쇄)

그림 8.『언젠가 누구에게나』전시 책자 내지 펼친면

묵자와 점자가 교차하는 정도를 확인할 수 있다. 나아가 점자의 행간 조정이나 점자 페이지 번호의 위치 등 세부 요소에 대한 정확한 좌표를 지정하기 위해서는 인쇄소와의 긴밀한 협력에 의해 조율해야 한다. 점역 내용에 대한 오탈자 확인 절차가 별도로 없기 때문에 점역 오류를 사전에 확인하기 위해서는 인쇄 발주 전 점역 문서를 미리 전달받아 시각장애인의 검토를 요청해야 한다. 위와 같은 상황은 모두 점자 해독 능력이 없는 디자이너가 마주할 수 있는 상황에서의 대안적인 대처 방법에 해당한다.

3.2 배리어프리 전시『만지는 선, 들리는 모양』(2022) 전시용 책자

단일 책자에 점자와 묵자를 병기하는 방식은 비용과 부피의 측면에서 효율성을 높이지만, 점자 요철의 마찰로 인해 인쇄가 벗겨지는 현상이 3.1 사례에서 발생함에 따라 3.2는 사용자의 특성을 반영한 2종의 인쇄물 구성으로 제작하게 되었다.

공통 사양

판형: 200×260mm, 페이지수: 20, 사용 서체 및 글자크기: SM3태고딕(제목), SM3신중고딕(본문) 18pt

항목	묵자 책자	점자 책자
종이	스노우지 150g/㎡ (내지), 200g/㎡ (표지)	백색 모조지 260g/㎡ (내지), 220g/㎡ (표지)
인쇄	1도(디지털 인쇄)	1도(오프셋 인쇄)
제본	중철 제본	링 제본

표 3. 『만지는 선, 들리는 모양』 전시용 책자 인쇄 사양

이 책자는 묵자와 점자를 각기 분리된 공간에서 독립적으로 다룸으로써 각 언어 체계에 대한 판독성을 높이는 데 목적을 두었다. 물론 그만큼 종이 사용량이 2배 증가하게 되면서 예산상의 추가가 발생하기는 하지만, 책자 제작의 목적이 단순히 정보 제공이 아닌 비장애인의 점자에 대한 이해를 돕기 위한 일종의 샘플북으로서의 활용을 목적으로 제작된 사례에 해당한다. 이러한 의도에 따라 3.1 사례와는 달리, 같은 페이지를 펼쳤을 때 점자와 묵자가 차지하는 면적을 쉽게 비교할 수 있도록 두 책자의 판형, 페이지 수, 정보를 동일하게 제공했다.

보통 묵자 작성이 선행되고 이를 점역하는 순서로 작업이 이루어지지만, 이와 반대로 종이 규격 A4 기준 1장에 포함될 수 있는 최대

그림 9. 『만지는 선, 들리는 모양』 전시 책자 내지.
묵자(좌), 점자(우)의 배열 비교

성인 평균 보폭 기준 17 걸음 정도의 길이
이 이어질 예정입니다. 벽면에는 적당한 간격
의 캔버스가 걸려있고 각 캔버스의 크기와
합니다. 촉감 캔버스 시리즈 제작을 담당한
는 부드럽거나 거친 재질감뿐 아니라 차갑
온도의 차이를 느낄 수 있는 재료들을 사용해
표현하고 있습니다. 완전한 평면도 입체도

그림 10. 『만지는 선, 들리는 모양』 전시 책자 내지 예

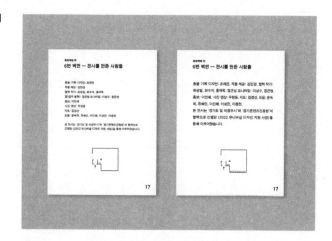

점자 수에 해당하는 '띄어쓰기 포함 약 270자 분량'을 미리 인지한 상태에서
원고를 작성함에 따라 한 페이지당 원고가 넘치는 상황을 피할 수 있었다.
3.1의 사례에서는 별도의 원고 작성자가 존재했지만 3.2 사례에서는 연구자
본인이 원고 작성과 디자인을 모두 담당했기 때문에 시각장애인 관람객을
고려한 원고 작성에서부터 점역한 분량을 기준으로 원고를 편집하는
과정에 이르기까지 모두 유동적으로 진행할 수 있었다.

점자 인쇄의 특성상 지면에서 돌출되는 점자로 인해 페이지와
페이지 사이가 벌어지는 현상이 발생한다. 특히 형압 후가공을 사용한 경우,
점자의 가독성을 위해 요철 부위가 눌리는 것을 최소화해야 한다. 또한
점자의 유무 뿐 아니라, 제본 방식이나 종이 선정에 차등을 주어 두 책자
간에 촉감적으로도 명확한 차이를 둘 수 있다. 묵자용 책자에서는 저시력을
고려하여 본문 글자 크기를 18pt로 설정하였으며, 한글과 점자의 글자
크기(높이) 및 행간이 동일하도록 배열했다. 이는 점자 한 글자의 높이 약
7mm에 맞춰서 배열한 것이다.(그림 9 참고)

원고의 줄바꿈 빈도가 높을수록 점자가 차지하는 공간이 많아짐에

국내	가이드라인명	발행년도	분량	발행 기관	특징
	디자이너를 위한 점자 기초상식	2009	6쪽	경성대학교 유니버설디자인연구센터	• 점자의 읽기와 쓰기의 원리와 특징, 한국 점자 표기의 기본 원칙, 시력 기능 보조용품 안내 등의 내용을 포함함 • 본문 내용이 개요에 그쳐 실제 디자인 및 제작 과정에 참조하기에는 내용이 취약함
	한글 점자 규정 해설	2018	150쪽	국립국어원	• 점자 관련 학습 자료 발간의 확장을 목적으로 발간됨 • 2020년 개정된 한국 점자 규정의 내용을 포함한 해설서로 점역자를 위한 내용에 해당함 • 약자와 약어, 옛 글자, 로마자, 숫자, 문장 부호 및 기타 부호로 분류하여 상세하게 설명함 • 각 항목에 따른 구체적인 점역 예시를 다수 포함하고 있으며, 디자이너를 위한 가이드라인은 아니지만 점역의 원리를 이해하는데 도움이 됨
	공공기관 점자 문서 제공 안내서	2021	16쪽	문화체육관광부	• 시각장애인의 점자 문서 요청 시 점자 문서를 제공하는 방법을 제공하기 위한 목적을 가짐 • 점자 문서 제공 절차, 한국 점자의 물리적 규격, 점자 관련 기관 목록 등의 내용을 포함함 • 디자인과 직접적인 관련성은 없음
	점자 출판물 실태 조사 보고서	2021	232쪽	국립국어원	• 만족도, 설문조사를 통해 시각장애인의 점자 사용 환경 개선에 필요한 기초 자료를 제공하는 데 목적이 있음 • 시각장애인의 점자 사용 현황에 대한 내용은 물론 점자 관련 법제도 및 해외 점자 출판 환경 분석에 대한 내용을 포함하고 있음 • 점자 출판시설 현황, 점자 교과서 및 학습서, 점자형 선거출판물과 관련한 내용을 주로 다룸
	점자 도서 제작 지침	2022	206쪽	국립장애인도서관	• 용지 규격, 표지, 페이지 설정, 인쇄 방식, 제본, 줄바꿈, 표, 글상자 등 도서의 분류와 서식, 형식 등 체계적으로 분류하여 내용을 상세하게 소개함 • 세부 항목에 따른 다양한 예시를 통해 사용자의 이해를 도움 • 점자 인쇄물을 제작하려는 디자이너가 참고하기에 가장 적절한 가이드라인에 해당하지만 시각장애인에 대한 이해나 묵자와 병기하는 부분에 대한 내용은 포함하고 있지 않음
해외	Making it clear	2017	12쪽	영국 국립자선단체 Action for blind people	• 전맹, 저시력 시각장애인을 위한 인쇄물 관련 가이드라인에 해당함 • 서체, 종이의 선택, 행간, 색상 대비, 종이 두께, 음성을 활용한 정보 저장 방식 등에 대한 내용을 포함함 • 디자인 전문가가 아닌 일반 대중을 위해 쉬운 내용으로 간략하게 소개함

표 4. 점자 인쇄 관련 가이드라인 현황

따라 그림 10의 좌측 대지와 같은 방식을 지양하고 그림 10의 우측 대지와
같이 내용 구분을 위한 단락의 나눔을 최소화하는 방식을 취할 수 있다.
글의 길이가 짧고 항목이 여러 개인 정보의 경우, 모든 항목을 쉼표(,)로
나열하였으며 제목과 이름은 쌍점(콜론, :)으로 구분했다. 점자와 묵자의
단락 배열 방식을 다르게 설정할 수도 있었으나, 특정 정보를 다루는 데
있어서 점·묵자 모두 차등 없이 동일한 내용을 동일한 형식으로 제공하기
위한 제작자의 의도가 담긴 부분이다.

3.3 점자 인쇄 관련 가이드라인 분석

점자 인쇄의 물리적·기술적 제약과 점자 인쇄 방식에 따른 장단점의 파악은
실제로 지면상에서 묵자를 디자인하는 과정에 큰 영향을 끼친다. 흔히
점자 도서의 사용자를 모든 시각장애인으로 간주해버리기 쉽지만, 점자를
읽지 못하는 전맹 시각장애인에서부터 묵자의 활용도가 높은 저시력
시각장애인에 이르기까지 다양한 사용자의 범주를 이해하는 과정의
중요성을 선행 연구 과정을 통해 인지할 수 있었다. 아울러, 대상(사용자)
혹은 제작 방식으로 인해 발생하는 여러 제약 요소를 효과적으로
활용함으로써 포용적인 읽기 방식을 위한 디자인적 시도에 대한 가능성을
엿볼 수 있는 계기가 되기도 했다.

디자이너가 묵자와 점자를 병기하는 인쇄물을 제작하는 경우,
점자를 제작 단계에서 이루어지는 후가공으로서의 공정으로만 다룰
것이 아니라, 초기 기획 단계에서부터 점자의 특성을 반영한 레이아웃을
고려해야 한다. 이를 위해 국내외 선행 가이드라인에 대한 검토와 분석을
진행함으로써 묵자와 점자를 병기하는 점자 인쇄 지침의 필요성에 대한
근거를 마련하고 지침의 방향성을 수립하였다.

표 4에서 살펴볼 수 있듯이 점자 도서 및 출판을 주제로 발간된 기존
가이드라인[13]에 대한 현황 분석을 바탕으로 점자와 묵자를 병기하는 인쇄물
제작에 대한 내용의 부재, 타이포그래피의 운용 등 디자인에 영향을 끼칠 수
있는 요소에 대한 해설의 부족을 확인할 수 있었다. 이에 따라 본 연구에서
제시하는 지침의 방향성을 점자 인쇄물을 기획, 디자인, 제작하는 생산자
입장에서 숙지해야 할 내용을 중심으로 설정하게 되었다.

13　표 4에서 소개하는 모든 지침 문서는 온라인 검색을 통해 무료로 다운로드 받을 수 있다.

4. 지침 제안

3절에서 소개한 연구자의 선행 연구 및 기존 가이드라인에 대한 분석을
바탕으로 본 절에서는 점자 인쇄를 계획하는 디자이너를 위한 기본 지침을
정리하여 소개한다. 아래에 명시한 20개 지침은 점자 인쇄물의 생산자
입장에서 고려해야 할 사항을 내용의 기획 단계에서부터 제작 공정에
이르기까지 작업 수행의 순서에 따라 정리한 것임을 밝힌다.

1 묵·점자의 관계: 디자인 레이아웃에 앞서 이 글의 본문 2.2의 내용을
 참고하여 묵자 · 점자의 교차 및 분리 배치 여부를 결정한다.

2 인쇄 방식: 점자 인쇄의 방식은 크게 두 가지 방식으로 나뉜다.
 행간 인쇄(Interline Embossment)는 점자 용지 앞면의 행 사이에
 뒷면의 행이 인쇄되는 방식으로, 행과 행 사이의 간격이 충분하여
 초기 학습자가 읽기에 용이하다. 반면, 점간 인쇄(Interpoint
 Embossment)는 점자 용지 앞면의 점 사이에 뒷면의 점이 인쇄되는
 방식이다. 줄의 간격이 좁아 행간 인쇄 방식보다 많은 내용을
 인쇄할 수 있다.[14]

3 인쇄소 선정: 점자 인쇄 전문 업체에 따라 인쇄할 수 있는 최대
 판형 및 가공 방식이 상이하기 때문에 사전 조사를 통한 업체 문의
 및 선정 절차가 필수적이다. 한국점자인쇄(bprint.co.kr) 업체의
 경우 인쇄용 원판의 최대 크기는 A3(297×420mm)임에 따라 이를
 바탕으로 판형, 제본 방식을 먼저 결정한다면 효율적으로 디자인을
 계획할 수 있다.

4 원고 작성: 점자는 묵자에 비해 평균 2~3배 이상의 물리적 공간을
 차지하므로, 이를 사전에 고려하여 원고를 작성, 편집하는 과정이
 필수적이다. 특히 점자는 초성, 중성, 종성을 풀어서 작성하므로
 받침 유무에 따라 길이도 길어지기 때문에 원고 작성 시 가능한
 글을 축약해야 한다. 한 페이지 안에 너무 많은 정보를 담지
 않고, 글은 간결하고 명확한 언어로 작성한다. 디자이너가 직접

14 국립장애인도서관(2022). 「점자 도서 제작 지침」, 5p

원고를 작성하는 경우가 아니라면, 담당자에게 미리 주의점을 안내함으로써 원고 분량 및 레이아웃 수정을 위해 소요되는 시간을 절약할 수 있다.

5 원고 편집: 원고를 미리 전달받은 상황이더라도 묵자와 점자 간의 관계를 세밀하게 설정하기 위해서는 원고에 대한 일부 수정은 불가피하다. 원고의 편집이 대략 완료된 이후에는 인쇄소와의 긴밀한 소통을 통해 상황을 파악해야 한다.

6 여백 공간의 활용: 동일한 내용의 묵자와 점자가 같은 페이지에서 시작할 수 있도록 배치하기 위해서는 빈 페이지를 추가해야 하는 상황이 발생할 수 있다. 묵자에 비해 점자는 상대적으로 많은 공간을 확보해야 하므로, 해당 부분으로 인해 지면이 일부 허전해 보이거나 흐름을 방해하지 않도록 여백 공간을 활용한 레이아웃 조정이 필요하다.

7 페이지 설정: 점자 프린터의 일반적인 사용 환경을 고려하여 용지는 가로 32칸과 세로 26줄을 기본 규격으로 한다. 다만, 점자 자료의 종류와 특성에 따라 용지의 규격을 변경할 수 있다.[15]

8 페이지 구성: 점자와 묵자가 동일한 페이지에서 시작하더라도 점자가 묵자에 비해 더 많은 공간을 차지하게 됨에 따라 후반부에 점자만 남는 현상이 발생한다. 따라서 원고 분량이 많을수록 판형 크기, 페이지 구성, 콘텐츠 분량의 상관관계를 고려하여 계획을 세워야 한다. 단, 원고 분량을 잘 맞춘다면 모든 페이지에 같은 내용의 점자와 묵자를 배치할 수 있다.

9 페이지 번호: 페이지의 가장 마지막 줄에 원본 페이지 번호와 페이지 번호를 순서대로 적으며 홀수 페이지에만 표기하는 기본 형식이 있으나,[16] 디자이너의 의도에 따라 원본 페이지 번호를 생략하거나 홀수와 짝수 페이지에 모두 페이지 번호를 표기할 수 있다.

15 국립장애인도서관(2022). 「점자 도서 제작 지침」, 4p
16 국립장애인도서관(2022). 「점자 도서 제작 지침」, 9p

10 줄바꿈: 점역에서 외국어는 단어 단위 줄바꿈을 원칙으로 하고,
 한글은 음절 단위 줄바꿈을 원칙으로 한다.[17] 단락의 줄바꿈 빈도가
 높을수록 점자가 차지하는 공간이 커짐에 따라 내용 구분을 위한
 단락 나눔, 표 형식의 사용은 최소화하도록 한다.

11 서체: 명조체 본문 사용을 피하는 것이 좋다. 국내에서 개발된
 유니버설 디자인 한글 서체에는 UC고딕(2018), UD고딕(2019),
 KoddiUD 온고딕(2021)이 있다. 고령자 및 시력 약자를 고려한 글자
 인지가 가능하도록 개발됨에 따라 다른 고딕 서체와 함께 비교하여
 결정한다.

12 글자 크기: 묵자와 점자 인쇄 범위가 중첩되는 경우, 점자의 돌출로
 인한 왜곡이 생겨 글자의 판독성을 낮출 수 있으므로 묵자와 점자의
 중첩을 피하는 레이아웃을 고려해 볼 수 있다. 또한 묵자 사용도가
 높은 저시력자를 고려하여 지나치게 작은 크기의 글자는 피해야
 한다.

13 점역: 점자가 지면에서 차지하게 될 물리적 면적을 고려하여
 디자인해야 한다. 점역을 의뢰할 때마다 비용이 발생하기 때문에,
 인쇄 발주 이전 단계에서는 점자 번역기를 활용하여 점자의 양을
 파악해 보는 방법이 효율적이다.

14 책 표지: 표지의 두께는 최소 200/㎡ 이상으로 하며 점자 마모를
 방지하기 위한 보호지를 필요에 따라 사용할 수 있다.[18]

15 시각 자료: 이미지, 도안 등의 시각 자료를 포함하는 경우, 원본
 자료에 제시된 시각 자료는 독자가 해당 정보를 충분히 파악할 수
 있도록 설명해야 한다.

16 인쇄의 손상: 지면에 배치한 글자, 이미지, 도안 등이 형압 방식의
 점자와 중첩되는 경우 인쇄 영역이 쉽게 손상될 수 있어 주의가
 필요하다.

17 국립장애인도서관(2022).「점자 도서 제작 지침」, 8p
18 국립장애인도서관(2022).「점자 도서 제작 지침」, 3p

17 종이: 인쇄 방식에 따라 종이 두께의 정도를 고려해야 한다.
 형압(천공) 방식을 위한 종이 평량은 약 120–250g/㎡를 권장한다.

18 단면/양면 인쇄: 원고 분량에 따라 단면 혹은 양면 점자 인쇄를
 결정해야 한다. 기본적으로 점자의 행간은 규정 최솟값으로
 배열되지만, 디자이너의 요청으로 행간 값의 조절이 가능하다.
 이는 한국 점자의 물리적 규정상 최솟값에 대한 규정만 존재하기
 때문이다.

19 제본: 점자의 물리적 부피로 인한 페이지 벌어짐 현상은 인쇄물의
 두께에 영향을 미친다. 특히, 형압 방식을 선택한 경우, 점자가
 눌리면서 돌출 높이가 낮아지면 점자를 읽을 수 없는 상태가 된다.
 따라서 점자의 돌출 높이를 보호할 수 있는 제본 방식을 고려하도록
 한다.

20 발주 및 납품: 점자 인쇄 전문업체를 통해 오프셋 인쇄와 점자
 인쇄를 함께 발주할 수 있다. 하지만 특정 공정상의 이유로 다른
 업체에서 디지털·오프셋 인쇄 및 기타 후가공 단계를 선행적으로
 진행해야 하는 경우에는 점자 인쇄 단계를 위한 충분한 시간을
 확보하도록 한다.

5. 결론

본 논고는 시각장애에 대한 올바른 인식과 점자 인쇄 기술에 대한 이해가
바탕이 된 디자인 수행의 필요성을 주장하며, 기존의 형식적인 점자 표기가
가지는 실효성의 문제를 극복하기 위한 지침을 제안한다. 총 20가지
항목으로 구성된 지침은 가장 기본적이면서도 핵심적인 내용을 위주로
선정하였고, 인쇄소 선정에서부터 원고 작성 및 편집, 글자 크기, 여백, 제본,
발주에 이르기까지 점자 인쇄를 수행하는 절차에 따른 순서로 소개하고
있다. 점자와 묵자의 효율적인 운용을 위해서는 글의 가독성에 큰 영향을
미치는 점자의 돌출 높이는 물론, 점자가 지면을 차지하는 물리적인 면적에
대한 이해가 선행되어야 한다. 또한 디자이너는 원고 편집자, 인쇄소
담당자와 긴밀하게 소통하면서 점역을 거친 원고가 차지하는 지면의

공간을 확인하는 과정이 필요하며, 점자의 물리적 돌출에 의한 텍스트, 이미지의 가독성 저하 등 제작 단계에 앞서 여러 제한 요소를 미리 확인하는 과정이 중요하다.

앞서 3절에서 소개한 연구자의 선행 연구는 비장애인과 시각장애인 모두에게 동등한 정보를 제공하는 인쇄물 제작에 대한 목표에 부합하는 작업 과정을 포함하고 있다. 반면, 동일한 지면 내에서 묵자와 점자 사이의 관계를 긴밀하게 다룬 사례에 해당하지 않으며, 타이포그래피의 운용, 디자인 레이아웃의 관점에서 살펴봤을 때 소극적인 실천에 그치는 한계점을 지니고 있다. 그러나 묵자가 중심이 되는 기존 방식에서 벗어나, 점자 인쇄에 대한 전반적인 이해를 바탕으로 인쇄물을 기획, 디자인, 제작하는 연구 방식의 수행이라는 점에 의의가 있다. 이는 비장애인과 시각장애인이 함께 읽는 인쇄물을 위한 연구의 필요성을 입증하는 근거가 됨에 따라 묵자와 점자를 병기하는 방식에 대한 타이포그래피의 운용 및 레이아웃에 대한 후속 연구의 필요성을 제시한다. 점자 인쇄가 지닌 조건과 제약을 잘 활용한다면 묵·점자통합도서를 디자인하는 새로운 방법론을 제시하거나 체계적인 시스템을 구축해볼 수 있을 것이다. 생산자, 즉 디자이너의 관점에서 수행하는 묵자와 점자의 병기에 대한 후속 연구는 장애, 연령, 성별 등 사용자의 고유한 특성을 반영한 안정적인 읽기 방식을 마련하기 위한 토대가 되어 줄 것이다. 본 연구를 바탕으로 점자를 포용하는 타이포그래피의 운용에 대한 디자이너들의 여러 시도가 촉발되기를 기대한다.

참고 문헌

임예직, 김호진, 조신영, 변혜미, 이윤지, 전영환, 김언아(2021). 「2021년 장애인고용패널조사(2차 웨이브 6차 조사)」, 한국장애인고용공단 고용개발원.

남태우, 박재혁, 이승민, 김혜경, 서만덕(2011). 「장애인 대체자료 표준 목록지침 연구」, 국립중앙도서관.

송철의(2018). 「한글 점자 규정 해설」, 국립국어원.

경성대학교유니버설디자인연구센터(2009). 「디자이너를 위한 점자 기초상식」

국립중앙도서관 국립장애인도서관(2019). 「개정 점자 도서 제작 지침」

문화체육관광부(2021). 「공공기관 점자 문서 제공 안내서」

문화체육관광부(2020). 「한국 점자 규정」.

(사)한국시각장애인도서관협의회(2021). 「2021년 점자 출판물 실태 조사」, 국립국어원.

(사)한국시각장애인연합회(2016). 「점자 활용 규격 표준화 및 사용자별 교육 과정 개발」, 국립국어원.

주한영국문화원(2020). 「영국 장애 예술 자료집」.

프랑스 문화부(2016). 「접근성 실천 가이드북 모음집: 접근 가능한 전시 및 관람 경로」.

Action for blind people (2017). 「Making it Clear: Guidelines to producing printed material for people who are blind or partially sighted」.

더인디고. "한국 점자 규격 표준화로 시각장애인 편의 개선", theindigo.co.kr/archives/9414

산돌고딕. "유디고딕", https://www.sandollcloud.com/font/17354.html

윤디자인 M. "모두를 위한 디자인 다국어 서체, UC고딕 출시", https://www.yoondesign-m.com/790

한국시각장애인복지관. "시각장애인의 이해", http://www.hsb.or.kr/client/visually/visually2.asp

한국장애인개발원. "유니버설 디자인 서체", https://www.koddi.or.kr/ud/sub1_2

한국저시력인협회. "저시력의 이해", http://www.lowvision.or.kr/

Cho Yejin

Guidelines for Braille-inclusive Typography and Printing

Keyword: Typography, Braille printing, Accessibility, Visually impaired, Barrier-free

Abstract

In recent times, diversity and inclusivity have emerged as essential concepts in society. This has led to a growing emphasis on improving information accessibility for individuals with visual impairments. Braille printing is increasingly prevalent, not only in product packaging but also in promotional materials for exhibitions and events. Despite this, many printed materials and publications that we commonly encounter continue to cater primarily to the non-disabled, thus excluding or providing differential information to individuals with visual or reading impairments.

The integration of print and Braille implies that both non-disabled and visually impaired individuals should read and use materials on equal terms. Since Braille is a tactile reading system, distinct from the visual perception of conventional text, it must be handled differently. Especially when considering placing both print and Braille on the same surface, additional factors such as the physical space occupied by Braille on the surface and changes in legibility due to the raised characters must be taken into account. However, in most cases of producing printed materials that include Braille, there remains a limitation in terms of an approach that merely considers Braille as a late-stage production process.

Against this backdrop, this paper emphasizes that a proper understanding of visual impairment and Braille printing technology is crucial when creating integrated print and Braille books. It aims to propose guidelines to overcome the effectiveness issues associated with conventional Braille notation. To this end, the paper analyzes the characteristics and limitations of different Braille printing methods, such as embossing, epoxy, and UV printing. Furthermore, it conducts a comparative study of international and domestic guidelines related to Braille printing. The resulting guidelines consist of 20 items and are presented in the context of the work process, from print shop selection to manuscript preparation and editing, page layout, page numbers, font size, line spacing, line breaks, binding, and ordering.

These guidelines for inclusive typography and printing for Braille

are fundamental research on design methodologies that encompass both non-disabled and visually impaired users. Based on this research, it is hoped that discussions among designers regarding the application of inclusive typography for Braille and various attempts will be stimulated. Ultimately, these guidelines are expected to serve as a foundation for establishing a consistent reading method that accommodates the unique characteristics of users, such as disabilities, age, and gender.

타이포그래피 사전

Typography Dictionary

타이포그래피를 둘러싼 낱말 2,000여 가지를 수록한 사전.
한국타이포그라피학회에서 집필하고, 산돌의 후원으로
안그라픽스에서 편집하고 디자인한 개정판이
2024년 상반기에 출간될 예정이다. 2023년 12월부터
웹사이트를 통해 온라인으로 서비스되며 끊임없이
업데이트된다. 타이포그래피 연구와 교육뿐 아니라
교양을 위한 귀중한 자료다.

http://typography-dictionary.kr

한국타이포그라피학회

Korean Society of Typography, KST

타이포그래피 연구를 목적으로 설립된 학술 단체.
2008년 9월 17일 발기 대회로 시작해 2009년 6월 26일
문화체육관광부로부터 설립을 허가받았다. 회원들의
협력과 연구를 바탕으로 매년 학술 대회를 개최하고,
학술 논문집 『글짜씨』를 발간하는 한편, 여러 매체를
통해 타이포그래피를 실험한 작품을 전시한다.

http://k-s-t.org

이포그래피 사전

새로
계절

왜 이렇게 오래 걸렸나?

"페미니즘적으로 접근했으나 이유를 충분히 논증하지 않았다." 2017년
초 베른예술대학 석사과정 심사에서 내가 기억하는 마지막 평가다.
나는 한 스위스 디자인 출판사의 역사를 연구해 막 발표한 참이었다.
장크트갈렌주를 벗어나면 바로 나오는 작은 마을 퇴펜에서 존립 기간
대부분을 활동한 출판사였는데, 그 마을은 내가 첫 아이를 출산하고 살았던
곳이기도 했다. 이 가족 소유의 작은 사업체는 1950년대 초반부터 1980년대
후반까지 세계적인 디자인 베스트셀러를 여럿 출간했고, 그 다수는
보편성을 추구하는 스위스 스타일의 약속과 동의어가 되었다. 일부는 아직
판매되고 있고 내가 브라질에서 학사 과정을 밟는 동안 읽어야 했던 필수
도서 목록에도 들어 있었다.

　　　　다른 회사 다수와 마찬가지로 이 출판사 역시 남자 이름을 땄다.
하지만 조사에 착수한 지 얼마 되지 않아 나는 이곳이 실제로는 부부가
운영하는 회사였는데도 아내가 묘하게 역사에서 밀려났음을 알게 되었다.
회사의 성공은 주로 독일, 스페인, 영국, 미국 등지에서 방대하게 꾸린 예술,
디자인, 건축 출판 협력사 네트워크 덕이었다. 이들 출판사가 서로의 책을
라이선싱하면서 디자인 교본은 다양한 언어로 동시에 확산되어 세계화보다
수십 년 앞서 여러 시장을 제패할 수 있었다. 내 관심은 산세리프 글자체를
쓴 깨끗한 원전들, 스위스 스타일의 동의어가 된 그 책 뭉치에 있지 않았다.
나는 오히려 그 이야기에서 여성들이 수행한 역할에 매료되었다. 아내,
누이, 딸, 이름을 남기지도 인정을 받지도 못했던 여성 비서와 직원 들처럼
그림에서 줄곧 빠져 있던 여자들.

　　　　내 연구에는 구멍이 많았다. 솔직히 100장짜리 발표를 주어진 20분
분량으로 압축하지도 못했다. 맞닥뜨린 수많은 빈틈을 설명하고자 나는
나 자신을 '맹렬한 탐정'으로 내세웠다. 돌이켜 보면 무의식중에 스위스
문화를 민속지학적으로 연구한 듯하다. 알다시피 나 같은 외부인에게
스위스는 당황스러운 장소일 수 있다. 완벽한 제1세계 민주주의의 외피를
둘렀지만 이곳 여성들은 1971년이 되어서야 투표권을 얻었다. 퇴펜이 있는

322

아펜첼아우서로덴주에서는 이마저도 1989년에 이뤄졌다. 구술사 인터뷰를 시도하던 초기의 내 질문은 다수가 엉뚱해 보였다. 가령 나는 지방의 인터뷰 대상자들이 기차로 고작 1시간 거리인 취리히 사람을 '외부인'으로 여기는 이유를 이해할 수 없었다. 언어의 한계로 뭔가를 놓친 느낌이 자주 들었다. 이해하지 못하는 세계를 들쑤셔 스위스 치즈보다 더 구멍 숭숭한 이야기만 남은 기분이었다. 더덕더덕한 과정과 들쭉날쭉한 질문을 공유하면 교수들은 대개 은근하게, 혹은 그다지 은근하지 않게 브라질이나 라틴아메리카와 관련된 주제를 더 살펴보라고 제안했다.

내 발표의 마지막 슬라이드는 이다 니글리(Ida Niggli)의 사진이었다. 제 이름이 곧 출판사의 이름이 된 아르투르 니글리(Arthur Niggli)의 아내. 와인 창고나 지하실로 보이는 곳에서 찍힌 이 사진은 일어서다시피 한 자세로 손짓하며 눈을 면도날처럼 날카롭게 빛내고 묶지 않은 붉은 머리가 초점에서 살짝 벗어난 이다를 보여준다. 이다는 한창 열변을 토하는 듯하다. 조사하다 보니 이다가 '떠버리'였다는 말이 많이 들렸다. "목청이 크고 공격적인" 사람이라는 묘사가 잦기는 했으나 내가 찾은 자료에서는 이다가 스스로 페미니스트나 '에만처(emanze)'라 생각한 적은 없으리라는 서술이 반복되었다. 스위스-독일어 에만처는 남성을 혐오하는 전투적인 독신 여성이라는 멸칭이다. 사진 속 이다는 불이 붙은 모습이다. 2000년대 초에 사망한 이다를 직접 만난 적은 없어도 이다의 분노가 시간의 소용돌이를 뚫고 내게 말을 거는 듯했다. 심사 위원들에 따르면 나는 그 사진으로 발표를 맺어 연구의 페미니즘적 관점을 강조하기는 했지만 이를 "학술적으로 실증"하지는 못했다. 내 접근을 뒷받침할 이론이 필요하다는 것이었다. 나는 피드백을 잠자코 듣고 있었으나 아직 말로 옮길 수 없는 무언가가 부글대며 얼굴이 붉어지는 것을 느낄 수 있었다.

사흘 전 나는 소파에 들러붙어 워싱턴에서 펼쳐진 여성 행진의 6시간짜리 온라인 스트리밍을 시청했다. 창밖에서 눈이 부슬부슬 내리고 걸음마를 배우는 아기가 바닥에서 노는 동안 나는 흑인, 백인, 무슬림,

라틴계 리더들로 이루어진
주최자들이 백악관 앞의
거대한 무대를 차지하는
모습을 보았다. 인원이
너무 많아 공간이 부족할
지경이었다. 이 시위는 미국
전역에서 600건이 넘는
행진의 불을 댕겼고 330만

명 이상을 집결시켰으며 하루짜리 시위로는 지금까지도 미국 역사에서
손에 꼽히는 규모다. 조직화가 시작된 것은 불과 몇 개월 전이었다. 도널드
트럼프의 당선일 밤에 한 페이스북 게시글이 급속도로 퍼진 후였다.
여러 전문가는 SNS 메시지 하나가 이토록 폭발적인 반응을 촉발했다고
보고, 페미니스트들이 선거 이전만 해도 현상에 안주하다가 지금 돌연
'깨어났다'는 내러티브를 사수했다. 사실이 아님을 나는 알았다. 미국
시위 뒤의 전국적인 움직임은 수년간 배후에서 조용히 조직되며 발전하고
있었을 뿐 아니라 2015년 아르헨티나에서 시작되어 라틴아메리카 전역과
그 너머로 확산된, 젠더 기반 폭력에 반대하는 거대한 운동 '니 우나
메노스[Ni Una Menos, 단 한 명(의 여성)도 잃을 수 없다]에서 자극받은
것이었다. 같은 해에 나는 다른 유럽 도시에서 다른 소파에 누워 옛
친구들의 SNS를 통해 브라질에서 일어난 '페미니즘의 봄(feminism spring)'
물결을 목도했다. 친구들은 얼굴에 물감을 칠하고 거리에 나선 자신과 다른
사람들의 사진을, 승인되었으면 성폭행 피해자를 위한 정의 구현이 한층
어려워졌을 (그러나 결국 무산된) 법제 활동에 반대하는 즉석 시위 사진을
공유했다. 이들의 운동을 멀리서 좇으며, 나는 울고 흐느끼고 환호했다가
얼마간 더 울었다.

　　　내 석사 심사 직전에 다른 학생 한 명은 젊은 세대에 맞춘 장례식
리브랜딩을 발표했다. 그의 제안에서는 죽음의 다양한 정치, 문화,
종교적 뉘앙스가 전혀 다뤄지지 않았으나 그 학생이 "이유를 충분히
논증하지 않았다."라고는 누구도 반박하지 않았다. 명백한 이중 잣대였다.
페미니즘은 타당성을 입증해야 하지만 '객관주의'는 그렇지 않았다. 다른
학생들도 비슷하게 거리를 유지한 보편주의적 조감으로 각자의 주제에
접근했다. 왜 페미니즘만 다른 식의 검열을 받아야 하는가? 여러 날이
지나고 그 경험을 곱씹으며 나는 기괴한 사실을 깨달았다. 네 대학과 세
나라, 두 대륙을 거치며 디자인을 공부한 8년 동안 페미니즘은 교과에서

한결같이, 그리고 눈에 띄게 부재했다는 사실 말이다. 2017년 1월의 그 오후에 페미니즘은 처음으로 분명히, 그러나 오직 부재로서 모습을 드러냈다. 이 깨달음은 충격이었고 내게는 깊은 부끄러움이 차올랐다. 내가 받은 디자인 교육에서 페미니즘이 부재하기만 했는가? 이제야 인식한 내 잘못인가? 내 안에 페미니즘이 부재하는가? 진정한 페미니스트가 되려면 스스로 페미니스트라고 선언해야만 하는가? 궁극적으로는, 내 삶에서 페미니즘과 디자인이 교차하기까지 왜 이렇게 오래 걸렸나?

나는 1986년생이다. 같은 해에 페미니스트 디자인 사학자 셰릴 버클리(Cheryl Buckley)는 그 유명한 논문「가부장제산(Made in Patriarchy)」을『디자인 이슈(Design Issues)』2호에 발표했다. 당시 버클리는 영국 노스스태퍼드셔의 도예 산업에 종사하던 여성 디자이너들을 주제로 박사 연구를 완성하고 있었다. 버클리가 발굴한 여러 아카이브는 그때까지만 해도 디자인사에 거의 포함되지 않았다. 그가 조사하던 도예는 대체로 관습적이고 징례적이며 일상적인 깃이다. 본인의 말을 빌리자면 "주로 가정에서 만들어졌고 기술적으로도 시각적으로도 혁신은 없었으며 현대성이 가끔만 엿보일 뿐"이었다. 다시 말해 버클리가 조사한 디자인은 당시 정립되어 있던 디자인의 정의와 개념에 부합하지 않았고, 여기서 버클리가 탐구할 이론적이고 방법론적인 질문들이 잇따라 촉발되었다.

　　　아버지가 광부였던 노동계급 출신 버클리는 교육이 더 나은 삶을 향한 열쇠라 믿으며 성장했다. 1970년대 후반 이스트앵글리아대학에서 예술과 건축사를 공부했고, 일상의 문화를 향한 관심을 키웠다. 학사 학위논문에서는 런던 지하철 디자인을 검토했고, 이때 텍스타일 디자이너

Cheryl Buckley

**Made in Patriarchy:
Toward a Feminist Analysis of Women and
Design**

1) See, for example, Nikolaus Pevsner, Pioneers of Modern Design: From William Morris to Walter Gropius (London: Penguin, 1975); Reyner Banham, Theory and Design in the First Machine Age (London: Architectural Press, 1975); Fiona MacCarthy, A History of British Design, 1830–1970 (London: George Allen and Unwin, 1979); Open University, History of Architecture and Design 1890–1939 (Milton Keynes: Open University, 1975); John Heskett, Industrial Design (London: Thames and Hudson, 1982). In these basic textbooks of design history, two or three women are consistently mentioned. Some books, such as those fronting the Open University series, acknowledge more women designers, although in all cases the work of the women who make it into the history books could be described as modernist. More recently, Adrian Forty has acknowledged a few more women in his book Objects of Desire: Design and Society 1750–1980 (London: Thames and Hudson, 1986). Some historians have been careful to declare their biases when analyzing a particular period. For example, Penny Sparke, in the preface to her book, An Introduction to Design and

Women have been involved with design in a variety of ways – as practitioners, theorists, consumers, historians, and as objects of representation. Yet a survey of the literature of design history, theory, and practice would lead one to believe otherwise. Women's interventions, both past and present, are consistently ignored.[1] Indeed, the omissions are so overwhelming, and the rare acknowledgment so cursory and marginalized, that one realizes these silences are not accidental and haphazard; rather, they are the direct consequence of specific historiographic methods.[2] These methods, which involve the selection, classification, and prioritization of types of design, categories of designers, distinct styles and movements, and different modes of production, are inherently biased against women and, in effect, serve to exclude them from history. To compound this omission, the few women who make it into the literature of design are accounted for within the framework of patriarchy; they are either defined by their gender as designers or users of feminine products, or they are subsumed under the name of their husband, lover, father, or brother. The aim of this paper is to analyze the patriarchal context within which women interact with design and to examine the methods used by design historians to record that interaction.

이니드 마크스(Enid Marx)와 매리언 돈(Marion Dorn)의 작업을 처음 접했다. "여성 디자이너라니!" 몇 달 전 줌으로 진행한 인터뷰에서 버클리는 그 기쁜 발견의 순간이 어땠는지를 내게 들려줬다. 그러나 재정적 한계 때문에 바로 대학원에 진학해 자신의 깨달음을 계속 탐구할 수는 없었다. 직장을 구해야 했다. 디자인사는 신생 학과여서 버클리의 지식을 찾는 곳의 수는

Poster for the Third National Women in Print Conference, held at the University of California, Berkeley from May 29 to June 1, 1985.

갑자기 불어나 있었다. 버클리는 졸업하고 금방 뉴캐슬폴리텍대학의 전임강사가 되어 실무 중심 과정 학부생들에게 디자인사를 가르쳤다.

이곳에서 버클리는 1960년대와 1970년대 미국 시민 행진에서 활동한 2세대 페미니스트 린 워커(Lynne Walker)를 만났다. 두 사람은 그 학교의 첫 '여성과 디자인' 수업을 기획했다. 버클리는 "시행착오가 많은 과정이었죠."라며 1980년대 초에는 강의에 쓸 도서를 선정하기가 어려웠다는 이야기를 했다. 당시만 해도 이 주제를 다룬 책과 글이 매우 적었고 대부분은 이해하기 까다로운 학술 논문으로 발표되었다.

이런 상황은 버클리가 박사과정을 밟게 한 자극제였다. 비슷한 시기에 버클리는 이스트앵글리아대학 시절 지도 교수였던 제인 베킷(Jane Beckett)에게 FAN이라고도 불린 『페미니스트 예술 뉴스(Feminist Art News)』의 편집진이 되어달라는 요청을 받았다. 런던의 『여성 아티스트 뉴스레터(Women Artists' Newsletter)』가 발전한 풀뿌리 독립 출판물이었다. 당시 자각하지는 못했으나 버클리는 '출판계의 여성들(Women in Print)' 운동의 물결에 휩쓸렸다. 여성이 제작한 출판물은 1960년대 후반부터 1980년대를 거치며 급증해, 문화사학자 트리시 트래비스(Trysh Travis)가 "아이디어와 오브젝트, 실천이 연속적이고 역동적인 고리를 이루며 흐르는 독자, 저자, 편집자, 인쇄업자, 출판업자, 유통업자, 소매업자의 여성 중심 네트워크"라 기술한 것이 탄생했다. 이 나라의 첫 페미니즘 출판사인 비라고(Virago)가 1972년 런던에 설립되었고, 이곳의 성공에 힘입어 셰바(Sheba), 스트라뮬리온(Stramulion), 판도라(Pandora), 블랙위민토크(Black Women Talk), 온리위민(Onlywomen) 등 수많은 출판사가 더 생겨났다. 이 시기에는 미국에서도 비슷하게 500종이 넘는 페미니즘 정기간행물과 뉴스레터 수백 종이 등장했다. 1984년에는 런던에서 최초의 국제 페미니즘 도서전이 개최되었다. 인도의 첫 페미니즘 출판사 칼리포위민(Kali for Women)의 공동 창립자 리투 메논(Ritu Menon)에

Feminist bookstores logos, compiled by Lesbian Connection, 1978

따르면 "인상적인 기운"이 느껴졌으며 "세계를 바꿔놓을 관점"이 제시된 행사였다. 페미니스트는 글에서 노동과 성정치, 예술사와 같은 광범위한 주제를 다뤘지만 디자인과 물질문화에 주목한 경우는 많지 않았다.

"우리는 페미니즘에 푹 빠졌죠." 버클리가 책장을 흘긋하며 당시를 회고한다. 그는 특히 사회주의 페미니즘에 관심이 많았고, 실라 로보섬(Sheila Rowbotham)이 쓴 『역사에서 숨겨진 것(Hidden from History)』이나 1977년 런던에서 설립된 위민스프레스(The Women's Press)가 출간한 로시카 파커(Rozsika Parker)의 『전복하는 바늘땀(The Subversive Stitch)』 같은 책에 고무되었다. 버클리는 팻 커큄(Pat Kirkham), 주디 앳필드(Judy Attfield), 로지 베터턴(Rosie Betterton), 데버라 체리(Deborah Cherry) 등을 포함하는 페미니스트 디자인 사학자와 사상가의 네트워크를 서서히 키워나가기 시작했다. 1982년에는 런던 현대미술연구소(ICA)에서 여성과 디자인을 주제로 학술 대회를 공동 기획해 자신의 박사 연구 초반부를 공유했다. 그러나 발표가 끝나자 한 남자가 일어나 말했다. "알겠습니다만, 죄다 꽃무늬 범벅 아닙니까?"

그 말과 뒤에 이어진 다른 의견들은 버클리에게 여간 고역이 아니었다. '모더니즘의 수렁에 빠지지 않고 이 디자인을 검토할 방법이 있을 것'이라고 버클리는 생각했다. 그는 자신이 연구하던 도예 작품들이 '장식적'이며 '여성스러운' 것으로 폄하되었다고, 장식이 들어간 자그마한 분홍색 컵을 줌 카메라 앞에 들어 보이며 설명했다. 이 물건을 디자인한 사람은 1920년대 후반에 자기 공장을 세운 도예가 수지 쿠퍼(Susie Cooper)였다. 버클리는 쿠퍼 같은 인물을 디자인사에 포함하려면 다른 집필 방식을 찾아야 함을 곧 깨달았다. 기존 위계를 단순히 답습하지 않는 방식이어야 했다. 그는 설명했다. "모더니즘 역사 안에서는 이런 디자이너들을 내세울 수 없었습니다. 이들이 '그만하면 괜찮다'고 여겨질 리가 만무했기 때문이죠." 역사가 쓰이는 방식에 문제를 제기하겠다고 결심한 버클리는 자리에 앉아 논문 「가부장제산」을 단숨에 써냈다. 글을 맺을 무렵에는 한껏 격양되었다.

31년이 지나, 몇 개월 전 석사 심사를 마치고 버클리의 글을 처음으로 읽은 나 역시 가슴에 불이 붙었다. 내 나이만큼 묵은 글이었으나 논지가 여전히 유효했다. 첫째, 여성은 언제나 수많은 방식으로 디자인과 상호작용해 왔으나 여성의 기여는 역사에서 대체로 무시되었다. 둘째, 여성의 참여는 '막상' 인정되어도 가부장제라는 맥락을 벗어나지 못했기 때문에 열외 취급과 범주화, 젠더로 한정한 능력과 특성을 따르는 꼬리표

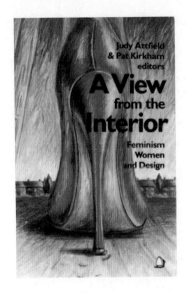

달기가 이어졌다. 무엇보다 중요한 것은 디자인 사학자들이 가부장제와 그 밖의 억압 체계를 인식하지 못해 현상 유지에 힘을 보탰다는 점이다. 디자인사에서 페미니즘적 관점을 취한다는 것은 그야말로 전적인 재검토를 의미했다. 디자인을 한다는 것이 무엇이고 디자이너로 존재하는 것은 어떤 의미인지, 가장 중요하게는 '누가 디자인하는지'를 질문해야만 했다.

셰릴 버클리가 박사과정을 마치기까지는 거의 10년이 걸렸다. 재정적 지원 없이 전업 근무를 하며 연구와 균형을 맞춰야 했으니 연구를 휴일로 몰아 기차로 긴 시간을 달려 멀리 떨어진 아카이브까지 가야 했고 마무리 단계에서는 첫 임신까지 감당해야 했다. 작업을 마치고는 위민스프레스에 연구물을 투고했다. 그 무렵 이 출판사는 비교적 진보적인 페미니즘 글을, 특히 흑인 여성과 '제3세계' 여성의 글을 내는 곳으로 평판을 쌓은 상태였다. 몇 년 전에는 『안에서 본 풍경(A View From the Interior)』이라는 제목으로 페미니즘과 디자인을 논하는 선집을 출간하기도 했다. 그 표지에서는 웅대한 빨강 스틸레토 힐이 교외를 굽어보고 있었다. 아쉽게도 버클리의 책 『여성 도예가와 화가(Potters and Paintresses)』를 비로소 출간할 때쯤 출판사는 1980년대 후반의 불황으로 거꾸러져 여섯 자릿수 손해를 입었다. 내부 갈등이 뒤따르면서 1990년대 중반에는 내놓는 결과물이 줄어갔다. (마지막 출간작은 2000년대 초에 나왔다고 알려져 있다.)

위민스프레스의 사례는 이곳만의 이야기가 결코 아니다. 1990년대 말이 되자 페미니즘 독립 출판사는 대부분이 불안정해지거나 파산했다. 신자유주의는 1960년대에 시작된 인수 합병의 물결을 가속했고 그러면서 생겨난 대형 서점 체인은 전 세계 페미니즘 서점과 독립 서점의 폐업으로 이어졌다. 운동으로 거둔 몇 안 되는 승리를 무화하려는 "여성의 권리에 대한" "은밀"하지만 "강력한 역습"이라고 미국 기자 수전 팔루디(Susan Faludi)가 설명한 1980년대 문화 및 미디어의 반페미니즘 백래시가 영향력을 지속하고 있어 상황은 동시에 악화되었다. 1994년 오스트레일리아에서 개최된 마지막 국제 페미니즘 도서전은 10년 전 런던에서 열린 첫 도서전에 비하면 초라할 따름이었다. 리투 메논의 말을 빌리자면 행사가 "부조리한 죽음을 맞은" 듯했다. 위민스프레스는

1994년 『안에서 본 풍경』을 개정하며 제목에서
"페미니스트"라는 단어를 삭제했고, 강렬한
스틸레토 힐을 무난하기 짝이 없는 콜라주로
교체했다. 이를 새로운 문화 풍토를 헤쳐 나가려는
전략적 결정으로 읽을 수도 있겠다.

　　　"1990년대에는 '페미니즘'이 더러운 단어가
되어 있었죠."라고 셰릴 버클리는 회고한다. 디자인
교육은 계속하고 있었으나 버클리에 따르면 스스로
페미니스트라 밝히는 학생은 소수에 그쳤다.
역설적이게도 페미니즘은 점차 제도화되고 있었다.
새천년에 들어설 때는 미국 전역의 대학에만 3만
3,000개가 넘는 여성학 강좌가 등록되어 있었다.
원래 페미니즘 독립 출판사에서 작품을 발표하던 저자들은 대학 출판사로
옮겨 갔다. 버클리가 기억하기로는 학계의 전반적인 담론도 '여성'에서
'젠더'로 이동하고 있었다. 이 시기 버클리는 글로벌사우스 출신과 흑인
페미니스트 사상가들의 글을 접하기 시작해, 계급과 성별에 주목하는
비판적 사회주의 페미니즘의 대형은 '전혀 충분하지 않음'을 깨달았다.
디자인사에 페미니즘적으로 접근하려면 인종과 식민성을 비롯해 다양한
억압 체계를 고려해야 했다. 해야 할 작업이 너무나도 많았다.

나는 일기를 쓰고 있다. 거울 속 나를 들여다본다. 블랙헤드를 뚫어지게
보고 허리둘레를 잰다. 셀룰라이트가 드러나도록 허벅지를 쥐어짠다.
튼살 자국을 밀어본다. 코 성형수술이 법적으로 가능한 나이까지 몇
년이나 남았는지 센다. 포르노에서 본 여자들을 따라 음모를 제모한다.
포름알데하이드가 함유된 위험한 매직 약을 사겠다며 엄마에게 돈을
달라고 한다. 점심을 일부러 게운다. 십 대 시절 내 일기장의 내용은 어른이
되어서 봐도 충격적이지만 내 경험이 유별나다고는 생각하지 않는다.
이러나저러나 나는 1990년대에 자랐다. 미국 기자 앨리슨 야로(Alison
Yarrow)에 따르면 "여성을 망가뜨리고 소녀의 삶을 오염시킨" 시기였다.
　　　내가 태어난 곳은 노바프리부르구다. 브라질 리우데자네이루의
깊고 푸른 숲 산골짜기에 묻힌 작은 마을이다. 어린 시절의 가장 이른
기억으로는 월드컵 열기와 하이퍼인플레이션 그리고 21년의 군부독재
끝에 민주적으로 선출된 첫 대통령의 탄핵 사건이 조각조각 모여 있다.
엄마는 스스로 페미니스트라 여긴 적이 없었고 의식 고양 모임 활동에

참여하지도 않았다. 엄마와 아빠는 1970년대 후반 리우데자네이루에서 노바프리부르구로 이주해 도예 공방을 차렸다. 위치는 우리 집 뒷마당이었다. 부모님은 다정하고 사랑이 넘쳤지만 나는 여전히 과잉 성애화된 1990년대 대중문화의 손쉬운 먹잇감이었다. '섹스'라는 단어를 처음 들었을 때 기억이 선명하다. 나는 여섯 살이었고 베벌리힐스 아이들(Beverly Hills 90210) 이라는 드라마의 더빙판을 보고 있었다. 여성을 사고파는 물건으로 묘사하던 미국 프로그램이었다. 브라실 최대 개방형 TV 네트워크인 글로부가 다음으로 편성한 프로그램에서는 패멀라 앤더슨이 빨간 수영복을 입고 돌아다니며 사람들의 혼을 빼놓았다. 이 방송국의 아침은 슈샤와 함께 시작되었다. 슈샤는 어린이 프로그램 진행자로, 자신과 똑같이 키 크고 늘씬한 금발 백인 여자들 앞에서 노래하고 춤췄다. 슈샤는 이 여자들을 '파키타(paquita)'라고 불렀다. 파키타가 되는 것은 모든 여자아이의 꿈이었다. 마리나 코르테스(Marina Cortez)만 빼고.

내가 마리나를 만난 것은 열한 살 때였고, 우리는 그 첫 학교를 포함해 가톨릭 학교 세 곳을 함께 다녔다. 여느 여자아이와 달리 마리나는 바비 인형도 좋아하지 않았다. 오히려 모탈 컴뱃(Mortal Kombat) 을 더 좋아했다. 우리는 마리나네 할머니 집에서 자주 만나 살인 사건을 해결하는 탐정 놀이를 하거나 담요를 뒤집어쓰고 몰래 공포 영화를 봤다. 우리를 가장 단단히 묶어준 것은 책 읽기였다. 요슈타인 가아더(Jostein Gaarder)의 『소피의 세계(Sophie's World)』를 탐독한 이후로 우리는 꾸준히 같은 책을 돌려 읽었다. 서로에게 편지도 썼다. 예쁜 색색 편지에서 우리는 꿈을 나누고 의견을 맞부딪치고 갈등을 조정하고 미래를 의논했으며 성장 과정에서 함께할 멋진 일들을 잔뜩 상상했다. 하지만 역시, 우리는 아직 성장기를 거쳐야 했다.

앨리슨 야로가 지적했듯 1990년대의 특징은 여성과 여자아이를 역겨운 성적 환상과 여성 혐오적 스테레오타입으로 환원해 예속하는 움직임이었다. "여성의 경력과 옷, 신체, 가족은 가혹한 비난과 조롱의 대상이 되었다. 새로운 길을 개척한 1990년대 여성들은 성차별이 뿌리박힌 사회에서 물어뜯겼다. 이런 이유로 우리는 이들을 성차별의 피해자가 아닌 쌍년으로 기억한다." 2018년에 낸 저서『90년대 쌍년(90s Bitch)』에서 야로는 이렇게 주장한다. 신자유주의로 브라질에는 '달러 드림'의 시대가 열렸을 뿐 아니라

빅맥, 폴리포켓 인형 놀이 세트, 더 많은 바비 인형 그리고 MTV가 들어왔다. 나는 밴드 노다웃(No Doubt)의 영상을 보고 '걸파워(Girl Power)' 스티커로 공책을 채우면서도 그것이 페미니스트 펑크 록을 상업적으로 전용한 슬로건인 줄은 전혀 몰랐다. 스파이스걸스(Spice Girls)에서 제일 좋아한 멤버인 제리 할리웰(Geri Halliwell)이 기자에게 페미니즘은 "사람들 입맛에 더 맞도록 힘을 빼야" 한다고 말한 것도 몰랐다. 걸파워는 여성 임파워먼트의 사안이 아니라 자기 대상화를 장려하고 예찬해 페미니즘의 매력을 높이는 전략이었고, 이 정신은 2000년대의 '외설 문화(raunch culture)'로 매끄럽게 변모했다. 치아지냐와 페이치세이라 같은 과잉 성애화된 속옷 차림의 인물들이 브라질에서 두 번째로 큰 TV 채널에서 토요일 오후를 달궜다. 마리나와 나는 십 대 특유의 경멸을 담아 그 여자들의 대표 샌들을 신고 그들의 춤을 파티에서 따라 하는 여자애들에게 진저리를 쳤다. 우리가 몸담고 싶은 환상은 아니었다. 그 무렵 마리나와 나는 어느새 열세 살이 되어 두 번째 가톨릭 학교에 다니고 있었다. 우리 둘 모두에게 깊은 트라우마를 남긴 학교였다.

매일 아침 수업을 시작하기 전이면 우리는 국가를 제창하고 기도서를 암송해야 했다. 치마는 엄격하게 금지되었으나 성별을 분리한 체육 시간에는 최신 '섹시' 댄스를 췄다. 전부 심히 혼란스러웠고 나는 여성됨의 이질적인 관념들 사이에서 갈피를 잡지 못했다. 여자아이 대부분은 탈색한 금발 생머리였다. 마리나와 나는 펑퍼짐한 바지를 입었고 빨강과 주황으로 머리를 염색했다. 어느 날에는 종교 시간에 즉석 '성교육' 수업이 있다며 학교 강당으로 꾸역꾸역 떠밀렸다. 내 기억은 쉭쉭거리던 슬라이드 영사기가 임질에 감염된 여성 성기 사진을 대문짝만하게 띄웠다는 것뿐이다. 몇 주 후 같은 교사가 임신이 중지된 태아 사진을 파일철에 모아 학급에 가져왔다. 마리나를 흘긋하니 얼굴이 머리색과 똑같아져 있었다. 마리나는 눈빛으로 나를 불렀다. 우리는 함께 일어나, 임신 중지가 합법화되어야 한다고 생각하는 이유를 십 대 수준에서 최선을 다해 설명하기 시작했다. 지금 생각하면 페미니스트의 스위치가 눌린 순간이었던 듯한데, 동시에 청중을 찾은 순간이기도 했다. 학급이 귀를 기울였고 우리에게 이것은 의미가 있었다. 그 시점 이후로 대담해진 우리는 학교의 만사에, 모든 규칙과 수업과 과제에 문제를 제기했다.

당시를 반추하면 마리나도 나도 '페미니즘'이라는 어휘를 습득한 기억은 없다. 그러나 사회학자로 성장해 지금은 브라질의 페미니스트 비정부 기구 인스치투투이키트(Instituto Eqüit)에서 일하고 있는 마리나가 생각하기로 우리는 분명 '페미니스트 정신'으로 충만했다. 학교는 우리의 표적이 되었고 우리는 저지당하는 기분이 들수록 더 반격했다. 벽에 공연히 성기 낙서를 그리고 방구탄을 살포하는 남자아이들과 달리 우리의 반항은 정치적이라고 믿었다.

완전히 이해하지 못한 무정부주의 글에 순진하게 자극받은 우리는 집단적인 움직임이 필요하다는 결론을 내렸다. 조직화가 필요했다. 우리는 수평적이며 반권위적인 학생 조합이 필요하다는 슬로건을 손수 써넣은 마분지 포스터로 학교 벽을 도배했다. 학급을 돌아다니며 음악 축제를 열고 자체 신문을 만들겠다는 비전을 설명했다. 기사를 함께 쓸 것이었다. 중요한 사람들을 함께 인터뷰할 것이었다. 다른 학교에도 신문을 배부할 것이었다. 신문이 더 성장할지 누가 아는가. 그러나 실망스럽게도, 총회 날이 닥쳤을 때 나타난 학생은 아주 적었다. 조합을 세우는 데 필요한 정족수를 채우지 못해 계획은 무산되었다. 그 주 후반, 당시 새로 사귄 남자친구에게 우리의 실패담을 토로하자 이런 말이 돌아왔다. "이런, 니나, 계속 그 길로 가다간 브라 태우는 여자가 되겠다." 나는 이해받지 못했다는 기분으로 낙담한 채 우두커니 서서, 걸파워 정신을 떠올리며 내게 정말 필요한 것은 새 푸시업 브라일지도 모르겠다고 생각했다.

2006년 초 어느 월요일 아침, 나는 커다란 종이 모형을 들고 리우데자네이루주립대학 디자인학부(ESDI)를 이루는 회색 건물의 좁다란 복도를 지나고 있다. 공부를 시작한 지 한 달도 되지 않았을 때다. 1960년대 초에 설립되어 브라질 최초의 제도화된 디자인 과정으로 인정받는 ESDI는 바우하우스와 울름조형대학에 이념적으로 닿아 있는 합리주의적, 기능주의적 접근으로 정평이 나 있었다. 그래픽 디자이너인 이모 수자나가 1960년대 후반에 공부한 곳이기도 했다. 나는 이모가 들려주는 학교 이야기에 늘 마음을 빼앗겼던 터라 같은 학교에 학생으로 다니게 되어 들떠 있었다. 첫 과제는 주말을 꼬박 들여 공략했다. 완벽하게 네모반듯한 파브리아노 용지로 시작해 오로지 자르고 접어 양감을 만들어야 했다. 접착제와 테이프는 엄금이었다. 아빠는 종이를 구겨 저절로 구조가 잡히게 하면 어떻겠냐는 의견을 냈지만 나는 그 아이디어를 곧바로 뿌리쳤다. 이렇게 투덜댄 기억이 난다. "그건 디자인이 아니라고요, 아빠."

똑바로 접고 자르는 방식은 너무 뻔한 듯해 곡선 주름을 만들려고 갖은 애를 썼다. 노바프리부르구를 떠나 리우에 있는 외할머니 댁에서 지내던 나는 무수한 시험 종이로 집 바닥을 메워 할머니의 복장을 터뜨린 뒤에야 최종 결과물을 만들어냈다. 그렇게 탄생했다. 파도를 희미하게 닮고 내려앉은 화산 같기도 한, 둥근 주름이 부드럽게 잡힌 다각형이. 학교에 도착하니 나는 단연 돋보였다. 내가 만든 형태는 독창적이었고, 나는 의기양양한 걸음으로 복도 끝까지 걸어갔다. 그곳에는 두 남자 교수가 야외에 발표장을 만들어놓고 있었다. 교수들은 돌아다니며 과제를 짤막하게 평가했고 각각에 웃긴 별칭을 붙였다. 이어서 우리더러 제일 마음에 드는 작품을 투표하라고 했다. 우승작은 깔끔한 직각 주름을 아코디언처럼 변형해 곧추세운 탑이었다. 반면 내 작품은 '음부'라는 별명을 얻었고 표를 하나도 받지 못했다. 이 민주적인 활동에서 교수들은 널리 퍼진 믿음과는 반대로 취향과 미적 선호는 주관적이지 않으며 어떤 특질은 다른 것보다 실제로 '아름답다'는 것을 입증하려 했다. 그 아코디언에 모인 서른 명 남짓한 학생들의 의견은 '음부'를 닮으면 무엇이든 본질적으로 '흉측'하다고 간수하는 미적 객관주의의 경험적 증거가 되었다. 나는 침묵을 지켰다.

몇 주 후 교수들이 또 투표의 장을 마련했다. 이번에는 각자가 '키치'하다고 생각하는 오브젝트를 가져와야 했다. 키치는 우리 대다수에게 익숙지 않았던 외국 개념이었다. 가장 키치한 오브젝트 셋이 상을 받을 것이었다. 나는 외할머니의 찬장에서 허락 없이 물건을 빼돌려 러브버드와 금박 장식이 들어간 자그마한 자기 촛대를 골랐다. 지금 보면 수지 쿠퍼의 대표작이 연상되는 촛대였다. 당연하게도 그 촛대는 '여성스럽'고 '장식적'이며 그리하여 키치하다고 여겨졌다. 상은 하나도 타지 못했지만 나는 저 범주를 멸칭으로 받아들였다. 초반 몇 주 동안 우리는 완벽한 검은

사각형을 자르는 법도 배웠다. 이것으로는 무엇이든 나타낼 수 있었다. 무엇이든! 흰 종이 위 검정 사각형은 '균형' '리듬' '대립' 같은 난해한 용어를 표현하고 나아가 '압제'와 '민주주의' 같은 정치적 개념을, 심지어는 '자아'와 '초자아' 같은 정신분석학적 개념까지도 설명할 수 있었다. 여기에 참고 문헌 표까지 받았다. 그러던 어느 날, 모든 수업이 중단되었다.

리우데자네이루주립대학에서 돌연한 파업은 흔했고 섬뜩할 정도의 규칙성을 띠고 반복되었다. 2006년에는 대학 강사와 공무원이 임금 인상과 노동환경 개선을 요구했다. 같은 해에 메인 캠퍼스 천장 일부가 무너졌고 지하실에서 화재가 발생했다. 때는 3월 중순이라 나는 아직 학습 열의에 불타고 있었다. 다행히 학교 도서관이 계속 열려 있었다. 나는 외국 백인 남성 저자 일색인 참고 자료 목록으로 무장하고 ESDI에 들렀다. 그중 한 권은 대출 중이라 구할 수 없었는데 설상가상으로 대기자 명단까지 있었나. 그 책을 입수하기까지는 거의 두 달이 걸렸다. 5월의 어느 오후, 우주선처럼 생긴 ESDI 최신 건물의 데크에 앉은 내 손에는 마침내 그 책이 들려 있었다. 오후 3시의 햇볕이 주홍빛 표지에 내리쬐었다.『디자이너를 위한 그리드 시스템(Grid Systems)』이었다. 제목 바로 아래에는 유명 스위스 작가의 이름과 출판사의 로고타입이 있었다. 내 눈은 그 심벌에 고정되었다. N, 아포스트로피, L, I. '닐리'라고 읊조리니 혀끝이 입천장에서 세 걸음을 내려가 앞니를 건드렸다. 로고는 네모 두 개에 깔끔하게 맞아떨어졌다. 이미 알다시피 '모든 것'을 나타낼 수 있는 그 형태에.

모더니즘은 내게 새로운 종교가 되었고 니글리의 책은 경전이었다. 그리드는 후천적 반사이자 체화된 능력이자 내 불가결한 일부가 되었다. 디자인이 무엇인지, '누구를 위해야 하는지' 이해하기도 전에 나는 여백과 활자와 검은 사각형을 조정하는 곡예에 사로잡혔다. ESDI에 다니는 동안 강의실에서 '페미니스트'란 단어가 언급된 기억은 하나도 떠오르지 않는다. 젠더 역학이, 아니, 무엇이 되었든 권력 관계가 디자인에 어떻게 내포되어 있으며 그 내포가 디자인에 의해 어떻게 이뤄지는지를 비판적으로 다룬 분석을 접한 기억도 없다. 나를 가르친 교원 수십 명 중 흑인은 한 명도 없었고 여성은 네 명뿐이었다. 디자인은 진공에 존재하는 비정치적 활동으로 취급되었다. 파업처럼 강의실 밖에서 펼쳐지는 모든 일과는 (심지어는 안에서 펼쳐지는 것과도) 완전히 단절된 채로.

역사적으로 브라질에서 고등교육은 엘리트의 특권이었다. 2003년 리우데자네이루주립대학은 저소득층과 공립학교 출신 그리고 흑인, 혼혈, 토착민으로 정체성을 정의하는 학생들을 대상으로 할당제를 시행한 최초의 공립대학이 되었다. 결함이 없는 것은 아니었으나 이 시스템은 이후 전국

공립대학으로 확산되었다. 내가 속한 반은 리우데자네이루주립대학의 역사에서 세 번째로 적극적 우대 대상 학생을 받은 반이었다. 자기소개 시간에 나는 그림 그리기와 예쁜 책을 좋아해서 그래픽 디자이너가 되고 싶다고 말했다. 옆자리에 앉은 흑인 학우는 디자인으로 버스 대중교통 시스템을 개선해 교외에 있는 집을 오가는 통근의 고통을 완화하고 싶다는 소망을 공유했다. 다른 적극적 우대 대상 학생은 자신이 가족 중 처음으로 대학에 진학하게 되어 부모님을 호강시켜드릴 수 있겠다는 이야기를 했다. 학우들의 동기는 나보다 훨씬 절박하고 긴요하게 느껴졌다. 나 역시도 나만의 진공에 갇혀 있었다.

점심을 같이 데우고 파티에 함께 가면서 우리는 비로소 가까워졌다. 하루는 학교 도서관에서 절도가 발생하고 있다는 것을 알게 되었다. 우리는 행동을 취하기로 했다. 사람들에게 사안을 알릴 블로그를 하루도 안 걸려 개설했고, 블로그는 그 주가 가기 전에 지역 신문사에 포착되었다. 이렇게 행동하며 대담해진 우리는 단체로 실크스크린 작업장을 청소하기로 했다. 쓰레기로 봉투를 채우며 모두가 교수진에 전반적으로 만족하지 못하고 있음을 깨달았다. 우리는 불만을 표명하고자 교수 설문 조사를 진행해 명료한 원그래프로 결과를 알리고 개선 방안을 조목조목 명시했다. 우리는 더 용감해졌다. 학장의 지원을 등에 업은 뒤로는 외부 디자이너를 초청해 워크숍을 기획했고 강의와 세미나를 큐레이션했으며 심지어는 학교에 관한 출판물을 편집하기도 했다. 무엇보다 중요한 것은 내 무리가 학생 조합을 설립했다는 사실이었다. 조합을! 이름은 브라질 참정권 운동가이자 ESDI에 최장기로 근무한 학장인 카르멩 포르치뉴(Carmen Portinho)에게서 따왔다. 포르치뉴의 이름을 탈환한 것은 당시에는 작은 행위 같았지만 돌이켜 보니 이는 강의실 밖에서 진정으로 이뤄지던 디자인 교육의 졸업식이었다.

새벽 3시, 나는 암스테르담 중심부에 있는 큰 공원인 폰델파르크의 어두운 골목을 뚫고 자전거로 귀가하고 있다. 혼자이고 술을 마셨으며 짧은 치마를 입고 있다. 자라면서 봤던, 여자가 위험에 빠지는 영화의 뻔한 도입부 같은 장면이다. 여자가 희생양이 되어 아무 까닭도 없이 생명이 위협받는 상황에 내던져지는, 1990년대에 엄청난 인기였던 이야기 말이다. 몇 분 뒤 집에 도착했을 때는 '아무 일도 당하지 않았다'는 생각만 들었다. 태어나 처음으로 진정 자유롭게 마음대로 나다녀도 되겠다는 느낌을 받았다.

이 장면은 2010년 중반 교환학생 생활을 시작한 첫 주에 펼쳐졌다. 1년을 일해 해외에서 한 학기를 보낼 자금을 모은 뒤 나는 마침내 '그래픽

디자인의 메카'에 당도했다. 네덜란드 그래픽 디자인에 마음이 끌린 계기는 매일 시각물을 큐레이션해 게시한 초창기 디자인 블로그와 매니스터프(Manystuff) 같은 웹사이트였다. 네덜란드 디자인은 유독 대담하고 눈에 띄었다. 헤릿릿펠트아카데미의 모더니즘 양식 건물에 발을 들인 순간 나는 완전히 반해버렸다. ESDI에서 흡수한 취향과 양식 규범에 반하는 포스터와 아트워크가 벽을 뒤덮고 있었다. 그 매력에 사로잡힌 것은 나뿐이 아니었다. 학생 대다수는 나와 마찬가지로 외국인이었다. 반 전체에 네덜란드인 학생은 두 명밖에 없었다.

가족과도 단절되고 기존의 사회적 유대도 끊긴 우리는 자신을 통째로 학교에 바쳤고 밤늦도록 스튜디오에서 작업할 때가 많았다. 전복을 기대하는 과제에 치여 지냈다. 타이포그래피 프롬프트를 사진으로 해결할 수도 있었고 포스터 작업이 퍼포먼스가 될 수도 있었으며 비주얼 아이덴티티를 텍스트로 구현할 수도 있었다. 기대에 도전하고 그리드를 탈피하며 디자인 규범을 질문할 자유가 넉넉히 주어졌다. 학교 입학 이래 처음으로 여자 교원이 남자보다 많았다. 여자 교원은 수도 많았을뿐더러 훨씬 멋져서 나는 그들처럼 되고 싶었다. 여성이 그래픽디자인학부를 총괄했고 구내식당을 운영했으며 가장 중요하게는 지하실 워크숍 다수를 지도했다. 여성이 금속활자 조판을, 오프셋인쇄를, 그리고 어떻게 유리를 불고 육중한 나무토막을 재단하는지를 가르쳤다. 이 여자들은 립스틱을 바르고 도발적인 옷을 입는 와중에도 젠더 이분법을 전복했다. 피드백은 매서웠고 자주 과격했으며 때로는 우리 눈물을 빼놓기도 했다. 그러나 이런 분위기 속에서도 페미니즘은 강의실에서 결코 실질적인 주제나 명시적인 분석 틀이 못 되었다. 디자인을 통해 고유한 목소리를 찾게 한다는 교육학적 비전으로, 우리는 자신도 모르는 사이 신자유주의에 맞춘 훈련을 받고 있었다.

이때도 디자인은 진공 속에서 작동하는 듯했다. 한층 '개념적'이고 '쿨한' 진공이기는 했지만 말이다. 극도로 비판적인 피드백에서도 디자인의 정치 혹은 우리가 제작한 물리적인 아티팩트가 억압 체계를 재생산하는 방식이 논의된 적은 없었다. 교수는 전원 유럽인이었고 유색인은 단 한 명이었다. 나 같은 소위 '제3세계' 국가 출신 학생은 비자 걸림돌을 수차례 맞닥뜨렸고 학자금 대출을 받지 못했으며 특정 과제와 현장 학습에 붙는 높은 비용으로 재정적인 곤란을 더 겪었다. 사회적 구성물과 차이의 표지, 특히 인종과 계급과 이주 상태는 완전히 간과되었다.

"릿펠트는 페미니즘을 막 이야기하기 시작한 비온세 같았지." 내

친구 에밀리아 베리마르크(Emilia Bergmark)는 당시를 이렇게 회고했다. 전원이 여성인 비욘세의 밴드에 우리 교수진을 빗댄 것이다. 에밀리아에게 릿펠트아카데미는 페미니즘을 구태로 여기는 네덜란드의 방울 막 안에 존재했다. "페미니즘은 이미 해결되었다는 생각이 일반적이었던 것 같아."라고 에밀리아는 추측했다. 1980년대에 네덜란드 복지 제도는 세계 최고 수준이었다. 그러나 신자유주의는 네덜란드에도 들이닥쳤다. 건강보험은 2006년에 민영화되었고 한때 사회민주주의의 상징이었던 이 나라의 주택 시장은 격렬한 구조 변화를 겪으며 기존 주민을 몰아내고 지역을 고급화하는 뻔한 방침을 취했다. 헤릿릿펠트아카데미를 교외로 이전하려는 시도도 그 일부였다. 학생과 교수 들이 조치를 저지했으나 2010년 10월 전국에서 점거가 불법이 되면서 기관의 학생 다수가 직접적인 영향을 받았다.

　　나는 이런 점거에 참여하던 중 에밀리아를 만났다. 미소가 짓궂고 머리를 레아 공주처럼 땋아 말고 다니는 스웨덴인 학생이었다. 우리는 같은 해에 태어났지만 나와 달리 에밀리아는 늘 당당하게 자신을 페미니스트로 규정했다. 에밀리아의 페미니스트 스위치를 누른 것은 열네 살에 읽은 스웨덴 기자 니나 비에르크(Nina Björk)의 페미니즘 이론서 한 권이었다. 수년이 지나 스웨덴을 처음 찾은 나는 그 책을 찾아 여러 도서관을 돌았다. 놀랍게도 『분홍 이불 밑에서(Under the Pink Duvet)』라는 책 제목을 말하면 대다수가 내 또래였던 사서들이 예의 짓궂은 미소를 피워냈다.

　　2010년 초 헤릿릿펠트아카데미는 강력한 반지성적 디자인 접근을 옹호했다. 학생들은 이론을 세우기보다는 시도하기를 독려받았고, 소수 예외를 제외하면 권장 도서 목록도 없었다. 나는 맹렬한 탐정처럼 암스테르담의 도서관을 누비며 직접 디자인 참고 문헌 목록을 엮었다. 한편 에밀리아와 다른 스웨덴인 학생 두 명은 예술 실험을 위한 자매 공동체를 시작했다. 수업이 끝나면 만나서 자신들의 나체를 그리고 사진을 찍었다. 에밀리아는 회고한다. "의식적인 건 아니었어. 서로와 맺는 관계 속에서 우리 몸과 목소리로 실험을 한 거지. 우리 손으로 시험하고, 여성으로서 디자인과 예술을 한다는 것이 무슨 의미인지를 이해하려 한 거야."

　　에밀리아는 이 실천식 접근을 졸업 과제에서도 고수했다. 벽에 작은 못이라도 박으려면 기관의 승인을 받아야 했던 모더니즘의 기념비인 학교 건물의 위력이 에밀리아의 발목을 잡았다. 최근 에밀리아는 "실제로는 꽤 우락부락하게 작동하는 모종의 소프트파워를 행사하고 싶었다."라는 말로 자신의 의도를 요약해 줬다. 에밀리아의 작품은 건축에 자잘한 수정을

연속으로 가하는 것이었다. 사회주의 건축가로 원래 총장이 될 예정이었으나 지역 정치인들에 막힌 헤릿 릿펠트(Gerrit Rietveld)의 만화 같은 실루엣을 도려냈다. 계단의 금속 난간 하나를 장식이 들어간 나무 기둥으로, 철제 블라인드를 자수가 들어간 커튼으로 교체했다. 이어서 모더니즘 건축의 전성기를 대표하는 이 교체된 오브젝트들을 새 아카데미 건물로 가져와 음성 작품과 나란히 전시했다. "모더니즘이 인간이라면 그 남자는 흰 셔츠를 입고 소매를 걷고 있을 것이다." 에밀리아의 목소리가 스피커에서 쩌렁쩌렁 울리기 시작했다. 음성 작품은 모더니즘과 조우한 가상의 이야기를 들려주었다. "방을 언제나 깔끔하게 정돈"하고 "세계를 더 나은 곳으로 변화시키고 싶어 하는" 남자. 현혹된 에밀리아는 모더니즘의 집에 가서 레드와인을 마시고 의미 없는 대화를 나누다가 끝내 "모더니즘과 한판"을 한다. 결론적으로는 무엇 하나 만족스럽지 않은 경험이었다. 그러니까 모더니즘은 "키스 상대로는 좋지만 섹스 상대로는 그저 그런" 것이다. 이 작품을 처음 들은 나는 불이 붙었지만 이번에는 분노가 아니라 폭소의 불길이었다.

이 발표에 사용할 만한 내 어릴 적 사진들을 보내달라고 엄마에게 부탁했더니 엄마는 사진을 하나도 찾지 못했다. 1990년대의 스판바지와 젤로샷, 진실 게임의 난감한 질문들에 나는 정신을 차리지 못했다. 사춘기에 접어들 무렵에는 몸이 너무 부끄러운 나머지 아무도 내 사진을 못 찍게 했다. 나 역시도 기록에서 사라지는 동안 속에서는 무언가가 끓고 있었다. 무엇보다 중요한 것은 나만 그런 것이 아니었다는 사실이다.

그 1990년대는 유색인 여성과 글로벌사우스의 활동가들이 내놓은 아이디어와 전략이 지역에서 힘을 모아 전 세계로 퍼지던 시기이기도 했다. 역사학자이자 교수인 리사 레번스타인(Lisa Levenstein)이 2020년 저서 『그들은 우리를 예상하지 못했다(The Didn't See Us Coming)』에서 설명했듯 "이 활동주의의 원동력은 모든 사회정의 문제가 페미니즘 문제이며 운동이 유의미한 진전을 이루려면 가장 억압받는 이들의

삶을 개선하는 데 주력해야 한다는 확고부동한 민음이었다." 이 10년 동안 배경과 출신이 각양각색인 활동가들이 늘어나며 이런 철학을 공유했고, 소통과 네트워크 형성의 새로운 수단으로 인터넷을 포용하기 시작했다. 역설적이게도 1990년대 페미니즘에서 교차성과 다양성, 편재성이 어느 때보다 강해질수록 운동은 대중에게 아예 보이지 않게 되었다. 레번스타인은 설명한다. "활동주의가 너무도 다양하고 낯선 형태들로 나타나면서 대다수 대중은 운동이 쇠퇴하거나 분열하고 있다고 생각했다. 실제로는 융성하고 있는데도 말이다."

　　이 글을 쓰는 나는 해외 중고 상점에서 몇 달 전에 발송한 셰릴 버클리의 첫 책을 기다리고 있다. 모던 디자인 베스트셀러의 보편주의적이고 합리주의적인 비전 대신『여성 도예가와 화가』는 여성이 더 우수했던 분야이자 그곳을 벗어나라는 독려가 좀처럼 없던 분야인 고된 수공업을 그려낸다. 디자인사와 이론에 대한 여타 페미니즘적 공헌 다수와 달리 버클리의 책은 공식 디자인 문헌의 틈새로 빠져나갔다. 디자인의 이론적 논의와 실무 적용 사이의 간극은 넓어졌다. 비(非)모던 디자인 표현과 마찬가지로 페미니즘적 학문은 신뢰를 구축하려 분투해야만 했고 2000년대 초에야 주류 담론 내에서 기반을 다지기 시작했다. 이후로 디자인의 경계를 문제화하고 이에 도전해 이를 확장하려는 무수한 시도가 뒤따랐지만, 이런 노력이 디자인 학부 교과에 포함된 것은 최근 일이다. 간극은 여전히 존재하고 연결로는 여전히 부재해서, 이 분야에 진입하는 대다수는 지금껏 잘 돌아가던 바통을 이어받기보다는 이미 있는 것을 발명하느라 불필요한 시간을 들여야 할 것만 같다고 느낀다.

　　내 삶에서 페미니즘과 디자인이 교차하기까지 왜 이렇게 오랜 시간이 걸렸을까? 사실 페미니즘은 내가 받은 디자인 교육에, 함께 나눈 자잘한 공모의 순간에 줄곧 존재했다. 학우들이 나를 부르던 눈빛, 여럿이 칠한 마분지 포스터, 먼지 쌓인 책을 가져다준 사서들의 짓궂은 미소에. 내 페미니즘은 그 감정의 불꽃에서, 나를 고독에서 구해준 우정에서, 온전한 존재라는 느낌을

몇 번이고 키워준 만남에서 태어났다. 발표를 마무리하려니 이다 니글리를, 6년 전의 내가 사진 속에서 손짓하는 이다를 어떻게 두고 왔는지를 생각하지 않을 수 없다. 내 십 대 시절 사진이 있었으면 나 역시 분통을 터뜨리는 모습으로 포착되었을 것이다. 그러나 이다 니글리는 여전히 그곳에 있다. 당장이라도 말할 태세로. 언젠가 이다의 이야기와 디자인 출판에 몸담았으나 너무도 오래 침묵을 강요당한 열정 가득했던 수많은 여성의 이야기를 전하기를 기대한다. 한 가지는 확실하다. 내가 그렇게 한다면 그 이유는 나의 친구들일 것이다.

글을 완성하는 동안 고견을 나눠준 클라라 멜리안지(Clara Meliande), 에밀리아 베리마르크, 이자벨 두아르트(Isabel Duarte), 마리나 코르테스 그리고 특히 이 텍스트를 최선의 형태로 구현해 준 프랑카 로페스 바르베라(Franca Lopez Barbera)에게 감사를 전한다.

Nina Paim

What took you so long?

"Your approach is feminist, but you haven't sufficiently argued why." This is the last comment I remember from my MA examination at the HKB Bern University of the Arts in early 2017. I had just presented my research into the history of a Swiss design publisher that was based, for most of its existence, in the small village of Teufen, just outside Saint Gallen, where I had been living since the birth of my first child. Between the early 50s and the late 80s, this small family-owned operation launched multiple international design bestsellers, many of which became synonymous with the universalizing promise of Swiss Style. Several of them are still in print and were listed in my mandatory design bibliography during my bachelor's degree in Brazil.

Like many other firms, this publishing house was named after a man. However, quickly into my investigation, I found out that the company had actually been run by a couple, but the wife had been inexplicably sidelined from history. Their success was largely due to their vast network of art, design, and architecture publishing partners in Germany, Spain, the UK, the US, and beyond. Through licensing each other's titles, these publishers made it possible for design manuals to spread simultaneously in many languages and conquer multiple markets decades before globalization. I wasn't interested in their collection of pristine canonical books with sans serif typefaces that became synonymous with Swiss Style. Rather, I was fascinated by the roles that women had played in that story—the wives, sisters, daughters, the unnamed and uncredited female secretaries and clerks who were consistently left out of the picture.

My research was full of holes. To be fair, I hadn't even been able to compress my hundred-slide presentation into the twenty-minute slot I was given. To account for all the gaps I encountered, I presented myself as a "savage detective." In hindsight, I might have been doing

a kind of unconscious ethnography of Swiss culture. You see, outsiders like me might find Switzerland a puzzling place. Despite the guise of being a perfect first-world democracy, women only gained the right to vote in 1971, and, in the canton of Appenzell Ausserrhoden, where Teufen is located, this only happened in 1989. During my initial attempts at conducting oral history interviews, many of my questions seemed out of place. I couldn't understand why, for example, someone from Zürich, a city only one hour away by train, was considered an "outsider" by my local interviewees. Oftentimes, I felt lost in translation, poking a world I didn't understand and was left with an account with more holes than a Swiss cheese. When I shared my patchy process and seemingly unruly questions, teachers would often gently or not so gently suggest that I look for a more "Brazilian" or "Latin American" topic.

My final presentation slide was a picture of Ida Niggli, the wife of Arthur Niggli, the man whose name had become eponymous with the publishing house. Taken in what looks to be a wine cellar or basement, the photograph shows Ida almost standing, her hands gesticulating, her eyes razor sharp, and her untangled red hair slightly out of focus. She seems in the middle of a rant. During my research, I heard numerous accounts of Ida having a "big mouth." Although she was often described as "vocal" and "strident," my sources repeatedly reiterated that Ida would never have considered herself a feminist or an *"emanze"*—the derogatory Swiss German term for militant spinsters who are men-haters. In that picture, Ida seemed on fire. Although I never met her—she died in the early 2000s–I felt her anger speaking to me through the vortex of time. According to my examiners, although concluding my presentation with that image underscored the feminist angle of my research, I had failed to "academically substantiate" it. I needed theory to back up my approach. I received this feedback in silence, but I could feel my face turning red, simmering with what I couldn't yet put into words.

Three days earlier, I had been glued to my couch watching the six-hour online stream of the Women's March in Washington. As the

snow drizzled outside the window and my toddler played on the floor, I saw the organizers—a group of Black, White, Muslim, and Latina leaders—take over the enormous stage in front of the White House, so numerous they could hardly fit the space. The protest ignited more than six hundred marches across the US, gathering over 3.3 million people and is still considered one of the largest single-day protests in US history. Its organization had started only a few months earlier, after a Facebook post went viral on the night of Donald Trump's election. Assuming that a single social media message triggered such a volcanic eruption, many pundits defended the narrative that feminists had been complacent before the election, but now they had suddenly "woken up." I knew that wasn't true. The nationwide movement behind the US protest had not only been organizing and evolving quietly in the background for years, but it was inspired by the massive "Ni Una Menos" (Not One [woman] Less) movement against gender-based violence, which started in Argentina in 2015 and spread across Latin America and beyond. That same year, while living in a different European city and lying on another couch, I witnessed the swell of a "feminist spring" in Brazil through my old friends' social media. They shared pictures of themselves and others taking the streets with painted faces and makeshift protest against a thwarted law project that, if approved, would make it even harder for victims of sexual abuse to seek justice. As I followed their movement from afar, I cried, wept, cheered, and cried some more.

Just before my MA examination, another student had presented a rebranding of funeral services for younger generations. His proposal didn't tackle any of death's multiple political, cultural, and religious nuances, yet, no one contended that he "hadn't sufficiently argued why." There was a glaring double standard: feminism had to be justified, but "objectivism" didn't. Other students had also approached their topics from similarly detached, universalist bird-eye perspectives. Why was feminism subject to a different kind of scrutiny? As the days passed, and I ruminated about this experience, I realized something uncanny: in the eight years that

I studied design across four universities, three countries, and two continents, feminism had consistently and revealingly been absent from the curriculum. That afternoon in January 2017, feminism had made itself explicit for the first time, but only as an absence. This realization was a shock and filled me with a deep sense of shame. Had feminism been all that absent from my design education? Was I to blame for only recognising it now? Was feminism absent in me? Does one need to be a self-proclaimed feminist to really be a feminist? And ultimately, why did it take feminism and design so long to intersect in my life?

I was born in 1986, the same year that feminist design historian Cheryl Buckley published her now-famous article "Made in Patriarchy" in the second issue of the *Design Issues* journal. Buckley was then completing her PhD on women designers in the North Staffordshire ceramics industry in the UK. She had uncovered several archives that, up to that point, had barely registered in the history of design. The ceramics that Buckley was investigating were largely conventional, routine, and everyday; they were, in her words, "predominantly domestic, neither technically nor visually innovative, and made only an occasional nod to modernity." In other terms, the designs she was investigating didn't conform to the then-established definitions and notions of design, which sparked a series of theoretical and methodological questions for her to explore.

Coming from a working-class background—her father was a coal miner—Buckley grew up with the belief that education was the key to a better life. She pursued studies in Art and Architecture history at the University of East Anglia in the late 1970s, where she developed an interest for the cultures of the everyday. Her bachelor's dissertation looked at the designs of the London Underground, which is when she first came across the work of textile designers Enid Marx and Marion Dorn. "Oh! Women designers!" She described that eureka moment a few months ago when I interviewed her over Zoom. However, due to financial constraints, Buckley couldn't immediately continue exploring her realization into a postgraduate—

she needed to find a job. Design history was a nascent academic field, so her knowledge was suddenly in high demand. Not long after graduating, Buckley became a full-time lecturer at the Newcastle Polytechnic, teaching design history to practice-based undergraduate students.

There, she met Lynne Walker, a second-wave feminist who had been active in the 60s and 70s civil marches in the US. Together, they organized the institution's first module on Women and Design. "It was a bit of a learning curve," she told me about the difficulties of selecting a bibliography for the course in the early 1980s. At the time, there were very few books and texts available on the topic, mostly published in obscure academic articles, which is what prompted her to pursue a PhD. Around the same time, Buckley was asked by Jane Beckett, her former supervisor at East Anglia, to join the editorial board of the Feminist Art News (FAN), an independent, grassroots publication that grew out of the Women Artists' Newsletter in London. Although she didn't realize then, Buckley was being swept by the Women in Print movement. From the late 60s throughout the 1980s, there was a spike in literate production by women, generating what cultural historian Trysh Travis described as "a woman-centered network of readers, writers, editors, printers, publishers, distributors and retailers through which ideas, objects, and practices flowed in a continuous and dynamic loop." The country's first feminist publisher, Virago, was founded in London in 1972, and its success prompted a myriad of other publishers, including Sheba, Stramulion, Pandora, Black Women Talk, and Onlywomen. Similarly, more than 500 feminist periodicals and several hundred newsletters appeared in the US at the time. In 1984, the first International Feminist Book Fair took place in London, and, according to Ritu Menon, co-founder of India's first feminist publisher Kali for Women, the event had an "impressive energy" and provided "the perspective that would transform the world." While feminist covered a wide range of topics in their writings, such as labor, sexual politics, and art history, there wasn't much focus on design and material culture.

"We immersed ourselves in feminism,"

Buckley remembers that period, glancing at her bookshelf. She was particularly interested in socialist feminism, inspired by books like Sheila Rowbotham's *Hidden from History*, or Rozsika Parker's *The Subversive Stitch*, published by *The Women's Press*, which was founded in London in 1977. Slowly, Buckley began to grow a network of feminist design historians and thinkers, including Pat Kirkham, Judy Attfield, Rosie Betterton, and Deborah Cherry. In 1982, she co-organized a conference on Women and Design at the Institute of Contemporary Arts in London (ICA), where she shared the beginnings of her PhD. After her presentation, however, a man stood up and said: "Yes, but it's all awfully floral, isn't it?"

That comment, along with many others that followed, was quite distressing for Buckley. "I've got to be able to look at these designs without being bogged down by modernism," she thought. The ceramic pieces she was studying were dismissed as "decorative" and "feminine," she explained while holding a tiny decorated pink cup in front of the Zoom camera. The item was designed by Susie Cooper, a ceramicist who established her own factory in the late 1920s. Buckley soon realized that to include people like Cooper in design history, she needed to find another way to write—one that would not merely replicate the existing hierarchies. "I couldn't make a case for these designers within those modernist histories because they would never be considered *good enough*," she explained. Resolved to challenge the way history was written, she sat down and wrote her article "Made in Patriarchy" in one breath. When she finished, she felt fierce.

Thirty-one years later–months after my MA examination–when I read her text for the first time, I, too, felt fired up. Even though the writing was as old as I was, her arguments were still valid. Firstly, women have always interacted with design in numerous ways, but history has largely ignored their contributions. Secondly, when women's involvement *was* indeed acknowledged, it was within the context of patriarchy, leading to sidelining, categorization, and labeling that followed gender-specific skills and attributes. Most importantly, by failing to

acknowledge patriarchy and other systems of oppression, design historians have contributed to maintaining the status quo. Taking a feminist stance on design history meant nothing short of a complete overhaul: it required questioning what doing design was, what being a designer meant, and, most importantly, *who designed*.

It took Cheryl Buckley almost ten years to finish her PhD. Without funding, she had to balance her research alongside a full-time job, relegating it to the holidays, taking long train rides to visit faraway archives, and, on the final stretch, navigating her first pregnancy. When she finished, Buckey pitched her research to The Women's Press, which by then had established a reputation for more progressive feminist writing, especially those by Black and "Third-World" women. A few years before, they had published an anthology on feminism and design titled *A View From the Interior*, featuring a cover of a mighty giant red stiletto towering over the suburbs. Unfortunately, by the time Buckley's book *Potters* and Paintresses was finally published, the recession of the late 1980s had plunged the press into six-figure losses. Internal disputes ensued, and by the mid-1990s, their output was dwindling (their last known published book came out in the early 2000s).

The story of The Women's Press is by no means unique. By the end of the 1990s, most independent feminist presses had either faltered or gone bankrupt. Neoliberalism accelerated the wave of mergers and acquisitions that started in the mid-60s, creating major bookstore chains that led to the closure of feminist and independent bookstores worldwide. This situation was simultaneously aggravated by the lasting effects of the 1980s cultural and media backlash against feminism, described by US journalist Susan Faludi as an "insidious" but "powerful counter-assault on women's rights" that attempted to undo the few victories that the movement had achieved. The last International Feminist Book Fair held in Australia in 1994 was a pale comparison to the first one held in London ten years earlier. According to Ritu Menon, the event seemed "to have died an unnatural death." When, in 1994, The Women's Press re-edited *A View From the Interior*, they removed the word

"feminist" from the title and swooped the powerful stiletto with an innocuous collage, in what could be read as a strategic decision to navigate the new cultural climate.

"By the 1990s, "feminism" had become a dirty word," Cheryl Buckley remembers. She was still teaching design students, but according to her, only a few would declare themselves feminists. Paradoxically, feminism was becoming increasingly institutionalized: by the turn of the millennium, over 33,000 Women's Studies courses were registered in colleges across the US alone. Authors who were first published by independent feminist presses moved to university publishers. In academia, Buckley recalls, the general discourse was shifting from "women" to "gender." During that period, Buckley started reading Global South and Black feminist thinkers, making her realize that her critical socialist feminist formations, which focused on class and sex, were "simply not good enough." A feminist approach to design history needed to take into account multiple systems of oppression, including racism and coloniality. There was so much work to be done.

I'm writing in my diary. I'm looking at myself in the mirror. I'm inspecting my dark pores. I'm measuring the circumference of my waist. I'm squeezing my tights to reveal my cellulite. I'm listing my stretch marks. I'm counting the years until I can legally have plastic surgery on my nose. I'm shaving my pubic hair to look like the women I've seen in porn. I'm asking my mother to pay for a dangerous formaldehyde hair straightening treatment. I'm purposely vomiting my lunch. Although these stories from my teenage diary are still shocking to my adult self, I don't think my experiences were unique. After all, I grew up in the 1990s, the years that, according to US journalist Alison Yarrow, "destroyed women and poisoned girlhood."

I was born in Nova Friburgo, a small town encroached in a mountain valley of deep green forests in Rio de Janeiro, Brazil. My first childhood memories are fragments of World Cup hysteria, hyperinflation, and the impeachment of the country's first democratically elected president after 21 years of military dictatorship.

My mother never considered herself a feminist and never took part in any consciousness-raising group. She and my dad moved from Rio to Nova Friburgo in the late 1970s to start a ceramic atelier, which they built in our backyard. Although they were very caring and loving, I was still easy prey to the hypersexualized popular culture of the 1990s. I vividly remember the first time I heard the word sex: I was six years old and watching the dubbed version of *Beverly Hills* 90210, the US show that portrayed women as transactional objects. Next on the schedule of Globo, Brazil's biggest open TV network, was the mesmerizing Pamela Anderson running around in a red swimsuit. Mornings at this station started with Xuxa, a children's TV show host, who sang and danced in front of her matching squad of thin, tall, and blond white girls she called *paquitas*. Being a *paquita* was every girl's dream. Everyone's except Marina Cortez.

I met Marina at 11, in the first of three Catholic schools we would attend together. Unlike most girls, Marina didn't like Barbies either—she preferred Mortal Kombat. We often met at her grandmother's house to play detectives solving murder cases or to secretly watch horror movies under a blanket. Reading was our biggest bond: after devouring Jostein Gaarder's *Sophie's World*, we would consistently synch and exchange books. We also wrote letters to each other; beautiful, colorful letters in which we shared dreams, voiced disagreements, mediated conflicts, plotted futures, and imagined all the wonderful things we would do together growing up. But yes, we still had to grow up.

As pointed out by Alison Yarrow, the 1990s were marked by an accelerating effort to subordinate women and girls, reducing them to gruesome sexual fantasies and misogynistic stereotypes. "Women's careers, clothes, bodies, and families were skewered. The trailblazing women of the 90s were excoriated by a deeply sexist society. That's why we remember them as bitches, not as victims of sexism," Yarrow argues in her 2018 book *90s Bitch*. Neoliberalism not only inaugurated an era of "dollar dreams" in Brazil but also brought BigMacs, Polly Pockets, more Barbies, and MTV. As I watched No Doubt's videos and filled my notebooks with *Girl Power* stickers, I had no idea that the slogan was a commodification of feminist punk. Little did I know, my favorite Spice Girl, Geri Halliwell, once told a reporter that feminism needed "weakening to become more palatable." Girl power was not about female empowerment but rather a strategy to make feminism more appealing by promoting and celebrating self-objectification—an ethos that transitioned seamlessly into what became the 2000s "raunch culture." Hypersexualized lingerie characters such as Tiazinha and Feiticeira entertained Saturday afternoons on Brazil's second-largest TV channel. In typical teenage disdain, Marina and I would roll our eyes at the girls who wore their brand of sandals and copied their dance moves at parties. We didn't see ourselves in that fantasy; by then, Marina and I were already 13, studying in our second Catholic school, a place that left a deep trauma in both of us.

Every morning before class started, we were required to sing the national anthem and say a Christian prayer. Skirts were strictly forbidden, but in our gender-segregated gym classes, we choreographed the latest "sexy" dance moves. It was all very confusing, and I felt torn between disparate notions of womanhood. Most girls had long, straightened, bleached blond hair. Marina and I wore baggy trousers and dyed our hair in shades of red and orange. One day, during religion class, we got crammed into the school auditorium for an impromptu "sex education" lecture. All I remember is the slide projector hissing to life an image of a giant vulva infected with gonorrhoea. A few weeks later, the same teacher brought to class a folder with images of aborted fetuses. I glanced at Marina, her face was the color of her hair. She gave me a summoning look. We stood up together and began explaining, to the best of our teenage capacities, why we thought abortion had to be legalized. In hindsight, I think we were experiencing a feminist snap, but we were also finding an audience. The class listened, and that meant something to us. From that point onwards, we felt emboldened to challenge everything about the school: every rule, every class, every assignment. Reflecting back on those times, neither

Marina nor I remember the word "feminism" as part of our vocabulary. But for Marina, who grew up to become a sociologist and currently works at the Brazilian feminist NGO *Instituto Eqüit*, we were certainly embued with a "feminist spirit." The school became our target, and the more thwarted we felt, the more we fought back. Unlike the boys who graffitied penises on the walls and released smell bombs for no reason, we believed our defiance was political.

Naively inspired by the anarchist literature we couldn't fully grasp, we concluded we needed a collective movement. We needed to get organized. We filled the school walls with a wave of manila posters with hand painted slogans calling for a horizontal and anti-authoritarian student union. We went from class to class explaining our vision to organize a music festival and create our own newspaper. We would write together. We would interview important people together. We would circulate the newspaper throughout the other schools. Maybe the newspaper would grow, who knew. Then, to our dismay, the day of the general assembly arrived, and very few students showed up. We didn't reach the necessary quorum to start the union, and the plan was aborted. Later that week, when I vented to my then-new boyfriend about our failed attempt, he said: "Well, Nina, if you continue down this road, you're going to become a bra-burner." As I stood there, feeling misunderstood and defeated, I remembered the spirit of *Girl Power* and thought that maybe what I really needed was a new push-up bra.

It's Monday morning in early 2006, and I'm carrying a large paper model through the small alleyway of grey buildings that make up the compound of ESDI, the school of design of the State University of Rio de Janeiro (UERJ), where I had only been studying for less than a month. Established in the early 1960s and recognized as Brazil's first institutionalized design program, ESDI was known for its rationalist-functionalist approach, which was ideologically tied to the Bauhaus and the HfG-Ulm. My maternal aunt Suzana, a graphic designer, studied there in the late 1960s. Her anecdotes about the school always captivated me, and I was excited to be

there as a student myself. I spent the weekend cracking my first assignment: starting from a perfectly square sheet of white Fabriano paper, I had to create a volume using nothing but cuts and creases; glue or tape were strictly prohibited. My father suggested crumpling the paper and letting the sheet structure itself—an idea I immediately rejected. "That's not design, Dad," I remember muttering.

Straight folds and cuts seemed too obvious, so I went to great lengths to craft curved creases. I had moved from Nova Friburgo to live with my maternal grandmother in Rio and, to her dismay, filled her apartment floor with countless paper tests before reaching the definitive result. There it was: a convex shape with soft rounded pleats that vaguely resembled a wave, almost like a volcano going under. When I arrived at the school, I was glaring. My shape felt original, and I paraded it proudly until the end of the alleyway, where, in the open air, the duo of male professors had set up the stage for the presentation. The professors went around commenting briefly on the works, giving each one a joking nickname. Then, they asked us to vote on our favorite. The winner was an erected tower with neat orthogonal folds modulated like an accordion. My work, however, was nicknamed "vulva" and received zero votes. With this little democracy exercise, the professors were trying to prove that, contrary to popular belief, taste and aesthetic preferences were not subjective and that certain qualities were indeed more "beautiful" than others. The consensus of thirty-something students around the accordion became the empirical proof of an aesthetic objectivism that deemed anything resembling a "vulva" inherently "ugly." I remained silent.

A few weeks later, our teachers organized another poll. This time, we were asked to bring objects they considered "kitsch," a foreign concept that most of us were unfamiliar with. The three kitschest objects would receive prizes. Without permission, I pilfered my grandmother's cupboard and picked a small ceramic candlestick adorned with lovebirds and gilded details, which today reminds me of Susie Cooper's now iconic pieces. Of course, it was deemed "feminine," "decorative," and hence-

forth "kitsch." I didn't win any awards, but I introjected those categories as pejorative terms. In these early weeks, we also learned to cut perfect black squares, which could represent nearly anything—*anything!* Black squares on white sheets of paper could communicate esoteric terms such as "balance," "rhythm," or "opposition" but also elaborate political concepts such as "tyranny" or "democracy" and even psychoanalytic notions such as "ego" and "superego." In addition, we were given a bibliographic reference sheet. Then, one day, all classes stopped.

Sudden strikes are common at UERJ; they repeat with almost uncanny regularity. In 2006, university teachers and public servants demanded higher salaries and better working conditions. That same year, a section of the main campus' ceiling collapsed, and a fire broke out in the basement. It was mid-March, and I was still eager to learn. Fortunately for me, the school library remained open. I would stop by ESDI armed with the list of references featuring almost exclusively foreign male authors. One of the books was unavailable, it had been borrowed, and worse—there was a waiting list. It took nearly two months for me to get a hold of that volume. One afternoon in May, I sat on the deck of ESDI's newest building, which looked like a spaceship, with the copy finally in my hands. The three o'clock sun shone on the orange-red cover: *Grid Systems*. Just below the title, the name of the prominent Swiss author and the publisher's logotype. My eyes were fixated on that symbol: N, apostrophe, L, I. "Niii-Liii," I said to myself, the tip of my tongue taking a trip of three steps down the palate to tap. The logo fit neatly within two squares—the shapes, as I already knew, that represented *everything*.

Modernism became my new religion, and Niggli's book was the bible—the grid became an acquired reflex, an embodied faculty, an integral part of me. Before I could understand what design was, or *who it should be for*, I was captivated by the gymnastics of modulating space, type, and black squares. During my time at ESDI, I do not recall the word "feminist" being uttered even once inside the classroom, nor do I remember any critical analysis of how gender dynamics— or any power relation—are embedded in and

by design. Of the dozens of teachers who taught me, none were Black, and only four were women. Design was treated as an apolitical activity that existed in a vacuum, completely disconnected from everything unfolding outside the classroom—or even inside it—like the strike.

Higher education in Brazil has historically been a privilege of the elite. In 2003, UERJ became the first public university to implement quotas for low-income, public school-educated, self-identified Black, Brown, and Indigenous students. While this system is not without flaws, it has since been expanded to all public universities across the country. My class was the third in the history of UERJ to include affirmative action students. During our introductions, I explained that I wanted to become a graphic designer because I loved drawing and beautiful books. Sitting next to me, a Black classmate shared his desire to use design to improve the public bus system and alleviate the excruciating commute from his home in the suburbs. Other affirmative action students talked about how being the first in their families to pursue a college education would allow them to provide a better life to their parents. Their motivations felt more urgent and necessary than mine—I, too, was in a vacuum of my own.

As we warmed up our lunches and attended parties together, we eventually became closer. One day, we discovered that the school library was being robbed. We decided to take action. In less than a day, we created a blog to bring the matter to the public, which was picked up by a local newspaper before the end of the week. Emboldened by that action, we decided to collectively clean the silkscreen workshop. As we filled bags with garbage, we realized that we were all generally dissatisfied with our teachers. To voice our discontent, we conducted a teacher's survey and presented our findings in clear pizza charts, outlining various action points for improvement. We became more braver. After gaining the support of the school director, we invited external designers to organize workshops, curated lecture series and seminars, and even edited a publication about the school. Most importantly, my cohort established the school student union—a union!—which was named

after Carmen Portinho, a Brazilian suffragist and the longest director of ESDI. At the time, reclaiming her name seemed like a small act, but in hindsight, it was the graduation ceremony of a design education that was truly happening outside the classroom.

It's 3:00 am, and I'm biking home through the dark alleys of the Vondelpark, a large public garden in the center of Amsterdam. I'm alone, I've been drinking, and I'm wearing a miniskirt. The scene feels like a cliché introduction from the "Women in Jep" movies I've seen growing up: stories about girls getting victimized and gratuitously thrown into life-threatening situations that were so popular in the 1990s. When I arrived home a few minutes later, all I could think was *nothing bad had happened*. For the first time in my life, I felt truly free to come and go at my own will.

This scene happened in my first week as an exchange student in mid-2010. After working for one year to save enough money to finance a semester abroad, I finally arrived at the "mecca of graphic design." I was drawn to Dutch graphics via the early design blogosphere and websites like Manystuff, which posted a daily curation of visuals. Design from the Netherlands felt particularly daring and striking. The moment I set foot in the modernist building of the Gerrit Rietveld Academy, I was smitten. All over the walls, posters and artworks defied the norms of taste and style I had assimilated at ESDI. I wasn't the only one to have been captured by that allure; the vast majority of students were foreigners, just like me—in my entire class, there were only two Dutch students.

Severed from our families and social ties, we dedicated ourselves entirely to the school, often working in the studio late into the night. We were overloaded by assignments we were expected to subvert: a typography prompt could be solved with photography, a poster exercise could become a performance, and a visual identity could be rendered into text. We were given ample freedom to challenge expectations, break away from the grid, and question design norms. For the first time in my life since first grade, women teachers outnumbered men. Not only

were they more numerous, but they were far cooler, and I wanted to be just like them. Women directed the graphic design department, ran the canteen, and, most importantly, led most of the workshops in the basement. Women taught us metal typesetting, offset printing, and how to blow glass or cut massive blocks of wood. They subverted the gender binaries while wearing lipstick and provocative clothes. They gave fierce, often violent feedback and would sometimes make us cry. Still, despite this atmosphere, feminism was never an actual topic or an outspoken framework of analysis in the classroom. With a pedagogical vision of helping us find our unique voice through design, we were unwittingly being trained for neoliberalism.

There, too, design appeared to be operating in a vacuum, albeit a more "conceptual" and "cool" kind of vacuum. While feedback was extremely critical, they never discussed the politics of design or how the material artifacts we produced reproduced systems of oppression. All of our teachers were European, with only one being a person of color. Students from so-called "third world" countries, like myself, were subjected to multiple Visa hurdles, didn't have access to student loans, and were further financially hampered by the high costs connected to certain assignments and field trips. Social constructs and markers of difference—especially race, class, and migration status—were completely overlooked

"The Rietveld was a bit like an early Beyoncé take on feminism," my friend Emilia Bergmark reflected on those times, comparing Bey's all-female band to our cohort of teachers. For her, the Rietveld existed in a Dutch bubble where feminism was seen as something old-fashioned. "Maybe the general idea was that feminism had already been solved," she hypothesized. In the 1980s, the Dutch welfare system was ranked among the best in the world. However, Neoliberalism arrived in the Netherlands as well: healthcare was privatised in 2006, and the country's housing market—once the symbol of social democracy—had been intensively restructured into an obvious plan to gentrify the region. Part of that was an attempt to relocate the Gerrit Rietveld Academie to the suburbs.

Students and teachers blocked the action, but in October 2010, squatting became illegal in the entire country, directly affecting a high number of students at the institution.

It was in one of those squats where I met Emilia, a Swedish student with a mischievous smile who wore braids in buns like Princess Lea. Although we were born in the same year, unlike me, Emilia had always proudly defined herself as a feminist. Her feminist snap had been a book on feminist theory by Swedish journalist Nina Björk, which she read at age 14. Years later, when I visited Sweden for the first time, I went to different libraries looking for that book. To my surprise, when I mentioned its title, *Under the Pink Duvet*, the librarians, mostly women my age, opened a similar mischievous smile.

In the early 2010s, the Gerrit Rietveld Academie championed a strong anti-intellectual approach to design: students were encouraged to try things out rather than theorize about them, and, with few exceptions, there wasn't any recommended reading list. I compiled my own design bibliography like a savage detective foraging through the libraries of Amsterdam. Meanwhile, Emilia and two other Swedish students started a sisterhood for artistic experimentation. They would meet after class to paint themselves naked and take pictures. "It wasn't anything conscious," Emilia remembers, "we were experimenting with our bodies and our voices in relation to each other, testing out things with our hands, trying to understand what it meant to design and make art as women."

Emilia carried that hands-on approach to her graduation project. She was bogged down by the power of the school building, a modernist monument that required institutional approval for adding even the smallest nail to its wall. "I wanted to exercise some sort of soft power that is actually quite rough in what it does," she summarized her intentions recently for me. Her piece consisted of a series of small architectural interventions. She cut out a cartoon-like silhouette of Gerrit Rietveld, a socialist architect who was originally meant to direct the school but was blocked by local politicians. She substituted one of the stairway's metal banisters with an ornamented wood pillar and a metal blind with an embroidered curtain. She then brought these swapped objects, which represented the heyday of modernist architecture, to the new academy building and exhibited them alongside a sound piece. "If modernism were a person, he would wear a white shirt with the sleeves rolled up," Emilia's voice began blasting the speaker. The sound piece describes her fictitious encounter with modernism, a man who "always kept his room tidy" and "wanted to change the world for the better." Seduced, she goes to his apartment, they drink red wine, have a meaningless conversation, and finally, she "fucks modernism." In the end, the whole experience is very unsatisfying–after all, modernism is "a great kisser but a mediocre lover." When I first heard the piece, I was ignited, but this time, not by anger but by laughter.

When I asked my mother to send me pictures of my younger self to illustrate this presentation, she couldn't find any. All those 1990s stretch jeans, jelly shots and truth-or-dares conundrums made me dazed and confused. By the time I reached puberty, I was so ashamed of my body that I didn't allow anyone to photograph me. As I, too, disappeared from the record, something was brewing inside of me. But most importantly, I wasn't alone.

Those same 1990s were also the period in which ideas and strategies of women of color and activists from the Global South gathered force locally and spread globally. As explained by historian and professor Lisa Levenstein in her 2020 book The Didn't See Us Coming, "driving their activism was the steadfast belief that every social justice issue is a feminist issue and that the movement should focus on improving the lives of those most oppressed in order to make any meaningful progress." During that decade, a growing number of activists of all backgrounds and all corners of the planet shared this philosophy and started embracing the Internet as a new tool for communicating and networking. Paradoxically, as the 1990s feminism became ever more intersectional, diverse, and ubiquitous, much of the movement became almost wholly invisible to the public. "With so many different and unfamiliar forms of activism

taking shape," Levenstein explains, "much of the public assumed the movement was waning or fracturing—even as it was flourishing."

As I write this piece, I'm waiting to receive my copy of Cheryl Buckley's first book, sent months ago from a second-hand store abroad. Instead of the universalising and rationalist visions from the best-sellers of modern design, *Potters and Paintresses* illustrates the painstaking handwork at which women excelled and from which they were seldom encouraged to escape. Unlike many other feminist contributions to design history and theory, Buckley's book slipped through the cracks of official design bibliographies. The gap between theoretical discussions and practical applications of design widened. Like non-modern design expressions, feminist scholarship had had to fight to establish credibility and only started to gain a foothold within mainstream discourse in the early 2000s. Since then, countless efforts to problematize, challenge, and expand the borders of design followed, but only recently have those endeavors been included in undergraduate design curricula. The gap is still here, the links are still missing, making most people coming into the field feel they need to reinvent the wheel instead of picking up a baton that has been turning in open air.

Why did it take feminism and design so long to intersect in my life? The truth is that feminism was there all along in my design education, in small moments of shared complicity. I appeared in summoning looks from classmates; in manila posters painted by many hands; in mischievous smiles of the librarians who brought me dusty books. My feminism was borne of these affective sparks; of friendships that have rescued me from solitude; of encounters that again and again have made me feel more whole. As I come to the end of this presentation, I cannot help but think about Ida Niggli and how, six years ago, I left her gesticulating in that picture. If there had been a photo of me during my teenage years, I too would be captured in an outburst of fury. But Ida Niggli is still there, ready to speak. I look forward to one day telling her story and the stories of so many other passionate women in design publishing who have been silenced for too long. But one thing is certain: if I do so, it will be because of my friends.

A big thanks to Clara Meliande, Emilia Bergmark, Isabel Duarte, and Marina Cortez for sharing their insights as I was putting this piece together, and specially to Franca Lopez Barbera, who brought this text to its best shape possible.

에서 아름
책

2022년을 맞아 세 번째로 개최한 «한국에서 가장 아름다운 책» 공모 심사는
예심과 본심을 거쳐 진행되었고, 그 결과 최종 열 종의 책들이 선정되었다.
먼저, 선정된 출판사와 디자이너들께 축하의 말을 전한다. 심사 이전에
온라인 회의를 통해 심사 기준과 방법을 논의했고 그에 따라 응모작 총
176종에 대한 예심을 이틀에 걸쳐 진행했다. 예심을 통해 선정된 책들 중
최종 열 종을 선정하기 위해 심사위원들이 한자리에 모여 본심을 진행했다.

이번 심사는 예년 심사와는 달라진 부분이 몇 가지 있다. 첫 번째,
예년보다 심사에 다양한 시각을 반영하려고 노력했다. 늘 책 주변에서 책을
만드는 데 관여하는 전문가들의 시선을 더해 책이 지닌 아름다움의 다양한
측면을 조명했다. 두 번째, 독자들이 부가적인 설명 없이 책을 처음 접하는
시점에 이입해 책 자체에 대해 평가하려고 노력했다. 독자들이 책을 먼저
읽고 구입하지 않듯이 심사 또한 그 책을 만든 과정, 의도, 뒷이야기와 같은
배경에 대한 이해를 배제하고 심사했다. 물론 그렇다고 해도 심사 위원들은
이미 익숙한 혹은 알고 있는 출판사와 디자이너의 작업이 대부분일 것이다.
그리고 심사 위원으로 선정되기 이전에 개인적인 관심과 기회로 혹은
관계로 응모된 책을 접하고 내용도 이미 읽어본 심사 위원도 있었을 것이다.
하지만 심사 위원들은 최대한 편견 없이 균형을 잃지 않고 심사에 임했다.
세 번째, 본심은 예심을 통과한 작품(두 명 이상의 심사 위원이 점수를 준
책)들의 정량화된 점수와 상관없이 새롭게 논의했다. 즉 예심의 점수와
순위가 의미하는 바는 예심을 통과했다는 사실로 한정했다. 그래서 심사
위원들은 예심에서 타 심사 위원의 의견에 영향받지 않고, 온전히 본인의
생각과 판단으로 선택한 책과 자신이 선택하지 않았지만 다른 심사 위원이
선택한 책 모두를 본심 논의에서 새롭게 심사했다. 이 단계에서는 본심에
오른 응모작들의 설명서를 심사장에 비치해 두고 심사 위원이 원할 경우
검토할 수 있게 했다. 놓친 부분이 없는지 검토하는 작업을 더한 것이다.

본심을 통과한 책들은 독일 라이프치히로 간다. 그곳에서 다시
세계 각국에서 온 다른 책들과 함께 심사를 받는다. 언어가 다른 책들이
모이니 책의 내용을 짐작할 수 있는 단서는 번역된 응모 설명서와 심사평일
뿐이다. 결국 «세계에서 가장 아름다운 책»에서는 책의 형식과 물성을 훨씬
중요하게 다룰 수밖에 없다.

책이 기록의 사명을 넘어 종교에 독점되며 신심과 공예가 책의
장정을 담당했던 시절이 있었다. 그 시기에는 권위적 장식과 아름다움의

과잉이 책을 뒤덮었다. 시민계급, 산업혁명을 거치며 세상 모든 것을 대량생산하며 책은 더 이상 희소가치가 있는 대상이자 소수의 전유물이 아니게 되었고 형태 또한 경쾌하게 변했다. 이렇게 책의 아름다움은 시절의 여러 상황과 맞물려 변화해 왔다.

　　이 공모는 국제표준도서번호(ISBN)를 부여받은 도서를 대상으로 한다. 판매할 것을 생각하고 만든 책들이 대상이라는 뜻이다. 서점에 유통할 것을 생각하면 최소 부수 이상 만들어야 하고 제작의 효율성을 우선적으로 생각하지 않을 수 없다. 지질, 별색, 후가공, 제본 또한 효율성 있는 범위 내의 대동소이한 선택들이 대부분이다. 이런 출판 환경 속에서 과거의 공예적 아름다움을 찾는 것은 무의미하다.

　　그래서 이번 심사에서는 물성의 아름다움도 따지지만 새로운 실험이 만들어내는 아름다움에도 관심을 기울였다. 책의 장식적 물성이나 전통적 서사와 조금이라도 다른 전달을 시도한 책들에 주목했다. 그렇게 고심해서 열 종의 '한국에서 아름다운 책'들을 선정했다.

　　또 한 가지 이번 공모전의 다른 점은 선정작 열 종 중 한 종을 선택해서 올해의 "한국에서 '가장' 아름다운 책"이라는 이름을 부여하기로 했다는 것이다. 이것은 일등이라는 서열의 의미라기보다 열 종 중에서 '가장 주목할 만한 시도를 한 책'이라는 의미가 크다. 이렇게 선정된 '한국에서 가장 아름다운 책'은 6월 1일 《2023 서울국제도서전》 현장에서 발표되었다.

　　책은 발견의 대상이라고들 하지 않는가. 누군가가 그 의미와 가치를 발견해 줄 때 그 향기가 발현하기 때문일 것이다. 우리가 선정한 '한국에서 아름다운 책들'이 라이프치히에 가서 어떤 평가를 받을지는 심사를 한 우리들도 모른다. 그러나 그 결과와 상관없이 하마터면 예심에서 누락될 뻔한 책을 심사 위원들이 합심해서 길어 올렸기에 뿌듯하다.

　　장성환

도구 2016년 8월 현재
도구
도구 1층
도구 S1* 선일악기의 손은 기타를 친다.
도구 S2* 성한악기의 손은 섹소폰을 연주한다.
도구
도구 2층 A열
도구 A201 대우악기의 손은 섹소폰을 연주한다.
도구 A201 대우악기의 손은 섹소폰을 연주한다.
도구 A203 경남전자의 손은 스피커를 수리한다.
도구 A203 경남전자의 손은 스피커를 수리한다.
도구 A210 높은음자리악기음향사의 손은 음향장비를 만진다.
도구 A211 솔로몬악기의 손은 플루트를 수리한다.
도구 A213 삼영피아노의 손은 피아노를 조율한다.
도구 A221 반도스탠드의 손은 기타를 친다.
도구 A225 반도스탠드의 손은 드럼을 친다.
도구 A226 성음악기의 손은 기타를 친다.
도구 A228 세종수제악기의 손은 기타를 친다.
도구 A229 세종수제악기의 손은 기타를 친다.
도구 A230 세종수제악기의 손은 컴퓨터의 키보드를 두드린다.
도구 A231 광명피아노의 손은 피아노를 조율한다.
도구 A234 국제피아노의 손은 건반을 친다.
도구 A234 국제피아노의 손은 피아노를 조율한다.
도구 A251 대신악기의 손은 건반을 친다.
도구 A252 반도스탠드의 손은 음향장비를 만진다.
도구 A254 기타스퀘어의 손은 기타를 친다.
도구 A254 기타스퀘어의 손은 기타를 친다.
도구 A258 세종수제악기의 손은 기타를 친다.
도구 A259 세종수제악기의 손은 장비를 만진다.
도구 A277 미스터기타의 손은 기타를 친다.
도구 A286/B285 현음악기의 손은 글씨를 쓴다.
도구
도구 2층 B열
도구 B201 신원음향의 손은 스피커를 수리한다.
도구 B202 월드음향의 손은 마이크를 잡는다.
도구 B206 지운악기의 손은 바이올린을 손본다.
 B212 신우악기의 손은 건반을 친다.
 B212 신우악기의 손은 기타를 친다.

도서명
고수의 도구

출판사
소환사

디자이너
홍은주 김형재

ISBN
9791196554507

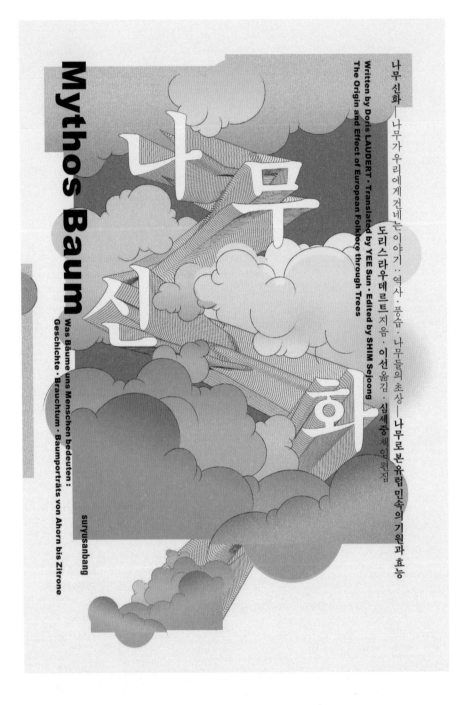

Mythos Baum

Was Bäume uns Menschen bedeuten :
Geschichte · Brauchtum · Baumporträts von Ahorn bis Zitrone

Written by Doris LAUDERT · Translated by YEE Sun · Edited by SHIM Sejoong
The Origin and Effect of European Folklore through Trees

나무신화

나무신화—나무가 우리에게 건네는 이야기 : 역사·풍습·나무들의 초상—나무로 본 유럽 민속의 기원과 효능

도리스 라우데르트 지음·이선 옮김·심세중 책임 편집

suryusanbang

도서명
나무신화

출판사
수류산방

디자이너
박상일

ISBN
9788991555792

걸에 — 있어

휘리

Beside,　　　　　wheelee

도서명
곁에 있어(Beside)

출판사
유어마인드

디자이너
남주현

ISBN
9791186946367

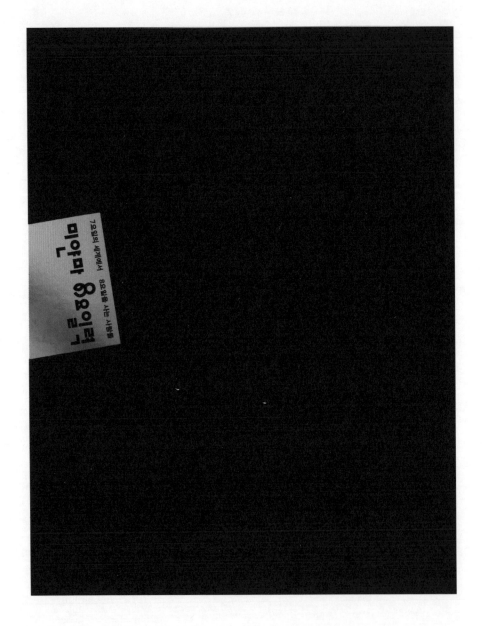

미야모토 유리코의 『반슈 평야』

세계사의 새로운 단계를 향하여

도서명
미얀마 8요일력

출판사
소장각

디자이너
노성일

ISBN
9791196985912

북해에서의 항해

포스트–매체 조건 시대의 미술

지은이 로절린드 크라우스

옮긴이 김지훈

A Voyage on the North Sea:
Art in the Age of the
Post-Medium Condition

현실문화A

도서명
북해에서의 항해

출판사
현실문화연구

디자이너
신덕호

ISBN
9788965641940

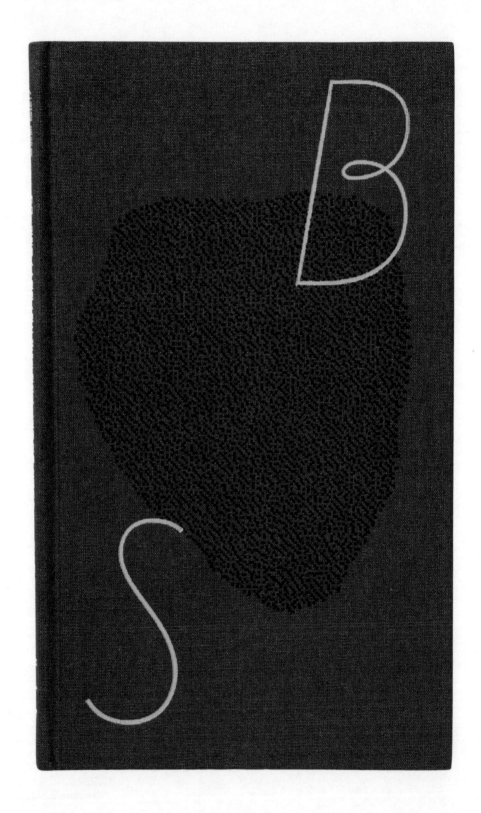

도서명
사뮈엘 베케트 선집

출판사
워크룸프레스

디자이너
김형진

ISBN
1. 이름 붙일 수 없는 자 :
 9788994207667
2. 말론 죽다:
 9791189356606
3. 프루스트:
 9788994207773
4. 죽은-머리들 / 소멸자
 / 다시 끝내기 위하여
 그리고 다른 실패작들:
 9788994207674
5. 포기한 작업으로부터:
 9791189356293
6. 머피:
 9791189356422
7. 동반자 / 잘 못 보이고
 잘 못 말해진 / 최악을
 향하여 / 떨림:
 9791189356101
8. 그게 어떤지 / 영상:
 9791189356347
9. 에코의 뼈들 그리고
 다른 침전물들 /
 호로스코프 외 /
 시들, 풀피리 노래들:
 9791189356163
10. 세계와 바지 / 장애의
화가들: 9788994207742
11. 발길질보다 따끔함:
 9791189356309

도서명
작업의 방식

출판사
사월의눈

디자이너
정재완

ISBN
9791189478056

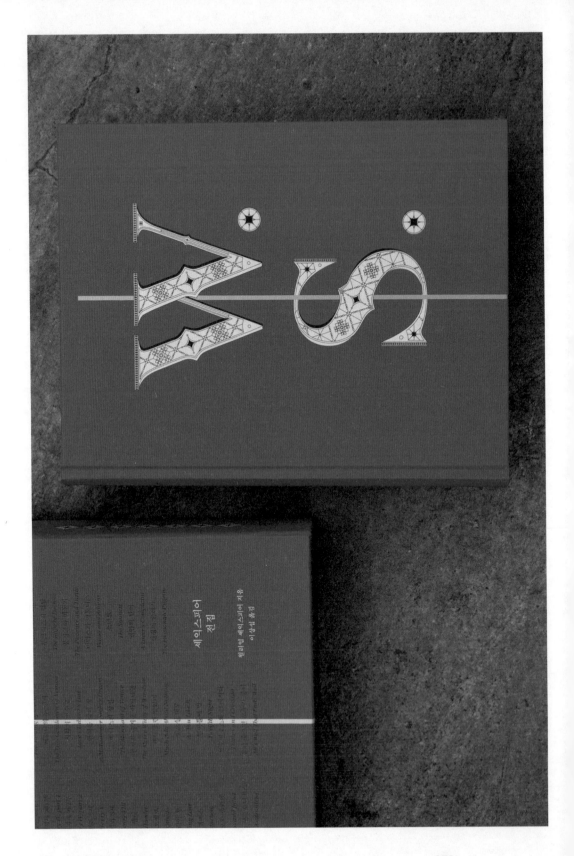

도서명
셰익스피어 전집

출판사
문학과지성사

디자이너
박연주

ISBN
9788932029252

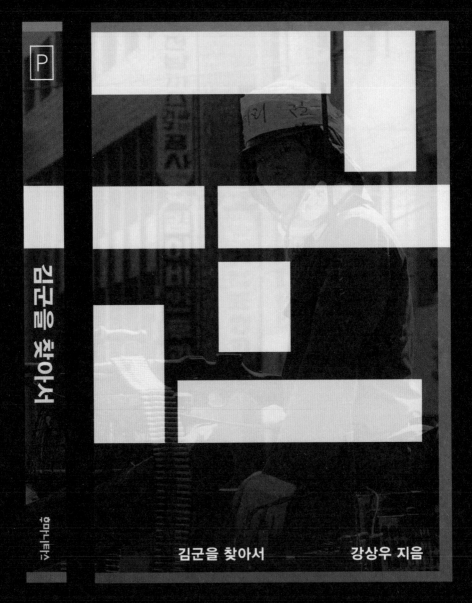

P

김군을 찾아서

휴머니스트

김군을 찾아서 강상우 지음

도서명
김군을 찾아서

출판사
후마니타스

디자이너
신덕호

ISBN
9788964373569

도서명
민간인 통제구역 1, 2

출판사
고트

디자이너
이경민(플락플락)

ISBN
9791189519391

'아름다운 책'이란 무엇일까? 맥락에 따라 다르겠지만, «한국에서 가장 아름다운 책» 공모에서는 대체로 '잘 만들어진 책'을 뜻한다. 텍스트를 독자에게 전달하는 과정으로서 '물성과 독서 경험이 잘 만들어진 책'이다. 조화로움과 가독성, 심미성과 독창성을 기준으로 삼는다.

　　«한국에서 가장 아름다운 책»에서 뽑힌 열 권의 책은 «세계에서 가장 아름다운 책» 국제 공모에 출전한다. 이때 국제적으로 좋은 성적을 거두어 한국의 도서 문화를 알리는 것도 중요하지만 국내 도서 문화를 장려하는 것 역시 공모전의 중요한 역할일 것이다.

　　한편 좋은 목록을 선정하고 공모전의 이러한 대내외적 활성화를 일으키는 역할에 책임과 정당성을 의식해야 하는 심사 위원의 입장은 다를 수 있다. 심사 위원들은 이번에 이 두 입장을 일치시키고자 했다. 열 권의 수상작이 흠잡을 곳 없어 맥 빠지는 목록이 아니라, 다소 아쉬운 부분이 있더라도 다양한 장점을 장려하는 생기발랄한 목록이 되기를 바랐다. 심사 위원은 선정 이유와 결과에 책임을 지게 되고, 또 서로 간 입장 차이에 대한 합의를 거치기 때문에 빈틈이나 반론의 여지가 있는 선택지를 기피하기 쉽다. 이에 심사 위원 각자의 개성적인 안목과 가치관에도 힘을 실었다. 선정에는 공정함과 더불어 용기도 필요하다.

　　심사란 정당한 기준을 제시하고 전문적 식견을 바탕으로 한 비평적인 견해를 드러낼 뿐 아니라, 무엇보다도 문화를 장려하는 역할을 한다. 그리고 메시지를 전하는 역할도 한다. 심사 위원들이 장려하고 싶은 것, 전하고 싶은 메시지는 무엇보다도 '책을 만드는 기쁨'과 '잘 만들어진 책을 누리는 문화'였다.

　　'잘 만들어진 책'의 충분조건은 안정된 기량이다. 독창성 등 다른 가치들은 필요조건이 된다. 이렇듯 견실한 북 디자인 역량이 충분조건으로 작동하다 보니, 예년에 수상한 바 있는 디자이너나 스튜디오가 1차 심사를 통과해 다시 이름을 올리는 경우가 많았다. 수상한 전적이 있다고 해서 억지로 배제하지는 않았으나 이번에 출품된 작품이 예년 수상작과 같은 디자인 화법의 동어반복이라고 보일 때는 대개 제외했다.

　　눈을 사로잡는 그래픽 솜씨가 빼어나더라도 형식과 내용이 겉도는 책, 타성에 젖은 접근, 독서 경험이 아니라 단순히 포장만 바꾼 재디자인, 책의 존재 형식에 맞지 않는 판형 및 양장과 같이 납득하기 어려운 불필요한 장치들, 기본적인 종이 결이 어긋난 책들, 빳빳해서 책장이 넘어가지 않는

현상 등 물성의 살림이 부족한 책들은 수상작 목록에 올리기 어려웠다. 하지만 이 책들도 각자의 고유한 장점과 매력을 갖추고 있을 때가 많았다.

수상작 목록은 다양한 가치의 포괄적인 스펙트럼을 갖추고자 했다. 신진과 중견, 실험성으로의 확장과 안정된 접근성으로의 수렴, 그 위에 실린 인상적인 화두, 단단함, 활력 등의 가치들이 좋은 평가를 얻었다. 북 디자인을 대중의 인식 속에 더 잘 연결시키는 일은 '북 디자인상'이 해야 할 일이다. 그뿐 아니라, 북 디자인이 대중의 요구에 영합하지 않더라도 그에 깃든 디자이너의 목소리와 태도가 가치 있다면 이를 격려하는 일도 '북 디자인상'이 해야 할 일이다.

이런 마음으로 수상작 열 권이 가려졌다. 축하를 전한다. 그리고 응모해 주신 모든 작품에 감사를 전한다. 심사 과정에서는 비판보다는 격려와 응원의 말들이 오간다. 수상작 목록에 오르지 않았더라도 실망하지 말고 다음에도 꼭 출품해 주시기를 당부드린다. 문화계 안팎에 존재하는 다양한 분야의 도서들에서 북 디자인의 고른 약진을 기대한다. 현장에서 치열하게 도서 문화를 고민하면서 텍스트를 독자에게 아름답게 전달하고 계신 모든 묵묵한 북 디자이너와 연구자, 제작자, 그 외 관계자 여러분의 모든 능력과 노고에 우리는 박수를 보낸다.

유지원

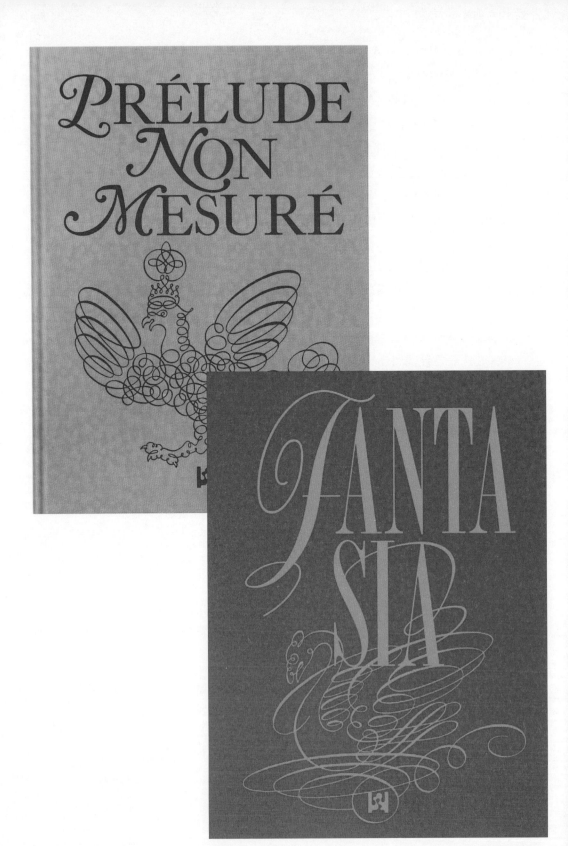

도서명
1. 비정량 프렐류드
2. 판타지아

출판사
워크룸프레스

디자이너
김형진, 유현선

ISBN
9791189356842

380

도서명
유용한 바보들 issue 0

출판사
쎄제디시옹 & 르메곳
에디션

디자이너
오혜진

ISBN
9782491479053

각자 원하는
달콤한 꿈을 꾸고

내일 또 만나자

황의정

도서명
각자 원하는 달콤한 꿈을
꾸고 내일 또 만나자

출판사
세미콜론

디자이너
김형진

ISBN
9791192107738

한정원

소설보다 소설보다 1

사랑하는
소년이
얼음 밑에
살아서

시간의흐름.

정나란

소설보다 소설보다 2

이중 연습

시간의흐름.

384

이나헌

성격소품

시간의흐름.

도서명
시간의흐름 시인선
1. 사랑하는 소년이 얼음
 밑에 살아서
2. 이중 연습
3. 성격소품

출판사
시간의흐름

디자이너
나종위

ISBN
9791190999144

살라리오 미니모
SALARIO MÍNIMO

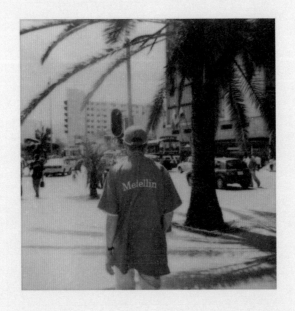

안드레스 펠리페 솔라노
Andrés Felipe Solano
이수정 옮김

도서명
살라리오 미니모

출판사
고트

디자이너
강문식

ISBN
9791189519568

도서명
토끼전

출판사
썸북스

디자이너
조선경

ISBN
978893942439

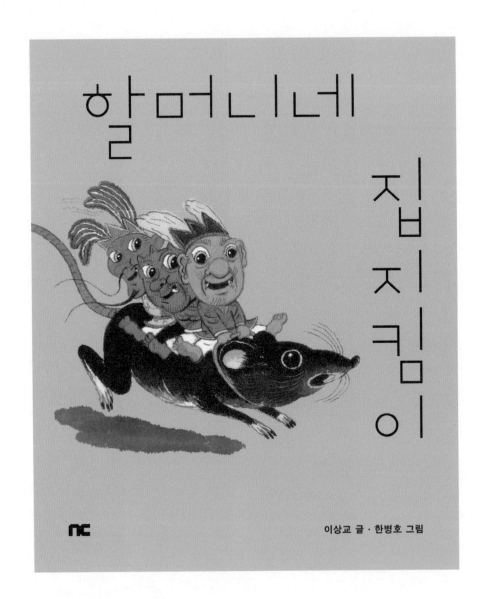

할머니네 집지킴이

이상교 글 · 한병호 그림

도서명
할머니네 집지킴이

출판사
엔씨소프트

디자이너
신건모

ISBN
9791165515850

한국에서 가장 아름다운 책
심사위원 목록

2022년

김보경
출판사 지와인 대표

맹지영
페이스갤러리 디렉터

박이랑
현대백화점 브랜드전략팀 팀장

신신
디자인팀

어수웅
조선일보 문화부장

장성환(심사위원장)
203 인포그래픽연구소 대표

2023년

김현호
보스토크프레스 대표

박이랑
현대백화점 브랜드전략팀 팀장

석윤이
모스그래픽 대표

유윤석
이화여자대학교 디자인학구 부교수

유지원
글문화연구소 소장

주일우(심사위원장)
서울국제도서전 대표

논문 작성 규정

논문 작성은 '논문투고안내(링크)'에서 정하는 형식을 따른다.
('논문투고안내(링크)' 중 '논문 형식', '그림과 표', '인용', '참고문헌' 참고.)

1조. 논문 형식
저자가 2인 이상인 경우 연구에 대한 기여도 순으로 작성한다.
초록은 논문 전체를 요약해야 하며, 한글 기준으로 800글자 안팎으로 작성한다.
주제어는 3개 이상, 5개 이하로 수록한다.

2조. 분량
본문 활자 10포인트를 기준으로 표지, 목차 및 참고문헌을 제외하고 6쪽이상 12쪽 이내로 작성한다.

3조. 그림과 표
그림과 표는 반드시 제목을 표기하고 그림의 경우 게재 확정 시 '논문투고안내'를 참고 하여 별도 제출한다.

4조. 인용 및 참고문헌 작성 양식
인용 및 참고문헌은 미국심리학회에서 제시하는 APA양식을 따라 작성한다.

[규정 제정: 2009년 10월 1일]

개정 기록
2023년 10월 16일: '논문투고안내'에 상세한 내용을 정하고 논문 작성 규정은 필수적인 규정 위주로 편집.
2023년 8월 20일: 논문 작성 규정 4조, "인용 및 참고 문헌 작성 양식" 신설.
2023년 8월 20일: 논문 작성 규정 3조, "6쪽 이상 12쪽 이내로" 수정.
2020년 4월 17일: 논문 작성 규정 2조, "표지, 목차 및 참고문헌을 제외하고" 추가.
2020년 4월 17일: 논문 투고 규정 "5조. 저작권 및 출판권"을 "6조. 저작권, 편집출판권, 배타적발행권"으로 수정.
2020년 4월 17일: 논문 투고 규정 "4조. 투고 절차"를 "5조. 투고 절차"로 수정.
2020년 4월 17일: 논문 투고 규정 "3조. 투고 유형"을 "3조. 논문 인정 기준"과 "4조. 투고 유형"으로 분리하고, "4조. 투고 유형"에 상세한 예시 추가.
2020년 4월 17일: 논문 투고 규정 3조. 3항, "그 외 독창적인 관점으로 타이포그래피에 대한 자신의 주장을 명확하게 기술한 것"을 삭제.
2017년 10월 12일: 논문 투고 규정 4조 3항과 6항, 심사료 10만원에서

6만원으로 인하. 게재료 10만원에서 14만원으로 인상.
2013년 12월 1일: 논문 투고 규정 4조 2항, 이메일과 우편이라는 원고 제출 방법을 생략.
2013년 12월 1일: 논문 작성 규정 3조 2항, 학술지 판형을 148×200 밀리미터에서 171×240 밀리미터로 고침.
2013년 12월 1일: 논문 작성 규정 3조 4항, "논문은 펼침 왼쪽에서 시작해 오른쪽으로 끝나도록 작성한다." 삭제.
2014년 3월 30일: 논문 작성 규정 1조 3항, "제목, 이름, 소속은 한글과 영문으로 수고한다." 삭제.
2014년 10월 8일: 논문 투고 규정, "학술논문집"과 "논문집"을 "학술지"로 일괄 수정.
2014년 10월 8일: 논문 작성 규정, "학술논문집"과 "논문집"을 "학술지"로 일괄 수정.
2014년 10월 8일: 논문 투고 규정 1조, "공동 연구일 경우라도 연구자 모두"를 "공동 연구자도"로 수정.
2014년 10월 8일: 논문 투고 규정 4조 2항, "논문 투고시" 삭제.
2014년 10월 8일: 논문 투고 규정 4조 2항, "정한 절차에 따라" 삭제.

논문 투고 규정

1조. 목적
이 규정은 본 학회가 발간하는 학술지 「글짜씨」 투고에 대한 사항을 정함을 목적으로 한다.

2조. 투고 자격
「글짜씨」에 투고 가능한 자는 본 학회의 정회원과 명예 회원이며, 공동 연구자도 동일한 자격을 갖추어야 한다.

3조. 논문 인정 기준
「글짜씨」에 게재되는 논문은 미발표 원고를 원칙으로 한다. 다만, 본 학회의 학술대회나 다른 심포지움 등에서 발표했거나 대학의 논총, 연구소나 기업 등에서 발표한 것도 국내에 논문으로 발표되지 않았다면 제목의 각주에 출처를 밝히고 「글짜씨」에 게재할 수 있다. 또한 학위논문을 축약하거나 발췌한 경우에도 게재할 수 있으며 이 경우 논문 제목의 각주에 아래의 [예]와 같이 출처를 정확히 표시하여야 한다.
[예 1] 학위논문의 축약본일 경우(투고논문의 표(그림)와 학위논문의 표(그림)가 모두 동일한 경우)
본 논문은 제1저자 홍길동의

박사학위논문의 축약본입니다.
[예 2] 학위논문에서 추가연구 없이 일부 내용을 발췌한 경우(투고논문의 표(그림)가 학위논문 중 일부를 발췌한 경우)
본 논문은 제1저자 홍길동의 박사학위논문의 일부를 발췌한 것입니다.

4조. 투고 유형
「글짜씨」에 게재되는 논문의 유형은 다음과 같다.
연구 논문: 타이포그래피 관련 주제에 대해 이론적 또는 실증적으로 논술한 것 (예: 가설의 증명, 역사적 사실의 조사 및 정리, 잘못된 관습의 재정립, 제대로 알려지지 않은 사안의 재조명, 새로운 관점이나 방법론의 제안, 국내외 타이포그래피 경향 분석 등)
프로젝트 논문: 프로젝트의 결과가 독창적이고 완성도를 갖추고 있으며, 전개 과정이 논리적인 것(예: 실용화된 대규모 프로젝트의 과정 및 결과 기록, 의미있는 작품활동의 과정 및 결과 기록 등)

5조. 투고 절차
논문은 다음과 같은 절차를 거쳐 투고, 게재할 수 있다.
학회 사무국으로 논문 투고 신청
학회 규정에 따라 작성된 원고를 사무국에 제출
심사료 60,000원을 입금
편집위원회에서 심사위원 위촉, 심사 진행
투고자에게 결과 통지 (결과에 이의가 있을 시 이의 신청서 제출)
완성된 원고를 이메일로 제출, 게재비 140,000원 입금
학술지는 회원 1권, 필자 2권 씩 우송

6조. 저작권, 편집출판권, 배타적발행권
저작권은 저자에 속하며, 「글짜씨」의 편집출판권, 배타적발행권은 학회에 영구 귀속된다.

[규정 제정: 2009년 10월 1일]

개정기록
2023년 8월 20일: 논문 투고 규정 3조에 학위 논문의 투고에 대한 조항을 더하여 수정.

논문 심사 및 편집 규정

1조. 목적
본 규정은 한국타이포그라피학회 학술지 「글짜씨」에 투고된 논문의 채택 여부를 판정하기 위한 심사 내용을 규정한다.

2조. 논문심사 및 학술지 발간일정
학술지의 발행일은 연간 2회이며, 발간예정일은 6월30일, 12월31일로 한다.

3조. 논문편집위원회
1. 편집위원회의 위원장은 회장이 위촉하며, 편집위원은 편집위원장이 추천하여 이사회의 승인을 받는다. 편집위원장과 위원의 임기는 2년으로 한다.
2. 편집위원회는 투고 된 논문에 대해 심사위원을 위촉하고 심사를 실시하며, 필자에게 수정을 요구한다. 수정을 요구받은 논문이 제출 지정일까지 제출되지 않으면 투고의 의지가 없는 것으로 간주한다. 또한 제출된 논문은 편집위원회의 승인을 얻지 않고 변경할 수 없다.
3. 논문편집위원회는 투고논문에 대하여 각3인의 심사위원에 심사를 의뢰하여 게재여부를 결정한다.
4. 논문편집위원회는 학술지 게재를 위해 투고된 논문을 저자의 성별, 나이, 소속 기관 및 어떤 선입견이나 사적인 친분과 무관하게 오직 논문의 질적 수준과 관련 규정에 근거하여 공평하게 취급하여야 한다.

4조. 심사위원
1. 「글짜씨」에 게재되는 논문은 심사위원 세 명 이상의 심사를 거쳐야 한다.
2. 심사위원은 투고된 논문 관련 전문가 중에서 논문편집위원회의 결정에 따라 위촉한다.
3. 논문심사의 결과는 아래와 같이 판정한다.
통과 / 수정 후 게재 / 수정 후 재심사 / 게재 불가
4. 통과 또는 게재 불가로 판정한 경우에는 심사 없이 이전의 평가를 그대로 인정한다.
5. '수정후재심사' 또는 '불가'로 판정받은 논문을 수정하여 다시 신규 논문으로 투고하는 경우, 기존 심사자와 동일한 심사자로 배정한다. 단 편집위원회에서 인정할 사유가 있을 경우 심사자 일부를 교체할 수 있다.
6. 재심사 논문투고는 3회까지 가능하며, 4회째는 불가로 간주한다.

5조. 비밀 유지
1. 편집위원회 및 논문·학술담당간사는 어떤 경우에도 투고자에게 심사위원이 누구인지 알게 하거나, 심사위원에게 투고자 및 다른 심사위원들의 소속, 성명을 알리거나 신원을 특정할 수 있는 정보를 제공하여서는 안된다.
2. 투고자의 실명은 논문편집위원장과 논문·학술담당간사 이외에는 비공개를 원칙으로 하며, 편집위원장이 필요하다고 인정하는 경우에만 편집위원에게 공개될 수 있다.
3. 심사용 논문에서 투고자가 누구인지 알 수 있는 정보를 심사위원이 볼 수 없도록 처리한다. 심사논문의 표절이나 중복게재 여부 확인을 위하여 투고자의 성명을 특정하여 편집위원회에 확인을 요청하는 경우를 제외하고는 투고자의 성명을 밝혀서는 안된다.
4. 심사위원은 심사논문에 대한 비밀을 지켜야 한다. 논문 평가를 위해 반드시 필요한 조언을 구하는 경우가 아니라면, 심사 중인 논문을 다른 사람에게 보여주어서는 아니되며, 논문 내용을 놓고 다른 사람과 논의하는 것도 바람직하지 않다.

6조. 심사 내용
1. 연구 내용이 학회의 취지에 적합하며 타이포그래피 발전에 기여하는가?
2. 주장이 명확하고 학문적 독창성을 가지고 있는가?
3. 논문의 구성이 논리적인가?
4. 학회의 작성 규정에 따라 기술되었는가?
5. 국문 및 영문 요약의 내용이 정확한가?
6. 참고문헌 및 주석이 정확하게 작성되었는가?
7. 제목과 주제어가 연구 내용과 일치하는가?

7조. 논문 심사 판정
논문의 게재 여부는 편집위원회가 심사를 실시하며 3인의 심사위원별 심사결과에 따라 아래 판정표에 기준하여 결정한다.

[규정 제정: 2009년 10월 1일]

개정 기록
2023년 8월 20일: 논문 심사 규정 2조 "논문 심사 및 학술지 발간 일정" 신설.
2023년 8월 20일: 논문 심사 규정 5조 "비밀 유지" 신설.
2023년 8월 20일: 논문 심사 규정 7조, "아래 판정표에 기준하여 결정한다."로 고침.

연구 윤리 규정

1조. 목적
본 연구 윤리 규정은 한국타이포그라피학회(이하, '학회')의 회원이 연구 활동과 교육 활동을 하면서 지켜야 할 연구 윤리의 원칙을 규정한다. 연구활동과 관련된 부정행위를 사전에 방지하며, 연구부정행위가 발생하였을 경우 이에 대한 공정하고 체계적인 진실성 검증을 위한 제반 활동을 규정하는 데 목적이 있다.

2조. 연구윤리위원회의 구성
학회는 제1조의 목적을 위하여 연구윤리위원회(이하, '위원회')를 구성하여 상설기구로 운용한다. 위원회는 논문편집위원장 그리고 학회의 회장(이하, '회장')이 임명하는 2인으로 구성한다. 위원장은 회장이 임명한 위원 중에서 호선하여 정한다. 연구부정행위를 심의할 때, 위원 중에서 다음의 각호에 해당하는 자는 일시 자격이 정지되며, 위원장 혹은 학회의 회장은 그 대신 다른 위원을 선임하여야 한다.
① 제보자 혹은 심의대상이 되는 연구자(이하, '해당연구자')와 민법제777조에 따른 친인척관계에 있거나 있었던 자.
② 제보자 혹은 해당연구자와 같은 기관 소속, 혹은 사제관계에 있거나, 공동으로 연구를 수행하였던 자.
③ 기타, 조사의 공정성을 해할 우려가 있다고 판단되는 자

3조. 윤리 규정 위반 보고
회원은 다른 회원이 윤리 규정을 위반한 것을 인지할 경우 해당자로 하여금 윤리 규정을 환기시킴으로써 문제를 바로잡도록 노력해야 한다. 그러나 문제가 바로잡히지 않거나 명백한 윤리 규정 위반 사례가 드러날 경우에는 학회 윤리위원회에 보고할 수 있다. 윤리위원회는 문제를 학회에 보고한 회원의 신원을 외부에 공개해서는 안 된다.

4조. 표절
논문 투고자는 자신이 행하지 않은 연구나 주장의 일부분을 자신의 연구 결과이거나 주장인 것처럼 논문에 제시해서는 안 된다. 타인의 연구 결과를 출처를 명시함과 더불어 여러 차례 참조할 수는 있을지라도, 그 일부분을 자신의 연구 결과이거나 주장인 것처럼 제시하는 것은 표절이 된다.

5조. 연구물의 중복 게재
논문 투고자는 국내외를 막론하고 이전에 출판된 자신의 연구물(게재 예정인 연구물

포함)을 사용하여 논문 게재를 할 수 없다. 단, 국외에서 발표한 내용의 일부를 한글로 발표하고자 할 경우 그 출처를 밝혀야 하며, 이에 대해 편집위원회는 연구 내용의 중요도에 따라 게재를 허가할 수 있다. 그러나 이 경우, 연구자는 중복 연구실적으로 사용할 수 없다.

6조. 인용 및 참고 표시
1. 공개된 학술 자료를 인용할 경우에는 정확하게 기술해야 하고, 반드시 그 출처를 명확히 밝혀야 한다. 개인적인 접촉을 통해서 얻은 자료의 경우에는 그 정보를 제공한 사람의 동의를 받은 후에만 인용할 수 있다.
2. 다른 사람의 글을 인용할 경우에는 반드시 주석을 통해 출처를 밝혀야 하며, 이러한 표기를 통해 어떤 부분이 선행 연구의 결과이고 어떤 부분이 본인의 독창적인 생각인지를 독자가 알 수 있도록 해야 한다.

7조. 공평한 대우
편집위원은 학술지 게재를 위해 투고된 논문을 저자의 성별, 나이, 소속 기관 및 어떤 선입견이나 사적인 친분과 무관하게 오직 논문의 질적 수준과 투고 규정에 근거하여 공평하게 취급하여야 한다.

8조. 공정한 심사 의뢰
편집위원은 투고된 논문의 평가를 해당 분야의 전문적 지식과 공정한 판단 능력을 지닌 심사위원에게 의뢰해야 한다. 심사 의뢰 시에는 저자와 지나치게 친분이 있거나 지나치게 적대적인 심사위원을 피함으로써 가능한 한 객관적인 평가가 이루어질 수 있도록 노력한다. 단, 같은 논문에 대한 평가가 심사위원 간에 현저하게 차이가 날 경우에는 해당 분야 제3의 전문가에게 자문을 받을 수 있다.

9조. 공정한 심사
심사위원은 논문을 개인적인 학술적 신념이나 저자와의 사적인 친분 관계를 떠나 공정하게 평가해야 한다. 근거를 명시하지 않은 채 논문을 탈락시키거나, 심사자 본인의 생각과 상충된다는 이유로 논문을 탈락시켜서는 안 되며, 심사 대상 논문을 제대로 읽지 않고 평가해도 안 된다.

10조. 저자 존중
심사위원은 전문 지식인으로서의 저자의 인격과 독립성을 존중해야 한다. 평가 의견서에는 논문에 대한 자신의 판단을 밝히되, 보완이 필요한 부분에 대해서는 그 이유도 함께 상세하게 설명해야 한다. 정중하게 표현하고, 저자를 비하하거나 모욕적인 표현은 삼간다.

11조. 비밀 유지
편집위원과 심사위원은 심사 대상 논문에 대한 비밀을 지켜야 한다. 논문 평가를 위해 특별히 조언을 구하는 경우가 아니라면 논문을 다른 사람에게 보여주거나 논문 내용을 놓고 다른 사람과 논의하는 것도 바람직하지 않다. 또한 논문이 게재된 학술지가 출판되기 전에 저자의 동의 없이 논문의 내용을 인용해서는 안 된다.

12조. 윤리위원회의 권한
1. 윤리위원회는 윤리 규정 위반으로 보고된 사안에 대해 증거자료 등을 통하여 조사를 실시하고, 그 결과를 회장에게 보고한다.
2. 윤리규정 위반이 사실로 판정되면 윤리위원장은 회장에게 제재 조치를 건의할 수 있다.

13조. 윤리위원회의 조사 및 심의
윤리 규정을 위반한 회원은 윤리위원회의 조사에 협조해야 한다. 윤리위원회는 윤리 규정을 위반한 회원에게 충분한 소명 기회를 주어야 하며, 윤리 규정 위반에 대해 윤리위원회가 최종 결정할 때까지 해당 회원의 신원을 외부에 공개하면 안 된다.

14조. 윤리 규정 위반에 대한 제재
1. 윤리위원회는 위반 행위의 경중에 따라서 아래와 같은 제재를 할 수 있으며, 각 항의 제재가 병과될 수 있다.
가. 논문이 학술지에 게재되기 이전인 경우 또는 학술대회 발표 이전인 경우에는 당해 논문의 게재 또는 발표의 불허
나. 논문이 학술지에 게재되었거나 학술대회에서 발표된 경우에는 당해 논문의 학술지 게재 또는 학술대회 발표의 소급적 무효화
다. 향후 3년간 논문 게재 또는 학술대회 발표 및 토론 금지
2. 윤리위원회가 제재를 결정하면 그 사실을 연구 업적 관리 기관에 통보하며, 기타 적절한 방법으로 공표한다.

[규정 제정: 2009년 10월 1일]

개정 기록
2023년 8월 20일: 연구 윤리 규정 12조를 2조로 이동. "논문편집위원장 그리고 학회의 회장(이하, '회장')이 임명하는 2인으로 구성한다. 위원장은 회장이 임명한 위원 중에서 호선하여 정한다."로 고침.

편집부

김린

동양미래대학교, 서울, 한국
이화여자대학교와 런던예술대학교에서
그래픽 디자인을 공부했으며, 서울을
기반으로 1인 출판사 겸 디자인 스튜디오
서울할머니를 운영하고 있다. 『한국, 여성,
그래픽 디자이너 11』을 공동 기획했으며,
《타이포잔치 2017》 리서치북 「터치
타입」의 편집, 『글짜씨』 11–17호의
편집에 참여했다. 여성 디자이너 정책
연구 모임 'WOO'의 대표로 활동하면서
《W쇼 — 그래픽 디자이너 리스트》
전시에 연구·조사로 참여했다. 이후 「한국
페미니스트 디자인 연구와 프랙티스
분석: 1990–2018」 등의 논문으로
페미니스트 디자인 연구를 지속하고
있으며 2017년부터 동양미래대학교
시각디자인과 부교수로 재직하고 있다.

김형재

동양대학교, 서울, 한국
그래픽 디자이너, 연구자, 교육자다.
2011년부터 홍은주와 함께 협업체로
활동하고 있다. 주로 문화예술, 건축
분야의 출판, 인쇄, 온라인 프로젝트를
디자인하고 출판사 G& Press를 운영한다.
박재현과 시각 창작 그룹 '옵티컬 레이스'를
결성해 아르코미술관, 삼성미술관 리움,
서울시립미술관, 국립현대미술관 등에서
열린 여러 전시에 참여했고 2021년,
시청각 랩에서 홍은주와 첫 듀오전
《제자리에》를 선보였다. 현재 동양대학교
디자인학부 조교수로 재직 중이다.

김성구

서울, 한국
계원예술대학교 시각디자인과를 졸업했다.
주로 문화예술계에서 활동하며 여러 독립
큐레이터와 미술 작가와 협업했다. 2021년
동대문디자인플라자(DDP)에서 슬기와
민, 신신, 홍은주 김형재의 단체전 《집합
이론》을 기획하기도 했다.

저자

김뉘연

워크룸프레스/작업실유령, 서울,
한국
대한민국 서울의 시인, 편집자.
2013년부터 워크룸프레스/
작업실유령에서 편집자로 일하고 있다.
문학 총서 『제안들』과 『입장들』 『사드
전집』 『사뮈엘 베케트 선집』 등을 편집했고
『모눈 지우개』 『부분』 『문서 없는 제목』
『제3작품집』 등을 썼다.

김대년

카카오, 서울, 한국
2010년 네오위즈게임즈에서 커리어를
시작한 이래, 2013년에는 라인
플러스, 2017년에는 라인 파이낸스,
2018년부터는 카카오톡 UI/UX
디자이너로 활동하며 디지털 디자인
분야에서 다양한 경험을 쌓아왔다. 현재
카카오디자인기획팀의 리더로 일하며
카카오 접근성 디자인 및 공통 UI 디자인
업무를 주도하고, 더욱 향상된 디지털
커뮤니케이션 환경 구축에 기여한다.

김수은

홍익대학교, 서울, 한국
그래픽 디자이너이자 디자인 연구자.
홍익대학교와 서울대학교 대학원에서
시각 디자인을 공부했고 「1970년대에
쓰인 동물 심볼마크의 시각문화적 가치
재해석 연구」로 박사 학위를 받았다. 현재
대학에서 시각 디자인을 가르치며 디자인
프로젝트와 개인 연구를 수행한다.

김시락

선너머선, 서울, 한국
이야기를 좋아하는 다원 창작자.
2021년부터 2022년까지 국립극단의
〈창작공감〉을 연출했고 〈커뮤니티
대소동〉, 댄스 필름 〈함께 구르는 기술〉,
한국장애인문화예술원의 〈어둠 속에, 풍경〉
등에 참여했다. 전시 〈동시접속〉은 2023
서울문화재단 장애예술창작지원사업에
선정되었고, 2023 한국장애인문화예술원
지원사업 '신기술기반 장애예술
창작실험실'에 선정되었으며, 연극 〈들리는
춤〉을 2024년에 진행할 예정이다.

백구

다이애나랩, 서울, 한국
다이애나랩의 일원으로 활동하고 있다.

김환

서울, 한국
목원대학교 대학원에서 서양화를
전공하고 잠실창작스튜디오 10–12기
입주 작가로 선정되었다. 개인전 《신체의
지각》 《Frame》 등을 통해 예술 세계를
펼쳐왔다.

노유리

사단법인 루트임팩트, 서울, 한국
사단법인 루트임팩트에서 헤이그라운드팀
내 파트장으로 2019년부터 현재까지
일하고 있다. 공간 매니징을 포함하여 공간
내 접근성 향상을 위한 다양한 프로젝트를
진행하고 있다.

니나 파임

퓨처리스, 포르투, 포르투갈
브라질 출신 디자이너, 에디터, 큐레이터
및 교육자. 지시, 지원, 협업의 개념을
중심으로 다룬 작업이 주를 이룬다.
2012년 일시적 디자인 학교 에스콜라
아베르타(Escola Aberta), 2014년
《브루노 비엔날레》와 2018년 《피크라
그래픽 디자인 비엔날레》에서 워크숍과
행사를 공동 개최, 큐레이션했다. 2018년
스위스 디자인 네트워크 컨퍼런스
《비욘드 체인지(Beyond Change)》의
코디네이터였으며, 그 결과물인 『디자인
스트러글스(Design Struggles)』를
공동 편집, 발행했다. 2020년에
결성된 페미니스트 디자인 정치 플랫폼
퓨처리스(Futuress)의 창립 멤버이기도
하다.

민구홍

AG 랩, 파주, 한국
중앙대학교에서 문학과 언어학을,
미국시적연산학교에서 컴퓨터
프로그래밍(하지만 '좁은 의미의 문학과
언어학'으로 부르기를 좋아한다.)을
공부했다. 안그라픽스 출판사업부와
워크룸에서 각각 5년여 동안 편집자,
디자이너, 프로그래머 등으로 일했고
1인 회사 민구홍 매뉴팩처링을 운영하며
미술계 및 디자인계 안팎에서 활동했다.
'현대인을 위한 교양 강좌'를 표방하는
새로운 질서에서 '실용적이고 개념적인
글쓰기'의 관점으로 코딩을 가르친다.
지은 책으로 『국립현대미술관 출판
지침』(공저)과 『새로운 질서』가 있고
옮긴 책으로 『이제껏 배운 그래픽 디자인
규칙은 다 잊어라. 이 책에 실린 것까지.』
『세상은 무슨 색일까요?』가 있다. 앞선
실천을 바탕으로 2022년 2월 22일부터
안그라픽스 랩(약칭 및 통칭 'AG 랩')
디렉터로 일한다.

박정원
서울, 한국
한국 시각예술가, 활동가. 서울을
중심으로 사회적 투쟁 현장에서
활동하며 이를 기록으로 남기는 그림을
그리고 있다. 한국예술종합학교
조형예술과를 졸업했으며 한예종 제23회
졸업전시준비위원회 배리어프리팀을
운영하고 이를 바탕으로 『미술 전시를 위한
배리어프리 실무안』을 배포했다.

서수연
한국콘텐츠접근성연구센터, 서울,
한국
국내 음성 해설(화면 해설) 1호 작가.
드라마, 영화, 연극, 뮤지컬, 그림책,
전시물 등 총 7,600여 편의 음성 해설
대본을 작성했다. 접근성 분야를 더 깊이
공부하고자 영국 런던시티대학교에서
영상 번역을, 뉴캐슬대학교에서
미디어와 저널리즘을 공부했고, 2022년
한국외국어대학교 영어번역학과 박사과정
수료 후 꾸준히 논문을 발표하고 접근성
콘텐츠를 제작한다.

소재용
조금다른 주식회사, 서울, 한국
2023년 동료들과 함께 조금다른
주식회사를 창업하여 문화 기획을
바탕으로 장애 인식 개선 교육과 접근성
작업을 해나가고 있다.

심우진
산돌, 도서출판 물고기, 서울, 한국
글자체 디렉터이자 그래픽 디자이너. 주요
작업으로 「산돌 정체」 「산돌 그레타산스」
「산돌 칠성조선소」 「배달의민족 을지로체」
「배달의민족 을지로십년후체」 「배달의민족
을지로오래오래체」 「IBM Plex® Sans」
한·중·일어 등이 있다.

원희승
하트시각장애인챔버오케스트라,
서울, 한국
숭실대학교 음악원에서 트롬본으로 학사
학위를 받고 상명대학교 음악교육대학원에
재학 중이다. 2016년부터
하트시각장애인챔버오케스트라에서
단원으로 활동하며 국내외로 활발한 연주
활동을 이어오고 있다.

이솜이
서울, 한국
전시 기획자. 전시에 잠재된, 실재하거나
실재하지 않는 조건들을 발견하고
이것의 초기화 혹은 재구성을 시도한다.
전시장을 채우는 몸과 시간, 시각언어로
여성을 이야기하는 일, 소장품의 조건과
변주 등에 눈과 마음을 둔다. 전시 «점자
동시병렬 그림», 소장품 간의 시차를

재구성한 «piercer», 비물질 작품을 그와
이질적인 시공간에서 소개한 «Perform
2019: Linkin-out»을 기획했다. 그 밖에
점자·드로잉북 『black spell hotel』과
가상의 소장품 관리 시스템 ‹PCS 2021›을
기획했다.

이주현
몽타주프레스, 서울, 한국
1인 출판사 몽타주프레스를 운영하는
그래픽 디자이너. 서울시립대학교
디자인전문대학원에서 석사 학위를
받았다. 이미지와 텍스트 사이에 잠재한
갈림길을 찾아 서사를 만드는 것에
집중하며 스코어를 통한 지시와 수행
경험을 디자인에 담는 작업을 하고 있다.
관련 논문 「디자인된 스코어, 스코어가
된 디자인: 움직임을 상상하는 기호들」이
있다. 타이포잔치 2023 «따옴표 열고
따옴표 닫고»의 코디네이터로 활동했다.

이충현
조금다른 주식회사, 서울, 한국
장르와 주제를 넘나들며 활동하는
문화 기획자. 동료들과 함께 조금다른
주식회사를 운영 중이다. 연극 ‹액트리스
원: 국민로봇배우 1호› ‹허생처전› ‹극동
시베리아 순례길› ‹이리의 땅›과 ‹2022
노리미츠인서울› ‹2023 SPAF› ‹Living
the Bodies› 등에 접근성 매니저로
참여했다.

장근영
꼬닥꼬닥 협동조합, 서울, 한국
경희대학교 국제경영학부에서 학사
학위를, 방송통신대학원 사회복지학과에서
석사 학위를 받았다. 장애 인식 개선 강사로
활동하며 자신의 중도장애 이야기를
담은 에세이집 『어쩌려고 혼자다녀?』를
출간했다. 연극 ‹비추다: 빛을 내는 대상이
다른 대상에 빛을 보내어 밝게 하다›를
공동 창작, 출연했으며 ‹국가공인안마사›에
출연했다. 아르코예술극장, 리움미술관,
서울시립 남서울미술관, 서울연극센터 등
다수 기관에서 시설 접근성을 담당했고
연극 ‹극동 시베리아 순례길›과 ‹B Be
Bee(비비비)›, 전시 «만지는 선, 들리는
모양», 무용 ‹침묵› 등에서 배리어프리
모니터링을 담당했다. 2023년 8월부터
2024년 1월까지 이음리뷰클럽 2기로
활동했다.

전지영
아르코미술관, 서울, 한국
위스콘신매디슨대학교 경제 이론을
전공하고 이화여자대학교 미술사학과에서
퍼포먼스에 관한 논문 『플럭서스
퍼포먼스의 비판의식』으로 석사 학위를
받았다. 현재 아르코미술관 큐레이터로서
전시와 공공 프로그램을 기획한다.

정유미
스투키 스튜디오, 서울, 한국
김태경과 함께 스투키 스튜디오를
운영한다. 인쇄물, 웹 디자인 및 데이터
시각화 작업을 주로 하며 기획, 데이터
수집 등 프로젝트 초반부터 참여하기를
좋아한다. 월경 및 월경컵과 관련한 정보
접근성을 높이기 위한 활동으로 책 『안녕,
월경컵』과 『안녕, 페미사이클』을 집필하고,
월경컵 전시, 상담, 피팅을 하는 공간으로
‘안녕, 월경컵’ 팝업 스토어를 2년간
운영하기도 했다.

정태영
산돌, 서울, 한국
산돌의 글자체 디자이너이자 연구원.
한글과 글자체 관련 연구를 하고 있다.
많은 디자이너가 글자체를 더 쉽게 만들고,
더 많은 사람이 글자체를 쉽게 사용할 수
있도록 돕는 것이 연구를 하는 목적이다.
현재 독립 디자이너로서도 활동하며 「별동」
「대나뭉」 등을 출시했다.

제임스 채
홍익대학교, 서울, 한국
서울에서 거주하는 교포 디자이너.
교육자로도 활동하고 있다. 홍익대학교
디자인컨버전스전공 조교수로 있으며
상업과 예술 사이에 존재하는 디자인과
디자이너의 역할을 고민하고 있다.

조예진
키트, 서울, 한국
건국대학교에서 산업 디자인을, 미국
로드아일랜드디자인스쿨(RISD)에서
그래픽 디자인을 공부했다. 2009년부터
지도를 매개로 지역과 사람에 대한
이야기를 담는 프로젝트 그룹 ‘아마추어
서울’ 활동을 지속해 오고 있으며,
2017년부터 1인 스튜디오 키트(Kit)를
운영하고 있다. 2023년 서울대학교에서
『다감각적 체험을 활용한 배리어프리
전시 디자인 연구』로 박사 학위를 취득한
이후 접근성과 관련한 연구 및 프로젝트에
몰두하고 있다. 현재 건국대학교와
동양미래대학교에서 겸임 교수로 재직
중이다.

주명희
소소한소통, 서울, 한국
2013년부터 2018년까지
한국장애인개발원 대외협력부,
중앙발달장애인지원센터에서 홍보·대외
커뮤니케이션을 담당했다. 현재
쉬운 정보를 제작하는 사회적 기업
소소한소통에서 총괄본부장으로 일하며
프로젝트 책임 PM으로서 다수의 기획
및 제작에 참여해 왔다. 주요 작업으로
보건복지부 「장애인을 위한 코로나19
안내서」, 국립암센터의 「알기 쉬운 10대

암 조기진단과 예방법」, 배달의민족 「쉬운
배달앱 사용법」, 서울시립미술관에서 열린
전시 《시적 소장품》 《키키스미스》 쉬운
해설(2022) 등이 있다. 『쉬운 정보 만드는
건 왜 안 쉽죠?』와 『모두를 위한 전시
정보 제작 가이드』에 저자로 참여했으며
발달장애인의 정보 접근성, 쉬운 정보
기반의 여러 콘텐츠 제작 실무에 대해
강의한다.

추여명

서울시립미술관, 서울, 한국
미술관 교육을 기획하며 2014년부터
서울시립미술관 학예 연구사로 재직
중이다. 홍익대학교에서 미술교육으로
석사 학위를 받았다. 청소년과 성인
관람객의 신체적, 정서적 경험과 장애에
관심을 두고, 예술가-관람객-미술관
직원 간의 교류를 통해 관계를
형성하는 프로그램을 진행한 바 있다.
서울시립미술관 내 주요 프로젝트로 《시민
큐레이터》 《예술가의 런치박스》 《세마
멤버스 클럽(SeMA Members Club)》
《전시실의 사적인 대화》, 전시로 《전혀
예술적인, 엉성한 미술관》 등을 기획했고,
책 『미술관에 놓인 배움의 식탁』 『미술관에
다가갈 수 있나요?』에 편집 및 공저로
참여했다. 2023년 국립중앙박물관 교육
중장기 발전 연구 자문 등에 참여했다.

홍사강

소소한소통, 서울, 한국
시각디자인을 전공하고 2010년부터
2020년까지 출판사 인하우스
북디자이너로 활동했다. 현재
발달장애인을 포함한 모두의 정보접근
권리를 위해 쉬운 정보를 제작하는
사회적기업 소소한소통의 디자인
파트장이다. 디자인을 통한 사회문제
해결을 꿈꾸며 사용자 중심의 경험 디자인,
인클루시브 디자인에 방점을 두고 디자인
영역을 넓혀가고 있다.

홍윤희

협동조합 무의, 서울, 한국
한국외국어대학교 영어학과에서
학사 학위를, 같은 대학 통번역대학원
한영과에서 석사 학위를 받았다.
2001년부터 2022년까지 G마켓에서
커뮤니케이션, 사회 공헌을 담당했다.
현재는 장애 이동권 콘텐츠를 만드는
협동조합 무의 이사장이다. 무의는
‹서울지하철 교통약자 환승지도› ‹서울 궁
지도› 등을 만들었고 성수동 경사로 설치와
접근성 확대를 도모하는 ‹모두의 1층›
캠페인을 진행한 바 있다.

논고

배민기

서울대학교, 서울, 한국
2008년에 서울대학교 디자인학부를
졸업했으며 동 대학원에서 2011년에 석사
학위를, 2015년에 박사 학위를 취득했다.
대학 강의 업무와 상업 영역 회사들과의
협업 업무를 병행하며 그래픽 디자인을
포함한 다양한 분야에 종사한다.

박미정

디자인허브, 서울, 한국
디자인 스튜디오를 운영하며 단행본
도서를 디자인한다. 최종 결과물이
글자가 주요소인 인쇄물인 만큼
선택하는 글자체에 따라 책 분위기가
얼마나 달라지는지에 대한 고민이 많다.
최근에는 글자체 선택뿐 아니라 글자체가
만들어지는 과정에 관심을 두고 실무와
연구를 병행한다.

글짜씨 25
2024년 2월 26일 발행
ISBN 979-11-983252-3-5 (04600)
ISBN 979-11-983252-0-4 (04600)
　　(세트)
ISSN 2093-1166

발행인: 최슬기, 안미르, 안마노
발행처: 한국타이포그라피학회, 안그라픽스

한국타이포그라피학회
(03035) 서울특별시 종로구
자하문로19길 25
info@koreantypography.org

안그라픽스
(10881) 경기도 파주시 회동길 125-15
T. 031-955-7766
F. 031-955-7744
agbook@ag.co.kr

기고편집부: 김린, 김형재(편집위원장)
　　　　　　 김성구
논문편집부: 이병학(논문편집위원장)
　　　　　　 박수진, 석재원, 이지원, 정희숙,
　　　　　　 하주현

글: 김뉘연, 김대년, 김수은, 김시락, 김환,
노유리, 니나 파임, 민구홍, 박미정, 박정원,
배민기, 백구, 서수연, 소재용, 심우진,
원희승, 이솝이, 이주현, 이충현, 장근영,
전지영, 정유미, 정태영, 제임스 채, 조예진,
주명희, 추여명, 홍사강, 홍윤희

연표 편집: 김혜윤
연표 도움: 김소원, 이수정
라운드 테이블 기록 도움: 안수연

번역: 박희원(322–340)

편집: 이주화
디자인: 김성구
제작 진행: 박민수
영업: 이선화
마케팅: 김세영
인쇄·제책: 금강인쇄

종이: 두성종이 인버코트 알바토
250g/m²(표지), 두성종이 아도니스러프
내추럴 76g/m²(속지)

한국타이포그라피학회

회장: 최슬기
부회장: 김영나, 이재원
정책기획이사: 유윤석, 이푸로니
국제교류이사: 신덕호, 오혜진
대외전시이사: 민구홍, 양지은
대외협력이사: 박철희, 이로
학술출판이사: 김린, 김형재
감사: 문장현, 이용제

논문편집위원장: 이병학
논문편집위원: 정희숙, 박수진, 석재원,
이지원, 하주현
윤리위원장: 조주은
윤리위원: 박재홍, 이병학
다양성특별위원회위원장: 최슬기
용어사전특별위원회 위원장: 박수진
타이포잔치특별위원회 위원장: 이재민
타이포잔치 총감독: 박연주
티스쿨특별위원회 위원장: 석재원
한글특별위원회 위원장: 함민주

사무총장: 박고은
사무국장: 구경원
홍보국장: 정사록
출판국장: 김성구